KB115870

# 이탈과 변이의 미술

## 미술

1980년대 민중미술의 역사

지은이 **서유리** 徐有利, Seo Yuri

한국의 20세기 미술의 역사를 연구하면서 대중매체의 시각문화를 탐색해왔다. 서울대학교 국사학과를 졸업하고 같은 학교의 고고미술사학과에서 석사와 박사학위를 받았다. 잡지의 표지를 통해 이미지의 일상적 삶을 연구하고 『시대의 얼굴-잡지 표지로 보는 근대』(2016)를 썼다. 한국 사회와 미술의 존재 방식을 변화시킨 1980년대 미술운동에 관심을 갖고 연구해 왔다. 2016년에 김복진 미술이론상을 받았다. 영남대, 광운대, 서울대 등에서 강의해 왔고, 한국근현대미술사학회의 학술이사로 있으며, 서울대학교 인문학연구원의 책임연구원으로 공부하고 있다. 논문으로는 「전위의식과 한국의 미술운동」, 「딱지본 소설책의 표지 디자인 연구」, 「한국 근대의 기하학적 추상 디자인과 추상미술 담론」, 「1980년대의 걸개그림 연구-수행성, 장소, 주체의 변이」 등이 있고, 공저로는 『시대의 눈』, 『한국미술 1900-2020』, *Interpreting Modernism in Korean Art : Fluidity and Fragmentation* 등이 있다.

**이탈과 변이의 미술 1980년대 민중미술의 역사**

**초판인쇄** 2022년 11월 25일 **초판발행** 2022년 12월 10일
**지은이** 서유리 **펴낸이** 박성모 **펴낸곳** 소명출판 **출판등록** 제1998-000017호
**주소** 서울시 서초구 사임당로14길 15 서광빌딩 2층
**전화** 02-585-7840 **팩스** 02-585-7848
**전자우편** somyungbooks@daum.net **홈페이지** www.somyong.co.kr

값 45,000원 ⓒ 서유리, 2022
ISBN 979-11-5905-728-1 93600

(재)한국연구원은 학술지원사업의 일환으로 연구비를 지급, 그 성과를 한국연구총서로 출간하고 있음.

한국연구총서 108

# 이탈과 변이의 미술

## 1980년대 민중미술의 역사

DISLOCATION AND COUNTER-SUBJECTIFICATION
A HISTORY OF MINJUNG ART IN THE 1980S KOREA

서유리 지음

## 일러두기

· 이 책의 내용은 저자의 글과 일부 겹칩니다.
「검은 미디어, 감각의 공동체 - 1980년대의 시민미술학교와 민중판화의 흐름」, 『민족문화연구』79, 고려대 민족문화연구원, 2018.(제2장)
「1980년대의 걸개그림 연구 - 수행성, 장소, 주체의 변이」, 『한국근현대미술사학』37, 한국근현대미술사학회, 2019.(제2장)
「『공간』과 『계간미술』의 비교연구(1978~1983) - 한국 현대 미술장의 구조 변동」, 『한국근현대미술사학』42, 한국근현대미술사학회, 2021.(제1장)
「역행(逆行)의 정치 - 한국의 노동미술(1987~1994)」, 『민족문화연구』95, 고려대 민족문화연구원, 2022.(제5·6장)

· 이 책에 사용된 자료의 주요한 출처는 다음과 같습니다. 소중한 자료를 소장하신 기관의 협조에 감사드립니다.
  - 국립현대미술관 최열 아카이브
  - 민주화운동기념사업회 오픈 아카이브
  - 아트 스페이스 풀

· 이 책에 수록한 작품 이미지는 저작권자의 허락을 받았습니다. 미처 허락을 받지 못한 작품의 저작권자께는 차후에 확인되는 대로 적합한 절차를 거치겠습니다. 허락을 해주신 저작권자분들께 깊이 감사드립니다.
  - 현장사진 : 최열(미술사학자), 경향신문사, 민주화운동기념사업회
  - 작품 : 김봉준, 김인순, 김정헌, 노원희, 류연복, 민정기, 신학철, 오윤 유족(오영아), 이명복, 이상호, 전정호, 정정엽, 주재환, 홍성담

· **약물 기호**
『　』: 잡지와 단행본, 신문 등
「　」: 신문기사, 논문 등
《　》: 전시 등
〈　〉: 작품 등

책머리에

　민중미술을 연구하기로 마음먹은 것은 오래전이었다. 한국의 현대미
술사에서 중요한 자리를 차지하고 있는 것은 분명한데, 도무지 그 실체를
알 수가 없었다. 작품들은 있는데 그것을 어떻게 봐야 할지도 자신할 수
없었다. 나에게 있어 민중미술은 이름은 있는데 실체와 역사가 불분명한
대상이었다.

　'민중'이라는 말을 고정시켜 개념화하지 않고 이곳에서 저곳으로 흘러
가게 만드는 '유로流路'라고 보면서 조금씩 이해가 되기 시작했다. 그림과
작가들이 미술관을 넘어 거리와 광장으로, 교회와 성당으로, 공장과 대학
으로 흘러 들어갔던 과정들에 주목했다. 기존의 관념에서 본다면 '잘못'
된 미술들이었다. 비정상적이고 몰상식하게 그림이 사용되고 그려졌다.
역행逆行하고 위반했다. 그러나 사람들을 모아내고 연결시켰다. 가슴을
뛰게 만들고 변화의 용기를 불어넣었다.

　한국의 20세기 미술사에서 1980년대만큼 미술이 정상성을 이탈한 시
기가 있을까. 괴물 같은 그림들이 걸렸던 시대였다. 말할 수 없도록 하는
통치, 보일 수 없도록 만드는 치안의 경계를 넘어 미술이 흘러나갔다. 역사
와 사회를 관통하는 그림의 전시에서, 보잘것없는 검은 판화들을 새기는
과정에서, 소박한 희망을 담은 걸개그림에서, 민중이라는 유로를 타고 흘
러가는 미술의 흐름들이 모였을 때 거리와 광장을 가로막는 통치성의 강
고한 벽이 무너졌다. 미술이 세상을 바꿀 수 있다면 그것은 너와 내가 작은
그림을 그리고 나누는 과정을 통해서가 아닐까. 민중미술은 그 변화의 가

능성을 역사 속에서 실현했던 미술이었다.

이 책에서는 민중미술의 역사를 쓰면서, 1980년대 한국의 미술가와 대중이 미술의 역할과 존재 방식을 근본적인 차원에서 변이시키고 확장해 나갔던 과정을 담으려 했다. 미술의 영역 내부에서 일어난 혁신에 주목하면서 외부를 향한 이탈의 과정을 함께 추적해 나갔다. 흔히 시위 현장의 걸개그림은 예외적인 미술이자 비미술로 간주된다. 일반인들의 판화는 작가의 작품이 아니기 때문에 매매되거나 전시되지 않고, 미술사의 대상으로도 삼지 않는다. 그러나 이 책에서는 이러한 작업을 미술사 서술의 중심에 두려고 했다. 더 나아가 그것이 민중미술의 한 본질이자 의미 있는 미술 활동이었다는 점을 밝히고자 했다.

이 책은 한국연구원의 한국연구총서 저술지원을 받아서 집필한 책이다. 2017년에 연구지원을 받을 수 있었던 것은 행운이었다. 이러한 기회를 마련해주신 한국연구원과 김상원 전 원장님께 깊은 감사를 드린다. 또한 자상하게 문의사항을 받아주신 이승구 대리님께도 감사드린다. 한국연구원의 지원 덕분에 이 연구를 추진할 힘을 얻을 수 있었다. 도판이 많아 힘든 책을 너끈히 출판해주시는 소명출판 박성모 사장님께 이번에도 깊은 감사를 드린다. 빠듯한 일정에 맞추어 많은 이미지를 역동적으로 편집하느라 고생하신 박건형 대리님께도 감사의 마음을 전해드린다. 글은 저자가 쓰지만 책은 언제나 내어주시는 분들의 몫이다.

처음 민중미술을 연구하고자 『한국현대미술운동사』를 쓰신 최열 선생님을 찾아뵈었을 때 선생님께서 해주신 격려는 이 책을 집필할 동기가 되었다. 선생님의 책은 지금도 민중미술사의 고전이다. 국립현대미술관에 소장된 선생님의 현장 슬라이드 사진들과 수많은 자료들은, 역사를 기록한다는 것이 무엇인지를 깨닫게 해주었다. 그 격려와 자료들이 없었다

면 집필은 시작조차 못 했을 것이다.

책을 쓰는 과정에서 뜨거운 시대를 살아내셨던 미술가들과 짧은 시간이나마 만날 수 있었던 것은 선물과도 같았다. 모르는 것이 많은 연구자에게 대가 없이 시간을 내어 깊은 이야기를 나누어 주셨던 홍성담, 이상호, 성효숙, 류연복, 차일환 선생님께 깊이 감사드린다. 또한, 작품 이미지의 수록을 흔쾌히 허락해 주신 여러 선생님들의 배려에 깊이 감사드린다. 이 책은 그분들의 것이기도 하다.

기관에 소장된 사료들을 통해서는 접혀진 시간 속 사건들을 펼쳐보는 즐거움을 누릴 수 있었다. 많은 자료를 열람하도록 도와주신 국립현대미술관 미술연구센터의 이지은 아키비스트님과 김효영 담당자님 그리고 민주화운동기념사업회 오픈 아카이브의 담당자님께 따뜻한 감사를 드린다.

한국의 근현대 미술사라는 매력적인 연구대상을 품고 어려운 길을 가시는 한국근현대미술사학회의 선생님들은 마음의 의지가 되어주셨다. 목수현 선생님께서는 책의 출간과정에서 귀중한 조언들을 해주셨다. 각별한 마음으로 감사를 드린다. 든든한 버팀목이 되어주신 권행가, 신수경 선생님과 기운을 불어넣어 주신 조은정, 최태만 선생님께 다정한 감사의 마음을 전해드린다. 저작권에 대한 자상한 조언을 건네주신 권영진, 유혜종 선생님과 자료집을 선물해주신 김종길 관장님께도 감사드린다. 대학원 지도교수이신 김영나 선생님으로부터 미술과 사회의 복잡다단한 관계에 접근하는 방법을 배울 수 있었다. 선생님께 다시 한번 깊이 감사드린다. 또한, 서울대 인문학연구원의 홍종욱 선생님의 도움에 진심으로 감사드린다. 힘든 시간을 같이해주는 이호걸 선생은 집필의 과정을 나누어주었다. 부족하기 짝이 없는 딸이자 며느리를 지켜봐 주시는 부모님과 시부모님, 그리고 늘 만남이 아쉬운 형제들에게도 따뜻한 마음을 전해드

리고 싶다.

이 책을 쓰면서 공부에 대한 생각도 변화를 겪었다. 낙오를 걱정하며 경쟁하는 것이 아니라 타자를 향한 정념과 희망을 어둑한 망각 속에서 꺼내어 가시화하는 것. 책을 기획한 때와는 달라진 현재이지만 붙들어야 할 가치는 여전하다. 이 책이 한국의 역사에 깊숙이 자리한 민중미술이라는 독특한 실천을 이해하고자 하는 이들에게 길잡이가 될 수 있기를 소망한다.

2022년 9월 서유리

# 서론

　민중미술은 1980년대의 미술가들이 제시한 새로운 미술의 이름이다. 이 미술은 이전까지의 한국미술계의 여러 관습과 규범들을 이탈하였으며, 새로운 이미지들을 만들어내어 한국사회를 변화시키려 했다. 그것은 미술 내적인 혁신에서 시작하여 외부로 흘러 나갔다. 미술가는 작업실을 떠나 대중을 만났으며, 학생, 노동자, 농민, 회사원, 주부들이 미술가로 변모하였다. 미술관의 바깥, 거리와 광장과 도로에서 학교와 교회와 성당에서 그리고 공장과 회사, 농촌에서 그림이 그려지고 걸렸다. 미술은 미학적 완성도로 평가받고 감상되며 매매되는 작품의 자리를 뛰쳐나가, 미술가와 비미술가의 구분 없이 사람들이 다 같이 제작하여 향유하는 만남의 미디어이자 잠정적 공동체의 매개가 되었다. 여기서 서구 모더니즘과 자본주의적 발전의 강박이 해체되고, 군사독재의 반공주의가 억눌러 놓은 역사의 도상들이 해원解寃을 이루면서, 근본적인 평등주의의 유토피아를 실현하려 한 변이變異의 이미지들이 분출되었다. 변이하는 이미지를 그리며 국가와 자본이 규정한 정체성에서 이탈해나간 주체들이 만들어 낸 미술이 1980년대의 민중미술이다.

　이 책은 민중미술을 바라보는 기존의 관점과 연구의 한계에 대한 도전을 시도하고 있다. 그것은 민중미술이 정치적 선전과 선동의 미술이며, 미학적 완성도가 높지 않은 미술이라는 관점에 대한 재고이다. 특히 현장 미술에 부여된 수준 낮은 정치미술이라는 관점은 민중미술을 지극히

예외적인 미술 혹은 비非미술로 보면서 한국의 현대미술사에서 가능하면 제외시키거나 축소시키는 미술사 서술로 이어졌다.[1] 정치적으로 민주화 운동에 공헌한 점을 인정하더라도 미술 본연의 가치인 작품성과 예술성 면에서는 의문을 표했다. 극단적인 경우에는, 냉전기 공산주의 국가의 관제미술과 등치시키는 편향되고 경직된 고정관념에 함입되어, 풍부하고 다양했던 1980년대 미술의 실제 양상들을 외면하고 용공미술로 쉽사리 단정해 버렸다.

이러한 관점은 한국의 기성 미술계가 민중미술이 등장했던 순간 보였던 반응이었으며, 지금까지도 보수적인 일부에서 지니고 있는 낡은 사고이다. 즉 자본주의적 발전주의 국가 및 시장체제와 결합된 사고방식인, 모더니즘의 자족적 자율성과 고전적인 미학중심주의의 폐쇄적 개념 속에 미술활동을 결박시키는 습관인 것이다. 굳이 비교하자면, 관제 모더니즘과 순수주의를 이월離越했던 1980년대의 민중미술은, 차라리 중화인민공화국의 낡은 사회주의 리얼리즘 미술에 도전하여 서양의 팝아트와 다채로운 퍼포먼스를 시도했던 '85신조新潮 미술운동'과 그 미술사적 의의가 유사하다.[2] 국가체제가 요구하는 미술에 대한 전면적인 역행逆行이

---

1 대표적으로 1980년대 민중미술을 비판했던 평론가 오광수의 『한국 현대미술사』가 그러한 시각을 보여준다. 지면을 할애했으나 평가는 "지나친 메시지 위주와 미술의 도구화"와 "운동으로서의 과격한 추진력은 보여주었지만 예술작품으로서의 형식적 요건들을 갖추고 있지 못했기 때문에 자칫 미술의 민주화가 미술의 저질화라는 인상도 배제할 수 없다"라는 것이다. 오광수, 『한국 현대미술사』, 열화당, 1995, 249쪽. 그러나 최근에 나온 통사에서 민중미술에 대한 평가는 달라졌다. 국립현대미술관에서 엮은 『한국미술 1900-2020』(2021)에서는 1980년대를 민주화의 시기로 보고 중심에 민중미술을 위치시켰으며, 김영나의 『1945년 이후 한국 현대 미술』(2020)에서는 민중미술이 미술과 삶의 관계를 새롭게 인식시켰다고 평가했다.

2 가오밍루는 중국의 '85 미술운동'이 "반(反)예술실천의 기초를 제공"했으며, "장기집권의 지위를 누렸던 사회주의 사실주의를 초월하려 했을 뿐만 아니라 문혁 이후 새롭게

자 제도가 그어놓은 미술의 양식과 내용의 금기를 위반하고 뛰어넘는 아방가르드 미술이라는 점에서 그러한 것이다.

민중미술을 예술적 완성도가 낮은 정치미술로 보고 분별하여 배제하는 시선이 민중미술 외부에만 있었던 것은 아니다. 민중미술 진영 내에서도, 예술성과 완성도를 끊임없이 가늠하고 정치적 언어가 급진적으로 가시화되는 것을 경계했던 작가와 평론가들은, 전시장 미술을 고수하고 현장 미술을 경계하면서, 미술이 다시 익숙한 전시공간으로 예술의 온유한 자리로 철회할 것을 요구했다.[3] 현장 미술 활동을 지원했던 평론가들도 정치성과 예술성을 대립적으로 보고 그 좌표의 적절한 어느 지점에서 제대로 된 작품과 그에 미치지 못한 것을 구분하려 했다.[4] 그러한 결과 전시장용 유화작품을 중심으로 하는 민중미술의 주요 작가와 작품군이 1989년경에 추려지게 되었고,[5] 1991년에 이르러 미술시장에서도 자리를

출현한 각종 예술 유파와도 결별하려 했다"고 설명했다. 그는 1980년대의 반예술이 의미하는 것은 구예술에 대한 반대, 허위적 예술에 대한 반대, 전체주의적 예술과 제도권 예술에 대한 반대라고 말했다. 가오밍루(高名潞), 이주현 역, 『중국현대미술사』, 미진사, 2009, 113쪽.

3   대표적으로 '현실과 발언'의 평론가 성완경은 "오랫동안 계속된 반독재 투쟁은 (⋯중략⋯) 그 문화적 설득력과 진품성을 일정 수준 이하로 제약하고 예술적 행동과 그 내용이 상투화, 추상화하는 결과도 초래했다"라고 보았으며, "예술이 지적인 통어력에 있어서나 관능적인 해방의 힘에 있어서나 무엇보다도 탁월한 것, 성공한 것, 잘 만든 것, 훌륭히 제작하는 것으로서의 활동"이라는 점을 무시해서는 안 될 것이라고 경고하였다. 성완경, 「두 개의 문화, 두 개의 지평」(1988), 「'전시장 미술', 다시 생각해 보자」(1991), 『민중미술 모더니즘 시각문화』, 열화당, 1999, 101 · 117쪽.

4   평론가 원동석은 "이념의 급진성 아니라 그것을 예술적 상상력으로 담아내고 형상화해내는 능력의 심도"와 '예술로서의 철저한 전문성'을 요구했다. 「민중미술의 한계와 가능성」, 『월간미술』, 1989. 11, 53~54쪽.

5   1980년대를 결산하는 『월간미술』 1989년 10월호에서는 1980년대를 대표하는 작가들 가운데에서 민중미술계열의 작가들로 임옥상, 황재형, 김정헌, 민정기, 이종구, 신학철, 박재동, 박불똥, 최민화, 손장섭, 오윤, 김봉준, 이철수, 홍성담, 최병수, 김인순을 선정했다. 현장 미술 작가로는 홍성담, 최병수, 김인순, 김봉준이 포함되었다.

잡게 되었다. 1980년대 미술운동의 폭넓고 다양한 활동과 이미지의 양상들이 주요 작가와 작품으로 최소화되었던 것이다. 물론 작가들의 성취는 중요하다. 하지만 역사적 성찰을 한걸음 더 밀고 나갈 필요가 있다.

여기서, 민중미술에 고정적으로 따라다니면서 이를 불순한 것으로 보게 하거나 심지어 기피하게 만드는 '정치미술'이라는 개념을 다시 생각해 보려 한다. 민중미술을 정치적 미술로 규정할 때, 일반적으로 이것은 만들어진 가시적 형상이 민족주의나 마르크스주의와 같은 정치적 이념을 담아내고 지지를 표명한다는 의미에서 발화된다. 이념에 대한 지지의 가시적 표명이라는 점에서, 공산주의 이념으로 규율하는 국가들의 미술과 성격이 유사한 전체주의적 정치미술이라는 비난의 언설이 민중미술에 던져지기까지 했다.

그러나, 여기서 어떤 것을 가시화하지 못하게 하는 것, 이념의 시각적 발화 자체를 삭제하도록 만드는 정치를 사유해야 한다. 미적 자율성의 핵심적 표상인 추상회화는, 그 어떤 형상도 표면적으로는 가시화하지 않고 점, 선, 색이 무한 변주하는 새로움을 창출한다. 추상이 어떤 가시성의 배제를 통해 비非정치와 반反정치의 발화를 한다면 이것 또한 어떤 정치를 수행하는 것이며, 더 나아가 특정한 가시성을 전일적으로 배제한다면 전체주의적 통치성이 작동하는 곳은 오히려 자율적인 것으로 여겨지는 추상회화의 평면 위일 수 있다.

1970년대까지, 그 이후에도 한국에서 국가 주최 전람회와 관제단체가 주도한 모더니즘이 어떤 것의 가시성을 배제했다면, '비정치적'인 추상이야말로 냉전기 반공주의의 최전선에서 군사 정부 및 이와 결합한 테크노크라트들의 통치성을 가시화한 정치적인 미술이었다고 할 수 있다. 1984~85년경 민중미술이 사회의 담론 지형에 등장했을 때 모더니즘 작

가와 평론가들이 던졌던 발화는 미술에 작동한 통치성이 무엇을 배제하는지를 밝힌 것이다. 미술은 사회에 관여해서는 안 되며, "민중과 동일시"하는 것은 그 의도가 불순하며 수준 낮은 미술행위라고 작가와 비평가들이 발화했던 때는, 한국미술의 전후 모더니즘이 담지했던 '정치적 이념'을 솔직하게 표명했던 순간이었다.[6]

## 치안을 넘어선 정치의 시도 — 헤테로토피아의 창출

이 책에서는 1980년대 미술운동이 시도했던 정치를 근본적인 차원에서 다시 성찰하려고 한다. 이를 위해서 프랑스의 정치철학자 자크 랑시에르Jacques Rancière의 정치개념을 가져오려 한다. 자크 랑시에르는 '정치politics'를 권력의 쟁취와 힘의 행사를 중심에 두는 통치와 구분하고, 감각적인 것의 배치 문제와 연관시켜 다시 사유했다.[7] 그의 관점에서 본다면,

---

6  1984년 말에서 1985년 초의 민중미술을 둘러싼 논의와 1985년《힘전》을 비판했던 평론가들의 발언은 민중미술에 대한 기성의 미술가, 평론가들의 태도를 보여주었다. 이러한 언설들은 이 책의 제3장에서 설명하고 있다.

7  자크 랑시에르는 정치를 치안과 구분했으며, 권력장치나 법제가 아닌 감각적인 것의 문제로 정치를 사유했다. 치안은 규율화하는 권력과 통치의 메커니즘이며, 주체를 생산하는 '감각적인 것의 짜임(배치)'이다. 랑시에르는 치안이 짜넣은 기존의 감각적 배치에서 배제된, 몫 없는 자의 몫을 전체의 이름으로 불러내면서, 감각적인 것의 배치를 단절시켜 다시 구성하는 활동에서 비로소 정치가 발생한다고 말했다. "정치적 활동은 어떤 신체를 그것에 배정된 장소로부터 이동시키거나 장소의 용도를 변경하는 활동이다. 이러한 활동은 보일만한 장소를 갖지 못했던 것을 보게 만들고 오직 소음만 일어났던 곳에서 담론이 들리게 하고 소음으로만 들렸던 것을 담론으로 알아듣게 만드는 것"이다. 자크 랑시에르, 진태원 역, 『불화』, 길, 2016, 63쪽. 랑시에르의 정치철학과 주체화에 대한 설명은 진태원, 「정치적 주체화란 무엇인가? — 푸코, 랑시에르, 발리바르」, 『을의 민주주의』, 그린비, 2017, 284~297쪽. 정치를 감각적인 것의 문제로 보는 랑시

정치는 정치권력의 소유나 정치체제의 이념을 둘러싼 투쟁과는 전혀 다른 지점에서 발생하게 된다. 통치권력은 보고 듣고 말하고 행동하는 감각적인 영역의 것들을 배치하여 구성하는 질서 속에 인민을 규율한다. 랑시에르에 의하면 이것은 정치가 아니라 치안治安, police이다. 치안은 감각적인 것들의 배치의 강고한 틀 속에서 개별 정체성들을 구성하고 이름을 붙인다. 치안은 말할 수 있는 것과 없는 것, 볼 수 있는 것과 없는 것, 행위할 수 있는 것과 그렇지 못한 것들을 구분하여 사회의 각 주체들에게 배당하고 이름을 부여하여 정체성을 구성하는 과정이다.

정치는 치안의 질서들, 감각적인 것들의 나눔과 배치의 질서가 경계 지은 것들 바깥에서, 배제되고 삭제된 것들을 드러내는 순간에 비로소 발생한다. 정돈되고 마름질된 말, 행위, 이미지의 가시성 바깥에서, 존재하지만 드러나지도 명명되지도 않은 것들을 드러내고 말하게 하는 행위가 정치다. 이 행위는 기존의 감각적 질서의 측에서 본다면 '잘못'으로 간주된다. 규율한 감각적 질서의 위반이라는 점에서는 위험한 것으로, 질서 자체에 대한 무지라는 점에서는 열등한 오류로 간주되는 것이다. 그러나 역으로 잘못을 범하는 행위에 의하여, 치안이 삭제하고 배제한 비존재는 드러내어지며 가시성을 획득한다. 치안이 질서의 감각적 배치 안에서 삭제하거나 상상도 금지했던 불가시와 비가시의 이미지들을 가시화하는 행위가 정치인 것이다. 치안의 입장에서 정치는 애초부터 금지되는 것이라 할 수 있다.

1980년대의 민중미술이 수행했던 정치는 이러한 의미에서의 정치였다. 그렇다면 민중미술이 정치미술이라는 말은 틀린 것이 아니다. 오랫

---

에르의 관점은 정치를 권력문제를 넘어 새롭게 사유하도록 도와주며, 정치와 미학, 정치와 예술의 관계를 생각하기에 유용하다.

동안 한국의 미술계가 유지했던 치안의 감각적 질서를 위반하고 해체하는, 랑시에르적 정치를 행위했다는 의미에서 그러하다. 또한 한국의 모더니즘 미술은 다른 의미의 정치, 즉 통치의 미술이었다고 볼 수 있다. 그것은 미술 안에서 올바른 것과 잘못된 것, 미술과 비미술을 가르고 배제하는 치안을 수행해왔기 때문이다.

한국에서 현대미술의 존재 방식은 목적론적이었다. 당대 서구의 최신 미술 양식과 방법을 체현한 작품을 완성도 높게 제작하는 것이 작가들의 첨예한 경쟁과 도전의 과제였다. 해외의 미술제와 전시에 참여하는 것은 학습의 과정이자 작품의 완성도를 평가받는 최종적인 마침표였다. 추상의 여러 갈래들과 개념미술, 설치와 퍼포먼스로 이어지는 서양의 전위적 흐름이 직접, 간접으로 수용되고 시도되었다. 현대미술을 주도했던 미술가들은 한국 미술문화의 발전을 선도하는 엘리트로서의 자의식과 의무감을 가졌다.[8] 한국의 현대미술은 자본주의적 발전국가 체제에서 자유주의적 현대성의 체현이자 핵심적 표상으로서의 위상을 가졌다. 모더니즘의 정수인 추상회화가 대한민국미술전람회에서 오랜 기간 장려되었다.[9] 관변단체인 한국미술협회를 중심으로 해외전 작가들을 선별하는 정기전이 개최되었다. 개인전, 그룹전, 해외전과 미술시장으로 구성되는 미술체제 안에서 작가는 비평적 상징자본과 경제자본을 획득해야 했으며, 구상회화에서 실험미술까지의 스펙트럼 안에서 양식과 주제를 신중하게 선정하고 갱신하면서 작가적 삶의 회로를 순환했다.

---

8    예컨대 '아방가르드'를 의미하는 그룹 AG는 1969년 창립하면서 "전위예술에의 강한 의식을 전제로 비전 빈곤의 한국화단에 새로운 조형질서를 모색 창조하여 한국미술문화 발전에 기여한다"고 선언했다. 『AG』 1, 1969.

9    대한민국미술전람회의 추상에 대해서는 권영진, 「《대한민국미술전람회》의 추상 아카데미즘」, 『한국근현대미술사학』 35, 한국근현대미술사학회, 2018.

이러한 미술과 미술가의 존재 방식으로부터 이탈이 이루어진 것이 1980년대였다. 미술가들은 정상적인 생존의 경로와 존재의 방식을 벗어나는 시도를 했다. 그것은 미술가가 그의 타자를 미술의 경계 외부에서 만나는 시도였다. 이것은 전후 한국의 미술제도가 설립한 질서에서 본다면 '잘못'을 범하는 행위였다. 미술가들은 시민, 노동자, 학생들을 만나 그림을 제작하고 공유하며 전시하는 과정에서 잠정적인 공동체를 형성했다. 이 공동체에서 미술가와 일반인, 엘리트와 대중 사이에 세워놓은 강고한 경계가 흔들렸다. 전문가로서 획득해야 하는 상징자본과 경제자본이 포기되거나 무시되었다. 어떤 미술가들은 노동자로 공단에서 살면서 이질적인 정체성의 삶을 겸행했다. 제작과 전시만이 전부였던 작가적 삶은 훼손되거나 오염되었다. 미술가는 전시장을 떠나 철거민들과 같이 그림을 그리고 농성을 했다. 관조의 대상이었던 작품은 전시장을 이탈하여 통일을 위한 집회를 여는 대학의 광장에 걸리거나, 인간답게 살 수 있는 조건을 주장하는 공장과 회사 앞 집회 장소에 걸렸다. 그림은 다채로운 수행성과 결합하여 장소의 성격을 바꾸고 다양한 주체의 정체성을 변이시켰다.

미술가가 비미술가와 만나는 과정에서 미술가의 고정된 정체성은 이탈되었다. 정체성의 이탈은 미술가의 측면에서만 이루어지는 것이 아니었다. 시민미술학교에서 미술가들은 일반인과 만났으며, 중산층 주부, 학생, 회사원들은 계급적 가두리 너머의 타자, 농민과 빈민, 광부와 정신장애인들을 만났다. 착실하게 학점을 이수하여 졸업과 취업으로 이어지는 신분보장의 삶을 추구하던 대학생들은 정해진 경로 바깥을 넘어가는 이탈의 모험을 감행했다. 규율화된 작업시간에 맞추어 임금노동의 회로를 돌던 근로자들은 조건을 변화시키는 발화를 시도하며 노동자로서 자기

를 선언했다. 통치가 구획한 정체성으로부터의 이탈은 1980년대의 한국 사회의 여러 부분에서 일어났던 사건이었다.

미술은 바로 이 과정, 국가와 자본이 규정한 정체성에서 이탈하는 과정을 매개했다. 미술은 미학적 관조 대상으로서 미술관에 고요히 놓이는 대신에 성당, 공장, 학교, 거리와 광장으로 나아갔다. 그림은 개인주의적 창작물이자 매매되는 고급스러운 상품의 자리에서 과감하게 벗어나서 공동으로 제작되고 다중이 소유하며, 노래, 행위, 시위, 연극의 행위와 혼융되어 이탈의 주체들을 충동질했다. 그림은 완성도 높은 작품이 되거나 서양 미술의 규준을 준수하는 현대미술의 지표가 되기를 거부하고, 거칠고 못 그린 양식으로 기이한 유토피아를 담아내면서 변이했다. 그림은 만남의 구심점이자 주체를 이탈시키는 미디어가 되었다.

이러한 이탈과 변이의 과정에서 '민중'이라는 말이 광범위하게 사용되었다. 흔히 '민중'이라는 말은 계급적으로 규정되는 존재를 의미하는 것으로 생각된다. 그러나 1980년대의 미술운동에서 '민중'은 통치가 설립한 강고한 치안의 질서를 벗어나는 이탈과 변이를 가능하게 만드는 '유로流路'와도 같은 말이었다. 미술과 결합한 민중이라는 말은, 미술가가 노동자로 노동자가 미술가로 변이하도록 만드는 말이었다. 또한 미술이 미술관을 벗어나 거리와 광장, 공장과 학교로 흘러 들어가 오랫동안 외면했던 타자인 사회와 대면하도록 만드는 말이었다. 요컨대, 미술이 국가와 자본이 설립한 정상성의 배치를 이탈하도록 만드는 말이 민중이라는 말이었다.

민중과 만난 미술의 이미지는 규정적인 주제와 양식을 넘어서서 변이하고 확장했다. 미술가가 자신의 영역을 깨뜨리고 타자를 향한 이탈을 시작한 것과 같이, 이미지는 현대미술의 좁은 울타리를 벗어나 유치하고

몰취미하며 반미학적인 양식과 주제를 시도했다. 작품으로 인정되기 힘든 거칠고 초보적인 완성도에 서양의 정통적인 현대미술의 지표 어느 것과도 맞아 들어가지 않아 계보도 없는 그림들이 제작되었다. 전통과 현대의 시각적 요소들이 자유롭게 절충, 차용되었다. 부적, 불교회화, 무속화, 민화, 전통적 장식화, 고무판화, 실크스크린, 포토몽타주, 콜라주, 팝아트, 하이퍼리얼리즘, 사진, 만화의 방법들이 혼용되었다. 이미지는 유화와 수묵화의 정통적인 매체 외에도 무크지와 같은 출판물, 팸플릿, 플래카드, 깃발, 포스터, 벽화, 걸개그림의 다양한 미디어로 제작되었다. 그림의 주제들은 자아의 고통, 일상적 삶의 풍경, 도시사회에서의 소외와 고독, 빈민과 걸인의 모습, 노동하는 다양한 군상들, 가족적 행복, 상품사회의 파노라마, 성상품화와 여성문제, 현실정치의 풍자, 동학과 일제강점기에서 한국전쟁으로 이어지는 현대사, 평등주의적 유토피아와 통일의 대동세상과 같은 미래비전의 공동체적 주제에 이르기까지 폭넓었다.

분단국가, 군부독재, 반공주의 체제가 금지했던 이미지들인 노동자와 저항적 농민 주체를 형상화하거나 통치자를 조롱하며, 미국의 제국주의적 행태를 비판하거나 민족주의조차 포용할 수 없는 대상이었던 적국인 북한을 긍정적으로 암시하는 이미지들이 거침없이 그려졌다. 이렇게 정치사회적 금기를 넘는 주제를 담으며 출판물에서 걸개그림까지 미디어적 활용을 극단적으로 확장한 시도는 한국미술에서는 전대미문의 것이었다. 모더니즘의 추상과 소수의 미학적 실험에 갇혔던 미술의 주제가 어디까지 넓혀질 수 있는지 실험되었다. 때문에, 1980년대의 미술운동에서 보여준 이미지들을 모더니즘과 도식적 이분법의 짝을 이루는 리얼리즘으로 규정짓는 것은 미술사적 사실과도 다르며 지혜롭지도 못한 일이다. 오히려 다양한 양식과 방법들이 포스트모던하게 혼용되면서, 한국

미술이 그간 억압했던 주제적 한계를 극한까지 밀고 나가, 삭제된 것을 가시화하며 상상할 수 없었던 변이의 이미지들을 만들어냈던 것이 민중미술이었다. 우리가 지금 이미지로써 자유로울 수 있다면, 그것은 1980년대의 미술운동을 거치면서 가능해진 것이다.

## 현장 미술 중심의 역사 서술

이 책은 1980년대 민중미술을 이탈과 변이의 미술로 바라보고 그 역사를 재구성하는 시도이다. 이를 위해 풍부한 자료들을 분석하여 실증을 강화하고, 전시장 미술과 현장 미술의 역학을 추적하여 다층적인 관점으로 분석, 종합하려 했다.

민중미술에 대한 통사적 저술은 이미 이루어졌으며, 다수의 학위논문과 연구논문으로 성과가 누적되어왔다. 통사로서 중요한 책은, 광주자유미술인회의 멤버이면서 미술비평가로 활동했고 미술사학자로서 근현대미술사에 대한 연구와 저술을 지속했던 최열의 1991년 저서 『한국현대미술운동사』이다. 이 책은 식민지 시기의 카프KAPF미술운동과 1969년의 '현실동인'을 1980년대 미술운동의 전사로 보고 역사적 계보를 세워놓았다. 1980년의 '광주자유미술인회'와 '현실과 발언'을 미술운동의 시작으로 보았으며, 1985년에 결성된 민족미술협의회와 1988년 말의 민족민중미술운동전국연합을 정점으로 삼아 역사적 정리를 시도했다.

이 책에서 세밀하게 정리한 조직과 활동의 내역 및 미술운동의 흐름은 이후의 연구논문과 저술에 반복하여 인용되면서 민중미술 역사 서술의 기본적인 근거와 토대가 되었다. 예컨대 채효영의 박사논문은 문학과 미

술의 접속과 종합이라는 관점에서, 후지무라 마이의 석사논문은 국립현대미술관의 전시를 마침표로 하는 통사적 서술을 시도한 연구들이다.[10] 최근에는 주제별로 작품을 심도깊게 분석하거나 민주화 운동으로서의 저항적 성격에 초점을 맞춘 연구가 해외에서도 산출되어 연구의 폭이 넓어졌다.[11] 이들이 담아내는 미술사적 배열과 기본적인 사실들은 최열의 저서를 토대로 하고 있으며, 이 책 또한 마찬가지이다.

이 책은 기존의 연구들에서 한 걸음 더 나아가 보다 세밀하고 실증적으로 당대의 사료들을 종합하려 했다. 미술잡지, 시민미술학교의 팸플릿, 미술가들이 발행한 무크지, 전시도록, 전시 팸플릿, 일간지와 월간잡지에 실린 미술평론, 노동조합의 회보, 대학교 학생회가 발간한 팸플릿과 수기 작성한 회의록, 민족미술협의회의 기관지 『민족미술』, 민족민중미술운동 전국연합의 기관지 『미술운동』, 지역 미술단체의 간행물인 안양의 『우리그림』 등의 자료를 살펴보았으며, 활동했던 작가 홍성담, 류연복, 성효숙, 이상호, 차일환 등의 인터뷰를 진행하였다.[12]

실증적으로 풍부한 통사 서술을 시도하면서 이 책에서 세밀하게 분석한 지점은 전시장 미술과 현장 미술의 서로 다른 활동과 이것이 종합되고 다시 분리되는 양상이다. 미술가의 활동 방향들이 서로 대립적인 면에 있음

---

10  채효영, 「1980년대 민중미술 연구─문학과의 관련성을 중심으로」, 성신여대 박사논문, 2008; 후지무라 마이, 「한국민중미술의 연구─민중미술의 형성과 쇠퇴 및 계승에 대한 고찰」, 국민대 석사논문, 2008.

11  김현화, 『민중미술』, 한길사, 2021; 古川美佳, 『韓國の民衆美術─抵抗の美學と思想』, 岩波書店, 2018.

12  김봉준, 김진하, 장진영과는 짧은 질의 응답을 진행했다. 이외에 관계된 작가와 평론가들의 인터뷰는 한국문화예술위원회, 민주화운동기념사업회에서 진행한 구술녹취기록을 열람했으며, 단행본으로는 이영욱 외, 『민중미술, 역사를 듣는다』 1·2, 현실문화A, 2017·2019를 참고했다.

에도 불구하고 민중미술로 포괄되었던 것은, 1985년을 계기로 군사정부에 대항하는 전선이 형성되고 민족미술협의회라는 대표 단체 안으로 전시장 미술가들과 현장 미술가들이 결합해야 했기 때문이었다. 이 결합의 결과 미술운동은 더 풍부해지고 힘을 갖게 되었으며, 전시장 미술이 급진화되고 현장 미술이 확산되는 성과를 낳게 되었다. 그러나 전시장 미술 중심의 활동을 고수했던 작가들은 현장 미술과는 거리를 두면서 지나친 정치성과 낮은 완성도를 비판했다. 민미협에 참여했던 작가들 가운데에서도 용어로서의 '민중미술'에 대한 거부감을 보이거나, 걸개그림과 같은 작업을 미술작품으로 보지 않기도 한다.[13] 이러한 상황에서 전시장 미술만을 민중미술을 대표하는 전체로 보는데 그친다면, 이 그림들에 '민중'이라는 용어가 지나친 함의를 덧붙인 것은 아닌지 되묻게 될 수도 있다.

시선을 작품 중심의 전시장 미술에서 현장 미술로 돌릴 필요가 여기서 생겨나게 된다. 닫힌 경계를 넘어가는 '유로'로서 '민중'이라는 단어가 미술에 결합된 이유도 짐작할 수 있다. 최근에 현장 미술 활동에 집중한 연구논문과 전시기획이 산출되었던 것도 그 미술사적 중요성에 주목했기 때문이다.[14] 이전까지 현장 미술은 주로 광주지역의 민주화운동사의 일

---

13 예컨대, 민미협의 대표로 활동했던 손장섭은 민중미술이라는 말을 거북해하면서 현장의 걸개그림에 대해서는 "그건 시위지 그림이 아니다"라고 보았다. 심정수는 민중미술이라는 말은 "우리가 하자고 정한 것도 아니고 순전히 언론에서 자기들끼리 정한 것"이라고 말했다. 『민중미술, 역사를 듣는다』1, 현실문화연구, 2017, 심정수의 대담 80쪽과 손장섭의 대담 216 · 218쪽 참조.

14 유혜종,「삶의 미술, 소통의 확장─김봉준과 두렁」,『미술이론과 현장』16, 한국미술이론학회, 2013; 양정애,『80년대 현장지향 민중미술의 재구성─《1985년 한국미술 20대의 힘》전 사건에 얽힌 미술동인 '두렁'의 활동을 중심으로』, 민주화운동기념사업회 한국민주주의연구소, 2018; 경기도 미술관의 전시 《시점(時點)─시점(視點) 1980년대 소집단 미술운동 아카이브전》(2019.10.29~2020.2.2)과 발행한 자료집인 『시점 시점 1980년대 소집단 미술운동 아카이브 1979-1990 아카이브북』, 2019; 경기도미술관,

부라는 측면에서 자료수집이 이루어졌으며 미술사적으로 평가를 받고 서술되지는 못했다.[15]

이 책에서는 현장 미술을 역사적 서술의 중심축에 두는 미술사적 작업을 통해서 1980년대 미술운동의 전위적인 요소를 드러내려고 한다. 현장 미술은 기왕의 미술의 규범적 한계를 넘어선 아방가르드였을 뿐만 아니라, 제자리를 이탈하여 다양한 장소로 넘어가 그 규정적 성격을 변이시켜 헤테로토피아heterotopia를 창출했던 미술이었다.[16]

현장 미술을 중심으로 미술운동을 다시 볼 때, 중요한 점은 전시와 매매에 적합한 정통적인 매체와는 이질적인 새로운 매체가 사용되었던 사실이다. 고가로 매매될 수 있는 유화나 수묵채색화는 미술시장에서의 생존을 고려한다면 필수적인 장르이다. 반면 단색의 판화는 다수의 원화 제작이 가능하여 경제적이고 대중적인 매체이다. 목판보다도 저렴한 문구용 고무판으로 찍은 검은 색의 판화가 제작되어 작품으로 전시되고, 팸플릿과 포스터, 간행물의 삽화와 표지화, 연하장과 티셔츠 인쇄용 등으로 폭넓게 사용되었다. 천으로 제작되어 집회와 시위의 현장에 걸렸던 걸개

『1980년대 소집단 미술운동 희귀자료 모음집』, 2018; 광주시립미술관 전시도록, 『6월 항쟁 30주년 기념 이상호 전정호 응답하라 1987』, 2017; 서유리, 「검은 미디어, 감각의 공동체—1980년대의 시민미술학교와 민중판화의 흐름」, 『민족문화연구』 79, 고려대 민족문화연구원, 2018; 서유리, 「1980년대의 걸개그림 연구—수행성, 장소, 주체의 변이」, 『한국근현대미술사학』 37, 한국근현대미술사학회, 1919.

15  광주민주화운동의 성과로서 자료를 촘촘하게 정리한 작업으로는 배종민, 『5·18 민중 항쟁의 예술적 형상화—광주지역 대학 미술패』, 광주 5·18 기념재단, 2010.

16  헤테로토피아 개념은 미셸푸코, 이상길 역, 『헤테로토피아』, 창작과비평사, 2014. 헤테로토피아는 의학에서는 장기(臟器)가 본래의 위치를 이탈하여 비정상적 위치로 전위(轉位)한 것을 지칭하는 말이다. 푸코의 관점에서 이 말은 잘 마름질된 규율화된 장소와 정상성의 장소들 내부에 자리잡은 숨겨진 공간, 비정상인과 사회적 타자가 위치하는 이질적인 공간, 내부이지만 배제된 공간, 즉 내부의 외부를 말한다.

그림은 여러 번 재사용되면서 대중의 시선을 집중시키고 장소의 성격을 변화시켰다. 두 매체는 공동체적 만남을 추구했던 미술가와 일반인들이 전용하거나 창안해낸 미술의 새로운 방법이었다.

1980년대 미술의 새로운 사건은 대중들이 적극적으로 미술활동에 참여했던 점이다. 판화와 걸개그림의 제작자들은 전문적 미술가들 이외에도 대학생, 노동자, 회사원, 주부 등의 일반인들이 다수였다. 이들은 미술교육을 받거나 전시 활동을 꿈꾸지 않았던 이들이었지만, 교회, 노조, 성당, 학생회, 지역의 미술문화단체에서 전문 미술가들을 만나면서 판화를 찍거나 걸개그림을 그리는 활동을 시도했다. 이들은 주어진 정체성의 활동과 임금노동을 벗어나 자신의 감정과 생각을 표현하고, 계급적 타자와의 만남을 기록하며, 역사와 사회에 대한 새로운 자각을 시각화하는 작업을 미술을 통해서 시도했다. 이렇게 대중이 폭넓은 자기표현의 활동에 미술을 매개로 참여하는 현상은 1980년대의 특징이다. 미술은 일반인들에게 주어진 규율화된 정체성을 벗어나도록 만드는 이탈의 미디어였다.

이 책에서는 판화와 걸개그림이라는 새로운 미디어의 등장과 활용에 주목하고 일반인들의 폭넓은 미술 활동도 포괄하면서, 현장 활동을 중심축으로 삼아 민중미술의 역사를 재구성하려 했다. 이것은 그간 전시장 미술작품을 중심에 두었던 민중미술의 역사를 폭넓은 실증을 통해 확장시키고 심화시켜 새로운 시점에서 바라보려는 시도이다. 또한 이 작업은 미술관의 소장품으로 수집되지 못했던 다양한 현장 미술의 작품과 활동들을 미술사적으로 복원하려는 시도이다.

## 미술장의 구조변동과 미술운동

현장 미술의 제작 목적이 예술로서 평가받는 것이 아니었으니, 미술관
의 명작으로 남지 못한 것을 아쉬워할 필요는 없다. 그러나 이탈과 변이의
현장 미술이 점차 사그라지고 미술장으로부터 분리되었던 이유를 성찰할
필요가 있다. 한국미술계가 1980년대 미술운동으로 인해 확장된 주제와
방법의 풍부한 자유를 불가피하게 수용했으면서도, 그 자유의 첨병이었던
현장 미술이 점차 배제되고 삭제되었던 이유를 성찰하는 것은, 이후 한국
미술계의 성격과 흐름이 어떻게 형성되었는지를 가늠해 볼 수 있게 한다.

현장 미술의 점차적인 배제가 이루어졌던 이유는 여러 가지가 있을 수
있다. 통념적으로 이야기되는 것은 냉전의 종말과 공산권의 해체라는 환
경의 변화이다. 이것은 자본주의, 자유주의, 개인주의의 승리였다. 그러
나 국제정치의 역사적 상황 외에 한국의 미술계 자체 조건의 변화도 고
려할 필요가 있다. 그 하나로 1970년대 말부터 증대되었던 민간자본에
의한 미술장artistic field의 구조적 변동이 있다.[17]

이 책의 제1장에서는 1970년대 말에서 1980년대 초반의 민간자본에
의한 미술제도의 변화 과정을 살펴보았다. 이를 통해 미술장의 구조적인

---

17  이 책의 제1장에서는 1980년대 초반의 미술장의 구조변동과 신형상회화의 등장 과정
이 서술되어 있다. 피에르 부르디외의 사회학적 개념인 예술장(artistic field)은 예술을
구성하는 제도, 담론, 시장의 구조와 그 안에서 개별 예술가들이 상징자본, 문화자본, 경
제자본을 획득하거나 상실하면서 일어나는 위치(position)의 역학적인 변동을 그려내
기 위한 개념이다. 개별 작가들은 예술의 제도적 장이라는 구조적 한계 속에서 활동을
시작하며, 도전과 투쟁, 타협과 순응 등의 다양한 대응의 과정 속에서 위치를 획득하면
서 다시 구조를 역동적으로 변화시켜 나간다. 미술장의 개념은 피에르 부르디외, 『예
술의 규칙(Les règles de l'art)』(1992)에서 종합되었다. Hans van Maanen, "Pierre Bour-
dieu's Grand Theory of the Artistic Field", *How to Study Art Worlds : On the Societal Function-
ing of Aesthetic Values*, Amsterdam University Press, 2009.

변화가 '현실과 발언', '임술년', 신학철 등 주요 작가들이 자리 잡게 된 배경이면서 민중미술의 시작점이자 폭넓은 외연이었던 '신형상회화'의 등장과 밀접한 관련이 있음을 확인할 수 있었다. 민간자본에 의한 미술제도의 구축은 민중미술이 등장할 수 있었던 토대였지만, 최종적으로는 현장 미술이 배제되어간 이유로도 작용했을 가능성이 있었다.

전후 한국의 미술장에서 주도적인 권력은 국가였다. 그러나 1970년대 말부터 미술계에 진입하였던 민간자본은 상징자본과 경제자본의 새로운 토대를 구축하면서, 그동안 국가가 지배했던 미술제도의 주요한 부분을 획득하게 되었다. 중앙일보사, 동아일보사, 한국일보사의 언론자본은 공모전-미술저널-미술관의 삼각체제를 구축했다. 갤러리와 사립 미술관이 증가하고 화랑협회와 화랑미술제의 설립과 더불어 미술시장도 형성되어 갔다. 중앙일보사가 발간한 『계간미술』이 '현실과 발언'의 작가들을 비평적으로 지원하고 중앙미술대전이 신형상회화의 붐을 주도했던 것은 민간자본에 의한 미술장의 구조변동의 단면을 보여준다.

미술장의 토대 변화는 미술운동이 시작되는 때뿐만 아니라 약화되어 가는 시점에도 영향을 주었다. 1991년에 이르면 성장한 미술시장과 신생 전시장에서 민중미술을 폭넓게 수용했다. 그러나 민간자본의 미술제도가 현장 미술을 수용하는 것은 불가능했다. 이것은 확대된 미술자본과 시장이 국가보다 폭넓게 작가들의 삶과 작품의 방식을 포섭해가는 과정이기도 했다. 여기서, 민중미술 내의 자유주의적 개인주의의 전시장 미술은 증대된 시장에 결합될 수 있었지만, 공동체주의와 평등주의의 현장 미술은 시장과 충돌하고 돌아설 수밖에 없었다. 시장이 자유주의와 결합하며 정치뿐만 아니라 미술계의 통치성을 전환시키는데 성공한 1990년대에 접어들면서 현장 미술은 약화될 조건을 맞이하게 된 것이다.

이 책은 마지막 제6장에서 1990년대 전반을 거치면서 변이와 이탈의 흐름이 잦아드는 양상을 살펴보았다. 그것은 첫째는 국가와 시장에 의한 통치성 자체의 변화라는 면에서, 둘째는 미술운동의 경직화와 규율화의 측면에서 짚어질 수 있었다. 체제의 부분적 민주화가 이루어지자 치안이 배분하는 미술의 경계들이 확장되었고, 창작과 전시를 중심에 두는 미술가 본래의 정체성으로 회귀할 것이 요청되었다. 동시에 국가 통치의 경계를 넘는 미술에 대한 강력한 제재가 투여되었다. 한편으로 미술운동의 내부에 특정한 이념과 양식이 제안되어 그림을 조율했다. 평등주의적인 80년대의 미술에 미학적 전문성과 이념적 기준이 투사되었고 90년대를 향한 청산과 변화가 요구되었다. 이것은 타자를 향해 흘러가는 흐름을 가르고 멈춰 세우는 경직화의 징후였다. 요컨대, 미술 외부로 향하며 변이했던 미술의 정치가 자기 내부의 통치로 고정되었다. 미술 내외의 통치성에 따라 운동의 흐름이 약화되면서, 미술가들은 성장한 시장과 포용력을 넓힌 국가를 향하게 되었다.

그러나 미술이 되돌아간 자리에 같은 풍경이 남은 것은 아니었다. 금기가 무너지자 표현과 주제의 드넓은 영토가 작가들을 맞이했다. 전시의 장소와 관객의 경계는 넓혀졌다. 국가와 자본의 외부 곳곳에 미술가들이 만든 자율적 공동체가 남아있었다. 지역에서 이뤄진 미술가, 학생, 노동자들의 연대 체험은 미술이 생존해나갈 시민 공동체의 공간을 창출했다. 무엇보다도, 미술가는 대중과 평등하게 만나 그림을 그리고 나누어 가지는 과정을 통해서 삶의 조건을 변화시키는 체험을 했다. 미술은 자기의 경계를 넘어 타자와 만나 사회를 변화시킨 경험을 역사의 지층에 또렷이 기록할 수 있었다.

이 책은 1980년대 미술이 시도한 타자성의 미술, 이탈과 변이의 미술

의 과정을 역사적 내러티브와 연대기적 구성에 따라서 살펴보려 했다. 시작과 발전, 전환, 절정, 약화의 역사적 흐름을 최대한 촘촘하게 그려내려 했다. 시기적 분절점은 1983, 1985, 1987, 1991년으로 보았으며 현장 미술과 전시장 미술을 교차시키고 다시 종합하는 방식으로 서술해나갔다. 제1장에서는 1970년대 말에서 1983년까지의 전시장 미술을 살펴보고, 제2장에서는 1983년에서 1985년까지의 현장 미술을 추적했다. 제3장에서는 양자가 결합된 순간에 정부에 대항적인 전선이 형성된 1985년의 상황에 주목했고, 제4장에서는 1987년을 고비로 현장 미술이 폭발하는 양상을 걸개그림을 중심에 두어 살펴보았다. 제5장에서는 1987년 이후 전국적으로 민중미술이 확산되는 과정을 전시장과 현장 미술을 포괄하여 살펴보았다. 제6장은 1990년대에 이르러 미술운동이 약화되어간 양상을 현장과 전시장 미술 양자에서 되짚어보았다. 결론에는 본문의 내용을 요약하여 독자들이 전체적 흐름과 주요한 내용을 확인할 수 있도록 했다.

책의 역사적 편제는 새롭지 않겠지만, 그려지는 미술활동 자체는 낯선 것으로 독자들에게 다가갔으면 한다. 한국의 미술이 어떻게 미술관 밖으로 나아가 자신의 타자와 만났는지 그래서 어떻게 사회를 변화시켰는지를 독자들에게 온전하게 소개할 수 있다면 이 책의 임무는 다한 것이다. 한국미술의 낯선 과거, 이상한 미술의 역사를 끄집어내는 이유는, 지금 현재와는 이질적인 과거 안에서 미래의 가능성을 상상할 단초를 찾아낼 수 있을지도 모른다는 기대 때문이다. 이탈과 변이의 미술은 다시 가능한 것일까? 그것은 우리 시대의 미술가와 대중이 그것을 원하는가에 달려있을 것 같다. 우리는 언제라도 타자를 만나 그림을 그려 나누어 갖는 시도를 할 수 있을 것이다.

# 제1장

# 미술장의 재편과 '신형상회화'의 등장

이 장에서는 미술장의 구조적 전환이 1978년 시작되고 '신형상회화'의 흐름이 1983년경 주요 양식으로 정착되어간 과정을 살펴보려고 한다. 그룹 '현실과 발언', '임술년'과 작가 신학철은 이러한 전환에 호응하면서도 독자적인 주제와 양식을 선택하고 발전시키며 등장했다. 이른바 민중미술의 1세대 작가들이 재편된 미술장 내에서 각자의 위치를 생성시키기 시작했던 것이다. 그러나 아직 민중미술이라는 용어가 전면적으로 사용되거나 가시화되지는 않았다.

미술장의 구조적 전환의 기점은 민간 주최의 공모전인 동아미술제와 중앙미술대전, 한국미술대상전의 시작이다. 민전의 시작은 중요하다. 미술가의 사회적 승인을 부여하는 권위를 독점했던 대한민국미술전람회ᵘ전의 외부에 언론자본에 의한 공모전이 창설됨으로써, 작가의 상징자본과 경제자본을 생산하는 토대가 확장되고 제도권력의 중심축이 이동하는 결과를 낳았기 때문이다.

동아미술제에서는 '새로운 형상성'을 공모전의 심사기준으로 내걸고 양식적으로는 하이퍼리얼리즘을 권장하면서 방법적으로는 판화, 드로잉, 포토몽타주를 포괄했다. 이것은 모노크롬 추상을 중심에 둔 엘리트주의적 전위미술로부터 거리를 두고 보다 대중적 방향으로 나아가되, 낡은 국전용 구상화는 지양하는 방향이었다. '새로운 형상성'이라는 방향이 모호하고 불분명하다는 평가에도 불구하고, 민전이 의도한 양식적 전환은 성과가 있었다. 이 전환의 과정을 극적으로 만든 것은 1978년 말부터 1979년 초 미술계에 날카로운 논쟁을 불러일으켰던 프랑스 파리의 《그랑팔레전》사건이었다. 이 사건은 국내 미술계에 영향력을 가지며 해외 미술전 출품을 주도했던 모노크롬 추상 세력에 대한 비판을 가시화했다.

전환의 과정에서 주목해야 할 또 하나의 제도적 장치는 미술담론을

주도했던 미술잡지들이다. 1976년 중앙일보사가 창간한 『계간미술』과 1981년에 창간된 『월간마당』은 중요한 역할을 했다. 특히 『계간미술』에서는 김윤수, 성완경, 최민, 원동석, 윤범모 등의 평론가들이 반(反)추상의 비판적 담론을 제기하였고, '현실과 발언', '임술년', 신학철을 포함한 젊은 신형상회화 계열의 작가들을 소개하였다. 중산층 애호가와 수집가를 독자로 삼아 대중적인 성격의 『계간미술』은 작가와 지식인의 잡지 『공간』과 성격을 달리했다. 요컨대 동아미술제, 중앙미술대전의 언론자본이 창설한 공모전과 『계간미술』은 신형상회화의 흐름을 주도하면서, 추상 모더니즘에 대한 대항적 담론을 지원하여 보다 대중적이고 자유주의적이며 시장친화적인 미술의 방향을 만들고 있었다.

언론자본의 공모전과 『계간미술』이 지원한 신형상회화의 흐름 속에서 과감한 주제와 뚜렷한 방법적 실험을 선택했던 이들이 '현실과 발언', '임술년', 신학철이다. 이들의 등장은 현대미술의 주도적 집단과는 활동의 방식이나 주제 및 양식에서 다른 지점에 있었다. 이들은 국전, 한국미술협회 주관의 현대미술 전시회와 『공간』이 아니라, 1978년 시작된 언론자본의 공모전과 『계간미술』이라는 새로운 제도적 토대 위에서 신형상회화의 양식적 요청에 호응하면서 자신들의 위치를 만들어냈다. 이들의 작업은 모노크롬 추상을 이끌며 한국 현대미술의 역사를 써왔다고 자임했던 중심세력에 대한 도전이자 상징자본의 새로운 창출이었다. 그러나 기존의 모더니즘을 지지한 작가와 비평가들에게는 미술작품으로서의 조건을 충족시키지 못한 것으로 비난받았다.

중요한 점은, 이들의 도전이 조롱 섞인 무시나 비판 하에서도 전환된 미술장 내의 제도적 거점들 속에서 지원을 받으며 위치를 획득할 수 있었던 사실이다. 1982년에 신생 서울미술관에서 개최한 《프랑스의 신구

상회화전》은 '현실과 발언'이 주도한 급진적 신형상회화의 세계미술사적 지표를 제공하여 그 의의를 확신하게 해주었다. 『계간미술』과 『월간마당』에서는 이들을 80년대의 새로운 작가군으로 자리매김시켰다. 성공적인 미술장 내의 안착으로 1983년에 마무리된 신형상회화의 승리는 1983~84년에 대거 등장한 청년작가들의 그룹전을 통해서 확인될 수 있었다.[1]

이 장에서는 1978년 공모전 개최를 시작으로 1983년에 정점을 이룬 신형상회화의 전개 과정을 비평담론과 주요 전시를 중심으로 살펴보려고 한다. 이 과정에서 '현실과 발언', '임술년', 신학철의 작업이 어떻게 모더니즘과의 담론적 대결을 주도하였고 새로운 제도적 거점들과 결합되면서 미술장에서 전위적 위치를 만들어 나갔는지 살펴보도록 하겠다.

## 1.《그랑팔레전》과 모더니즘의 위기

1970년대 후반에 한국 현대미술계의 주류 양식은 오늘날 '단색화'라 칭해지는 모노크롬 추상이었다.[2] 박서보朴栖甫와 이우환李禹煥이 대표하는 이 화파에 속하는 작가들은 1975년 시작된《에꼴 드 서울전》에서 집단적으로 규합하였으며, 한국미협에서 개최하는《앙데팡당전》을 통해 주요 해외전의 출품작가로 선정되었다.[3] 1978년 말에 프랑스 파리에서 개최

---

1 　용어 '신형상회화'에 대해서는 이 장 뒷부분의 주 104 참조.
2 　단색화에 대해서는 서진수 편저, 『단색화 미학을 말하다』, 마로니에북스, 2015; 권영진, 「'한국적 모더니즘'의 창안—1970년대 단색조 회화」, 『미술사학보』 35, 미술사학연구회, 2010.
3 　《에꼴 드 서울전》과《서울현대미술제》는 단색화 계열의 작가들이 규합하는 전시였다.

된 제2회 국제현대미술전Secondes rencontres internationales d'art contemporain은 '그 랑팔레 국립미술관Galeries nationales du Grand Palais'에서 개최되었는데, 모노크롬 추상화 그룹의 대표 작가들이 참여했던 전시였다.⟨도 1⟩ 그런데 이 전시에 대한 현지 관람자의 반응이 국내에 보도되면서 한국의 미술계에 충격을 주고 상당한 논란을 낳게 되었다. 이것이 이른바《그랑팔레전》사건이다.

《그랑팔레전》은 프랑스 외무성 산하의 프랑스예술활동협회AFAA에서 모두 5개 국가그리스, 튀니지, 베네수엘라, 시리아, 한국을 초청하여 1978년 11월 11일 부터 1979년 1월 29일까지 두 달 이상 개최한 적지 않은 규모의 전시였 다. 여기에 한국의 현대작가 9인김환기, 류경채, 권영우, 변종하, 윤형근, 박서보, 하종현, 이우환, 심문섭의 작품 27점이 출품되었다. 권영우, 박서보, 하종현, 이우환, 윤형근 은 대표적인 모노크롬 작가들이었고 김환기는 작고한 추상화가였으며, 류경채, 변종하는 본래 계열이 달랐으나 이 시기에는 단색조 추상에 접근 했었다. 심문섭은 목재를 이용한 추상조각가였다.《그랑팔레전》전경을 찍은 사진에서 보듯 전시된 작품 대부분이 백색이나 회갈색의 평면작업 들이었다.

이 전시에 대한 프랑스 현지의 반응이 1978년 12월 28일 자『조선일 보』에 보도되었다. 제목은「서구 흉내만 낸 한국 출품작」이었다. 이 기사 는 전시에 대한 현지 반응이 좋지 않았던 사실을 전하면서, 작품에서 한 국 고유의 특성을 찾아보기 힘들며, 서양의 현대회화를 모방하는 데 그쳐 서 "서구 어느 나라의 문화적 식민지에서 온 작품"과 같다고 평가한 말을

---

《앙데팡당》은 국제전의 출품 후보작을 선정하기 위한 전시회였다. 1972년에 시작되었 고 1989년까지 지속되었다. 이 전시는 한국미협의 부이사장이자 국제분과 위원장이었 던 박서보가 창설했다. 윤진섭, 「1970년대 한국 단색화의 태동과 전개」,『단색화 미학 을 말하다』, 마로니에북스, 2015, 78쪽.

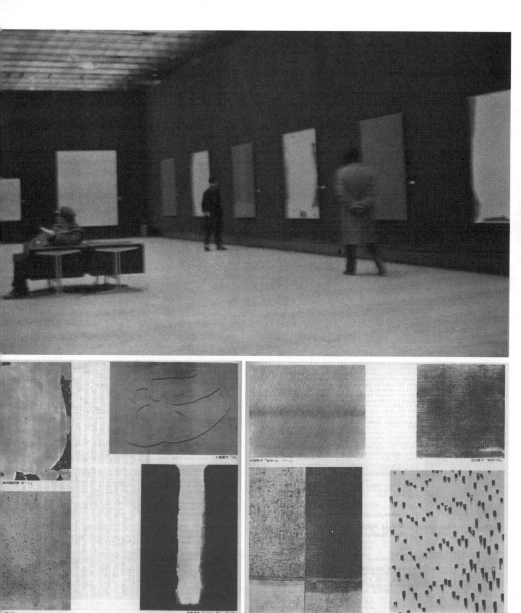

<도 1> 프랑스 파리에서 열린 제2회 국제현대미술전(《그랑팔레전》) 한국실 사진, 1978.
<도 2> 《그랑팔레전》 관련 『공간』지 기사.
<도 3> 《그랑팔레전》 관련 『공간』지 기사.

제1장/ 미술장의 재편과 '신형상회화'의 등장   37

전했다. 정확히 누구의 말인지 밝히지 않은 채, "간혹 찾아오는 관람객"
의 말로 인용된 "문화적 식민지"라는 말은 큰 파장을 불러일으켰다. 이
기사는 출품된 작품의 독창성을 문제 삼는 데서 멈추지 않고 "전위적 추
상화가 아니라는 이유로 또는 우리 화단(더욱 구체적으로는 미협)의 주류에
속하지 않기 때문에 제외된"괄호는 원문을 따름 좋은 작가들이 있다는 사실도
환기시킴으로써 논란을 자극하였다.[4]

　이 지적은 출품자인 박서보가 이사장으로 있었던 한국미술협회약칭 한국
미협가 국제전 출품작가의 선정을 독점해오면서 미술계에 누적될 수밖에
없었던 불만을 자극하는 것이었다. 1977년의 《앙데팡당전》의 경우 회화
에서는 비구상만을 출품하도록 하여 구상화는 국제전 출품심사 자체가
불가능했다.[5] 1977년 초의 신문기사에서 지적한 바와 같이 추상화가들
이 구상을 배제하고 국제전 출품을 독점하고 있다는 비판은 미술계에 팽
배했다.[6] 이러한 상황에서 이들에 대한 평가가 '문화적 식민지'였다는 보

---

4　신용석(『조선일보』 파리주재 특파원), 「서구 흉내만 낸 한국 출품작」, 『조선일보』, 1978.12.28.
　　이 기사를 포함하여 관련된 신문기사들이 『공간』(1979.4)에 전재되어 있다.
5　1977년도 《앙데팡당》은 회화에서는 비구상만을 받고 구상은 응모대상에서 제외했다.
　　단, 하이퍼리얼리즘은 받았다. "회화는 비구상과 하이퍼리얼리즘", 「앙데팡당전」, 『경향
　　신문』, 1977.6.20. "응모 자격은 제한이 없으나 구상적인 경향의 작품은 응모대상에서
　　제외한다." 「국제전 출품 후보 지명 앙데팡당전」, 『조선일보』, 1977.5.28.
6　한국미협에서 진행하는 국제전 출품작가 선정이 특정계열 작가에 의해서 독점되고
　　있다는 사실에 대한 비판은 1977년 초의 「국제전 출품자 선정에 잡음」, 『경향신문』,
　　1977.1.26에서 잘 드러난다. 한국미협에서 《앙데팡당전》을 통해 국제전 출품작을 선
　　정하겠다던 결정도 지켜지지 않는다는 이 기사에 따르면, "미협의 실력자인 모씨의 측
　　근이 대부분 선발되었다"고 지적했다. 박서보는 1977년 3월에 한국미협 이사장으로
　　선출되었고, 그해 《앙데팡당전》은 구상을 제외하고 비구상 작품만을 받았다. 그는 인터
　　뷰에서 국제전 출품자격은 《앙데팡당전》에서 좋은 성적을 올린 사람에게만 줄 것이라
　　고 공언했으며, 미술은 국제 무대에서의 문화 올림픽이라면서 경쟁적 선발체제를 옹호
　　했다. 「한국미협 새 이사장에 뽑힌 박서보 화백」, 『경향신문』, 1977.3.28.

도는 모더니즘의 정당성을 크게 위협할 수 있었다.

이에 대한 반박이 이어졌다. 한국미협의 이사장 박서보와 부이사장인 하종현河鐘賢은《그랑팔레전》이 한국작가들의 독창성을 선보인 성공적인 전시였다고 주장했다.[7] 특히 출품작 선정은 한국미협이 아니라 가스통 딜이라는《그랑팔레전》개최조직에 속한 인물이 한 것이라고 반박했으며, 한국관의 전시는 "부정할 수 없는 확고한 성공"이었다고 역설했다.[8]

그러나 현지 비평의 구체적 내용이 다시 한번 확인되었다. 『한국일보』의 파리 현지 특파원이었던 기자가 프랑스 미술평론가 '장 도미니크 레'와 대학교수 '자크 아들랭 브뤼타뤼'의 언급을 인용하여 보도한 것에 따르자면, 한국작가의 작품은 샘 프란시스, 안토니 타피에스, 마크 로스코 등 추상표현주의와 앵포르멜 작가들의 작품과 유사한 것으로 평가되었고, 한국의 전통을 참조할 것이 권유될 만큼 독창적이지 못했다는 것이다.[9] 더군다나 가스통 딜이라는 사람은《그랑팔레전》개최조직과는 아무런 관련이 없는 인물이었으며, 1년 전 방한했던 때조차도 국내 작가들을 몇 명 만나지 못했다는 보도가 이어졌다.[10] 결국 박서보와 하종현이 주장

---

7    하종현, 「파리서 호평받은 한국의 현대미술」, 『한국일보』, 1979.1.27; 박서보, 「한국 현대 미술의 신선한 세계관」, 『조선일보』, 1979.2.2.

8    박서보는 많은 작가의 자료를 파리로 보내 3인의 프랑스 미술평론가의 객관적인 자문을 받아 선정했으며, 이 과정에서 외무성 관리 '가스통 딜'이 직접 한국에 와서 최종 출품작을 선정했다고 말했다. 그는 가스통 딜의 편지 구절을 직접 인용했는데 "이번 국제전은 부정할 수 없는 확고한 성공을 거두었습니다"라는 언급이었다.

9    김성우(『한국일보』 파리주재 특파원), 「파리서 주목 못 끈 한국 화가들」, 『한국일보』, 1979.2.2. 이 기사에 의하면 프랑스 비평가들은 몇몇 작가들은 호평했으나, 변종하, 류경채, 하종현, 윤형근 등의 작품에 대해서 조르주 브라크, 샘 프란시스, 안토니 타피에스, 마크 로스코, 잭슨 폴락, 한스 아르프 등과 유사하다고 지적하였으며, 오리지널리티의 문제가 희박한 것은 "한국만의 것이 아니라 시대의 문제"이며, 한국 자신의 전통에서 무언가를 찾아낼 것을 요청했다고 한다.

10   신용석, 「파리 국제전은 왜 실패했나」, 『조선일보』, 1979.2.16.《그랑팔레전》보도를 최

하는 '성공'은 대단히 미심쩍은 것으로 판명되었고, 그간 논의의 수면 위로 떠오르지 못했던 국제전 출품과 관련된 불만과 공정성의 문제들이 불거져 나오고 말았다.

이 사건이 논란을 야기시켰던 이유는 우선 한국의 모더니즘이 그 막다른 지점에 도달했음을 알렸기 때문이었다. 미술사의 전위를 자임하며 서양 동시대 미술을 참조하여 한국의 현대미술을 발전시켜야 한다는 명제는 1950년대 말 앵포르멜과 추상표현주의의 도입 이후에 자기 갱신을 진행해온 한국미술계의 강박적 요구사항이었다. 1970년대 후반, 한국현대미술의 첨단으로 나섰던 모노크롬 추상이 미술의 '성지'인 프랑스 파리에서 받은 평가가 고작 서양 추상의 유사물이며 독창성이 부족한 '문화적 식민지'와 같다는 언명에 불과한 사실은 충격적일 수밖에 없었다.

박서보는 '흔한 캘리그라피에서 벗어나지 못했다'는 평가를 받았던 자신의 그림에 도가적 무위자연과 문인화의 선비 정신을 결부시킴으로써 '문화적 식민지'라는 낙인을 벗어나려 했다.[11] 그러나 동경의 대상이자

---

초로 타전했던 신용석은 자신의 보도를 반박했던 박서보와 하종현의 주장을 다시 반박하면서 기사를 냈다. 이 전시에 대한 프랑스 언론보도가 묵살에 가까울 만큼 적었고, 관람객도 같은 기간 열렸던 다른 전시의 1/3에 불과했다고 밝혔다. 또한 가스통 딜은 1978년 9월 『조선일보』의 초청으로 한국에 방문했으나, 《그랑팔레전》과는 전혀 관련이 없는 인물이며, 방문 당시에도 타의에 의해 특정 작가들만 만날 수 있었다는 말을 인용하여 보도했다.

11   박서보, 「한국 현대미술의 신선한 세계관」, 『조선일보』, 1979.2.2. 이 글에서 박서보는 "한마디로 서구의 논리적이고 분석적인 추상미술과 6~7년래의 한국 현대미술에 두드러진, 작위(作爲)를 싫어하고, '나'를 드러내지 않으며 자연과 더불어 자연을 무명성(無名性)에 살고자 하는 생각과는 근원적으로 다른 세계관인 것이다. 오늘날 우리가 생각하는 추상미술은 옛 선비가 자기순화의 수단으로 자기를 갈아 없애듯 먹을 한없이 가는 반복행위의 무위성(無爲性), 또한 예술을 창조한다는 거창한 생각에서가 아니라 종이와 먹의 관계에서 자기순화의 수단으로 문인화를 치던 옛 선비가 궁극적으로 자기를 비워놓음으로써 크나큰 해방감을 맛보던 그런 무위자연을 살고자 하는 것이다"라고 회

전 세계 미술의 수도였던 파리에서 날아온 냉정한 평가가 준 깊은 상처는 이론적으로 동원된 전통 정도로는 해소가 불가능했다. 그것은 한국미술계가 은폐하고자 했던 열등의식을 깊숙이 건드렸을 뿐만 아니라, 국내 미술계와 문화계의 한켠에서 줄곧 비판해온 서구 모더니즘에 대한 추종과 이를 전용한 화단의 지배가 정당성을 확보하기 힘든 임계점에 도달했음을 알렸기 때문이었다.

《그랑팔레전》은 기실 수많은 전시가 열리던 프랑스 현지에서는 별다른 주목을 받지 않고 넘어갔을 평범한 전람회 중의 하나였을 것이다. 그러나 태생부터 박래품이었던 한국의 미술계에 있어서, 국제 조류에 촉수를 내밀어 그와 수준을 맞추는 작업은 늘 초조함과 강박감을 불러일으키는 것이었다. 또한 국제전 출품 경험은 질문 없이 통용되어 작가의 경제자본으로 이어질 상징자본을 획득하는 중요한 이력이었다. 사실 평가는 그다음의 문제에 불과했다. 하지만 국제적 인정을 받는 일은 20세기 한국미술계에서 언제나 결핍감과 열등감을 동반했던 과제였다. 프랑스 비평가의 몇 마디 평가의 타전이 그토록 파장을 가져올 수 있었던 것은 관습화된 미술계의 내적 심리를 건드렸기 때문이었다. 다시 말해서, 국내 미술계의 상징자본 생산의 장은 그 접촉조차 힘들었던 해외 미술계 상징자본의 작은 부스러기를 획득하거나 유실하는 것만으로도 좌지우지될 만큼 허약했다.

한국 모더니즘을 이끌어왔던 건축예술잡지 『공간』은 1979년 4월호를 이에 대한 특집호로 구성했다. 논쟁이 오갔던 신문기사들을 모두 수록하고 미술가와 평론가들의 의견을 실어 정리한 특집기사가 실렸다. 『공간』

---

화 논리를 설명했다.

은 시비를 잠재우고 최종적으로 정리하고자 했을 뿐, 한국의 모더니즘 자체를 근본적으로 문제 삼지는 않으려 했으며, 중립적으로 견해를 모집하는 태도를 보였다.

그러나 한국 모더니즘의 집단적 체제가 생산한 단일화된 작품 양식이 문제라는 판단과 국제전 출품작가 선정을 독점해온 한국미협의 제도적 권력이 논의에 오를 수밖에 없었다. 이러한 상황에서 1980년 봄 한국미협 이사장 선거에 '박서보 사단'이 패배하고 구상 세력이 이사장직을 차지한 것은,《그랑팔레전》사건으로 인해서 모더니즘 추상이 권위를 잃은 결과로도 볼 수 있었다.[12] 새 이사장으로 선출된 조각가 김영중金泳仲은 1978년 동아미술제의 운영위원과 심사위원장을 맡았던 인물이었다.[13]

이러한 과정에서 중립을 유지하려 했던『공간』과 차이를 보였던 것은 『계간미술』이었다. 1976년 창간된『계간미술』은 한국의 모더니즘 추상 자체를 문제시하고 이 세력을 조준하는 비평들을 싣고 있었다. 한국적 모노크롬의 위기와 함께 1970년대가 마무리되어 가고 있었던 것이다.

---

12  1980년 미협 이사장 선거는 언론의 주목을 받았다. 박서보 사단에 맞서는 '범화단 미협 정상화 추진위원회'가 결성되었고, 이들은 '미협 민주화'를 내걸었다. '미협정상화추진위'는 김구림, 강국진, 최태신, 오경환, 김경인, 김한, 윤건철 등 비단색화 40대 현대작가들과 오승우, 박광진 등 구상화가들이 주축이 되어 조각가 김영중을 이사장 후보로 선정했다. '미협정상화추진위'는 일부 계층만이 참여했던 미협을 전체미술인들이 참여할 수 있게 하고, 현대미술 외에 다양한 장르가 자율적으로 움직일 수 있도록 해야 한다고 말했다. 「민주화 시비 뜨거운 미협」,『조선일보』, 1980.4.2. 이러한 미협의 변화는 '재야열풍', '민주화', '개방미협'으로 칭해지기도 했다. 미협의 새로운 부이사장으로 위촉되었던 비평가 이일이 직위를 거부하는 사건이 보도되는 등 미협 이사장 선거는 1980년의 격변의 사건으로 주목을 받았다. 「미협 정총 후유증 심각-이일 부이사장 자리 거부」,『경향신문』, 1980.4.17.
13  「동아미술제 대상에 〈1978년 1월 28일〉」,『동아일보』, 1978.3.29.

## 2. 의도된 전환

— 『계간미술』, 민간자본 공모전의 등장, 김윤수의 평론

### 1) 반추상 담론의 등장 — 김윤수의 「한국 추상미술의 반성」

1979년 여름호 『계간미술』에 실린 김윤수金潤洙, 1936~2018의 글 「한국 추상미술의 반성反省」은 《그랑팔레전》 논쟁의 중심에 있었던 한국의 추상화에 대하여 미학적 논리와 역사적 의의를 사유하면서 비판한 글이었다.[14] 『공간』의 4월호가 《그랑팔레전》 특집호였던 것을 고려하면, 이 글은 『계간미술』의 간접적인 의견 표명으로 간주될 수도 있었다.

「한국 추상미술의 반성」이 다룬 비평 대상은 《그랑팔레전》의 작가들이 1978년 11월에 국립현대미술관에서 개최한 전시 《한국현대미술 20년의 동향전》이었다. 이 전시는 한국미협과 국립현대미술관이 공동주최한 것으로서 앵포르멜 양식이 수용되었던 1957년을 기점으로 20여 년간 추구된 현대미술의 역사를 정리하는 기획전이었다. 1957년 현대미술가협회에서 등장한 앵포르멜의 뜨거운 추상이 전시의 시작점이며, 1960년대 전반 옵아트와 하드에지의 차가운 추상으로의 전환이 2부를 채우고, 다시 1960년대 중반에서 1970년대 전반까지 AG와 ST에서 시도한 오브제와 설치의 '개념미술'이 3부를 구성하며, 최종적으로는 1970년대 중반 모노크롬 평면회화의 등장이 4부를 마감했다. 이렇게 해서 전시는 현재의 모노크롬 추상을 이끄는 주요 작가들이 창출해온 '현대미술'의 흐름을 분류하고 시작과 끝을 정리했다. 이 역사적 배열은 현재까지도 통용

---

14 「한국 추상 미술의 반성」, 『계간미술』 여름호, 1979, 85~90쪽.

되는 한국 현대미술사의 내용이다. 무엇보다도 전시의 시작점인 1부 앵포르멜에서 4부 모노크롬 추상까지의 역사의 중심에 한국미협의 박서보 이사장이 자리함으로써, 그를 중심에 둔 모더니즘 그룹이 한국 현대미술사를 구축해왔음을 공인하고 역사화하는 전시였다. 이 전시가《그랑팔레전》과 같은 시기에 치러짐으로써 해외에서도 인정받은 한국 모더니즘의 역사화를 완료하는 마침표가 될 수도 있었다.

《한국현대미술 20년의 동향전》에 대한 김윤수의 비판적 관점은 『계간미술』 1979년 봄호 「전시회 리뷰」 코너에서 이미 짧게 표명한 것이었다. 이 전시가 추상의 역사를 나열해 놓기는 했으나, "정확한 미술사적 해석이 결핍"되었으며, "구태의연한 모방을 일삼는 행위들이 한국 추상의 표본인 양 판을 치고 있는 실정은 마땅히 규탄받아야 할 것입니다"라고 지적했던 것이다.[15] 여기서는 짧은 언급에 그쳤지만, 다음 호에 실린 「한국 추상미술의 반성」은 보다 근본적인 비판의 논리와 근거를 제시했다.

이 글에서 김윤수는 추상의 미학적 의미와 한계를 규정하고 한국 추상화의 역사와 사회적 의의를 밝혔다. 추상은 한국 현대미술의 모순을 압축한 미술이라는 것이 핵심적 요지였다. 먼저 추상은 근본적으로 현실과 단절하는 미술의 방식이라는 점을 칸딘스키와 몬드리안의 회화론을 인용하여 밝혔다. 칸딘스키의 내적 필연성을 추구하는 추상과 몬드리안의 물질의 환원으로서의 기하학적 추상은 양자 모두 현실과 단절하고 외부를 상실한 채 내면으로 침잠해 들어가 감각적 조형의 자유만을 추구하는 논리였다. 추상이 추구하는 자유란 개인주의를 내세운 자본주의 사회에

---

15  그는 한편으로 "서양미술을 수용하는 전위적인 작업들의 자료를 마련했다는 것은 저 역시 가치를 인정합니다"라고 의의를 평가하기도 했다. 「전시회 리뷰(1978년 10월-1979년 1월)」, 『계간미술』 봄호, 1979, 200쪽.

서 원자화되고 소외된 개인이 도달한 무기력한 자유이며, "사회적 억압과 총체성의 상실에서 나온 산물"에 불과하다는 것이 그의 관점이었다.

한국 추상의 역사도 요약되었다. 근대기의 추상은 일본 추상에 영향을 받은 소수의 작가들에 의해 산발적으로 시도되었고 그것 자체가 '식민지적 근대화'라는 모순을 첨예하게 대표하는 것이다. 냉전이 한국전쟁으로 이어진 뒤, 4·19혁명과 함께 젊은 작가들이 추상작품을 거리에 내걸은 것에 대해서 그는 "이 얼마나 놀라운 모순이었던가!"라고 탄식했다. 4·19혁명은 현실을 불의로부터 회복한 사건이었으나 미술가들은 현실을 거부하는 추상을 선택했기 때문이었다. 그 모순은 5·16 군사 쿠데타로 인해서 4·19의 정신이 급속히 퇴조하였음에도 불구하고, 국전에 추상이 수용되면서 확대 재생산되었던 사실에서 확인되는 것이었다. 추상은 한국 현대미술의 모순을 담아 시작되어, 개념미술의 등장으로 전위의 자리도 양보한 채, 철저히 아카데미즘화한 결과 수많은 작가를 양산하면서 오늘에 이른 것으로 설명되었다.

그렇다면 한국에서 추상미술이 담지한 모순은 무엇인가. 그는 한국 사회와 추상이 근본적으로 같은 문제를 안고 있다고 보았다. 온갖 부조리를 성찰하지 않는 맹목적인 근대화는 현실을 보지 않는 추상미술과 똑같은 한계를 드러냈다. 급속한 산업화, 차관경제, 고도성장에 의해 사회적 불균형이 심화되고 인간소외, 소비문화의 등장, 정치의 경색이 진행되는 과정에서 오로지 "번영을 외치는 정치구호와 함께" 추상미술이 번성할 수 있었다. 추상은 한국의 산업화와 도시화, 현대화를 미술에서 대리하는 기호이면서 그 자체로 한국의 산업화가 낳은 병폐와 모순을 집약한 것이다. 또한 추상은 한국의 국제정치적 상황을 반영한 것이기도 했다. 해방 이후 한국은 국제적 지배질서 속에 편입되기 시작했고, 한국전쟁 이

후에는 남한에 대한 미국의 경제적, 군사적 원조가 진행되고 미국식 문화의 영향력이 커지면서, 실존주의의 상륙과 더불어 추상표현주의와 앵포르멜이 받아들여졌던 것이다.

요컨대, 김윤수에게 추상은 냉전기 미국의 문화적 영향력과 "정치적 경색"에 이른 발전주의와 자본주의의 모순을 드러내는 기호였다. 모순적 존재인 추상이 '국제보편주의'를 등에 업고, 한국의 현실에 대한 궁구나 성찰도 없이, 다양한 미술의 방향도 사장해 버린 채 유일한 현대미술로 공고하게 자리 잡은 현실을 보여주는 것이《한국현대미술 20년의 동향전》이었다.

글의 말미에서, 김윤수는《그랑팔레전》논란을 언급했다. 이 사건에서 드러나듯이 한국의 추상미술은 스스로 원산지의 것과 비교하여 어떤 차이점과 독창성이 있으며 얼마만큼의 성과를 거두고 있는지를 밝혀야 하며, 그렇지 않고서는 "모방이고 외세주의고 문화적 식민지"라는 악평을 막아낼 길이 없을 것이라고 경고했다.

김윤수가 『계간미술』 1979년 여름호에 쓴 「한국 추상미술의 반성」은 1980년대를 향해 전환하기 시작한 미술장 내 미술담론 부분에서 중요한 변곡점이었다. 김윤수는 1977년부터 1979년 당시까지 한국의 미술제도와 현대미술에 대한 비판적 시각을 드러내는 글을 발표하고 있었다. 그것은 파벌다툼과 출세의 통로로 전락한 국전에 '미술의 민주화'를 요청하고, 서구양식의 추종과 국제전에 목을 맨 현대미술의 허위의식을 해체하는 방향이었다.[16]

---

16　김윤수는 국전과 현대미술을 비판하는 글을 1977년에 『뿌리깊은 나무』에 여러 차례 기고했다. 「그림과 국민의 세금-국전개혁의 여러문제」에서는 "실제로 돈을 대는 사람인 민중을 외면한 국전은 심하게 말해서 국민의 세금을 가지고 그들끼리 사치놀음

독일 미학을 전공한 그가 구체적인 미술계의 현장 비평에 뛰어든 것은 1970년대 후반이었다. 그는 1969년 결성한 '현실동인'의 오윤, 임세택, 오경환을 김지하를 통해서 알았고 선언문을 감수하기도 했다.[17] 그러나 미술비평을 본격적으로 한 것은 1970년대 후반이었고, 초기에는 미학과 예술론을 발표했다. 1971년 『창작과 비평』에 실은 「예술과 소외」는 헤겔, 멈포드, 마르쿠제의 이론을 가져와 근대화된 산업사회의 예술이 대중과 사회로부터 소외되는 현상을 개념적으로 논구한 글이었다.

현장에 대한 직접적 비판 발언을 시작한 것은 유신체제라는 현실을 거치고 난 후였다. 그는 1973년과 1974년에 유신헌법을 비판하고 개헌을 요청하는 선언에 두 차례 참여했으며,[18] 1975년 12월에는 김지하의 양심선언을 배포했다는 혐의로 긴급조치 9호 위반으로 구속되어 집행유예를 선고받았다. 이로 인해 대학교원의 직위를 잃은 후 1978년부터 『창작과 비평』의 편집과 출판에 관여하고 미술평론을 활발하게 발표했다. 『뿌리깊은 나무』에 미술 월평을 지속적으로 썼으며, 『계간미술』에는 간간히 작가론과 시평을 실으면서 대담형식의 「전시회 리뷰」를 진행했다. 「전시회 리뷰」에서 그는 전시에 대한 짧지만 직접적인 발언을 내놓았다.

미술현장에 대한 발언이 본격화되면서 발표한 1979년의 「한국 추상

---

을 벌여왔고 운영자는 알게 모르게 이를 부추겨왔다"고 했다. 한편, 「낯설고 야릇한 것들-에꼴 드 서울과 서울 70」에서는 전위적 현대미술이 일반 대중과 너무도 멀리 떨어져 있으며 새로운 특권주의라고 꼬집었다. 「돌아온 사람과 떠난 사람」에서는 "현대미술과 전위미술을 하며 더 '참된' 미술을 하기 위해 외국에 가고 국제전에 참가하고 작품전을 열기에 정신이 없는" 미술계를 비판했다. 『김윤수 저작집』 3, 창비, 2019, 258·279·291쪽.

17  「김윤수 구술채록 2차」, 신정훈 대담, 75~77쪽. 한국예술디지털아카이브(https://www. daarts.or.kr), 2018.

18  1973년 유신헌법의 개헌을 청원하는 서명운동을 시작한 30인에 참여하였고, 1974년에는 '민주회복국민선언대회'에 백낙청, 홍사중 등과 문인(文人)으로 서명에 참여했다.

미술의 반성」은 한국의 모더니즘 미술에 대해 미학적 논구와 역사적 성찰을 담아 구체적으로 비판한 내용이었다. 이러한 비판은 기존의 모더니즘 진영과의 사이에 대립각을 만들어내면서 이를 극복할 미술을 요청하는 것이었다. 요컨대, 「한국 추상미술의 반성」은 1980년대의 새로운 미술이 등장할 무대를 마련하는 글이었다. 이러한 비평문을 실었던 『계간미술』을 통해서 '현실과 발언', 신학철, '임술년'도 미술장에 진입할 수 있었다.

### 2) 민간자본에 의한 미술장의 구조변동
　－『계간미술』, 언론사 공모전, 미술시장의 형성과 화랑의 증가

1970년대까지 미술전문 잡지는 희귀한 것이었다. 일제강점기는 물론 해방 후까지 미술전문잡지란 없었고, 1955년 창간한 『신미술新美術』이 최초의 미술잡지였다. 1966년 창간된 『공간Space』도 미술전문지가 아니라 건축전문잡지였다. 1970년대 들어 화랑가가 형성되고 수집가와 관람객층이 형성되자 소규모의 미술전문잡지가 발행되기 시작했다.[19] 1976년 겨울에 창간된 『계간미술』의 등장은 본격적인 미술대중화 시대의 기점이 될 만한 사건이었다.

이전까지 대표적인 미술잡지는 『공간』이었다. 『공간』은 건축가 김수근金壽根, 1931~1986이 편집과 발행을 주도한 건축전문 잡지면서도 무용과 연극까지 포괄하고 한국 고미술과 현대미술에 대한 관심을 유지하면서 종합

---

19　현대화랑의 박명자가 발행한 『화랑』이 1973년 9월 가을에 창간되었다. 1979년 3월까지 통권 23호가 발행되고 있었고, 선화랑에서 낸 계간 『선미술』이 1979년 창간되었으며, 『미술과 생활』은 1977년 4월 창간했다. 이용길이 발행인이고 임영방이 주간이었다. 이외에 『현대미술』과 『한국미술』도 1970년대 잠시 발행되었다. 「미술서적 출판 붐」, 『동아일보』, 1979.3.16.

예술잡지로 성장했다. 『공간』은 「체험적 한국 전위미술」1966.11, 「한국 추상회화 10년」1967.12 등의 기사에서 보듯 전위적 모더니즘에 관심을 기울였고, ‘관념예술’과 ‘한국화’ 개념 등 미술의 주요 문제를 담론화하려 했다. 특히 1974년 6월호의 문명대文明大의 글 「산정山丁 서세옥론徐世鈺論」을 둘러싼 동양화 화법 논쟁과 《그랑팔레전》 논쟁이 그러했듯이, 『공간』은 주요 비평가와 작가들이 주목하는 잡지로서 실질적인 미술 담론장의 역할을 했다.

『공간』은 비평담론을 주도하는 것에서 한 걸음 더 나아가 전시장을 설립하고 미술상을 제정하여 상징자본을 창출하려 했다. 1973년에는 ‘공간사랑空間舍廊’을 열고 옵아트 양식의 추상화가 《한묵 판화전》을 시작으로 전시를 개최하였다. 1975년부터는 창간 100호를 기념하여 《공간미술대상》을 신설하였다. 《공간미술대상》은 신진작가를 위한 것은 아니었지만, 권위를 생산하는 제도적 역할을 미술잡지가 시도한 점에서 주목되는 사례였다. 《공간미술대상》은 1회 수상자로 당시 40세의 홍익대 교수였던 하종현을 선정했는데, 대표적인 작품은 마포麻布에 백색 페인트를 침투시키는 모노크롬 추상 작업이었다. 이어지는 『공간』 100호 특집호1975.9에는 하종현 특집과 더불어 일본에서 활동하는 이우환의 작가론을 실었다. 이처럼 《공간미술대상》을 통해 잡지 『공간』은 백색 모노크롬 추상작업을 한국 현대미술의 최신 양식으로 공인했으며, 이 계열 작가에게 상징자본과 경제자본을 수여하는 제도적 장치로서의 역할을 했다.

그러나 『공간』은 순수한 민간자본 잡지라고는 할 수 없었다. 『공간』의 창간을 주도한 것은 국책기관인 한국종합기술개발공사였으며, 발행에는 문예진흥원의 기금이 투여되었다. 한국종합기술개발공사는 박정희 군사정부를 주도한 인물들이 설립했으며, 이들은 『공간』의 창립과정에도 깊

이 관여했다.[20] 발행을 전담한 김수근이 여러 국공립 건축물의 설계와 도시계획을 맡았던 점을 고려하면, 『공간』은 민간자본에 의한 것이 아니라 국가가 창립한 것이며 운영도 국가의 지원에 의존했던 잡지였다. 요컨대 『공간』은 국가가 지원하는 모더니즘 건축과 예술 담론을 이끌었던 잡지로서의 성격을 강하게 가지고 있었다.

이와 달리 『계간미술』은 민간의 언론자본이 발행한 잡지였다. 『계간미술』은 삼성물산의 이병철李秉喆이 1965년 창립한 중앙일보사에서 1976년 11월에 창간했다. 삼성물산은 1965년 중앙일보사와 삼성문화재단을 설립하고 성균관대학교 재단을 운영하며 언론, 문화, 교육 부분에 투자를 시작했다.[21] 『중앙일보』의 창간을 시작으로 중앙일보사는 여러 잡지를 차례로 발행했는데, 『월간중앙』, 『주간중앙』, 『소년중앙』, 『여성중앙』, 『학생중앙』에 이어서 미술잡지 『계간미술』과 문학전문지 『문예중앙』을 출간했다. 『계간미술』의 1979년 겨울호 판권지에는 발행인 겸 인쇄인으로 『중앙일보』와 동양방송 사장인 홍진기洪璡基가 등재되었고, 회장은 이병철, 편집인은 이종석李宗碩으로 되어 있었다. 이로써 중앙일보사는 신문사 가운데 가장 많은 종류의 잡지를 발행하게 되었다. 비슷한 시기 동아일보사가 『신동아』를 복간하고 『여성동아』를 창간했지만, 미술잡지를 발행하지는 않았다. 『계간미술』은 당시 언론자본이 발행한 유일한 미술잡지였다.

『계간미술』의 창간은 『공간』 외에 지속력 있는 미술잡지조차 없었던 미술계에 대자본이 진입하기 시작했다는 점에서 중요하다. 삼성은 『계간

---

20  한국종합기술개발공사와 『공간』의 창간에 대한 구체적인 사실 확인은 박정현, 「발전국가 시기 한국 현대 건축의 생산과 재현」, 서울시립대 박사논문, 2018.

21  삼성미술문화재단, 『문화의 향기 30년─1965~1994』, 1995, 534쪽 연표 참조.

미술』 창간에서 멈추지 않고 공모전 설립과 미술관 건립을 추진했다. 삼성문화재단은 1978년에 경기도 용인에 호암미술관을 완공했고, 중앙일보사에서는 중앙미술대전을 시작하였다. 1982년에는 호암미술관이 정식 개관되었으며, 1984년에는 서울의 중앙일보사 사옥에 중앙갤러리를 열었다.[22] 이렇게 하여 미술잡지-미술공모전-미술관과 갤러리의 삼각체제의 구축이 1980년대 초반에 완성되었다.

공모전-미술비평-미술관은 작가가 미술계에 진입하여 미술가로 인정받기 위해 관통해야할 제도적 장치이다. 작품을 제작하여 수상을 통해 능력을 인정받고, 비평의 언어와 수사를 획득하며, 전시되어 대중의 평가와 시장의 선택을 확인하는 사회적 과정을 겪은 뒤에야 한 개인은 미술가로서의 정체성을 획득할 수 있다. 공모전, 전시장, 미술저널은 미술계에 등록되어 그 안에서 활동할 수 있도록 만드는 상징자본(비평적 명예)과 문화자본(수상경력과 학력), 경제자본(작품판매)을 수여하는 미술제도적 장치로서 미술장의 구조적 토대를 형성한다.[23] 이것이 한국에서 민간자본에 의해서 구성되기 시작한 시점이 1970년대 후반이었다.

대자본의 미술제도에의 진입은 1970년대의 경제적인 변화와 밀접하게 연동되는 것이었다. 미술품 구매자들이 생겨나고 관람객층이 형성되면서 한국에서도 비로소 미술시장과 대중적 저변이 생성될 가능성이 엿보였다. 시장이 있어야 투자가 이루어지며, 구매자가 있어야 자본이 제도를 설립할 근거가 마련되는 법이다. 1970년 문을 연 현대화랑을 시작

---

22  호암미술관은 1978년 준공되었고 정식 개관은 1982년이었다. 중앙갤러리는 호암갤러리로 이름을 변경하였고 1992년 삼성문화재단에서 이를 인수하였다. 중앙미술대전의 전신은 1977년 『계간미술』에서 시작한 1회 《계간미술 콩쿠르》였다. 상금과 파리행 왕복 비행기 티켓을 상품으로 내걸었다.

23  피에르 부르디외, 『예술의 규칙』, 동문선, 1992; Hans van Maanen, 앞의 글.

으로 인사동 화랑가가 형성되어 1976년에는 화랑협회가 대한민국 최초로 설립되었다.[24] 이것은 시장 생성의 지표이자 기점이었다.

동시에 미술상품의 구매층이 생겨나고 전시 관람객이 증가하는 미술 대중화의 초기적 양상도 일어났다. 이른바 1970년대의 '동양화 붐'은 보수적인 취향의 구매층에 적합한 동양화를 중심으로 수요가 증가했던 결과였다. 서양화의 관람자층도 증가하고 있었다. 대표적으로 현대화랑의 이중섭 전시회[1972.3.20~26]는 열다섯 평 화랑에 매일 오백 명의 관중이 줄을 서서 관람하는 성공을 거뒀다. 이 사건은 한국전쟁 이후 대중적인 관람객층이 거의 최초로 형성되었음을 증명하는 대표적인 사례였다.

이에 자극받아 국립현대미술관에서 《근대미술 60년전》[1972.6.27부터 한달 간]이 개최되고, 연이어 화랑가에서 근대 작품을 발굴하는 기획이 이어졌던 것은, 한 전시의 대중적 성공이 연쇄적인 전시와 시장 매매로 이어지는 미술대중화의 초기적 양상을 잘 보여준 것이다. 이제 살만해진 한국인들이 고통스러웠던 과거를 여유있게 회고하는 《서양화 50년대 회고전》[문화화랑]이 1978년 개최되었고, 이듬해에는 신세계 백화점 미술관에서 근대미술품 경매가 활발하게 이루어졌다.[25] 시장의 구매력이라는 것이 생겨났던 것이다.

이렇게 미술시장이 생겨나고 대중관객층이 형성되기 시작했던 1970년대 후반 등장한 『계간미술』의 성격은 『공간』과는 차이가 있었다. 『공간』이 작가, 평론가를 포함한 미술전문가들을 위한 글을 주로 실었다면, 『계간미

---

24  미술시장의 역사에 대한 연구로는 권행가, 「미술과 시장」, 『근대와 만난 미술과 도시』, 두산동아, 2008; 최병식, 『미술시장과 경영』, 동문선, 2001; 화랑의 형성에 대해서는 심현정, 「한국 화랑의 역사에 관한 연구, 1910-1970」, 경희대 석사논문, 1997.
25  「한국 근대미술 작품 첫 경매 열기 속에 거래 2억」, 『조선일보』, 1979.6.9.

술』은 대중적인 성격을 뚜렷이 했다.[26] 창간사에서는 "미술을 생활하는 현대인을 위한 잡지"로 그 방향을 분명히 밝혔다. 기사는 흥미를 끄는 주제와 유명한 작가를 다루어 광범위한 애호층을 불러내려 했다. 이제 막 생겨난 미술시장의 구매자들을 위한 안내용 기사들도 두드러졌다. 믿을 만한 화랑에서 선정하는 작가를 소개하는 "컬렉터의 살롱Collector's Salon", 국내외 미술시장의 동향, 작품을 고를 때 주의할 사항, "골동품 수집의 ABC" 등은 미술품 구매자들을 위한 것이었다. 미학적 비평과 학술적인 기사까지 실어 전문성이 강했던 『공간』과는 완연히 다른 독자층을 염두에 둔 기사 선택이었다.

『계간미술』이 창간 이후 1970년대 후반에 주로 다룬 작가들은 당시 미술시장에서 가장 인기가 있었던 동양화 작가들이었다. 매번 2~3꼭지의 기사가 실렸다. 허백련, 노수현, 박승무, 이응로, 김은호는 1977~79년 봄까지 특집작가로 선정된 동양화가들이었다. 근대 미술에도 관심이 컸다. 무엇보다도 조선시대 명화, 백자, 해외의 한국 보물 등 고미술품에 대한 기사들이 풍부했다. 반면 추상회화에 대한 기사는 상대적으로 적었다. 이러한 『계간미술』의 경향은 미술시장, 수집가, 대중적인 관객층의 취향을 반영하는 것이었다. 김윤수의 「한국 추상미술의 반성」은 대중성을 모색한 『계간미술』의 방향과 조응하는 면이 있었다.

미술시장과 대중관객층의 등장이라는 1970년대 후반의 미술계의 상황은 미술제도의 확장을 요청하는 것이었다. 한국일보사의 《한국미술대상전》이 1977년에 재개되고, 1978년 3월 동아미술제가 '새로운 형상성'

---

26  잡지 『공간』과 『계간미술』의 성격에 대해서는, 서유리, 「『공간』과 『계간미술』의 비교연구—한국 현대 미술장의 구조 변동(1978~1983)」, 『한국근현대미술사학』 42, 한국근현대미술사학회, 2021.

을 모토로 창설되며, 6월에 중앙미술대전이 '민전시대'를 표방하면서 시작된 것은 이 같은 제도 확장의 가능성을 타진한 결과이기도 했다. 동아미술제를 발족시킨 『동아일보』는 "국전이 봄과 가을로 나누어 개최되고 백화점에 전람회가 열리고 전국의 주요도시에 직업적인 화상이 생기고 화려한 미술작품집이 출판되는 일은 10여 년 전까지만 해도 없었던 일"이라고 하여 당시 양적으로 발전된 미술계의 현재를 진단했다.[27]

이른바 민전시대의 개막은 한국미술장의 제도적 토대를 급변시켰다. 시장이 열리고 자본이 제도를 설립하면서 국가 주최의 대한민국미술전람회는 힘을 잃게 되었다. 국전의 주관기관은 문화공보부에서 문예진흥원, 한국미협으로 점차 민간화되었고, 1981년에 폐지가 선언되었다가 1982년에 명칭을 변경하여 재개되는 부침의 과정에서 권위는 약화되었다. 이제 미술가들은 확대된 제도적 장치와 증가한 매매 가능성, 그리고 넓어진 대중 관객층을 염두에 두고 활동을 하게 되었다.

### 3) '새로운 형상성'
　－동아미술제와 중앙미술대전, 하이퍼리얼리즘의 유행

중앙미술대전은 낡은 국전 제도와 전위적 현대미술 양자에 대한 비판적 발화를 표명하면서 시작되었다. 중앙미술대전이 시작된 1978년에 『계간미술』에 발표된 김인환金仁煥의 글 「민전에 거는 기대－자의식과 현장성 보여준 중앙미술대전」은 새로 시작하는 공모전의 의의를 뚜렷하게 밝히고 있었다.[28]

---

27 「사설－동아미술제의 발족」, 『동아일보』, 1978. 2. 1.
28 김인환, 「민전에 거는 기대－자의식과 현장성 보여준 중앙미술대전」, 『계간미술』 가을호, 1978, 55~60쪽.

이 글은 '국전시대의 종언'을 선언하고 있었다. 민전은 국전의 경쟁자가 아니라 낡아 무너져가는 국전을 소멸시키며 등장하는 새로운 시대의 전람회 형식이었다. 국전은 "타성적인 양식의 찌꺼기들을 적재積載하고 화단의 실권을 누리고 있으며", "기구 자체가 비대해진 것과는 역비례逆比例로 국전이 포용하고 있는 이념은 항상 전근대적"인 것이었다. 비판조차 진부하기 짝이 없는 "국전의 빈곤한 가치기준을 능가"하며 "충분히 국전에 위협적인 존재가 될" 어떤 매개체를 요구하는 열망은 이미 오래된 것이었다. 민전이라는 "새로운 채널을 통한 이념과 양식의 점화點火"는 시대가 요청한 자명한 과제였다. 중앙미술대전은 미술의 새로운 제도적 통로라는 자기의식을 표명하면서 출범했다.

김인환의 글에서 또 하나의 비판대상은 전위적 모더니즘이었다. 모노크롬으로 정점을 이룬 현대미술의 집단적 활동은 "서구의 변질된 미술의식을 이식하기에 급급해왔다"고 지적되었다. 이들 "실험미술"의 미술집단이 보여준 "획일화된 사고"는 새롭게 시작하는 민전에서 극복해야 할 과제였다. 이러한 관점은 김윤수의 것과 동일했다. 김인환은 중앙미술대전에서 양식과 유파를 정하지 않고 자유로운 시도를 가능하게 한 점을 높이 평가하고, 이것이 국전의 낡은 양식과 현대미술의 획일성을 벗어나는 새로운 지평을 열 것으로 기대했다.

그렇다면 중앙미술대전에서 1978년에 보여준 새로운 미술의 방향은 어떤 것이었을까. 서양화 부분에서 두드러지는 새로운 양식은 하이퍼리얼리즘을 대표로 하는 신형상회화의 계열이었다.[29] 모노크롬 계열의 수상작은 이동엽李東燁의 「상황」이 유일했다. 이외에 특선작인 서용선徐庸宣

---

29  대상을 받은 것은 강대철의 추상 조각 작품이었다.

의 〈작품 78-5〉, 조상현趙尙鉉의 〈복제된 레디메이드 77-II〉, 이석주李石柱의 〈벽〉과 장려상을 받은 지석철池石哲의 〈반작용〉은 모두 하이퍼리얼리즘 계열에 속했다.〈도 4~7〉 당선작을 『계간미술』에서 확인할 수 있다.

같은 하이퍼리얼리즘 계열이라고 해도 서로 다른 소재와 효과를 선택한 점은 주목되어야 한다. 서용선과 조상현은 현실의 도시 공간에서 선택한 소재를 가져와 세밀하게 묘사하여, 소외감이나 고독감과 같은 정서적 분위기를 섬세하게 이끌어내었다.〈도 4·5〉 이석주와 지석철은 벽돌과 소파를 세밀하게 확대, 묘사하여 대상의 물성物性을 극단적으로 증폭시킨 결과, 의미가 해체되고 미세한 감각적 자극만을 남기도록 했다.〈도 6·7〉 후자의 방법은 구체적 대상을 재현했지만, 무의미성과 감각적 자극을 유발한다는 점에서 추상화와 그 효과가 유사했다. 그러나 양자 모두 묘사의 기술적 완성도가 대단히 뛰어나서 시선을 끌기 쉽고 작품성과 예술성을 쉽게 확인할 수 있으며, 구체적이고 일상적으로 경험할 수 있는 대상을 묘사했기 때문에 대중의 이해 가능성을 높일 수 있었다.

이와 다른 계열의 구상화도 수상작이었다. 신범승辛範承의 〈도자기 장수 이야기〉장려상는 가벼운 표현주의적 터치에 동화적 소재를 환상적인 분위기로 담았으며,〈도 8〉 이호철李昊哲의 〈차창車窓〉장려상은 지하철 차창 너머 사람들의 일상적 모습을 자세하게 포착하여 생활의 경험을 담아낸 작품이었다.〈도 9〉 이들의 작품은 화면에 이야기가 담겨있어서 친근하게 접근할 수 있었다.

그런데, 중앙미술대전에서 수상한 서용선, 조상현, 이석주, 지석철의 작품 경향을 관통하는 하이퍼리얼리즘의 양식적 경향은 새로운 것은 아니었다. 이미 그해 3월에 개최된 동아미술제에서 유사한 경향의 작품들이 수상했기 때문이었다. 기실 하이퍼리얼리즘은 동아미술제를 통해서

● **西洋画部 特選** (8點)

李石柱 「벽」 130×130cm

徐庸宣 「작품 78-5」

池石哲 「反作用」 80×110cm

| 6 | 4 |
|---|---|
| 7 | |

〈도 4〉 서용선, 〈작품 78-5〉, 중앙미술대전 특선, 1978.
〈도 6〉 이석주, 〈벽〉, 중앙미술대전 특선, 1978.
〈도 7〉 지석철, 〈반작용〉, 중앙미술대전 장려상, 1978.

● 西洋画部 獎勵賞

李昊哲
● 1955年生
● 現弘大 西洋画科 3學年

李昊哲 「車窓」 112×145cm

辛範承
● 1941年生
● 忠州師範卒
● 國展入選 2回
● 現京畿高敎師

<도 5> 조상현, 〈복제된 레디메이드 77-Ⅱ〉, 중앙미술대전 특선, 1978.
<도 8> 신범승, 〈도자기 장수 이야기〉, 중앙미술대전 장려상, 1978.
<도 9> 이호철, 〈차창〉, 중앙미술대전 장려상, 1978.

9

5  8

비평가들에 의해 권장되고 독려된 것이었다. 일종의 '탑다운' 방식으로 양식의 전환이 이루어지고 있었던 것이다.

1978년 3월에 개막된 동아미술제는 그 양식적 방향을 '새로운 형상성形象性'이라는 명제로 집약하여 뚜렷하게 제시했다.[30] 『동아일보』는 2월에 공모전을 발족하며 내놓은 논설에서, 권위를 독점하는 국전의 제도적 문제를 비판하고, 현대미술을 포함하는 "이 나라의 미술상황에 대한 반성적 성격을 지닌 것"으로서, "새로운 형상성"을 미술제의 성격으로 선언했다.[31] 『동아일보』는 "어느 시대에나 예술을 창조하는 힘은 정신적 및 도덕적인 요청"이라고 단언하면서, "그러한 필연성을 바탕으로 하지 않는 예술행위는 위선 아니면 상업주의에 지나지 않는다. 오늘날 이 나라의 미술상황이 지닌 문제성은 바로 거기에 있다"라고 미술의 본원적 가치를 언명했다. 엄숙한 『동아일보』의 발화는 『계간미술』에서 김인환이 표명한 국전의 종언과 전위미술에 대한 비판과 겹쳐졌다. 그러나 한걸음 더 나아가 예술의 도덕적, 정신적 가치를 언명하고 '새로운 형상성'을 내걸어 지향할 가치를 분명히 구체화한 점에서 볼 때, 『동아일보』는 이념적인 프레임을 구성하려는 의지가 더 강했다.

그렇다면, '새로운 형상성'은 무엇일까. 그것은 기존의 구상과 어떻게

---

30  동아일보사는 '동아사진컨테스트', '동아공예대전'을 개최해오다가 1978년에 회화와 조각도 포함하여 회화·조각과 사진·공예를 격년제로 모집하는 동아미술제를 설치했다. 1회는 1978년 3월 30일부터 4월 12일까지 국립현대미술관에서 전시되었다. 작품은 3월 25일에 접수되고 공개심사를 거쳐서 시상, 전시되었다. 회화 1~3부, 조각부로 나뉘었다. 회화 1부는 전통회화로 전통적 양식과 기법의 동양화를, 회화 2부는 현대회화로 "새로운 형성성의 동양화 및 서양화"로, 회화 3부는 판화 수채화 드로잉 기타의 "새로운 형상성의 작품"으로, 조각부는 "새로운 형상성의 작품"으로 모집했다. 「동아미술제 회화 조각 작품 공모요강」, 『동아일보』, 1978.1.25.
31  「사설-동아미술제의 발족」, 『동아일보』, 1978.2.1.

다른 것일까. 이에 대한 보다 자세한 설명이 제시되었다. 1978년 2월 1일 『동아일보』 좌담회에서는, 동아미술제를 기획하고 작품을 심사할 평론가들이 공모전의 가이드라인을 제시했다.[32] 이 좌담회는 1978년 이후 전개된 민전의 양식과 이로부터 확산된 미술의 방향을 결정지은 비평적 기점으로 꼽을 수 있다. 좌담회에 참석한 평론가들은 운영위원이었던 이일, 오광수, 유준상, 이구열이었다.

좌담회에서는 새로운 형상성이 무엇이며, 어떤 의도와 의미로 제시된 것인지가 논의되었다. 형상形象이라는 말은 회화에서는 추상abstraction과 상대적으로 구분되는 구상具象, figuration과 같은 뜻이었다.[33] 이일에 의하면, 새로운 형상성을 내세운 직접적인 동기는 당시 미술계의 추세에 대한 진단과 대응이었다. "현재 우리나라의 미술계는 추상 일변도로, 특히 젊은 세대층에서 팽배한 상태"이며, 이러한 "외곬의 사고방식 때문에 회화의 형상성에 관심이 없어지지 않았느냐 하는 의문을 제기"한 것이었다. 요컨대, 동아미술제의 '새로운 형상성'은 추상 일변도의 현대미술에 대한 반성에서 나온 것으로서, 『계간미술』의 김윤수, 김인환과 같은 관점을 공유했다.

그렇다면 '구상'이라 할 수도 있을 것을 구태여 '형상'이란 말을 쓴 이유는 무엇인가. 국전에서 통용되어 낡은 단어인 '구상'과 구별하기 위해서 '형상'이 채택된 것은 분명했다. 오광수는 "형상성이란 현재 우리나라 화단에서 통용되는 구상과는 뉘앙스가 다르다고 봅니다"라고 형상과 구상을 구분했다. 추상에 반대하면서도 낡은 구상과는 다른 것을 의미하기

---

32  「새로운 형상성의 추구–동아미술제를 말한다 좌담회」, 『동아일보』, 1978. 2. 1.
33  유준상은 "미술사적으로 볼 때에 형상성이란 말은 추상회화가 등장하면서 상대적으로 나온 말이지요"라고 말했다. 위의 글.

위해서 '새로운 형상성'을 내건 것이었다.

그러면, 새로운 형상회화란 무엇인가. 이일은 그것을 "재현된 이미지를 매체로 해서 또 다른 실재實在에 접근하는 것이 아니라 그 자체로서 하나의 세계를 이루는 구체적 이미지"라고 설명하고 "상상적, 환상적 이미지"가 될 수도 있으며 "내적 이미지"가 될 수도 있다고 말했다. 상상과 환상, 내면의 구상화라면, 초현실주의나 표현주의를 떠올리게 되겠으나, 여기서 이일은 뜻밖으로 구체적인 작품을 제시했다.

그것은 김창렬金昌烈의 물방울 작품이다. 그는 "예컨대 김창렬 씨의 물방울의 경우 단순한 물방울이 아니라 물방울이 가지는 물질성을 표출한 것"이라고 말했다. 이일이 예를 든 김창렬의 물방울 작업은 1973년경부터 시작한 것으로, 밑칠하지 않은 캔버스 위에 사실적으로 수많은 물방울의 반사광과 그림자를 재현하여 실제 물방울이 매달린 듯 착각하도록 만드는 작업이었다. 양식적으로는 하이퍼리얼리즘의 응용적 사례였다. 이일은 직접적으로 하이퍼리얼리즘을 지시하고, 김창렬의 작업에서 수행한 극한적인 물성의 묘사 작업을 '새로운 형상성'의 예시로 제시한 것이다. 요컨대 '새로운 형상성'은 하이퍼리얼리즘이라는 구체적인 양식적 방법을 사용하여 물성을 드러내거나, 상상, 환상, 내면 이미지를 표출하는 것이었다.

한편으로 조각은 사정이 달랐다. 이일은 '새로운 형상성'으로 아르프, 헨리 무어, 문신文信의 조각에서 보이는 유기적 형태의 추상조각을 제안했다. 회화에서의 형상과 다른 의미였다. 좌담회의 평론가들은 오브제나 기계부속 등을 이용한 "발주예술"이나 "운반예술"은 배제하면서, "손의 실권失權"이 아닌 "손의 복권"을 요구했다. 누드나 좌상 등 국전식 인체조각, 기하학적이고 관념적인 추상조각, 오브제와 설치가 모두 배제되었다.

유기체적인 생명성을 드러내는 추상조각만이 '새로운 형상성'의 단일한 방향으로 제안되었던 것이다.

오히려 새로운 제안으로 주목되는 것은 판화, 수채화, 드로잉의 회화 3부의 신설이었다. 이일은 "대중소비문화에 부응하는 것"으로서 판화가 국제적으로도 붐을 이루고 있다고 말하면서, "외국에서는 웬만한 화가는 모두 판화에 손을 대고 있다"고 전했다. 유준상도 판화, 수채화, 드로잉은 "교양대중과 미술작품과의 관계"를 친밀하게 해줄 수 있다고 보았다. 오광수는 "삽화, 크로키, 커리커쳐, 슬라이드"에 더하여 "국제적인 추세로 보아서 포토몽타주 같은 실험적인 작품"도 기대할 수 있다고 보았다. '대중소비사회'가 거론되면서 보다 저렴한 가격으로 구매가 쉬운 판화가 제안되고 정통적 매체가 아닌 슬라이드와 대중매체를 혼용하는 방법인 포토몽타주가 거론된 것은 새로웠다. 이러한 제안은 1980년대 미술의 다매체적 활동을 예견하는 방향 제시였다.

결국, 동아미술제에서 내세운 '새로운 형상성'은 구체적인 방법적 방향을 뚜렷하게 제시한 것이었다. 회화에서는 하이퍼리얼리즘을 기반으로 하되 다양한 주제를 모색하는 것이었고 포토몽타주가 제안되고 있었다. 조각에서는 유기체적 추상을 말했다. 회화에서는 추상을 배제한 만큼 기존의 흐름에서 전환하는 것만은 분명했다. 주의해야 할 것은 《앙데팡당전》을 주최한 모더니즘 그룹에서도 하이퍼리얼리즘을 허용했던 만큼, 이는 구상 가운데서도 현대성을 공인받은 양식이었던 사실이다. 절제된 주제, 물성 묘사의 극한의 지점에서 하이퍼리얼리즘은 추상과 상통하는 면이 있었다. 그렇다면 동아미술제가 내건 새로운 형상성은 모더니즘 추상과 대립적 전선을 적극적으로 그은 것이라기보다는 현대미술의 유연한 전환을 모색하는 것이라 보는 것이 적절할 것이다. 하지만 제도적 설립

<도 10> 변종곤, 〈1978년 1월 28일〉, 1978.

과 더불어 미술의 변화가 유도된 것만은 분명했다.

1978년 동아미술제의 1회 대상작인 변종곤의 〈1978년 1월 28일〉은 그러한 의도적 전환이 낳은 예상보다는 날카로운 결과물이었다.〈도 10〉 하이퍼리얼리즘과 초현실주의 어느 쪽으로도 규정할 수 없는 양식이었다. 쉽사리 파악되지 않는 모티프와 제목으로 인해서 주제가 잘 드러나지는 않았지만, 미묘한 이야기를 담고 있었다. 당시 평론가들은 화폭 밖의 현실을 비유하는 것으로 독해했다. 비행장 활주로는 미군부대를, 활주로 양쪽에 둘러친 가시철망은 분단의 상황을, 앞에 놓여진 타이프라이터와 방독면은 미군부대의 철수를 암시하는 것으로 읽었던 것이다.

박용숙은 이 그림이 카터 미대통령의 취임과 관련이 있다고 보고, "70년대 한반도의 시대상에 대한 정황을 제시해준 일종의 시츄에이션 각성의 그림"으로 독해했다.[34] 지미 카터가 미국 대통령으로 취임한 이후 주한미군 부대를 감축하여 철군을 고려한다는 발언이 나왔고, 한국 언론에서는 이를 보도하면서 이슈가 되었다.[35] 미군 철수 이후의 상황을 그림

---

34  「동아미술제의 종합평가」, 『동아일보』, 1978.4.12.
35  「철군 회오리 쓸쓸한 세밑 기지촌」, 『동아일보』, 1977.12.24. 1978년에 주한미지상군 일부가 철수되었다.

이 담아냈다는 것이다. 그렇다면 주제는 정치사회적인 것이었다. 간접적으로나마 사회적 주제를 담은 그림의 등장은 새로운 것이었다. 김윤수는 "동아미술제의 유일한 성과"라고 평가했다.[36]

그러나 변종곤의 작품 외에 다른 서양화 수상작들은 대상의 물성에 천착한 하이퍼리얼리즘 회화들이었다. 김천영의 〈靜〉은 강변의 돌들을, 이상원의 〈시간과 공간 속에서〉는 자동차의 바퀴가 지나간 흙자욱을, 박장년의 〈마포 78-1〉은 천의 주름을, 최종림은 광고물이 부착된 낡은 판자문을 극사실적으로 묘사했다. 이러한 경향은 《중앙미술대전》에도 그대로 이어졌다. 변종곤은 이후의 개인전에서 차가운 사무실 내부를 묘사하는 미국식 하이퍼리얼리즘의 화폭을 선보이는 데 그쳤다. 주제는 더 이상 진전되지 않았다.

그러나 1978년에 양대 민전이 주도한 '새로운 형상성'으로의 전환은 강력한 것이었다. 1978년 말에 하이퍼리얼리즘이 이미 유행하고 있다는 진단이 나오고 있었다. 대학미전과 가을 국전에서 하이퍼리얼리즘 양식의 작품이 다수 등장했던 것이다.[37] 재빠르게 흐름을 인지한 젊은 작가들

---

36  "미군기지 활주로 주변 풍경을 그린 변종곤의 작품들은 발상이나 내용에서 상당한 수준의 것으로 평가해야 마땅할 것 같다. 이 작품은 '새로운 형상성'의 이념에 꽤 걸맞은 것이었으므로 이 작품이 동아미술제의 유일한 성과가 아니었나 하는 생각도 든다." 김윤수, 「보이지 않은 '새로운 형상성'」, 『뿌리깊은 나무』, 1978. 5, 『김윤수 저작집』 3, 319쪽. 그러나 주제가 분명한 것을 좋지 않게 보는 평가도 있었다. 이우환과 박용숙이 대담형식으로 나눈 동아미술제 평가에서 주제가 심화되는 것을 경계하는 이우환의 발언이 흥미롭다. "테마 위주로 정황적인 것에 치우친다면 편향된 리얼리즘으로 흐를 수 있다는 것을 경고하고 싶습니다." 「동아미술제의 종합평가」, 『동아일보』, 1978. 4. 12.

37  "올해 미술계에 두드러진 경향으로 극사실주의(하이퍼리얼리즘)가 유행하고 있음이 꼽히고 있다. 이 같은 경향은 가을 국전과 대학미술제에서 현저히 나타나고 있다. 특히 대학미술제의 경우 극사실계통의 작품이 판을 치다시피 하고 있는데 이 같은 경향은 최근 기성화단의 추세와도 밀접한 관계가 있다고 평론가들을 입을 모으고 있다. 그러나 우리나라에서 모방되고 있는 이른바 극사실의 작품은 엄밀한 의미에서의 극사실은

은 이미 그룹을 형성하여 활동했다.[38] 1979년이 되면 하이퍼리얼리즘은 대세가 되고 아류가 속출하는 상황이 된 것 같았다. 그해 동덕미술관에서 주관하여 개최한 현대미술 워크숍은 하이퍼리얼리즘에 관한 것이었고 주요 하이퍼작가들이 초대되어 전시회가 개최되었다.[39] 워크숍의 내용은 곧 열화당에서 단행본으로 묶어 발행되었다.[40] 이 유행의 안내자였던 이일은 1979년 하이퍼리얼리즘이 압도적이었던 중앙미술대전의 심사 후 좌담에서 이 현상을 긍정적이라고 진단했다.[41] 『경향신문』은 사설에서 '예술의 대중화'라는 측면에서 하이퍼리얼리즘이 등장하고 국전에

---

아니라는 것." 「78 문화계 분야별로 본 3대 이슈(4) 미술」, 『동아일보』, 1978.12.20.

38 부산 미술가들의 그룹인 '남부'는 비구상과 하이퍼리얼리즘 계열의 작가들이었다. 김만철, 박춘재, 백수남, 송근호, 이양은, 차종례 등이 출품했다. 백수남은 1980년대에 '현실과 발언'에 잠시 가담하기도 했다. 「1회 남부 그룹전」, 『경향신문』, 1977.6.24. '사실과 현실' 그룹은 동아미술제가 발족된 즈음인 1978년 3월에 그룹전을 시작했다. 창립전이 1978년 3월 2~8일간 미술회관에서 개최되었다. 권수안, 김강용, 김용진, 서정찬, 송윤희, 조덕호, 주태석, 지석철 등이 참여했다. 1979년 2월에도 그룹전을 덕수미술관에서 개최했다.

39 7월 16~17일 간에 크리스찬 아카데미 하우스에서 워크숍이 개최되었다. 주제발표는 「하이퍼리얼리즘은 무엇인가」 유근준(서울대), 「70년대 후반의 한국적인 하이퍼」 이일(홍익대), 「하이퍼리얼리즘과 전통사상」 박용숙(동덕여대), 「하이퍼는 어떻게 받아야 하는가」 김복영(중앙대). 「현대미술 워크샵 동덕미술관 주관」, 『매일경제』, 1974.7.4. 관련 테마전은 동덕미술관에서 8월 23~28일간 개최되었다. 초청작가는 김홍주, 송윤희, 이석주, 조상현, 지석철, 주태석, 차대덕, 한만영이었다. 주요 하이퍼리얼리즘 작가들이 모두 초대되었다. 이석주, 조상현, 지석철, 주태석은 양대 민전에서 수상한 이력이 있는 작가들이었다.

40 박용숙 편, 『하이퍼리얼리즘』, 열화당, 1979.

41 이일은 1979년 《중앙미술대전》의 심사결과 서양화 부분 출품작은 하이퍼가 압도적이었고 다음은 미니멀 아트 계열의 추상이었다고 정리하면서, "저는 이 하이퍼를 일단 긍정적으로 받아들이고 싶습니다. 첫째는 하이퍼의 등장은 종래 우리 화단의 엉성하고 잡다한 사실(구상화-필자 주)에도 큰 충격을 주고 있다는 점입니다. 둘째는 전위적인 작업이 전통적인 회화개념으로 되돌아와서 다시 출발하자는 회화 본질을 묻는 의미도 있으니까요. 셋째는 일상적인 생활과 상황의식을 제시하기에 유력한 양식이라는 점입니다"라고 높이 평가했다. 『계간미술』 여름호, 1979, 191·194쪽.

진출한 것을 높이 평가했다.[42]

주제면에서 본다면 벽돌, 조약돌, 천, 흙자국 등을 그려낸 하이퍼 회화는 또 다른 추상일 수도 있었다. 그러나 엘리트주의적 추상에서 대중적인 구상 취향에 보다 접근한 '형상회화'로의 전환은 민전을 통해서 분명하게 이루어지고 있었다. 하이퍼리얼리즘으로 추동된 새로운 형상회화의 방향은 열렸고, 양대 민간주최의 공모전과 미술잡지가 그것을 지지하고 있었다. 그러나 그것만으로는 부족했다. 김윤수는 하이퍼리얼리즘의 유행에 대해서 "그 양식에 빠져들 것이 아니라 거기에 우리의 생활 내용을 담아나가는 노력"이 있어야 할 것을 주문했다. 추상과 마찬가지로 서구양식의 또 다른 추종에 그칠 수도 있다는 조언이었다. 새로운 변화가 다시금 요청되고 있었다.

## 3. 현실과 발언, 신학철, 임술년
### —1983년까지의 새로운 시도들

**1) 현실과 발언의 등장**—대중매체와 콜라주

1980년에 새로운 변화의 싹이 터져 나왔다면, 그것은 1978~79년간에 진화한 미술장의 배양토 위에서 가능한 것이었다. 언론자본이 공모전을 창립하여 '새로운 형상성'을 제안했고, 『계간미술』은 반추상과 반국전의 담론을 지원했다. 하이퍼리얼리즘이 젊은 작가 사이에 빠르게 유행하면서 주요 작가군이 형성되었다. 《그랑팔레전》 사건은 해외전을 독식하던

---

42 「사설—가을 국전의 심사결과」, 『경향신문』, 1979. 9. 22.

모노크롬 추상 진영의 명분과 권위를 흔들었다. 1980년 한국미협의 이사장 선거에서는 '박서보 사단'이 25개 단체가 연합한 '미협정상화추진위원회'와의 대결에서 패배하고, 동아미술제의 심사위원을 맡았던 조각가 김영중이 당선되었다.[43] 박정희 시대의 모더니즘을 퇴장시키는 신호탄이 1980년 봄에 쏘아 올려진 것 같았다. 그러나 어떤 불만족은 여전히 남겨져 있었다.

'현실과 발언'은 남겨진 불만족을 폭발적으로 표명하면서 등장했다. 그 표명은 작품에 앞서 비평을 통해 먼저 이루어졌다. 작품이 자리 잡을 담론적 가치의 영역을 만들어냈던 것은 영리하고 전략적인 행보였다. 이들의 방향에 공감했던 다른 평론가의 지원도 얻을 수 있었다. 이들을 지지한 것은 「한국 추상미술의 반성」으로 반모더니즘의 기치를 올렸던 김윤수였다. 김윤수는 『계간미술』 1980년 봄호의 「전시회 리뷰」에서 '현실과 발언'의 창립 취지문을 일부 소개했다.

김윤수는 '현실과 발언'의 멤버인 오윤吳潤, 1946~1986 을 오래전에 알았던 인연이 있었지만, 이들을 미술장에 소개한 것은 친분보다도 이념적 가치에 공감했기 때문이었다.[44] 소개된 내용은 기존의 미술을 비판한 아주 짧은 전시용 선언문이었다. "기존의 미술은 보수적이든 실험적이든 유한층의 속물적인 취향에 아첨하고 있거나 관념의 유희로 진정한 자기와 이웃의 현실을 소외, 격리시켜 왔다…화단은 예술적 이념보다 이권과 세력 다

---

43  「민주화 시비 뜨거운 미협」, 『조선일보』, 1980.4.2.
44  김윤수의 회고에 의하면 '현실과 발언'의 멤버들 가운데 서울대 미대 졸업생들이 있었지만 자신의 후배나 제자가 아니었기에 직접적인 연관관계가 없었다고 한다. 다만 '현실과 발언'의 초대로 그들의 회합에 참여한 기억이 있다고 했다. 김윤수는 오윤과 오숙희(오윤의 누나), 김지하와 친분이 있었다. 이에 대해서는 앞의 주석에 밝힌 김윤수의 구술채록과 유홍준, 「민족예술의 등불, 김윤수 선생의 삶에 대한 증언」, 『김윤수 저작집』 1, 창비, 2019.

툼으로 미술인들 스스로를 욕되게 하고 있다. 미술이 참되고 적극적인 기능을 회복"하는 것을 목적으로 한다는 내용이었다.[45] 전문全文은 1980년 10월의 창립전 전시도록에 실렸다.[46] 이 글에서 제기한 바는 미술이 "진정한 자기와 이웃의 현실"을 소외시키지 말고 적극적으로 받아 안아야 한다는 것이었다. 이것은 하이퍼리얼리즘의 공허함을 "우리의 생활을 담아나가려는 노력"으로 채워야 한다고 했던 김윤수의 관점과 사뭇 같은 것이었다. 매우 짧은 소개에 그쳤지만, 김윤수는 '현실과 발언'을 데뷔시키는 역할을 했다.

'현실과 발언'의 멤버이자 비평가들인 성완경, 최민, 윤범모, 원동석은 1979~80년간에 『계간미술』에서 비판적 발화를 적극적으로 주도했다. 이들의 입장은 김윤수와 김인환과 같은 평론가들과 공모전이 주도한 반국전, 반모더니즘의 방향과 비슷했지만 이보다 날카로웠다. 윤범모는 『계간미술』의 기자로 있으면서 「기념 조각, 그 문제성의 안팎-전국 320여 모뉴먼트의 실태」와 「국제전 참가 20년의 말썽」과 같은 기사에서 미술제도와 화단 패권의 문제를 비판했다.[47] 특히 「국제전 참가 20년의 말썽」에서는 미협 이사장 선거와 《그랑팔레전》을 거론하고 박서보, 하종현, 이우환, 서세옥, 김창렬 등 국제전 출품을 독식한 작가들의 명단을 제시했다. 원동석元東石, 1938~2017은 「국전 30년의 실태와 공과」에서 국전의 역사와 문제점을 성찰했다.[48] 특히 주목해야 할 평론은 성완경의 「한국현

---

45  「전시회 리뷰」, 『계간미술』 봄호, 1980, 201쪽.
46  창립취지문은 1979년 12월에 작성한 것으로 1980년 10월의 미술회관 전시를 위해 발행한 도록에 실려있지만, 11월의 동산방화랑 전시의 도록에는 빠져있다. 11월 전시 도록에는 최민, 윤범모, 원동석 등 평론가들의 이름이 빠져있는 것도 주목된다. 이 글은 1982년 전시 팸플릿 『그림과 말』의 91쪽에 재수록 되었다.
47  각각 『계간미술』 1980년 봄호와 여름호에 실렸다.
48  원동석, 「국전 30년의 실태와 공과」, 『계간미술』 겨울호, 1979.

대미술의 빗나간 궤적」과 최민의 「미술가는 현실을 외면해도 되는가」였다.[49] 이 두 평론은 모더니즘 진영에 대한 비판적 포문을 본격적으로 열었다.

최민崔旻, 1944~2018은 「미술가는 현실을 외면해도 되는가」에서 추상이 삭제했던 '현실'과 '대중'을 미술의 문제로 당겨왔다. 그는 한국미술이 현실과 분리되어 현실을 반영하지도, 현실에 영향을 미치지도 못하고 있는 상태라 보았다. 그것은 미적 자율성에 함몰되어 있는 상황이었다. 그는 한국의 작가들이 "현실에 가까이 가면 순수한 미적 경지가 깨어지게 되며, 미술이 추구해야 할 것은 자율적 세계의 구축"이라는 순수주의의 자폐증적 신조에 빠져있다고 진단했다. 그는 클라이브 벨Clive Bell과 로저 프라이Roger Fry의 미학을 논의하면서 순수 형식주의를 부정적으로 보았다. 이들이 이론화한 '미적 정서'와 '의미있는 형식'은 동어반복적인 순환논리에 불과하며, "미술이 어떤 것이 되어야 한다는 규범적인 판단은 관념적, 형이상학적 차원에서 결정되는 것이 아니라 미술에 대한 특정한 시대와 사회의 작가 및 수용자들의 실제적이고 구체적인 요구에 의해 결정되는 것"이라고 주장했다. 미술의 실천에 있어서 결정적인 것은 미학적 논리가 아니라, 주어진 역사성과 사회성임을 언명한 것이다.

최민이 고려한 것은 미술의 현실에 대한 영향력이었다. 그렇다면 미술이 대중과 소통하는 것이 가능한지의 문제가 필연적으로 떠오른다. 그가 보기에 대중은 현재 미술로부터 소외되고 괴리되어 있지만, 대중의 잘못으로 이렇게 된 것은 아니다. 대중은 미술에 대한 욕구를 갖고 있기 때문이다. 예컨대 "이발소에 걸린 그림, 가난한 집 방안마다 붙어 있는 달력의

---

49  성완경, 「한국 현대미술의 빗나간 궤적」, 『계간미술』 여름호, 1980, 133~140쪽; 최민, 「미술가는 현실을 외면해도 되는가」, 『계간미술』 여름호, 1980, 143~148쪽.

그림이나 잡지 등에서 오려낸 사진 따위는 시각문화 즉 미술에 대한 대중들의 강렬한 본원적 욕구를 증명해주는 단적인 예"인 것이다. 미술가가 이들과 만남과 소통을 원한다면 즉, 화가가 "남과의 정신적 교류를 원한다면", 균형 잡힌 현실인식을 해나가야 하며, 그것은 "남과 더불어 사는 삶의 현장에서의 구체적인 행동과 체험을 통해 얻어지는 것"이라고 최민은 말했다.

그는 하이퍼리얼리즘을 의식한 듯, 현실을 몇몇 대상으로 한정시키고 객관적으로 혹은 표피적으로 묘사하는 자연주의적 태도는 '사이비 과학주의'에 불과하다고 비판하면서, 주제의 선택을 중요시했다. "무엇을 그리느냐 하는 것은 어떻게 그리느냐 이전의 선결문제"라는 것이다. 최민은 '공동체적 현실'의 균형 잡힌 인식을 가지고 주제의 문제를 고민함으로써 미술가가 현실을 부여안을 것을 요청했다.

같은 호에 실린 성완경成完慶, 1944~2022의 「한국 현대미술의 빗나간 궤적」은 날카로운 문장으로 당대 모더니즘 미술가들의 행태를 비판했다. 그가 진단한 미술의 현재는, 미술이 본래적으로 가진 '사회와의 통합' 기능으로부터 벗어나 장식의 기능에 파행적으로 빠져버린 상황이었다. 그는 한국의 미술이 "사회의 유기체적인 현실로부터 유리되어 변두리에서 오직 기생적으로 빌붙어 존재한다"고 조롱했다.

이어서 보수와 실험을 포함한 기성 미술의 전반적인 행태를 비판했다. 원로나 중견들은 "낡은 미술양식의 권위에 집착함으로써 스스로를 판에 박은 양식의 수공적인 복제기술자로 전락"시켰다고 보았다. 이들은 미학적으로는 "키치"에 불과하며 문화, 경제적인 측면에서는 "사전(私錢 : 위조화폐)"이라고 일갈했다. 말하자면 이들은 예술의 낡은 권위와 신화에 영합할 뿐, 실은 이윤추구에 종속되어 있다는 것이다. 한편 실험적 모더

니즘 미술의 행태에 대해서는 관념주의, 기술주의, 사업주의, 관료주의와 경력주의의 네 개의 메커니즘으로 분석하여 비판했다. 이들 현대미술 집단의 문제는, 미술을 "자기의 의식과 문제를 갖고 끈질긴 모색의 과정을 통해 비로소 얻어지는 창조의 결단"이 아니라 "알려진 원리에 의해 효과를 예상하고 투자를 조절하는" 사업의 논리이자, "웬만한 눈치만 있으면 알아차릴 수 있는 몇 가지 관념적 도식에 의지해서 재료와 기술의 투입을 물량적으로 조절하면 해결해낼 수 있는" 사업의 차원으로 변질시켰다는 것이다. 이들의 미술은 "진짜 전위정신은 죽어버리고 실험의 제스처만 남은, 알맹이는 없어지고 응고된 양식의 껍데기만 남아 되풀이되는" 가짜 미술로 여지없이 비판되었다.

최민과 성완경이 힐난하는 대상은 김윤수가 비판한 대상과 같은 것이었다. 즉 미학적 자율성에 함몰되어 사회와 현실에 대한 관심과 영향력을 상실한 현대미술과 낡을 대로 낡아 유효성을 상실한 국전식 구상회화였다. 이들의 글은 분석적이었고 날카로웠으며, 호된 비판적 어조로 현실과 사회를 문제시할 것을 미술을 향해 제기하고 있었다.

중요한 것은 비판을 넘어서서 창조해야 하는 미술의 구체적인 내용과 방법이었다. 이들이 제안한 새로운 미술은 무엇인가. 사실 이것은 이제까지의 평문으로 본다면 모호한 것이었다. 비평은 과격했다. 성완경은 심지어 미술관과 미술사를 넘어선 미술을 말하기까지 했다.[50] 그러나 과연 미술관 안과 밖에서 어떻게 무엇을 미술로 할 것인가를 구체적으로

---

50  그는 미술사와 미술관을 미술창작의 종착지이자 최후의 절대적인 참조처로 보는 사고를 비판했다. 또한 "미술관의 미술은 새로운 미술문화로 가는 길에서 잠정적이고 부분적으로만 유효할 뿐이라는 인식을 갖는 것이 중요하다"고 말했다. 이러한 성완경의 인식은 그 내용이 모호한 상태로 발화되었으나, 1980년대 중후반에 본격적인 현장 미술의 등장으로 실현되었다.

제안하지는 못했다. 즉, 부정은 뚜렷하고 구체적이었지만 새로운 미술의 형상은 아직 만들어지지 못했다.

그럼에도 불구하고 이들이 제안한 개념은 그간 돌아보지 않았던 방향으로 미술을 전개시키는 힘을 가진 것은 틀림없었다. 최민은 '공동체적 현실'에 대한 인식을 요청했고, 성완경은 '예술의 사회화'를 요청했다. '공동체', '현실', '사회'는 그간 미술과는 잘 연결되지 않았던 낯설고 생소한 용어들이었다. 이들은 "악성으로 아카데미즘화"한 당대 미술에 대한 대안으로 '현실에 대한 인식'과 '사회와의 통합'을 제안했다. 과연 그것은 어떻게 가능할 것인가. 최민에 의하면 주제의 회복을 통하여, 성완경에 의하면 인문학적 '지성'을 통하여 가능할 것이었다.[51] 이것은 방법과 형식에 갇혀 감각적 미학만을 추구해온 이제까지의 미술이 배제했던 것을 회복시키는 길이었다.

최민과 성완경, 윤범모의 글이 실렸던 『계간미술』 1980년 여름호는 그해 가을 개최될 '현실과 발언'의 창립전을 위한 비평적 정지整地 작업과도 같았다. 요컨대, 『계간미술』은 이들의 비평적 데뷔 무대를 제공했다. 그해 4월에 한국미협의 권력이 전환되었던 상황을 고려한다면, 이들의 등장은 반모더니즘 전위 집단이 본격적으로 형성된 것이면서, 신형상회화의 급진

---

51  성완경은 미술교육의 문제를 지적하면서 인문과학의 폭넓은 시야를 포용하지 못하고 있다고 보았다. "미술을 순전히 형식 자체의 탐구로 생각한다는 것은 결핍에서 오는 지성의 단차원주의, 의식의 미니멀리즘"이라고 비판했다. 또한 "미술은 그것이 아무리 순수한 유희와 쾌락의 차원으로 스스로를 개방한 듯이 보이는 순간에서도 결국 지성의 소산이다. 그것은 만들고 조직하고 구축하는 일이다. 알려져 있는 모든 힘-비단 형상의 힘만이 아니라 인생전반에서 발견되는 모든 의미있는 요소들-을 종합하고 연출하는 일이다. 그리하여 무엇인가를 정말로 만들어 '내는' 일이다. 여기서 무엇을 만드느냐가 중요한 것으로 되어야지, 만드는 방식의 형식적 요소 자체를 해체하여 거기에 절대성을 부여 한다면 이는 순전한 도착 밖에 아무것도 아니다"라고 말했다. 성완경, 「한국 현대미술의 빗나간 궤적」, 『계간미술』 여름호, 1980, 138쪽.

화를 가속시키는 담론적 변곡점을 만들어 내는 것이었다.

이러한 상황에서 '현실과 발언'의 첫 전시는 적지 않은 주목을 받았을 것이다. 비평적 발언이 강했던 만큼, 과연 어떤 작품으로 실현할 수 있을지가 궁금해지는 순간이었다. 이들의 전시를 예고하는 『조선일보』는 "기존 미술 형태에 불만과 회의를 품은 젊은 작가들이 새 방향을 찾아보기 위해 마련한 그룹전"이라고 짧고 강한 소개를 해두었다.[52]

그런데, 이들의 첫 전시는 무사히 치러지지 못했다. 1980년 10월 17~23일간에 전시가 치러질 문예진흥원의 미술회관에서 개막일 당일에 전시를 막은 것이다. 다행히도 동산방 화랑에서 11월 13~19일에 장소를 옮겨 개최할 수 있게 되었다. 그러나 이들의 전시가 취소된 것은 하나의 사건이었다.

뒤에 작품을 살펴보겠지만, 전시 취소의 이유가 정치적으로 위험한 메시지를 담았기 때문이라고 보기는 힘들다. 이미 이들의 전시는 미술회관의 심사를 거쳐서 허락이 된 후였다.[53] 심사위원들도 이 그룹을 위험하다고 보지는 않았다. 결정적인 이유는 당시의 정치적 상황에 위축된 미술회관 측이 극도로 조심스러운 태도를 보였기 때문이었다. 계엄령을 선포

---

52　「현실과 발언 창립」, 『조선일보』, 1980.10.18; 『매일경제』에서는 호의적으로 창립전을 소개하고 있다. "23일까지 열린 이 창립전은 '오늘날 여기서 벌어지고 있는 기존 미술형태에 대하여 커다란 불만'을 품은 작가와 이론가 16명이 그룹을 만들어 시도한 것. 지난해 9월부터 구상하다 12월에 창립하고 매월 한 차례씩 정기모임을 가지며 5, 6, 7월 세 차례의 비공개 예비전까지 여는 등 창립 준비를 착실히 해왔다고. 미술계에 새바람을 몰고올 이들 그룹의 창립전이 아직은 메시지에 집착, 회화성이 약한 점도 있으나 사회분위기 묘사에 성공한 작품도 있다는 평." 「화랑가」, 『매일경제』, 1980.10.22.

53　미술회관은 전시 심사를 거쳐서 대관을 허락해주는 방식이었다. "문예진흥원 미술회관은 1백 40평짜리 2개의 전시실로 되어있는데 화가들이나 단체로부터 대관신청을 받아 자문위원회의 심사를 거쳐 대관해주는 운영방식을 택하고 있다." 「서울의 화랑가 어디에 모여있나 미술문화 선뵈는 전시 명소들」, 『동아일보』, 1985.8.28.

하고 광주에서 시민들을 폭력적으로 진압한 전두환이 9월에 대통령으로 취임하여 언론통폐합을 예고하던 시점이었다. 미술회관이 관립 전시장이라는 점도 고려해야 한다. 멤버였던 조각가 심정수의 회고에 의하면, 서울대 미대의 교수들이기도 했던 미술회관의 심사위원들이 정치적 상황을 우려하여 전시를 하지 말도록 종용했다고 한다.[54]

같은 미술회관에서 중견 작가인 정영렬의 전시는 무리 없이 진행되었으나 '현실과 발언'의 전시가 중지된 것은 젊은 작가들의 작품이 불온하게 보일 것을 미술회관 측에서 염려한 때문인 것은 분명했다. 그러나 미술회관 측의 염려는 지나친 것이었다. 동산방 화랑의 전시는 무리 없이 진행되었기 때문이었다.[55] 실제로 전시를 불온하게 본 것은 군사정부가 아니라 미술계 내부였다. 『계간미술』 여름호를 통해 발화된 성완경, 최민의 비판을 불편해했던 이들의 의견이 미술회관의 운영위를 통해 반영되었을 가능성을 배제할 수 없었다.

오히려 이들의 전시가 취소된 것은 '현실과 발언'의 도전적이고 전위적인 성격을 각인시키는 사건이 되었다. 당시 같은 미술회관에서 이루어진 교수 정영렬의 전시를 도우러 왔던 중앙대 미대 4년생 전준엽이 이들의 전시취소를 "좀 낭만적으로 멋있는 일"로 생각했다는 회고를 보면, 이 사

---

54  이 사건에 대하여 심정수의 회고는 당시의 상황을 전해주고 있다. 서울대 미대 교수들이 문예진흥원 심사위원이었는데 개막 당일에 전람회를 하지 말도록 종용했다고 한다. 심정수 구술채록문 최태만, 「민족미학에 뿌리내린 심정수의 조각」, 『민중미술, 역사를 듣는다』 1, 현실문화연구, 2017, 97쪽. 이 상황에 대한 성완경의 체험담에 의하면, 전시 당일 항의 전화가 걸려왔고, 전시가 취소되었지만, 동인 측이 항의를 하자 미술회관 운영위원회에서 이를 받아들여 전원사퇴가 있었다고 한다. 심정수의 회고와 차이가 있다. 『현실과 발언-1980년대의 새로운 미술을 위하여』, 열화당, 1985, 189~190쪽.

55  『동아일보』는 현실과 발언의 동산방 화랑 전시를 짧게 보도했다. "이들은 얼마 전 미술회관에서 전시회를 가지려다 취소되자 동산방으로 옮겨 전시회를 갖는 것" 「현실과 발언 전」, 『동아일보』, 1980.11.13.

건이 젊은 학생들에게는 신선한 자극이었다는 점을 알 수 있다.[56] 전준엽은 1982년 창립되는 '임술년'의 주요 멤버였다.

그러면, '현실과 발언'의 창립전 작품은 어떤 것이었을까. 당연히도 추상은 없었고, 하이퍼리얼리즘 양식도 없었다. 특정한 회화적 양식을 집단적으로 추구하려 하지도 않았다. 작가마다 양식과 방법이 완연히 달랐다. 그러한 가운데 시도는 크게 두 계열로 나눌 수 있었다. 팝아트 및 다다적인 작업과 보다 진지한 회화적인 작업이다.

특히 주목되는 것은 팝아트 및 다다적인 작업이었다. 기법 면에서 포토몽타주와 콜라주가 적극적으로 사용되었다. 신문과 잡지와 같은 대중 매체의 이미지들이 과감하게 사용되었다. 김건희, 김정헌, 성완경, 임옥상, 김용태, 주재환, 원동석, 윤범모의 작업은 잡지의 사진과 신문을 가져와 콜라주한 것이었다.〈도 11~15〉 사진 복제 이미지는 주로 잡지의 상품 광고에서 가져왔다. 임옥상은 신문을 콜라주했다.〈도 15〉 특히, 회화작업의 경우에도 상품 광고의 시각적 기호들을 사용했는데, 대표적인 것이 오윤의 〈마케팅1-발라라〉였다.〈도 16〉

만화적 양식을 사용한 점이 두드러졌다. 오윤은 〈마케팅2-지옥도〉에서 불교 회화의 지옥도 형식을 가져와 상품 광고를 결합시키되 세부 인물 묘사를 만화적 형태로 그려내었다.〈도 17〉 상품사회를 지옥도로 풍자한 그림 속에는 추상화를 그린 죄를 업경대業鏡臺에서 들여다보는 화가도 담겼다. 주재환은 몬드리안의 추상화를 모사한 위에 사각의 칸마다 세태

---

56  전준엽은 대학 4년 때 지도교수의 전시를 도우러 미술회관에 갔다가 '현실과 발언'의 전시를 목격했는데, "자기의 이념에 따라 그림을 그리고 그 때문에 전시 취소를 당했다는 일이 좀 낭만적으로 멋있는 일처럼 느껴지기도 했다"고 말했다. 『현실과 발언-1980년대의 새로운 미술을 위하여』, 열화당, 1985, 191쪽.

풍자 만화를 그렸다.⟨도 18⟩ 도박, 강도, 유흥, 심문, 섹스의 퇴락한 인간군상의 모습이 호텔방마다 전개된 가운데 모노크롬 추상화가들의 전시장 풍경도 그려졌다.

상품 광고와 만화를 사용한 것은 팝아트적인 시도들로 볼 수 있다. 포토몽타주와 신문콜라주를 사용한 점은 다다적이었다. 대중매체 이미지를 사용할 경우에도 미국의 팝아트처럼 상업미술이 선사하는 쾌감을 발산하는 매끄럽게 마무리된 화면은 없었다. 사진과 광고의 콜라주는 습작처럼 거칠었고, 원동석, 윤범모 등 평론가들도 실험적으로 제작했던 포토몽타주는 시위적인 제스처로 보일 수도 있었다.[57] 최종적으로 이 전시가 발언하고자 하는 바는 주재환의 작품 〈몬드리안 호텔〉에서 종합되었다.⟨도 18⟩ 즉, 추상 중심의 모더니즘 화단에 대한 다다적인 조롱과 거부였다. 대신에 대중매체와 상품사회의 시각적 기호들이 대거 화폭에 차용되었다. 이것이 성완경과 최민이 말한 '현실'과 '사회'의 편린들이었다.

주목되는 것은 김정헌, 민정기, 임옥상, 오윤의 회화작업에서 보듯이 유화의 경우에도 삽화적, 만화적인 특징을 보였던 점이다. 이들은 회화적 완성도를 추구하며 잘 만들어진well-made 화면을 추구하기를 거부한다는 점을 명확히 표명했다. 이들의 작업은 추상은 물론이고 유행했던 하이퍼리얼리즘의 매끄러운 양식과도 대척점에 있었다.

이와 조금 달리, 주제와 방법 면에서 보다 진지한 작업을 보여준 작가들이 있었다. 이들은 손장섭, 노원희, 심정수, 신경호, 백수남이다. 민정기도 여기에 묶을 수 있다. 이들의 작업은 현실과 역사를 어둡고 음울하게 암시, 상징, 은유한 것이었다. 양식적으로는 손장섭을 제외하고는 절

---

**57** 미술회관 도록에 의하면, 원동석과 윤범모도 포토몽타주 작품을 냈다. 동산방 화랑의 도록에는 이들의 작품과 이름이 실려있지 않다.

| 11 | |
|----|----|
| | 13 |
| 12 | |
| | 14 |

〈도 11〉 김건희, 〈얼얼 덜덜〉, 현실과 발언 미술회관 창립전 도록, 1980.
〈도 12〉 성완경, 〈손은 얼굴을 능가한다〉, 현실과 발언 미술회관 창립전 도록 1980.
〈도 13〉 김정헌, 〈톰보이와 함께 행진하는〉, 현실과 발언 미술회관 창립전 도록, 1980.
〈도 14〉 김용태, 현실과 발언 미술회관 창립전 도록, 1980.

<도 15> 임옥상, 현실과 발언 미술회관 창립전 도록, 1980.
<도 16> 오윤, 〈마케팅1-발라라〉, 1980.
<도 18> 주재환, 〈몬드리안 호텔〉, 130×110cm, 1980.

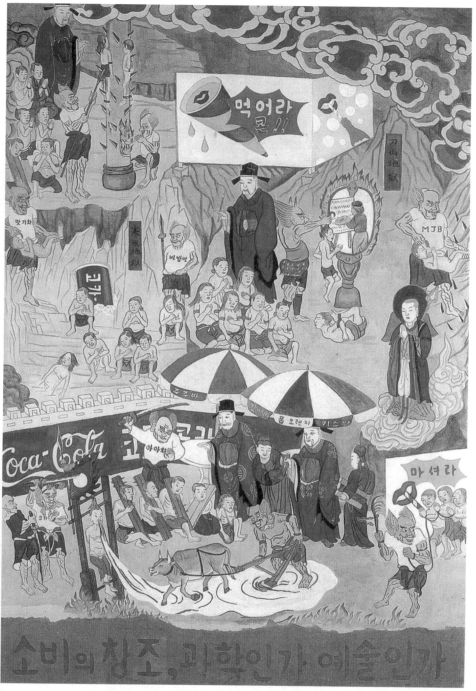

〈도 17〉 오윤, 〈마케팅2-지옥도〉, 1980.

<도 19> 손장섭, 〈역사의 창〉, 캔버스에 유채, 162×130cm, 1981.
<도 21> 노원희, 〈창〉, 캔버스에 유채, 59×71cm, 1980.
<도 22> 민정기, 〈리어도(鯉魚圖)〉, 혹은 〈잉어〉, 1980.

| 19 | 22 |
|----|----|
| 21 |    |

<도 20> 손장섭, 〈기지촌 인상〉, 캔버스에 유채, 145×112cm 1980.

충적 구상화였다. 이들의 작업은 보다 팝아트적이고 유희적인 경향과는 구분되었다.

손장섭의 작업은 역사와 현실을 암시하는 기호를 반추상적 구성으로 담아냈다. 〈역사의 창〉에서는 일제강점기를 상기시키는 조선총독부 건물을 둘러싸고 광화문과 경복궁 기와의 형태가 억누르는 듯한 심리적 효과를 주었다.〈도 19〉 〈기지촌 인상〉에서는 분단의 현실을 함축한 상징적 이미지를 그렸다. 성조기와 사격표지판은 미군부대를 의미했고, 크게 벌려 울부짖는 여성의 입과 잘린 듯한 육체는 성매매 여성을 암시하면서 남한의 지정학적 현실이 주는 삶의 고통을 함축했다.[58]〈도 20〉

노원희는 〈창窓〉에서 모호하고 불안한 장면을 그려냈다.〈도 21〉 컴컴한 창살 안의 희끄무레한 덩어리가 섬짓한 느낌을 주지만, 팔을 접어 생각에 잠긴 남성은 불만스러운 채로 무기력하다. 심정수는 실존적인 고뇌를 드러내는 듯 기타치는 앙상한 몸체의 남성을 청동으로 제작했다. 백수남은 수묵화 〈영이靈異〉에서 기이하게 동여맨 나뭇가지에 검은 새들을 그려 넣어 불길한 죽음을 암시하는 듯했다. 신경호의 작품은 감옥의 철창으로 '갇힌' 현실의 부자유함을 은유했다. 민정기의 〈리어도鯉魚圖〉는 민화 형식에 오염수를 배출하는 하수구를 그려 공해公害 문제를 암시했다.〈도 22〉 이들의 작업은 한국의 역사와 사회문제, 인간의 삶, 죽음, 부자유 등을 담아냈다. 그런데, 대부분의 작품은 주제를 적극적, 구체적으로 풀어나가기 보다는 함축적인 상징과 암시적인 은유로 표현했다. 때문에 사실적 내용보다 색채와 형상이 주는 어둡고 우울하거나 절망적인 분위기로 인해서, 현실에 대한 부정적인 시선이 전달되었다.

---

**58**　손장섭, 박진화 대담, 「그날의 신명, 손장섭의 예술」, 『민중미술, 역사를 듣는다』 1, 현실문화A, 2017, 184쪽.

이들의 작업은 크게 두 가지 면에서 성완경과 최민이 말한 '현실과 사회의 반영과 통합'이라는 면을 충족시켰다. 첫째, 상표, 광고, 만화, 사진, 신문의 사용을 통하여 대중매체와 상품사회의 현실을 반영한 점이다. 방법적으로는 포토몽타주와 콜라주가 사용되었다. 둘째, 당대의 사회적 현실과 도시적 삶을 비판적으로 바라보는 작가의 관점이 회화 속에 드러났다는 점이다. 이것은 추상이 배제했던 현실과 사회의 단면들을 주제로 가져오면서 이를 부정하는 시선으로 표현한 결과였다. 여기서 작품들은 직접적 발언을 표명하기 보다는 비관적인 감정에 잠긴 듯했다. 첫째 시도가 유희적이고 유머러스하다면, 둘째는 진지하고 부정적이고 암울했다. 첫째 시도와 관련해서는 그간의 미술에 결여된 "경쾌한 것, 유모어라 할 수 있는 것"을 지적하고 강조했던 최민의 언급이 주목된다.[59] 그에 의하면 경쾌한 유머의 요소는 기성 미술의 엄숙주의나 신비주의를 우회적으로 비웃는 의미가 담겼다.

그런데, 이 두 갈래의 시도에서 '현실과 발언'의 창립전이 보여준 더욱 주목되는 지점은 대중매체 이미지들의 다다적인 차용이었다. 최민은 기존의 미술이 너무 "얌전했다"고 지적했다.[60] 이들의 다다적 시도는 기존의 미술이 규범으로 삼은 금기를 건드리고 배제했던 것들을 가시화하는 작업이었다. 이들은 미술 외부에 비미술로 존재했던 '저급'의 대중매체의 광고, 만화, 사진 복제물들을 가져왔을 뿐만 아니라, 그것을 '고급화'시

---

59  "우리에게는 미술을 너무 신비화, 절대화했던 측면이 있다고 보아지는데 표면적으로 엄숙하고 심각한 문제들만이 중요한 것은 아닐 겁니다. 말하자면 경쾌한 것, 유모어라고 할 수 있는 요소가 우리 미술에는 결여돼 있는 것 같습니다." 최민, 김복영 대담, 「전시회 리뷰―젊은 세대의 새로운 형상, 무엇을 위한 형상인가」, 『계간미술』 가을호, 1981, 145쪽.

60  최민은 소통의 문제 이외에 "또 한 가지는 여태까지 기존의 미술이 뭐랄가 너무 '얌전한' 것이 아니었나 하는 생각, 어떻게 보면 다다이즘적인 측면도 포함해야 할 것"이라고 현실과 발언의 작업을 설명했다. 위의 글, 145쪽.

키는 미술적 공정까지도 최소화했다. 거친 포토몽타주의 방식도 그렇거니와 회화적 작업일 경우에도 완성도를 거부하여 미숙$^{naive}$해 보일 형태와 터치를 의도적으로 드러냈다. 즉, 묘사의 완성도, 구성의 우수성 등 전시용 회화가 갖춰야할 정상성의 기술적 충족 요구에서 빠져나왔다. 이러한 시도는 성완경이 말한 바와 같이, 공모전과 선발전의 규준에 맞추어 작품을 제작하는 기술주의, 사업주의, 관료주의라는 관습적 미술 행태에 대한 위반이자 조롱이었다. 결국 이들은 사용한 이미지와 그것의 가공방식 양자에 있어서 '작품'으로서의 미학적 금기를 위반했다. 요컨대, 다다적인 시도였다. '현실과 발언'의 전시가 정치적이라면, 미학적 금기를 위반한 바로 이 지점에서였다.

이것은 전시 이듬해『계간미술』1981년 가을호에 있었던 최민과 김복영의 대화에서 잘 드러났다.[61] 이 대화는 미술장에 진입하면서 '현실과 발언'이 맞닥뜨린 평가가 어떤 것인지를 보여준다는 점에서 중요하다. 김복영은 추상과 실험적 작업들을 예술론적으로 비평하면서 활동했었다.

김복영이 문제삼은 것은 주제와 완성도의 두 가지 문제였다. 김복영은 "젊은 세대가 미술이 이런 방식으로 갈 수 있지 않느냐 하는 제안을 던져준다는 점에서 미술사적인 입장으로는 반가운 일이라고 봅니다"라고 이들의 시도를 우선 인정했다. 이어서 김복영은 주제면에서 이들의 작업이 "70년대의 고도성장이 가져온 빈부격차라든가 물질주의라든가 하는 사회적인 문제를" 표현하고 비판하려는 것이 아니냐고 추궁했다. 이에 대하여 최민은 자신들의 작업이 문학의 이른바 '참여문학'처럼 사회적 발언

---

61    김복영, 최민 대담,「전시회 리뷰-젊은 세대의 새로운 형상, 무엇을 위한 형상인가」,『계간미술』가을호, 1981, 139~146쪽. 이 기사의 143~146쪽에 걸쳐서 현실과 발언의 작업이 논의되었다.

을 하려는 것이 아니라고 물러섰다.[62] 흥미롭게도 최민은 '현실과 발언'
의 작업이 "흔히들 갖고 있는 선입견과는 달리", "문학에서 말하는 참여
문제와는 상당한 거리를 취하고" 있으며 자신들은 순수와 참여 양자를
병행하는 가운데, 오히려 '소통'의 문제에 초점을 맞추고자 한다고 말했
다. 이에 대해 김복영은 "일반의 현실과 발언에 대한 오해를 상당히 덜어
주는 것 같다"고 말했다.[63] 최민은 이를 증명하듯 김정헌의 모노륨 광고
와 농부를 병치시킨 작품 〈풍요한 생활을 창조하는〉의 예를 들고서는, 이
것이 다룬 것은 빈부격차의 사회적 문제가 아니라 "매스 미디어가 제공
하는 허구의 환상적 이미지와 구체적인 삶의 세계의 병치" 시도라고 설
명했다.〈도 23〉

  그렇지만, '참여문제와 상당한 거리를 취하고 있다'는 최민의 응답은
레드 컴플렉스를 염두에 둔 것일지도 몰랐다. 1980년 여름호 『계간미술』
에 최민과 성완경의 도전적인 글이 실린 후, 『공간』 8월호에 실린 김병종
의 평문 「좌우 논리와 양식화樣式化의 저변底邊」이 그러한 반공주의적 관점
을 드러낸 예였다. 이 글은 현대미술을 반대하며 사회와 현실, 대중의 문
제를 제기하는 측에 대해 "사회주의 예술"로 타락할 수 있다는 부정적인
태도를 보였다.[64] 사회와 대중을 논하면 용공이자 이데올로기 미술이라

---

62  참여문학론은 1960년대의 문학 평론가들이 사르트르의 앙가주망(engagement) 문학론
    을 가져와 사회적 발언을 담은 문학을 추구하는 것이 정당하다는 주장을 펴며 시작되
    었다. 이를 정치활동의 예속물 혹은 이데올로기적 좌경화로 몰아붙인 것은 순수문학론
    자들이었다. 참여문학론자는 김우종, 김병걸, 김수영이 있고 김봉구, 이형기, 김현, 이어
    령 등은 이를 반박했다. 『창작과 비평』은 이 논쟁을 적극적으로 반영하고 소개했다. 참
    여문학론에 가담했던 홍사중이 『계간미술』에 평을 실은 점이 주목된다. 홍사중, 「가난
    의 예술성」, 『계간미술』 봄호, 1979, 37~40쪽.
63  김복영, 최민 대담, 「전시회 리뷰-젊은 세대의 새로운 형상, 무엇을 위한 형상인가」, 『계
    간미술』 가을호, 1981, 144쪽.
64  김병종, 「좌우 논리와 양식화의 저변」, 『공간』, 1980. 8, 96~101쪽. 이 글은 사회와 현실

는 경고가 일찌감치 발화되고, 이어서 전시가 취소되었던 상황을 고려하면 최민의 방어적 태도는 납득할 만했다.[65]

그런데 김복영이 정작 문제삼은 것은 작품의 미학적 완성도였다. 이것은 현실과 발언의 취약한 부분이었다. 김복영은 참여의 이념을 가진 미술이 필요하고 "이런 이념을 가진 미술이 존재해야 할 이유가 충분"할 수 있다고 인정했다. 더 나아가 "흡사 만화와 같은, 혹은 풍자화와 같은 그림을" 시도하는 것까지도 허용할 수 있다고 했다. 그러나 그것을 그리면서 "완성된 미술작품을 이끌어낼 가능성"이 없다면 '잘못'일 수 있었다. 작품이 산문적이고 풍자적인 것을 향할 때, 필연적으로 "못 그리는", "속된" 표현에 떨어진다면 그것은 심각한 문제라는 것이다. 김복영은 "만화로밖에 보여질 수가 없는" 그림을 그리는 것을 경계했다. 이 경우, 작가의 기술적 능력이 낮다는 것이 드러나게 되고 "누구든지 이렇게 그릴 수 있다는 얘기"가 된다는 것이었다. 그 경우 작가의 권위와 가치가 사라지게 될 것이다. 그것은 미술이 사라지는 결과인 것이다.

이러한 김복영의 지적은 대단히 흥미로운 것이다. 현실과 발언의 전시에서 주재환, 오윤, 김정헌, 민정기는 모두 "만화"처럼 서툴고 "속되며 못 그린" 스타일로 대중매체를 참조한 그림을 제시했기 때문이었다. 김복영은 "문제는 결국 테크닉"이라고 단언했다. 테크닉이 미달한 그림 즉, 소박화素朴畵나 어린아이 그림, 만화 등은 "미술 밖의 문제"라면서, "이렇

---

의 문제를 제기하는 측을 참여, 그렇지 않은 측을 순수로 나누어서, 모더니즘과 반모더니즘의 대립을 좌우의 진영대립 논리로 바라보았다. 그는 "미의 혜택으로부터 소외당한 불특정한 다수"를 위한 미술을 추구하는 것은 명백한 쇠퇴이며, 사회주의 예술로 타락할 가능성이 있다고 보았다.

65  최민은 1980년 6월에 기자협회장 김태홍을 숨겨주었다는 혐의로 치안본부의 수사를 받은 적이 있었다. 김정헌, 『어쩌다 보니, 어쩔 수 없이』, 창비, 2021, 68쪽.

<도 23> 김정헌, 〈풍요한 생활을 창조하는〉, 캔버스에 아크릴릭, 91×72.5cm, 1981.

게 가볍게 보는 형식을 등장시킨 예는 전 세계 미술사 속에 '현실과 발언' 그룹이 최초"라고 본다며 이들을 조롱했다. 김복영의 말은 사실상 '현실과 발언'의 작품 완성도가 미술로서의 조건에는 미달한다는 판단을 내린 것이었다.[66] 이에 대해 최민은 '만화'도 얼마든지 예술일 수 있으며, 메시지의 전달이 된다면 미술의 문법이 어떤 것이어야 한다고 규정할 수는 없는 것이라고 반박했다.[67] 미술과 비미술을 가르는 심판관은 없다는 것이다.

최종적으로, 김복영이 문제삼은 것은 이 그룹의 '현실'에 대한 '발언'이 아니라 소박주의에 빠지고 만화와 같이 '못 그리고 속된' 완성도의 수준이었다. 역설적으로 이것은 '현실과 발언'의 시도가 어떤 지점에서 새로웠는지를 잘 보여준다. 규정적인 미학적 문법과 완성도라는 금기의 위반이다. 광고, 만화, 포스터, 이발소 그림 등 하위의 대중미술의 이미지를 차용할 수는 있지만, 고급 미술의 자격요건인 완성도를 무시했다는 점은 자격미달이었다. 어딘가 모자라고 못 그린, 표현주의적인 거친 붓질로 그린 삽화적 형상들은, 중앙미술대전의 수상작들이었던 하이퍼리얼리즘 작품의 뛰어난 완성도와 매끄럽게 구성된 모노크롬 추상과는 정반대의

---

66    민정기의 작품은 예외로 보았다. "민정기 씨의 이런 그림은 이게 쉬우냐 하면 그렇지 않다는 거예요. 그림에는 반드시 화면이 갖추어야 할 요건이란 것이 있어야 한다는 겁니다." 김복영, 최민 대담, 앞의 글, 146쪽.

67    이에 대해 김복영이 "동서고금의 걸작이란 작품을 다 모아 놓고 보더라도 대개 평가가 될 만한 작품이란 것은 시각적인 문법에서는 문제가 되지 않는 겁니다"라고 했다. 그는 선사시대의 벽화조차도 그 선이 미적 가치를 지니기 때문에 예술이 되는 것이라고 지적했다. 최민은 김복영이 "미술의 개념을 너무 좁게 생각하고 미술의 언어체계를 고정된 것으로 생각하게 된 것은 우리가 서구 모더니즘을 받아들이는 과정에서 상당히 편파적이었던 점에 기인하고 있다고 봅니다. 형식주의적 미술사의 기준이 아니라 생활사의 기준에서 서구미술이 수용될 수도 있어야 합니다"라고 주장했다. 김복영, 최민 대담, 위의 글, 146쪽.

감각을 드러내는 것이었다. 말하자면, '현실과 발언'의 작업은 기존의 미술장에서는 가시화될 수 없는 비미학, 탈미학적 시도들을 과감하게 가져왔다. 그것은 '대중'을 경유하면서 엘리트주의적 미술의 엄격한 조건을 위반하는 것이었다.

일찍이 오광수는 예술의 미적 감수성은 본질적으로 귀족적인 것이며 만약 대중을 향한다면 그것은 타락이라고 말한 바 있었다.[68] 대중매체를 차용해 완성도 낮은 비미학적 형태를 사용하는 '현실과 발언'의 시도는 정상적인 미학적 규범에서 본다면 이탈이자 변이였다. 삽화와 만화 같은 그림, 신문과 광고를 찢어 붙인 그림들 사이로, 미술장의 미학적 규율이 삭제한 어떤 것이 드러나려 했다. '현실과 발언'의 다다적인 시도는 중앙, 동아의 두 공모전이 시작한 신형상회화의 영역을 확장시킬 뿐만 아니라 그 경계마저 위태롭게 만들었다. 요컨대, 매끄럽게 닫혀있는 단조로운 하이퍼리얼리즘의 화폭을 찢으며 '속되고' '못 그린' 대중의 얼굴이 조금씩 드러나고 있었다.

## 2) 현실과 발언의 안착―『계간미술』과 서울미술관

앞서 살펴본 김복영과 최민의 대담은 하이퍼리얼리즘이 주도한 '신형상회화'의 흐름에 '현실과 발언'이 차이를 만들고 위치를 점해가는 과정

---

68    오광수, 「예술과 민중」, 『공간』, 1973. 11·12월호, 27~28쪽. 그는 예술의 가치들은 근본적으로 귀족적이며, 최고의 미적 감수성에 의해서 결정되는 것이라고 보았다. 또한 역사적으로 예술과 민중은 유대를 가질 수 없었으며 만약 "예술과 민중이 더할 수 없이 긴밀한 유대에 있다면", 예술이 "일반적인 수준의 미적 감수성에로 하락"되며 "예술이 가장 낮은 引力의 수준에 이른다는 것은 곧 예술의 타락을 의미한다"고 결론 내리고 있었다. 이러한 오광수의 관점은 엘리트주의 예술론을 잘 보여준다.

을 보여준다. 이 대담의 제목은 '젊은 세대의 새로운 형상, 무엇을 위한 형상인가'였는데,[69] 여기서 서로 극명하게 대립하는 '형상성'의 두 방향이 드러나 버렸다. 김복영은 하이퍼리얼리즘 계열의 '시각의 메시지'와 '상像 81'을 지지했고,[70] 최민이 지지하는 '현실과 발언'이 이와 대립했다. 양자는 70년대 추상작업에 대한 반작용으로서의 '형상성'에 기반한 점에서는 공통적이지만 "상반된 이념"과 뚜렷한 차이를 보인다는 견해가 공유되었다. 최민은 하이퍼리얼리즘 회화가 협소한 주제와 획일화된 방법을 추구하고 있으며, 생활을 제대로 표현 못하는 '중성中性적인 시각'이라는 면에서 이전 세대의 미술과 유사하다고 지적했다. 반면 김복영은 '현실과 발언'의 작업을 "미술 행위 자체에 사회적 의미를 부여해 보려는 노력"이자 비미술적 문제에 경도된 경향이라고 지적하면서, 완성도 면에서 "못 그리고 속된" 만화와 차이가 없으며 미술의 경계를 위태롭게 만드는 작업이라고 비판하고 있었다.

그러나, 이 대담에서 주목해야 하는 사실이 있다. 겨우 한 개의 그룹 '현실과 발언'이 하이퍼리얼리즘 경향의 그룹들 및 기존의 회화와 대립하

---

69  이 대담에서 말하는 젊은 세대는 전후 세대를 뜻했다. 이보다 앞선 세대인 '6·25세대'는 4·19와 5·16을 청년기에 체험하고 앵포르멜을 주도하여 당시 4, 50대에 다다른 세대이며, '전후 세대'는 한국전쟁과 4·19 및 5·16을 경험하지 않고(혹은 유아기에 경험하고) 미술대학을 마치고 20~30대 초반에 이른 세대를 말했다.

70  김복영은 하이퍼리얼리즘이 해외사조의 추종이 아니라 '내적 필연성'을 갖춘 '주체적 수용'임을 '상(像)81'의 김영순과 '시각의 메시지'의 이석주의 작품의 예를 들어 옹호했다. 김복영은 베개와 셔터를 그린 김영순의 작품에서 일상의 사물들에 대한 따뜻한 정감을, 이석주 벽돌을 그린 작품에서 젊은 작가들이 오늘의 화단에서 느낀 고독한 심리적 '절벽의식'을 드러낸 것이라고 말했다. 그는 하이퍼리얼리즘 작품의 기원을 70년대의 오브제 작업에서 찾고, 오브제 작업이 평면으로 이어졌다고 보면서, "우리의 정감어린 사물들과 주제들"이 추구되고 있다고 보았다. 김복영, 최민 대담, 앞의 글, 142~143쪽.

는 전위적인 위치를 만들면서 미술담론의 지형을 변화시켜 가고 있었던 점이다. 김복영의 추궁과 조롱에도 불구하고, 오히려 그 때문에 더욱 '현실과 발언'의 전위적-다다적 성격은 분명하게 드러나는 것이었다. 『계간미술』의 대담은 오히려 '현실과 발언'에 조명을 집중적으로 비추어주는 무대와도 같았다.

1981년 여름, '현실과 발언'의 활동은 매우 활발했다. 먼저 『계간미술』이 선정한 《새 구상화가 11인전》이 롯데화랑에서 그해 6월에 열렸는데,[71] 여기에 '현실과 발언' 작가 5명<sub>김정헌, 오윤, 민정기, 노원희, 임옥상</sub>이 선정되었다. 이들을 '새로운 구상화가'로 소개하는 기사가 『계간미술』에 실림으로써 저널의 비평과 전시가 연계되었다.[72]

김윤수의 평론이 실린 이 기사는 미술사적으로 중요하다.〈도 24〉 다다적인 반미학의 제스처가 지나치게 앞섰던 1회 현실과 발언의 시도를, '새로운 구상화'라는 회화사적 프레임으로 견인하고 전환하는 역할을 했기 때문이다. 동시에 이들을 권순철, 이상국, 여운, 이청운 등 동시대의 개성적 구상화가들과 연계시켜 집단적 흐름이자 회화사적 현상으로 묶어냈다. 이들을 소개하는 평문에서 김윤수는 '새로운 형상성'이라는 용어상의 모호함을 비판하고 '새로운 구상화'로 이들의 작업을 명명했다. 더 나아가 '삶'이라는 말과 작업을 결합시켰다. 김윤수에 의하면, 그린다는 행위는 "삶의 의미를 묻는 일이고 삶을 해방하고 확대하는 일이며 개인과 공동체에 대한 관계를 개선하는 일"이었다. 김윤수는 현재 심대하게 괴리된

---

71  초대전 형식의 이 전시에는 여운, 권순철, 오해창, 이청운, 이상국, 진경우 외에 김정헌, 임옥상, 민정기, 노원희, 오윤이 초청되어 출품했다. 「구상화가 11인전」, 『동아일보』, 1981.6.27.

72  「특별기획－새 구상화 11인의 현장」, 『계간미술』 여름호, 1981, 91~110쪽. 김윤수의 평론은 「삶의 진실에 다가서는 새구상」으로 103~110쪽에 실렸다.

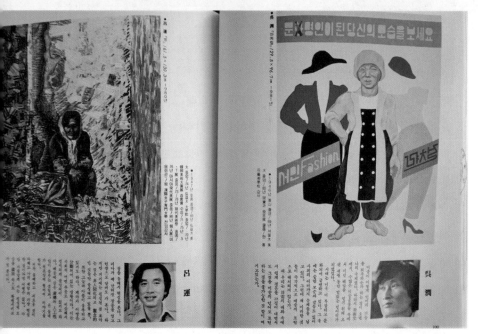

<도24> 「새 구상화 11인의 현장」, 『계간미술』 1981년 여름호, 작가 오윤과 여운을 소개하는 페이지.

삶과 미술, 그 양자를 결합시키는 일을 누가 할 것인가 질문하고 그에 대한 답으로 11인의 구상화가들을 소개했다. 미학적인 판단 외에 다른 많은 것들을 배제했던 미술과 '삶'을 결합해야 한다는 윤리적 요청이 '구상회화'를 통해 발화되었다.

이어서 '현실과 발언'은 6월 25일부터 7월 8일까지 동덕미술관에서 개최한 《현대미술 워크숍 기획전》에 그룹 'ST', '서울 80'과 함께 초대되었다. 이 자리에서 성완경은 「미술제도의 반성과 그룹운동의 새로운 이념」을 강연하고 토론하였다.[73] '현대미술 워크숍'은 1979년에 하이퍼리얼리

73  'ST'에서는 이건용이 '서울 80'에서는 문범이 그룹의 이념을 각각 발표하였다. 성완경은 이날 발표한 글에서 작품, 비평, 전시, 저널리즘 등의 구조적 측면을 '게임'으로 비유하여 미술제도의 작동 메커니즘을 사회학적으로 분석했다. 한편으로 어떤 작품을 해야할 것이냐에 대해서는, "살아있는 문제들의 실재성에 가까이 작용하면서 상상적 공간을 침투시키고 확대해 나가는 것"과 구체적으로 "만화, 광고, 일러스트레이션, 건축, 사진, 영화 등 넓은 범위의 새로운 시각현실에 주목하고 미술표현의 장을 새롭게 정의하는 것"을 제시했다. 「현대미술 워크숍 주제발표 논문집」, 17쪽. 이 발표문은 김정헌, 안

즘을 주제로 초대전과 토론회를 개최했던 동덕미술관에서 평론가 박용숙이 새롭게 주관한 것이었다. 말하자면, 하이퍼리얼리즘에 이어서 새로운 경향의 그룹으로 '현실과 발언'이 주목을 받은 셈이다. 여세를 몰아 제2회 동인전《도시와 시각》이 7월 22일부터 27일까지 롯데화랑에서 개최되었다. 강요배, 이청운, 이태호가 새로운 멤버로 들어와 전시를 같이 했다. 이어서 9월에는 광주 삼양백화점의 아카데미 미술관9.9~15과 대구백화점의 대백문화관9.22~27에서 순회 전시되었다. 이 해에 '현실과 발언'은 전위적 그룹으로서 위상을 획득하고 전국적으로 작품을 선보일 수 있게 되었다.

평론가 성완경은 그룹을 소개하기 위해서 적극적인 비평 활동을 펼쳤다. 그는 신생 잡지 『월간마당』의 1981년 9월호부터 11월호에 연이어 평론을 써서 '현실과 발언'의 작가와 그룹 이념을 소개했다. 1981년 9월호의 「빈곤한 도식, 새로운 표현 의지」에서는 공모전의 하이퍼리얼리즘 경향을 절충주의로 비판하고, 6월의 전시 『계간미술』이 선정한《새 구상화가 11인전》을 소개하면서 '현실과 발언' 작가들의 작품을 설명했다. 11월호에는 7월에 있었던 현대미술 워크숍에서 발표한 글을 실었다.

여기서 '현실과 발언'의 소개의 장이 되었던 잡지 『월간마당』에 잠시 주목할 필요가 있다. 『월간마당』은 1981년 1월에 창간되어, 신선한 르포 기사 외에도 문학과 예술, 학술, 문화 기사를 풍부하게 담아 야심차게 등장한 잡지였다. 가로쓰기에 순 한글을 전용했으며, 레이아웃과 활자체 디자인이 새롭고 사진의 수준이 높았다.[74] 무엇보다도 이 잡지에는 새로

규철, 윤범모, 임옥상 편, 『정치적인 것을 넘어서 – 현실과 발언 30년』, 현실문화, 2012, 480쪽에 재수록되었다.

[74] 흡사 『뿌리깊은 나무』를 이어받은 듯 신선한 체제의 『월간마당』에는 1975~1980년 간

운 미술집단을 소개하는 평문이 활발하게 실렸다. 특히, 1983~85년간에
는 '현실과 발언', '임술년', 김봉준, 홍성담, 홍선웅, 이철수 등의 작가들이
차례로 소개되었다. 『월간마당』은 진보적인 청년작가들의 작품을 대중
에게 선보이는 지상 전시장의 역할을 했다.

한편으로 성완경과 '현실과 발언'은 당시 미술권력의 핵심에 도달하려
는 노력도 했다. 화단의 첨예한 관심사이자 이권의 문제였던 국제전 출
품작가 선정에 참여하려 했던 것이다. 성완경은 1981년 가을에 파리 비
엔날레의 커미셔너 자격을 획득하고 파리에서 열린 커미셔너 회의에 다
녀왔다. 여기에는 파리 장식미술학교를 나온 성완경의 유학 이력이 중요
한 역할을 했을 것이다. 그런데, 1981년 12월에 한국미협의 국제분과에
서는 비엔날레 출품을 위한 작가 선정위원회를 열고, 커미셔너에게 위임
된 권한에도 불구하고 7인의 국제분과 위원회가 주도적으로 인선을 진
행했다. 이에 반발하여 성완경은 커미셔너 직을 사퇴하기에 이르렀다.
파리비엔날레의 출품작가는 김선金鮮, 지석철池石哲, 손기덕孫基德의 3인으
로 결정되었으며, 성완경이 추천했을 민정기와 임옥상은 슬라이드를 제
출하는 것으로 그쳤다.[75]

그러나 슬라이드로나마 해외전 출품 작가로 선정된 민정기와 임옥상

에 해직된 동아, 중앙, 국제일보의 일간지 기자들이 기사를 썼고 문학과 예술 방면의 기
사의 비중을 높였다. 『월간마당』은 아동문학전집으로 유명한 계몽사 사장의 아들인 김
홍식 교수가 창간에 관여했다. 1985년에는 계몽사에서 인수했지만 1986년 10월에 폐
간되었다. 『중앙일보』에서 해직된 허술과 『국제일보』에서 해직된 조갑제는 『월간마당』
에서 활동하다 이후 『월간 조선』으로 옮겨갔다. 「마당, 말하는 잡지에서 보여주는 잡지
로」, 『플랫폼』, 2008.1·2(http://platform.ifac.or.kr/).

75  1982년 10월 1일~11월 14일에 파리 시립 근대미술관에서 열린 12회 파리비엔날레에 한
국작가 8명이 참여했다. 한국미협 국제담당 부이사장 조용익이 대표였으며, 조형예술분
야에 김선, 지석철, 손기덕이 슬라이드 분야에 민정기, 임옥상, 유형택, 곽남신, 함연식이
선정되었다. 「김선 씨 등 8명 참가 12회 파리 비엔날레」, 『매일경제』, 1982.10.6.

은 이때부터 '현실과 발언'의 대표 작가로 인지도를 갖게 되었다. 또한 이 사건은 『계간미술』 1982년 봄호에 미술계 뉴스로 보도가 되면서, 해외전 출품을 독점해온 한국미협의 권력을 다시금 노출시키는 계기로 작용했다.[76] 한편 하이퍼리얼리즘 작가 지석철이 비엔날레 작가로 선정된 것은 한국을 대표할 현대미술로서 이 계열이 공인받았음을 보여준 것이었다.[77] 따라서 이 사건은 '현실과 발언'이 아직 한국미협을 포함한 기성 화단의 인정을 받거나 이들의 기득권을 양보받을 만큼 위력적이지는 못했다는 한계를 드러냈다. 동시에 국제전 참가의 기회를 얻고자 했던 '현실과 발언'의 입장도 노출했다. 말하자면, '현실과 발언'은 미술장의 주도적 권력에 도전하고 있었다.

1982년은 '현실과 발언'의 작업을 선두로 전위적 신형상회화의 진영이 갖춰지고 미술장 내의 위치가 공고해지는 해였다. 1982년 봄호 『계간미술』의 기사인 「젊은 평론가가 기대하는 오늘의 젊은 작가 12인」에는 노원희, 민정기에 더하여 강요배가 선정되었다.[78] 뿐만 아니라 광주자유미술인회의 홍성담과 이듬해 『시대정신』을 발행하게 되는 문영태도 포함되었다. 새로운 구상 작가들이 주요한 전위적 흐름 중 하나로 자리잡고 '현실과 발언'의 작가들의 이름이 알려지고 있었다.

이에 더하여 1982년의 중요한 사건은 신형상회화의 세계미술사적 지표가 될 프랑스 미술이 국내에 소개된 것이다. 이것은 '현실과 발언'을 소

---

76 「미술계 뉴스 : 국제전 참가에 또 잡음-파리비엔날레 커미셔너 성완경씨 사퇴」, 『계간미술』 봄호, 1982, 242쪽.

77 출품작가 지석철은 파리 비엔날레 출품을 앞두고 백 여개의 의자를 설치하는 《입체전》을 그로리치 화랑에서 1982년 8월 19~22일에 열었다.

78 「젊은 평론가가 기대하는 오늘의 젊은 작가 12인」, 『계간미술』 봄호, 1982, 87~111쪽. 원동석, 최민, 성완경이 추천했다. 김영순의 드로잉 작업, 김관수와 홍선웅의 설치작업도 포함되었으므로 구상화만을 선정한 것은 아니었다.

개하고 반추상 담론을 이끌어온 김윤수가 1981년에 개관한 서울미술관의 관장이 되면서 이루어질 수 있었다.[79] 서울미술관은 1982년에 두 번 연속으로 유럽 현대회화전을 개최했다. 이 전시들은 아직까지 한국에 잘 알려지지 않았던 프랑스 신구상회화Nouvelle Figuration, 혹은 서술적 구상; Narrative Figuration를 중요한 미술사적 유파로 소개했다. 결과적으로 이 전시들은 '현실과 발언'이 주도하고 김윤수가 명명한 '새로운 구상화'의 흐름을 지원하는 역할을 했다.

이번에도 미술저널은 분위기를 조성했다. 전시를 예고하는 글이 『계간미술』 1982년 봄호에 실렸다. 여기에 성완경은 유럽의 '서술적 형상회화'의 미술사적 배경과 주요 작품 사례를 자세하게 소개하는 긴 평문을 기고했다.[80]〈도 25〉 생생한 작품 도판들이 지면을 압도하며 새로운 회화적 조류를 소개하고 있었다. 성완경이 글에서 강조한 것은 한국에 소개되는 서양의 현대미술이 소수 미술가의 입맛에 맞는 일부만을 편파적으로 선택한 결과라는 사실이었다. 이와 달리 신구상회화 작업은 "모더니즘 전반에 대한 비판적 자세"를 보여왔으나 한 번도 소개된 적이 없어 알리게 되었다고 말했다. 성완경은 프랑스 신구상회화를 반모더니즘 형상회화의 선행 사례로서 적극적으로 의미화하고 있었다.

서울미술관에서 개최한 《오늘의 유럽 미술전》4.24~5.30과 《프랑스의 신

---

79  김윤수에 의하면, 서울미술관 건물은 부유한 임세택의 부친이 소유했었고, 임세택이 요청하여 미술관으로 개관하여, 영남대학교 교수직에서 해직되었던 김윤수를 관장으로 영입했다. 임세택은 부인 강명희와 같이 프랑스에서 유학중이었다가 귀국했다. 유럽회화를 소개하는 전시도 프랑스 화단 상황에 밝았던 그가 기획했던 것이라고 김윤수는 회고했다. 「김윤수 구술채록문 4차」, 신정훈 대담, 151·163쪽(https://www.daarts. or.kr/).

80  성완경, 「오늘의 유럽미술을 수용의 시각으로 본 서구 현대미술의 또다른 면모」, 『계간미술』 봄호, 1982, 127~166쪽.

<도 25> 성완경, 「서구 현대미술의 또다른 면모」, 『계간미술』 봄호, 1982.
<도 26> 서울미술관 뜰에서 열린 신구상회화 강연회, 『동아일보』, 1982.8.12.

구상회화전》7.10~8.15은 주요 일간지에 크게 보도되었다. 특히 주목을 끈 것은《프랑스의 신구상회화전》이었는데, 9월 5일까지 20일을 연장하여 전시가 될 정도로 인기를 끌었다. 서울미술관 앞마당에서 열린 김윤수, 성완경, 정병관의 강연에는 "국내 화단의 중견 청년 작가 및 미술평론가 대학생들 3백여 명이 참가"했다. 보도사진을 보면 경청의 자세가 사뭇 진지했던 현장의 분위기를 느낄 수 있다.〈도 26〉 이 전시에 대한 김홍수와 성완경의 비평이 『조선일보』, 『경향신문』에 실렸다. 정병관은 『계간미술』 가을호에 「현대회화사 문맥에서 본 프랑스 신구상회화」라는 평문을 실어서 주요 전시작품들을 소개했다.[81] 9월 1일에는 KBS에서 방송된 'TV 미술관'에서 성완경이 전시를 소개했다.

《프랑스의 신구상회화전》전은 미테랑 프랑스 대통령의 일본 방문에 맞추어 도쿄 브리지스톤Bridgestone Museum of Art 미술관에서 열렸던 전시《구상회화의 혁명, 세잔느에서 오늘날까지》의 60점 가운데 25점을 골라 구성한 전시였다.[82] 에두아르도 아로요Eduartdo Arroyo, 에로Erró, 질 아이요Gilles Aillaud, 자크 모노리Jacques Monory, 제라르 프로망제Gérard Fromanger, 안토니오 레칼카티Antonio Recalcati 등 신구상회화 주요 작가들의 100호 이상의 대작만을 전시했다. 전시도록을 살펴보면 실제 전시된 작품들은 성완경이 『계간미술』에 제시한 그림들만큼 주제가 뚜렷하고 과감하지는 않았다. 그러나 그간 한국회화에서 보기 힘들었던 새로운 시도들이 관객의 시선을 잡아끌었을 것이다.

81    정병관, 「현대회화사 문맥에서 본 프랑스 신구상회화」, 『계간미술』, 1982 가을호, 169~174쪽.

82    김홍수, 「세계미술을 보는 안목이 흐리다」, 『조선일보』, 1982.7.24. 이 전시도 임세택, 강명희 부부의 헌신적인 투자와 노고에 의해서 열렸다고 하며, 본래 국립현대미술관에서 개최하기를 희망하였으나 현대미술관 측이 전시공간과 예산을 이유로 거절했다고 한다. 브리지스톤 미술관은 이시이바시(石橋) 쇼지로가 자신의 이름을 따서 설립한 미술관이다.

프로망제는 프랑스혁명과 실패한 고대 그리스의 사회주의적 개혁을 파리의 도시 풍경의 콘텍스트로 연결시켰다.<sup>⟨도 27-1⟩</sup> 작품에서 드러나는 팝아트적인 경쾌함은 낡은 구상회화의 법칙을 가볍게 깼다. 흑백의 사실적 묘사부분과 대조적으로 스트라이프와 색띠로 평면처리한 인물부분은 도시적 익명성과 산업적 디자인의 명랑함을 결합시켰다. 에로의 그림은 전쟁 첩보물 만화와 어류도감의 삽화의 이미지를 강박증적으로 종합했다.<sup>⟨도 27-2⟩</sup> 에로는 대중매체의 도상들을 차용해 미국의 베트남 전쟁과 상품 자본주의를 풍자하는 작품을 제작했다. 이 작품들은 정통적인 회화적 기법외에 다양한 대중매체의 이미지를 절충시켜 메시지를 창출할 수 있는 가능성을 알려주었다.[83] 김흥수가 지적한 바에 의하면, 이들의 작업은 구상이지만 추상에 기반하고 있으며 "초현실주의적 철학관"을 곁들여 자유자재로 그려내기에 "어떤 추상회화와 함께 진열해 놓아도 시대적인 거리감이나 소외감을 느끼지" 않게 했다. 말하자면, 진부하고 낡은 구상이 아니라 현대적인 구상화의 가능성을 제시했던 전시가 《프랑스의 신구상회화전》이었다. 이 전시는 추상과 하이퍼리얼리즘에 갇힌 한국현대회화에 다채로운 가능성이 있음을 알려주었다.

이 전시는 '현실과 발언'의 입지를 굳히고 신형상회화의 길로 작가들을 이끄는 촉진제 역할을 했던 것으로 보인다. '현실과 발언'의 시도들은 평론가 김복영으로부터 매끄럽고 완성도 높은 하이퍼리얼리즘에 비하여, '속되고 못그린' 그림으로 비판을 받았었다. 《프랑스의 신구상회화전》은 '현

---

83  프랑스 신구상회화와 1980년대 형상회화 및 민중미술의 관계를 조명한 논문으로 최태만, 「1980년대 한국사회와 민중미술-대중소비사회의 시각 이미지와 비판적 리얼리즘의 재고」, 『미술이론과 현장』 7, 한국미술이론학회, 2009; 전유신, 「프랑스 미술과의 관계를 통해본 전후 한국미술-한국미술가들의 프랑스 진출 사례를 중심으로」, 이화여대 박사논문, 2017, 146~151쪽.

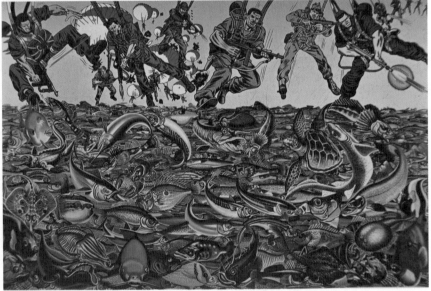

〈도 27-1〉 제라르 프로망제, 〈프랑소와 토피노-르브랑 예찬 : 민중의 삶과 죽음(Hommage
à François Topino-Lebrun : la vie et la mort du peuple)〉, 캔버스에 유채, 200×300cm, 1977.
〈도 27-2〉 에로, 〈물고기풍경(Fishscape)〉, 캔버스에 유채, 200×300cm, 1974.

<도 28-1> 김정헌, 〈서울의 찬가〉, 1981.

실과 발언'의 시도들에 공인된 지표를 제공하고 정상적인 미술양식의 한 방법으로 자리 잡도록 만드는 효과를 낳았다. 예컨대, 이 전시에 대한 『매일경제』의 기사에서 "이보다 2년 앞서 창립한 '현실과 발언' 전과 유사한 맥락을 보여, 우리 역사 현실에서 진지한 작업에 의해 자생한 미술의 국제성을 재삼 인식시켜준 계기가 되도록 했다"는 평가는 이 전시가 '현실과 발언'의 작업과 연관지어졌던 사실을 보여준다.[84]

이미 현실과 발언의 작가들은 창립전에서부터 만화나 광고를 자유롭게 차용하는 기법적인 실험을 시도하고 있었다. 1981년에 이르면 김정헌과 민정기가 도시 환경과 대중매체의 이미지를 이용한 과감한 화면을 제시하고 있었다. 프랑스 신구상회화의 양식과 연관될 수 있는 작업이었다. 예

---

84  「서울미술관 개관 4주년 기념전」, 『매일경제』, 1985.10.14.

〈도 28-2〉 민정기, 〈풍요의 거리〉, 캔버스에 유채, 162×260cm, 1981.

컨대 1981년의 2회 동인전에 전시된 김정헌의 〈서울의 찬가〉〈도 28-1〉에서, 흑백의 도시풍경에 경쾌한 평면적 컬러로 디자인된 인물을 배치한 방법은 제라르 프로망제의 방식을 연상시키되 비판적인 시선이 강하다. 또한 1982년 봄호『계간미술』에 소개된 민정기의 작품 〈풍요의 거리〉〈도 28-2〉에서 두드러지는 요소인 미국 영화의 주인공과 광고의 삽화적 형태는 에로 Erró의 만화적 그림체나 몽타주적 구성과 연관될 수 있었다. 한국 팝아트의 기원에 속할 이 작품에 담긴 명랑한 비판은 이후의 청년 작가들의 작업에 영향을 주었다.

성완경은 1981년에 파리비엔날레의 한국 커미셔너로서의 권한을 행사하는 데 실패했었다. 그러나 1982년의《프랑스의 신구상회화전》을 통해서 자신이 주도하는 미술의 새로운 방법에 대응되는 유럽 미술사의 사례로서 '신구상회화'라는 강력한 문맥을 제시할 수 있었다. 이 전시는 김윤수와 성완경이 벌였던 기성 미술계와의 긴장어린 대결에서 유리한 고지를 획득할 수 있게 했다. 그러나, 어찌 보면 이것은 선배들이 상징자본을 산출

하는 방식과 유사할 수 있었다. 모더니즘이나 하이퍼리얼리즘이 정당성을 확보하는 근거도 동시대 서양미술의 트렌드였기 때문이다. 김윤수가 서울미술관의 강연에서 프랑스 신구상회화의 작품을 받아들일 때 양식이 아니라 사상으로 봐야 하며, 모방에서 벗어나 주체적으로 수용할 것을 요청했던 것은, 그간 한국미술이 지속해온 서양미술 따라잡기의 관습을 반복하는 것은 아닌가 하는 염려 때문이기도 했을 것이다.[85]

### 3) 신학철 – 포토몽타주, 하이퍼리얼리즘, 반反역사

《프랑스의 신구상회화전》을 유치했던 서울미술관은 이어서 신학철의 개인전[1982.9.25~10.15]을 열었다. 이 전시는 신학철을 주목되는 작가로 자리매김하고, 그간 전개되어온 '신형상회화'의 흐름에 또 하나의 변곡점을 찍어낸 중요한 사건이었다. 그의 〈한국근대사〉 시리즈는 다양한 기법을 활용하면서도 독창적이었으며 역사를 전면적으로 형상화했던 점에서 도전적이었다. 포토몽타주와 하이퍼리얼리즘을 초현실주의적 방법으로 결합시킨 방법은 지극히 새로웠다. 기이한 형상의 상징적 유기체가 비판적 역사를 함축하며 꿈틀대고 있는 반反미학적 형태는 많은 이들에게 충격을 주었다. 그러면서도 회화적 완성도는 높았다.

서울미술관에서의 개인전 이후 신학철은 미술기자들이 선정한 '올해의 작가'가 되었다.[86] 이어서 다음해 1월에는 《평론가가 뽑은 문제작가 작품

---

85 김윤수의 강연은 「서구 미술의 수용에 따르는 제반 문제」라는 제목으로 서울미술관에서 이루어졌다. 김윤수의 강연 내용과 정병관의 강연, 최민의 강연을 자세하게 요약한 기사가 참조된다. 「유럽의 신구상회화 양식 아닌 사상으로 문명비판」, 『매일경제』, 1982.8.13.

86 「82년의 작가에 신학철 씨 일간지 미술기자단 선정」, 『매일경제』, 1982.12.30. 1982년에 처음으로 제정된 상이었고 『경향신문』, 『동아일보』, 『조선일보』, 『매일경제』 등 9개 일간지 미술담당기자들이 장르와 경력, 연령의 제한이 없이 그해 개인전을 연 작가 중 참신함과 역량이 두드러진 작가를 각자 3배수 추천 후 공동토론을 거쳐 결정한 것이었

季刊美術 28
1983 겨울

■특집·오늘의 인테리어 디자인 12人選
■전통회화의 寫實精神

<도 29> 신학철, 〈변신-5〉, 『계간미술』 1983년 겨울호 표지.

전〉서울미술관, 1983.1.15~2.4에 '현실과 발언'의 대표작가 민정기, 노원희와 더불어 전시했다.[87] 이어서 『월간마당』 1983년 3월호에는 '이달의 문학, 예술인'으로서 유홍준의 평문과 더불어 소개되었다. 유홍준은 "혜성처럼 미술계에 등장하여 커다란 반응을 일으키고 단숨에 작가로서 확고한 위치"를 갖게 되었다고 그를 소개했다. 드디어 그해 겨울 『계간미술』의 표지에 작품 〈변신-5〉가 실리고 특집작가로 선정되면서 신학철은 미술장 내에 뚜렷한 위치를 만들어 내는 데 성공했다.〈도 29〉

신학철의 회고에 의하면, 이러한 과정에서 김윤수의 역할이 적지 않았던 점이 확인된다. 신학철은, 서울미술관 관장으로서 개인전을 추진했고 미술기자의 상을 기획했던 그를 통해 '현실과 발언'의 작가들과도 교류하게 되었다고 한다.[88] 김윤수는 신학철에 주목하여 상징자본과 문화자본

---

다. 상금은 없으나 다음해 초의 개인전을 개최하도록 지원하는 방침이었다. 선정 이유는 "역사성을 이입, 현대문명 고발의 리얼리티를 추구한 작품의 참신성과 외로운 첨단적 작업을 10여년간 일관되게 해온 신씨의 작가적 양심 때문. 의식과 조형 양면에서 시대의 첨단을 걷는 신씨의 작업은 콜라주 기법에서 특히 탁월함을 보이며 구상 비구상의 구분을 뛰어넘는 충격으로 평가되고 있다"고 소개되었다.

87  김윤수는 신학철을, 성완경은 민정기를, 원동석은 노원희를 추천했다. 모두 12명의 평론가가 뽑은 12명의 작가들이 문제작가로 선정되어 전시되었다. 「서울미술관 문제작가 작품전」, 『매일경제』, 1983.1.14.
88  『신학철 구술채록문 2차』, 최태만 대담, 2018, 121~122쪽.

을 수여했다. 상징자본이 부여되자 경제자본
이 뒤따랐다. 그의 대작 〈한국근대사 종합〉은
1984년 3월에 문을 연 신흥 갤러리인 가나화
랑현 가나아트에서 구입했다.[89]〈도 30〉

　신학철의 등장은 제도적 변화와 비평담론의
혁신 의지가 결합되면서 가능했다. 반추상 담
론을 주도하고 '새로운 구상화'를 지원한 평론
가를 매개로 하되, 민간자본의 미술잡지『계간
미술』과『월간마당』의 담론장을 경유하고, 서
울미술관과 가나화랑과 같이 새로 설립된 전
시공간과 신규 화랑이라는 제도적 변화를 토
대로 하여 가능했던 것이다. 요컨대, 1970년대
후반부터 이루어진 공모전, 미술담론, 미술전
시, 미술시장의 총체적인 변동과정에서 신학
철의 작품이 역량을 인정받으며 신형상회화의
전위적인 지점에 자리하게 된 것이다.

　신학철의 작품이 주목되었던 것은 독창성
때문이었다. 김윤수는『계간미술』1983년 겨
울호에 실은 평론에서, 그의 작업을 높이 평가

〈도 30〉 신학철, 〈한국근대사 종합〉, 캔버
스에 유채, 390×130cm, 1983.

하면서 "그와 같은 그림은 우리나라의 어느 화가도 일찍이 그리지 못했
고 그릴려고도 하지 않았다. 이 점 하나만으로도 그는 높이 평가되어야

---

89　당시 가격으로 2천 5백만 원에 구입했고, 다시 호암미술관으로 매매했다.『신학철 구
　　술채록문 3차』, 최태만 대담, 2018, 127쪽.

마땅할 것이다"라고 말했다.[90] 유홍준은 그의 작품이 서술성과 문학성을 풍부하게 갖추고 있으며, "강요된 삶에 대한 통렬한 비판이었고 처절한 인간 패배의 감정을 폭로하고 있다"는 점에서 우리 미술계에서는 좀처럼 찾아보기 힘든 이변이라고 말했다.[91]〈도 31〉

그러면 신학철의 독창성은 어떠한 점에서 평가할 수 있는 것일까. 유홍준이 그를 '의연한 리얼리스트'로 명명한 것은 이제까지의 현대미술이 외면했던 현실 사회의 이미지를 담고 있다는 점을 가리킨 것이었다.[92] 추상의 탈이미지, 몰현실의 방법과 비교할 때 상징과 암시를 통해 모순된 현실을 폭로한 점에서 리얼리즘은 분명하다. 그럼에도 불구하고, 이 명명은 신학철 작품의 방법과 주제면의 복합성을 단순화할 수 있었다.

신학철의 〈한국근대사〉 연작은 기법면에서 새로웠다. 신학철이 사용한 기법의 핵심은 포토몽타주이다.〈도 32〉 포토몽타주는 현실의 사진 이미지를 가져오되, 전체로부터 오려내어 본래의 총체성과 유기체적 연결성을 파괴시킨 후에 재조합한 것이다. 현실의 해체라는 면에서는 다다적이고, 기성의 레디 메이드된 이미지를 차용한 점에서는 포스트모던한 방법이다.

신학철은 1960년대 후반부터 팝아트나 컴바인 페인팅, 옵아트 등 다양한 양식을 실험해왔다. ST^Space and Time의 그룹전과 《오늘의 방법전》에서는 포토몽타주 작업의 기원이 되는 오브제 작업을 시도했다. 이 오브제들을 여성잡지의 상품 광고로 대체하여 포토몽타주한 작업이 1979~80

---

90  김윤수, 「일상과 역사에 대한 충격적 상상력」, 『계간미술』 겨울호, 1983, 107~112쪽.

91  유홍준, 「삶의 실체를 밝히려는 예술적 의지」, 『월간마당』, 1983. 3, 114~119쪽.

92  유홍준은 "결국 그의 과장과 왜곡, 대비와 나열, 환상과 실체라는 기법들은 신학철이 누구보다도 의연한 리얼리스트임을 말해줄 따름이다"라고 말했다. 위의 글, 119쪽. 유홍준은 신학철 작품의 문학성 혹은 서술성을 중요하게 평가하고 있었다. 「신학철의 신기루―현실을 꿰뚫는 살아있는 시각」, 『월간마당』, 1984. 10, 233~235쪽.

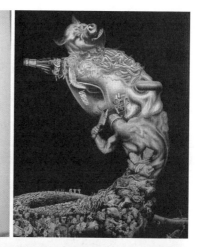

|     |     |
|-----|-----|
| 31  | 32  |
|   33      |

〈도 31〉 신학철 특집 기사 『월간마당』 1983년 3월호.
〈도 32〉 신학철, 〈한국근대사3〉, 캔버스에 유채, 128×100cm, 1981.
〈도 33〉 신학철, 〈풍경-1〉, 종이에 콜라주, 53×104cm, 1980.

년을 지나면서 여럿 제작되었다. 여기에 회화가 덧붙여지고 역사적 보도사진과 기록사진들이 사용되었다.

그러한 진화의 결과를 잘 보여주는 것이 1980년 작인 〈풍경-1〉이다.〈도 33〉 여기에는 상품 광고와 기록사진이라는 두 개의 서로 다른 계열의 포토몽타주가 전경과 후경에 배치되었다. 섬뜩하게 삐져나온 칼을 쥔 손은 적대나 자기살해를 의미하면서, 집적된 이미지들을 공격하고 있다. 신학철은 잡지의 광고사진이나 산에서 내려다본 도시의 풍경을 볼 때 '구역질'이 나는 '쓰레기'와 같은 느낌을 받았다고 회고했다.[93]

신학철의 포토몽타주는 완전히 새로운 것은 아니었다. 이미 1978년의 동아미술제 좌담회에서 포토몽타주나 콜라주가 대중소비사회에 걸맞은 미술방법으로 권장되었고, 무엇보다도 '현실과 발언'의 김정헌, 김용태, 성완경 등은 포토몽타주와 신문 콜라주를 적극적으로 사용했기 때문이다. 특히 '현실과 발언'의 비평가 최민은 신학철의 서울미술관 전시 기간에 '현대미술과 꼴라주의 의의'1982.10.9를 강연했다.[94] 그런데 신학철의 포토몽타주는 거칠게 붙여낸 '현실과 발언'의 작업과 달리, 정확하고 섬세하게 대상 이미지를 선택하여 분명한 의미를 가진 형태로 재구성하는 과

---

93  신학철은 여성잡지의 광고사진을 보면 "선전하는 속내가 다 들여다 보이고 막 구역질이 나고 이렇게 되고 해서. 그 자체가 현실이예요." 그는 물질과 상품이 곧 사람의 몸이 되어버리는 현실을 언급했다. 광고의 사진 이미지들이, 그 사물들이 "이제 우리 몸하고 얽혀져 있는 것 같아요. 내 자신도 그게 일부분 같이 느껴지고. 그러니까 그 물질한테 우리가, 사람이 내 속으로 들어와 버리는 거지. 개네들이. 그래서 이제 물질이 우리를 침범해 버리는 것 같은", "물건이 사람을 움직이게 한다고 봐요." 도시의 풍경은 쓰레기장 같다고 보았다. "산에 가서 서울 시내를 보면 쓰레기장 같애." 『신학철 구술채록문 2차』, 최태만 대담, 2018, 115~116쪽.

94  최민은 "상상적 세계에 안주할 수도 없고 실재 세계에도 개입하지 못한 현대미술의 자의식과 딜레머가 콜라주라는 하나의 돌파구"를 마련한 것이라고 설명했다. 「현대미술과 꼴라주 의의 학술세미나 서울미술관」, 『매일경제』, 1982.10.18.

정이 성공적이었다. 기술적 완성도가 높았던 것이다.

　주목해야할 점은 신학철과 '현실과 발언'이 시도했던 포토몽타주가 이후의 젊은 청년작가들에 의해서 1980년대 내내 널리 사용되었던 사실이다. '실천'의 박불똥, 손기환의 작업에서 상품자본주의의 현실을 비판하는 방법으로, 서울미술공동체의 판화와《여성과 현실전》의 작품에서 정치적 현실을 풍자하거나 여성의 성상품화를 비판하는 방법으로 사용되었다. 포토몽타주는 대중매체의 이미지가 범람하는 현실을 재현하면서도 이를 직접적, 즉각적으로 비판하거나 풍자하기에 유용한 방법이었다. 또한 구상이나 추상의 낡은 회화적 문법을 떠나 레디 메이드의 사용이라는 점에서 다다적인 도전성과 세련된 현대성을 담보할 수 있는 방법이었다.

　신학철은 포토몽타주를 하이퍼리얼리즘의 사실적 재현 기법으로 전환시켰다. 인쇄된 사진을 조합할 때 크기와 형태를 자유자재로 조절하기 힘든 점이 회화를 사용하면 해소될 수 있었다고 한다. 포토몽타주와 하이퍼리얼리즘을 결합시킨 결과물은 지극히 구체적인 현실적 사물들이 역설적으로 만들어내는 기괴하고 환상적인 악몽이었다.

　여기서 신학철 작업의 중요한 지점을 하나 짚고 넘어가야 한다. 그것은 반反역사, 비판적 역사의 형상화이다. 그는 포토몽타주와 하이퍼리얼리즘의 기법이 만든 기이한 형태를 한국근대사로 명명하여 역사적 상상력을 극대화했다. 한국의 현대사에 대한 관심은 '현실과 발언'의 손장섭의 작업에서도 암시적으로 형상화된 적이 있지만, 신학철은 이를 전면적으로 제시했다. 신학철은 동아일보사에서 발행한 『사진으로 보는 한국백년』에 실린 생생한 기록사진에 자극을 받았다고 회고했다.[95]

---

95　『신학철 구술채록문』3, 최태만 대담, 2018, 133쪽. 근무하던 학교 도서관과 당시 미술회관 2층 자료실에서 사진집을 보았는데 그 중 관동대지진 사진을 보고 충격을 받았다

그가 보는 한국의 근현대사는 긍정적인 것이 아니었다. '쓰레기'의 집적과 같은 상품과 역사적 이미지의 파편들이 결합된 유기체적 덩어리가 말하는 바는 분명하다.(도 32) 그것은 기이한 괴물의 형상이었다. 군부정권을 상징하는 무기와 미국과 일본의 자본을 의미하는 잡다한 상품기호들이 동학농민전쟁, 의병, 한국전쟁, 4·19로 죽은 한국인들의 몸과 결합되어 쌓여있다. 유기체도 기계도 아닌, 살아있는 것도 죽은 것도 아닌 거대한 형상은 꿈틀거리는 듯, 팽창해나가는 듯했다. 신학철은 이것이 한국사를 추동시킨 어떤 강력한 에너지와 힘이라고 설명했다.[96] 이 괴물적 형태가 현재적 삶의 근원이자 한국의 근현대 역사의 결과물이라는 것이다.

이것은 학교와 관공서에서 학습시킨 발전주의적, 반공주의적 역사의 밝고 긍정적인 이미지와는 대척적 지점에 있는 것이었고, 박정희 정권기에 추진된 '민족기록화'의 관제 민족주의와 산업화의 신화적 역사에도 역행逆行하는 것이었다. 당대의 현실에 대한 강력한 부정이면서 그 부정을 가능하게 하는 어떤 힘, 역사의 내면에 흐르는 저항적 힘을 형상화하는 것이기도 했다. 이미지는 현실을 비판하면서도 역사에 내재된 가능성을 암시한다는 면에서 다층적이었다.

신학철이 보여준 역사에 대한 비판적 관점과 독창적 형상화는 이후의 젊은 작가들이 참조할 사례를 제시한 것이었다. 1984년에 개최된 《해방

---

고 회고했다.

96  그는 〈한국근대사 종합〉을 설명하면서, "이걸 남근이라고 자꾸 이야기하는데, 그러면 은 내가 남근적인 걸 좋아하는게 아니고 우리나라 역사가 남근적인 거다. 이렇게 보면 돼요. 그래서 우리가 해방 이후 한 50년 사이에 뭐고 하면 어떤 나라보다 우리나라만큼 압축성장을 한 나라가 없어요. 그리고 그러니까, 그사이에 어떻게 보면 50년 사이는 우리나라의 에너지만큼 강한 나라가 없었던 것도 같아요. 그래서 이게 올라와, 이렇게 치솟는 것도 바로 그런 우리나라 역사가, 내 자신, 나도 모르게 그렸지만 무의식적으로 나타나지 않았나, 전 그렇게 보고 싶어요"라고 말했다. 위의 글, 132쪽.

40년 역사전》은 한국의 현대사에 대한 사고의 전환을 드러낸 전시였다. 신학철의 역사화는 이후의 젊은 작가들이 역사에 관심을 갖고 이미지화 하도록 자극했다. 또한 상품자본주의를 비판하는 방법으로 사용된 포토 몽타주 기법도 이후의 젊은 작가들에게 영감을 주었다.

**4) 임술년** – 하이퍼리얼리즘과 현실의 만남, 서글픈 소외,
폭력적 자본, 쓸쓸한 노동

'임술년'의 정식명칭은 '임술년 구만팔천구백구십이에서'였다. 이 독특한 그룹명 혹은 전시명이 뜻하는 바는 명확하다. 이들이 처한 시간과 장소, 즉 한국의 1982년이라는 기본적인 '현실'에서 출발하겠다는 것이다. 임술년은 연도에 대한 전통적 갑자 표기이며, 뒤에 붙은 수치는 남한의 면적 평방킬로미터이다. 신선한 그룹명을 내세운 이들은 1회 창립전의 팸플릿 서문에서 "서구적 발상이 유도한 가치관과 물질주의적 사고가 우리의 실체인 양 착각하기 쉬운 현실 속에서 우리들의 진정한 실체를 찾아내야 하는 세대"라고 1980년대를 사는 세대로서의 자기를 정의했다.〈도 34〉

이들의 선언에는 이미 익숙한 반추상과 반모더니즘의 비평적 언설들이 섞여 있었는데, "방법론의 양식화와 그것의 합리적 제도화로 점철된 오늘의

〈도 34〉 임술년, 1982년 창립전 팸플릿.

미술에 우리는 회의를 느끼고 반성을" 한다는 구절들이 그러했다.[97] 1970년대의 모더니즘 추상에 대한 김윤수, 최민 등의 비판적 언설을 따른 이들의 기본적인 방향은 '리얼리즘'이었다. 이들은 1983년의 2회 전시 도록에서 "우리는 현대미술의 새로운 리얼리즘의 한 모색"을 시도하려 한다고 선언했다. 리얼리즘을 선언한 이들은 양식 면에서 하이퍼리얼리즘 경향을 뚜렷이 내보였다. 또한 '새로운 형상성'을 요청했던 동아미술제와 중앙미술대전에서 상을 받거나 입선한 경력이 있었다. 한편, 멤버의 다수가 중앙대학교 회화과의 동문들이어서, 인적 관계와 회화적 성향의 차이가 크지 않았다. 전준엽, 박흥순, 이명복, 이종구, 황재형, 권용현, 송주섭은 중앙대학교, 송창과 조진호는 조선대학교, 천광호는 영남대학교를 졸업했다. 특히 신표현주의적 경향의 송창과 조진호, 송주섭을 제외하고는 대부분 하이퍼리얼리즘 양식이었기 때문에, 이들이 선언한 "이 시대의 정신을 창조하고 그것을 하나의 양식으로 완성"시키겠다는 의도는 시작부터 얼마간 이루어진 셈이었다. 말하자면, '임술년' 그룹이야말로 1970년대 후반 시작된 공모전이 등장시키고 '신형상회화'의 흐름이 산출해낸 작가들이라고 할 수 있었다.

이들의 작품은 1983년의 2회전을 거치면서 주제와 양식에서 고유한 심화의 양상을 보여주고 있었다. 우선 동시대 대중문화의 현실을 비판적으로 바라보려 했다.[98] 도록에 제시한 바, "이 시대에 범람하는 허상과 서구 문화에 부유하는 대중, 지극히 짧은 부분을 점유하여 사는 우리들 삶

---

97  임술년 창립전 팸플릿. 국립현대미술관 최열 아카이브 자료.
98  1회전은 1982년 11월에 덕수미술관에서 개최했고, 1983년 6월 대구 수화랑에서 초대전을 가졌으며 그해 11월에 아람문화관에서 2회 정기전을 열었다. 2회전에 대한 기사는 「현대 풍속을 보는 비판적 시각」, 『계간미술』 겨울호, 1983, 64~66쪽.

의 실체를 역사 위에서 말하고자 하였다"라는 설명이 그러한 지향을 잘 보여준다. '허상'과 '서구문화'에 젖어 든 문화적 현실에 대항하여 '삶의 실체'를 드러내겠다는 의도는 언어적으로 본다면 다소 모호한 개념적인 선언에 그치는 면도 있었다. 그러나 이들의 작품은 매우 분명하게 메시지를 담아내고 있었다.

전준엽과 권용현의 작업은 서양의 대중문화와 도시의 쾌락적, 퇴폐적 삶을 비판적으로 담아낸 점에서 같은 관심을 보여주었다. 방법 면에서는 정교한 묘사를 토대로 콜라주, 사진 오버랩, 초현실주의적 결합과 배치를 활용했다. 이것은 뚜렷한 주제 없이 소재의 중성中性적 묘사에 몰입했던 공모전 하이퍼리얼리즘의 양식을 벗어나려 한 시도였다.

전준엽의 〈문화풍속도〉 시리즈가 대표적이다. 전준엽은 팝 음악과 록 그룹으로 대표되는 서양의 대중문화, 갤러그 게임기의 전자화면, 도시 유흥가의 밤 풍경 이미지를 가져오되, 콜라주처럼 전사轉寫하여 영화의 화면처럼 오버랩시키는 기법을 사용했다. 〈문화풍속도III-팝 페스티벌〉<sup>〈도 35〉</sup> 에는 요란한 록그룹의 이미지가 병치 되었다. 이것은 서양 음악 잡지의 사진화보에 약품처리를 하여 흰색 수성페인트를 칠한 화폭 위에 전사시킨 것이다.[99] 잡다한 사진들이 퍼레이드를 하는 가운데, 하단에 이들을 모방한 한국인 가수의 어설픈 제스처가 헛웃음을 자아낸다. 중앙의 인물은 한복 저고리를 입고 있으나, 왼편의 카세트 오디오나 오른편 가방에서 나온 화보 등을 볼 때, 그가 부르는 노래가 문화적 뿌리가 다른 수입된 팝 음악임이 분명하다. 검게 지워진 얼굴은 무심코 즐기는 대중문화가 그의 정신적 가치와 정체성을 위험하게 만들고 있다는 작가의 생각을 드러내는

---

99    이 기법에 대해서는 성완경, 「마당미술관-문화풍속도III-팝페스티벌 처량함과 익살 맞음과 바보스러움」, 『월간마당』, 1983.9, 257~259쪽.

듯하다. 또 다른 작품 〈문화풍속도-II〉에서도 화려한 사진 화보에 거리에
서 연주하는 맹인 악사 부부를 대조적으로 구성했다. 서양의 상업적 대중
문화의 껍데기와 바로 이곳의 고통스런 대중의 '현실'을 충돌시킨 것이
다. 허상의 문화는 고발되어야 했다.

권용현의 〈허영의 공간 II〉<sup>〈도 36〉</sup>은 도발적으로 성애화된 여성의 육체
를 전면에 내건 점에서 시선을 잡아끈다. 가슴과 엉덩이를 노출한 자세
는 도색桃色잡지의 모델처럼 유혹적이지만 얼굴은 흉측한 파충류처럼 일
그러져있다. 이것은 당시 TV에서 방영되어 인기를 끌었던 미국의 시리
즈물 〈브이V〉를 상기시키며, 뒤편 실내등 아래 놓인 인형도 헐리우드 영화
〈ET〉를 가리킨다. 화면은 어딘가 익숙한 영화의 한 장면처럼 묘사되었다.
배경에 펼쳐진 실내와 도시 야경은 미스테리하면서도 에로틱한 사건이
일어날지도 모른다는 예감을 준다. 이 그림은 미국 대중문화의 성애적 쾌
락과 공허함을 드러낸 점에서 새로웠다. 작가는 쾌락적 물질주의가 가져
오는 징벌적 죽음, 화려함 뒤의 폐허라는 주제를 여성의 육체를 통해 다루
는 방법을 선호했다. 그림은 분명히 비판을 담고 있지만, 한편으로 여성육
체와 영화적 장면을 담아낸 뛰어난 묘사력이 주는 쾌락적 즐거움도 공존
시키고 있다.

수입된 서양의 오락적 대중문화를 문제시했던 권용현, 전준엽의 작업과
는 달리, 박흥순, 천광호, 이종구는 도시의 숨 막히는 환경에서 소외되고 낙
오된 인간의 모습을 포착해냈다. 박흥순은 권투선수라는 은유를 가져와
경쟁의 삶을 살다 지친 현대인의 모습을 담아냈다.<sup>〈도 37〉</sup> 공중에 부양하듯
떠오른 복서는 글러브조차 벗지 못한 채 기진맥진하여 있으며, 나아갈 방
향도 의지도 소멸된 듯하다. 그는 패배하고 실의에 빠진 전투의 희생자이
며, 그의 삶은 사각 링 위의 권투경기처럼 벗어날 수 없는 경쟁의 연속이다.

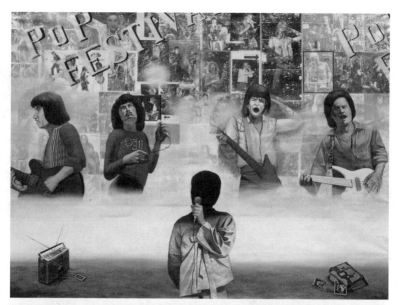

〈도 35〉 전준엽, 〈문화풍속도 3-팝페스티벌〉, 캔버스에 유채, 은분, 수성페인트, 잡지 사진 전사, 162×228cm, 1984.
〈도 36〉 권용현, 〈허영의 공간 II〉, 캔버스에 유채, 131×162cm, 1983.

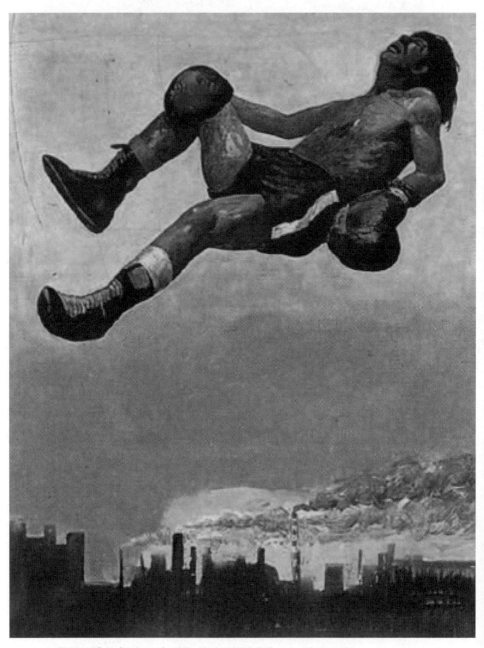

〈도 37〉 박흥순, 〈복서(Boxer)〉, 캔버스에 아크릴릭과 유채, 116×92cm, 1983.

〈도 38〉 천광호, 〈단절된 세월〉, 캔버스에 유채, 145×112cm, 1983.

천광호의 〈단절된 세월〉〈도 38〉에는 쓸쓸하게 고립된 인물이 극사실적으로 묘사되었다. 속도제한 번호판과 가드레일에 둘러싸인 노인의 얼굴은 실존성이 드러날 만큼 자세히 묘사되었고, 그는 뒤로 갈 수도 앞으로 전진할 수도 없는 막힌 현재에 고립되어 있다. 표지판을 자세히 묘사하는 방법은 공모전의 하이퍼리얼리즘 작품들에서 선호되던 것이다.

벽에 찍힌 경고 문구를 자세하게 묘사한 이종구의 〈허수아비〉도 유사한 주제를 담았다.〈도 39〉 배경에 희미하게 보이는 신문은 물감 위에 전사한 결과물로 추측된다. 이 구역의 출입을 엄금한다는 경고 문구를 뒤로하고 바보처럼 서 있는 허수아비는 현대를 사는 한국인이 처한 근본적인 부자유와 통제적 조건을 은유하고 있다. 그러나 그림 속 이야기는 더 이상 진행되지는 않았다. 이후에도 꾸준히 주제를 모색해 나가던 그의 그림에 충남 서산 오지리의 농부인 부친의 얼굴이 등장하기 시작한 것은 1984년이었다.

이명복도 하이퍼리얼리즘 양식을 구사했던 작가였다. 창립전에서는 자동차의 헤드라이트와 라디에이터 그릴이 있는 전면부를 정교하게 묘사한 공모전 양식의 유화를 선보였다. 이명복은 과감한 주제적 전환을 2회전에서 보여주었는데, 기지촌 풍경을 담은 〈그날 이후〉 연작이 그것이다.〈도 40〉 한반도에 주둔한 미군부대는 한국의 분단과 지정학적 약자로서의 현실을 극명하게 드러내는 기호이다. 이 작품은 "호랑이 무늬 점퍼를 입은 건장한 미군병사가 왜소한 한국 여인과 동행하고 있는 뒷모습을 그림으로써 우울한 이 시대의 풍속도를 제시한다"라고 설명되었다. 음침한 건물과 연기가 피어오르는 굴뚝의 배치는 느와르 영화나 악몽의 한 장면처럼 느껴지도록 만든다.

황재형은 도전적인 작가였다. 그는 1982년의 중앙미술대전에서 〈황

| 39 | 41 |
|----|----|
| 40 | |

〈도 39〉 이종구, 〈허수아비〉, 캔버스에 유채, 형광안료, 130×162cm, 1983.
〈도 40〉 이명복, 〈그날 이후〉, 캔버스에 유채, 193×225cm, 1983.
〈도 41〉 황재형, 〈도시락〉, 복합재료, 220×160×40cm, 1983.

제1장/ 미술장의 재편과 '신형상회화'의 등장   119

지 330〉으로 장려상을 받으면서 데뷔했다. 이 작품은 푸른 작업복과 낡아 터진 흰 속옷, 가슴에 새겨넣은 작업장 번호 '황지 330'과 신분증의 극사실적인 묘사를 통해서 광부로서의 삶의 고단함을 즉물적으로 전달했다. 작가 이청운과 대상을 두고 경쟁했으나 기법 면에서 새롭지 않아서 장려상에 그쳤다고 한다.[100] 작품은 그해 임술년 창립전에도 전시되었다. 창립전 팸플릿에는 황재형이 출세나 유학, 경제적 부유함이 아니라, "외면하기 쉽고 마모되고 찢겨져 기워야 되는 슬픈 희생과 굴레 속에서 고통받고 소외된 삶의 진실을 정립시켜 이루어내는 것"을 추구한다는 소개 글이 실렸다.

이 글은 과장이 아니었다. 황재형은 1983년 9월에 강원도 태백으로 이주하여 태영탄광에서 광부로 일하면서 그림을 그렸고, 3개월 후 11월의 2회 《임술년전》에서 강렬한 표현방법으로 광부의 삶과 일상을 담아냈다. 그가 탄광에 내려간 것은 작가로서 대상의 실체를 경험하기 위한 것이었다. 광부들의 삶을 체험하기 위해 태백을 향한 황재형의 선택은, 김윤수가 1977년에 소개한 농촌으로 귀향한 젊은 미술가의 결단을 연상케 한다.[101]

황재형이 탄광을 체험하며 제작한 작품들은 과감하고 도전적이었다.

---

100  변종하, 「양화 심사평-지금 유행한다는 것은 이미 한물간 유행」, 『계간미술』 가을호, 1982, 217쪽.

101  「돌아온 사람과 떠난 사람-김환기전과 한 작가의 결단」, 『뿌리깊은 나무』, 1977.10, 『김윤수 저작집』 3, 290~291쪽. 김윤수는 "농민의 생활 속에 들어가기 위해서 서울을 뜨는" 한 젊은 작가의 사건을 소개했다. 소시민적 행복과 출세를 버리고 도시를 떠나 농촌에 들어가는 이유는 "농민들과 함께 살며 그들의 삶을 그리는 것이 참된 작가의 길이라고 깨달았기 때문"이라는 것이다. 이 젊은 작가의 삶은 "다투어 현대주의자가 되고 서구에서 밀려드는 온갖 현대미술과 전위미술을 하며 더 '참된' 미술을 하기 위해 외국에 나가고 국제전에 참가하고 작품전을 열기에 정신이 없는" 당시 미술계를 비판하기 위한 가상의 작가였을 것이다.

임술년 2회전에 내놓은 거대한 〈도시락〉은 〈황지 330〉에서 보여준 하이퍼리얼리즘의 회화적 기법을 버린 결과였다.〈도 41〉 검은 탄가루가 묻은 쌀알을 재현하여 광부의 도시락임을 증거했으며, 반찬인 둥근 단무지에는 날짜가 적힌 달력을, 깍두기에는 가족사진 앨범을 복사하여 콜라주함으로써 재치있게 일상을 담아냈다. 일상적 사물을 가벼운 소재로 확대해 놓아 감각의 역전을 경험케 하는 시도라는 점에서 본다면, 클래스 올덴버그Claes Oldenburg가 비닐 천으로 만들어 바닥에 둔 거대한 햄버거 〈Floor Burger〉1962와 유사한 팝아트적 설치 작업이라 할 수 있다. 미국의 팝아트가 대중적 상품에 대한 유희적 찬가였다면, 1980년대 한국 작가는 이를 차용하여 극한 노동의 일상적 단편을 고발하듯 재현하는 방법으로 변모시켰다.[102]

송창, 조진호, 송주섭은 강렬한 개성적 양식을 시도하면서 인간의 소외와 사회의 문제를 담아내려 했다. 이들은 하이퍼리얼리즘에 기반한 다른 임술년 작가들과는 구별되는 양식을 보여주었다.

송창의 작업은 강렬한 신표현주의적 묘사법으로 명확한 비판적 주제를 다루었다. 〈난지도 89만평〉과 〈매립지〉〈도 42〉는 1982년부터 추구한 주제들이다. 그는 광주의 조선대를 졸업한 후에 경기도 성남시에서 성도 고등학교의 교사로 재직했다. 상경하여 보고 경험한 대도시 서울의 환경은 황량하기 짝이 없는 난지도의 쓰레기 하치장 풍경과 폭력적인 재개발의 현장이었다. 전준엽과 권용현이 담아낸 도시에는 쾌락적 요소가 재현되지만, 그의 그림에는 도시가 주는 고통스러운 폭력과 묵시록적 폐허만

---

102  이 전시의 또 다른 설치작품인 광부들의 장갑을 고기를 걸어놓는 쇠스랑에 겹겹이 꽂아 걸어놓은 작품도 육체를 저당잡혀 목숨을 이어가는 노동의 본질을 극명하게 드러냈다. 「마당 미술관 12 – 진득한 삶의 현장을 화폭에」, 『월간마당』, 1984. 8, 207쪽.

이 담겨있었다. 송창이 거친 붓질로 담아낸 도시의 뜨거운 폭력은 하이퍼리얼리즘 기법의 도시풍경이 선사하는 냉담한 쾌락과는 상반된 것이었다.

조진호의 〈세 사람〉<sup>〈도 43-1〉</sup>과 송주섭의 〈얼굴〉은 서로 다른 방식으로 인간의 근본적인 조건을 드러내려 했다. 조진호의 〈세 사람〉은 벌거벗고 있지만 서로의 팔을 엮어 의지해 있다. 반면 송주섭의 그림에서 인간은 고통스럽기만 하다. 〈얼굴〉에서 작가는 인물의 형태를 녹아내리듯 거칠게 흐트러뜨리고 어둠 속에 조금씩 드러나도록 했다. 영혼의 골수까지 빠져나가 거죽만 남은 인간들이 유령처럼 서 있는 모습은 섬뜩하다.

임술년의 작가들은 하이퍼리얼리즘을 제안했던 동아미술제와 중앙미술대전으로 데뷔하면서 기본적인 문화자본을 획득했지만, 주제 면에서 과감하게 현실의 문제를 포착하고, 적극적으로 이를 표현하는 다양한 방법적 시도를 보여주었다. 그 결과, 하이퍼 이후를 추궁하는 비평의 요청을 만족시키면서 상징자본을 획득하고 미술장 내에 전위적인 위치를 점해 나갈 수 있었다. 공모전 하이퍼리얼리즘의 전형적 방식인 사소한 물적 대상에 골몰하는 한계를 벗어나 적극적으로 도시적 현실과 사회적 문제를 주제화했다. 그 과정에서 콜라주적 전사, 초현실주의적 병치와 구성, 상징과 은유, 신표현주의적 양식 등을 사용했고, 황재형의 경우 설치도 시도했다. 이들이 새로운 시도를 할 수 있었던 데에는, 다다적 실험을 감행했던 현실과 발언과 1982년 말에 비판적 역사의 형상을 초현실주의적으로 제시한 신학철이 성공한 사실도 영향을 미쳤을 것이다.

임술년의 작가들 가운데 조진호의 작업은 주목된다. 그는 광주의 작가였기 때문이다. 조진호는 1981년 결성된 오월시 동인이 발행한 『오월시 판화집』<sup>1983.9</sup>에 김경주와 함께 판화를 제작하여 실었다. 1980년 5·18의

| 42 | 43-2 |
|----|------|
| 43-3 | 43-1 |

〈도 42〉 송창, 〈매립지〉, 캔버스에 유채, 112×145cm, 1982.
〈도 43-1〉 조진호, 〈세 사람〉, 1983.
〈도 43-2〉 조진호, 〈일천구백팔십-시간〉, 캔버스에 유채, 72×60cm, 1983.
〈도 43-3〉 조진호, 〈희망을 위하여〉, 『오월시 판화집』, 1983.

광주를 의미했던 '오월'이라는 기호의 자장 안에서 죽음과 고통을 암시하는 시들과 함께 놓인 조진호의 판화는 검고 거칠었다. 그가 임술년 전시에 내놓은 것은 유화 작품이지만, 다루어낸 주제는 『오월시 판화집』의 판화와도 긴밀하게 연관되었다. 유화 〈일천구백팔십-시간〉에서 해골이 상징하는 바 오월의 죽음은 특정한 시공간에 갇혀 아직도 해명되지 않은 채 묶여있는 것이었다.〈도 43-2〉 광주의 죽음은 『오월시 판화집』에서 피에 타적인 애도의 도상으로 표현되었다.〈도 43-3〉

그러나 죽음만이 표현된 것은 아니다. 죽음 이후, 삶을 진행시키기 위해 인간의 연대는 필요하며, 그것은 쉽게 무너지지 않을 것이라는 메시지도 발화되었다. 죽음의 극복은 애도와 연대를 통해서 가능한 것이다. 삶이 절박한 인간들은 판화에서처럼 죽은 자를 안아 애도하거나 유화에서처럼 팔을 걸고 단단히 서로를 결박해야 했다.〈도 43-1·43-3〉 그가 '임술년' 2회전에 전시한 그림들은 『오월시 판화집』과 같은 주제를 공유하고 있었다. 그것은 연대를 통한 죽음의 극복이다.

1983년은 언론자본 공모전들이 추동하고 『계간미술』과 『월간마당』의 비평담론이 주도하여 생성된 '신형상회화'의 흐름이 절정에 달하면서 변곡점을 만들어냈던 시기였다. 1983년 말 『동아일보』에서는 한 해의 미술계를 결산하면서 융성하고 있는 새로운 형상회화의 흐름을 적극 보도했다.[103] 이제 막 두 번의 전시를 했던 '임술년'과 이미 중견이 된 '현실과 발언'을 필두로, '실천', '젊은 의식', '횡단', '에스파'등 젊은 청년 그룹들이 등장하여 추동력을 얻는 가운데 신형상회화가 미술계의 주류를 형성하고 있다는 결론이었다.[104]

---

103 「새 구상회화 운동 활발」, 『동아일보』, 1983.12.7.
104 이 글에서 사용한 '신형상회화'라는 말은 동아미술제의 '새로운 형상성'에서 시작된 용

이러한 '신형상회화'의 흐름은 공모전의 설치,『계간미술』의 담론장과 새로운 갤러리들의 등장 등 1970년대 말 시작된 미술장의 구조변동 속에서 형성된 제도를 통해 가능했다.[105] 서구의 양식이 모델로 제시되어 미술사적 지표를 제공했으며 방법적인 실험들이 과감하게 시도되었다. 젊은 작가들은 하이퍼리얼리즘과 프랑스 신구상회화의 양식적 영향을 수용하고 대중매체의 광고, 사진, 만화, 영화 등의 기법을 차용하여 콜라주했다. 이들은 주제 면에서 사회의 가장 낮은 계층인 광부의 삶, 폭력적 도시의 개발, 도시적 삶의 소외와 고독, 대중매체에 포위된 시각환경, 상품사회를 비판적으로 담아내려 했고, 미군이 주둔하고 있는 현실과 모순에 찬 현대사를 그려냈다. 1980년 5월 광주의 죽음도 암시되었다. 이렇게 폭넓은 회화적 방법과 주제를 펼쳐내는 과정은 결국 모더니즘 추상 및 실험미술과 국전식 구상화가 고수해온 관습적 침묵과 협소한 미학적 강박을 벗어나는 길이었다.

1983년 3월에 출간된 글「한국미술의 새 단계」에서 김윤수는 1980년대의 새로운 움직임에 대해 강한 자신감을 갖고 있었다. '현실과 발언',

어로 대략 1984년 경까지 '새로운 구상화'와 병용하여 사용되었다. 이 책에서는 '신구상'보다는 새로운 용어인 '신형상회화'로 이 시기의 회화사적 흐름을 지칭하였다. 신형상, 신구상이라는 용어는 1984~85년을 거치면서 미술운동이 가시화하고 민중미술이라는 용어가 전면화되면서 점차 사용되지 않았다. 다음과 같은 글이 1980년대 전반의 상황을 잘 보여준다. "80년대에 들어서면서 우리 현대미술은 젊은 세대들에 의해 70년대와는 궤도를 달리하는 새로운 탈바꿈과 변혁이 시도되어 왔다. 이를 가리켜 미술계에서는 '새로운 구상회화', '신형상작업' 또는 '신구상' 등으로 부르고 있는데 나로서는 이것을 그대로 '새로운 미술운동'으로 부르고 싶다." 유홍준,「오늘의 삶을 말하는 뜨겁고 차가운 시각들」,『학원』, 1984.7.

105 '임술년'이 전시를 한 덕수미술관과 '현실과 발언'이 전시를 한 롯데화랑은 1979년 개관했고, 신학철 개인전이 열린 서울미술관과 신진 작가와 그룹전이 자주 개최된 아랍미술관(아랍문화회관)은 1981년에 개관했다.

'임술년'과 여러 작가들을 언급하는 가운데, 그는 "우리 현대미술이 새로운 단계를 맞이하고 있다"고 단언하면서, 이 새로운 움직임은 "지금까지 '현대'이기 위해 선택했던 우리의 '현대미술'이 잃어버린 현실을 되찾고 미술을 진지하고 열띤 삶의 한가운데로 끌어오자는 당연하고 정당한 요구"로부터 시작된 것이라고 말했다. 또한 이것이 발전하여 "인간 해방과 역사 발전에 동참하는 영광"을 얻게 되리라고 기대했다.[106]

이 글은 1980년 발행 금지된 계간지 『창작과 비평』을 대신하여 무크지로 발행된 『한국문학의 현단계』 2에 실린 글이었다. 출판조차 자유롭지 못한 상황에서 "예술이 도대체 얼마만한 힘을 발휘할 수 있을까?"라는 질문은 『오월시 판화집』의 물음이었다.[107] 어떻게 해서든 발행시키고만 '무크'에서, 김윤수는 '현실'을 되찾은 미술이 "인간해방과 역사발전에 동참" 할 수 있을 것이라고 확신하고 있었다.[108] 확신과 믿음이야말로 길을 만

---

106  김윤수, 「한국미술의 새 단계」, 『한국문학의 현단계』 2, 창작과비평사, 1983, 368~387쪽.
107  김진경, 「동인을 대신하여」, 『오월시 판화집』, 한마당, 1983.9.
108  김윤수, 앞의 글, 1983, 387쪽 이 글의 마지막 단락은 이후의 미술운동의 전개와 관련하여 중요하다. "우리 현대미술은 새로운 단계를 맞이하고 있다. 이 움직임은 70년대의 사회 진행방향과 우리의 화단 현실 및 현대미술에 대한 위기의식에서 싹트고 그에 대한 이의제기로 전개되고 있다. 지금까지 '현대'이기 위해 선택했던 우리 '현대미술'이 잃어버린 현실을 되찾고, 미술을 진지하고 열띤 삶의 한가운데로 끌어오자는 당연하고 정당한 요구에서 나오고 있다. 그리하여 미술과 현실과의 긴장 내지 갈등 관계를 인식하고 겸허하게 받아들임으로써 선택의 폭을 넓히고 창조의 새 지평을 열려는 움직임으로 진행되고 있다. 이대로 가면 식민지시대 이래의 우리 미술에 질적 변화를 가져오게 될 것이다. (…중략…) 이 움직임에 대해 그것은 '현대미술'이 아니라거나 심지어는 불온시하려는 태도마저 엿보인다. 이같은 태도와 사고방식이 우리의 생활 구석구석에서 갖가지 형태로 삶을 제약하고 억압해온 논리에 다름 아니다. 그것은 기존 질서와 결합하여 더욱 강화된 힘으로 도전해 올지도 모른다. 80년대의 미술은 이러한 도전과 응전으로 전개될 것이며 이 싸움에서 승리하기까지는 험난한 고비를 이겨내야 할 것이다. (…중략…) 이 모든 일은 말처럼 쉽지 않으며 힘들고 지루한 작업이 되겠지만 그러나 80년대는 그 일을 해나감으로써 우리의 미술도 인간해방과 역사발전의 대열에 동참하는 영광을 얻게 될 줄 믿는다."

들어내는 원동력이다.

　김윤수와 '현실과 발언'의 비평가와 작가들이 추동한 전환은 결국 전시와 작품의 변화를 가져왔다. 그렇지만 이것은 미술제도적 배치안의 변화였다. 여기에서 그치는 것이 아니었다. 1983년에는 제도적 틀 외부에서도 새로운 움직임과 변화들이 일어나고 있었다. 미술가는 대중과 중산층 시민은 노동자와 만나는 새로운 관계 맺기가 이루어지고 있었다. 이미지는 전시장을 벗어나 다른 방식의 삶을 시도하고 있었다. 여기서 '민중'이라는 이름의 유로들이 조금씩 형성되고 있었다.

제2장

# 미술관 밖의 미술,
# 이탈과 변이의 미술

판화와 걸개그림의 등장

**1. 검은 미디어, 감각의 공동체**
판화의 등장과 시민미술학교의 시작

**2. 장소의 이탈과 주체의 변이**
걸개그림의 등장

1980년대 미술의 새로운 점은 미술관 밖의 삶을 살기 시작했다는 것이다. 검은 판화와 걸개그림은 이 시대에 등장한 새로운 미술의 형식이다. 두 매체가 확산된 과정을 되짚어 나가면 앞서 살펴본 '신형상회화'와는 전혀 다른 통로를 따라가게 된다. 제작되고 사용되는 장소가 미술관이나 갤러리가 아니었기 때문이다. 성당, 교회, 야학 강습소, 강당, 대학 등이 주요 장소였다. 제작자들은 미술가뿐만 아니라 대학생, 주부, 회사원, 노동자 등 평범한 일반인들이었다. 때로는 작가와 일반인들의 공동제작이 이루어졌다. 만들어지는 그림은 미술장에서 평가와 위치를 얻고 전시와 매매의 과정에서 순환되는 '작품'이 아니었다. 미술은 잠정적인 공동체를 만들며 서로의 삶을 나누는 매개로 사용되었다. 또, 집회의 장소에 걸려 선언, 연설, 노래, 마당극 등의 다채로운 수행성과 결합하였다. 이 과정에서 미술은 사람들로 하여금 규율화된 정체성을 벗어나도록 만드는 이탈과 변이의 통로가 되었다.

판화와 걸개그림은 전라남도 광주의 '자유미술인회' 작가들과 서울의 미술집단 '두렁'에 의해서 본격적으로 시작되었다. 미술가들이 시작한 새로운 미술은 시민단체, 미술집단, 대학생 사이에 확산되어 나갔다. 광주에서 시작한 시민미술학교가 목포, 성남, 서울, 부산 등으로 번져나가고, 고무판화로 거칠게 찍어낸 삶의 모습이 '민중판화'로 명명되며 미술계에 진입한 것이 1985년 초였다. '두렁'이 마당극의 배경으로 걸기 시작한 '공동벽화'가 민중문화운동협의회와 여성평우회 등 시민단체의 실내 집회에 사용되기 시작했다. 미술이 관계 맺기와 만남의 강렬한 공동체적 충동을 매개하고 있었다.

신형상회화의 전위적 작품들이 기성의 미술이 배제했던 역사, 사회, 대중매체의 현실 등을 가시화했다면, 판화와 걸개그림은 비미술로서 그 존

재 자체가 삭제되었던 미술, 즉 대중 자신의 미술을 가시화했다. 대중 자신의 미술이 가능하다는 것은 미술가들의 전문성과 작품의 환금성을 위협하는 것이기도 했다. 이것이야말로 '미술의 민주화'로서 엘리트주의와 전문주의의 견고한 미술제도적 강박을 해체했다. 그 정점에서 '민중'이라는 말이 '미술'과 결합되었다. 제도적 미술을 넘는 순간 이미지를 매개로 다양한 만남이 이루어졌고, 개인의 정체성과 삶의 방식도 경계를 넘어 열릴 가능성을 얻게 되었다. 이 장에서는 이탈과 변이를 추동시켰던 판화와 걸개그림의 생성과정을 자세하게 살펴보도록 하겠다.

# 1. 검은 미디어, 감각의 공동체
 −판화의 등장과 시민미술학교의 시작

## 1) 판화의 선택, 1980년대 판화 붐의 기원
 −1970년대 후반 1980년대 초반의 출판물

### (1) 오윤의 목판화−출판물의 표지

1980년대에 유행했던 판화는 목판이나 고무판에 새기고 검은 단색으로 찍어내는 제작이 손쉬운 판화이다. 정교한 기술로 세밀하게 묘사하는 방법이 아니라 굵고 거친 선각으로 소박하게 새겨내는 작은 판화들이 대부분이다. 이러한 형식의 판화는 전시되기도 했지만, 포스터, 단행본, 정기간행물, 팸플릿, 교회의 주보, 집회의 전단지, 학생회 자료집, 대학신문 등에 폭넓게 실리면서 붐을 일으켰다.

이렇게 판화가 붐을 일으키기 전에 사람들은 어떤 경로로 판화의 미학적 효과를 인지하고 사용하게 된 것일까. 영향관계를 추적하여 답을 얻고자 하는 이들은 막연하게 중국의 1930년대에 루쉰魯迅이 이끌었던 목판화 운동이나 멕시코 작가들의 판화에 영향을 받았다고 보지만, 이것은 재고의 여지가 있다. 이 두 외국의 판화의 작례들이 1980년대에 활동한 미술가들에게 직접적인 영감을 주었다고 보기는 힘들다.[1] 당시 판화를 제작했던 작가들의 언급도 그러하지만, 양식적인 면이나 판화가 활용되

---

1   오윤의 경우는 영향관계가 확인된다. 오윤의 초기작인 〈기마전〉에서는 멕시코 판화의 영향이 엿보인다. 또한 지인들의 회고에 의하면 오윤은 루쉰과 멕시코의 판화를 언급했다고 한다. 『오윤 전집 1』, 현실문화연구, 2010의 한윤수와 이철수의 회고 참고. 그러나 1980년대의 젊은 작가들이 판화를 시작할 때 중국과 멕시코 사례들의 직접적 영향을 받았다고 보기는 힘들다.

는 방식이 다르기 때문이다.[2] 비평가들은 판화가 확산되는 과정에서 해외의 선구적인 사례를 연관지워 계보를 확보하고 목판화 제작을 장려하고 싶어했다.[3] 또한 전통적인 매체라는 점이 판화선택의 근거가 되지도 않았다. 판화는 민족적인 전통성과 직접적으로 결부되는 불화나 민화 등과는 뚜렷이 구분되는 보다 근대적인 장르였다.

젊은 작가들이 판화의 가능성을 이해하는 과정은 무의식적이었을 것으로 추측된다. 그 과정에 영향을 미쳤을 것으로 고려되는 것은 단행본 출판물들이다. 특히 1970년대 말과 1980년대 초 창작과비평사와 청년사에서 출판한 책들은 민중문학 담론이나 민족운동사, 진보적 아동문학과 관련되는 것들이었고, 당시 대학생이었던 미술가들이나 문화운동가들이 접할 가능성이 높았다. 이러한 책들의 표지에는 오윤의 목판화와 그림이 실렸다. 예를 들어 '창비신서'였던 염무웅의 비평집 『민중시대의

---

2  중국 목판화와 한국의 80년대 민중판화와의 비교는 중요한 연구과제이다. 중국의 경우, 루쉰이 이끌었던 목판화 운동은 케테 콜비츠를 비롯한 독일 표현주의 판화의 중국 내 전시를 통해서 직접적인 영향을 받았고, 1931년 일본의 중국 침략으로 불붙었던 민족주의적 열정 속에서 전국적인 미술운동으로 확산되었다. 중국은 서양 판화의 직접적인 영향을 받았고, 작가들의 판화가 중심이 되었다. 한국은 서양판화의 양식적 영향이 확인되지 않으며, 일반 시민들의 판화와 1987년 이후에는 노동자들의 판화 제작이 활성화되었던 점에서 차이가 있다. 판화는 전단지, 소식지, 팸플릿, 포스터 등의 선전매체에 재인쇄되었다. 멕시코 판화는 정교한 석판과 동판이 많으며, 기독교적 모티프들이 동원되어 풍자적이고 사회비판적 메시지를 많이 담아냈다. 일반인들의 작품 제작이 폭넓게 시도되었고, 서툴고 못그린 양식적 특징을 포괄하며, 미디어적 활용도가 높은 점은 한국 판화 운동의 특징이다. 나무판에 집착하지 않으며, 값싼 문구용 고무판을 이용한 작업이 많은 사실도 중요하다. 중국의 목판화 운동에 대해서는, Xiaobing Tang, *Origins of the Chinese Avant-Garde : The Modern Woodcut Movement*, Unversity of California Press, 2008.

3  유홍준은 루쉰과 중국 목판화 관련 문헌을 번역하여 자주 소개했다. 1984년 일과 놀이에서 발행한 무크지 『시대정신』 1의 「노신 미술평론 선」이 그 처음으로 보인다. 유홍준 역, 「노신 미술평론 선(選)」, 『시대정신』 1, 1984, 70~79쪽. 여기에는 중국 목판화의 이미지가 실렸다.

문학』과 박성수의 『독립운동사연구』[1980], 송기숙의 『암태도』[1981], 창비시집이었던 신경림의 『새재』[1979] 그리고 청년사에서 발행한 『한국논픽션선서』 1과 박순동의 『암태도 소작쟁의』의 표지가 그것이다.〈도1·2〉 창작과비평사의 편집위원으로 표지 디자인에도 관여했던 김윤수는 오윤에게 그림을 요청했다고 한다.[4] 판화가 이철수는 오윤의 판화를 처음 접하게 된 것이 창비 책 표지였다고 회고했다.[5]

특히 양식적으로 주목되는 작업은 청년사에서 발행한 아동문학 서적들이다.〈도3·4〉 특히 이오덕의 에세이집 『이 아이들을 어찌할 것인가』, 이오덕이 편집한 농촌 아이들의 시집 『일하는 아이들』, 농촌 아이들이 직접 쓴 일기와 그림을 담은 『우리도 크면 농부가 되겠지』의 표지는 오윤 특유의 양식을 드러내는 작품이었다. 이 표지는 창비신서로 나온 『민중시대의 문학』이나 청년사의 『암태도 소작쟁의』와 차이를 보인다. 『민중시대의 문학』은 피카소의 콜라주적 구성이며, 『암태도 소작쟁의』의 인체 형상은 큐비즘적 요소를 보여준다.〈도1·2〉 이와 달리 『우리도 크면 농부가 되겠지』와 『일하는 아이들』의 표지〈도3·4〉는 굵고 검은 목각선을 강조하여 단순소박한 형태로 그려내는 오윤의 독자적인 판화 스타일을 보여준다.

오윤은 『우리도 크면 농부가 되겠지』〈도4〉의 아이들 그림을 직접 편집하면서 흥미로워했다고 청년사 사장 한윤수는 회고했다. 아이들의 그림은 서양식 작법과 원근법에 훈련되지 않은 원초적이고 자유로운 그림이라는 것이다. 그는 여러 방향에서 본 형태를 자유자재로 조합하고 선 몇

---

4    김윤수는 오윤의 표지를 보고 좋다는 사람도, 우중충하다는 사람도 있었다고 말했다.
     『김윤수 구술채록문 4차』, 신정훈 대담, 한국예술디지털아카이브, 2018, 168~169쪽.
     한윤수는 오윤의 표지에 무섭다는 반응이 있었고, 책을 덮는 사람도 있었다고 말했다.
     한윤수, 「가오리에서 책표지를 시작하다」, 『오윤 전집 1』, 현실문화연구, 2010, 210쪽.
5    이철수, 「인간적인 그림」, 『오윤 전집 1』, 현실문화연구, 2010, 250쪽.

| 1 | 2 |
| 3 | 4 |

〈도 1〉 오윤, 『민중시대의 문학』 표지(염무웅, 창작과비평사, 1979).
〈도 2〉 오윤, 『암태도 소작쟁의』 표지(박순동, 청년사, 1980).
〈도 3〉 오윤, 『일하는 아이들』 표지(이오덕 편, 청년사, 1978).
〈도 4〉 오윤, 『우리도 크면 농부가 되겠지』 표지(이오덕 편, 청년사, 1979).

개로 핵심을 잡아내는 아이들의 그림을 좋아했다.[6]『민중시대의 문학』의
큐비즘적 구성과는 다른 아이들 책의 표지를 보면, 오윤 양식의 형성과정
에 규범에서 자유로운 아이들 그림의 영향도 있지 않았을까 한다.[7] 오윤
은 과학주의나 기술주의, 단순한 사실주의에 오염되지 않은 폭넓은 상상
력의 세계를 예술이 추구해야 한다고 생각했다.[8]

　1980년대 판화의 양식에 영향을 준 인물로 오윤은 중요하지만, 그의
목판화가 사람들의 시선에 노출되었던 통로를 되짚어 볼 필요가 있다.
1970년대 말에서 1980년대 전반까지 오윤의 목판화가 따로 묶여 개인
전으로 전시된 바는 없었다.[9] 또한 그가 활동했던 그룹 '현실과 발언'에
전시했던 작품도 대부분은 유화였다. 오윤 자신이 판화의 의미나 가치를
공개적으로 말하거나 책이나 잡지에 공표하여 출판했던 것도 아니었다.
물론 오윤이 진보적인 출판사의 일을 한 것은 그의 가치관이나 성향에
따른 인간관계를 보여준다. 그러나 오윤은 자신이 작업했던 목판화에 적
극적으로 의의를 부여하여 대중에게 제시하려 하지는 않았다.

　오윤의 목판화는 창작과비평사나 청년사의 진보적인 저술과 시집에
놓임으로서 '민중적인 것'의 담론적 기호들과 결합될 수 있었다. 이것은

---

6　한윤수, 앞의 글, 2010, 210쪽.
7　1960년대의 목판화에는 피카소의 영향이 역력하다. 반면 테라코타 작업에서는 전통
　　탈의 형상을 따른 예가 확인된다. 『오윤 전집 2』, 현실문화연구, 2010. 김미정과 박계리
　　의 논문에서도 큐비즘적 양식을 지적하고 있다. 김미정, 「1960년대 민족·민중 문화운
　　동과 오윤의 미술」, 『미술사논단』 40, 한국미술연구소, 2015, 53~76쪽; 박계리, 「현실
　　동인과 오윤」, 『한민족문화연구』 39, 한민족문화학회, 2012, 469~501쪽.
8　오윤, 「미술적 상상력과 세계의 확대」, 『오윤 전집 1』, 현실문화연구, 2010, 479~489쪽.
　　이글은 1985년 열화당에서 발행된 『현실과 발언-1980년대의 새로운 미술을 위하여』
　　에 처음 발표되었고 오윤의 유일한 예술론으로 보인다.
9　오윤 사망 직전의 시기였던 1986년 5월 30일부터 6월 9일까지 《오윤 판화전》이 그림
　　마당 민에서 개최되고 부산에서도 전시되었다.

우연한 결합이었을지도 모른다. 문제는 결합된 후의 효과였다. 책을 보는 사람들에게 오윤 판화의 검고 소박한 형태는 민중문학이나 민중적 글쓰기 자체와 연결되기 시작했다.

　그의 판화 표지는 진보적 출판물에서도 소수에 사용되었을 뿐이었다. 그렇지만 이 양식이 매우 돌출적이었던 것은 창비신서의 표지를 일별해보기만 해도 알 수 있다. 1974년 발간을 시작한 후 23번째 신서인『민중시대의 문학』과 27번째『독립운동사연구』이전까지, 창비신서의 표지는 모더니즘 조각 작품의 사진 아니면 그와 유사한 감각으로 포착한 전통적 공예품의 사진을 번갈아 표지에 실었다. 매끄럽게 번쩍거리는 사진과 대척적 지점에 있는 거친 목판화의 이미지는 새로운 감각의 디자인 양식으로 자리 잡게 된다.

### (2) 노동자 수기와 농촌 아이들의 그림일기

　미술이 전문가에 한정된 자리를 벗어나는 시도에는 문학의 선행 사례가 영향을 주었다. 대표적인 것이 1970년대 후반에 출판되었던 노동자 수기와 농촌 아이들의 그림일기이다.『대화對話』지에 실린「어느 여공의 일기」1976.11~12에는 동일방직 여공이었던 석정남 자신의 일상과 노동조합에 참여하고 겪었던 실화들이 기록되었다. 이를 책으로 묶어낸『공장의 불빛』은 1984년에 출판되었다. 가난한 공장노동자로서 온갖 어려움을 겪으며 노동조합 활동을 했던 유동우의 수기『어느 돌멩이의 외침』도『대화』지에 연재된 후 1978년에 출간되었다. 청년사에서 출판한『비바람 속에 피어난 꽃』1980은 1970년대 후반 야학에 참여했던 노동자들의 일기를 묶어낸 것이었다.

　노동자들의 일상적 경험과 감정을 진솔하게 담아낸 노동자 수기는, 대

학을 졸업한 지식인들이 주체가 되는 문학 제도와 형식의 범주를 벗어나는 새로운 글쓰기의 예였다. 농촌의 초등학교 아이들이 쓴 시를 묶어낸 『일하는 아이들』과 일기를 담아낸 『우리도 크면 농부가 되겠지』도 그와 궤를 같이하는 시도였다. 아이들의 글은 아동문

<도 5> 『우리도 크면 농부가 되겠지』에 실린 6학년 김미영의 〈소〉.

학의 전형에 갇히지 않은 진솔한 말투와 생생한 사투리로 있는 그대로의 일상을 드러냈다.

이 책에는 아이들의 그림과 판화도 실렸다.〈도 5〉 『우리도 크면 농부가 되겠지』에 실린 그림들은 서양식 화법교육의 흔적을 전혀 보이지 않았고, 자신의 얼굴과 동물을 저마다의 자유로운 그림체로 담아냈다. 여기에 실린 간략한 검은 선의 판화는 오윤의 표지와 조응하는 순수한 양식을 보여준다.

노동자와 농촌 아이들의 글은 제도화된 문학의 범주에서 요구하는 창작물의 요건을 벗어나는 것이었다. 이 작품들은 정식의 문학이 요구하는 등단의 과정과 비평의 거름망을 거치지 않았다. 언론에 실리는 기자들의 르포처럼 사실의 폭로를 노리거나, 유명인사들의 고백적 실화처럼 호기심을 충족시키기 위한 것도 아니었다. 일기라는 사적인 장르는 가장 일차적인 글쓰기의 영역이다. 그것은 규범적 전개형식, 수사학, 문장의 미학, 서정과 서사의 추구 등 문학적 규율의 영역과 무관했다. 누구라도 쓸 수 있는 형식에 담겼고, 그렇기에 문학장치로 규격화되지 않은 이 글들은 문학의 제도권 바깥에 위치한 주체들의 목소리를 담아낸 것이자, 일차적

이고 원초적인 글쓰기인 말하고 싶은 것을 토해내는 수단으로써의 글쓰기를 시도한 것이었다. 바야흐로 문학 바깥의 문학, 문학가 아닌 주체들의 글이 출판되고 주목되었던 것이다.[10]

말하지 못했던 이들이 말문을 열어갔던 문학계의 변화는 이전에는 미술로 간주되지 않은 것들이 출판되고 전시되도록 만드는 자극제가 되었다. 『우리도 크면 농부가 되겠지』에 실린 소박해서 놀라운 아이들의 판화는 오윤의 판화와 더불어 시민미술학교를 예비하는 듯했다. 판화를 매개로 가시화되지 못했던 것들이 현시되어 가는 변화가 이루어지고 있었다.

### (3) 판화 달력과 판화 시집

검은 판화는 1980년대 초반에 적극적으로 상업적인 인쇄물과 결합했다. 달력은 미술작품을 일상에서 접하게 만드는 유용한 미디어였다. 기업의 홍보를 위해 제작된 달력에는 흔히 좌상坐像의 여인을 세심하게 그린 유화나 소슬한 산촌 풍경을 담은 동양화가 선호되었다. 검고 거친 판화가 달력과 결합되기 시작한 것은 1982년 말이다.

한마당 출판사에서 만든 작가 홍성담의 1983년도 판화달력은 이후에도 인기를 끌었던 문화상품의 시초였다.[11](도 6) 매달 하나씩 12개의 판화가 실리고 작가의 일기에서 가져온 글귀가 덧붙여졌다. 판화는 이미 초현실주의에서 표현주의에 이르는 양식의 유화를 전시했던 작가의 작품

---

10 수기나 르포 등 1970~80년대 민중의 자기 재현물에 대한 문제 제기적 논문으로는 천정환, 「서발턴은 쓸 수 있는가―1970-80년대 민중의 자기재현과 민중문학의 재평가를 위한 일고」, 『민족문학사연구』 47, 민족문학사학회 · 민족문학사연구소, 2011.

11 황지우가 기획하였고, 황석영이 발문을 썼다. 이 판화달력은 반향을 불러일으키고 많이 팔렸다고 한다. 일본과 독일에서 재인쇄하여 판매하기도 했다. 홍성담, 『오월』, 단비, 2018, 130쪽.

5/20 가뭄    서이다12홍

피가 증발할 것 같은 가뭄이다. 육십년도 연삼년 가뭄이 생각난다. 논의 물꼬를 놓고 논 주인들끼리 괭이를 들고 싸워 사람을 죽게까지 했던 그 지루한 삼년 가뭄. 한해 대책으로 나누어 주었던 밀가루. 그 밀가루를 부청으로 가로챈 면장집으로 달려가 아우성치던 농민들의 무서운 얼굴들. 그 속에서도 견디며 살아왔다. 이 땅은 나의 할머니 얼굴만큼이나 주름져, 내가 꿈 속에 드러 누웠던 톱날물 강은 마치 할머니의 눈물 줄기처럼 애타게 애타게 나의 땅을 적시고 있다. 삼일에 한번 나오는 수도물을 바께스로 퍼오다. 밤 열두시가 벌써 넘었다. 아내가 피곤에 지쳐 자고 있다. 나의 눈물이 그녀의 모습을 덮는다. 열심히 살아야지.
"가뭄"이 다시 화면 구성을 극복해 간다. 차분한 마음으로, 얼흘이 짧으면 스무날, 한달, 일년이라도 그려나가야 한다.
— '화실일기' (팔십이년 칠월 열이틀) 에서

<도 6> 홍성담 판화달력, 〈가뭄〉, 1982.

으로서는 의외의 것이었다. 그림의 양식은 오윤의 것과는 전혀 달랐고, 훈련된 칼질이나 조형적 구성을 과시하려는 의도도 없었다. 공장에서 미싱을 돌리는 여공, 야간 포장마차에서 소주를 마시는 사람들, 가뭄에 괴로워하는 농부, 절망에 찬 남자의 웅크린 몸이 양식적으로 저마다 다르게 그려져 있다. 덧붙여진 짧은 글은 예술청년적인 고뇌와 방황을 엿보이며 황석영, 김준태 등 문학가와 평론가 김윤수 등과의 만남 및 정신적 변화를 짧게 드러냈다.[12]

이 판화달력의 서문에서 『시와 경제』의 동인이었던 시인 황지우는 그의 작품을 '리얼리즘'으로 독해했다. 그러나 주제에 대한 통념적인 해석보다도 흥미로운 지적은 그림을 달력에 담는 미디어적 방식에 대한 통찰이었다. 그는 달력과 결합하는 방식으로라도 그림은 액자, 화랑의 벽, 박물관의 유리막과 같은 "모든 예술적 테의 감금상태로부터 벗어나야 한다"고 말했다. 또한 "그림은 싸게, 쉽게 보여져야 하며 또 두루 공유될 수가 있어야 한다. 그런 의미에서 다량의 복제가 가능한 판화는 그림의 사유 재산화, 귀족화로부터 벗어날 수 있게 하는, 사용할 수 있는 수단 가운데 가장 유용한 표현수단이다"라고 사회경제학적 측면에서 판화의 의의를 밝혔다. 이 언설은 이후에도 판화와 관련해서 반복되었던 반자본주의

12  홍성담은 조선대 미술교육과를 졸업하고 1980년 11월에 광주의 삼양백화점 3층 전일미술관에서 첫 개인전을 열었다. 그의 그림은 초현실주의, 표현주의, 후기인상주의 등 다양한 양식을 소화했고 주제도 문학적, 상징적인 것에서 자화상과 정물까지 다양했다. 홍성담은 1977년에 한산촌 요양원에 들어가서 1979년 3월에 나왔다. 그는 국전과 다수의 공모전(구상전, 목우회전)에 입선했다고 회고했다(2017년 11월 9일, 안산작업실, 필자와의 인터뷰). 결핵 치료를 위해 머물렀던 한산촌 요양원 생활을 그대로 담은 〈병실일기〉와 〈칼갈기〉, 〈라면식사〉에서는 자전적인 섬뜩함, 절망감이 거칠고 강렬한 붓질로 폭발하듯 표현되었다. 45점을 전시한 개인전은 전남지역 미술계 뉴스로 『계간미술』에 보도되었다. 이 기사에는 〈라면식사를 하는 사람〉이 실렸다. 『계간미술』 겨울호, 1980, 162쪽.

적, 미디어적 성격에 대한 날렵한
지적이다.

　젊은 시인들의 시집에서도 판화
가 시와 결합되고 있었다. 김정환
의 『사랑노래』[청년사, 1984]는 시민미술
학교의 판화작품을 실었고, 박노해
의 『노동의 새벽』[1984]을 출간한 풀
빛출판사는 오윤의 판화를 여러 시
집의 표지화로 선택했다. 시집을
구입한 대중의 시선에 거칠고 힘
있는 판화의 양식이 각인되고 있었

〈도 7〉 김경주, 〈우체국에서〉, 『오월시 판화집』, 1983.

다. 오월시 동인들의 시가 조진호와 김경주의 판화와 결합된 『오월시 판
화집』은 판화시집의 시초가 된 출판물이다. 여기에 실린 조진호와 김경
주의 판화는 홍성담, 오윤의 판화와도 양식이 달랐고 서로 간에도 차이를
보였다. 색채를 사용하기도 했고, 장식적이고 세련된 마티스의 양식과 유
사한 것도 있었다. 그러나 검고 굵은 선이 만들어내는 강렬하고 거친 느
낌은 1980년대 판화 특유의 감각을 보여주는 것이었다.〈도 7〉 거친 판화와
어두운 시들이 만났던 『오월시 판화집』의 서문에서 시인 김진경은 사람
들 사이의 '관계'를 말하고 있었다. 그는 움직이지 않는 '벽'과 같은 세계
속에서 변화는 개인과 개인이 손잡는 '관계'로부터 시작될 수 있으므로,
예술은 진정한 관계의 비전을 그려내야 한다고 말했다.[13]

---

13　김진경, 「동인을 대신하여」, 『오월시 판화집』, 한마당, 1983. 그는 "우리는 근본적으로
　　이웃과의 관계 속에 있으며, 세계는 나와 이웃과 이웃에 속한 모든 것과의 관계 이외에
　　아무것도 아니"며, "예술은 이 관계로서의 삶을 진정한 관계의 비전 속에서 그려냄으로

**표 1_ 시민미술학교 개최시기와 장소**

| | 개최시기 | 장소 | 명칭 | 특기사항 |
|---|---|---|---|---|
| 1 | 1983년 8월8일~12일<br>(13~14일간 전시) | 광주 | 1기 시민미술학교 | |
| 2 | 1983년 9월23일~27일<br>(28~30일간 전시) | 목포 | 시민미술학교 | 목포YMCA, 극회민예 주최 |
| 3 | 1983년 12월16일~23일<br>(1984년 3월 3~11일간 전시) | 광주 | 2기 시민미술학교 | 현장견학 시작 |
| 4 | 1984년 1월 16일~22일 | 서울 | 시민미술학교 | |
| 5 | 1984년 3월 19일~25일 | 부산 | 시민미술학교 | 부산YMCA 주최 |
| 6 | 1984년 7월 9일~16일 | 광주 | 3기 시민미술학교 | |
| 7 | 1984년 (2월) 일시불명 | 성남 | 시민미술학교 | |
| 8 | 1984년 (4월) 일시불명 | 이리 | 시민미술학교 | |
| 9 | 1984년 (7월) 일시불명 | 인천 | 시민미술학교 | |
| 10 | 1984년 11월 26일~30일 | 서울 | 연세대판화교실 | |
| 11 | 1985년 1월 16일~21일 | 광주 | 4기 시민미술학교 | 탈놀이 중심 |
| 12 | 1985년 7월 22일~30일 | 광주 | 5기 시민미술학교 | |
| 13 | 1986년 1월 15일~23일 | 광주 | 6기 시민미술학교 | |
| 14 | 1986년 7월 22일~31일 | 광주 | 7기 시민미술학교 | |
| 15 | 1987년~1988년 중. 일시불명 | 광주 | 8기 시민미술학교 | |
| 16 | 1989년 1월 24일~31일 | 광주 | 9기 시민미술학교 | |
| 17 | 1989년 1월말~2월초 | 부산 | 시민미술학교 | 부산미술운동연구소 주최 |
| 18 | 1989년 2월~1990년 8월 이전 | 광주 | 10기 시민미술학교 | |
| 19 | 1990년 8월 4일~11일 | 광주 | 11기 시민미술학교 | |

요컨대, 판화는 1970년대 후반에 진보적인 단행본의 표지화로 조금씩 등장하여 1983년에는 젊은 시인들이 기획한 판화달력과 판화시집에서 폭넓게 유통되기 시작했다. 판화는 전시장에 갇혀 소수의 관객과 만난 것이 아니라 출판 미디어를 통해서 다수의 대중들과 접촉하면서 새로운 이미지의 방식으로 알려질 수 있었다. 이후 판화가 미술계의 흐름으

---

써 세계를 수정하려는 실천적 행위이다"라고 말했다. 좋은 예술은 "우리와 우리 이웃들과의 만남의 광장"을 최대한 가열차게 만들어낼 때 가능하며, 너와 나의 만남 속에서 한 사람의 예술이 모두의 예술이 되며, 모두의 예술이 한 사람의 예술이 될 수 있을 것이라고 보았다.

로 전경화되고 젊은 작가들의 주목을 받게 된 것은 시민미술학교의 시도로부터였다.

## 2) 시민미술학교 – 타자와의 만남의 매개로서의 판화

### (1) 장소, 방법, 참가자

시민미술학교를 체계적인 방식으로 처음 실시하고 지속적으로 개최한 곳은 전라남도 광주였다. 시민미술학교는 1983년 8월 8일부터 14일까지 광주의 가톨릭센타에서 처음 시작되었다. 대중을 상대로 하는 미술실기 강좌는 서울의 미술집단 '두렁'에서도 1983년 11월에 시도했다.[14] 그러나 이들은 이것을 정교하게 체계화하고 널리 발전시키지는 않았다. 그래서 판화 중심의 대중강좌가 정립되고 확산된 데에는 광주의 시민미술학교가 매우 중요한 역할을 했다고 볼 수 있다. 내용이 잘 갖춰진 광주 '시민미술학교'의 형식은 이후에 전남 목포, 전북 익산<sup>당시는 이리</sup>, 대구, 부산, 경기도 성남, 서울 등에서도 실시되었다. 현재 자료로 확인되는 개최 내역은 〈표 1〉과 같다.[15] 그러나 이보다 훨씬 많은 횟수의 시민미술학교

---

14 『민중미술』(공동체, 1985)에 실린 자료에 의하면, 두렁의 '민화교실'은 1983년 6월에 개최되었다. 그러나 1984년 발행된 『산미술』에는 1983년 11월에 '애오개 미술교실'을 연 것으로 기록되었고 미술교실의 일반인 작품도 수록되었다. 따라서 1983년 6월의 기록은 오기로 보인다. 1983년 6월에 개최했다면 그해 7월에 발간한 『산그림』에 실렸을 가능성이 높지만 『산그림』에는 이런 기록이 전혀 없다. 『시대정신』 2(일과 놀이, 1985)의 141~159쪽에 실린 「좌담회-민중시대의 판화운동」에서 두렁에서 활동했던 장진영은 그동안 3회의 대중미술교실을 열었다고 언급했다. 현재 민중문화운동협의회가 발행한 『민중문화』 5호(1984.12.28)에서 확인되는 사항은 1984년에 제2회, 제3회의 '두렁 민속미술교실'을 연 것이다. 1983년 11월의 1회와 합하면 3회이니 장진영이 3회의 미술교실을 열었다고 말한 내용은 정확해 보인다.

15 배종민은 1992년까지 시민미술학교가 시행되었다고 확인했다. 배종민, 「광주시민미술

가 개최되었을 것이 틀림없다. 특히 1987년 이후에는 노동자 대상의 미술학교가 열리고 지역 곳곳에 결성된 미술단체들이 대중강좌를 확산시켜 시민미술학교는 붐을 이루었다.

광주 시민미술학교의 주관기관은 천주교 광주대교구 사회교육부와 정의평화위원회였고, 장소는 광주 가톨릭센터였다. 정의평화위원회의 김양래 간사는 시민미술학교의 기획과 운영에 중요한 역할을 했다. 1985년의 시민미술학교 팸플릿을 보면, 가톨릭센터에서는 시민교양강좌, 시민미술학교, 시민민속교실, 주부대학, 숙녀교실, 가나혼인강좌, 심성개발훈련 등의 대중적 문화강좌를 열고 있었다. 이 강좌들은 카톨릭 신자들뿐만 아니라 "이 사회를 함께 살아가고 있는 사람들의 인간화를 위한 교육 프로그램"으로 마련된 것이었다.[16] 따라서 시민미술학교를 특정한 정치적 목적을 위한 조직이나 급진적 의식화를 위한 과정으로 보는 것은 오해이다.

그것은 무엇보다도 미술학교 앞에 붙여진 '시민'이라는 말에서 확인된다. 관제적 동원의 대상인 '국민'과 구분되고, 상업적이고 쾌락적인 미디어 문화에 오염된 존재를 의미하는 '대중'과 차별되며, 피지배계급을 지칭하기에 불온하고 위험할 수도 있는 '민중'이라는 단어와도 거리를 두었다. 판화실기를 지도했던 홍성담에 의하면 '시민'은 보편적인 상식을 가진 주권자 대중이자 민주주의의 주체라는 의미를 지닌 것으로서,[17] 비교적 중립적이고 온건한 함의를 가진 말이었다. '민중'을 쓸 수도 있었을 것

학교의 개설과 5·18 항쟁의 대항기억형성」, 『호남문화연구』 41, 2007; 배종민, 「시민미술학교 판화집에 투영된 1980년대 전반 광주시민의 정서」, 『역사학연구』 32, 2008.

16　「제5기 시민미술학교 판화 전시회」, 1985, 팸플릿의 홍보문구.

17　홍성담과의 인터뷰에 의하면 시민은 민주주의적 주체를 의미하는 것이었다. (2017년 11월 9일, 안산작업실, 필자와의 인터뷰)

이다. 시민미술학교에서 강연을 했던 평론가 원동석은 '민중'을 '시민'과 같은 의미로 이해했기 때문이다. 그는 민중이란 깨어있는 의식의 시민이자 권리를 주장할 줄 아는 공중public이라고 규정했다.[18] 하지만 단어 '민중'이 끌고 다니는 계급적 의미가 없는 '시민'이 좀더 무난했기에 선택되었을 것이라는 점은 어렵지 않게 짐작된다.

시민미술학교의 실기강좌를 이끌고 간 이들은 홍성담, 백은일, 전정호, 이상호 등이었다. 전정호, 이상호는 홍성담의 조선대학교 미대 후배들이었다. 홍성담은 평론가 최열과 1980년 광주자유미술인회를 결성했고, 이후 시각매체연구소를 후배들과 같이 꾸려나가면서 광주에서 활동했다. 실기 이외에 강연도 있었는데, 주요강사로는 소설가 황석영, 송기숙, 문병란, 미술평론가 원동석, 최열 등이 있었다. 이들은 「오늘의 민화는 가능한가」원동석, 「실천으로서의 예술」황석영, 「한국근대미술의 전개와 반성」최열, 「문학에 나타난 민중의 모습」문병란 등의 주제로 강연했다. 강연

---

18  원동석은 시민미술학교에서 강연을 했으며, 「시민미술학교 보고서」가 실렸던 『일과 놀이』에 「오늘의 민중화는 가능한가」를 실어 이론적인 지평을 제시하였다. 그는 '민중' 개념을 한완상의 『민중과 지식인』(1978)을 인용하여 설명했다. 대중(mass)은 무기력하게 객체화된 존재로서 민중과 구분되었다. 그는 "참된 민중(people)은 깨어있는 의식화된 시민이며 자기의 권리를 주장할 줄 아는 공중(public)"이자 "공동적 삶을 향한 발전적 개념을 내포하는 역사적 주체"라고 보았다. 한완상은 민중에 계급적 의미보다 정치적 함의를 강하게 부여했고, 원동석도 이를 따랐다. 원동석은 민중을 각성의 주체로 보았다. "오늘의 민중은 무기력하고 물질화된 대중(mass)이 아니라 공동적 소외 의식을 자각하는 평민, 시민, 농민으로서 자신의 주체적 발언을 찾으면서 성장하고 있다. (…중략…) 민중은 신화적 창조물이 아니라 현실의 소외 체험으로부터 인간의 권리를 찾으려는 사람들 자신의 모습이다." 원동석, 「오늘의 민중화(民衆畵)는 가능한가」, 『일과 놀이 1—내 땅을 딛고 서서』, 일과 놀이, 1983, 142·151쪽. 이 글을 바탕으로 발전된 논지를 전개한 「민중미술의 논리와 전망」, 『오늘의 책』 4호, 1984에서는 미술의 생산과 수용을 일치시킨 "민중에 의한 미술"을 말하고 있다. 원동석의 두 글은 시민미술학교 판화집 『나누어진 빵』, 천주교 광주대교구 정의평화위원회, 1986에도 실렸다.

은 1984년까지는 총 3~4회 배정된 것이 확인되지만 1985년부터는 강연자들이 명단에 없었다. 초기에는 강연의 비중이 컸지만 점차 참여자들의 실기 중심의 프로그램으로 변모한 것이다.[19]

시민미술학교는 내적으로는 전라남도 지역의 민중운동의 흐름과 밀접한 관련이 있었다. 지도 강사였던 홍성담은 윤한봉과 황석영이 관여했던 '현대문화연구소'에 1979년경부터 참여했다.[20] 현대문화연구소는 1984년 12월 설립된 광주 '민중문화연구회'로 이어졌고, 홍성담은 민중문화연구회의 운영위원장이었다.

주목되는 것은 1983년부터 발행된 무크지 『일과 놀이』이다.[21] 여기에는 시민미술학교 1기를 마친 후 홍성담이 작성한 보고서가 실렸다. 여러 글을 쓴 윤기현은 농부이면서 전라남도 기독교 농민회의 총무를 맡았고 자신의 경험을 토대로 수기문학을 개척한 작가였다. 무크지에는 노동자들의 글도 실렸다. 〈노동요〉 부분에는 금속, 화학, 목재, 기계 분야에

---

19  시민미술학교 판화집인 『나누어진 빵』(1986, 천주교 광주대교구 정의평화위원회 발행)의 머릿말에도 "해가 거듭되는 동안 프로그램의 내용이 다양해지고 강좌 위주의 프로그램이 실기 위주로" 바뀌었다고 밝혀두고 있다.

20  현대문화연구소는 1978년에 광주 도청부근에 사무실을 두고 설립되었다. 윤한봉, 황석영 등이 활동했다. 홍성담은 윤한봉과 한산촌 요양원 시절에 알게 되었다고 한다. 현대문화연구소는 가톨릭 농민회와도 연관되었다. 홍성담의 회고에 의하면 당시 광주의 운동권 전체라 해도 버스 한 대 빌리면 꽉 찰 정도로 수가 적었다고 한다.

21  무크지는 전두환 정권의 언론통폐합 조치로 인해 정기간행물의 자유로운 발행이 어렵게 되자 책(book)으로 허가받으면서 잡지(magazine)의 형식을 갖추어 발행한 것을 말한다. 1983년에는 다수의 무크지들이 발행되면서 출판운동의 모습을 띠게 되었다. 백낙청은 이 양상을 정리하면서 광주의 무크지 『일과 놀이』가 노동자와 농민의 글을 담은 점에 주목하고 "매우 참신하고 촉망"된다고 평가해주었다. 「1983년의 무크운동」, 『민족문학과 세계문학 2』, 창작과비평사, 1985, 121쪽. 당시 무크지들이 전문적인 문학가들이나 지식인 문화운동가들의 글을 주로 실었던 점과 비교하면 『일과 놀이 1』에 농민과 노동자의 글을 실은 것은 진보적인 시도였다. 『시와 경제』도 2호에서 노동자 시인 박노해의 시를 실어서 주목받았다.

서 일하는 노동자들의 시와 일기가 생생한 경험을 기록했다. 농민 서정 민은 편지글의 형식으로 농가 부채에 대한 질문을 던지기도 했다. 무크 2 집 『일과 놀이2 – 우리네 살림엔 수심도 많네』[1985.6]에서는 농촌어린이(덕 치국민학교)들의 일기가 실렸다 이러한 수기와 일기, 편지 글들은 1970년 대 후반에 시작된 노동자와 농촌 아동 글쓰기의 흐름을 전라도 지역에서 이어간 것이다. 여기에 시민미술학교의 판화 작품들과 보고서가 실렸다. 요컨대, 미술 분야에서의 대중 문학의 시도, 수기와 일기 문학의 시도였 던 것이 시민미술학교의 판화였다.

그렇다면 시민미술학교의 참여자는 노동자와 농민이었을까? 그렇지 는 않았다. 미술학교가 열린 지역은 광주를 비롯하여 대부분 도시였다. 또한 수강자는 일주일 이상의 기간을 두고 매일 가톨릭 센터 강좌교실로 참석해야 했다. 노동자들이 이런 여유를 갖기는 힘들다. 또한 오천 원에 서 칠천 원 사이의 회비를 재료비와 현장답사를 위한 참가비로 내야했다. 광주의 경우 시민미술학교는 1월 말과 7월 말에 개최되었는데, 이 시기 는 주로 학생들의 방학기간이었다. 강의 시간은 퇴근 후를 고려하여 저 녁인 경우도 있었지만 낮인 경우가 더 많았다.

현재 남아있는 참여자들의 명단에서 확인되는 것은 여성의 비중이 60 퍼센트 이상이라는 점이다.[22] 이들은 대부분 20대로『일과 놀이』에 실린 「시민미술학교 보고서」의 참여자 좌담회에 의하면 "여기 모이신 분들은

---

22  전시 팸플릿에 의하면, 광주의 경우 3기(1984년 7월)에 참여한 명단 33명 가운데 남성 으로 추정되는 이름은 7명, 5기(1985년 7월)의 경우 44명의 참가 명단 가운데 13명, 6기 (1986년 1월)는 46명 가운데 14명, 7기(1986년 7월)에는 32명 가운데 6명, 9기(1989년 1월)에는 30명 가운데 9명이 남성으로 추정된다. 전시 참여자 명단을 중심으로 한 것이 기 때문에 전시용 팸플릿이 남아있지 않은 경우에는 이름을 확인할 수 없었다.

거의 결혼도 하지 않은 아가씨들이고 총각들"이었다.[23] 설문조사의 결과 분석이 남아있는 1회의 경우, 응답자 60명중 20~24세의 참여자가 34명으로 가장 많았고, 25~29세가 12명으로 다음이었다.[24] 직업별로는 학생이 39명으로 60퍼센트의 비중이었고 직장인도 15명으로 25퍼센트였다. 요컨대 20대 여성과 학생, 그리고 직장인 중심의 참여자들이었다.

시민미술학교의 실기 강좌에서 중심이 되는 것은 판화제작이었다. 판화의 종류는 판각이 쉬운 문구용 고무판이었고 목판화도 있었다. 모든 강좌에 판화제작이 실시되었지만, 예외적으로 4기[1985.1]에는 탈 제작과 탈놀이만으로 프로그램이 짜여졌다. 얼굴 그리기가 실시되기도 했고, 즉흥 촌극을 같이 하기도 했다.

제작된 판화는 프로그램이 끝날 무렵에 전시되었다. 이때 전시회를 선전하는 포스터로 수강자들의 판화가 광주 시내 곳곳에 붙여졌다. 또한 참여자의 명단, 짧은 소감들, 몇몇 판화 작품들을 갱지에 마스터 인쇄하여 만든 팸플릿이 제작되었다.[도 8] 8페이지짜리 팸플릿의 수가 2,000부였다는 기록으로 보아, 전시의 인기가 많았을 것 같다.[25] 수강생들의 작품

〈도 8〉 광주 시민미술학교 판화전시회 팸플릿. 1985.

23  「시민미술학교 보고서」, 『일과 놀이1 – 내 땅을 딛고 서서』, 일과 놀이, 1983, 133쪽.
24  위의 글, 125~129쪽. 설문지 분석에 의하면 15세 미만이 2명, 15~19세가 5명, 30세 이상이 7명이었다. 1회에 한하는 설문결과였다.
25  1985년 8월 열렸던 광주의 5기 시민미술학교 전시 팸플릿에서 확인했다. 이 자료는 국

을 500원씩 판매했는데, 이틀간 500여 점의 판화가 판매되었다고 한다.[26]

판화 제작을 위한 현장견학은 1983년 12월 2기 시민미술학교부터 시작되었다. 시민미술학교 참여자들은 생활 현장을 체험하고 다양한 처지에 있는 사람들을 만나기 위한 견학 활동을 병행하여 작품의 소재로 삼도록 했다. 견학 장소로 확인되는 곳은 전남 화순탄광, 성모마을, 시장, 소화小花 자매원여성정신장애인요양원, 장터, 농촌 등이 있었다.[27] 견학은 그와 생활을 섞는 것은 아니며, 대상화된 만남을 갖는다는 점에서 한계가 있을지 모른다. 그러나 이것은 의지를 가지고 자신의 삶의 가두리 바깥을 나가 타자를 만나는 이탈의 체험이었다.

### (2) 취지-공동체주의와 평등주의

시민미술학교의 취지는 「시민미술학교를 개강하면서」에 잘 나타나 있다.[28] 시민미술학교는 무엇을 위해 만들어진 것일까. 이 글에 제시된 몇 가지 논리들은 이 새로운 미술적 만남이 어떤 의미와 가치를 추구하며 시도되었는지를 알려준다. 그것은 다음과 같다. ① 기존의 대중문화는 마취와 소외를 만들어냈다. ② 기존의 미술과 대중문화는 전문성이나 기능성에 갇혔다. ③ 이제부터 예술은 생존의 체험, 총체적 삶을 자유롭게

---

립현대미술관 최열 아카이브에 소장되어 있다. 당시 광주에서는 문화적 행사가 있으면 크건 작건 즉시 많은 이들의 관심의 대상이 되었다고 한다.

26  앞의 보고서, 136쪽.

27  1986년에 『나누어진 빵』에 수록한 「시민미술학교 보고서」에 의하면 "폐질환자 수용소, 음성 나환자촌, 양로원, 탄광, 시장터, 농촌현장, 노동현장"을 방문했다고 한다.

28  『일과 놀이1』의 「시민미술학교 보고서」에는 「시민미술학교를 개강하면서」라는 제목의 글이 실렸다. 이 글은 「시민미술학교의 의의」라는 제목으로 모든 전시용 팸플릿에도 실렸다. 모든 학생들과 전시 관객들이 이 글을 읽었을 것이다. 두 글은 거의 내용이 같으나 「의의」에는 부분적으로 빠진 문장들이 있다. 여기서는 최초 작성한 글로 보이는 「시민미술학교를 개강하면서」를 참고했다.

표현하며 그것을 "함께 나누어 가지는" 공동체적 소통을 추구한다. ④ 판화는 반독점적이고, 어린아이의 것처럼 반기능적이며 쉽게 나누어 가질 수 있다. ⑤ 창작과 나눔의 즐거움을 체험하는 가운데 "대중 스스로의 메시지를 획득"하면서 "정직하고 튼튼한 민중예술"이 만들어질 것이다.

이 글에서 반복하여 비판한 것은 기성 예술의 기능주의와 전문주의였다. 예술이 전문가의 완성도 높은 기술에 의해서만 가능하다면, 비전문가인 대중의 서툰 작업은 의미가 없을 것이다. 이러한 고정관념은 예술에 대한 대중의 참여를 가로막고 예술로부터 대중을 소외시키고 있는 원인이다. 더구나 예술은 무비판적으로 서양에서 도입되어 방법과 기술로 추종되면서 수용자의 개성을 훼손시켰다. 상황은 대중문화도 똑같다. "대중문화의 가능성은 계획된 기능주의와 폐쇄적인 전문성으로 거의 모든 매체가 대중의 비판적 참여를 가로막고 있거나 대중으로부터 스스로 고립되어 가고 있습니다." 예술은 "기능이나 전문성의 문제가 아니라, 한 시대의 총체적 삶이 표현되어야 하는 것이 문제"라는 것이다.

그렇다면 시민미술학교가 창안해야 할 올바른 미술, 미래의 예술은 어떤 것이어야 할까. 그것은 "한 시대의 총체적 삶의 표현"인데, 그것은 전문적 능력이나 천재적 성과를 통해서 이루지는 것이 아니다. 그것은 "다른 사람의 생존의 체험을 겸허하게 받아들이면서 서로 공유하는 자세에서 이루어질 수 있다".

무엇보다도 '타인의 생존의 체험의 공유'라는 구절은 단순하고 명징하게 미술학교가 추구하는 바를 이야기하고 있다. 살아온 삶의 체험을 혼자만 가지고 있는 것이 아니라 나눔으로써, 그 나눔의 과정 속에서 미술이, 예술이 이루어진다. 그렇다면 예술은 화가나 시인들만의 것은 아닐 터이다. 예술은 특정한 능력과 전문적 경력을 가진 자들에게만 허락된

것이 아니다. "누구나 그리고 깎고 파고 찍어서 자신의 기쁨과 아픔의 체험을 남에게 전하고 받을 수 있다." 그 전달과 소통의 과정에서 만나는 것은 자기 자신이 아니라 타인이다. 즉, 미술은 나의 삶을 타인과, 타인의 삶을 나와 나누는 과정의 매개체인 것이다. 요컨대, 미술은 타인과 나의 삶을 이어주는 미디어이다. 미술이라는 미디어를 통해서 나는 타인이 될 수 있고 타인은 내가 될 수 있으며 그 과정에서 우리는 공동체를 경험할 수 있다.

누구나 미술가가 될 수 있으며, 미술은 자신의 삶의 표현과 나눔이라는 이 명징한 주제는 공동체주의와 평등주의라고 할 수 있는 가치 하에 미술가와 미술의 자리를 선언한 것이다. 미술가의 능력은 그것이 없는 타인을 소외시키고 열등하게 만드는 능력이 아니며, 미술품은 소수의 몇몇만이 감상하고 평가할 수 있는 전문적 비평의 대상이거나 부자들만이 소유할 수 있는 희소재가 아니다. 왜냐하면 인간이 만든 모든 것은 균등히 주고 받아야 하기 때문이다. 미술뿐만이 아니라 인간의 모든 창작물은 "어떤 문화적 창조물이 되었거나, 공장의 생산품에서 한 알의 감자에 이르기까지, 신 앞에서 사람이 지어낸 모든 것은 사회와의 유기적 관계 속에서 균등히 주고받아야만 하는 것입니다". 이 도저한 평등주의는 다시 강조된다. "함께 나누어 가진다는 의미 속에는 누군가 독차지하는 사람이나 아무것도 가지지 못한 사람이 없어야 한다는 기본적인 약속이 전제되어 있는 것입니다."

미술은 타인과 만나 생존의 체험을 주고받는 미디어이고, 이 만남은 누구와도 평등하게 이루어져야 한다는 선언은 한국미술의 역사에서 전대미문의 것이었다. 이러한 미술관은 시민미술학교에서만 밝혀진 것은 아니었다. 특히 "함께 나누어 누리는 미술"이라는 구절에서 드러나는 평등

주의적, 공동체주의적 관점은 서울의 미술집단 '두렁'에서 1983년에 제작한 팸플릿 『산그림』에도 밝혀져 있었다.

그러나 '현실과 발언'이나 '임술년'과 같은 미술가 집단에서는 찾아볼 수 없는 요소이다. '현실과 발언'은 대중매체의 현실과 사회를 반영하는 미술을 주장했고 포토몽타주와 콜라주 등의 방법적 시도를 보여주었다. 그러나 미술가의 전문성을 해체하거나 전시장 활동을 넘어서려 하지는 않았다. 또한 광고나 만화 등 대중예술의 형식들을 차용하는 팝아트적 시도를 보여주었으나, 대중들이 수행할 미술활동과 관계의 방식을 새롭게 시도하지는 않았다. 이들은 미술가들의 전문성을 넘어서는 미술활동의 가능성을 타진하거나, 삶의 체험과 공유로서의 미술의 방향을 모색하지는 않았다. 이것이 미술비평과 전시 활동에 머물렀던 '현실과 발언'이나 '임술년', 신학철 등 '신형상회화' 작가들의 미술과 시민미술학교의 미술이 달랐던 지점이다. 전위 집단인 '현실과 발언'이 추구했던 것은 미술장 내에 설정한 주제와 방법의 한계를 넘어서는 자유주의적 실험이었다. 미술에 부과된 규율로부터의 이탈이라는 점은 공통적이지만, 시민미술학교의 평등주의는 미술과 비미술의 경계, 미술가와 일반인의 경계를 해체한 점에서 차이가 있었다.

전문주의는 활동의 장에 진입하는 참여자를 자격으로 제한한다. 이를 넘어서 무자격자, 소외된 자, 보여지지 않는 자를 보이도록 하는 것, 그릴 가치가 없는 것을 그리도록 하는 것, 전시 불가능한 것을 전시되도록 하는 것. 그것은 미술에서의 민주주의이며, 통치가 분할하여 배제한 존재인 주권자 시민을 미술을 통해서 가시화하는 방법이었다. 시민미술학교가 추구한 평등주의적 삶의 미술은 시민 대중의 존재를 드러내는 방법이었다. 더 나아가 시민미술학교에서 미술은 도시 중산층이 그의 계층적

타자들인 탄광 노동자, 시장상인, 농부들을 만나는 과정을 매개했다. 시민들은 미술을 통해서 정신장애인과 병자들을 만날 수 있었다. 미술은 미술가과 비미술가, 일반인과 사회적 약자, 중산층과 노동자를 연결시키는 미디어였다.

### (3) 판화의 의의 – 미디어이자 양식

시민미술학교에서 판화가 선택된 이유는 무엇일까. "반독점적이면서 어린아이들의 그것처럼 순수한 표현을 얻을 수 있는 반기능주의적인 측면을 가지고 있습니다"라고 「시민미술학교를 개강하면서」는 설명했다. 그렇지만 판화가 본질적으로 반기능주의적인 것은 아니다. 판화에서도 동판화나 석판화는 전문적 기법으로 다루어야 한다. 고무판화와 목판화도 세밀하고 정교한 형상을 위해서라면 조각칼을 다루는 숙련된 기술이 필요한 것이다. 다시 말해서 판화는 기능성이나 전문성과도 얼마든지 연관될 수 있다.

그런데도 이 글에서 지적하듯이 판화를 반기능주의적, 반전문주의적 방법으로 이해하게된 것은 왜일까. 첫째는 오윤의 판화가 단행본 출판물과 결합하면서 가지게 된 양식적 상징성 때문이다. 오윤이 만들어낸 간략하고 단순한 검은 목판화의 형상은 훈련되지 않은 농촌 아이들의 글과 그림이나 노동자의 이미지와 결합되면서 '민중성' 내지 '소인성素人性'이라 할 감각을 획득하게 되었다. 판화가 전문성과 기능성을 충족시키는 형식적 완성도를 거스르는 성격을 부여받게 된 것이다.

둘째는 판화 자체의 미디어적 특성 때문이다. 판화는 속성상 복제가 가능한 인쇄물로서 '반독점적'이다. 즉, 판화 자체가 미디어로서 전달되거나 전파되는 수단이다. 판화는 한번 새겨놓으면 여러 장 찍을 수 있고

찍어서 타인에게 주기에 좋다. 판화는 본질적으로 공유와 소통의 미디어이다. 여기서 중요한 것은 판화의 미디어적 속성이 소박, 강렬한 형태와 결합하면서 그 효과와 활용도가 증폭되었던 점이다. 정교한 판화는 제작이 힘들지만 간단한 선으로 그린 단순한 형태는 깎아내기도 쉽고 효과도 좋다. 또한 찍어낸 것을 다시 복사해도 형태가 잘 살아있다. 흑백으로 인쇄된 판화는 1980년대의 여러 종류의 인쇄물 — 단행본, 팸플릿, 기관지, 전단지, 포스터 등에 강렬한 효과를 내는 이미지 양식으로 폭넓게 사용되면서 공동체적 감각을 산출했다.

셋째로 무엇보다도 시민미술학교에서 만들어낸 판화 그 자체가 새롭고 충격을 주는 역행逆行의 양식이었기 때문이었다. 당시 실기강좌를 지도했던 작가에 의하면 판화는 형태를 능숙하게 깎아내지 못해도 특유의 흑백대조의 효과로 인해서 최종 결과물의 만족감이 큰 편이었다. 일반적으로 서양화에는 명암을 주는 세부적 기술이 필요하지만, 판화는 이러한 기술이 없어도 완성작이 될 수 있었다. 그것은 단색의 판 인쇄물이 가지는 모노크롬monochrome 평면화의 효과 때문이었다. 이 평면화의 효과가 굵고 거친 선각線刻과 결합한 결과 원초적 모더니즘primitive modernism이라고 부를 만한 양식적 결과물이 만들어졌다.

시민판화의 거친 원초성은 주목되는 특징이다. 이것은 훈련받지 않았기 때문에 드러나는 것이라는 점에서 오윤의 판화와도 구분된다. 오윤의 양식은 미술대학에서의 학습과 오랜 훈련을 거친 뒤에 얻어진 디자인 감각이었다. 오윤 그림의 단순성은 큐비즘, 전통 가면, 아이들 그림 등을 종합하고 자기화하여 만든 특징인 것이다. 그러나 시민판화의 그림은 어떤 양식을 획득하지 못하여, 훈련받은 눈에는 기이하게 깨진 형상인 경우가 많았다.

그런데 이 깨진 형상은 낯설고 불편하지만 그 때문에 의미심장한 것이

었다. 양식을 구사하기 위한 기술적 훈련이 결여되어 못 그릴 수밖에 없는 형태는 다름 아니라 비미술가 자신을 드러내는 시각적 요소였다. 일반적으로 서투르고 못그린 것은 보여질 필요가 없는 비가시의 영역, 비미술의 영역으로 배제되었다. 그러나 이제 '시민' 혹은 '민중'이라는 말과 더불어 보여질 수 있는 것, 봐야 할 것으로 현현되었다. 여기에는 어떤 근본적인 균열과 충격이 있었다. 더 나아가 그것은 기성의 미술에 대한 역류의 에너지로 발화發火하면서 미술가들의 고정관념을 뒤흔들었다. 판화는 이러한 역행을 가능하게 만든 미디어였다.

### (4) 만남과 소통 – 표현의 과정을 경험하기

1983년 8월에 개최된 1회 시민미술학교의 보고서에는 프로그램을 경험한 수강생들이 소감을 나누었던 좌담회의 내용이 기록되어 있다.[29] 또한 설문조사에 응답한 내용도 실렸다. 작품 소재를 다시 한번 선택한다면 "각자 자신의 내면세계"를 선택하겠다는 응답이 가장 많았고, 이번 강좌를 마치고 나서 "나에게서 조그마한 재능을 발견했다"는 긍정적인 대답도 많았다. 이를 보면 시민미술학교가 참여자의 반응에 개방적이었고 학생들의 호기심과 흥미를 끌어내는 데 성공했음을 알 수 있다. 무엇보다도 수강생들 자신이 적극적으로 의견을 개진하고 만남의 밀도를 높일 것을 요구했다. 이점은 주최자들이 추구했던 바이기는 했지만, 애초의 예상을 뛰어넘었다. 참여자들의 표현과 만남의 욕구가 컸던 것이다.

수강생들의 요구로 추가된 것은 작품의 전시회였다. 강연과 실기수업

---

29  이하 본문의 인용문들은 좌담회 기록에서 가져온 것이다. 「광주 시민미술학교를 끝마치고 – 시민미술학교 수강생 좌담회」, 『일과 놀이1 – 내 땅을 딛고 서서』, 일과 놀이, 1983.10, 129~138쪽.

이 끝나고 나서 이틀간 전시회를 개최하고 작품을 판매했는데, 이것은 최초의 기획에는 없었던 것이었다.[30] 또한 수강자들은 친목을 도모할 수 있는 만남의 자리가 많아지기를 원한다는 의견을 제시했다. 보다 역동적인 탈놀이 활동을 요구하기도 했고, 현장답사를 통한 실제적인 체험을 요구하기도 했다. 좌담회에서 시민들은 "날카로운 상태로" 프로그램을 시작했다가, 일주일 만에 "이런 가족적인 분위기가 만들어지리라고는" 생각도 못했다면서 체험의 가능성에 놀랐다. 더 나아가 "우리끼리 거리를 좁혔다면 서로 같은 공동체라는 연대감이 더욱 강했을 것입니다"라는 아쉬움도 드러냈다.

실제로 1회 좌담회에서 제기된 수강자들의 요구는 이후의 프로그램에 반영되어, 목포의 시민미술학교에서는 탈놀이와 즉흥 촌극이 실시되기도 했다. 현장답사는 2기 광주 미술학교에서부터 시작되었는데, 탈놀이 중심의 4기와 내용이 확인되지 않는 8기를 제외하고 매번 현장답사가 진행되었다. 이를 통해 여유있는 중산층에 속했을 수강생들이 그보다 열악한 사회적, 인간적 상태에 놓인 이들 — 장애인, 나환자, 정신장애인들을 만나고, 다른 계층의 삶의 현장 — 광산촌, 시장, 농촌, 노동현장에 대한 체험을 갖게 되었다.

말하자면, 시민미술학교는 여러 갈래의 만남이 이루어지는 공간이었다. 이 만남들이야말로 미술학교가 지속될 수 있었던 원동력이었다. 첫째, 판화 만들기를 통하여 일반인들은 미술이라는 타자와 만날 수 있었다. 능동적인 표현의 가능성은 이 과정에서 발견해낸 능력이었다. 수강

---

30  좌담회에서 주최 측은 "애초에 시민판화 미술학교였지만 그냥 교양 강좌 형식으로 해서 전시회까지는 생각을 안 했거든요. 그다음에 전시회 하면서 그림을 광주시민들에게 오백 원씩 팔고 어쩌고 하는 것도 전혀 계획에 없는 것이었습니다"라고 말했다.

생들은 일방적으로 듣기만 하는 교양강좌인줄 알았다가 서로 토론을 하며 생각을 말하고 판화를 제작하는 등 "직접 참여하는 구체적인 작업을 통해서 표현하고 전시함으로써 수동적인 입장에서 능동적으로 전환할 수 있었던" 것이 좋았다고 말했다.[31]

능동적인 표현의 과정, 미술의 작업은 쉽지만은 않았다. 수강자들은 "그러한 것을 실제 내 손으로 그려보고 깎아보고 또 그것을 바라볼 때 훨씬 절실하게 나의 껍질을 벗는 것 같아서 굉장히 힘들었"다고 고백했다.[32] 미술활동에 참여하는 것은 "애기를 키우고 남편 뒷바라지"를 하는 일상에서 벗어나지 못하는 주부에게 "저놈의 여편네가 어디 가서 아직 안 들어오나"라고 구박받기 일쑤인 '쓸모없는' 활동이지만, "우리 애들과 생활에 있던 점을 판화로 표현해가면서" 즐겁게 살겠다는 다짐을 하게도 만들었다. 이 주부에게 판화를 찍는 것은 일상에 잠긴 자신의 생활로부터의 잠정적인 이탈을 만들어내는 경험이었다[33]

둘째, 수강생들은 서로를 만나 도움을 주고받으며 판화 제작을 해나가는 경험을 하게 되었다. 수강생들은 6명씩 조를 짜서 같이 토론하며 주제를 선택하고 각자의 작업을 해나갔다. 이러한 점은 오로지 고립된 작업장에서 자기 자신만을 상대하는 작가들의 작업과정과 다르다. 주제를 구체화시켜 가면서 타인의 생각을 받아들이는 소통의 과정이 자연스럽

---

31 「시민미술학교 보고서」, 『일과 놀이1 – 내 땅을 딛고 서서』, 일과 놀이, 1983. 10. 131쪽.
32 판화작업을 처음 했다는 이 수강자는 주최 측에서 '정직성'이라는 것을 강조하여 맨 첫 날부터 "무참히 깨진 기분"이었다고 했다. 그는 날이 거듭해 감에 따라 "나의 한계를 알아야 한다는 것이 고통스럽기는 했지만 고통만은 아니고 기쁨도 또한 컸던 것 같습니다. 이러한 공동실기 작업을 통해서 얻어지는 힘이 의외로 굉장하다는 것을 이런 기회에 전 알았던 것 같아요"라고 말했다. 미술을 통해 자신을 변화시킨 경험의 솔직한 토로라고 볼 수 있을 것이다. 위의 글, 131쪽.
33 위의 글, 133~134쪽.

게 개입하게 된다. 독창성을 쥐어짜는 고문과도 같은 경쟁의 창작 과정이 아니라 서로 보완하는 협업의 과정으로서 미술을 겪어가는 것이다.

이에 대해서 수강생은 "미술을 전공하지 않은 우리들은 여럿이 모여서 무엇을 그릴 것인가도 공동으로 토론도 하고 모자라는 점은 같이 보완해서 그려주기도 하고, 또 프린트 작업은 혼자서 하기는 참 곤란한 점이 많아요. 아무래도 옆에서 거들어 주어야 깨끗하게 잘 나오는 것 같아요"라고 말했다. 타인과 만나 같이 작업해 나가며 오히려 어려운 표현의 과정을 좀더 쉽게 통과할 수 있었던 것이다.

판화는 공동작업에 적절한 미술이었다. 판화는 수공적인 여러 단계를 거치며 최종적인 결과물을 만들어낸다. 흑백과 좌우의 반전을 고려하여 초안을 그려내며, 칼을 사용하여 조각을 해야하고, 잉크를 묻혀 찍어낼 때는 도움을 받는 것이 요긴하다. 판화는 혼자보다는 같이 할 때 더 쉽게 만들어지는 미술인 것이다.

마지막으로, 시민미술학교의 '시민'들은 탄광의 노동자들, 시장의 상인들, 장터의 농민들, 수용시설의 장애인 등 자신의 계층적 가두리 외부의 존재들과 만나는 시간을 가졌다. 이에 대해서 수강자들은 어떤 소감을 드러냈을까. 현장답사를 했었던 3기의 전시 팸플릿에는 시골장터에서 만났을 등짐 진 농부의 모습이나 시각 장애인 부부가 구걸하는 모습을 담은 그림이 실렸다. 5기 팸플릿에 실린 글에는 "찌는 더위에도 논에 가는 농민, 소금 파는 아줌마, 생선 파는 할머니, 싸구려를 외쳐대는 장돌뱅이 아저씨. 우리는 이들에게서 강한 삶의 애착을 느낀다. 험한 세상을 살아가는 우리들 꿋꿋하게 뒹구르리라"거나,[34] "우리는 이웃과 더불어 살아

---

34  김순애, 「삶의 현장」, 5기 시민미술학교 전시 팸플릿(1985.8)에 수록되었다.

간다. 우리가 안일과 안락 속에서 웃고 있을 때 사회의 그늘에 가려 한 줄기 빛을 갈망하는 이들이 있다. 그들의 고통과 고난을 내 이웃들과 함께 나누어 가야 한다. 우리는 이 땅에 두 발을 딛고 사는 하나이기 때문이다. 아직은 어둡기만 한 이곳에 광명을 재촉하는 사람들로 살아가자"라고 말하기도 했다.[35] 타인과 이웃에 대한 애정과 연민을 자연스럽게 고백하는 글쓰기가 가능했던 만남이었다.

시민미술학교의 수강자들이 도시의 아파트와 주택에 거주하는 중산층의 학생, 주부 회사원들이라면 이들이 도시의 걸인, 지게꾼, 광부, 농민, 상인, 장애인과 대면하는 것은 분명 자신의 계층적 가두리 너머를 응시하는 것이었다. 그 응시가 남긴 이미지는 검은 판화에 담겼다. 이미지는 어딘가 이미 양식화되거나 혹은 어떤 형식도 갖추지 못한 깨진 것이기도 했다.

그러나 중요한 것은 그림과 말을 통해, 비미술가이자 중산층이라는 계급적 한계를 넘어갔던 참가자들의 마음의 물살이 만들어내는 힘이다. "우린 그저 방관하고 있을 수만은 없습니다. 우리는 서로에게 관심을 가져야 합니다. 서로의 얘기를 해야 합니다. 깁스한 목을 풀어 봅시다. 어때요! 훨씬 기분이 좋죠. 그렇습니다. 우리들 사이엔 이제 사랑이 담길 것입니다"라는 손으로 쓴 글 옆에는 담배를 피우는 농부와 허수아비를 그린 작은 판화가 실렸다. 그림 속 농부는 땀인지 눈물인지 모를 것을 흘리고 있다.[36] 이미지는 양식 같은 것을 획득하지 못했으며 형태의 언어는 허술하기 짝이 없다. 그러나 검은 형태들의 강렬함은 기술이 아니라 오로지 그어내는 칼의 힘과 방향에 의해서 생성될 수 있었다. 타자에 대한 지향은 거칠지만 단호하게 그은 칼질의 형태에 고스란히 담겨있었다.

---

35  이철승, 「우리도 인간이에요」, 5기 시민미술학교 전시 팸플릿에 수록.
36  글과 그림은 3기 시민미술학교 전시 팸플릿(1984.7)에 있다.

### (5) 역행의 그림들 – 시민미술학교의 판화 분석

『나누어진 빵』은 1986년 초에 발행된 시민미술학교 판화집이다.[37]〈도 9〉 이 판화집은 전시 팸플릿과 더불어 광주 시민미술학교의 작품 전모를 확인할 수 있는 유일한 자료집이다. 1기[1983.8]부터 6기[1986.1]까지 시행된 미술학교의 판화작품 500여 점 가운데 수강자의 작품 221점을 선정하여 모두 다섯 범주로 나누어 수록했다.[38] 가장 많은 수가 자신의 일상적 삶과 내면을 표현한 것으로 62점이었고, 신앙과 관련된 작품의 수가 19점으로 가장 적었다. 이야기, 민담, 민속적 주제를 담은 것이 39점이었다. 노동자, 농부, 상인 등의 모습을 담은 것은 34점이었으며, 광주의 5·18 민주항쟁에 대한 기억과 군부독재에 대한 정치적 비판을 담은 것이 24점이었다.[39]

서툰 칼질과 미숙한 형상이 그대로 표현된 가운데, 주제를 적극적으로 발전시킨 작품도 볼 수 있었다. 『나누어진 빵』에는 제작 년도가 표기되지 않았지만, 전시회 팸플릿에서는 확인할 수 있었는데, 1986년으로 넘어가면서는 통일의 염원을 담아내거나 정치적 현실을 날카롭고 과감하게 비판한 작품들이 늘어났다. 전문작가들의 판화가 단행본, 잡지, 운동단체의 팸플릿 등에 널리 사용되면서 이를 참조한 형태와 구성도 수강생들의 작품에 보였다. 여기서는 신앙과 관련된 내용을 제외하고 주제별로 시민미술학교의 작품을 살펴보겠다.

---

37  발행자는 천주교 광주대교구 정의평화위원회이며, 1986년 2월 15일 발행으로 되어있다.

38  선정작의 기준을 추측해보면, 1기부터 6기까지의 참가자 가운데 4기(창작탈 제작)를 제외한 참가자의 총 인원수가 211명이었으니 이들의 작품 중 각 한 점씩 선택한 것 같다. 참가한 수강생들의 작품이 모두 한 작품씩은 실리도록 배려한 것이다.

39  다음과 같은 제목으로 분류되었다. ① 노동하는 얼굴, 아름다워라(작품 일련번호 1-34) ② 삶, 더불어 함께 사는 것(35-96) ③ 에루야 에루얼싸(97-135) ④ 말씀이 내 몸 안으로(136-154) ⑤ 역사의 부름 속에서(155-221). 범주에 따른 분류가 아주 정확한 것은 아니다. 범주 5의 경우에는 일치하지 않는 주제의 작품들도 많이 포함되었다

## 자기의 모습

시민미술학교 수강생들의 설문조사에 의하면 '현실세계의 체험담'과 '자기 자신의 내면세계'는 가장 담고 싶은 주제였다. 자기 체험의 기록과 표현은 미술 제작을 추동시키는 가장 일차적인 욕구이다.

김인호의 〈초심자〉<sup>〈도 10〉</sup>는 서툰 칼질과 어색한 묘사가 그대로 드러났다. 좌우의 뒤바뀜도 잘 가늠되지 못했다. 처음이라 어려운 작업 도중에 조각도를 내려놓고 멋쩍은 듯 빙그레 웃는 다정한 '초심자'는 자기 모습이기도 하지만 맞은 편 동료의 얼굴이기도 하다.

이정숙의 〈강요된 꿈과 공부〉<sup>〈도 11〉</sup>는 억압된 상황과 심리를 재치있게 담아냈다. 문을 열고 감시하는 눈초리에 고개 숙인 수험생의 움츠러든 마음이 벽의 문양과 바닥의 검은 그늘로 묘사되었다. 억압되고 우울한 심리는 시각적 표현을 통해서 해소될 가능성을 얻을 수 있다. 타인에게 자신의 상황을 드러내는 것만으로도 얼마간 자유로워질 수 있기 때문이다.

윤을진의 〈말하고 싶어요〉<sup>〈도 12〉</sup>는 세밀한 묘사가 어려워서 눈과 입을 단순히 흰 구멍으로 처리해 버렸다. 그러나 "말하고 싶다"는 제목은 능동적이며, 하얗게 뚫린 입과 눈은 강렬한 인상을 주는데 성공했다. 그는 무엇을 말하고 싶은 것일까. 정면을 직시하는 그로테스크한 얼굴은 시선을 붙잡는 힘을 지녔다.

## 도시의 타자를 바라보기

시민미술학교에 참여한 사람들은 주로 광주에 거주하는 20대였다. 이들의 그림에는 실제 거주지였을 아파트 단지의 풍경이 여럿 등장한다. 여기서 쉽게 만나는 약자는 다름 아닌 노인들이었다. 김희경의 〈도시의 노인들〉에서 상자 같은 아파트 그늘 아래 모여앉은 노인들의 모습은 무

| 9 | 10 |
|---|---|
| 11 | 12 |

〈도 9〉 『나누어진 빵』, 1986.
〈도 10〉 김인호, 〈초심자〉.
〈도 11〉 이정숙, 〈강요된 꿈과 공부〉.
〈도 12〉 윤을진, 〈말하고 싶어요〉.

| 13 | 14 |
|----|----|
| 15 | |

〈도 13〉 이은숙, 〈아파트의 일요일〉.
〈도 14〉 박연옥, 〈소금 장수 할머니〉.
〈도 15〉 오민숙, 〈구두 수선하는 할아버지〉.

료하고 처량하다. 이은숙의 〈아파트의 일요일〉〈도 13〉에서 노인은 감옥의 죄수처럼 베란다 난간 밖을 바라보고 있다. 정성껏 묘사한 주름진 얼굴은 오랜 삶의 흔적과 답답한 감정을 동시에 드러낸다. 이 그림은 평생 촌에서 살아왔으나 늙어 자식들과 동거하며 아파트에서 무기력한 일상을 견뎌내는 노인에 대한 깊은 연민을 담았다.

박연옥의 〈소금장수 할머니〉〈도 14〉와 오민숙의 〈구두 수선하는 할아버지〉〈도 15〉는 시장에서 만난 노인들을 그렸다. 작게 웅크린 몸과 얼굴 표정을 정감있게 묘사했고, 쌓아놓은 소금과 구두수선 장비도 세세하게 포착했다. 도시에서 노인의 삶이란 무기력한 잉여의 존재이거나 보잘것없는 노동과 상품을 팔아 생계를 유지하는 주변적 존재이다. 그러나 판화는 이들에 대한 애정을 아낌없이 담아냈다.

도시의 거리에서 마주치는 걸인을 담은 그림도 많았다. 원순남의 〈도시와 걸인〉이 대표적이다. 육교 계단에 웅크려 앉은 걸인의 어깨 뒤로 냉정한 사각 빌딩과 자동차가 내리누르는 듯하다.〈도 16〉 나미라는 〈어느 의상실 앞〉에서 기타를 연주하는 부부를 그렸다.〈도 17〉 검은 안경은 이들이 앞을 볼 수 없는 이들이라는 사실을 알려준다. 돈 담을 바구니를 든 여인의 등에서 칭얼대는 아이는 답답한 듯 손을 뻗어 몸부림을 친다.

거리의 노점은 행정의 폭력에 노출되었다. 이영남은 〈단속반 1983년 가을〉에서 리어카를 걷어차며 몽둥이를 휘두르는 구청 단속반의 폭력을 담았다. 떨어진 과일을 줍는 장사꾼은 서글프고 이를 목도하는 시민들은 무심하기 짝이 없다.〈도 18〉 판화는 그 무심함을 넘어서려 했지만, 김미경의 〈어디로 갈거나〉에서 보듯 아이의 손을 잡고 장사할 곳을 찾아 떠도는 행상의 현실은 힘겹다.

이윤미의 〈웃음〉〈도 19〉은 정신장애인의 얼굴을 묘사한 것이다. 수강생

| 16 | 17 |
|----|----|
| 18 | |

〈도 16〉 원순남, 〈도시와 걸인〉.
〈도 17〉 나미라, 〈어느 의상실 앞〉.
〈도 18〉 이영남, 〈단속반 1983년 가을〉.

〈도 19〉 이윤미, 〈웃음〉.

들은 정신장애인의 요양원을 방문했다. 얼굴의 표정을 생생하게 묘사한 이 판화는 전시 팸플릿에 이윤미 자신의 글과 함께 실렸다. 그는 "내가 본 그녀는 참 행복했었어. 비록 찌그러진 얼굴이지만 웃고 있잖아. 그들의 기도하는 모습을 봐. 자신의 육체적인 불구를 넘어서 정신적인 건강함이 보이지? 너와 내가 갖지 못한 어떤 힘이 있어"라고 말했다. 이윤미는 판화를 통해 타자의 낯선 얼굴을 직면하면서, 희망과 행복을 향한 의지를 그와 공유하려는 마음을 표현했다.

수강생들은 판화에서 대상의 구체적인 특징을 자세히 묘사하고 조건과 상황을 최대한 전달하려 했다. 이념적 가치를 내세워 사회적 조건을 쉽사리 비판하거나 과장된 고발의 제스처를 취한 것이 아니었다. 아름다움을 추구하는 관습적 미술의 소재가 아니었기에 배제하기 쉬웠던 삶의 장면을 직접 목도하고 다만 이를 가시화했다. 직면하고 바라보는 시선이 없이는 타자의 존재가 드러날 수 없다. 존재를 인지하는 시선은 대상화만을 행하지 않는다. 바라보는 시선은 대상을 어루만지고 대상이 처한 고통에 대한 공감과 연대로 흘러가는 마음을 만들어낸다. 바라보지 않았던 대상, 불편한 타자를 드러내어 그를 바라보는 시선을 통해서 자신이 갇힌 일상의 한계를 열어내는 태도는 다름 아니라 '관계'를 통해 변화를 만들어내는 방법이었다.

### 노동하는 얼굴들

수강생들은 노동하는 이들의 모습을 많이 담아냈다. 노동의 행위와 장비를 세밀하게 묘사하여 현실을 포착하면서도 얼굴과 자세에서는 그의 존엄성이 드러나도록 만들었다. 시민들이 담아낸 노동자는 산업체의 노동자가 아니라 거리의 건설노동자, 시장에서 만나는 영세한 기술 노동자

들이 대부분이었다.

송미영은 〈광부〉<sup>〈도 20〉</sup>에서 화순탄광 견학을 통해서 만났을 얼굴을 전면에 판각했다. 조형의 기술이 서툴지만 큰 눈과 입술을 강조하고 안전모를 씌워 믿음직스러운 인상을 주도록 했다. 김인호는 〈막장의 휴식〉<sup>〈도 21〉</sup>에서 곡괭이를 지지대 삼아 쉬며 담배를 한 대 피워 문 망중한<sup>忙中閑</sup>의 노동자 모습을 솜씨 있게 포착했다. 민소매에 걷어 올린 바지가 숨 막히는 더위를 암시하고, 다리를 꼬고 걸터앉은 찌그러진 통의자가 짧은 휴식에 긴장감을 더한다. 이력이 난 노동이지만 잠깐의 휴식은 언제라도 달다.

조향훈의 〈업〉은 잘된 작품이다.<sup>〈도 22〉</sup> 고무판을 매끄럽게 깎아낸 솜씨가 뛰어나서 동작과 표정, 옷차림과 장비들이 생생하다. 시장에서 양철그릇을 땜질하는 기술자로 보이는 중년의 남성은 진지한 표정으로 익숙한 도구를 들고 작업에 집중하고 있다. 그의 기술은 생존을 가능하게 하는 신성한 '업'이다. 조향훈은 조선시대 민화를 모사한 다른 작품 〈맹호〉에서 호랑이의 줄무늬를 실감나게 새겨넣었다. 그는 "법이 소수 권력 계층의 안보와 편의를 위해 제정되고 시행되는 현실이 안타깝다"는 말을 전시회 팸플릿에 남기기도 했다.<sup>40</sup>

이남옥은 〈벽돌 찍는 아저씨〉<sup>〈도 23〉</sup>에서 틀에 흙을 넣어 벽돌을 찍어내는 모습을 바로 옆에서 보듯 그려 담았다. 벽돌을 굽는 가마의 아치형 입구가 바로 옆에 보인다. 즐겁지 않은 노동이지만 성실하게 해나가야 생활이 가능하다. 이남옥은 "뜨거운 태양 아래 오늘도 어김없이 벽돌을 찍어내는 아저씨. 하루 벌어 하루 먹는 인생. 그러나 수레바퀴 톱니바퀴 돌아가듯이, 물레방아 물은 고이면 떨어져 나간다. 거기엔 순박한 오늘의

---

40 「5기 시민미술학교 판화전시회」(1985.8), 6쪽.

<table>
<tr><td>20</td><td>21</td></tr>
</table>

〈도 20〉 송미영, 〈광부〉.
〈도 21〉 김인호, 〈막장의 휴식〉.

〈도 22〉 조향훈, 〈업〉.

생이 있다"며 생존을 위한 노동의 순수함을 말했다.[41]

신현숙의 〈배관공〉[도 24]은 단순한 음각의 선을 이용하여 어두운 지하실의 느낌을 효과적으로 자아냈다. 아래에서 올려다보는 각도로 배관 설비를 담아낸 재치도 좋았다. 노동의 구체적인 모습을 담은 판화들은 도구나 장소, 자세를 생생하게 포착하기 위해 노력했다. 직접 목격하고 스케치하거나, 사진을 찍어 그리거나 잡지나 책에서 본 자료를 참고했을 가능성도 있다. 어느 경우나 판각의 실력이 닿는 한 인물의 자세와 표정을 진지하게 잡아내려는 의지가 드러났다.

여성 노동자들의 모습을 담은 판화도 있었다. 나미라의 〈야간 휴식〉[도 25]은 공장의 한 귀퉁이, 커다란 목재 옆에 쭈그려 잠을 청하는 여성들의 모습을 담았다. 나미라는 전시회 팸플릿(3기)에 짧은 글을 남겨 그림의 내용을 설명해주었다. "야간 작업 : 10분 휴식. 한 조각 배식도 마다한 채 잠에 빠진다. 현장 밖 가스등 아래로 눈보라가 흩날리건만 그들은 등 구부리고 새우잠을 잔다. 아! 적자 운영에 또 공장문을 닫게 되지는 않을까? 지난 감원에 공장을 떠난 내 동료는 이 추위에…" 영세한 공장에서 야간 작업 중 눈을 붙인 여성들의 실감나는 묘사는 나미라 자신의 체험일지도 모른다.

버스 안내원이 피곤에 지친 몸을 기둥에 기대어 서서 조는 모습을 담은 채승원의 〈피곤〉도 절묘하다.[도 26] "승차권 받으세요! 부시시 일어나 고개를 절래절래 흔드는 안내양"이라는 글을 덧붙인 채승원은 그녀의 피곤한 얼굴과 손잡이 봉을 꽉 붙잡은 채 버티는 자세를 요령있게 판각했다. 김경진의 〈공장친구〉는 세부의 형상을 자세하게 묘사할 기술은 없었

---

41  「3기 시민미술학교 판화전시회」(1984.7), 5쪽.

| 23 |
| 24 |
| 25 |

〈도 23〉 이남옥, 〈벽돌 찍는 아저씨〉.
〈도 24〉 신현숙, 〈배관공〉.
〈도 25〉 나미라, 〈야간휴식〉.

26 27

〈도 26〉 채승원, 〈피곤〉.
〈도 27〉 윤을진, 〈농부는 과연 천하지 대본인가〉.

지만 둥글한 턱에 다정한 눈매의 친구 얼굴을 정성스럽게 조각했다. 단순한 선으로 새긴 형태지만 다정한 마음이 전달된다.

윤을진은 〈농부는 과연 천하지 대본인가〉〈도 27〉에서 〈말하고 싶어요〉보다는 형태를 명확하게 드러내는데 성공했다. 그는 "끊임없이 수탈과 착취에 고통받는 농민들. 천만 농민의 아픔으로 이 작은 한반도를 흔들어 참된 삶을 살아보자. 파고 깎고 자르고 찍고 묻히는 작업들. 이 모든 작업들과 만남이 이 어둠을 밝히리라"라는 열정적인 그러나 관념적인 제작후기를 남겼다.[42] 굳은 선으로 새긴 농부는 당당한 자세로 외부와 맞서 있다. 윤을진의 작업에서 보듯 수강생들은 초보적 자기표현에서 시작하여 점차 타인의 사회적 현실을 구성하는 자기 진화의 과정을 드러내었다. 판각기술은 때로 놀랍게 발전했다.

그림과 더불어 실렸던 수강생들의 글은 타인을 향해 따뜻하고 솔직하게 열어놓은 마음을 표현했다. 정선화는 "내가 세상을 살아가는 이유 중의 하나는 우리가 뜨거운 가슴을 서로 나눠가며 살아가기 때문이다"라고 했으며, 임수화는 "언뜻 언뜻 스치고 지나가는 무수한 사람들이 오로지 1등만을 위해 질주하고 있다. 정신없는 그들의 조그만 틈새를 비집고 들어가 거부하는 뜨거운 몸짓으로 우리들 한자리에 모였다"라고 세상의 흐름에 역행하는 미술학교의 의지를 말하고 있었다.[43]

경쟁하며 승리를 쟁취하기 위해 질주하는 삶의 숨 막히는 속도에서 벗어나, 소외된 자기와 타인의 삶을 직면하는 작업은 낯설고 어색한 작업이다. 자본이 규율한 일상의 감각은 낙오된 타자를 어루만지는 시각화

---

42  「5기 시민미술학교 판화전시회」, 1985.8, 8쪽.

43  정선화, 「시공을 초월한 노동」, 임수화, 「쉬어간들 어떠리」, 「5기 시민미술학교 판화전시회」, 5·7쪽.

의 작업을 보잘것없고 열등한 것으로 만들기 때문이다. 그렇지만, "우리들 마음속에 닫고 있는 마음의 문을 좀 열어봄이 어떨지, 자신만을 아끼는 마음보다는 소외받은 사람들을 향한 소박하고 순수한 애정을" 요청하는 수강생들의 칼질은 경쟁의 속도를 거스르는 마음의 물살을 만들어냈다. "둥근 칼은 춤을 춘다. 아픔이 떨어져 나간다. 세모 칼이 곡선을 그린다. 껍데기가 밀려난다." 이들은 굳은 껍질을 벗기는 판각의 과정을 겪으며, "서로의 호흡을 느끼며 멍든 가슴을 서로 어루만지는" 만남의 공동체를 체험하려 했다.[44] 판화는 그러한 마음의 물살을 체험한 기록이자, 그 흐름을 가능하게 만든 미디어였다.

## 5·18의 기억과 정치 비판

광주의 시민들이 찍어낸 1980년의 5월의 기억을 담은 판화들은 그 수가 적지만 매우 중요하다. 항쟁을 경험했거나 목격했을 시민들이 이를 기억에서 꺼내어 이미지로 만드는 행위는 역사를 증언하고 자기를 치유하는 과정이었다. 판화에서 다룬 주제는 두 가지이다. 하나는 계엄군의 폭력과 시민군의 모습 즉, 항쟁의 기억을 담은 것이고 또 하나는 죽은 이들에 대한 애도를 담은 것이다.

신선일은 〈잊음이 많은 머리를 비웃으며〉(도 28)에서 시민들에 무차별 폭력을 가하는 계엄군의 모습을 음각으로 담았다. 총을 들고 발길질을 하는 군인의 모습과 맞는 이의 뒤틀린 몸이 어둡게 결빙되어 담겼다. 신선일은 〈5월〉에서 시민군의 모습을 그려 담았다.(도 29) 트럭을 탄 시민군과 환호하는 사람들을 담은 그림은 서툴기 짝이 없다. 그러나 허리에 두

---

44  임경옥, 「산다는 것」, 성흔얼, 「공동체 작업」, 「5기 시민미술학교 판화전시회」, 10쪽.

른 탄환과 흔들고 있는 태극기의 형태는 선명하다.

경옥은 〈오월의 통곡〉<sup>(도 30)</sup>에서 무덤 앞에서 흐느끼는 모습을 담았다. 그의 얼굴은 주먹을 쥔 손으로 가려졌다. 줄지어선 무덤과 비석 앞에 놓인 술잔은 허전할 뿐이다. 이은숙은 〈누가 이 아픔을〉<sup>(도 31)</sup>에서 소리 없는 절규를 묘사하여 상실의 고통을 응결시켰다. 얼굴을 포착한 간략한 선은 보는 이의 가슴을 꿰뚫는 힘이 있다. 이은숙은 "하고 싶은 이야기가 있는데도 당연히 해야 할 이야기가 있는데도 우리는 체념하고 산다. 이제 아들의 장례식장에서 웃고 있는 아들의 사진을 움켜 안으며 누군가를 향해 울부짖는 어머니를 통해 우리 자신을 찾고자 한다"라고 작업 후기에 썼다.<sup>45</sup> 그림은 목에 걸린 울음 덩어리를 묘사해 냈다.

군사독재정권을 비판하고 풍자하는 판화도 주목된다. 시훈은 〈어느 현실〉<sup>(도 32)</sup>에서 신랄한 정치풍자를 보여주었다. 전두환 대통령을 의미하는 대머리 군인의 거대한 신체 아래, 군홧발의 모양을 다듬거나 닦아서 광을 내는 작은 존재들을 그렸다. 이 존재들은 기죽고 억눌린 시민들이다. 조현종은 〈그날 이후〉에서 역시 대머리 군인을 등에 지고 가는 맨발의 사내를 그렸다. 이는 광주의 시민 자신의 모습일지도 모른다.

주객이 전도되고 분통이 터지는 수모를 당한 시민들이 희구하는 것은 민주주의이다. 멀리 태극기 날리는 도청을 뒤로하고 〈남몰래 쓴다, 너의 이름은〉<sup>(도 33)</sup>에서 박마르타는 '민주' 두 글자를 땅에 새기고 있다. 광주 시민들은 미술학교에서 학살과 시민군의 싸움을 기록하고, 정권을 풍자하며, 민주주의의 회복을 요구하는 말을 아이처럼 단순솔직한 형상으로 표현했다.

---

45 「3기 광주시민미술학교 판화 전시회」(1984. 7), 6쪽.

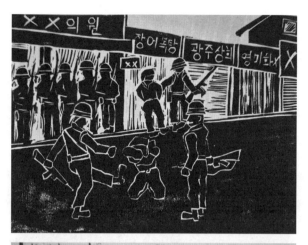

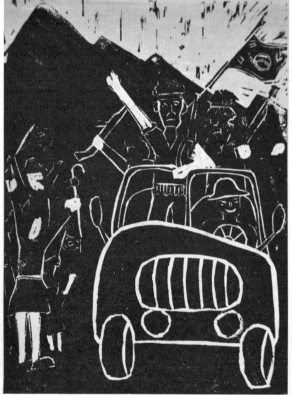

〈도 28〉 신선일, 〈잊음이 많은 머리를 비웃으며〉.
〈도 29〉 신선일, 〈5월〉.

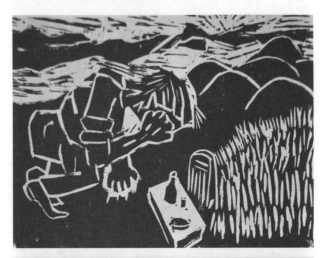

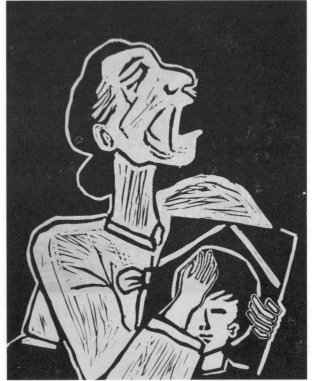

<도 30> 경옥, 〈오월의 통곡〉.
<도 31> 이은숙, 〈누가 이 아픔을〉.

〈도 32〉 시훈, 〈어느 현실〉.

<도 33> 박마르타, 〈남몰래 쓴다, 너의 이름은〉.
<도 34> 서유현, 〈통일〉.

1986년이 되면 이산가족 찾기의 장면을 담아내거나 통일을 주제로 남북이 하나로 어울린 대동세상을 형상화한 판화들이 늘어났다. 서유현의 〈통일〉에서 남과 북이 얼싸안은 모습은 감동적이다.<sup>(도 34)</sup> 땅에서 솟아오른 인체의 형상은 신학철의 그림을 연상시킨다. 땅의 절단을 뛰어넘어 서로 엉겨드는 육체의 결합은 소박하고 절실하다.

이 그림들을 서로 도와 판각하며 찍어 나누었던 수강생들의 마음이란 어떤 것이었을까. 수강생 신선화는 "한볼때기도 안되는 손재주가 어색스럽기는 했으나 무척 힘과 정성을 기울이고 싶었던 까닭은 왜였을까? 갈수록 막강해져가는 그 세력 거기에 억눌림을 당해도 쉬지 않고 싸우는 이들이 있으니 얼마나 우리에게는 힘이 되고 거룩한 상징이 되는지 모른다. 앞서서 나가면 산자는 계속해서 따르리라"라고 팸플릿의 후기에 써두었다. 그림은 부당한 권력에 대한 "싸움"이자 그에 대한 강력한 응원이기도 했다.

그림에 보이는 진지하고 엄숙한 자기 고백과 선언은 "단순한 작업으로 보이던 바닥을 덜어내는 칼놀림"을 풀어내는 과정에서, "파고 찍고 검댕이 묻혀가며 서로에의 끈끈한 정을 느끼며" 이루어졌다. 판화는 서로의 마음을 나누는 매개였다. "남은 것은 터질 듯한 아픔, 우리네 삶의 모퉁이들"이지만, "우리들은 서로의 호흡을 느끼며 멍든 가슴을 서로 어루만지면서" 걸어갈 수 있을 것이라 다짐도 하였다. 판화를 새기고 마음의 기록을 남기면서 만남의 공동체를 만들어간 시민들의 미술활동은 지극히 자율적이었다. 이러한 과정을 겪음으로써, 고립된 개인은 생존의 엄혹한 요구로부터 이탈하여, 타인의 고통을 해소하는 활동의 가능성을 열어갈 수 있었다.

### 3) 판화학교의 확산 – 노동자 야학과 대학의 판화 교실

판화를 매개로 자기를 표현하고 만남의 공동체를 형성하는 방식의 시민미술학교는 1983년 8월에 광주에서 시작된 이후 여러 지역으로 확산되었다. 광주의 시민미술학교는 강사들의 강연을 듣고, 견학을 가고, 실기 강사와 함께 판화를 제작하고 다시 그것을 전시회로 꾸미는 과정으로 구성되었다. 탈 만들기나 즉흥 촌극이 병행되기도 했다. 이후에 실시된 미술학교들은 광주와 유사하게 판화를 제작하며 공동체적 만남을 체험하는 핵심적 요소를 중심에 두면서, 공동제작화, 걸개그림, 만화 등 여러 미술의 방법을 결합시키고, 풍물, 연극, 탈극 등 다른 장르의 예술을 강습에 포함시키면서 발전했다.[46] 미술학교는 가톨릭 정의평화위원회 이외에 기독교청년회YMCA에서도 실시했고, 대학의 학생회에서도 개설하였다. 노동자를 위한 야학에서도 판화수업이 이루어졌다.

### (1) 노동자 야학에서의 판화교실

부산의 기독교청년회에서는 1981년부터 노동자 야학을 개설해왔다. 6개월의 과정을 거쳐 졸업을 할 때 학생들은 문집을 제작하게 된다. 1983년 입학한 5기 야학의 물망초반과 한마음반 학생들이 다음 해 2월에 졸업하면서 제작한 문집 『일꾼의 소리』에는 학생들이 만든 판화가 실려 있었다.

이들은 대부분 초등학교를 졸업하고 공장에 취업하여 1~2년간 일하다가 배움의 욕구를 가지고 입학한 10대의 여성 노동자들이었다. 오전 8시

---

46  예를 들어 1988년 수원시민미술학교의 프로그램은 판화 외에 얼굴 그리기, 이웃 그리기, 사진 찍기, 공동제작화 그리기, 탈 만들기를 포함했다. 「제1회 수원시민미술학교」 (1988.3.26~5.5).

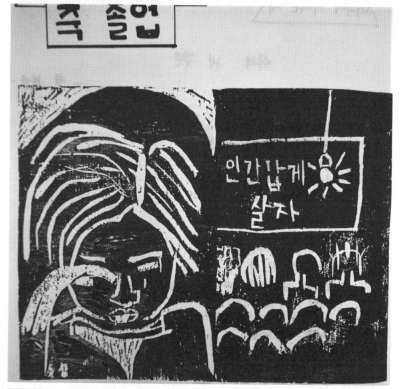

<도 35> 〈현실을 직시하라〉.
<도 36> 〈공부하는 모습 같기도 하고〉.
<도 37> 〈축졸업〉.

출근, 오후 6시 30분 퇴근의 긴 노동시간에 야근, 철야도 더해지는 어려움으로 인해서 최초에 입학한 수강생들의 4분의 1 정도만이 졸업할 수 있었다.[47] 국어, 영어, 한문, 사회의 교과목을 배운 것은 확인되지만 미술 실기가 몇 시간 지정되었는지는 확인하기 어렵다. 판화실기는 1983년 5기 야학에서 처음 실시하고, 이후 6기와 7기에서도 실시했던 것으로 보인다.[48]

졸업문집의 「넷째 마당−판화에 담은 우리의 이야기」코너에는 3점의 판화 작품이 실렸다. 제작의 기법은 진솔한 것이었으며, 칼을 잘 다루지 못하고 형태구성도 어려웠던 것이 고스란히 드러났다. 미술 강사가 따로 있어서 지도를 하거나 주제를 정해준 것 같지는 않다. 다만, 학생들 자신을 표현하려는 가장 기본적인 욕구가 드러나고 있었다.

〈현실을 직시하라〉<도 35>는 제목을 따른 듯, 눈을 크게 뜨고 입을 벌려 무어라 외치는 얼굴을 그렸다. 입의 자세한 표현이 어려워 둥글게 뚫어 놓은 데 그쳤지만 작가는 자신의 머리 뒤에서 후광과도 같은 빛이 환하게 비추도록 했다. 〈공부하는 모습 같기도 하고〉<도 36>는 얼굴을 받치고 조는 듯 공부하는 듯, 알 수 없는 자세를 그려냈다. 형태를 만들어내는 시각적 어휘가 극소화된 그림들이다. 그러나 깎아 냈다는 것, 거기서 자신이 드러난다는 것은 중요한 한 걸음을 내디딘 것이다. 매우 인상적인 판화 한 점이 문집의 앞부분에 실렸다.<도 37> 졸업의 기쁨 혹은 슬픔을 담은 눈물이 분수처럼 솟아오르는 얼굴이다. 급훈인 '인간답게 살자'라는 글귀가 쓰인 교실 풍경의 모습은 중등교육을 받기 어려웠던 야학생들의 최소한의 요구를 표현한 것이다.

---

47  「논단−더 나은 야학을 위하여」, 『다섯 번째 일꾼의 소리』, 부산YMCA, 1984. 2. 19, 54쪽.
48  6기와 7기의 판화는 1985년 12월 부산 YMCA에서 발행한 『1985 회원문화활동 자료집』, 13~14쪽에 실렸다.

목표는 자신의 무엇인가를 끄집어내어 가시화하는 것, 표현이었다. 판화마당의 앞머리에는 "자신의 감정을 자유롭게 표현할 수 있다는 것은 살아가는 데 있어서 커다란 기쁨이자 행복인 것이다. 그것은 또한 자신의 솔직한 감정을 타인에게 전달한다는 의미에서 자신의 원만하고 행복한 삶에 대한 권리이기도 한 것이다. 우리는 여기에 세 점의 작품을 실었습니다. 이것은 그 솜씨에 상관없이 우리의 마음을 솔직히 표현했다는 데 그 가치가 있을 것입니다"라고 밝혀두었다.

이들이 지닌 이미지의 저장고는 열악하기 짝이 없었다. 그러나 자기표현의 과정을 경험하는 것은 삶과 노동을 온전히 임금에 종속시켜야만 하는 삶의 관성과 자본의 규정력을 벗어나는 행위였다. 여기서 판화는 노동자들에게 자율적인 표현의 영역으로 신체의 활동을 이동시키는 매개가 되었다. 미술은 어떠한 환금성에 종속되지 않는 순수하게 무목적인 활동이자 온전하게 자기를 표현하는 자발적인 활동이었다. 판화는 '민중적인 것을 드러내는 장치'가 아니라, 노동자들로 하여금 자율적인 표현을 경험하도록 만드는 매개였다. 노동자들이 임금 노동 외부의 미학적, 자율적 가치들을 만나는 방법이 판화였다.

### (2) 대학에서의 판화교실

시민미술학교의 형식은 대학교에도 전파되었다. 서울에서는 1984년 1월 명동성당에서 시민미술학교가 개최되었고, 그해 11월에는 연세대학교에서 판화교실이 열렸다.[49] 대학신문인 『연세춘추』 1천 호 기념행사로 개최되었던 판화교실은 매일 오후 5시부터 8시까지 5일간[11.26~30]에 걸쳐

---

49　「연세대 연세춘추 판화교실 개설」, 『동아일보』, 1984.11.27.

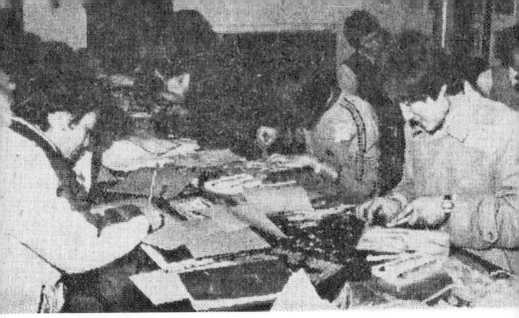

<도 38> 연세대 판화교실의 한 장면, 『연세춘추』 1002호, 1984.12.3.

연세춘추사 3층에 개설되었다.

1984년 11월, 연세대 중앙도서관 앞에는 '민주화투쟁학생연합민투학련'
결성식이 개최되었고, 학생의 날인 11월 3일부터 결성식이 예정된 5일까
지 학생들의 철야농성이 이어졌다. 또한 판화교실이 있었던 11월 마지막
주에는 총학생회 주관으로 《해방 40년 역사전》이 교내에서 진행되고 있
었다.

판화교실에 대한 『연세춘추』의 기사 제목은 「살아있는 그림을 나누고
싶다」였다.[50]〈도 38〉 강연자였던 평론가 원동석은 "그림은 누구나 그릴 수
있고 누구나 감상할 수 있는 대중성을 확보해야 한다"고 말했다. 기사에
따르면 이 판화 교실에서 학생들은 '공동제작'을 경험했다. 그들은 "조금
이라도 잘 그려보고자 나누는 '밑그림 토론회', 어떻게 하면 판화의 특성
을 잘 살펴 팔 수 있을까 고심하는 '조각하는 토론회', 공동파기 작업, 그

---

50 「살아있는 그림을 나누고 싶다」, 『연세춘추』 1002호, 1984.12.3, 3쪽.

리고 로울러 서로 밀어주기, 화선지 잘라주기, 서로 도와 찍기 등등"을 수행했고, "그렇게 완성된 작품은 또다시 벽면에 붙여졌고 서로에게 칭찬과 격려, 그리고 잘못을 지적하는 모습도 보였다"는 것이다.

판화는 민중이라는 말과 더불어 새로운 미술로 솟아오르고 있었고, 학생들은 진지한 질문을 던졌다. 강연자는 "아름다움이란 꽃이나 소녀를 그리는 등의 박제된 것이 아니다. 진정 아름다운 것은 우리 삶의 모습이다"라고 역설했다. 성공적인 판화교실의 분위기를 스케치하려는 기사의 의도가 보이지만, 판화라는 것을 매개로 '민중미술'이라는 낯선 담론과 조우한 학생들에게 고등학교의 교과서에서 배운 미술을 넘어서는 경험은 새로웠을 것이다. "빨간 치마를 입은 소녀"를 그린 유화가 불과 2주일 전 '연세미술전'에서 총장상을 받아 교내 전시되고 『연세춘추』 지면에 실렸던 현실에서는 더욱 그러했을 것이다.[51] 홀로 캔버스와 싸우며 고독하게 작품에 몰입하느라 괴로웠다는 총장상 수상자의 인터뷰는 전형적인 미술가의 언설 그대로를 반복했다.[52]

고독한 창작과 경쟁의 미술이 아니라 서로를 이끌어 만듦의 과정을 도와주는 공동제작의 방식은, 시민미술학교의 수업방식을 가져온 것이다. 이들은 낯설게 만난 다른 학생들과 자신의 생각을 나누고, 도움을 주고받으면서 판화라는 미디어를 통해 상식적인 기성미술의 외부를 체험할 수 있었다. '민중미술'이라는 용어는 판화를 매개로 이들에게 다가왔지만, 그것은 특정한 소재나 이념을 강제하는 것이 아니었다. 기사에 실린

---

51 「열네 번째 연세 미술전 수상작」, 『연세춘추』 1000호, 1984.11.19. 6면.
52 "작품을 찢어야 하는 고통을 너무 많이 체험했어요. 화가의 길을 가고 싶지만 그 때문에 겁이 나죠.' 화폭 앞에서 가장 솔직해지는 자신의 모습을 찾기 위한 그의 열정은 하루를 온통 물감과 빠레트와 붓놀림 속에서 그림만을 꿈꾸며 산다." 「연세미술전 총장상 수상자 김지섭 군과 짧게 나눈 얘기」, 『연세춘추』 1000호, 1984.11.19.

학생의 판화는 청년기 특유의 방랑에의 욕망을 지극히 가볍게 드러내는 것이었다.

그러나 이 판화학교는 꽃이나 소녀 등 제도가 가둬둔 미술의 외부에 놓인 '삶'이라는 것과, 자신의 삶에서 배제했던 지극히 자율적인 환금되지 않는 것으로서의 '표현'의 행위가 만날 수 있다는 새로운 상식을 제시해 주었다. 또한 짧은 공동제작의 경험에서, 검은 판화는 대학생에게 보장된 미래의 삶에서 배제된 것을 '민중'이라는 이름으로 돌아보게 했을 것이다. 깨끗한 갤러리와 어울리는 중산층의 삶을 착실히 준비하는, 대학생이라는 자유주의적 개인의 자리로부터 이탈하여, 미지의 타자로 향하게 하는 미디어가 판화였다. 그것이 정말로 얼마나 힘 있는 흐름으로 이끌어졌는지는 알 수 없다. 그러나 기사에 의하면 학생들은 판화학교의 마지막 날 '연세대 판화운동 장려추진위원회'를 결성하기로 했다.

연세대학교 이외에도 대학 내에서의 판화 제작은 미술동아리나 학생회의 활동을 통해서 다수 이루어졌다. 외부의 강사를 데려와 실시하는 미술학교나 판화교실은 학생회의 문화사업의 하나로 80년대 중후반에 많이 실시되었을 것으로 추정된다.[53]

### 4) 《민중시대의 판화전》–미술의 민주화

1985년 초 전국을 순회한 판화전시회는 검은 판화를 민중미술의 양식적 전형으로 각인시키는 계기가 되었다. 《민중시대의 판화전》이 그것이다. 이 전시에는 광주 시민미술학교의 일반인 판화작품 70여 점이 먼

---

53  1984~85년경 이화여대 학생이었던 한 연구자의 증언에 의하면, 외부 강연자들이 찾아와 개설한 미술학교에서 판화와 민화를 제작했으며 이로 인해서 미술에 대한 관점이 달라졌다고 한다.

저 3월 1~7일간 전시되었고, 8~14일간 작가들의 판화가 《시대정신 판화전》의 이름으로 전시되었다. 이 두 전시를 포괄하여 《민중시대의 판화전》이라고 명명했다. 전시를 보도하는 『매일경제』의 신문기사에서 '민중판화'라는 용어가 사용되었던 것에서 보듯, 판화는 '민중'이라는 단어와 결부되어 새로운 미술의 상징적 양식으로 널리 알려지게 되었다.[54]

《민중시대의 판화전》을 개최한 이들은 무크지 『시대정신』을 발행했던 문영태와 박건이 중심이 된 '시대정신기획위원회'였다. 이들은 1983년부터 《시대정신전》이라는 제목의 기획전을 열었는데, '신형상회화'의 전위적 작가들을 중심에 둔 것이었다. 그러던 것이 1985년에는 판화 작품을 중심으로 전시를 개최했다. 요컨대, 판화가 '시대정신'의 주류로 부상했던 것이다.

판화는 1984년 말을 고비로 대학을 갓 졸업한 젊은 미술가들 사이에 새롭고 진보적인 매체로 주목되었다. 1984년 9월에 결성된 '서울미술공동체'의 작가들이 판화달력을 제작하고[1984.10], 판화강습을 하며[경향미술관, 1985.5], 판화 전시와 『17인의 판화 지상전』[아랍문화관, 1985.12]을 발행했던 것이 대표적이다. '서울미술공동체'는 1985년의 《민중시대의 판화전》에 선보인 시민미술학교의 일반인 판화 작품에 주목하면서, "삶과 일체가 되는 미술"이라고 높이 평가했다.[55] 미대 졸업생들의 소모임도 판화에 주목했

---

54 「민중판화 3연전-시민미술학교전 · 시대정신 판화전 · 김봉준 목판화전」, 『매일경제』, 1985.3.7.

55 "연초에 우리는 폭넓은 소통을 위한 실천의 한 걸음을 내딛었고 미술과 대중의 건강한 만남을 경험할 수 있었다. 이제껏 일부 소집단의 암호놀이 마냥 공허한 형식의 틀에 매달려 스스로 벽을 만들고 그 속에서 안주하며 미술을 물신화하던 사람들에게는 미술이 어느 곳에서 건강하게 숨 쉬고 그 영역을 넓혀갈 수 있는지, 삶의 신명이 얼마나 미술을 풍부하게 해주는지 깨달을 수 있는 기회였다. 또한 현대 상업주의 예술의 타락상으로 터무니없이 치솟은 미술의 금전적 가치를 추종하여 정신의 창조물로서의 미술을 일률적

다. 홍익대 동양화과 졸업생들이 그해 결성한 '한모임'에서는 판화작품을 제작하여 전시했으며, 1983년 5월 창립전을 연 '목판모임 나무'는 판화전시, 대중강좌, 보급형 인쇄판화의 판매를 시도했다.[56] 판화가 청년작가들 사이에서 의미있는 방법으로 주목받으면서 대중적인 확장 가능성도 타진받게 것이다.

《민중시대의 판화전》은 총 전국 7개 도시, 13개 장소에서 개최되었다. 서울, 광주, 마산에서의 화랑 전시 이외에 부산대, 부산 수산대학, 고려대, 성균관대 수원캠퍼스, 중앙대, 중앙대 안성캠퍼스, 홍익대, 인천대학, 서강대학교에서 판화전이 개최되었다. 전시 외에 작가와 평론가의 강연회도 있었다.[57]

---

인 환금 척도로 규정하고 유한층의 경박한 투기 심리에 편승하는 미술 사업가들에게는 기생하는 미술이 아닌 원활히 소통되는 미술의 참 가치를 알려주는 기회였다. 이러한 점들은 시민미술학교에서 전문미술인이 아닌 일반 시민대중이 제작한 판화에서 다시 한번 확인되었다. 이 작품들은 절실한 생활에서 뿜어져 나오는 신선한 감정을 진술되게 나타내주어 기능만으로서의 미술이 아닌 삶과 일체가 되는 미술의 훌륭함을 증명해 주었다."「을축년을 보내며」, 『미술공동체』 3호, 서울미술공동체 발행, 1985.12.19, 2~3쪽.

56  『미술공동체』 2호(1985.10.20)는 '목판모임 나무'가 진행한 대중강좌를 기록했고, '한모임'의 활동을 소개했다. '한모임' 회원 김종억(김억)은 "한국화가 현대적 삶의 문제점들을 내포하기 위하여 좀더 다양한 모색이 필요하고 새로운 역사인식을 수렴해야 한다고 생각한다"면서 '한모임'을 소개했다. '한모임'은 1984년 이미 2회의 판화전을 개최했고 회지 발간도 기획하고 있었다. '목판모임 나무'는 창립전 이후 저렴한 가격의 판화 매매, 인쇄판화 모음집 제작, 5회의 세미나 등을 통해 판화의 대중보급과 확산을 시도했다. 이들은 '우리의 정서'를 표현할 수 있고 대중성과 복제성이 뛰어난 목판화를 연구하는 단체라고 소개했다. 회원은 김종억, 손기환, 연혜경, 윤여걸, 이상호, 이섭, 김진하, 김한영, 정원철, 홍황기였다. 「목판모임 나무」, 『미술공동체』 5호, 1986.9.5, 41쪽.

57  강연자로는 시인 김정환, 화가 문영태, 홍선웅, 최민화, 평론가 원동석, 유홍준, 최열이 있었다. 화랑전시회로는 서울 한마당화랑 1985년 3월 1~14일(열림굿), 광주 아카데미화랑 1985년 3월 20~26일, 광주 꼬두메 전시실 1985년 3월 28일~4월 2일, 마산 이조화랑 1985년 5월 25~30일(강연회), 「민중시대의 판화전 경과에 대하여」, 『시대정신 3』, 1986.5.20, 194쪽.

이 전시가 일반 화랑이 아니라 특히 8개 대학의 캠퍼스에서 전시되었다는 점이 중요하다. 판화가 학생들에게 시각적 충격을 주고 적지않은 호응이 있자 학생회에서 전시를 요청하게 되었던 것이다. 흥미로운 것은 1986년 초 대학생들의 개헌서명운동을 막기 위해 경찰이 전국 대학을 압수 수색하여 나온 물건들 가운데 깃발 1백 78개, 화염병 67개와 더불어 판화 1백 76개가 수거되었다는 사실이다.[58] 1985년의 대학가 순회전 이후 판화는 대학생들의 민주화 운동의 미디어로도 활용되기 시작했다.

그렇다면 미술가들은 시민들이 제작한 판화에 대해서 어떠한 평가를 하였을까? 무크지 『시대정신』 2에 실린 판화전 관련 좌담회 「민중시대의 판화 운동」의 끝에는 '미술의 민주화'라는 말이 키워드처럼 토로되었다. 이 말은 복층의 의미를 지닌다. 군부독재라는 당면한 상황에서 정치적 민주화를 위한 부분적인 노력을 미술에서도 추구해야하지 않겠느냐는 것이 그 하나의 의미이다.[59]

그러나 보다 더 급진적이고 본질적인 차원에서의 '미술의 민주화'가 좌담의 중요한 주제였다. '미술의 민주화'란 미술 그 자체에서의 민주화이며 이것은 곧 삶에서의 민주화이다. 그것은 시민미술학교에서 시도했던 바, 경계를 그어 미술가 아닌 이들 즉 시민 혹은 민중에게 좀처럼 허용하지 않았던 미술가의 자리를 내어주는 것이다. 이것은 시민 혹은 민중이

---

58  「전국 백 29개 대학 일제 수색」, 『경향신문』, 1986. 2. 15.
59  이 좌담회에는 미술집단 두렁의 장진영, 시대정신전을 이끈 문영태, 광주시민미술학교의 강사인 홍성담, 판화작가인 이철수, 서울미술공동체의 홍선웅이 대화를 나누었다. 「좌담회-민중시대의 판화운동」, 『시대정신』 2, 141~150쪽. 문영태는 "미술을 통한 민주화의 실현은 중요한 문제이며, 판화 부분도 억압장치에 대한 저항과 비판으로서의 역할 분담을 확대시켜 나갈 때라고 봅니다"라고 했다. 이에 대해 홍성담은 "삶의 민주화가 실현될 때 미술의 민주화도 있고 미술을 통한 민주화도 성립되겠지요"라고 말했다. 150쪽.

그들의 타자였던 미술을 만나는 것이며 동시에 무엇보다도 미술가들 자신이 그의 외부이자 타자인 일반인을 만나는 것이다.

미술가에게, 명성을 유지시켜줄 전시장의 관객과 생계를 유지시켜줄 구매자로서의 컬렉터가 아니라면, 과연 일반인은 어떤 의미가 있는가. 그것은 지워진 얼굴, 돌아봐지지 않는 타자이다. 이 타자와 구별되는 존재로서의 화가를 획정짓는 것은 무엇인가. 전시장과 갤러리의 제도 내에서, 미술가들을 일반인과 구별시켜줄 것은 전문성과 기능성이다. 완성도를 담보할 전문성과 고유한 기술이 아니라면 이들은 제도가 부여한 권력을 유지할 수 없다. '누구나 미술가'라면 역설적으로 미술가는 자기를 구분하고 유지할 방법이 없다.

그러므로 미술가가 전문성과 기능성을 포기하는 미술을 지향하며 일반인에게 미술의 영역을 내어주는 것은 자신의 지분을 포기하는 행위이며, 미술의 권력을 해체시키고 분산시키는 '민주화'라 할 수 있다. "전문인과 비전문인의 관계를 비상비하非上非下, 비승비속非僧非俗, 안과 밖의 관계에서 상호협동적 관계로 보고 그 원동력을 찾아야 할 것"이라고 한 홍성담의 언설, 그리고 전문성과 결부되어 민중판화에 제기된 '서투름'의 문제를 작품에 대한 상호 참여의 문제로 전환시키는 사고방식은 미술가가 일반인을 미술의 경계 내부로 이입시키면서 경계를 열어가는, 즉 미술 외부의 타자와 대면하여 미술가 자신의 자리를 이탈하는 과정이었다.[60]

이러한 이탈이야말로 민주주의이며 근원적인 의미에서의 정치였다.

---

60  "가령 두렁의 판화작품을 보면서 그 서툼, 거침에 감상자도 나도 저렇게는 그릴 수 있다라고 생각한다든지, 여기에다 이런 사람 하나 그려 넣으면 더 잘 어울릴 텐데라고 생각한다면 그것은 제작자와 감상자가 서로 개입의 장을 열어주면서 서로가 이야기할 수 있는 어떤 마당이 주어지는 거죠." 위의 글, 147쪽.

판화를 매개로 미술가들은 미술 외부의 타자들과 만나고 소통하며 새로운 공동체를 형성할 수 있었다. 판화를 매개로, 미술가와 일반인이 경계가 없이 평등한 만남이 이루어지는 순간은 잠정적 공동체가 형성되고 이로부터 '힘'이 생성되는 순간이었다.[61] 이것은 새로운 감각적 정치였다.

그런데 여기서 어떤 역설이 생겨났다. 미술가들이 '미술의 민주화'를 외치며, 미술가와 비미술가의 경계를 평등하게 흐트러트릴 때, 필연적으로 미술가들은 위태로워진다. 전문가라는 자신의 자리가 흔들리기 때문이다. 고급하고 완성도 높은 창조물로서의 미술의 위상 또한 불안해진다. 특별히 화이트 큐브의 고립된 전시장에서 시간을 내어 보고 터무니없이 높은 가격으로 사고팔 이유가 없어지기 때문이다. 따라서 미술의 민주화를 논하는 한편에 그것이 가져올 위험을 거부하고 미술가 고유의 전문성을 고수해야 한다는 발언 또한 존재했다.[62] 완성도와 전문성에 대

---

61  1980년대의 새로운 미술에서 키워드는 '아름다움(美)'이 아니라 '힘'이었다. 이러한 관점을 드러내는 글로 「힘의 문화」, 『시대정신』 1, 일과 놀이, 1984, 31~32쪽. 분명한 논리를 보여준 전준엽, 「현실 긍정을 향한 미술」, 『시대정신』 1의 글이 주목된다. 이 글 101쪽에서는 "우리시대의 미술의 가장 큰 변화 중 하나는 미술의 기능에 대한 문제제기라고 할 수 있다. 과연 미술은 무엇 때문에 존재하며 사회에 어떠한 모습으로 엮어지는 것일까. 그동안의 우리 미술은 장식적 목적으로 제작되거나, 자기 만족을 위한 마스터베이션 같은 것이었다. 이러한 문제에 대한 반성의 태도로 등장한 것이 미술에서 '힘'을 찾아내는 일이었을 것이다. 미술에서의 '힘'이란 미술이 좀더 많은 사람들의 눈으로 읽혀져서 사회에 환원되어 어떤 형태로든 '에너지'로 나타날 수 있을 때 가능한 것이다. 즉 미술이 한 개인의 눈으로 읽혀져 그 사람의 에너지로 나타나는 힘의 독점 현상이 아니라 많은 사람들에게 나누어지는 것을 말한다"라고 했다.

62  이철수는 "요즈음 와서 느끼는 점은 기성 미술인들의 작품이 프로답지 못하다는 생각이 듭니다. 이런 경우에는 시민미술학교를 만들어서 그 사람들의 성과를 보게 되는 경우하고 시각이 달라져야 한다는 생각이 드는데, 전문인의 그림은 전문인들 입장에서 철저하게 반성되어야겠다는 생각입니다." 그는 또 "민중정서라는 이유로 기성 미술인들의 전문성이 부정되어서는 안될 걸로 봅니다. (…중략…) 우리가 어떤 현실을 화폭에 담아내려 할 때 표현력이 서툴러지면 우리가 포착하고자 하는 현실은 없어지고 서툰 그림만이 남을 뿐이지요. 현실을 제대로 포착해서 남기기 위해서라도 뛰어난 조형성이

한 염려는 민중미술가들 내부에서도 작가적 삶을 유지하려 했던 이들에게는 항상적인 것이었고 어떤 청산주의를 유발했던 지점이기도 했다.

1984~85년경, 판화와 결합한 민중이라는 말은 어떤 함의를 지닌 것이었나. 1980년대 미술운동인 '민중미술'을 말할 때, '민중'은 피지배계급 즉 프롤레타리아를 의미하는 것으로 전제되었다. 또한 민중미술은 사회적 혹은 사회주의적 리얼리즘의 이념적 미술로 쉽사리 간주되어왔다. 민중미술을 사회주의적 정치미술로 등치하는 이 관점에 진실이 없지는 않다. 근본적인 의미에서 사회주의가 공동체적 주체를 추구한다는 한에서 그러하다.

그러나 일반적으로 민중미술을 사회주의적 정치편향의 미술로 간주할 때, 여기에는 이 새로운 미술의 흐름이 추구했던 근본적이고 풍부한 정치의 시도들을 간편하게 재단, 도식화하여, 대중과 미술가가 추구했던 역행逆行의 창조성을 외면하려는 기만이 있다. 또한 여기에는 1980년대 후반, 마르크스주의적 계급 결정론이 미술과 문화계의 새로운 힘으로 작동하면서 생겨난 '과학적 정치'의 오만함이 공동체를 추구한 만남의 미술을 폄하하며 남겨버린 경직된 도식이 있다.[63]

1980년대 초, 미술가는 전시장이라는 공간과 전문성의 추구라는 작가의 자리를 벗어나서 미술로부터 소외되었다고 생각했던 사람들을 만나

---

라든지 미의식, 표현기량이 필요하다는 거지요"라고 하면서 민중미술과 구분되는 작가적 완성도의 추구와 장인정신을 강조했다. 「좌담회-민중시대의 판화운동」, 『시대정신』 2, 145~146쪽.

63 이러한 관점에서는 민중미술이 궁극적으로 대중을 "정치적, 사회적으로 의식화"시키는 것이 목적이었으며, "합법적 대중집회 공간에서 민중들의 정치 인식과 투쟁성을 고양시키는데 그 목적을 가지고 있었다"고 본다. 특히, 이념적으로 각성된 엘리트 '조직가'들의 의도대로 대중운동의 진행되었다는 전형화된 운동사적 서술은 1980년대 말~1990년대 초의 경직된 운동진영의 언설 관습에 따라 고정된 이미지이다.

고자 했다. 학생과 주부, 회사원은 직장과 학교, 가정이라는 규율화된 정체성의 공간을 벗어나 표현의 미디어를 찾아서 미술학교에 들어섰다. 껍질을 벗는 것 같은 어려움을 겪으며, 표현의 즐거움을 겪으며 시민들은 광부와 농민, 노동자와 걸인, 장애인을 만나서 그들의 얼굴을 새겼다. 오로지 임금노동에 종사해야 했던 여공들은 야학의 판화수업을 통해서 자기표현이라는 자율성의 시간, '무관심적' 조형의 영역을 체험했다. 거기서 분수처럼 솟아난 눈물이 야학 졸업의 기쁨을 표현했다. 대학생들은 서로의 칼질을 도와주며, 꽃과 소녀가 아닌 삶이 미술의 대상일 수 있다는 말에 고무되었다.

미술가가 아니라도 미술은 할 수 있고 해야하는 것이었다. 미술을 하는 것은 자신의 삶에서 규정된 자리를 벗어나는 이탈과 변이의 행위였다. 미술가가 일반인과 만나 미술가로서의 전문성을 해체하며, 일반인이 미술가가 되고 노동자는 임금 노동을 떠나 자율적 창조의 활동을 경험하며, 학생이 삶의 미술을 생각하는 과정에서 판화는 유능한 매개가 되었다. 판화 특유의 양식과 미디어적 속성은 미술가와 일반인이, 시민과 노동자가 만나 표현을 나누는 과정에 적합했다.

판화와 결합한 '민중'이라는 말은, 최종적인 목적에 복속될 특정한 이념으로 한정된 주체를 의미하지 않았다. 그것은 타자와의 만남에서 이루어지는, 기존의 규격화된 정체성의 자리를 벗어나는 이탈의 흐름을 가능하게 하는 말이었다. 즉, '민중'이라는 말은 미술가가 자신의 자리를, 학생이 자신의 자리를, 회사원과 주부가, 노동자가 자신의 자리를 벗어나서 다른 무엇으로 향하게 하는 흐름의 통로, 하나의 '유로流路'와도 같은 것이었다.

그 유로에서 주체의 변이를 가능하게 했던 미디어가 판화였다. 판화의

거칠고 검은 이미지를 매개로 시민미술학교, 야학, 학교에서 잠정적인 공동체가 형성되었다. 이 일시적이면서 잠재적인 곳곳의 공동체들이 솟아올라 흐르면서 만들어낸 흐름, 그 흐름의 힘이 1987년의 변화를 만들어낸 미술과 대중의 힘이었다. 요약하자면, 1980년대의 판화가 갖는 의미는 그것이 아름다움의 완성을 추구하는 '작품'이 아니라, 자신의 계급과 계층 외부의 타자를 만나 소통하며 공동체를 형성하는 힘의 '미디어'가 되었다는 데 있다.

## 2. 장소의 이탈과 주체의 변이—걸개그림의 등장

### 1) 수행성과 그림의 결합—미술집단 '두렁'의 벽화와 탱화

걸개그림의 기원이 되는 시도를 보여준 것은 미술집단 '두렁'이다. 그렇지만 두렁에서 처음 수행성과 결합된 그림을 그리기 시작했을 때 그 이름은 벽화였다. 1983년 7월 '두렁'의 창립 예행전이 열렸던 서울 아현동의 애오개 소극장 벽에 붙인 〈만상천화萬像千畵 1〉이 그것이다.[64]〈도 39〉

---

64  현재 남아있지 않은 이 작품의 제목은 〈만상천화 1〉이며 사진도판이 두렁 전시도록 『산그림』과 『계간미술』 여름호, 1984, 186~187쪽에 나와있다. 『민중미술』(공동체, 1985)에 '만상천하'로 표기한 것은 오기로 보인다. 김봉준, 「미술의 주체성 상실과 민중미술」, 『현실과 발언—1980년대의 새로운 미술을 향하여』(열화당, 1985), 61쪽에는 도판 그림의 제목을 '萬像千畵'로 표기했다. 재질과 사이즈 확인은 『계간미술』 기사에서 할 수 있었다. '두렁'의 《창립예행전》은 본격적인 창립을 준비한다는 의미의 전시명이었다. 이 전시는 1983년 7월 7~17일에 애오개 소극장에서 열렸다. 리플릿에는 "구경 오십시오! 뜻있는 젊은 미술인들이 그림을 함께 그리고 한곳에 모아 전시회를 엽니다. 보통 전시회를 열면 화랑에서 소수 애호인들끼리 소극적인 감상에 그쳤는데, 이젠 일반인들과의 적극적인 만남이 필요한 때입니다. 공동벽화, 판화 전시 및 보급, 창작탈, 민속화 전시 등 새롭게 짠 미술판을 준비하였으니 많이 와서 보고 즐기시기 바랍니다"라는 초대의 글이

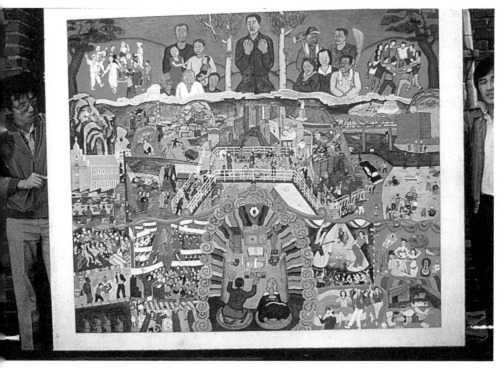

<도 39> 두렁, 벽화 〈만상천화 1〉, 비단에 채색, 171×208cm, 1983.

'두렁'은 1983년에 조소를 전공한 김봉준을 중심으로 홍익대 미대생들이 규합해 결성한 미술집단이었다. 장진영, 오경화, 이기연, 김상민, 김준호, 이연수, 김양호가 전시도록인 『산그림』의 동인 명단에 올라있었다. 전시된 것은 일반적인 유화나 수묵채색화가 아닌, 공동벽화, 판화, 만화, 탈, 낙서그림 등이었다. 이것이 이들이 생각한 살아있는 그림, 산 그림이었다. 산 그림은 전문적 교육이나 작품의 자격조건과 무관하게 비전문가 대중이 자신의 삶을 표현하기 위해 그리는 그림을 말했다.

두렁은 「'산그림'을 위하여」에서 지금이야말로 "자폐적 허무의식으로 죽어있는 그림, 상품문화가 된 병든 그림에서 산그림"으로 나아갈 때라

---

실렸다. 창립예행전 리플릿은 국립현대미술관 최열아카이브 소장.

고 선언했다. 이들이 근원으로 삼은 것은 자본주의적 근대 이전에 존재했던 민속미술folk art이었다. 민속미술의 "순박한 자연성, 역동적 여유, 공경적 웃음, 객관적 자기폭로, 공동적 신명神明"이 추구되어야 할 가치였다. 방법으로는 장승이나 탈, 부적, 까치호랑이나 용 그림, 무속화, 시왕탱·감로탱 등의 불화가 이에 속했다. 작가를 알 수 없는 조선시대 민화民畵가 과거의 살아있는 그림이라면, 만화나 낙서화는 오늘날의 산 그림이었다.[65] 이들은 이기주의적 경쟁을 초래하는 전문성을 경계하고 공동으로 작업하는 방식을 선택하면서, 어수룩하고 못그린 그림, 과거와 현재의 산 그림들을 닮으려 했다.

이러한 요소들이 〈만상천화 1〉에는 종합적으로 드러났다. 〈만상천화 1〉은 공동으로 제작하여 각 부분의 양식이 달랐다. 정식의 서양화 묘사법을 버리고 만화와 같은 소박한 인물 형상을 그렸다. '감로탱'의 형식을 따라 아래부터 아수라계, 현실계, 이상계의 삼단구성을 취했다.[66] 장소와 시간을 혼합, 병렬 배치하고 주대종소법主大從小法을 따르면서 서양의 원근법적 공간구성을 배제했다. 〈만상천화 1〉에 보이는 요소들-소박한 인물 형상, 삼단구성, 병렬적 시공간 배치, 주대종소, 전통적 장식성-과 대형 천에 공동제작하는 방식은 걸개그림의 전형이 되었다.

---

65  『산그림』의 「민속미술을 익히자」에서는 7가지를 기본형으로 보았는데, 까치호랑이 그림, 용그림, 화조화, 무속화, 탈, 효재화(문자도), 시왕탱이었다. 여기서 까치호랑이 그림, 용그림, 화조화, 무속화 등은 모두 '민화'를 말하는 것이었다. 민화는 조선시대에 제작된 전문 화가가 아닌 아마추어 작가의 그림을 말하며, 두렁은 이를 민중화로 간주했다. 민화를 조선시대 민중화로 보는 시각은 원동석, 「오늘날의 민중화는 가능한가」, 『일과 놀이 1 – 내 땅을 딛고 서서』, 일과 놀이, 1983에서도 확인된다.

66  감로탱은 죽은 자들의 원혼을 풀어주기 위해 감로(음료)를 베풀어 영혼을 천도하는 의식을 그려 담은 그림이다. 하단엔 윤회를 반복하는 아귀 등 중생의 세계, 중단은 제단과 법회, 상단은 불보살의 세계로 구분되어 묘사된다. 불화의 형식과 만화적 형태를 결합한 실험을 보여준 오윤의 작업도 참고된다.

〈도 40〉 두렁, 〈문화 아수라〉 공연 모습, 1983.7.

〈만상천화 1〉은 낙서와 같은 소박한 그림체로 기술적 완성도를 화면에서 삭제하고, 전통회화의 기법을 통해 모더니즘에 역행했다. 아수라장과 같은 현실 위에는 노인과 아이, 노동자, 여공, 농민들이 얼싸안은 공동체가 간절하게 표현되었다. 『산그림』에서 말한 바 "있어야할 것"의 최종적 방향은 민중의 지혜를 모으고 전통의 힘을 빌려 썩은 세상을 물리치고 유토피아로 나아가는 것이다.

중요한 점은 그림이 전시된 공간에 창작 마당극탈극인 '문화 아수라'가 연행되었던 것이다.〈도 40〉 '문화 아수라'는 어리석은 향락적 문화를 풍자하는 그림의 내용과 연관되었지만, 그림이 연극에 환영illusion의 극적 공간을 만들거나 유기적 관계를 갖는 것은 아니었다.[67] 그럼에도 불구하고,

---

67    유혜종, 「삶의 미술, 소통의 확장─김봉준과 두렁」,『미술이론과 현장』16, 한국미술이론학회, 2013,〈도6〉. 창작 탈극 아수라의 내용은 현대문명을 풍자하는 내용을 담고 있

이 장면은 1970년대 문화운동이었던 마당극의 연행이 1980년대 초반 그림과 느슨하게 연결되었던 흥미롭고도 중요한 순간을 보여준다.[68] 행위와 그림의 만남이 이루어졌던 것이다.

이 결합이 가능했던 것은 두렁의 김봉준과 장진영이 대학의 탈춤반과 연극반 활동을 했었고, 애오개 소극장을 설립한 마당극 단체인 한두레 멤버들과 교유했던 때문이었다. 마당극의 기원은 1970년대 초의 '탈춤부흥운동'으로 소급된다. 탈춤은 처음에는 소박한 민족주의적 탐구로 시작되었으나, 천민賤民인 광대들에 의해 연행되어 유교적 신분제와 가부장제에 대한 풍자와 조롱을 담은 능동적 민중극으로 평가되고, 형식적으로는 근대극을 해체하는 점에서 재발견되었다. 탈춤(혹은 가면극)에 대한 대학생과 지식인들의 매혹은 강렬했고 대학에는 탈춤연구회와 민속극연구회가 만들어졌다. 1973년 김지하가 쓴 '진오귀 굿'을 시작으로 하여, '소리굿 아구' 공연 이후 한국문화연구회 '한두레'가 결성된 것은 본격적인 마당극 운동의 기점으로 간주된다.[69] 1974년의 동아일보 사태를 다룬 〈진동아굿〉, 1978년 광주 YMCA 체육관에서 광주의 극단 '광대'에 의해서 공연된 〈함평고구마〉와 서울기독교회관에서 열린 '고난받는 동일방직 근로자를 위한 기도회'에서 공연한 〈동일방직 문제를 해결하라〉는 극형식을 넘어서서 극과 현실, 무대와 현장이 일치하는 마당극의 성격을 보여주는 예들이었다.

---

었으며, 별다른 각본이 없이 거의 즉흥적으로 이루어졌다고 한다. 두렁 멤버였던 장진영과의 전화 인터뷰로 확인했다.

68  1970년대 문화운동의 방법인 마당극이 1980년대에 확산되었으나 1987년 이전까지 마당극 공연에서 배경으로 그림이 사용된 예들은 거의 없다고 한다. 이 사실은 마당극 연구자 이영미와의 전화 인터뷰에 의하여 확인했다.

69  이영미,『마당극 양식의 원리와 특성』, 시공사, 2001.

서양의 근대극과 다른 마당극의 '마당'은 관객이 관조하는 대상적 환영 illusion이 상연되고 가상의 내러티브가 진행되는 무대와는 다른 성격의 열린 공간을 말한다. 교회나, 성당, 체육관이나 강당 혹은 사무실 그리고 야외의 운동장이 극이 펼쳐지는 '마당'이 되며, 극의 내용은 바로 그 장소에서 관객들이 경험하거나 타기해야할 현실을 담아낸다. 극의 내용구성은 한 명의 극작가가 아니라, 다수의 연기자들이나 공연을 요청한 대중들의 공동제작으로 만들어지며, 대사에 더하여 음악과 춤이 종합된 연행의 과정에서 관객들의 말, 소리, 움직임이 연기자들의 그것과 뒤섞인다. 극장은 현실로부터 괴리된 미학적 공간으로 폐쇄되지 않으며, 극은 내러티브와 연기적 표현의 완성도로 평가되지 않는다. 마당극은 연극이면서도 현장의 행위로 작용하여 현실과 극적 환영의 이분법적 배치 사이의 막을 찢고 틈을 내며, 이어지는 즉흥적 퍼포먼스로 확장시킬 수 있는 새로운 극형식이었다.[70]

1970년대의 탈춤이 그 어떤 서양 예술 양식보다도 전위적인 것으로 재발견되었던 것은 당대의 현실에 대한 첨예한 역행의 감각으로 읽혔기 때문이었다. 변두리 가게의 명칭조차 '근대화'였던 시대, 미술을 포함하여 사회 전체가 당대 서양의 것에 도달하기 위한 맹렬한 속도전이 치러지던 시대였다. '압축성장'의 법칙을 내면화한 크고 작은 자본가들이 이윤을 선점

---

70 이영미, 위의 책; 조동일은 극중 장소와 공연 장소의 일치를 탈춤의 특징으로 꼽고 있다. 탈춤(탈극)은 풍물을 치고 거리를 돌아다니다가 연극을 하면서 시작된 것인데, 사람들이 모여있는 그 장소에서 광대들과 관객들이 대화를 나누면서 극이 시작된다. "이러한 입장에 선 관중은 방관적인 제삼자가 아니고 극중 행위에 참여하는 당사자이다. (…중략…) 관중의 개입으로 극중 행위는 현실성이 보장된다." 조동일, 「공연장소와 극중장소의 관계」, 『탈춤의 역사와 원리』, 홍성사, 1979, 131~142쪽. 조동일은 관객들의 비판적 개입을 요청하는 베르톨트 브레히트의 서사극 운동을 말하면서 브레히트의 소격효과(verfremdungseffekt)는 탈춤의 관중과 등장인물이 맺는 관계와 유사하다고 지적하기도 했다.

하면서, 낙오자와 소외자들이 생겨났다. 가면극 연구회 '한두레'의 멤버 장만철張萬喆은 철거민 거주지인 경기도 광주에 몰려들어 순식간에 분양가를 올린 "광주단지 한다"는 투기족들을 두고 "아무도 그들에 도전할 수 없다. 이미 그들을 선망하기에도 눈이 부시다"라고 절망적으로 토로했다. 소설가 최인호로 대표되는 '청년문화'는 대중매체가 만들어낸 문화적 투기물로 비판되었다.[71] 모든 것들을 휩쓸어 가는 서구적 자본주의와 수입된 문화의 광풍 속에서 찾아들어간 것은 근대 이전의 전통과 그 속에서 찾은 공동체, 자본과 이윤을 매개하지 않은 '너와 나'의 새로운 관계 가능성이었다. 요컨대, 식민지적 자본주의에 대한 근본적인 역행의 전위로서 민중적 전통의 문화적 형식인 탈춤이 발견되었던 것이다.

탈춤부흥이 일어나던 1970년대, 미군부대가 있었던 서울 용산에서 중고등학교를 다녔던 김봉준은 대학에 입학하여 처음으로 사물놀이를 본 순간에 비로소 삶의 가능성을 찾았다고 회고했다. "이국적"일 만큼 새로운 공동체적 에너지가 알지 못할 우울증을 씻어주었다는 것이다.[72] 민족적인 그러나 너무나 이국적인 퍼포먼스-사물놀이를 보는 순간, 그는 감염된 것처럼 내적 감성의 변이變異를 경험했다. 그러한 내적 변이의 경험을 추동시킨 탈춤과 풍물의 경험은 미술에서의 실험으로 이어졌다. 민중

---

71  장만철, 「청년문화의 문제(1)」, 『한두레』 창간호, 1974. 7. 장만철은 1980년대 후반 영화운동에 투신하였다. 장선우가 감독명이다. 마당극에서 영화로의 매체 전환은 1970년대와 다른 80년대라는 시대적 변환을 잘 보여준다.

72  일종의 정신적 세례로 다가갔던 민족주의적 문화운동의 충격은 1970년대 후반-80년대 초반 학번의 대학생들에게 삶의 방향을 변화시키는 계기였다. 여성운동을 했고, '여성문화큰잔치'의 총기획자였던 김경란은 서울대 미대 학생이었고 미술가라면 당연히 유학을 가야하고 '코스모폴리탄'으로 살아야 한다고 생각하고 있었으나 탈춤반, 연극반 활동을 통해서 역사의식을 가지게 되었고 다른 삶을 살기로 결심했다고 한다. (김경란 구술녹취록, 민주화운동기념사업회 오픈 아카이브). 김봉준의 회고는 김봉준, 『붓으로 그린 산 그리메 물소리』, 강, 1997.

〈도 41〉 두렁의 창립전 열림굿 장면, 경인미술관, 1984.4.

적 전통을 되가져오는 '민속미술'로서 탱화와 신장도를, 마당극 공동제작
의 원리를 따라서 '공동벽화'를 시도하게된 것이다. 말하자면, 대학생-지
식인의 전위적 문화운동인 마당극의 흐름이 미술로 연결되면서 모더니
즘의 강박적 주술을 해체하는 시도가 틈입할 수 있었던 것이다.

그 틈입의 결과물이 1983년의 마당극 '문화아수라'와 1984년 4월 경
인미술관의 창립전 열림굿이었다. 창립전이 열린 경인미술관 마당에는
고사를 지낼 제단이 세워졌으며, 탱화와 신장도神將圖가 걸렸다.〈도 41〉 이
그림들에는 아직 걸개그림이라는 명칭이 부여되지 않았다. 다만 그림은
열림굿을 올릴 대상으로서의 신위神位, 귀신들을 불러 머물게 할 장소, 역
사의 영혼이 머물 이미지의 집으로 놓였을 뿐이었다.

주목해야 할 점은 이 열림굿의 의식이 미술관 앞마당이라는 장소의 성격
을 변이시킨 점이다. 공동제작 된 〈조선수난민중해원탱〉〈도 42〉이 제단의 주

<도 42> 두렁, <조선수난민중해원탱>, 1984.

화㆓畵로 자리 잡고 〈갑오농민신
상〉이 그 옆에 놓였으며, 동학東學
의 주문呪文을 부적처럼 쓴 종이들
이 걸리거나 매달린 공간은 신당
神堂과 불당佛堂이 혼합된 제의의
공간이 되었다. 박수무당 김성현
이 굿을 행위하는 순간 둘러싼 이
들은 추임새를 넣거나 웃거나 외
치면서 제의에 공동으로 참여하
는 기도자들이 되었다.

그렇다면 두렁은 무엇을 기도
했던가? 그림에 놓인 것은 민중
의 삶으로 뒤집어 본 반反역사의
도상들이었다. 〈도 42〉 굿은 그림을
통해 서양과 일본이라는 외세,

양반과 왕권의 힘에 눌린 민民의 죽음-실패한 혁명의 원혼을 불러내 접신接
神했다. 그림 속 죽은자들의 원한을 풀어내는 해원解冤의 의식을 통해서, 현
실은 과거의 역사를 매개로 삼아 다른 현실로 이전移轉할 힘을 얻는다. 미
술관에 관官이 아닌 민民의 역사가 들어서면서, 현실은 과거를 통해 틈을 벌
려, 근대의 통치가 부정하고 억압한 것들이 역사와 전통의 주술을 따라 풀
려 나온다. 미술가가 해원의 기도자로 변모하는 순간에 굿의 행위와 그림
은 효과적으로 결합되어 장소를 해체하고 시간을 다시 연다.[73]

73  전통적 연행의 현대적 재현을 고려할 때, 두렁을 비롯한 문화운동이 차용한 전통적 연
    행과 전두환 정권 초기 '국풍 81'류의 발전주의적 국가 제전과는 그 성격을 분명히 구분

그러나 두렁의 열림굿은 전통적인 의례의 재연再演으로 규정될 한계 속에 있었다. 그것은 이 행위가 미술관이라는 안전한 공간에서 예술적 퍼포먼스의 하나로 이루어졌기 때문이었다. 성완경이 『계간미술』에 쓴 평문에서 보듯, 이 작업은 미술계 내에 이질적인 미학을 이입시키는데 성공했다. 비판적 '신형상회화'의 1980년대 미술지형을 기획했던 평자는 급작스런 '민중적 전통'의 틈입에 대해서 "낡은 하드웨어"라고 폄하하면서도 "긍정의 정신과 쾌활함"을 평가할 수밖에 없었다.[74]

그러나 미술계 안으로의 틈입이란 결국 자율성을 보호받는 전시장 안에서의 변화이며 국가와 자본이 부여한 배치안에서 미술의 자원을 갱신하는 것이다. 보다 근본적인 정치의 요청이 미술의 자리를 이탈시키는 상황은 1984~85년의 실내집회의 여러 장소에서 일어났다. 동시에 미술집단으로서 '두렁'의 전시 활동은 1985년으로 넘어가면서 실질적으로 종결되었다.[75]

---

해야 한다. 사회통합적 정체성의 규율과 국제 시대에 상품 브랜드화한 전통의 발굴은 자본주의적 국가주의의 필수 매뉴얼이다. 그러나 '동학농민전쟁'을 핵심으로 하는 저항적 민족주의의 민중서사로 역사를 뒤집어 보기 시작했던 1970년대 후반~80년대 초반에 있어서 민족적 전통의 소환은 당대의 국가-자본의 드라이브에 전면적인 역행의 흐름을 생성시키는 방법이었다.

74 성완경, 「두렁展」, 『계간미술』 여름호, 1984, 186~187쪽. 평자는 이른바 민중미술에 대해서 "오늘날의 민중은 (…중략…) 수백, 수만 배가 되는 되는 각종 사진, 전자매체에 의한 소프트웨어적인 정보와 자극의 총량에 포위되어있다"라면서 "민중미술운동의 방향은 이 같은 점을 숙고함으로써 보다 실제적인 차원을 획득하여야 하리라고 본다"고 충고하고 있다. 전통적 매체나 연행의 방법론은 비현실적이고 이상화되었으며, 시대착오적이라는 지적이다.

75 1984년의 창립전을 끝으로 정기적인 그룹전은 없었다. 멤버들은 활동 영역을 생활미술공방과 노동미술, 민중문화운동 등으로 달리했다. 성효숙과 라원식은 두렁 멤버들이 노동운동과 직접 결합하는 밭두렁과 문화운동을 하는 논두렁으로 나누어 활동했다고 회고했다. 「6.10 민주항쟁 경인지역 구술사업 성효숙」 김현석 대담, 2017; 라원식, 「사랑과 투쟁의 변증 속에서 생장한 노동미술 (2)-80년대의 노동(해방)미술운동」, 『미술

## 2) 실내 집회에서의 그림들 – 헤테로토피아의 생성과 미술의 변이

민주화운동청년연합<sup>민청련</sup>이 1983~84년에 서울과 광주에 결성되었다.[76] 서울 민청련에는 두렁의 이기연이 그린 두꺼비가 상징이 되었고 광주전남 민청련에는 홍성담의 판화 〈대동세상 1〉이 깃발그림이 되었다. 이어서 민중문화운동협의회<sup>민문협</sup>가 1984년 6월에 서울과 광주에서 결성되고, 이들을 위시해 여러 운동단체가 연합한 민중민주운동협의회<sup>민민협</sup>가 설립되었다. 민중, 농민, 노동자, 여성 등 부문별 운동체들이 결성되자 집회가 열렸다.

1984~85년의 집회들은 대부분 실내에서 이루어졌다. 그 시작은 열림굿과 고사<sup>告祀</sup>였고 마당극이 연희되었으며, 풍물로 마무리 되었다. 연설과 강연 등 일방향의 발화도 있었지만, 그보다 다 같이 노래 부르기, 영화와 슬라이드 상영 등 청각적이고 시각적인 다양한 체험으로 구성되었다. 무엇보다도 굿과 풍물의 격렬한 움직임과 요란한 소리를 통해서 주최자와 청중이 주객의 구분 없이 혼융되는 순간을 체험하며 끝났다. 집회는 그 자체로 하나의 행위이자 의례이면서도 그 안에 풍부한 시청각적 퍼포먼스를 상연했다. 이 장소에 그림이 걸렸다. 그림은 도상과 기호들을 통해 함축적 의미를 전달하고, 가치와 목적을 집약한 상징으로 사용되면서, 가장 중요

---

세계』, 1992.10.

76 신군부의 집권 이후, 숨죽여 왔던 민주화 요구가 솟아올랐던 것은 1983년 9월 30일의 민주화운동청년연합의 결성을 계기로 해서였다. 군사정부는 미국으로부터 정권에 대한 인정을 받고, 국제적 위신과 통치의 명분을 획득하기 위해서 정치적 규제를 완화했다. 1983년 12월에는 학원 자율화를 발표했으며, 1984년 2월에는 정치활동규제가 풀렸다. 민주화운동청년연합의 의장은 김근태였으며, 1970년대 말의 민주청년협의회의 이름을 이어받았다. 민청련의 역사적 임무는 민족통일과 민주정치의 확립, 민주자립경제와 부정부패 특권정치의 청산, 민중의 창조적인 문화와 교육 형성, 국제평화를 위한 냉전체제의 해소, 핵전쟁의 방지라고 '창립선언문'에서 밝혔다. 민주화운동기념사업회 한국민주주의연구소 편, 『한국민주화운동사3』, 돌베개, 2010. 212~213쪽.

하게는 시각적 물질성으로 공간을 채색하고 분위기를 생성시켰다.

1980년대의 집회들은 성격이 다양하고 1987년을 계기로 확장, 변화해가지만, 근본적인 의미에서는 한나 아렌트Hannah Arendt적인 의미에서의 정치 그 자체이다.[77] 즉, 자유주의적 생존의 행위를 중지하고, 생존의 공간 바깥에서, 타자와 공동체의 문제에 대한 발언과 행위를 수행하는 것이다. 이윤추구를 위한 시장과 생존을 위한 노동의 자기 폐쇄성을 벗어나 세계-타자를 바라보는 행위와 말이 모이는 장소가 집회였다. 그것은 어떤 특정한 결의나 규칙문을 만드는 것이 아니라, 발전주의적 시장경제 속에서 졸업과 취업, 승진과 재산 증식의 관습적 생존 바깥으로 잠시 이동하는 행위이다. 이러한 이동은 국가와 자본이 만든 행동의 준칙들 바깥의 행위이며 돈이 되지 않고 쓸모없어 이름 붙여지지 않는, 기록되거나 보여지지 않는, 그런 행위들이다. 1985년에는 이런 행위들에 '문화큰잔치', '총회', '규탄대회'와 같은 이름이 붙었다.

국민, 산업역군, 근로자, 학도 호국단의 대학생 등 국가와 자본이 규정한 정체성의 바깥으로 나아가는 행위는 위험하다. 통치 권력의 단속 때문만이 아니라, 자칫 잘못해서 자본의 흐름을 거스른다면, 삶은 나락으로 떨어질 수도 있기 때문이다. 때문에 '민중'으로 가는 길은 위험하다. 1984~85년의 집회들이 열림굿과 마당극, 풍물의 연행들로 충만했던 것은, 그 위험한 변이를 수월하고 유쾌하게 만드는 방법이었기 때문이 아닐까. 국가와 자본의 규율로부터 이탈하는 이질적 장소, 도시 속의 헤테로토피아heterotopia는 억세고 낯선 전통과 과거로 향하는 역행逆行의 동력을 가져와 발전주의의 수직적 흐름과 맞부딪쳐, 진공의 시공간을 만들어

---

77   한나 아렌트, 이진우·태영호 역, 『인간의 조건』, 한길사, 1996.

내는 순간 생성될 수 있었다. 시간을 단절시키고 장소를 변이시킴으로써 미술가-지식인-대학생들은 타자-노동자-농민과 만날 수 있었고 노동자와 농민들은 자율적인 발화의 주체로 변이할 수 있었다.

1980년대의 '운동'이란 국가와 자본의 배치를 파계하는 변이였고, '민중'은 그 변이를 가능하게 만드는 유로流路였으며, 집회는 변이를 추동하는 퍼포먼스였다. 1984년 결성된 민중문화운동협의회에서 개최한 2차 총회는 1985년 4월 13일 여의도 가정법률상담소 강당에서 열렸다.[78] 이 공간은 본래는 일방적 전달을 위한 업무공간이지만, 행사를 찍은 사진을 보면, 마치 경인미술관에서처럼 고사와 굿이 벌어지는 신당神堂 혹은 사당祀堂처럼 분장되었다.〈도 43〉 천정에는 말뚝이 그림이 부적처럼 걸려있다.〈도 44〉 말뚝이는 전통가면극인 오광대五廣大의 하나로 양반의 말을 모는 하인이지만 그를 조롱하고 위협을 서슴지 않는 반골反骨 기질의 인물이다. 단상에는 촛불이 켜있고 위패를 대신하여 "광대신위, 노동자신위, 청년학생신위, 광주혼령신위, 독립열사신위, 농민신위, 동학열사 신위"가 쓰인 종이가 밥과 술을 올린 젯상 아래 늘어뜨려졌다.〈도 45〉

상민도 하대下待했던 천민인 광대, 근로기준법 준수를 외치다 죽은 노동자, 5·18의 광주사람들, 외세와 양반에 죽은 동학군들과 의병, 독립군의 혼령을 불러내는 열림굿으로 행사가 시작되면서 과거의 역사는 현재에 틈입하여 시간의 흐름을 정지시키고 방향을 뒤틀어버린다. 여러 연사들의

---

78 민중문화운동협의회는 1984년 6월 9일 흥사단 강당에서 창립 후 첫 공개집회를 열었다. 광주항쟁에서 사망한 윤상원 열사를 문화신장으로 모시는 굿에서는 살풀이춤, 병신춤, 작두타기가 올려졌고, 시낭송, 노래 함께 부르기, 대구 택시 운전사 시위에 대한 보고 등의 행사가 진행되었다. 정부의 문화정책을 풍자하는 마당극과 광주항쟁을 다룬 노래극 '빛의 결혼식'도 있었다. "사면 벽을 가득 덮은 벽화와 깃대" 그리고 "판화판매"가 있었다고 기록되어 있으나 현장 이미지를 확인할 수 없었다. 민중문화운동협의회, 『민중문화』 2호, 1984.8.1, 31쪽.

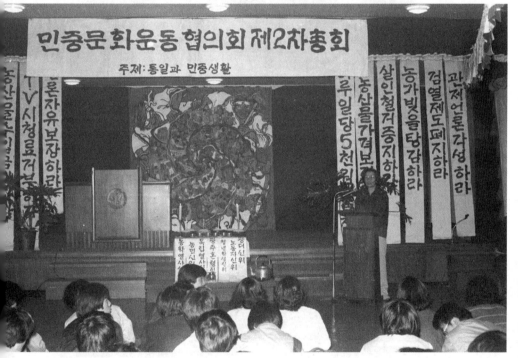

<div>
43 | 44

45
</div>

〈도 43〉 민중문화운동협의회 2차 총회의 모습, 1985.4.13.
〈도 44〉 김봉준, 〈말뚝이〉, 1985.
〈도 45〉 민중문화운동협의회 2차 총회장 단상의 모습.

제2장/ 미술관 밖의 미술, 이탈과 변이의 미술   211

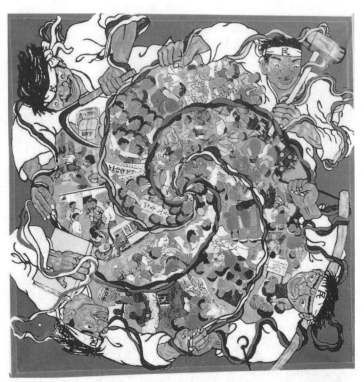

〈도 46〉 두렁, 〈통일염원도〉, 비단에 채색, 171cm×208cm, 1985.
〈도 47〉 김봉준의 〈별따세〉와 홍선웅의 〈민족통일도〉, 1985.

말들에 이어 춤패 '신'의 이애주의 춤이 이어지고, 노래패 '새벽'의 노래를 다 같이 부르며 흥이 오르고 나면, '한두레'의 깃발춤에 이어 주최자와 참여자가 함께 휘돌아 나가는 춤의 몸짓과 풍물의 소리로 사람들은 육체적, 감정적으로 결합된다. 공간은 말, 소리, 몸짓들이 공유되는 관계의 물질성으로 충만하다. 여기서 시각적 중심이자 상징으로 놓인 것이 단상의 벽에 걸린 그림 〈통일염원도〉이다. 이 그림은 두렁이 공동제작한 것이다. 김봉준과 장진영은 1985년부터 민중문화운동협의회에 참여하고 있었다.

〈통일염원도〉의 제목은 민문협을 비롯한 당시 운동진영의 논리를 담고 있다.(도46) 민중의 진정한 해방과 군부독재의 해소를 위해서는 외세에 의해 점유되고 전쟁으로 분단된 한반도의 지정학적 모순을 해결하는 통일이 근원적인 해결책이므로, 이를 민주화와 같이 추구해야 한다는 생각이다. 그러나 정작 그림은 운동의 논리보다는 대중의 본원적인 힘을 형상화하려 했다. '민衆'자를 동여매고 망치, 낫, 물지게, 책을 쥔 흰 저고리의 남성 넷이 춤을 추듯 에워싼 가운데, 백, 적, 청, 흑, 황의 오방색 끈이 분할한 갈래마다, 각각 노동삼권 보장을 요구하며 스크럼을 짠 노동자들, 박정희 정권하에 시위로 구속 수감된 후 야학과 노조 결성을 하는 지식인 대학생, 제초제와 추곡수매 문제로 고통당하는 농민, 단속반에 걸려 수레를 빼앗긴 노점상들과 지게로 물 나르는 철거민 등 도시 빈민들의 네 흐름이 중앙으로 회오리쳐 들어가고 있다. 중앙으로 향할수록 웃음으로 가득 찬 대동세상이 펼쳐지는데, 그 세상으로의 도약은 단단히 손을 잡은 노동자, 지식인, 농민, 도시빈민이 폭풍처럼 휘몰아쳐 들어가는 힘으로만 가능하다.

이 그림은 유토피아로 도약하는 힘을, 회오리쳐 들어가는 대중의 모습으로 상징화하고 있었다. 상징은 신위로 모신 역사적 인물들의 에너지를 현재의 삶 속에 부어 놓기 위해 마련한 부적과도 같은 것이다. 벽면에 놓인 홍

선웅의 〈민족통일도〉는 외세를 지푸라기처럼 쳐내고 하늘로 오르는 용의 힘을 빌고 있으며, 김봉준의 〈별따세〉 역시 수탈자들에 맞설 힘을 부어줄, 칼을 쓴 전봉준이 귀신처럼 대중을 응시한다.(도 47) 역사적 과거와 현재를 이어주는 미디어이자 미약한 것들의 힘을 증폭시킬 상징물로서 그림은, 그것이 붙여진 장소를 에워싸고 변이시킨다. 그곳에서 사람들은 일상의 규율 속 약하기 짝이 없는 나로부터 벗어나 '민중'이라는 언어 속에서 주술처럼 과거와 접속하여 현재의 삶에 거침없이 흠집을 내어 버릴 용기를 얻는다.

이 그림들을 도상으로 보고 해석하는 작업보다 중요한 것은 그림들이 놓이는 방식과 물질적 형식이다. 세련된 조화를 이루는 액자 안에서 창백한 벽과 공간을 제압하며 조명으로 빛나는 '작품'이 장소를 다만 고급한 문화상품의 디스플레이 배경으로 소외시킨다면, 부적처럼 벽에 철썩 붙어 공간에 흡착된 이 커다란 천 혹은 종이들은 장소와 교합하여 그 성격을 변이시킨다. 사무소 강당의 업무적 공간은 이제 역사 속 원혼들을 불러내고 현재를 열어젖히는 신당이다. 거기서 노래와 춤, 말들이 서로 엉키고 그림의 색과 형태는 그 과장된 크기로 시선을 장악한다. 도상의 기호적 의미를 해석하는 관조가 아니라, 색과 형태의 시각적 물질성이 공간을 투과해 눈으로 육박해 들어오는 가운데, 소리와 춤을 통해 청각과 육체가 서로 반응하기 시작하면, 잘 정리되었던 육체는 잠시 배열을 흐트러뜨리는 흥분을 경험한다. 이 과정 속에서 만나는 '민중'이란 길들여진 주체가 변이해 나갈 통로이다. 그림은 장소와 주체의 변이를 시각적으로 만들어내는 미디어였고, 강력한 힘은 색채와 형태 그리고 크기의 직접적 물질성에서 생성될 수 있었다.[79]

---

79  수행성의 미학을 논할 때 대상의 도상학적, 기호학적 해석에 머무르지 않고 물질성에 주목해야 한다는 지적은 에리카 피셔-리히테, 김정숙 역, 『수행성의 미학』, 문학과지성

### 3) 굿그림 - 1985년의 실내집회의 그림들

1986년까지 벽화와 걸개그림이라는 말은 실내 집회용 그림을 지칭하면서 같이 사용되었다. 1985년에 발행된 책자『민중미술』에서는 이것을 '미술의 기능' 가운데 '집회 및 놀이판에서의 기능'으로 언급하면서 제시했다.[80] 벽그림, 걸개그림 외에도 깃발그림, 벽보포스터그림, 옷과 손수건의 그림들도 집회와 놀이판에서 사용할 것을 제안했다. 이를 통틀어 '굿그림'이라 칭하면서, "민중이란 그 누구에 의해서 베풀어진 판에서 살아온 것이 아니고 자기 힘으로 판을 획득한 것이다. 주어진 판이 아닌 싸우고 밀어붙여 확장하는 민중굿판, 그 속에서 함께 쓰이다가 닳아 없어지는 미술, 그것이 곧 굿미술이다"라고 설명하고 있다.

전통사회의 '굿'을 집회로 재해석하고, 실내 집회에 굿의 형식을 가져오면서, 굿미술이라는 범주를 만들어 벽화와 걸개그림 등을 포괄해서 제시했던 것이다. 이러한 인식은, 공동제작 방식과 이야기 그림을 특성으로 하는 벽화를 중심에 두고 굿그림인 신장도와 민속미술인 탱화를 각각 분리하여 보았던 두렁의『산미술』[1984]에서의 인식과는 달라진 것이다. 그림이 어떤 기원과 특성을 갖든지 굿-집회용 그림은 굿그림이다. 요컨대 그림 자체보다 사건과 장소를 따라 달라지는 그림의 역할에 주목하게 된 것이다. '굿판'은 사건이자 장소이다. 굿그림은 굿판의 행위 과정에서 사용되고 소멸되며, 판은 확장되고 주체는 힘을 얻는다. 이러한 인식의 진화는 1984~85년간의 실내 집회 경험을 겪은 뒤였던 것으로 보인다.

집회는 장소에서 벌어지는 사건이다. 따라서 굿그림-걸개그림은 공간의 크기 및 집회 주체가 기획한 사건(행사)의 성격에 따라 달라질 수밖에

사, 2017.

80  민중미술편집회,『민중미술』, 공동체, 1985, 286~287쪽.

없다. 1983년 9월 27~30일 나흘간에 경동교회에서 개최된 기독교장로 회의 교단 창립 30주년 총회에는 다섯 폭의 예수 일대기 연작화가 걸렸 다. 그림에서 예수는 가난한 서민의 아들로, 젊은 농민의 모습으로, 구한 말 처형당하는 동학교도의 모습으로, 어깨 걸고 행진하는 대중의 모습으 로 육화한다.[81]⟨도 48~50⟩

기독교장로회 총회는 교단창립 30주년을 맞이하여 '민중과 함께 민족 을 위하여 땅 끝까지'라는 신앙고백을 내놓았다. 교회는 "우리는 참으로 고난받는 민중과 함께 사는 민중의 교회가 되지 못했으며, 민족을 위해 십자가를 지는 일에 주저한 일이 많았"음을 참회했다. 모더니즘 건축 양 식의 천정 높은 교회의 실내에 기독교식 의례-서양굿이 치러지는 가운 데, 신자들은 예수의 수난을 매개로 한국 민중의 수난사와 만났다. "말할 자유, 들을 자유, 살아야할 자유"를 억압하는 삶을 선언하는 사건 속에서, 그림은 국가와 자본이 마련한 중산층의 삶 바깥, 사회의 구조와 소외된 삶을 바라보도록 만든다.[82] 교회 천정의 높이만큼 큰 크기의 이 그림들은 두렁의 멤버들이 기독교청년회의 요청에 따라 제작해 준 ⟨땅의 사람들과 사람의 아들⟩이다.⟨도 48~50⟩

행사의 장소가 작으면 붙여지는 벽화도 작았다. 1985년 2월 16일에 청계피복노조에서 노동자 휴식 공간으로 대지 40평의 한옥에 마련한 '평

---

81  『산미술』의 두렁 연혁에 1983년 9월에 ⟨땅의 사람들과 사람의 아들⟩이라는 대형공동 벽화를 5폭 제작한 것으로 되어있다. 다섯 폭의 제목은 다음과 같다. ⟨내 땅에 내가 간 다⟩(탄생), ⟨약한 자 힘주시고 강한 자 바르게⟩(예수와 열두제자), ⟨세월은 흘러가도 산 천은 안다⟩(예수의 수난), ⟨하늘도 울고 땅도 울던 날⟩(예수의 십자가형), ⟨끝내는 한길 에서 하나가 되리⟩(예수의 부활, 부활의 십자가). 이 그림들은 현재 실물이 없고, 도상은 『산미술』(1984)과 『민중미술』(공동체, 1985)에 실렸다. 두렁의 김봉준이 한 폭, 김준 호가 한 폭, 장진영이 한 폭 그린 것이 확인된다.

82  「1983년 한국 기독교장로회 신앙 고백 선언서」, 민주화운동기념사업회 오픈 아카이브.

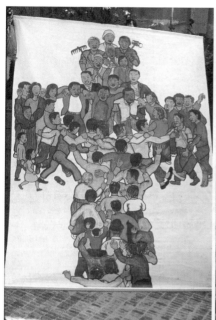
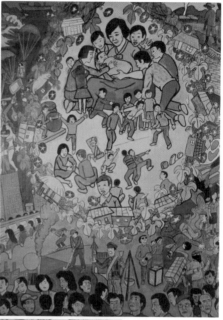
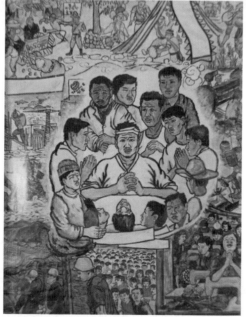

<div>

|  48  |  49  |
| :--: | :--: |
|      |  50  |

</div>

⟨도 48⟩ 김봉준, ⟨끝내는 한길에 하나가 되리(해방의 십자가)⟩, 1983.
⟨도 49⟩ 장진영, ⟨내 땅에 내가 간다⟩, 1983.
⟨도 50⟩ 김준호, ⟨약한 자 힘주시고 강한 자 바르게⟩, 1983.

화의 집' 개관식이 있었고, 이날 행사에는 소박한 병풍그림이 세워졌다.[83] 전태일이 내려다보고 '단결하자 청계인'의 구호가 쓰인 아래에, 전봉준, 1979년 숨진 YH노동조합의 여성노동자 김경숙, 어깨동무하며 하나로 뭉치는 청계피복 여성노동자들의 모습이 그려진 병풍 앞에는 작은 고사상이 놓였다.[84]〈도 51〉 노조에서 요구하는 것은 기술교육과 의료적 치료, 문화적 교양을 획득해 '인간답게 살기' 위한 최소한의 장치들을 마련하는 것이었다. 이를 요청하여 현재의 삶을 바꿔낼 주체의 힘은, 전태일, 김경숙, 전봉준의 혼령을 불러내는 제사의 행위 속에서 확장될 수 있었다.

행사장소가 크다고 큰 그림이 사용되는 것은 아니었다. 마련된 그림이 공간에 비해서 작은 경우도 있었다. 기독교 농민회에서 개최한 '전봉준 장군 91주기 추모식 및 외국 농축산물 수입개방요구 규탄대회'는 영등포 산업선교회관에서 1985년 4월 22일에 열렸다.[85] 벽에 붙은 그림에는 사슬을 뚫어내는 전봉준의 커다란 신체가 그려졌다.〈도 52〉 정부의 정책 실패와 미국 소 수입으로 구매가의 절반으로 급락한 소 값에 농민들이 자

83  평화의 집은 청계피복노조에서 모금한 돈(200여만 원)과 독일의 사회복지 단체 '인간의 대지'로부터 6천여 만 원을 장기 무이자 상환조건으로 빌려 구입한 종로구 창신동 131-106 번지의 한옥 내에 마련되었다. 청계피복노동조합의 노동교실은 1972년 처음으로 설립되었으나 외부 압력으로 중단되었다가 1984년 재개되었다. 평화의 집은 청계피복노조 여공들이 기술을 배우고, 의료적인 치료와 교양교육을 받으며 도서관으로 이용하는 복합공간으로 활용되었다.
84  이 그림은 두렁의 이기연이 그린 것으로 추측된다. 이기연의 〈더 이상 물러설 곳이 없어요〉(1984)의 여성의 얼굴 양식이 병풍도 속의 얼굴과 유사하다.
85  이 대회는 경찰의 방해로 좌절된 이후 농산물 수입개방 압력에 항의하는 미대사관 앞 시위로 이어졌고, 25일에는 소값 피해 보상 농민투쟁 진상 보고대회가 열렸다. 미대사관 앞 시위에 기농회원 20여 명이 시위를 벌이다가 경찰에 연행되었다. 소값 폭락으로 자살하는 농민이 생겨났고, 농협의 축산자금 독촉에 항의 시위를 하거나, 외국농축산물 수입 중지를 요구하는 시위가 일어났다. 「민중생활의 조건과 민중운동의 방향」, 「소값 폭락에 항의하는 농민운동」, 『민주 통일3-민중생활과 민중운동』, 백산서당, 1985.8.

〈도 51〉 청계피복노조 '평화의 집' 개관 기념식의 병풍화와 고사상, 1985.2.16.

〈도 52〉 벽에 걸린 전봉준 그림, '전봉준장군 91주기 추모식 및 외국 농축산물 수입개방
요구 규탄대회', 기독교농민회 주최, 영등포산업선교회관, 1985.4.22.

〈도 53〉 '제2회 여성문화큰잔치', 여성평우회 주최, 여성백인회관, 1985.11.16~17.

제2장/ 미술관 밖의 미술, 이탈과 변이의 미술　219

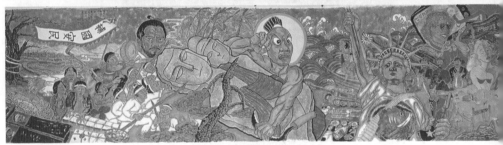

<도 54> '광주문화큰잔치 : 민족문학 민중문화', 광주 YWCA 대강당, 1985.4.27~28.
<도 55> 전남대 미술패 토말, <민중의 싸움> 1984.

살하는 상황에서, 이 행사의 그림은 생존을 해결해야 하는 위태로운 개인으로서의 농민을 '민중'이라는 사회적 주체로 확장시켜 힘을 획득할 것을 요청한다. 생존의 살얼음판을 똑같이 걷는 타인과의 연대, 그리고 자폐적 해결의 바깥으로 나가는 동력은 괴물처럼 사슬을 끊어내는 전봉준의 영혼과 마주함으로써 생겨날 수 있다.

그림은 작지만 풍부한 퍼포먼스 속에서 활용된 예들도 있었다. 1985년 여성평우회가 개최한 제2회 '여성문화 큰잔치'는 가장 풍부한 퍼포먼스로 이루어진 행사였을 것이다.[86]〈도 53〉 무대 위에는 남성-해와 여성-달을 신장도처럼 그려넣은 두 개의 그림이 좌우에 걸린 가운데, 열림굿의 고사로 행사는 막을 열었다. 일하는 직장여성들의 부당한 현실을 자각하는 인식극, 일제강점기부터 한국전쟁을 거쳐온 여성들의 수난사로 이루어진 마당극, 마지막에는 깃발춤과 휘몰아치는 굿의 뜨거운 감정적 고양으로 행사가 끝이 났다. 다함께 노래부르기와 영화 상영도 이루어졌다. 착실한 주부이자 상사에게 복종하는 여직원으로서 수행하는 일상의 흐름을 벗어나, 보다 공정한 권리를 자각하고 역사적 여성들의 수난에 공감할 때, 가부장제와 자본주의의 배치를 넘어설 힘은 획득될 수 있었다.

큰 그림으로 공간을 장악하고 퍼포먼스와 잘 결합된 예도 있었다. 1985년 4월 27~28일에 광주의 YWCA 대강당에서 개최된 '광주문화 큰잔치－민족문학 민중문화'의 행사에는 강당의 규모만큼 큰 걸개그림이 단상의 벽을 덮었다.[87]〈도 54〉 이 그림은 광주자유미술인회의 멤버이자 미술패 토말

---

86  1983년 설립된 여성평우회는 여성의 인권과 지위가 사회적 민주화와 결부된 점에 주목했고 여성문제를 공론화하기 위해 대중 행사 '여성문화큰잔치'를 1984년부터 개최했다.

87  「광주문화큰잔치-민족문학 민중문화」, 팸플릿, 민주화운동기념사업회 오픈아카이브. 광주에 민중문화연구회가 설립되어 1984년 12월 20일 창립총회를 열었다. 민중문화

에서 활동한 작가들이 공동제작한 것이다. 진정한 의미의 '통일굿'으로 기획된 이 행사는 열림굿을 시작으로 여러 문인들의 시낭송과 강연, 신가리 성주풀이 마당굿, 노래패 진달래의 노래 마당과 뒷풀이로 이어졌다. 시인 양성우는 "우리를 얽어매는 속박으로부터 자유를 향하여 새롭게 출발"할 것과 "침묵 속에 묶어둔 옛 질서에 대한 거부"를 말했다. 가두시 운동과 벽보문학을 시도하고 공동창작 교실을 기획하는 '글과 현장'의 작가들은 "자기만족적이며 명망가를 지향하는 자기 카타르시스 작업을 포기"하며, "구체적인 생존 현장에서 터져나오는 부르짖음, 아름다운 정치적 인간에로의 재신생"을 지향한다고 선언했다.

단상에는 고사상이 마련된 가운데, 벽면의 그림에는 1980년 광주의 희생자들로부터 시작하여 동학의 농민군들과 전봉준의 영혼이 진격해 나가는 모습이 담겼다.〈도 55〉 이 역사적 힘은 천불천탑의 기원을 담아 미륵불을 안고 나아가는 금강역사가 탱크의 군부독재와 마이클 잭슨의 미국 대중문화를 쓸어내리는 구조로 형상화되었다. 해원의 굿과 고사의 제단에 걸린 이 그림은 역사를 뒤집어 읽고 광주의 원혼들과 접속하는 순간, 현재의 고정된 정체성으로부터 이탈해 현실을 변화시킬 힘을 얻을 수 있을 것을 금강역사의 도상을 빌어서 약속하고 있다. 이 걸개그림은 다른 실내집회용 그림들을 풍부한 도상과 크기로 압도한다.[88]

---

연구회의 운영위원장 홍성담은 "광주의 건강한 문화들의 큰 흐름을 한 곳에 모아", "우리들에게 현실로 부딪쳐 오는 삶의 제반 문제들을 실현하기 위한 공동체적인 마당잔치"를 열면서 사람들을 초대했다.

88  이 그림은 1984년 3월에 개최된《삶의 미술》전시회에 홍성민, 박광수, 김상선 3인의 공동작업으로 출품한 그림이다. 최열 아카이브에는 제목이 〈민중의 싸움—이 풍진 세상을 만났으니〉로 명기되었다. 가로 3미터 이상의 크기에 대결적 구도를 그려낸 도상으로서는 최초의 시도로 보인다. 현재 도상이 확인되는 것은 '광주문화큰잔치'를 찍은 사진과 『시대정신』1에 실린 도판, 국립현대미술관 최열아카이브의 사진이다. 최열아

1980년대에 그림은 자신의 존재를 오랫동안 규정해온 미술관이라는 장소 바깥으로 나아갔다. 미술가들은 타자-학생, 노동자, 농민들과 만나 '민중'이라는 이름을 공유했다. 사무실, 교회, 성당, 강당의 집회에 걸린 그림은 미학적 성취와 완성도로 평가받으며 매매되고 소장되는 작품의 자리를 버렸다. 그림은 장소의 성격을 변화시키고 노래, 연설, 마당극, 시 낭송 등의 다채로운 퍼포먼스와 결합했다. 신체를 흔드는 행위와 시선을 열어내는 그림을 통해 폐쇄된 개인의 삶은 타자로 흘러갈 수 있었다. 반역사의 원혼들을 담은 그림과 열림굿의 행위를 통해서 주체는 국가와 자본이 규정한 정체성을 잠정적으로나마 벗어날 수 있었다. 그림은 수행성과 결합하여 장소와 주체의 성격을 바꾸고 통치의 경계를 열어내는 힘을 보여주었다. 1984~85년의 실내집회는 미술이 사회와 조우하고 미술가가 대중과 만나는 장소였으며, 그림은 만남의 미디어였다. 실내집회의 그림이 가져온 변이의 체험은 1987년의 야외집회의 대형 걸개그림으로 이어질 수 있었다.

---

카이브의 사진은 훼손된 걸개그림을 다시 복원, 재연한 것으로 보이며, '광주문화큰잔치'의 사진과 『시대정신』 2의 도상과는 차이가 있다. 본래의 그림에는 왼편에 제사를 치르는 형상이 있었으나 죽은 광주시민들의 관으로 대체되었고, 우측에는 일본 애니메이션 도상이 있었으나 군부독재를 상징하는 탱크로 바뀌었다. 재연, 복원된 걸개그림은 보다 직접적으로 광주의 죽음과 군부독재를 형상화했다.

# 판의 열림과
# 전선의 형성

## 1984~85년의 새로운 기획전들과
## 민미협의 결성

1983년 말에 신형상회화는 미술장에 분명한 위치를 만들고 있었다. 한편으로 이와는 다른 흐름인 미술관 밖의 미술, 이탈과 변이의 미술이 시도되었다. 시민미술학교의 판화는 대중의 미술을 가시화했으며 걸개 그림은 행위와 결합한 미술의 새로운 존재 방식을 창출했다. 이처럼 미술관의 안과 밖에서 흘러나갔던 새로운 도전들이 연결된 것은 1984~85년의 여러 기획전을 통해서였다. 미술관 바깥의 미술을 받아들이면서 전시공간이 열리기 시작하고 미술장의 구조가 흔들렸다. 새로운 판이 형성된 것이다.

《삶의 미술전》, 《시대정신전》, 《해방 40년 역사전》, 《1985년 한국미술 20대의 힘전》은 1983년까지의 온건한 미술의 흐름을 뒤틀어 변곡점을 만든 전시들이었다. 이것은 국가, 관청, 관변단체, 기업, 미술관이나 갤러리가 주관한 것이 아니라, 오로지 젊은 미술가들 자신이 자율적으로 기획하고 성공시킨 전시였다. 작가들은 최대한 규합하여 외연을 확장하려 했으며, 도전적인 새로운 주제를 다루어냈다. 개인의 실존적 고뇌로부터 도시의 소외된 삶의 고통도 담았지만, 비판적 관점의 한국의 현대사와 사회문제, 광주의 죽음을 포함한 정치에 대한 발언도 암시적으로 이루어졌다. 급진화된 주제의 전시는 총학생회와 연결되어 여러 대학을 순회했다. 이들 전시에는 광주 자유미술인회 작가들의 선언과 걸개그림, 시민미술학교의 판화, 두렁의 걸개그림, 청년작가들의 벽화, 노동조합의 싸움을 위한 그림들도 걸렸다. 요컨대, 미술관 밖의 미술이 전시장에서 신형상회화의 흐름과 결합되었던 것이다.

결합의 효과는 강렬했다. 전선戰線이 형성되었던 것이다. 미술이 불온해지자 군사정부의 비판과 견제의 대상이 되었다. 《1985년 한국미술 20대의 힘전》에 두렁 작가들의 노동미술이 전시되자 예술의 자율성을 수

호하는 신성한 전시장에 경찰들이 침입하고 작가를 연행했다. 불온한 미술에 대한 보수적 평론가들의 거침없는 비판이 공적으로 발화되었다. 이에 대항한 민족미술협의회의 결성은 정부가 만든 싸움의 전선에서 미술가들을 지키기 위한 최소한의 행동이었다. 이것은 국가의 제도적 회로에 갇혔던 한국의 미술장에 시민의 기관이 형성된 기점이었다. 자본과 국가에 의한 것이 아닌, 순수하게 자율적인 시민-미술가들의 힘에 의한 제도의 설립이 이루어졌다.

이 장에서는 1984~85년간의 청년작가들의 기획전 내용을 분석하고, 《1985년 한국미술 20대의 힘전》사건을 계기로 민미협이 결성되었던 과정을 재구성해보려 한다. 주목해야 할 것은 바로 이때에 오늘날까지도 남아있는 민중미술에 대한 고정관념이 형성되었다는 점이다. 민중미술이 반공주의를 위반하는 용공미술이자 '정치 이데올로기 미술'이라는 관점은 폭넓게 각인되어 지금도 여전히 비판과 배제의 논리로서 작용하고 있다. 순수와 불온, 미학과 정치를 가르고 미술과 비미술로 분별하는 논리는 군사독재의 치안의 논리와 단단히 결합하여 미술의 상상력과 존재 방식을 속박하는 통념으로 고착되었다. 그러나 미술가들은 여기에 머물지 않았다. 치안이 '잘못'으로 규정하여 그어놓은 미술과 비미술의 경계는 결국 뚫려 나갈 수밖에 없었다.

# 1. 판의 열림과 운동으로의 전환

─《삶의 미술전》, 《시대정신전》, 《해방 40년 역사전》

## 1) 서로 다른 흐름의 만남─《삶의 미술전》

1983년 말에는 신형상회화가 미술장의 주요 흐름으로 자리 잡았다고 볼 수 있었다. 그것은 젊은 미술가들의 집단과 전시가 여럿 등장했기 때문이었다. '실천'[1983~85], '젊은 의식'[1982~83], '에스파'[1983~84], '표상 '83'[1983~1985], '푸른 깃발'[1984~85] 등의 전시에서 미술가들은 다양한 표현방식으로 억눌린 심리와 변화를 향한 의식을 과감하게 풀어내는 그림을 선보였다.[1] 이들은 추상은 물론이고 하이퍼리얼리즘의 매끄럽고 완성도 높은 스타일과는 거리를 두었다. 특정한 집단적 경향으로 단정할 수는 없으나, 유럽 신표현주의와 신구상회화의 영향을 보이면서 만화, 광고 및 대중매체 이미지를 차용하는 팝아트적 기법도 구사했다. 예컨대, '실천'은 '현실과 발언'처럼 대중매체를 문제시했고 포토몽타주, 광고와 신문 콜라주, 실크스크린 기법과 만화를 선호했다.[2] 또한 '에스파'는 《끓는 혼

---

[1]  《젊은 의식전》은 1983년 12월 1~7일까지 관훈미술관에서 열렸다. 모토는 "회화의 현실참여"였다. 고경훈, 김보중, 문영태, 안성금, 정복수 등 18인이 참가했다. 「젊은 의식전」, 『경향신문』, 1983.11.25. '표상(表象) '83'은 1983년 창립전을 가지고 시대와 사회에서 겪는 실존적 고뇌를 표현하는 신형상회화 계열의 작업을 보여주었다. 나중성, 장명규, 조성휘, 이상록 등이 회원으로 활동했다. 《푸른깃발》은 1984년 11월에 한강미술관에서 열렸다. 도록에 실린 글 「그림의 적극적 기능과 푸른깃발전」에서 "현실개혁을 지향하는 실천적 행동이 어디까지나 창작을 통한 문화적 행위로 나타나야 한다는" 취지를 밝혔다. 고요한, 김부자, 김진곤, 김진수, 김진하, 김환영, 박불똥, 박영률, 안종호, 정복수, 홍황기 등이 참여했다.

[2]  '실천그룹'이 정식명칭이며, 1983년 3월에 관훈미술관에서 창립전을 가졌다. 박형식, 손기환, 이규민, 이명준, 이상호, 이섭, 이재영, 조송식의 8인이 멤버였다. 1983년 11월에 2회전, 1984년 8월에 3회전을 개최했고, 이규민, 이재영, 조송식이 탈퇴하고 윤여걸, 박불똥, 남궁문이 참여했다. 창립 취지를 담은 글이 『계간미술』기사에 실렸다. "예술에

〈도 1〉《토해내기전》 팸플릿, 1984.

魂展》이라는 전시명이 암시하듯 "개인의 전형적인 운명에 있어 지배적인 부자유"에 저항하는 힘을 신표현주의적 양식으로 드러내는 듯했다.[3]

젊은 작가들의 도전적인 태도를 보여주는 대표적인 예는 1984년 2월의 《토吐해내기전》이다. 홍익대 미대 졸업생들이면서 '실천'과 '에스파'

---

있어 혁명적 변화란 가시적 변화에 머물러서는 안 되는 것인 즉, 만일 표현 양식이나 기술적 진보가 있었다 하여도 사회의식을 그 기저에 두고 있지 못하다면 우리는 예술작품의 특성과 진실 등에 아무런 언급도 할 수 없을 것이다. "「뜻있는 실천을 향하여·실천그룹」, 『계간미술』 겨울호, 1984, 187~189쪽.

3  《에스波 동인의 '끓는 魂'전》(1983.8.31~9.6, 관훈미술관)도록에 쓰인 글은 다음과 같다. "한 예술작품이 한 개인의 전형적인 운명에 있어 지배적인 부자유와 이것에 저항하는 힘을 미적 변형을 통해 표현하고 그렇게 함으로써 신비화된(즉 화석화된) 사회적 실재를 뚫고 나아가 변화의 지평(해방)을 열어준다면 그것은 혁명적이라고 불리워질 수 있을 것이다. "참여작가는 김진곤, 박영률, 박인우, 송대섭, 안종호, 이병렬, 정복수, 제여란이었다. 1985년에 2회전을 개최했다.

동인들이 중심이 된 1회 기획전관훈미술관, 1984.2.22~28에서는, 발랄한 구성의 전시용 팸플릿이 젊은 세대의 감성을 보여주었다. 이들은 정통적인 도록 형태가 아니라, 작품사진, 만화, 삽화, 포토몽타주 등을 혼합한 한 장의 신문으로 자신을 소개했다.〈도 1〉 팸플릿에서 "그림은 조형행위의 목적이 아니라 소통의 매개체이다"라고 규정되었으며, "예술은 원래 거부이며 반항이며 이의 신청이다"라는 부정으로서의 예술관도 선언되었다.[4] 흥미로운 점은 1984년의《토해내기전》이 1985년의《힘전》을 얼마간 예고하고 있다는 사실이다. 신문형식 전시 팸플릿은 1985년의《힘전》에도 그대로 활용되었고, 작가 박영률의 '강한 것은 美이다'라는 명제는《힘전》의 제목에 이어졌다.

미학이 아닌 '삶'을 깃발로 내세웠던《삶의 미술전》은 1984년 6월에 3개의 미술관관훈미술관, 제3미술관, 아랍문화회관에서 105인 작가의 133점 작품을 종합한 대규모 전시라는 점에서 중요했다.〈도 2〉 이 전시는 1980년대의 새로운 미술인 신형상회화의 외연을 최대한 넓혀 그 세를 과시한 점에서 한 획을 그었다. 강대철, 고경훈, 권순철, 황세준, 황주리와 같이 비교적 온건한 작가들에서부터 '현실과 발언', '임술년'의 작가들, '대중만화연구소'의 최민화, 무크지를 발행한 '시대정신'의 문영태와 박건을 포함했다. 여기에 더하여 두렁의

〈도 2〉《삶의 미술전》포스터, 1984.

벽화와 걸개그림, 광주의 '자유미술인회'와 미술패 '토말'의 김상선, 박광수,

---

4    고경훈, 김용문, 김진곤, 김치중, 박불똥, 박영율, 손기환, 송심이, 안종호, 이상호, 이섭, 이희중, 정복수, 제여란이 참여했다. 전시 팸플릿 참조.

홍성민 3인의 벽화 공동작업, 벽화기획단 '십장생'의 작업을 포괄했다. 뿐만 아니라 검은 비닐봉지와 고무장갑, 나무 십자가와 밧줄을 사용한 아르테 포베라Arte Povera식의 설치작업도 전시되었다. 요컨대, 오토바이를 묘사한 하이퍼리얼리즘적 회화에서부터 광주 미술패의 걸개그림 공동작업까지, 토우 인형과 검은 비닐의 설치에서 사진과 광고를 이용한 포토몽타주 작업까지 매체와 방법의 스펙트럼을 최대한 넓힌 전시였다.

이 전시는 매년 100~200여 명의 작가들을 초대하여 문예진흥원 미술회관에서 열렸던《서울현대미술제》와는 대조적인 대형 집합전이었다. 《서울현대미술제》는 1970년대의 주류였던 모노크롬 추상에서부터 공모전에서 장려한 하이퍼리얼리즘 경향 외에 조각, 설치까지 아울렀다. 이 전시는 1975년부터 매년 개최되었던 모더니즘 계열 작가들의 최대 규모 전시회였으며, 당시까지 화단의 주류였던 '박서보 사단'의 위용을 확인해 주는 전시였다.[5] 이들의 '미술을 위한 미술', '아름다움을 위한 미술'과 구별되는 미술로서 '삶'을 위한 미술을 내건 것이《삶의 미술전》이었다.

전시 포스터에는 오윤의 목판화로 찍어낸 투박한 여성의 이미지가 내걸렸다.(도2) 전시의 메시지는 분명했다. 도록의 글 '미술의 새 장을 열면서'는 진지한 어조로 '문화적 식민화'의 현재를 지적하고, "개인의 자유로운 삶과 공동체의 삶의 조화를 꾀하는 총체적 맥락 속에 미술을 정립"해야 한다고 선언했다. '문화적 식민화'는 '현대성'이라는 미명하에 벌어지

5    이 미술제는 매년 200명에 가까운 작가들이 참여했던 한국 모더니즘 계열 작가들의 최대 규모 전시회였다. 이들에는 박서보 사단이라는 별칭이 붙었는데, 이 전시회가 1975년 당시 미협 이사장이었던 박서보에 의해 설립, 주도되었고, 1984년 당시 운영위원들이 박서보, 윤명로, 윤형근, 정영렬, 정창섭, 최기원, 최대섭, 하종현이었던 데서 보듯 백색 모노크롬 화파의 작가들이 주관했기 때문이었다. 1984년 말《서울현대미술제》를 보도하는 신문기사에서는 "소위 박서보 사단이라 불리는 현대미술작가 1백 99명이 참가, 위용을 떨치고 있다"고 언급했다. 「1백 99명 참가 미술제」, 『매일경제』, 1984.12.27.

는 사대주의적 태도와 민족의 문화사에 대한 무지를 의미했다. 미술계의 학벌과 경력주의가 비판되고, 미술이 매매용 장식품이나 도피적 유희에 머물러서는 안된다고 되뇌어졌다. 대신 자유로운 토론과 인간성에 대한 탐구를 요청했다. 미술이 인문학적 요구를 받아 안고자 했다. 무엇보다 대중을 위한 미술이어야 했다. 미술이 난해한 외래어가 아니라, 쉬운 언어이자 우리의 언어로 표현되고 체험될 때, 현실에 대한 인식과 삶에서 경험한 감동을 대중과 쉽게 소통할 수 있을 것이라고 말했다.[6]

이 전시의 성과는 1980년대의 신형상회화의 내용이 심화되고 외연이 최대한 확장되면서 미술장에서 뚜렷한 하나의 세력으로 구체화된 점에 있었다. 이제 미술장의 판도가 다시 변화하고 있었다. 원동석은 이 전시가 "80년대의 새로운 미술의 변화를 향해 여러 그룹의 동인들이 벌여왔던 활동을 총집합하여 보여준 것"이며, "마치 눈덩이처럼 뭉쳐진 80년대 미술의 과시라는 점"에서 높이 평가했다.[7] 유홍준은 또한 1970년대 미술을 부정하면서 등장한 신형상회화의 흐름이 5년째 들어서면서 《삶의 미술전》에서 일종의 "중간결산"에 이르렀다고 그 미술사적 중요성을 짚었다.[8] 방법적, 주제적 특성을 달리한 1980년대 미술의 윤곽이 점차 '운동'의 형상으로 뚜렷이 드러나고 있었다.

평론가들은 전시가 보여준 새로운 시도로서 반예술, 반미학의 해체적인 성향을 지적했다. 유미주의 미술을 낳은 답답한 현실에 대한 불만, 저항, 비판의 표출이라는 것이다. "미술자체를 파괴하고 학살하고 싶은 부

---

6 「미술의 새 장을 열면서」, 《삶의 미술전》 도록 서문, 1984.
7 원동석, 「삶의 미술·삶의 난장」, 『월간마당』, 1984.7(원동석, 『민족미술의 논리와 전망』, 풀빛, 1985, 362~371쪽 재수록).
8 유홍준, 「오늘의 삶을 말하는 뜨겁고 차가운 시각들」, 『학원』, 1984.7.

정의 충동"을 드러내는 "다다이즘의 한국판"이 전시에 대한 평가였다. 원동석은 전시된 작품들이 "벌거벗은 삶의 고함", "기성을 지르며 낄낄대는 희롱기", "치기기만만한 장난기", "감정의 배설물", "서투른 척하는 치졸함"을 드러낸 점을 지적했다. 유홍준도 기존의 문법과 관습을 거부하면서 "난폭한 조형언어의 난무 현상"을 드러낸 점에서 "다다이스트적인 조형반항"이자 "반예술"로 보았다. 이러한 지적은 낙서, 만화, 찢어 붙인 포토몽타주, 나이브 아트에 가까운 표현적 회화작업, 고무장갑과 나뭇가지, 십자가를 갖다 놓은 거친 설치작업에 대한 평가였다.〈도 3~5〉 이렇게 저항적이고 부정적인 반예술적 표현이 전면화되면서 하나의 세력으로 부상한 기점이 《삶의 미술》전이었다.

그런데 이 전시가 유홍준이 언급한 대로 '새로운 미술운동'으로 평가될 수 있다면, 그 이유가 단지 다다적인 반예술의 급진성 때문만은 아니었다. 중요한 것은 이 전시에 미술관 밖의 미술활동이 포함되어 있었던 사실이다. 즉, 미술집단 '두렁'의 〈조선수난민중해원탱〉, 벽화제작 집단 '십장생'의 〈상생도〉 벽화, 그리고 광주의 김상선, 박광수, 홍성민 3인의 공동회화 〈민중의 싸움〉이 같이 전시되었던 것이다.〈도 6·7〉 활동의 장소와 방향이 달랐던 이들의 작품이 들어오면서, 전시는 약간 뒤틀려 있었다. 즉, 신형상회화나 설치작업과 같은 미술관 안의 작업에 더하여 미술관 외부의 언어와 형상이 유입됨으로써 《삶의 미술전》은 이질성을 갖게 된 것이다. 도록의 서문에서 '만남의 공동체적 미술'과 '문화적 식민지'에 대항하는 '민족의 문화사'를 강조한 표현도 전시장에서는 좀처럼 발화되지 않았던 낯선 언어들이었다. 공동체 미술은 시민미술학교가 추구한 가치를, 민족의 문화사를 언급한 것은 '두렁'이 추구한 민속미술의 방향성을 표방한 것이다.

'신형상회화'에서 '새로운 미술운동'으로 그 성격을 변화시켜 나갔던

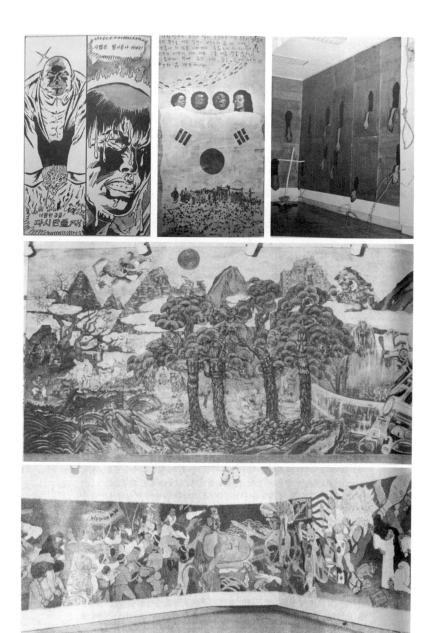

기점이 되는《삶의 미술전》에 대해서는 원동석, 유홍준의 평문 이외에도 언론의 소개기사가 나갔다.[9] 그렇지만『계간미술』에는 보도가 되지 않았다. 1984년 여름을 지나면서《삶의 미술전》,《시대정신전》,《해방 40년 역사전》이 차례로 개최되고, 언론에서 '민중미술'이라는 단어가 언급되기 시작하자, 그해 겨울호『계간미술』에는 이러한 현상에 대해 자세히 보도해줄 것을 요청하는 독자편지가 답지하기도 했다. 서울시 성북동의 독자 김삼남은『계간미술』기사의 서구 편향성을 말하고, 젊은 작가 발굴이 미흡하다고 지적하고는 "최근 미술계에서 쟁점이 되고 있는 삶의 미술, 민중미술에 대한 평가와 정리를 하는 일"이 필요하다고 요청했던 것이다.[10]

1984년의《삶의 미술전》은 이제 본격화된 신형상회화의 폭넓은 주제적 스펙트럼과 다다적인 절규에 더하여 확장된 세력을 과시하면서, 모더니즘 미술을 넘어서는 1980년대 미술의 위력을 각인시키는데 성공했다. 신형상회화의 흐름은 미술관 밖의 미술과 결합하여 '공동체'와 '민족'의 문제를 미술관 내의 언어로 표명하면서 새로운 미술운동으로 변모하였다. 이렇게 하여 1980년 시작된 신형상회화의 흐름이 미술장 내의 경계를 다시 한 번 흐트러뜨리는 전환의 과정이 1984년 여름에 진행될 수 있었다.

### 2) 출판을 통한 네트워킹, '시대'의 문제화─《시대정신전》

이 시기 젊은 미술가들이 수행한 활동의 전방위적 다양성과 네트워킹의 적극성을 단적으로 보여주는 것이 무크지『시대정신』과 같은 이름의 기획전《시대정신전》이다. 전시와 책자의 기획과 발행을 주도했던 것

---

9 「화단의 새 기류 현장 미술」,『동아일보』, 1984.6.8;「여름화단에 젊은 세대 그룹전 열기」,『조선일보』, 1984.7.12. 여러 개인전, 단체전과 같이 소개되었다.
10 「독자살롱」,『계간미술』겨울호, 1984.

은 '시대정신기획위원회'의 문영태와 박건이었다. 이들은 1983년부터 1987년까지 매년 기획전을 열고, 『시대정신』 1~3권을 발행했다.

'시대정신'은 미술에 1980년대라는 역사적 현재, 즉 시대를 결합시킨 말이다. '시대정신'이란 말은, 김윤수가 권두언에서 표현하듯 어딘가 '야릇한' 단어로서 수십 년간 한국의 정신 영역에서 자취를 감추었다가 느닷없이 나타난 말이었다.[11] 이 말에는 미술은 인간의 정신문화 활동의 하나이며, 역사가 전진하는 매 단계마다 주어진 과제가 있으니 미술은 이를 추구해야한다는 생각이 담겨 있었다. 미술은 역사와 시대의 문제 속에서 다시 사유되어야 했다.

무크지 『시대정신』 1[1984]의 발간사 「힘의 문화」에서는 구체적으로 시대적 과제에 대해서 말하고 있었다. 시대는 매우 어두운 조건 속에 있다고 판단되었다. 식민지와 분단의 역사가 초래한 구조적 문제들이 있으며, 그로 인해 "불신과 황폐함, 경직과 기이함"의 정서가 만연해 있었다. 요컨대, 당대의 시대정신은 부패했으며, 새로운 시대정신, 올바른 시대정신이 솟아올라와야만 했다.

무크지 『시대정신』 1은 '현실과 발언'이 1982년 발행한 무크지 『시각과 언어 1』과 상당히 다른 면모를 보였다.[도 8] 『시각과 언어 1』은 존 버거[John Berger], 수전 손탁[Susan Sontag]과 같은 서양의 비평가와 학자들의 예술사회학적 논문들을 번역하여 실었다.[12] 이 글들은 산업사회, 대중매체, 미술제도

---

11　김윤수, 「권두언-시대정신」, 『시대정신』, 1, 일과 놀이, 1984. 김윤수는 단어 '시대정신'을 정신사적인 맥락에서 사용된 독일철학의 용어 'zeitgeist'로 이해하고, 이것을 한 시대의 문화창조를 이끄는 올바른 정신이라고 풀이했다.

12　『시각과 언어1-산업사회와 미술』, 열화당, 1982.5. 이외에 실린 번역문은 한스 페터 투른, 「미술 중개기관의 사회학」; 반 덴 하아그, 「미술관과 대중」; 존 버거, 「광고 이미지와 소비문화」; 수잔 손탁, 「플라톤의 동굴에서」. 무크지의 시각문화론과 미술 사회학적 관점은 이후에도 영향을 주었다.

<도 8> 『시대정신』 1호, 표지그림은 문영태
〈심상석〉, 1984.

를 심도깊게 사유하는 단초를 제공한 점에서 유익한 참조가 되는 것은 분명했다. 그러나 현실을 판단하고 가치를 모색하는 사고와 언어를 서양에 의탁하려 했다. 이와 달리 『시대정신』 1에는 최민화, 김민숙, 전준엽, 이철수, 미술집단 두렁 등 한국 작가들의 글이 실려서, 나아갈 방향과 가치를 미술가 스스로 판단하고 제시하고 있었다. 또한 산업사회와 모더니티에 대한 비판의 미술이라는 논제 안에 있었던 『시각과 언어 1』과 달리, 실현해야 할 미술의 구체적인 방향이 적극적으로 제안되고 발화되었다. '민중미술'은 그 새로운 이름이었다.

특집으로 "민중미술운동의 생명력"이 전면 제시되었고, 공동체적 나눔을 통한 '힘의 미술'이 제창되었다.[13] 평론가 최열은 80년대 미술운동이 '도시작가군'이 보여준 '신세대적 해체'의 미술에서 벗어나 민중적, 민족적 미술로 거듭나야 한다고 말했다.[14] 최민화는 신학철의 회화가 비판의 한계에 갇힌 것으로 보고 진정한 대중의 승리를 위한 '역동적 환각'이 필요하다는 주장을 피력했다.[15] 요컨대, 『시대정신』은 1983년까지의 신형상회화의 한계를 넘어서는 미술운동을 전격적으로 요구했다.

여기서, 걸개그림과 벽화와 같은 새로운 미술의 방법이 소개되었다.

---

13  전준엽, 앞의 2장의 주 61에 소개한 글을 참고.
14  최열, 「80년대 미술운동의 한계와 극복」, 『시대정신』 1, 일과 놀이, 1984, 45~54쪽.
15  최민화, 「계몽과 역동적 환각~신학철 화백을 중심으로」, 『시대정신』 1, 일과 놀이, 1984, 55~63쪽.

'두렁'의 그림과 활동을 소개한 「나누어 누리는 미술」과 십장생의 벽화 〈상생도〉와 토말의 걸개그림을 논의한 「민중미술로서 벽화운동의 가능성과 그 전망」이 그것이다. 말하자면,《삶의 미술전》에 출품되었던, 이제 막 솟아오르고 있는 미술관 밖의 미술을 담론화하는 작업이 『시대정신』 1에서 이루어지고 있었다. 『시대정신』 1은 사회의 변화를 위하여 아름다움이 아니라 '힘'의 미술을 명제로 제시하면서, 미술이 다만 부패한 모더니티의 '반영과 비판'에 그칠 것이 아니라 이를 뒤집어 새로운 '시대'를 창조하는 공동체적 미술이 될 것을 요청하고 있었다. 걸개그림과 벽화는 이를 실현할 방법이었다.

그런데 1984년에 개최된 전시《시대정신》은 미술관 밖의 미술을 적극적으로 내세우지는 못했다. 이 전시는《삶의 미술전》과 비교하여 참여 작가도 22명으로 규모가 작았다.(도 9) 대부분은《삶의 미술전》에 참여했던 작가들이었다. 분포상으로 본다면 강요배, 김정헌, 민정기, 임옥상, 오윤, 안창홍의 '현실과 발언' 멤버들이 가장 많았고, 전준엽, 황재형, 송주섭의 '임술년' 작가들의 비중이 다음으로 컸다. 김영수, 김윤주, 최민식과 같은 사진작가들도 참여했다. 참여작가와 작품의 경향은《삶의 미술전》의 신진보다 나이가 많은 중견급 작가들이 주축이 되었다.[16] 이 전시는 서울이 아니라, 부산의 맥화랑1984.7.21~31과 마산의 이조화랑1984.8.4~10에서 연이어 개최된 점이 중요하다. 새로운 미술의 열기를 경남 지역으로 옮겨 나가는 역할을 했던 것이다.

---

16 송주섭, 황재형, 최민식, 김정명, 서상환, 오윤이《삶의 미술전》에는 출품하지 않고,《시대정신전》에 출품한 작가들이다. 그외에 강요배, 고경훈, 김민숙, 김영수, 김용문, 김윤주, 김정헌, 문영태, 민정기, 박건, 박불똥, 신학철, 안창홍, 임옥상, 전준엽, 최민화가 전시에 참여한 것으로『시대정신』 1에 실렸다. 이 전시가 1984년에 개최되었는데『시대정신』 1에는 1983년으로 표기되었다. 이것은 오기로 보인다.

세미나 7. 24. 오후 6시. 맥화랑

부산 맥화랑 1984. 7. 21 - 7. 31 마산 이조화랑 1984. 8. 4 - 8. 10

〈도 9〉 시대정신 2회전 포스터 1984, 김영수 사진.

이 기획전을 마련하고 무크지 발행을 주도한 문영태文英台, 1950~2015와 박건은 부산 출생이라는 공통점이 있었다. 문영태는 홍익대학교 회화과를 졸업한 뒤, 연필 드로잉과 종이판화 방법으로 〈심상석心象石〉 연작을 제작했다. 박건은 부산의 동아대학교를 졸업하고 강렬한 퍼포먼스 회화 〈붉기〉를 선보이며 등장했다. 1983년부터는 서울에서 활동하면서 작은 피규어나 오브제를 조합하여 시대상황을 암시하는 상징적인 조각들 〈강518〉, 〈행위-우상〉, 〈궁정동〉을 만들었다.[17]〈도 10〉

문영태가 주도하고 박건이 협업해 발행한 무크지 『시대정신』에서 확인

17  문영태는 성남과 서울에서 시민미술학교를 개최하였고 서울미술공동체와 민미협에 참여하였다. 박건은 성암여자상업고등학교에 재직하면서 이오덕이 발행한 『일하는 아이들』(청년사, 1978)에 감명 받았고 미술교육문제에 관심을 가지고 있었다. '우리 아이들 무엇을 그리는가'라는 문제를 주제로 한 1987년의 5회 《시대정신전》은 홍선웅, 신학철, 강요배 등 미술교사들과 뜻을 모아 주최한 것이다. 박건, 양정애 대담, 「오염된 언어를 거부한다―『시대정신』 돌아보기」, 『심상석 문영태』, 나무아트, 267·271·272쪽.

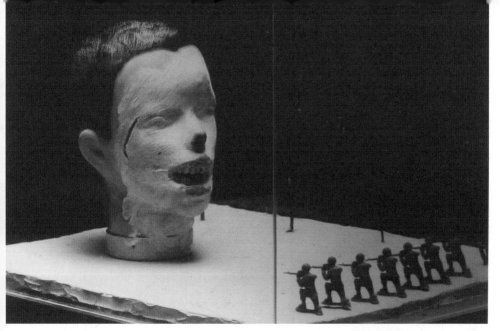

<도 10> 박건, 〈행위-우상〉, 《삶의 미술전》, 1983.

되는 중요한 특징은 네트워킹의 적극성이다. 여러 지역에서 활동하는 다양한 성향의 미술가들과 평론가들을 엮어내려 했다. '현실과 발언', '임술년', 신학철 외에 서울미술공동체 결성을 주도한 홍익대의 젊은 작가들, 미술집단 '두렁'과 광주의 '일과 놀이'를 주도한 홍성담, 최열 그리고 시민미술학교의 활동까지 포괄하려 했다. 또한 문학가 김정환, 문병란, 송기원, 마당극 운동가 박인배, 재야 정치인 백기완, 일본의 미술가 도미야마 다에코富山妙子의 글까지 엮고 담아내었다. 『시대정신』1은 미술가들의 활동을 엮어내어 '운동'으로 만들고, 이를 다시 문화운동과 그리고 민주화를 위한 정치적 운동과 연결시키려 했다.

무크지 『시대정신』1의 폭넓은 연계 능력이 중요한 성과로 드러난 것은 1985년의 《민중시대의 판화전》에서였다. 이 전시는 광주의 시민미술학교의 작품과 각지에서 제작한 작가들의 작품을 묶어 전시하도록 기획한 것이다. 『시대정신』2[1985]는 전시된 작품들을 지면에 소개하고 작가 좌담

<도 11> 홍성담, 〈장산곶매〉, 1984.

회를 개최했다. 여러 페이지에 걸쳐 소개된 시민미술학교의 판화의 강렬한 표현력은 대중의 힘을 시각화하는 것이었다. 젊은 작가 집단인 '억새'와 '서마지기'의 〈그날〉, 〈새벽을 기다리는 사람들〉, 〈의인도〉와 같이 억압과 저항을 직설적으로 그려낸 판화도 놀라운 것이었다. 기성의 판화 작가들인 오윤, 홍성담, 김봉준, 이철수의 작업도 종합되었다. 홍성담의 '장산곶매' 부적판화는 독수리를 물리치고 마을을 수호한 매의 기운을 전통적 양식으로 담았다.〈도 11〉 오윤의 무섭도록 강렬한 남성인 물상과 김봉준의 푸근한 농사꾼 모습은 전형성을 획득했다. 송만규, 박건, 장진영, 손기환도 목판화를 시도했다. 이처럼 1985년의《민중시대의 판화전》은 판화를 미술장 안에 적극 끌어들이고 미술운동의 중요한 매체로 자리잡도록 만들었으며, 작가들 사이에 유행으로 확산시키는 중요한 역할을 했다.

『시대정신』은 만화에 대해서도 관심을 표명했다. 특히 멕시코 만화가 리우스Rius, 1934~2017, Eduardo Humberto del Río García가 그린 코카콜라의 위험성을 풍자하고 교육하는「사회생태학」을 번역하여 전재한 것은 영향을 미쳤다. 이를 보고 부산의 미술교사이자 만화가 신종봉필명 신기활이 핵의 위험을 경고하며 풍자하는 만화 〈AF 100년 후의 핵충 엑소더스〉를 보내왔던 것이다.[18] 이

---

18  위의 책, 265~266쪽.

처럼, 장르를 확장시키고 미술, 문화, 정치 운동과의 연계를 활발히 하면서, 시민과 작가의 작품을 공존시키는 네트워킹의 능력을 보여주었던 무크지 『시대정신』과《시대정신전》은 신형상회화를 미술운동으로 전환시키고 미술관 밖의 미술과 결합하여 외연을 확장시킨 점에서 창의적이었다.

### 3) 대학 광장 전시의 시작, 민중미술의 부상과 쟁점화
– 《해방 40년 역사전》

《시대정신전》이 개최된 직후 1984년 8월 23일부터 12월 13일까지 광주, 대구, 부산, 마산, 서울을 순회하여 개최된《해방 40년 역사전》은 두 가지 점에서 새로운 시도였다. 하나는 한국의 현대사를 미술 전시의 주제로 전면에 내세운 것이다. 또 하나는 여러 대학에서 전시되면서 전국을 순회했던 것이다. 전남대, 고려대, 연세대에서 전시가 개최되었다. 특히, 연세대학교에서의 전시를 기록한『연세춘추』의 사진에서 보듯〈도 12〉, 중앙도서

관 앞 광장처럼 학생들이 오가는 야외에서도 전시가 이루어졌다. 요컨대, 그림이 대중을 적극적으로 만나기 위해 미술관 밖으로 나갔던 것이다.

대학 광장의 전시는 학생회의 요청에 따른 것이었다. 1984년에 부활한 대학의 학생회에서 문화사업의 하나로써 '새로운 미술운동'의 전시를 원했던 것이다. 이를

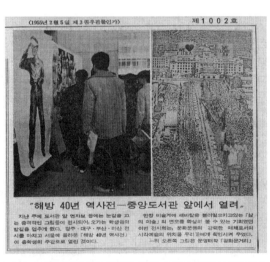

<도 12> 연세대학교에서 개최된《해방 40년 역사전》의 보도사진, 『연세춘추』1002호, 1984.12.3.

잘 보여주는 것은 1984년 12월 11일부터 13일까지 고려대학교 학생회관 앞 민주광장에서 개최한《해방 40년 역사전》의 의의를 설명한 팸플릿이다. 총학생회 문화부에서 작성한 머릿글 「〈해방 40년 역사전〉에 초대하며」는 전시와 더불어 새로운 미술의 의미를 설명하고 있었다. "진정한 의미의 미술작품은 생활과 경험에서 우러나오는 인간성의 총체적인 표현"이어야 하며, "미술은 특정한 집단의 전유물이 아니라 인간 누구나가 다 미술의 과정에 참여하고 미술작품을 자기 것으로 향유할 수 있어야 한다"는 것이다. 이것은 시민미술학교와《삶의 미술전》, 『시대정신』에서 표명한 가치들이었다. 또한 "상업미술과 고급미술에 예속당한" 상황에서 미술은 "그 본래의 자리로 돌아와 민중과 함께 해야 하며 민중은 그 모습 속에서 자기 자신을 투영할 수 있어야 한다"라고 말했다. 여기서 민중은 미술에서 소외된 대중이자, 주권을 박탈당한 시민이었다. 시민미술학교에서 대중이 그의 계층적 타자를 만나 그림으로 가시화시킨 것처럼, 대학생들은 주어진 자리를 벗어나 사회와 공동체를 만나는 매개로서 미술운동을 가져오고 있었다.

이 전시에는 열림굿과 마당극이 같이 수행되었다. 열림굿, 마당극, 노래부르기, 슬라이드 상영 등의 다채로운 퍼포먼스는 1985년에 실내집회의 형식으로 자리잡고 있었지만, 미술관 전시에서는 보기 힘들었다. 그런데 광주 아카데미 미술관에서 열린《해방 40년 역사전》에는 집회에 사용되었던 열림굿과 마당극이, 대구 현대미술관의 전시에서는 재수굿이 연행되었다. 말하자면, 집회의 형식이 전시의 행사에 스며들어 가고 있었다.

이 전시의 목적은 분명했다.《해방 40년 역사전》은 박정희 시대의 민족기록화와 같은 관제 역사화에 대항하는 역사화를 기획하고 있었다. 무엇보다도 "민중적 삶의 투쟁이 역사발전에 있어서 원동력이 되었던 사실

의 생생한 기록"을 담고자 했다. 이 말은 한국현대사를 민중의 수난과 저항의 역사로 뒤집어 보려는 민중사적 사관史觀을 표명하는 것이었다. 젊은 한국사 대학원생의 연구모임인 한국민중사연구회가 펴낸 『한국민중사』풀빛가 출간된 것은 이보다는 나중인 1986년이었다. 그러나 리영희의 『전환시대의 논리』1974로부터 시작하여, 『해방전후사의 인식』, 『일제하 한국농민운동사』와 같이 반공주의와 발전주의로 점철된 관제 역사를 뒤집어 보는 인문사회 서적이 1970년대 말-1980년대 초 출간되고 대학생들을 대상으로 높은 판매부수를 올렸던 사실은 전시가 대학가를 순회했던 이유를 설명해준다.[19] 해직교수 강만길의 『한국근대사』, 『한국현대사』가 분단사학의 극복을 기치로 항일운동과 반독재운동이라는 운동사적 관점을 내세우며 창작과비평사에서 출간된 것이 1984년이었다. 이러한 현대사 연구의 열풍 속에서 분단 질서와 국가의 정당성 자체를 파열시키는 인식의 극적인 전환이 일어나고 있었다.[20]

전시된 주요 작품들은 신학철의 〈한국근대사〉, 손장섭의 〈조선총독부〉, 오윤의 〈원귀도〉 외에도 두렁의 그림과 광주 미술패 토말의 〈민중의 싸움〉까지 망라되었다. 새로운 작품 보다는 《삶의 미술전》과 《시대정신전》, '현실과 발언'의 6·25 주제전1984 등 이전까지의 전시에서 선보였던 작품 중 역사를 다룬 것을 선정하여 전시한 것으로 보인다.[21]

---

19  "요즘 출판계는 우리의 역사를 재정립하고 오늘의 현실을 조명하는 인문사회 과학도서의 출판이 부쩍 활기를 띠고 있다. (…중략…) 내용만 좋으면 1만 부는 팔 수 있으며 최소한 5천 부는 나간다는 게 이들 출판사의 얘기다." 「인문, 사회과학 도서 출판 활기」, 『경향신문』, 1980.2.7.
20  박명림, 『역사와 지식과 사회-한국전쟁 이해와 한국사회』, 나남, 2011, 44~52쪽.
21  출품작가는 강행원, 민정기, 박석규, 손상기, 신학철, 오윤, 이철량, 전준엽, 전경우, 황재형, 홍성담, 조진호, 홍선웅, 이태호, 천광호, 최정현, 황효창, 홍순모, 노원희, 김정헌, 문영태, 이근표, 김용태, 최민화, 안창홍, 김진술, 송만규, 박광수, 손장섭, 이종구, 신산옥, 여운, 이

미술가들은 당대의 정치현실을 초래한 근원으로서 식민지, 분단, 전쟁의 역사를 뒤집어 바라보고 있었다. 신학철의 〈한국근대사〉에서는 그로테스크한 유기체가 정치적, 경제적인 억압의 역사를 비판적으로 형상화했고, 광주의 '토말'이 그린 〈민중의 싸움〉은 외세와 수입된 대중문화에 맞서면서 군사정부의 폭력에 저항하는 대중의 힘을 제시했다. 손장섭이 〈조선총독부〉에서 암시한 일본과 미국의 군사적, 경제적, 문화적 지배력은 문영태의 〈광화문거리〉에서 사진을 콜라주해 복사한 독특한 기법으로 풍자되었다.〈도 13〉 조선총독부 건물 위로 친미와 친일의 광고판이 세워진 광화문 거리 앞에는 군경에 처형당한 시신들과 무기력한 여인들이 줄지어 있다. 오윤은 〈원귀도〉에서 동학에서 한국전쟁까지의 수난사 속에서 원혼으로 남은 절뚝발이 민중들이 일렬을 지어 행진하는 모습〈도 14〉을 그려내었다. 수많은 죽음의 행렬을 낳은 것은 한국의 역사이며 그 정치 사회적 조건이었다. 그것은 지금까지 이어져 있는데, 김용태가 〈동두천〉에서 모아놓은 미군의 기념사진 속에 담긴 기지촌 여성의 포옹을 바라보는 관람객은 불편함을 느낄 수밖에 없다.〈도 15〉 이 작품들은 "역사는 추상적이고 관념적인 것이 아니라, 우리들의 일상을 짓누르는 가장 구체적인 힘이며 그 힘을 가능케 하는 조건"이라는 사실을 드러내고 있었다.

36명의 작가들이 44점을 출품한 이 전시가 광주, 대구, 부산, 마산, 서울을 5개월에 걸쳐 순회했다. 모두 4차례의 실내 전시와 3차례의 광장 전시, 4차례의 세미나를 개최했다. 총 관객 수는 5만으로 헤아려졌다.[22]

철수, 이홍원, 강요배, 서상환, 이정인, 노충현, 이강용, 박재동, 공동창작 '토말', '두렁'. 전시 기획은 김윤수, 원동석, 주재환, 최열. 『매일경제』의 기사는 50여 명 작가들이 1백호 크기의 작품 2점씩을 내놓으며 "출품작품들의 소재도 무척 다양하고 소재를 바라보는 시각도 꽤 신선하다"라고 보도해주었다. 「해방 40년 역사전」, 『매일경제』, 1984.8.17.

22  광주로부터 시작된 전시의 일정은 다음과 같았다. 광주 아카데미 미술관, 학생회관 전시실

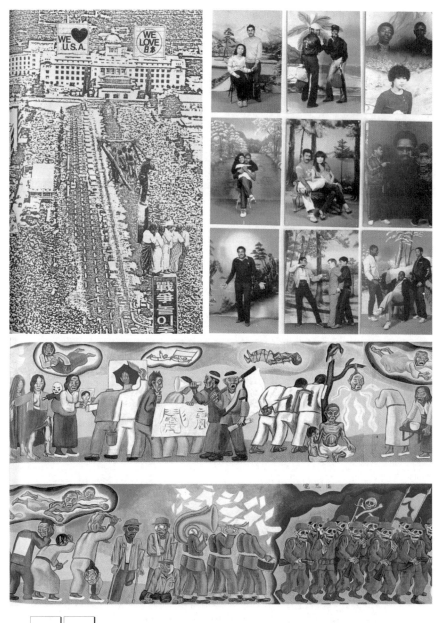

다소 과장되었을지 모르나, 이 전시는 전국의 주요도시와 대학을 순회하면서 새로운 미술운동을 대중과 학생, 평론가와 미술인들의 시야에 각인시킨 것만은 틀림없어 보였다.

이 전시에 대한 짧은 뉴스가 『계간미술』 가을호에 보도되었기 때문만은 아니었다. 새로운 미술운동에 주목한 것은 미술잡지보다도 신문이었다. 《삶의 미술전》에서 시작되어 《시대정신전》을 거쳐 《해방 40년 역사전》까지 전개된 새로운 미술운동이 대학에까지 영향을 미치게 되자, 언론에서 주목하면서 쟁점으로 다루기 시작한 것이다.

이때에 서서히 '민중미술'이라는 말이 미술운동에 덧붙여지고 언론에서 활발하게 언급되기 시작했다. 예를 들어서, 《해방 40년 역사전》의 일주일 전에 나온 기사 「'민중미술' 활동에 눈길」은 참여한 작가 200여 명에 달하는 새로운 미술의 세력으로 '민중미술'을 본격적으로 호명하고 있었다. 기사가 보도한 바와 같이 "미대에서 민중미술을 들먹이지 않으면 화제가 안 될 정도로 학생들 사이에 열기가 있다"는 교수의 증언에 따르자면, 이미 대학생들 사이에서는 민중미술에 대한 호응이 뜨거웠다. '새로운 구상회화', '신형상작업'이라는 명칭과 혼용된다고도 보았던 기자는, '민중미술'이 역사성과 현실에 대한 감수성을 주제로 삼으며 "종래 자연물을 회화의 주 소재로 선택했던 것과 달리 인간의 문제를 압도적으로 끌어들인 사람의 소리"라고 정리하고 있었다.[23]

---

(1984.8.23~29), 전남대학교 교정(9.14~16), 대구 현대미술관(9.17~23), 부산 가톨릭 문화센터(11.1~6), 마산 현대화랑(11.15~21), 서울 연세대 중앙도서관 앞(11.26~28), 서울 고려대 민주광장(12.11~13). 전시 작품의 내역과 의의는 최열, 「분단시대의 미술-해방 40년 역사전을 중심으로」, 『시대정신』 2, 일과놀이, 1985, 274~279쪽.

23   이 기사는 미국의 흑인벽화운동을 소개하면서 이와 유사하면서도 다른 것으로 한국의 '민중미술'을 소개하고 있다. 「'민중미술' 활동에 눈길」, 『동아일보』, 1984.8.17. 이보다 이른 기사는 「삶의 현장에 더 가까이-민중미술운동의 현황」, 『매일경제』, 1984.3.8가

중요한 기사는 『조선일보』에서 1984년 8월 30일부터 1984년 9월 8일까지 기획, 연재한 특집기사 「쟁점-80년대 미술운동」이었다. 이 기사는 80년대의 미술운동을 사회적 현상으로서 본격적으로 주목하고 쟁점화하려 했다. 미술운동을 지지해온 평론가 원동석, 유홍준과 이에 대해 비판적인 김복영의 글이 실렸고 기자 정중헌이 그 외의 견해를 종합, 수렴한 기사까지 모두 다섯 꼭지의 글이 실렸다. 이 연재에서 주목되는 것은 옹호자들의 주장보다도, 모더니즘 진영 평론가와 작가들의 비판의 내용과 논리였다.

김복영은 '민중미술'이라는 용어를 집중적으로 거론하면서 '민중'의 요구가 잘못된 강박이라고 비난했다. 미술의 유의미성을 정하는 척도로서 '민중적'인 것을 주장하는 것은 '논리적인 오류'를 일으키는 과장된 생각이라는 것이다. 또한, '민중'이라는 용어의 기원은 마르크스주의적인 것으로서 "작금의 구상운동을 심각하게 오도할 위험이 있다"고 경고했다.[24] 요컨대, 김복영은 일종의 레드컴플렉스를 드러냈으며, 미술에 대한 윤리적인 요구를 오류로 보았다.

강한 비판의 목소리를 냈던 것은 홍익대 교수 박서보의 인터뷰 내용이었다. 그는 "80년대에 일어난 일련의 작업들은 대단히 잘못돼 있다"고 비판하면서 "현실이니 참여니 하며 미술 외적인 것에 봉사 내지 협력하는 것은 포스터가 할 일"이라고 못박았다. 또한 주제나 소재에 의미를 걸고 사회현실을 직설적, 서술적으로 증언하려 드는 것은 '삽화'나 마찬가지라고 폄하했다. 즉, 사회현실을 드러내는 것은 '작품'조차 아니라는 것이다. 박서보는 "그림은 평면에서 공간을 어떻게 수용 해석하느냐를 방법론으로

---

있다.

24  김복영, 「쟁점-80년대 미술운동(3) 민중이 미술 척도 아니다」, 『조선일보』, 1984.9.4.

제시해야한다"고 규정했다. 그는 80년대의 미술운동을 '새로운 미술'로 보아주는 것부터가 위험하다고 보면서, "그것들은 범람하다가 자멸하고 말 것"이라는 견해를 밝혔다.[25] 박서보의 관점은 재일 화가 이우환의 견해와도 같았다. 이우환은 "일상이니 참여니 따위의 주변에서 주제를 찾아내고자 하는 것은 주제를 잃은 현상"에 불과하며, "예술은 주먹이 아닙니다"라고 단호하게 말했던 것이다.[26] 즉, '그것은 미술이 아니다'라는 것이었다.

미술이란 오로지 "평면 위에 공간을 수용해석"하는 것이고, 그렇지 않은 것은 '잘못'이며 '미술'이 아니라는 입장이 단호하게 표명되었다. 이것은 미술의 감각적 조건들을 규정하고 비미술과 미술을 가르며 비미술을 삭제하려는 치안治安의 논리를 드러내는 것이었다. 다시 말해, 이 시기에 있어서 모더니즘 미학은 하나의 통치학으로서 규율논리를 구성하고 있었다.

그러나 기사에서 보도하듯, 학생들의 새로운 미술운동에 대한 첨예한 관심은 이러한 치안의 논리를 뚫고 나오는 것이었다. 미술대학의 학생들이 "내가 그리고 싶은 것을 그리겠다"라고 주장하면서, 교수 자신의 양식만을 전파하는 도제식 교육에 반기를 드는 상황이었다.[27] 기사는 80년대의 미술운동이 대학의 미술교육 내에 도사린 근본적인 문제를 노출시켰다고 보았다. 요컨대, 미술대학에서 학생들의 자유주의적 창작 의지가 권위적 도제 관계를 비집고 표출되어 나왔던 것이 1984년의 상황이었다. 민중미술은 표현의 자유를 근본적으로 요청하는 발화의 전진기지와도 같았다.

1984년 말 다시 한번 경고가 울려퍼졌다. 1984년 12월에 개최된 《서

---

25 「쟁점―80년대 미술운동(5) 함성보다 예술로 승화를」, 『조선일보』, 1984.9.8.
26 김장섭, 「마당인터뷰―재일화가 이우환」, 『월간마당』, 1984.10, 216~218쪽.
27 「쟁점―80년대 미술운동(5) 함성보다 예술로 승화를」, 『조선일보』, 1984.9.8.

울현대미술제》에서 세력을 과시한 모더니즘 진영은 민중미술을 주제로 세미나를 열었다.[28] 언론에서도 주목하는 문제적인 현상인 만큼, 미술계를 대표하여 최소한의 경고를 보내야 할 필요가 있었던 것이다. 김복영은 "정치 이데올로기" 미술이라는 혐의를 강하게 제기했다. 오광수는 만약 민중미술이 예술이려 한다면, "이론적 정립이 필요하다고" 말했다. 민중미술은 미숙하고 모자란 것, 열등한 것으로 치부되었다. 이어서 그는 이듬해 1월에 쓴, 1985년의 미술계를 전망하는 글에서 민중미술에 대한 우려와 비판을 담은 견해를 반복했다. 그는 "1980년대에 국제적인 미술 추세였던 신표현주의 내지 신구상주의"가 1984년 한국에서 민중미술이란 "변형"으로 "군림"하고 있다고 진단했다. 또한 이 미술이 "미술 내적인 문제가 아니라 미술 외적인 문제에 쉽게 편승됨으로써 불구적 국면"에 이르렀다고 보면서, "문화적 상상력의 빈곤이 가져오는 단세포적, 표피적, 획일적 현상"을 경계해야 한다고 충고했다.[29]

반추상의 기치를 내세우며 등장했던 회화의 실험이 민중미술로 자신을 확장시키면서 운동의 거센 흐름으로 변이하는 순간, 날카로운 비판을 받게 되었다. 1984년에 미술운동이 문제적이 된 것은 된 것은 작품으로서의 존재 방식을 벗어나 전시장 밖의 시민 및 대학생과 연계하면서 역사, 사회, 민중을 향하는 변이의 미술을 시도했기 때문이었다. 미술이 변

---

28  《서울현대미술제》 운영위원회는 1984년 12월 26일에 문예진흥원 강당에서 민중미술을 주제로 한 세미나를 열었다. 평론가 김복영은 "민중적이라는 조건이 작품의 유의미성을 결정하는 필요충분조건처럼 강조되는 것은 잘못"이라고 지적하고 "민중미술은 자칫하면 정치적 이데올로기의 속박을 면할 수 없다"고 반박했으며, 평론가 오광수는 "민중미술이 미술사의 맥락에서 남아있으려면 예술운동으로서의 이론 정립과 자체 정비가 필요하다"고 지적했다. 「민중미술 예술적 승화 어렵다-현대미술제 운영위서 평가 세미나」, 『경향신문』, 1984.12.27.

29  오광수, 「85 문화계 기대와 전망」, 『동아일보』, 1985.1.4.

이하자 진영이 형성되었다. 언급할 가치 없는 해프닝에 불과한 것으로 무시하거나 완성도 낮고 자격이 없는 비미술에 불과한 것으로 폄하하거나, 레드 컴플렉스를 표출하면서 용공협의를 담아 '정치 이데올로기 미술'로 비판하는 발화가 표출되었다. 그러나 경계를 넘어가는 힘으로 확장되어온 새로운 미술운동에 '그것은 미술이 아니다'라는 낙인은 역설적으로 전위적 위치를 강화하고 운동으로서의 자본을 증가시킬 수 있었다. 운동은 눈덩이처럼 그 세력을 증대시켜 갔다. 이를 제압하려는 통치 권력과의 대립과 물리적인 싸움은 1985년에 본격화되었다.

## 2. 전선의 형성과 자율적 제도의 설립
### ─서울미술공동체,《20대의 힘전》, 민족미술협의회의 결성

### 1) 미술의 남대문 시장을 열다
─서울미술공동체의《을축년 미술대동잔치》

1984년은 '새로운 미술운동'이 '민중미술'로 그 이름을 알리면서 미술장의 주요 흐름으로 부각되었던 한 해였다. 1984년 말에《서울현대미술제》에서 민중미술을 주제로 세미나를 개최하면서 비판했던 것이나, 그해 말 일간지에서 "올해 전체적인 우리 미술의 흐름에서 가장 중요하게 평가된 것이 '두렁', '현실과 발언'등 젊은 작가들이 중심이 된 민중미술운동이다"라고 미술계를 정리했던 것에서 보듯 이제 새로운 미술운동은 그 성격을 '민중미술'이라는 명칭으로 전경화하면서 분명한 세력으로 부상하고 있었다.[29]

이어서 1985년 3월에 시대정신기획위원회에서 개최한《민중시대의

판화전》은 대중의 미술활동을 전시한 점에서 중요했다. 미술가와 비미술가의 위계를 해체하고, 완성도 낮은 대중의 미술을 '작품'으로서 제시하는 것은, 누구나 미술가가 될 수 있다는 미술의 민주화를 실현하는 과정이었다. 공동제작 벽화와 걸개그림을 전시했던《삶의 미술전》, 무크지를 만들고 지방을 순회했던《시대정신전》, 대학 광장에서 전시했던《해방 40년 역사전》에 이어서, 시민미술학교의 대중 판화를 전시한《민중시대의 판화전》은 새로운 미술운동이 전시 장소의 금기를 깰 뿐만 아니라, 원동석이 지적한 바와 같이 만드는 주체의 닫힌 경계도 열어가는 진화의 과정을 보여주었다.[30]

《민중시대의 판화전》이 열리던 때에는 김봉준의 판화 개인전도 열리고 있었다. 제3미술관[1985.3.6~12]에서 열린 김봉준의 목판화전에는 유홍준, 원동석의 강연과 김봉준 자신의 「민중미술의 현단계와 신명의 이해」가 강연되었다.[32] 전시에 강연이 덧붙여질 뿐만 아니라, '종합예술기획 터벌임'이 열림굿과 풍물고사를 진행하여 볼거리도 만들어냈다. 또한 점당 3~5만 원의 저렴한 가격에 작품 판매도 이루어졌다. 4월에는 제3미

---

30  기사는 다음과 같이 이어졌다. "상류사회의 전유물처럼 인식되어온 상업미술에 반기를 들고 인간적인 환경을 조성하는 살아있는 미술을 지향해온 이들은 올해 젊은 세대로부터 일단 폭넓은 호응을 얻는 데 성공했다. 미술동인 '두렁'의 경우 지난 4월 창립전 이후 무려 6차례의 전시회와 민속미술교실 개최로 활발한 활동을 했다. 한편 민중미술이 스스로 안고 있는 한계성 등 해결되어야 할 과제가 지적됐으나 민중미술은 84년도에 가장 주목할 만한 미술현상으로 전문가들에 의해 평가됐다."「다양한 흐름 '84화단」, 『동아일보』, 1984.12.19.

31  원동석은 시민미술학교가 "상업문화에 중독된 시민들의 주체적 창조성을 일깨우며 그들 스스로 자각하는 예술창조의 즐거움을 생산하고 향유하도록 권장하고 있다"고 보았다. 원동석,「민족미술과 민중미술」, 『시대정신』 1, 일과 놀이, 1984.7, 43~44쪽.

32  유홍준은「현대 중국 미술의 전개과정과 신흥 목판화」를 강연했고, 원동석은「민중미술로서의 목판화」를 강연했다.「민중판화 3연전」, 『매일경제』, 1985.3.7.

술관에서 '봄판화제'를 열고 '주제에 의한 역사 판화전'을 개최했다. 여기서 강요배, 김봉준, 오윤 등 35명의 작가가 판화를 제작, 전시했다. 판화가 새로운 미술운동의 매체로 부상하고 '민중'의 개념까지 받아 안은 상황에서, 미술관에서도 기획전을 열고 매매의 가능성까지 엿보았던 것이다. 판화 붐이 형성되었다. 이러한 상황에서 판화의 기원이 되는 작가로서 오윤도 주목을 받게 되었다. 1985년 말 『계간미술』 가을호에 특집 작가로 오윤이 선정되고 성완경이 평문을 쓴 것은 《민중시대의 판화전》을 시작으로 판화가 미술계에 부상해가는 흐름에 방점을 찍었다.

그런데 1985년 2월에 독특한 방식의 미술전시와 작품매매를 위한 행사를 기획했던 집단이 있었다. 그것은 '서울미술공동체'였다. 서울미술공동체는 1984년 9월에 창립 발기를 한 후 1985년 2월에 '을축년 미술대동잔치'를 개최했다. 을축년 미술대동잔치는 미술가들이 직접 기획하고 실현시킨 미술품 장터였다. 미술전시와 더불어 매매도 하며, 평론가와 작가들의 강연도 들을 수 있고, 무엇보다도 열림굿과 대동놀이, 슬라이드 감상회, 정리놀이, 뒷풀이 등의 전통연희와 놀이마당을 마련하여 참여자들과 어울리는 축제를 기획한 것이다.

이들은 작품을 매매할 친근하고 자연스러운 기회를 '잔치'의 형식을 빌어서 만들었다. 기획 취지문에 의하면, 중개기관이나 거간을 거치지 않고 "작가와 작가, 작가와 감상자들 간의 거리낌 없는 만남을 꾀하는 자리로서 전시장의 기능을 활성화"시키며, "보다 건강하고 보다 폭넓은 소통"을 지향하는 것이 목적이었다. 무엇보다도 저렴한 가격에 대중들이 쉽게 접근할 만한 작품을 전시, 매매하여 "작가들의 작품이 서민대중의 경제력에 부합하는 가격으로 전달되게 함으로써 올바른 미술 시장의 유통구조를 개진"해 나간다고 밝혔다. 이들은 "유명백화점이기보다는 남대문 시장"을

열어낸다는 의도를 밝혔다.[33]

실제로 이 장터에 내놓은 작품은 판화, 회화, 공예, 조소에서 만화까지 다양했는데, 가격은 가장 비싼 것이 50~60만 원 가량이었고, 가장 저렴한 것이 3천 원, 판화는 5만 원 미만이 대부분이었다.〈도 16〉 시내 카페의 커피값이 4~5백 원가량이

〈도 16〉 '을축년 미술대동잔치' 참가작품 목록.

었던 것을 고려하면 대략 가격을 추측할 수 있다. 화랑의 거래 가격에 비한다면 대단히 저렴한 수준이었다. 갤러리에서는 중진작가의 판화도 40~50만 원 선에서는 거래가 되었기 때문이다.[34] 작품 가격을 낮추면 작가와 화랑의 지위나 권위가 손상될 것을 우려하는 태도를 버리고, '남대문 시장'처럼 매매를 쉽게 만들고 풍성한 놀이마당을 마련하여 대중이 참여하기 쉬운 축제를 창출하려는 기획이었다.

총 121명의 작가들이 1~3점씩 출품하였고, 대학을 졸업한 젊은 작가들이 많았다. 대부분 무명작가들이므로 작품매매가 쉽지는 않은 상황에서, 공개적인 직접 거래를 통한 장터를 기획하는 것은 생계의 유지와도 직결되는 실험이었다. 특히 갤러리나 미술관에 대해 약자의 입장에 있는 신진, 청년 작가들이 미술시장을 자율적으로 만들고 운영하려 한 시도로는 최초로 보인다. 이들이 기획한 시장은 경쟁적으로 작품의 가격을 올려 받으면서 작가의 명성을 키우고 작품의 희소재적 성격과 신비로움을

---

33 『을축년 미술대동잔치』 팸플릿, 1985.2.8~17.
34 「부담적은 판화, 중산층에 인기」, 『조선일보』, 1985.5.17.

강화하는 미술시장의 생태적 관행을 벗어나는 것이었다.

"이제 당신은 미술에 대한 통념으로부터 벗어나실 수 있습니다", "작품의 소통이란 무엇인가? 당신의 벽에 작품이 걸릴 때입니다", "대중은 그림을 소유할 수 없는가? 아니 있습니다"라는 구호들은 신선했다. 미술대동잔치가 "형식의 제물이 되어버린 예술을 원래의 자리로 회복시키려는 것"이며, "미술은 주체 객체를 포괄하여 총체적으로 민중의 것이다"라는 선언적 발화들은 과감했다. 무엇보다도 미술대동잔치는 시끌벅적한 남대문 시장을 미술장 안에 만든 것이었다. 이 장터는 단순히 경제적 가격을 낮춘 것만이 아니라, 고급한 투기상품으로서의 미술의 위치와 취향의 아우라를 흔들어버린 효과가 있었다. 서울미술공동체는 미술대동잔치에 이어서 1985년 4월에 공동판매장을 경향미술관에 개설했는데, 여기서 다양한 장르의 작품을 저렴한 가격에 판매했다.[35] 성공적이었던 '미술대동잔치'는 다음해 병인년에도 개최되었다.

'서울미술공동체'는 넓은 범위의 미술인 공동체를 규합하려 했던 단체이다.[36] '미술공동체'라는 용어는 이들이 처음으로 사용한 말이다. 그러나 규합된 작가들 가운데 중심적인 활동가들은 홍익대 출신의 작가들이었다. 주요 멤버로는 박진화, 손기환, 류연복, 이인철, 김방죽, 김종억, 안

---

35 「좋은 그림 싸게 살 수 있다」, 『동아일보』, 1985.4.17. 이 기사에 의하면 작품 가격은 1만 5천 원에서 45만 원까지였고, 대부분은 20만 원을 넘지 않았다고 한다.

36 최열은 서울미술공동체의 전신이 될 미술공동체의 결성 모임에 대해서 『한국현대미술운동사』, 207쪽에서 설명하고 있다. 1983년 10월에 광주의 자유미술인회, 서울의 두렁, 시대정신, 땅 등의 멤버들이 모여서 연대기구 성격의 미술운동단체를 출범시키려 계획했다. 그러나 이 모임은 1984년 봄에 해체되었다. 이후에 서울미술공동체가 출범하였다고 한다. 손기환에 의하면 서울미술공동체의 회원은 150명가량 되었다. 「손기환 민중미술 연대기」, 『1980년대 소집단 미술운동 희귀자료 모음집』, 경기도미술관, 2018, 440쪽.

종호, 임승택, 곽대원, 김낙일 등이었다. 그룹 '실천'과 '목판모임 나무'에서 활동하는 작가들이 중심적이었고, 토해내기전에 참여한 이들도 있었다. 나루패에서 활동한 김방죽은 마당놀이, 탈춤 등 전통 연희에 능통했던 인물이다.

서울미술공동체는 회지『미술공동체』를 1986년 5호까지 발행했는데, 『미술공동체』의 표지에 보듯, 판화를 중요한 미디어로 확신하며 활발하게 제작, 전시했다.〈도 17〉 또한, 대중강좌를 시도하며 대학교 및 문화단체와 연계하여 작업을 해나갔다. 경향미술관에서 개최했던 일반인 판화강습과 운동단체의 집회 '민족문화의 밤'에 판화 슬라이드를 제작하여 상영한 것, 그리고 서강대학교 신문사와 연계하는 판화전을 개최한 예들에서 보듯 활동의 폭이 넓었다. 미술인들의 연대 단체의 성격을 가지고 있어서, 민미협이 결성되기 직전에 벌어진《힘전》사태 때에는 대학과 외부단체에서 슬라이드 강연을 하며 사건의 진상을 알리고 여론을 형성하는 활동도 보여주었다.[37]

주요 작가인 류연복, 손기환, 김준권, 이인철은 모두 판화작업에 집중했다. 서울미술공동체의 판화작업은 1985년 말에 아랍미술관에서 개최된 판화전에서 종합되었고, 이 결과물을 『17인에 의한 판화 지상전』으로 발간했다.[38] 저마다의 개성과 주제, 양식을 드러내면서도 현실 의식과 강렬한 이미지를 특징으로 했다.

작가들은 절망적 내면에서부터 민족과 통일의 주제까지를 진지하게 그려냈다. 김진하의 〈우울한 사람〉은 잘게 쪼개진 주름선을 겹쳐넣은 얼

---

37  활동내역은 서울미술공동체,『미술공동체』5호, 1986. 9.에 연표로 정리되어있다.
38  참여작가는 김기현, 김방죽, 김언경, 김준권, 김진하, 박영률, 박진화, 손기환, 이기정, 이인철, 류연복, 안종호, 연혜경, 엄희용, 정원철, 주완수, 홍황기.

굴을 판각하여 마음 깊이 파고드는 정서적 우울과 고통스러움을 담아냈다.⟨도 18⟩ 민족의식을 드러낸 작품인 김준권의 ⟨태극도⟩는 고깔을 쓰고 전통춤을 추는 여성과 태극을 분단된 한반도 형태로 절묘하게 겹쳐놓았다. 사방으로 번져나가는 연화 화염문은 만다라처럼 합일을 희구하고 있다.⟨도 19⟩ 광주의 죽음을 드러낸 작품도 있었다. 류연복은 ⟨뒤늦게 세운 비석⟩에서 죽은 자식의 무덤을 어루만지는 어머니의 슬픔을 강렬한 판각기술로 그려냈다.⟨도 20⟩ 이인철은 ⟨마누라 나도 운동선수 될거야⟩에서 정부가 통치를 정당화하기 위해 불러일으킨 올림픽 스포츠 붐의 기만적인 성격을 재치있게 풍자했다.⟨도 21⟩ 주완수는 ⟨농민해방도⟩에서 힘차게 징을 울리며 전진하는 젊은 농민 남성의 거침없이 단호한 에너지를 표현했다.⟨도 22⟩

우울한 자의식에서 나아가 광주의 죽음을 드러내어 증언하고, 정치사회적 풍자를 감행하면서 "땅도 땅도 내 땅이다"라며 징 울리고 나아가는 연대의 모습까지, 판화가 다룬 주제의 폭은 넓었다. 기법 면에서도 수묵의 붓질을 재현한 것에서 정교한 동판화를 연상시키는 것에 이르고, 민화, 만화, 포토몽타주도 차용했다. 《17인에 의한 판화지상전》은 단색판화 목판화, 고무판화의 가능성을 깊고 넓게 탐구하면서 실존적 자의식에서 역사, 사회, 정치적 주제들까지 포괄했다. 주제적 모호함도 엿보이고 기존의 작품을 연상시키는 점도 있었다. 그러나, 이들 작가 가운데 다수가 이후에도 판화작업을 지속할 수 있었던 것은 판화라는 매체에 주목하고 역량을 집중하면서 다양한 성과를 만들어냈던 이 시기의 열정적 활동이 작가의 생애에 영향을 미쳤기 때문이다.

서울미술공동체는 새로운 미술문화운동을 제창했다. 창립 발기문에서는 기존의 미술에 대한 비판적인 관점을 또렷이 했다. 삶과 괴리된 예

<도 17> 『미술공동체』 3호, 서울미술공동체, 1985.
<도 18> 김진하, 〈우울한 사람〉, 1985.
<도 19> 김준권, 〈태극도〉, 1985.

〈도 20〉 류연복, 〈뒤늦게 세운 비석〉, 1985.

〈도 21〉 이인철, 〈마누라 나도 운동선수 될 거야〉, 1985.

〈도 22〉 주완수, 〈농민해방도〉, 1985.

술과 상업적인 미술문화, 줏대없는 외국 문화의 모방을 배격했다. 「민중의 상상력과 미술문화」에서는 "현실을 직시하며 자각하지 않는 예술가는 사이비 예술가요 외면한 지식인은 지적 기능공"이라고 단언했다. 또한 분단과 통일에 대한 인식을 중요시하면서, "분단상황을 외면해서는 안 된다. 그것이 우리의 신체이며 분단극복을 위해 무기를 들 수 있는 바닥힘"이라고 주장했다. 한국을 넘어서 "우리 내부의 참다운 목소리로서 전 세계 민중을 향한 건강한 외침을 시작"해야 한다고도 외쳤다.[39] 추상적인 언설들이었다. 그렇지만 말이 품은 힘, 근본적인 윤리를 추구하는 의지는 공동체를 만들고 미술운동을 추진하는 동력이었다.

이듬해 1986년의 《풍자화 해학전》에서는 직접적으로 사회와 현실 비판을 감행하되 어두운 우울함을 벗어버리고 능동적 유쾌함을 드러내려했다. 긍정적 쾌활함을 획득한 서울미술공동체는 1985년에는 《힘전》 사태를 알리는 활동을 벌이고, 민족미술협의회의 결성 후에는 여기에 참여하여 미술인들의 연대 활동을 지속해 나갔다.

### 2) 형성되는 전선, 시민적 제도의 설립

　－《1985년 한국미술 20대의 힘전》과 민족미술협의회의 결성,

　　『민중미술』의 발행

새로운 미술운동이 민중미술로 변이하는 순간에, 이에 대한 비판과 배제의 발화가 동반되었다. 정치 이데올로기 미술이자 잘못된 미술이며, 미술이 아닌 것 즉, 비미술로 판정을 받게 된 것이다. 그림은 평면 위에

---

39　「발기문」, 『미술공동체』2호, 1985.10.20, 11쪽; 「민중의 상상력과 미술문화」, 같은 간행물, 4~6쪽.

공간을 해석하는 문제여야만 하며 미술 외적인 것인 사회니 역사니 민중 따위를 고민하는 것은 예술이 할 일이 아니라는 단언은 새로운 미술운동에 대한 부정과 배제의 논리, 즉 치안의 논리를 설파하는 것이었다. 요컨대, 미술운동이 가시화된 1984년 말을 거치면서 형성된 것은 미술이냐 아니냐라는 미술의 조건과 자격을 두고 형성된 논쟁의 전선戰線이었다.

서울미술공동체의《을축년 미술대동잔치》가 열리고 이어서《민중시대의 판화전》이 열렸던 1985년 2~3월에 문화계는 적극적으로 '민중'을 발화하고 있었다. 정기간행물 허가를 받을 수 없었던『실천문학』이 무크지에서 계간지로 전환된 때가 1985년 초였다.『실천문학』봄호에는 정치활동 규제에서 풀려난 김지하와 편집자 백낙청이 대담한「민족, 민중 그리고 문학」이 특집기사로 실렸다. 김지하는 1985년 3월 6일 자유실천문인협의회가 주최한 '민족문학의 밤'에서 '민중문학의 형식문제'라는 주제로 강연했다. 강연 내용은 신문에 보도되었다.[40] 이에 의하면, 문학이 목적으로 삼는 민중적 삶이란, 창조적인 삶이자 생명을 뜀뛰게 하는 자유의 삶을 말하는 것이었다. 그것은 국가와 자본이 강요하는 삶, "자기의 삶이 아닌 남의 삶, 기만당한 삶, 분단당한 삶, 제물과 노예된 삶"을 거부하고 거기로부터 놓여나 살아남는 것을 말했다. 그는 모든 단절당한 삶, 죽은 삶으로부터 놓여나기 위해서 "집단적 신명神明"이 요청되며 이를 위해서 민중문학과 민중운동이 필요하다고 말했다.

김지하가 말하는 민중운동이란 민주주의의 회복이라는 정치적인 단일 과제로 소급되거나 환원되는 문화운동이 아니었다. 분단국가의 결과물인 반공주의의 규제들, 금지당한 것들, 생각에서 밀어내야 하는 것들, 극

---

40 「생동하는 자유가 민중의 참 삶」,『동아일보』, 1985.3.7.

한까지 몰아대고 쥐어짜는 자본주의적 발전을 위해 희생하고 억압해야 하는 삶의 욕구와 관능들을 비롯하여, 발전주의적 반공국가가 근본적으로 억압한 모든 사유와 감각의 규제를 직시하고, 자유를 열망하라는 것이었다. 미술에서 그것은 '평면에 공간을 해석하는 방법론'으로 지극히 공소하게 최소화한 감각적 치안의 논리를 해체하고, 배제하고 삭제했던 것들을 가시화하는 것이었다. 김지하가 말하는 죽은 삶의 거부와 창조적 삶의 추구 그리고 민중적 삶에 대한 지향은, 통치권력이 배제한 삶의 감각들을 되살려 말하고 가시화하는 것이었다.

김지하의 언설에서 '민중'은 근본적으로는 국가와 자본이 만든 억압으로부터의 자유주의적 해방을 발화하는 개념적 통로와도 같은 것이었다. '신명'은 개인과 개인의 연대를 가능하게 하는 감성적 힘이었다.[41] 김지하의 강연과 더불어 민중운동, 민중문학, 민중미술 등의 언설이 중요한 화두로서 문화계 전반에서 말해지고 있었다. 유홍준이 '1980년대의 민중미술'이라는 제목으로 CBS 문화강좌에서 강연을 한 시점은 김지하의 강연 직후인 3월 19일이었다. 1984년 말에서 1985년 초에 언론에서 '민중'은 하나의 화두처럼 제기되어, 정치적 민주화를 추동하면서 한국사회의 오랜 억압을 해체하는 자유주의적 해방의 욕구를 자극하는 말로 대두하고 있었다. 이에 대한 반박과 반론도 따라붙었다. 문학에서도 '민중시民衆詩'가 쟁점으로 떠오르며 문학성 문제가 논의되었던 것은 미술의 상황과 유사했다.[42]

---

41  김동일·양정애, 「감성투쟁으로서의 민중미술-80년대 민중미술 그룹 '두렁'의 활동을 중심으로」, 『감성연구』 16, 2018에서는 공동체적 감성으로서 '신명'을 설명했다.

42  1984년에 시집 『17인 신작시집 마침내 시인이여』(2월)와 시집 『민중시』(10월)가 출간되었다. 『마침내 시인이여』에는 고은, 김지하, 양성우, 정희성 등의 시가 실렸고, '민중지향의 시'가 모이진 것으로 평가되었다. 『실천문학』 4권(1983.12)에는 노동자 김금자, 박노해의 시도 실렸다. 민중문학에 대한 비판이 이어졌다. 1984년 10월 21일 대구에서 열린 한국시인협회 세미나에서는 '민중시'를 비판했고, 10월 26일 국제예술심포

'민중'을 통로로 열렸던 자유주의적 발화의 분위기가 다시 움츠러들게 된 것은 1985년 5월이었다. 이달 초에 정부는 이념서적 및 유인물에 대한 단속을 공고公告하고 9일부터 대대적인 압수수색을 시작했다. 압수대상으로 선정된 서

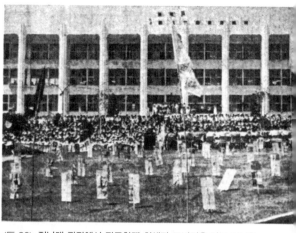

〈도 23〉 전남대 광장에서 광주항쟁 희생자 묘비명을 탁본 전시한 장면, 『전대신문』 1985.5.30.

적과 유인물이 모두 3백 13종이었다. 마구잡이 단속이었다. 미술 데생을 위한 참고서적인 『포즈 미술 연구』가 음란도서로 선정되었다. 공산주의 체제를 비판한 서적이 오히려 용공 서적으로 낙인찍힌 경우도 있었다.[43]

압수수색에 아랑곳없이, 광주민주항쟁의 5주년 추모제가 대학 학생회의 행사로 여러 곳에서 개최되었다. 전남대학교에서는《광주사태 자료전시회》가 열려서 시, 판화, 그림, 사진, 표어 등이 전시되었다. 18일에는 희생자의 묘비명 1백여 개를 탁본拓本한 것을 마련하여 대학도서관 앞 광장에 전시하는 장관을 연출했다.〈도 23〉 이를 막는 학교 당국의 탁본 수거와 저항하는 학생들의 몸싸움이 이어졌다.[44] 비문 탁본을 제작한 것은 전남

---

지엄에서는 「문학과 정치 이데올로기」 등의 강론이 발표되었다. '민중시'를 대상으로 한 이 토론장에서는 민중미술을 둘러싼 논의와 유사하게 시의 예술성과 질적 저하를 논평하고 정치 이데올로기에 종속된 것으로 폄하하는 견해들이 표명되었다. 이에 대해서는 다음의 신문기사들이 참조된다. 「민중지향시 집대성 큰 의의」, 『매일경제』, 1984.2.22; 「오늘의 민중시 감정만 있고 정서는 없다」, 『경향신문』, 1984.10.22; 「민중시 도그머 비판」, 『조선일보』, 1984.11.20; 「사설—하얀시, 검은시」, 『조선일보』, 1984.10.28.
43 「금서선별에 신중절실」, 『동아일보』, 1985.5.10.
44 「추모식 제막식 거행」, 『전대신문』, 1985.5.30.

대 판화반 학생들이었다.

작가 성효숙이 언급했던 것처럼, 당시의 대학생과 청년들에게 군사정권의 광주 학살에 대한 앎과 그 구조적 원인에 대한 깨달음은 사회적 자아를 스스로 발견하는 각성의 계기로서 체험되었다.[45] 1980년대의 대학생들이 정상성을 추구하는 안온한 일상에서 이탈하여, 비민주적 국가의 부당함을 깨닫고 역사적 기원인 분단과 반공주의 대한 비판적 시각을 갖게 만든 결정적 쐐기와도 같은 것이 1980년 광주의 죽음에 대한 인식이었다.

광주는 사회가 지원하는 정상적 삶의 요건들이 자연스러운 것이 아니며, 배제되고 삭제된 것들 위에 설계된 위태롭고 협소한 계단을 밟아 가는 불의不義한 고행苦行에 불과하다는 사실을 깨닫게 만드는 키워드였다. 요컨대, '민중'을 발화하고 이를 통로로 삼아 계급적, 계층적 타자와 만나는 과정은, '광주'를 발화하고 이를 통로 삼아 삭제된 사회의 진실을 대면하는 깨달음의 과정과도 같았다. 타자의 죽음과 가난을 지렛대 삼아 획득하는 생과 부를 위해 삭제되어야 했던 말과 이미지를 떠올리고 드러내는 행위, 배제된 타자를 불러내고 그려내는 행위가 필요했다. '민중미술'은 하나의 방법이었다.

1985년 5월에 일어난 중요한 사건은 23~26일간에 서울의 을지로에 있던 미국문화원이 대학생들에 의해서 점거된 일이다. 전두환 정부의 광주진압을 용인한 미국에 대한 항의의 행동은 1980년 12월 광주, 1983년 9월 대구에 이어서 서울에서 일어났다. 대학의 학생회가 결성되고 1985년 4월에 이들을 연계하는 학생운동조직으로 전국학생총연합전학련과 민족통일·민주쟁취·민중해방의 삼민투쟁위원회삼민투위가 결성된 뒤 일으

---

45    성효숙 구술녹취록, 민주화운동기념사업회, 2017.

킨 반미 시위였다. 이들은 광주 학살에 대한 책임을 지고 미국이 공개 사죄할 것을 요청하면서 미국문화원 도서관에서 단식농성에 들어갔다. 5월 26일 삼민투위가 농성을 자진 해제하자, 곧바로 9개 대학에 경찰이 들이닥쳐 관련자들을 연행했다.

광주의 학살에 대한 진상규명을 요구하는 발화는 의회에서도 이루어졌다. 1985년 2·12총선에서 신한민주당이 야당으로 등장하여 적잖은 득표율을 얻은 결과였다. 6월 5일의 국회 상임위의 대정부 질문에서는 광주사태 전후의 인구변동의 수치가 증거로 제시되면서 정부가 발표한 사상자 수의 진위 여부가 추궁되었다. 광주의 사망자 총수가 1979년에는 2천여 명에 그쳤지만 1980년에 5천여 명으로 두 배가 늘었던 것, 그해 6월의 사망자가 2천여 명으로 예년의 10배에 달한 이유가 무엇인지 질문되었다. 1985년 5~6월에 광주의 죽음이 추궁되고, 군사정부의 가장 깊은 치부가 널리 언급되고 있었다.

이러한 상황에서 《1985년 한국미술 20대의 힘전》이하 약칭《힘전》이 개최되었다. 1985년 7월 13일 토요일부터 22일 월요일까지 아랍미술관에서 열린 이 전시에는 모두 35명 작가의 작품 110점이 전시될 예정이었다. 규모는 1984년의 전시들보다는 작지만 20대 작가로만 규합한 것을 고려하면, 중대급 연합전의 중량이었다. 이미 이름을 알린 선배작가들이 아닌 무명의 작가들이 대부분이었으며, 서울미술공동체, '실천', '두렁' 등에 소속된 홍익대 출신의 젊은 작가들의 수가 많았다.

이 전시가 20대의 발랄함과 과감함으로 충만했던 사실은 전시 팸플릿만 보아도 알 수 있었다.〈도 24〉 작가들은 총 4면으로 된 팸플릿에 작품 사진과 만화, 광고를 콜라주하고 헤드라인과 활자를 넣어서 마치 신문의 지면처럼 구성해냈다. 이 팸플릿은 가짜 미디어이자 유쾌한 언론 풍

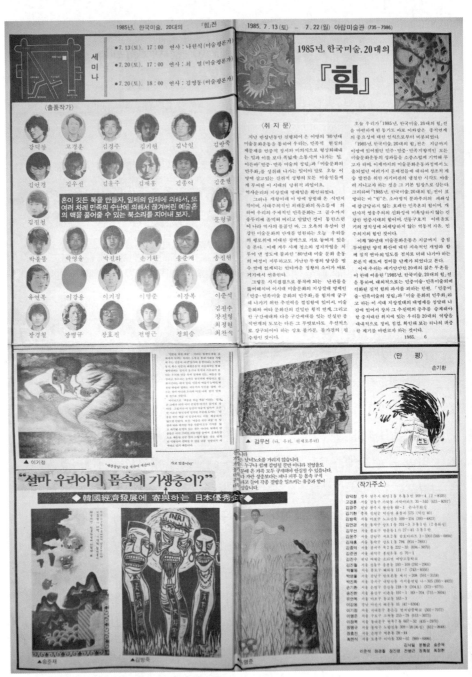

<도 24> 《1985년 한국미술 20대의 힘전》 팸플릿.

자를 위한 작품이었다. 여기에는 김지하의 문장 "이 땅의 모든 조형의 젊은 에네르기는 그 타성과 그 반현실을 거부하고 그 현실과 그 창의를 회복하는 대열에 뭉쳐야 한다"가 적혔으며, 최열의 평문 「80년대 미술운동의 한계와 극복」이 전문으로 실렸다. 최열의 글은 『시대정신』 1에 실렸던 것으로서, 도시작가군의 미술로 평가된 신형상회화의 한계를 넘어서서 민족, 민중운동으로 전환하자는 주장을 담은 글이었다.

1면에 실린 《힘전》의 「취지문」은 "민중, 민족미술의 정립과 미술문화의 민주화를 성취해 나가는 일이야 말로 이 땅에 살고 있는 진취적 성향의 모든 미술인들에게 부여된 이 시대의 당위적 과업"이라고 단호하게 말하고 있었다. 중요한 것은 연대였다. 문화간 횡적 연대와 세대를 잇는 종적 연대를 도모하면서, 미술운동의 "예각화된 질적 힘의 과시"를 하리라고 말했다. 「취지문」은 설익은 듯한 이념적 어휘들이 많았지만, 팸플릿에는 작가들의 사진을 빼곡히 실어서 알뜰하게 홍보하는 것도 잊지 않았으며, 만화와 광고 카피, 헤드라인들은 전형적 전시 도록의 근엄함을 해체하는 풍자와 재치로 가득했다.

팸플릿은 정부의 언론과 출판통제에 대한 신문기사를 직접 가져와 비판했다. 2면에는 "이념서적 유인물 96종 압수"라는 신문 기사와 국회의원 이철의 "표현의 자유를 보장하라"는 발언문이 실렸다.(도 25-1) 바로 아래에는 한 청소부가 KBS, MBC, AFKN을 쓸어 버리는 포토몽타주가 실렸고, "무엇이 정의사회를 가로 막는가"라는 질문을 헤드카피로 던져두었다.(도 25-2) 통제된 언론과 방송은 군사정부와 한 몸이며, 이를 민중의 손으로 청소하자는 이야기이다. 2면 하단에는 『계간미술』 1983년 여름호에 실려 논란이 일었던 「한국미술의 일제 식민잔재를 청산하는 길」 기사와 이에 항의한 미술단체들의 성명서를 겹쳐 콜라주했다. 중앙에 "나

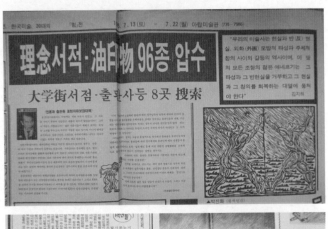

<도 26> 김재홍, 〈피해망상〉(좌), 강덕창, 〈인간들1〉(우), 힘전 팸플릿, 1985.
<도 27> 손기환, 〈타! 타타타타!!〉, 1985.

쁜 사람이 이긴다"를 박아넣음으로써, 식민지 역사가 남긴 제도적 한계를 직설적으로 비판했다.〈도 25-3〉1면에서 손기환은 일제시대 '선전鮮展'에서 '국전'으로 이어져온 미술제도의 바벨탑을 무너뜨리는 거대한 물결을 시사만화의 형식으로 그려넣기도 했다.

《힘전》에 전시된 작품들이 직접적으로 정치적 내용을 담은 것은 아니었다. 강덕창의〈인간들1〉은 음울한 유령과 같은 도시인들의 모습을, 김재홍은〈피해망상〉에서 잘린 신체들을 그로테스크하게 묘사했다.〈도 26〉인간의 실존적 문제나 도시인들의 정신적 폐허를 절망적으로 드러낸 그림들이었다. 박불똥은 해방 직후의 역사 기록 사진과 나이키 운동화 광고를 포토몽타주하여 한국 자본주의의 식민성을 풍자했다. '현실과 발언'식의 방법이었다. 이러한 주제와 방법의 스펙트럼은《삶의 미술전》에서《해방 40년 역사전》의 전시에서 시도한 것과 유사했다.

그 가운데 직접적으로 1980년 5월 광주를 다룬 그림들이 전시되었던 것은 주목된다. 손기환의〈타! 타타타타!!〉와 박영률의〈비극의 역사 80. 5 광주〉, 박불똥의〈1980 5.17生〉이 광주를 다룬 것이었다. 손기환은 공수부대원들이 작전을 위해 낙하산을 타고 잠입하는 장면을 마치 만화의 한 장면처럼 효과음을 넣어 그렸다.〈도 27〉에로Erró의 작품과 유사하게 공수부대의 낙하침투를 만화의 한 장면처럼 그린 방법은 사건의 무거움과 대조되는 풍자적 팝아트 방식이다. 푸른 하늘에 쓰인 붉은 글씨의 효과음이 기이한 공허감을 주면서 세밀하게 그려진 평화로운 마을의 풍경과 대조를 이루어 불안한 느낌을 갖게 한다. 박영률은 붉은 하늘 아래에 시신처럼 보이는 인간의 몸을 묘사하여 학살을 상기시켰다. 박불똥의 그림은 성조기로 콜라주한 얼굴의 입 속으로 사람의 몸이 빨려 들어가는 모습을 담았다. 광주 학살의 배후 미국을 풍자한 것이다.

그림에서 광주의 죽음과 정부의 폭력을 제목과 내용으로 드러낸 시도는 무덤과 같은 상징물이나 은유적인 제목보다는 직접적이었다. 그러나 이것이 《힘전》을 경찰이 문제 삼게 된 이유는 아니었다. 『죽음을 넘어 시대의 어둠을 넘어』가 풀빛에서 출간되기 직전에 압수되고 저자 황석영이 5월에 '유언비어 유포죄'로 10일 구류형을 살았지만,[46] 추모제가 진행되고 점거 농성이 이어지며 6월에 국회에서 진상이 추궁되었던 양상에서 보듯, 정부의 통제는 계속되었지만 광주의 죽음을 가시화하는 수위는 점차 강해졌기 때문이다.

정작 문제가 되었던 것은 전시에 급작스럽게 참여하게 된 두렁 멤버들의 노동미술 작업이었다. 두렁의 멤버였다가 산개하여 활동했던 장진영, 김우선, 성효숙, 김주형 등은 공장 노동자들의 노조활동을 위한 작품을 제작하고 있었다. 대우어패럴 노동자들은 1984년에 노동조합을 결성하였으나 이를 방해하는 회사 측과의 지난한 투쟁 과정에 있었다.[47] 1985년 6월 대우어패럴 노동조합장이 구속되자 구로공단에서는 동맹파업을 일으켰다. 두렁의 작가들은 영등포산업선교회에서 주최한 동맹파업 구속노동자들을 위한 기금마련 행사를 지원하기 위한 그림을 그렸다. 그런데, 그림을 그리고 있던 혜화동의 정정엽 작가의 화실에, 우연히 이웃의 강도 사건 신고로 출동한 동대문경찰서의 경찰들이 들어와 의심을 품었다고 한

---

46   「황석영씨 구류 10일」, 『조선일보』, 1985.6.2. 풀빛출판사는 『죽음을 넘어 시대의 어둠을 넘어』를 인쇄한 직후에 압수당했다. 풀빛출판사 돕기 운동이 일어났다. 「풀빛 출판사 돕기 운동 나서」, 『동아일보』, 1985.7.8.

47   대우어패럴은 서울 구로동 공단의 의류 제조업체로, 당시 많은 의류업체들이 그러했듯이 월 10만원도 되지 않는 임금에 열악한 근로조건이었다. 노동자들은 노조를 결성하고 파업으로 요구사항을 합의해냈으나 회사측은 노조원들을 집단구타했다. 이들은 1984년 11월 2일에 여의도 민한당 당사를 찾아가 농성을 벌였다. 「공단 근로자 50명 민한당사서 농성」, 『경향신문』, 1984.11.2.

◇철거된 作品들 서울 아람문화회
[힘전] 출품작들중 「동조파업」(맨웃그림) 등 이른바
분제작품 30여점이 경찰에 의해 강제철거됐다.

〈도 28〉 작품이 철거된 모습, 『조선일보』, 1985.7.21.

다. 작가들은《힘전》의 전시 출품작이라고 둘러 댔다. 이들 가운데 김우선은 실제로 전시참여가 예정되어 있었다. 그러나 노조를 위한 미술작품 은 전시 예정에 없던 것이었다. 예정되지 않았 던 작품이 급작스럽게 전시되었던 것은 경찰의 의심을 피하기 위해서였다. 김우선과 라원식이 박불똥을 찾아가 노동미술 작품을 전시할 수 있 도록 부탁했던 것이다.[48]

그런데 동대문경찰서로부터 두렁의 그림과 전시에 대한 내용을 인계받은 종로경찰서 형사 들은 전시를 예의 주시하고 있었고, 결국 7월 20 일 오후 1시경에 전시장에 들어와 작품이 불온 하다면서 철거를 요구하고 작가들을 위협했다. 작가들은 이를 거부했지만 형사들은 "이건 작품 이 아니라 선전, 선동하려는 불온 포스터다"라고 말하며 강제 철거를 진행 했다.〈도 28〉 다음 날 7월 21일에 전시장은 경찰의 압력으로 폐쇄되었고, 예 정된 세미나를 진행하려던 작가들도 연행되었다. 연행된 19명의 작가중 5 명장진영, 김우선, 김주형, 박진화, 손기환이 구금되었다. 결국 22일에 두렁의 26점의 노 동미술 작품들이 최종 압수되었다. 요컨대, 노동미술을 불온시한 경찰에 의해서 작품의 전시가 금지되고 철거·압수되었으며, 작가들이 구금되었 던 것이다.

중요한 사실은 작품의 철거가 정부 당국과의 긴밀한 교감 위에서 이루

---

48   박불똥, 『모순 속에서 살아남기』, 현실문화, 2014, 64~65쪽.

274      이탈과 변이의 미술

어졌다는 점이다. 경찰이 전시장에 난입한 7월 20일은 한국예술문화단체총연합회약칭 예총의 전국대표자회의가 열렸던 날이었다. 이날 점심에 이원홍 문화공보부 장관은 예술의 "좌경화"를 경고하는 담화를 발표하고 이에 호응하는 예술인들의 결의문 채택이 있었다. 이와 동시에 작품 철거와 전시장 폐쇄, 작가연행과 작품 압수가 이루어졌다.

이날의 담화에서 이원홍 문공부 장관은 문화계의 "좌경화"와 "투쟁도구화"를 언급하면서 이들의 "척결"을 위해서 예술인들이 노력할 것을 주문했다. 그는 직접적으로 '민중예술'을 언급하며 "일부 문화 예술인 중에 자신을 헐벗고 굶주린 민중과 동일시하여 반정부 반체제 운동을 지지 동조하는 사람이 없지 않다"고 지적하고, "한국 사회는 자유로운 예술활동이 보장되어 있다"면서 "문화예술활동이 북한 공산주의에 유익하고 한국 정부와 체제를 약화 또는 파괴한다면 책임 있는 예술인의 자세가 아니다"라고 엄포를 놓았다. 이어서 이원홍의 발언에 호응한 1백 20여 명의 예총 소속 예술인들은 "우리는 민중문화에 대한 고조된 관심과 왜곡된 인식을 깊이 우려하며 운동개념으로서의 민중문화를 예술 본령의 의미로 정착시키는데 앞장선다"는 내용의 결의문을 채택했다. 결의문의 채택과 동시에 경찰은 전시를 중지시켰다.[49] 이 순간은 민중미술을 용공미술이자 반체제 운동으로 낙인찍어 삭제하려는 통치권력의 물리적 폭력이 언어적 폭력과 동시에 작동하던 순간이었다.

이원홍과 예총의 담화에서 주목되는 점은 민중미술이 "북한 공산주의에 유익"하며, "좌경화"되어 있다는 지적이다. 근거는 '노동조합'을 위한 미술작품이라는데 있었다. 말하자면, 미술이 자본과 국가에 순치된 '근

---

49  「일부 문화예술 투쟁도구화 인상」, 「경찰, 민중미술에 첫 제재」, 『조선일보』, 1985.7.21.

로'가 아니라 권리를 주장하는 '노동'의 삶에 개입할 때는 폭력적으로 단죄되어야 했다. 공산주의라는 낙인은 최소한의 자유민주주의적 권리도 금지할 수 있는 극단적인 배제의 키워드였다.

문제는 이러한 낙인과 배제의 사고가 민중미술에 작용하는 방식이었다. 이원홍의 발언에서 흥미로운 것은 "자신을 헐벗고 굶주린 민중과 동일시"하는 예술에 대한 부정이다. 미술은 부르주아의 것이며 자본에 충실해야 했고 부유함에 주어지는 것이어야 했다. '민중'과 '미술'의 결합은 기괴한 도착이며, 잘못이자 단죄되어야 할 일탈이었다.

이원홍과 같은 관료뿐만 아니라, 앞서 살펴본 바와 같이 기성의 평론가나 미술가들조차 벗어날 수 없었던, 반공주의에 갇힌 사고의 폐쇄회로를 되돌아보면, 1980년대까지 한국 사회에서 미술에 허용된 영역이 강한 폭력적 배제 속에 허락된 좁은 영토였던 사실을 깨닫게 된다. 요컨대 미술은 가난과 사회를 가시화해서는 안 되며, 자기목적적 미학이라는 좁디좁은 영역에서만 생존할 수 있었다. 그렇게 생존해온 미술은 '아름다움을 추구해야 한다'는 하나의 명제만 남기고 수많은 가능성들을 쫓아낸 뒤에 남은 앙상한 누각과도 같았다. 이 순간은 한국미술에 내장된 폭력이 뚜렷하게 가시화되는 순간이었다.

압수된 작품들은 두렁의 작가들이 1985년 4월의 대우자동차 파업투쟁과 1985년 6월의 대우어패럴 투쟁에 연대한 구로동맹파업을 응원하기 위해 제작한 그림들이었다. 모두 26점이었다.[50] 작품은 대부분 노동

---

50  압수작품의 내용과 목록은 민미협에서 발행한 『군사독재정권 미술탄압사례』(1988)에서 확인된다. 『중앙일보』, 1985.7.23 사회면 기사에 작품목록과 내용이 실렸다. 《힘전》사건과 노동미술 작품에 대해서는 양정애, 『80년대 현장지향 민중미술의 재구성 – 《1985년 한국미술 20대의 힘》전 사건에 얽힌 미술동인 '두렁'의 활동을 중심으로』, 민주화운동기념사업회 한국민주주의연구소, 2018. 작품은 1989년에 되찾았다.

조합 결성을 응원하고, 정부의 노동정책과 조합 결성 방해의 폭력을 고발하면서 구속자 석방을 요구하는 내용이었다.⟨도 29~31⟩ ⟨구속된 내 친우를 생각하며⟩, ⟨노동자의 힘⟩, ⟨대우 어패럴 해산⟩, ⟨연대 투쟁⟩, ⟨이렇게 슬기롭게⟩, ⟨강제 해산⟩, ⟨우리는 뭉쳐야 된다⟩, ⟨우리들 밥을 뺏지 마세요⟩, ⟨우리 아빠는 공장에서 하루종일 산다⟩, ⟨큰 힘 주는 조합⟩,⟨도 29⟩ ⟨당신은 당국의 노동정책을 어떻게 생각하십니까?⟩,⟨도 30⟩ ⟨구속자를 석방하라⟩,⟨도 31⟩ ⟨누가 이들에게 폭력 면허를 주었는가⟩⟨도 32⟩ 등의 제목만으로도 그림의 내용이 쉽게 확인된다. 사진 콜라주를 시도한 예도 있었지만, 대부분 만화적 형태와 표어를 채택하여 친근하고 분명하게 메시지를 전달하는 작품이었다. ⟨박종만 신상도身上圖⟩는 택시노조의 결성과정에서 분신으로 항의한 젊은 택시기사 박종만의 초상을 그린 것이다. ⟨사랑⟩과 ⟨바람이 돌더라⟩와 같이 박영근, 박노해의 시와 그림을 같이 배치한 예도 있었다.

노동조합의 결성을 돕고 노동자들의 요구를 표현한 그림이 전시장 안에 들어가는 순간에, 미술이 노동과 결합되는 순간에 군가권력은 이를 즉각적으로 중지하고 파괴하려 했다. 여기서 '노동'은 자본과 국가의 권력에 순종하는 근로자들의 행위가 아니라, 최소한의 권리를 주장하는 이들의 역행의 정치라 할 수 있었다. 임금노동과 생산규율에 신체를 종속시켰던 근로자들이 자율적인 노동자로 변이하는 순간에, 미술은 수동적 관조를 벗어나 표현의 자율적 미디어로 변이했다. 이탈하는 노동과 변이하는 미술이 만나는 순간 정치가 이루어졌고 통치권력은 법적 폭력을 행사했다.

새로운 미술을 시도해온 작가들은 저항을 하지 않을 수 없었다. 연대했던 문화예술단체들의 항의와 성명서가 이어졌다.[51] '힘전탄압대책위'

---

51 전개과정에 대해서는 「민중미술탄압일지」, 『민중문화』 9호, 민중문화운동협의회, 1985.9.1, 11~13쪽.

<table>
<tr><td>29</td><td>30</td></tr>
<tr><td>31</td><td>32</td></tr>
</table>

〈도 29〉두렁, 〈큰 힘 주는 조합〉.
〈도 30〉두렁, 〈당신은 당국의 노동정책을 어떻게 생각하십니까〉.
〈도 31〉두렁, 〈구속자를 석방하라〉.
〈도 32〉두렁, 〈누가 이들에게 폭력면허를 주었는가〉.

278   이탈과 변이의 미술

가 결성되고 민중문화운동협의회의 사무실에서 미술인들의 농성이 시작되었다. 경찰과 검찰은 이 사건을 대학생들의 민주화 운동 조직인 '삼민투위'와 연결시키고 국가보안법 위반으로 엮어 넣으려 했다. 7월 24일에 미술, 문학, 공연예술인 95명이 연대하여 「이원홍 문공장관에게 드리는 공개질의서」를 발표했다.

정부에 대한 반대 여론이 들끓어 오르자 7월 24일에 5명의 작가들은 경범죄 처벌법 위반<sup>유언비어 유포</sup> 혐의로 즉심에 넘겨졌고 구류 7일, 유치명령 7일 선고로 위기를 넘기게 되었다. 그러나 25일에 박불똥, 박영률, 장명규가 추가 소환되어 조사를 받았다. 7월 26일에 원동석, 김윤수 등 미술 평론가들을 포함하여 미술인 236명의 서명을 담은 성명서가 발표되었다. 이 성명서는 헌법에 명시된 예술창작과 표현의 자유를 보장할 것을 요구했다. 사건 조작과 혐의 확대의 의도를 경계하면서 7월 27일 광주자유미술인회에서는 「대한민국 젊은 미술인들에게 치 떨리는 분노로 호소한다」라는 글을 발표하고 작가들에게 당국에 항의하는 유격화, 낙서, 그림 전단을 통하여 의견을 표명할 것을 것을 독려했다. 성명서, 호소문, 질의서 발표, 항의 농성, 기자회견을 총동원하여 이 사건은 용공조작과 국가보안법 위반 혐의로 확대되지 않고 마무리될 수 있었다.

《힘전》사건이 터졌던 1985년 7월은 무더위 속에서 정부의 학생운동에 대한 억제와 대학에 대한 경계가 극에 달했던 시기였다. 7월 23일에는 5월의 미국문화원 점거 농성과 관련되거나 삼민투위에서 활동하여 구속된 학생들이 제적되었다. 8월에는 이들의 조직도와 혁명론이 보도되었고 이것과 '공산주의 용어' 및 '북괴주장'이 비교, 분석되어 신문에 실렸다.[52] 삼

---

52  「깃발 등 학원가 유인물 검찰수사 발표문」, 『동아일보』, 1985.8.6.

민투위 대학생들이 '북괴'의 남조선 혁명이론과 관련되었다는 매카시즘이 휘몰아치고 있었던 때였다. 9월에 삼민투위 배후로 지목된 민청련 의장 김근태가 국가보안법 위반 혐의로 구속되었다.

이러한 상황에서 두렁 미술가들의 노동미술 작품은 '좌경불순' 세력의 '용공성'을 증거하는 것으로 간주되어 단죄의 빌미를 제공했던 것이다. 다행히 경범죄에 구류처분으로 끝나는 것으로 마무리되었으나, 이 사건은 미술장 안에 경계경보를 울리면서 대립의 전선을 강화하는 발화를 재개시켰다.

작가들이 연행된 직후인 7월 23일 『조선일보』에서 비평가 이일과 김복영이 나눈 대담의 제목은 「예술과 사회운동은 구별돼야」였다. 이 대담은 "미술인들이 보는 오늘의 민중미술"이라는 부제를 달고 상당한 지면을 할애하여 실렸다.

이 대담의 내용은 이원홍의 발언과 흡사한 논리들을 그대로 반복하고 있었다. 이일은 민중미술에 결합된 '민중'이 미술을 "가난하고 소외된 특정 계층으로 제한시켜, 보편적인 인간의 삶의 형태로까지 승화시키지 못한 딜레머"에 빠져있다고 지적했다. "가난하고 소외된 특정계층"을 가시화시켜서는 안되며, 미술은 보편적이어야 한다는 이일의 말은 이원홍이 언급했던 바 "헐벗고 굶주린 민중과 자신을 동일시"하는 미술을 반체제 미술로 불온시하는 시선을 그대로 반복하고 있었다. 김복영은 미술이 "사회적 현실"을 다루는 것은 오류이며 "이러한 것은 사회학자들에 의해 연구되고 토론되어야 한다"고 말했다. 더 나아가, "미술 속에 사회의 의미를 강조, 사회와 미술을 동급에 놓는다는 것은 극히 위험한 발상"이며 "정신성을 배제한 채 의식화 도구"로 전락하고 결국 "마찰을 빚게 된다"고 문제시했다. 이러한 언급도 민중미술이 "우리나라 사회현실에 대하여 부정적인 시각을 갖고 있다"는 이원홍의 경고와 유사했다. 요컨대, 미

술은 사회를 변화시키는 운동이어선 안되고 사회를 비판해서도 안 된다. 두 평론가에 따르면 그것은 "비정상적인 성격변질"이며, "극단화와 과격화"를 초래하여, "미술사의 흐름을 깨뜨리고" 있을 뿐만 아니라, "자칫하면 사회를 혼란에 빠뜨리게 할 우려도 없지 않"기 때문이었다. 이러한 경고는 "문화예술이 투쟁의 도구"로 쓰이며 한국의 체제를 위협하고 불안에 빠뜨린다는 이원홍의 지적과 흡사했다. 두 비평가는 정부의 관료와 유사한 논리와 어휘를 가지고 민중미술을 비판했다.

이들의 주장은 이미 있었던 1984년 말의 논쟁과 유사한 것이었다. 사태가 진전됨에 따라서 이를 더 단순화, 예각화시키면서 극단적으로 밀고 갔을 뿐이었다. 주목해야할 것은 두 평론가의 언설이 결국 경찰의 전시 중지와 작품 압수, 작가 구금과 같은 물리적 폭력을 담론적으로 추인하는 역할을 했던 점이다. 이들의 비평은 미술장 안에서 미술과 비미술을 가르는 치안의 논리와 국가권력의 통치 논리가 동기화되어 있었던 안타까운 시대적 한계를 보여주었다. 여기에 언론의 논설도 동조했다. 이광훈은 「민중미술의 반미학성」이라는 의미심장한 제목의 논설에서 공권력이 표현의 자유를 훼손했지만, 민중미술은 예술이 아니기 때문에 이는 정당하다고 폭력을 옹호했다. 표현의 자유를 옹호할 만한 가치가 있는 예술은 미학적이어야 하며 민중미술과 같이 "반미학"적인 것은 미술이 아니므로 폭력은 정당하다는 것이다.[53]

민중미술을 용공미술이자, 반체제 미술로 보는 시각은 이 시기에 비평과 언론의 비난을 통해서 대중에 각인되었다. 민중미술은 미학을 추구하지 않으므로 미술이 아니며, 표현의 자유를 허용할 만한 미술조차 아니라

---

53  이광훈, 「민중미술의 반미학성」, 『경향신문』, 1985.7.30.

는 것이다. 민중미술은 잘못이자 오류이고, 제자리를 벗어난 정치 이데올로기 미술이라는 단순화가 자리를 잡았다.

1984년 말에 느슨하게 형성되었던 민중미술에 대한 마타도어는 1985년 《힘전》을 계기로 평론가들에 의해서 강도 높게 발화되었고 언론을 통해서 확산되었다. 이 발화들은 미술대학의 교수들에 의하여 학생들을 바로잡는 수단으로 활용되고 있었다. 이것은 원동석 외 미술인들이 냈던 7월 26일의 성명서 「당국의 미술 전시 탄압에 대한 미술인의 견해」의 '우리의 주장과 요구' 부분에서 확인할 수 있다. 성명서는 "대학의 일부 미술교육자들은 새로운 미술운동과 민중미술에 대한 자의적이고 왜곡된 비방을 중지하고 개방적인 자세에서 교육자 본연의 임무에 충실할 것"을 요청하고 있었다. 또한 성명서는 "매스컴의 저질화된 편향 보도와 이에 편승한 일부 미술인들의 견해가 진정한 의사인지"를 캐물었다. 그럴 수밖에 없는 것이, 예총의 결의문, 비평 대담, 신문의 논설에서 쏟아놓는 공격적 비판은 미술가들을 처분하도록 몰아갔기 때문이었다.

미술가들의 미술활동 자체가 근본적으로 위태로워지는 순간이었다. 스스로를 보호하기 위한 연합체의 결성이 필요했다. 《힘전》 사태 이후 1985년 8월 16~17일간에 '민족미술대토론회'가 개최되었고, 11월 22일에는 전국의 120여 미술인들이 여성백인회관에 모여 민족미술협의회를 결성했다.

민족미술협의회는 창립선언문에서 '제도권 미술'에 대한 비판과 미술의 새로운 지향점을 밝혔다. 특히 예총의 결의문과 비평가들의 발화에서 보듯, 전시 철폐와 작품 압수에 동조하고 이를 기회로 미술운동을 잠재우려 했던 세력에 대항하기 위해서는 '제도 미술'에 대한 입장을 뚜렷이 밝혀야 했다. "제도 미술은 진정한 삶과 미술의 기능을 분리하여 삶의 소외와 수용의 단절을 극대화시켰으며, 비판의식을 거세한 현실의 미화작업을 순수

주의, 심미주의, 예술지상주의, 현대주의
등 온갖 형식미학의 논리로서 자기 보호
의 틀을 만들기에 급급하였다." 이들은 삶
과 미술을 분리시키고 미학과 사회적 현
실 사이에 넘을 수 없는 벽을 세움으로써
미술을 지극히 협소한 영역에 가둬두었
다. 새로운 미술집단은 "해방 이후 제도 미
술권이 벌여온 갖가지 억압적이고 장애적
인 요인을 극복하여 민주적 삶에 기여할
것"을 다짐하면서, 삶의 미술, 민중적 전통

의 진정한 민족미술을 통하여 "미술 본래    〈도 33〉 민중미술편집회, 『민중미술』, 공동체, 1985.
의 기능을 되찾으려는 운동"을 선언하였다.[54] 이러한 선언은 이원홍이 말
한 "미술의 제자리 찾기"를 정반대로 수행하는 것이었다.

　민족미술협의회의 설립과 창립선언은 그간 국가가 지배한 미술제도
외부에 하나의 거점을 마련한 것이었다. 이것은 그간 반공주의와 발전적
자본주의, 군사독재의 정치체제가 구축해온 제도적 중심을 벗어나 시민
의 영역에 마련된 새로운 기구였다. 다시 말해, 시민의 자율적 미술제도
가 형성된 기점이라는 점에서 민미협의 창립선언은 한국 현대미술사의
새로운 계기였다.

　민미협의 창립에 이어서 그해 11월에 출간된 책 『민중미술』은 새로운
미술운동이 창안한 민중판화, 걸개그림, 노동미술 등을 종합하고 방법과
지향점을 포괄적으로 담아냈다.〈도 33〉 이로써 내용과 제도적 장치를 갖춘

---

54　「민족미술협의회 창립선언문」, 『민족미술』 1호, 1986. 7. 10.

민중미술의 형성은 한국이 오랫동안 고수해온 미술의 닫힌 경계를 열어냈다는 의의가 있었다. 군부정권의 통치가 마름질한 치안의 경계와 맞물린 순수미술론의 협소한 벽을 해체하면서, 한국미술은 다양한 방법과 주제들을 가시화하고, 사회와 역사를 문제시하며, 대중들과 더불어 나누어 누릴 수 있는 미술의 형식을 창안해냈다. 사회를 돌아봐서는 안 되며 가난한 민중도 동일시해서는 안 되는 고급하고 순수한 미술의 좁고 냉혹한 영역을 벗어나는 걸음은 이렇게 해서 하나의 획을 긋게 되었다.

# 광장과 거리에 나선 미술

## 1986~89년의 걸개그림과 벽화

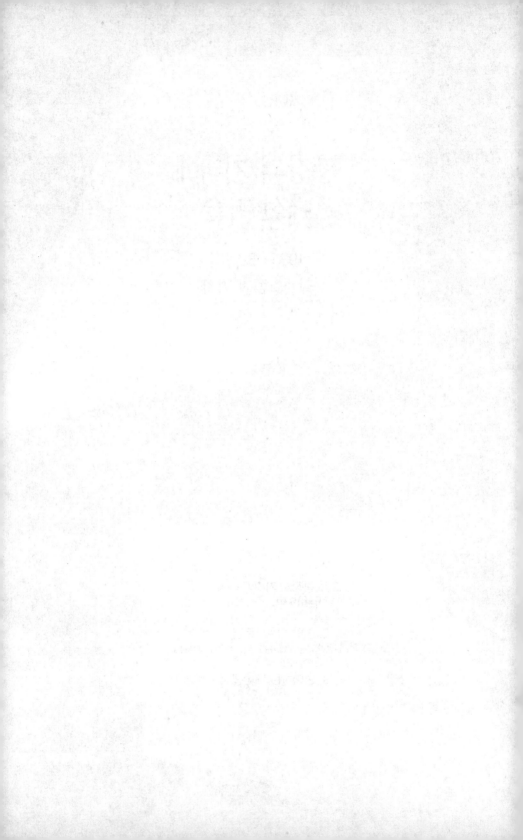

미술이 '가난한 자와 동일시'를 시도하자마자 반공주의 군사정권의 전시 철폐와 작품 압수가 즉각적으로 일어났다. 미술이 넘지 말아야 할 경계를 넘고 보지 말아야 할 대상을 드러내자 치안의 물리적 폭력이 작동했다. 미술계 안에서의 배제의 논리가 미술 외부 통치의 논리를 따르고 있다는 사실이 드러났다. 좁은 울타리에 가두어 놓은 미술이 삭제된 것을 가시화하고 주어진 장소를 벗어났던 이탈과 변이의 순간에, 미술장의 내부와 외부의 통치권력이 작동하여 미술이 아닌 것으로 자격을 박탈하고 그 존재를 무화시키려 했다.

미술에 작동한 이러한 결박이 풀려나갔던 것은 1987년의 6월 항쟁을 겪으면서였다. 1987년의 6월에 미술은 광장과 거리에서 대중과 만나 그들의 이탈과 변이를 촉발시키고 통치의 변화를 가져오는 체험을 했다. 1987년 6월 이후의 시기는 한국 사회의 여러 주체들이 국가와 자본이 규율한 정체성으로부터 과감한 이탈을 감행했던 때였다. 주어진 임금과 규율에 순종했던 근로자들이 주장과 요구를 관철시키기 위해 투쟁하는 노동자로 변이했다. 1987년 7~8월의 노동자 대투쟁을 고비로 국가와 자본이 연합한 강고한 발전주의의 억압이 뒷걸음질 치고 규율을 완화해야 했다. 학점과 학위, 졸업과 취업을 통한 계층상승의 사다리에 순종했던 대학생들은 권위주의적인 대학의 구조에 도전하고 통일운동에 열정적으로 몰입했다. 대학은 학생회의 요구를 수용하고 총장을 선거로 뽑아야 했다. 대학생들은 반공주의와 반민주적 독재의 근원인 분단상황을 해체하려는 통일운동을 시도했다. '민족'은 남한 사회를 규율해온 강고한 폭력과 배제의 일상을 초월해 넘어갈 해방의 기호로 여겨졌다.

이러한 순간에 그림은 집회의 현장에 걸려 주체의 변이를 충동질하고 유토피아적 미래를 제시했다. 이 그림을 그린 이들은 대학의 미술패

와 청년미술가 집단들이었다. 이 집단들은 서울뿐만 아니라 여러 지방에서 자율적으로 결성되었고, 지역의 노동, 문화, 통일운동과 연대했다. 미술가들은 일반인, 대학생, 회사원, 노동자, 농민들과 더불어 공동제작한 대형의 걸개그림을 집회의 현장에 걸었다. 미술가와 대학생, 노동자들이 그린 이야기 그림과 판화도 전시되었다. 미술은 미술관을 벗어나 광장과 거리, 대학, 공장, 회사 앞마당에 걸려 대중과 만나 세상을 변화시키는 미디어가 되었다.

이 장에서는 거리와 광장에 나간 그림의 행로를 추적하려 한다. 그림은 다채로운 수행성과 결합하여 대중의 정체성을 변이시켰을 뿐만 아니라, 관조의 대상이자 미학적 상품이라는 자신의 성격도 이탈시켰다. 1987년을 고비로 미술관 밖으로 나간 걸개그림은 1985년에 실내집회에서 확인된 대중을 충동질하는 힘을 이어갔다. 1988~89년으로 가면서 걸개그림의 규모는 확대되었으며, 주제와 형식은 다양해졌다. 1987년에 출현한 대중의 힘을 받아 안은 대형의 스크린은 걸개그림과 벽화의 형식으로 학교, 공장, 회사, 방송국, 거리 등 한국 사회의 여러 장소에서 펼쳐져 자율적인 시민사회의 동력학을 생산해냈다.

그림이 실외의 공간으로 나간 과정에는 1986년의 청년 미술가들에 의한 신촌과 정릉 벽화 제작이 있었다. 올림픽 마스코트와 엠블럼을 그린 벽화는 허용되었으나 통일과 대동의 미래를 담은 그림은 지워져야 했다. 그러나 1987년 6월에 거리의 집회와 대학의 광장으로 나간 그림은 대중의 힘을 가시화하고 주체성의 변이를 충동질하며 통치성의 전환을 이끌어내는 시각적 미디어로서의 역할을 성공적으로 수행했다. 1988~89년에 걸쳐 걸개그림과 벽화가 담아낸 변이의 주체와 유토피아적 비전은 노동운동과 통일운동의 두 갈래의 흐름을 따라 제작되었다. 이 장에서는

거대한 물결로 흘러나간 새로운 주체의 형상들이 어떻게 그림에 담겨 나갔는지 살펴보도록 하겠다.

## 1. 그림, 광장과 거리에 나서다
### ─1986년의 벽화와 1987년 광장의 걸개그림들

### 1) 1986년 실내 집회의 걸개그림과 벽화의 도전

그림은 아직 거리로 나가지 못했다. 인천에서는 1986년 5월 3일에 대규모 시위가 벌어졌지만,[1] 광장에는 어떤 그림도 걸릴 수 없었다. 치안이 거리를 지배했다. 시위는 경찰과의 격렬한 대치로 끝났고 백여 명의 가담자들이 구속되었다.

방법적 연대가 이루어지지 못해 실패한 시위의 후유증을 치료하듯, 늦은 가을에 인천과 부천에는 노동자문화제가 열렸다. 11월 30일에 경기도 부천의 삼정동 성당에서 열렸던 '병인년 노동문화제'에는 대형 걸개그림 〈노동해방도〉가 걸렸다고 기록되었다.[2] 그림은 추모식과 웅변대회, 연극공연의 행사가 진행되었던 성당 내부에 걸렸을 것이다.

---

1    이른바 인천 5·3 대회는 신한민주당의 개헌추진위원회의 경기인천지부 결성대회를 말한다. 여기에 민주통일민중운동연합(민통련)과 인천지역사회운동연합, 노동운동 단체와 학생, 시민들이 참여하면서 시위를 벌였다. 이들은 타협적인 신민당을 비판했다. 이날의 시위는 경찰과의 대치 과정에서 격렬하게 이루어졌고 성공적이지 못했다. 5월 7일에 미국 국무장관 슐츠가 방안하여 신민당에 내각제 개헌을 종용했고, 이후 정부는 운동진영에 대한 탄압을 시작했다. 「5.3 인천항쟁」, 민주화운동기념사업회 홈페이지; 『한국민주화운동사3』, 돌베개, 2010, 263~265쪽.

2    「땀방울과 열매」, 『민족미술』 기관지 3호, 1987.3.31, 15쪽. 인천 가톨릭노동청년회와 기독노동자연맹이 공동주최했으며, 1,200여 명의 노동자들이 모여 성황리에 열렸다고 한다.

다음 달인 12월 21일에 인천의 주안 5동 성당에서는 인천지역사회운동연합이 주최한 '병인년 민중문화 송년 큰잔치'가 열릴 예정이었다. 인천지역의 활동가들과 노동자, 농어민, 학생 청년, 교육자, 도시빈민 등이 모여서 한 해를 되돌아보며 새날을 기약하는 신년맞이 문화집회였다. 1부 민중의례에 이어 2부에 운동사례가 발표되고 마당극, 판소리, 시낭송, 노래와 춤이 흥을 돋우면 3부에는 연극 '어머니'와 비나리의 순서가 차분하게 펼쳐질 예정이었다. 그러나 이 행사는 경찰에 의해서 봉쇄되었고, 그림 한마당만이 주안 5동 성당에서 따로 전시되었다.[3] 여기에는 대형 걸개그림 3점과 15미터 길이의 만화 벽그림, 깃발그림이 전시되었다.

이들 걸개그림에서 주목되는 점은 1985년까지 대중의 변이와 힘을 매개할 신령처럼 그림에 반복해서 등장했던 전봉준과 동학 농민을 암시하는 전통적 복식의 인물 도상들이 사라지고, 비로소 당대의 노동자와 대중들이 휘몰아치는 집단의 힘으로 형상화되어 있다는 점이다.(도1) 그림은 더 이상 과거의 역사와 원혼들을 불러내어 그들의 힘에 의탁하려 하지 않았다. 한편으로, 집회에서는 이전까지 첫머리를 장식했던 열림굿과 고사의 전통적 의례가 사라지고 '민중의례'가 등장한 것이 주목된다. 1986년 말, 집회는 과거의 역사와 전통을 경유하는 의례와 도상에 덜 의지하게 된 것 같았다. 지금 이곳의 행위 속에서 장소와 주체의 성격을 바꾸어내는 경험이 조금씩 누적되었던 것이다.

그림은 '벽화'의 형식을 통해서 거리로 나갈 수 있었다. 1986년에 미술가들은 작업실을 나와 벽에 그림을 그렸다. 서울미술공동체의 작가들이 7월에 신촌과 정릉에 그린 벽화가 그것이다. 신촌 벽화의 제목은 〈통

---

3    위의 글, 15쪽.

일과 일하는 사람들〉이었다.⁽ᵈ²⁾ 신촌역 근처 3층 건물의 외벽에 김환영, 박기복, 송진헌, 남규선, 강화숙, 김영미가 그렸다. 그림의 내용은 모든 계층의 사람들이 서로 어울리며 행복을 나누는 대동의 미래를 담았다. 서로를 막아선 낡고 오래된 담벼락은 허물어져야 할 것이었다. 그러나 소박한 꿈을 담은 벽화는 완성한 지 얼마 안 되어 구청의 직원들에 의해서 지워졌다.⁴

작가 류연복의 정릉 집 담벼락에는 벽화 〈상생도〉가 그려졌다.⁽ᵈ³⁻¹·³⁻²⁾ 류연복은 김진하, 최병수, 홍황기, 김용만 등과 같이 작업했다. 태극 아래 춤추는 남녀의 몸짓은 민족적 융합의 비전을 제시했다. 아름다운 꽃띠를 따라 얼싸안은 사람들이 도달한 곳은 평화롭고 자유로운 가족의 유토피아이다. 그러나 이 벽화는 완성을 눈앞에 둔 8월 2일에 구청 직원과 경찰에 의해서 지워졌으며, 항의하는 작가들은 '광고물 관리법 위반 혐의'로 입건되었다.⁵

벽화는 공적 공간에 놓여 대가 없이 누구나 감상할 수 있는 미술이었다. 미학적 경쟁의 대상도 되기 힘들고, 시장에서의 매매도 불가능하며, 폐쇄된 전시공간에 놓여 관람자를 제한하지도 않는다. 무엇보다도 벽화는 특정한 장소에 놓여 메시지를 전달하고 공간의 성격을 바꾸어낼 수 있는 힘을 가졌다. 다시 말해, 벽화는 국가와 자본이 마름질한 장소의 성격을 이탈시키는 힘을 가진 미디어였다. 백기완은 벽화를 새로운 미술의 방법으로 제안하면서, "모든 그림쟁이들은 민중의 삶 속 거리로 나서 그

---

4  망치를 들고 벽을 허무는 남성의 모습이 폭력적이며, 얼싸안거나 춤추는 군중의 이미지가 시위를 연상시킨다는 해석이었다. 민족미술협의회, 『군사독재정권 미술탄압 사례』, 1988, 59쪽.
5  이 사건은 일 년이 지난 뒤 서울지검에서 무혐의로 처리되었다. 위의 책, 1988, 65쪽.

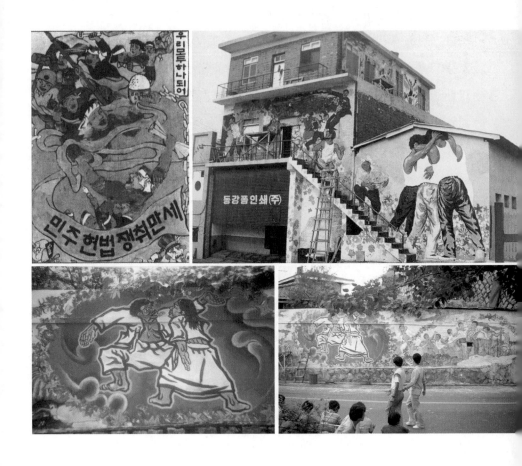

|  1  |  2  |
| --- | --- |
| 3-1 | 3-2 |

〈도 1〉〈우리모두 하나되어〉, 병인년 민중문화 송년큰잔치 걸개그림, 인천 주안 5동 성당, 1986.
〈도 2〉신촌벽화,〈통일과 일하는 사람들(통일의 기쁨)〉, 1986.
〈도 3-1〉정릉벽화,〈상생도〉, 1986.
〈도 3-2〉정릉벽화,〈상생도〉, 1986.

숱한 벽면의 공간에 도전하라"고 외쳤다. 그는 모든 표현 수단이 지배 계층에 의해 독차지되어 "모든 공간은 독점 지배를 위한 선전물로 채워지고 있고, 우리의 삶을 드높이는 회화적이고 조형적인 것들이 모두 장사꾼들이 그네들의 물건을 팔아먹기 위한 수단으로 변질되고" 있으니, 남은 것은 우리 집 안방의 벽면이요, "거리의 벽면밖에 없다. 따라서 우리의 붓끝은 거리에서 해결해야 하나니 그것은 주어진 화폭의 해방이다"라고 미술가들을 독려했다.[6] 그러나 젊은 작가들이 그려낸 상생, 대동, 통일의 유토피아를 담은 벽화는 용공을 의심받으며 지워지고 있었다. 통치를 위한 선전물만이 공간을 채울 가능성을 허락받고 있었다.

벽화에 대한 관심을 촉발시킨 이들은 '현실과 발언'의 작가들이었다. 김정헌과 성완경이 제작한 벽화는 공공 미술의 가능성을 열어보였다. 김정헌은 1985년 7~8월에 공주 교도소의 운동장에 벽화를 제작했다.⟨도 4⟩ 공주사범대학에 재직했던 김정헌은 공주 교도소와 결연을 맺어 여성 재소자들에게 그림지도를 했었고, 삭막한 교도소 건물에 벽화를 그릴 것을 건의했다. 벽화의 주제는 농촌의 모내기와 추수의 풍경을 배경으로 기도하는 여성상을 배치한 〈꿈과 기도〉였다. 김정헌은 1960년대 미국의 도시 벽화 운동에 대해 잘 알고 있었고 이를 잡지의 기사로 소개했다.[7]

성완경은 1985년 8월부터 11월까지 중소기업진흥공단 연수원의 기숙사 건물 외벽에 벽화를 그렸다.⟨도 5⟩ 정부 기관이 시각 환경을 미화하기

6    백기완, 「민족해방과 해방의 미학-벽화운동을 제창한다」, 『시대정신』 2, 1985. 3, 10~18쪽.
7    그는 1960년대 미국의 도시 벽화를 보고 자극을 받았으며 잡지 『학원』의 1984년 5월 호에 에바 콕크로프트의 저서 *Toward a People's Art*(1977)의 일부를 번역하여 「민중미술을 향하여」라는 제목으로 게재했다. 김정헌은 벽화가 미술의 사회적 역할과 기능 면에서 중요한 장르라고 보았다. 그림이 그려진 곳은 교도소 운동장의 세로 3미터 가로 35미터의 거대한 벽이었다. 제작 비용을 작가가 부담하고 소장을 설득하고 관청의 허가를 받아서 실행했다. 「교도소에 그려지는 벽화」, 『계간미술』 가을호, 1985, 159~164쪽.

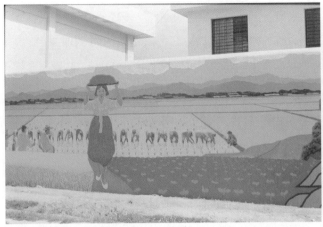

〈도 4〉 김정헌, 벽화 〈꿈과 기도〉, 공주 교도소, 1985.8. / 〈도 5〉 성완경, 벽화, 중소기업진흥공단 연수원, 1985.11.

위해서 의뢰한 벽화로는 최초였다.[8] 산업체의 성격을 반영하여 기하학적이고 기계적인 추상을 배경으로 출근하는 회사원의 모습을 담았다. 이들의 작업은 젊은 미술가들에게 벽화의 공공적 가능성을 새롭게 알렸던 점에서 매우 중요하다.

건물 외벽에 놓여 거리를 오가는 대중이 누구나 공유할 수 있는 벽화는 미술의 존재 방식을 다르게 만들 수 있었다.[9] 벽화는 미술관과 화랑에서 한정된 관객에 수용되고 부유한 수집가에게 매매되는 한계를 넘을 수 있었다. 더 나아가 벽화는 메시지를 널리 전달하고 장소의 지배력에 도전할 수 있었다. 젊은 미술가들은 공적인 공간에서 대중과 만나 그들의 감정을 뒤흔들고 싶어했다. 그러나 거리의 벽면에는 아직 통치의 논리만이 허용되었다. 벽화는 지워졌지만 화가들이여 "예속의 거리"로 나아가 "그 숱한 벽면에 도전"하라는 요청은 작가들의 가슴에 남아있었다.

---

8    「중소기업진흥공단에 벽화」, 『계간미술』 겨울호, 1985, 202쪽.
9    〈상생도〉를 그렸던 서울미술공동체의 판화가 류연복은 당시 가장 뛰어난 미술의 방식이 벽화라고 생각했다고 회고했다. 2018년 안성 작업실에서의 인터뷰.

## 2) 1987년, 광장과 거리의 걸개그림

1987년의 6월 거리와 광장에 비로소 그림이 걸리기 시작한 것은 그토록 강고하게 닫혔던 가시성의 차단막이 깨어져 나가기 시작한 것을 의미했다. 거리와 광장은 관계에 뿌리박은 삶이 아니라 오로지 통행만이 이루어지는 장소이다. 익명의 책임지지 않는 대중들이 오가는 공간이며, 아무도 소유할 수 없기에 통치의 권력과 자본의 힘만이 그 흐름을 지배하는 공간이다.

우리는 거리에 나설 때 옷과 화장, 무심한 표정으로 자신을 무장하며 타인의 시선을 의식해 자유롭게 행동하지 못한다. 거리에 부여된 행위와 감정의 배치는 고립된 개인으로 대중들을 닫아놓는다. 거리와 광장은 열린 공간성을 지녔지만 그것을 배반하면서 국가와 자본에 의해 강도 높게 규율되는 장소이다. 자본이 지배하는 통행의 질서를 방해하는 행위와 시각성은 공익의 이름으로 차단된다. 올림픽의 엠블럼은 벽화로 가능하지만, 통일을 희망하는 젊은 미술가들의 벽화는 지워지는 것이다. 그러므로 광장과 거리에 청년작가들의 걸개그림이 들어선다는 것은 가장 강고하게 닫히고 폐쇄된 장소의 질서들이 비로소 흔들리기 시작했다는 것을 말했다.

1987년 6월의 항쟁에서 연세대 학생 이한열의 부상과 죽음이라는 사건이 민주화 단체가 촉발시킨 집회를 대중의 대규모 응집으로 이끌어갔던 것은 주지의 사실이다.[10] 여기에 걸개그림 〈한열이를 살려내라〉가 시각적 촉매제의 역할을 했다.<sup>(도 6-1·6-2)</sup> 이 걸개그림은 이한열이 속했던 동아리 '만화사랑'의 선후배 및 친구들과 작가 최병수가 공동으로 제작한

---

10  서중석, 『6월 항쟁』, 돌베개, 2011.

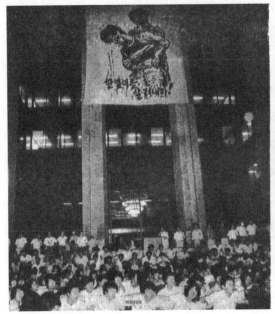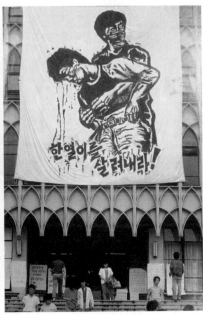

〈도 6-1〉〈한열이를 살려내라〉, 연세대 만화사랑, 최병수 외, 『동아일보』 1987.7.7.
〈도 6-2〉〈한열이를 살려내라〉, 연세대 학생회관에 걸린 모습.

것이다.

최병수는 미술대학에서 교육을 받지 않은 작가이다. 그는 서울미술공동체의 미술가들과 교유하면서 민미협의 전시에 참여하고 판화의 기법도 학습하고 있었다. 이 그림은 『중앙일보』의 보도사진을 본 최병수가 이를 토대로 판각하여 찍은 것이다. 경찰이 쏜 최루탄을 맞고 쓰러진 이한열의 몸을 동료가 부여안은 사진을 본 최병수는 피가 거꾸로 도는 듯한 느낌을 받았다고 회고하고 있다.[11] 이 그림에는 전통적 도상은 없으며, 지금 여기의 사건을 검고 굵은 선각으로 확대해 놓았을 뿐이었다. 판각의 날카로운 선과 거대한 크기는 쓰러진 육체의 물성을 극대화했다.

이 그림은 본래는 작은 판화로 제작하여 학생들의 가슴에 달았던 것을

---

11    최병수·김진송, 『목수, 화가에게 말 걸다』, 현문서가, 2006, 96~103쪽.

대형으로 확대하여 큰 천에 다시 그린 것이었다. 그림은 이한열의 부상 이후 장례식까지의 기간에 연세대학교 도서관 앞에 걸려서 학교라는 공간에 강제된 규율의 질서를 해체시키는 힘을 발휘했다. 걸개그림이 걸린 곳은 이한열의 부상 이후 장례식까지 매일 학생들의 집회와 농성이 이루어지는 장소였다. 그림은 학교의 광장을 분노와 애도의 장소로 변이시켰다. 이 그림 아래서 학생들은 농성을 이어갔다. 이한열이 사망한 직후, 학생회관 정면을 다시 검고 큰 천이 덮었다. 걸개그림과 검은 천은 애도의 감정을 저항의 힘으로 전환시켰다. 이 힘은 대학 바깥의 거리로 학생들을 향하게 만들었다.

이어지는 이한열의 장례식에서 시민들의 애도의 물결이 서울 시내를 장악한 가운데, 행렬의 중앙에 놓인 〈이한열 부활도〉는 죽었으나 부활한 혼령, 괴물처럼 눈을 부릅 뜬 기이한 주체, 이한열의 몸과 얼굴을 크게 그려놓았다.〈도 7〉 이한열의 부활한 몸은, 굴욕과 모멸을 겪더라도 생존을 위해 규율을 받아들여 삶을 지속하도록 만드는 생권력을 조롱했다. 그의 죽음은 규율에 순종하는 몸을 흔들어 행위를 추동시켰고, 죽음을 매개로 모여든 대중은 거대한 괴물, 데모스로 변이함으로써 거리의 질서를 뒤흔들었다. 개별 주체가 흐름을 이탈하여 이질적이면서도 동질적인 힘의 덩어리로 변이할 때, 강고한 통치가 만든 두터운 벽은 터져나갔다.

이한열의 장례식에 모인 군중의 수는 6월부터 시작된 시위 가운데 가장 많았다. 대중의 힘을 과시한 거대한 퍼포먼스는 역사에 불가역적인 선을 그었다. 이제 역사는 불러내어지는 과거의 것이 아니었다. 과거의 원혼들은 필요하지 않았다. 역사는 지금 바로 여기서 이루어지는 어떤 것, 지금 사는 삶을 변이시키는 살아있는 작용원으로 경험되었다.

1987년 6월과 7월을 거치면서 사람들은 통치의 흐름을 파열시키는 대

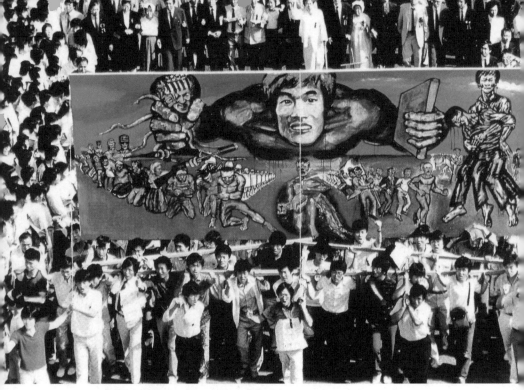

<도 7> 〈이한열 부활도(그대 뜬 눈으로)〉, 최민화 외.

중의 힘을 체험하게 되었다. 걸개그림은 감정을 응집시키고 변이의 무대
를 만들어내는 미디어로 각인되었다. 이한열의 장례식이 치러진 7월에
집회와 시위, 농성과 성명서 발표가 하루에도 몇 건씩 일어났다.[12] 1987
년 6월 이후 한국 사회는 여러 부분의 주체들이 자신들에게 주어진 규율
의 정체성을 이탈하여 나가는 해방의 공간으로 열렸다. 많은 집회가 장

---

12　한국여성단체연합이 발행한 『민주여성』 2호(1987.8.10)에 실린 「7월 투쟁일지」를 보
　　면, 20일에만 5건의 집회와 농성이 있었다. 대구 동아공업사 노동자 안헌수와 이정근
　　의 항소공판에서 민주화실천가족운동협의회(민가협) 회원들이 양심수 석방을 요구하
　　며 농성했다. 가락시장 청과물 중매인 1천 여명이 시장에서 철야농성했다. 강원도 태
　　백시 한보탄광 통보광업소 광부 및 가족 600여명이 광업소 사무실에서 노동조건 개선
　　을 요구하며 철야 농성했다. 도봉구 중계동 대진 콜택시 운전기사들의 파업 농성이 있
　　었다. 「7월 투쟁일지」에 기록된 7월 11일부터 8월 8일까지 집회, 시위, 농성이 없는 날
　　은 4일에 불과했다.

외에서 개최되고 걸개그림이 걸렸다.

이한열 장례식 직후인 7월 11일에 명동성당 앞마당에는 최루탄 추방을 위한 '민주시민대동제'가 여성단체연합의 주최로 개최되었다. 둘러앉은 사람들의 마당은 선언과 연설, 토론의 목소리, 마당극과 풍물, 노래 부르기의 퍼포먼스로 채워졌다.〈도 8-1·8-2〉 김인순과 '둥지'의 멤버들이 밑그림을 그리고 시민들이 색을 채워 완성한 그림이 집회가 벌어지는 성당 앞마당의 벽에 걸렸다.[13]

그림의 가운데에 시선을 잡아끄는 인물, 희망의 붉은 해와 한반도를 뒤로 하고 '민족통일'의 천을 쥐고 춤을 추는 여성은 이한열의 장례식에 진혼춤을 추었던 무용가 이애주의 모습이다.〈도 8-2〉 그녀는 도약을 감행하며 승리의 춤을 추고 있다. 좌우에는 6월 항쟁의 사건들이 아기자기하게 전개되었다. 마스크와 방패를 든 전경이 막아선 최루탄 자욱한 거리를 배경으로, 왼편에는 결정적인 시위인 명동성당 농성 장면이 담겼다. 쫓겨 들어간 대학생들과 이를 돕는 신부와 수녀의 촛불시위 장면과 성당에 피신했던 철거민들이 대학생들과 밥을 지어 나눠 먹는 장면도 담겼다. 하단에는 이한열의 쓰러진 모습이 보이고 중앙으로는 노동자들의 조합결성 투쟁과 농민들의 시위가 이어졌다. 우측으로는 투쟁의 기원으로서 광

---

13  김인순은 광장에서 감정적 변이를 체험한 순간을 다음과 같이 기록하고 있었다. 6월 10일의 집회의 시간으로 예정된 시간에 국기 하강식의 애국가가 들려오자 사람들이 여기저기서 시청 앞 집회 장소로 모여들었다. "어디에 그렇게 많은 사람들이 숨어 있었을까? 사람들은 계속 모여들고 있었다. 두 주먹을 꼭 쥐고 함께 부르는 애국가 소리는 점점 커져만 갔다. 그 노래 소리는 한 순간 시간을 멈추게 했고, 세상을 바꿀 것 같은 장중한 물결로 흐르고 있었다. (…중략…) 벅찬 감격으로 내 가슴은 터질 듯했다. 그때까지 내 마음 속에 가득했던 타인에 대한 불신, 나를 지탱하던 허위의식, 자만, 나약함들이 일순간에 무너져 내리고 있었다. 나의 가슴도 기쁨으로 벅차올랐다." 김인순 전시도록, 『여성·인간·예술정신』, 1995, 14쪽.

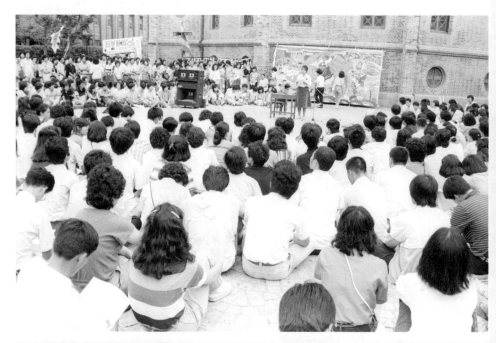

〈도 8-1〉 최루탄 추방을 위한 민주시민 대동제의 모습, 명동성당 앞 마당, 1987.7.11.
〈도 8-2〉 김인순과 '둥지' 멤버, 시민이 합작한 걸개그림.

주시민들의 무덤이 놓였고, 다시 상단으로는 항쟁의 주요 사건들이 퍼레이드를 이루었다. 하단의 물결무늬와 상단의 구름 문양은 그림을 풍부하게 만들었다. 이 그림은 1987년 6월 항쟁의 기록화이자 시민대중의 승리를 담아낸 기념화이다.〈도 8-2〉

1987년 6~7월에 그림은 실외 집회에 걸려 대중들의 힘을 집약하고 통치권력과의 싸움을 승리로 이끌어냈다. 이 시기는 변이의 주체들이 해방을 실현한 역사의 기점으로 못 박혔다. 이제 현실을 변화시킬 동력은 지금 현재의 사건에서 길어지기 시작했다. 바로 지금 변화는 일어나며 현실은 역사가 되고 그림은 이를 매개했다. 변이의 가능성과 대중적 힘에의 확신은 거침없이 큰 그림과 대규모의 집회를 통해서 실현되었다.

## 2. 이탈하는 노동자
### ─노동집회의 걸개그림, 역사의 주인공을 그려내다

1987년의 7~9월은 '노동자 대투쟁'의 기간이었다. 이 기간에 일어난 노동자들의 쟁의와 파업의 수는 3천 건이 넘는다. 이 숫자는 1960~70년대에 일어난 모든 쟁의 수를 합친 것보다 많았다.[14] 6월의 광장과 거리가 생권력이 규율하는 통행의 흐름에서 벗어나 주권자 대중의 힘을 확인하는 공간이었다면, 7~8월의 공장은 저임금을 보충하기 위한 잔업과 특근

---

[14] 6월 29일부터 10월 4일까지 총쟁의 수는 3,255건. 이원보, 「87년 노동자 대투쟁과 노동운동의 성장」, 서중석 외, 『6월 민주항쟁─전개와 의의』, 한울, 2017, 345쪽. 이 수는 1977~87년의 10년간 발생 건수 1,638건의 두 배이다. 노동자 대투쟁 이후 1년 안에 4천 여개의 노조가 새롭게 결성되었다. 구해근, 『한국 노동계급의 형성』, 창작과비평사, 2002, 232쪽.

으로 이어지는 기계적 노동의 흐름에서 이탈하여 명령을 위반하고 권리를 주장하는 주체가 생성되는 공간이었다.

'근로자'에서 '노동자'로의 변이는, 생산의 반복적 폐쇄회로를 단절시켜 북소리와 노래, 선언의 행위를 통해 공장의 질서를 해체하는 순간에 일어났다. 행위는 장소와 주체의 성격을 바꾸어 버린다. 경기도 안양의 유성중전기에서 만든 파업 소식지 『불길』에서는 노동조합을 결의하고 파업을 시작한 순간을 기록하고 있다. 이때 근로자들은 "저임금에 목이 매여 잔업, 철야로 질질 끌려다니던 풀 죽었던 어제의 우리들이 아니었다. 금방이라도 태산도 무너트릴 수 있는 함성은 포도원 일대, 아니 한반도 전체를 진동케 했다. 스스로 뿜어내는 강한 몸부림은 우리 노동자를 강철보다 강한 힘이 되게 하였다"고 말하고 있다. 뜨거운 태양 아래 변이의 에너지는 '활화산'처럼 타오르고 있다고 이 소식지는 기록하고 있었다.[15]

생을 주장하는 '노동자'라는 구체적인 행위의 존재가 '민중'이라는 포괄적이고 추상적인 주체 개념을 대체하게 된 것은 7~8월의 역사적 결과였다. "나는 노동자다"라는 말은 울분을 담아 내뱉는 자조의 되뇌임이 아

---

15    "6월의 뜨거운 태양 아래 전국 각지에서 활화산처럼 타오르기 시작한 천만의 노동자들의 권익과 진정한 민주화를 위한 투쟁은 8월에 절정에 다다르고 있다"고 파업 소식지 『불길』 (유신 중전기 노동조합, 1987.8.15, 민주화운동기념사업회 오픈 아카이브)은 1면의 기사를 시작하고 있다. "8월 13일 전 동료가 회사 정문 앞에서 단결투쟁, 임금인상 등의 두건을 두르고 파업 중인 경원제지 동지들에게 가서 투쟁의 노래를 함께 부른 후 북소리에 맞추어 감옥으로 들어가는 것 같던 출근길이 그렇게 가벼울 수가! 곧바로 작업복으로 갈아입고 식당에 모여 노조 창립 보고 및 투쟁에 들어갔다. 1. 임금 1,500원 정액 인상 1. 상여금 400퍼센트 지급 1. 빨간 날은 유급 휴가 1. 퇴직금 누진제 1. 생산수당 철폐 1. 가족수당, 근속수당 지급 1. 중식 무료 제공 1. 반장 직선 선출 1. 환경개선을 요구하며 열렬한 투쟁에 돌입했다"8월 14일에는 각 반 별로 신문(파업소식지)를 만들었다. "우리가 어떻게 할 수 있을까, 한번도 해보지 않았는데 하면서 처음에는 어리둥절했으나 각 반의 발표(신문내용)가 시작되자 정말 놀랐다. 우리에게 무한한 능력이 있다는 것을."

니라, 모멸을 생산하는 불평등의 선을 파괴하는 힘으로 당신도 노동자다
라고 말하는 평등에의 요구였다.[16] 개념이 현실을 움직이는 것이 아니라
새로 쓰여지는 현실, 역사가 개념과 이미지를 요청했다.

6월 항쟁을 경험한 미술가들이 이 요청에 응답했다. 김인순과 '둥지'의
미술가들구선회, 최경숙 외, 최민화와 '활화산'의 미술가들류연복, 이종률, 정남준 외, 광
주의 홍성담과 '시각매체연구소'의 미술가들홍성민, 전정호, 이상호, 백은일 외, 차일
환과 '가는패'의 미술가들이성강, 정선희 외 그 이외 지역문화단체에서 활동하
는 미술가들이 노동자들과 함께 그림을 그렸다.[17] 미술가는 노동자 되기
가, 노동자는 미술가 되기가 이루어졌다.

그렇지만 노동자 대투쟁의 기간인 1987년 7~8월에 제작된 걸개그림
은 많지 않았다. 파업의 현장은 유동적인 싸움의 과정이기에 그림보다
는 북과 꽹과리, 구호가 적힌 플래카드가 더 유용했을지도 모른다. 그러
나 1988년으로 넘어가면서는 파업이 일어나는 현장에 미술가들과 노동
자들이 함께 하는 예들이 생겨났다. 특히 노동조합의 문화제와 여러 노
조들이 연합해서 치르는 메이데이 집회, 11월에 개최되었던 전태일 추도
집회와 같이 기획된 대형 집회에서는 그 규모만큼 큰 걸개그림이 걸렸다.
이 걸개그림들은 매번의 집회를 통해 싸움의 동력을 얻는 참여자들에게
강인한 주체의 이미지를 부여하고 유토피아적 미래를 제시했다.

경기도 안양 지역에는 다수의 산업체와 생산공장들이 있었고 1987년
8월을 거치면서 노동조합이 결성되고 임금인상을 위한 싸움이 시작되

---

16    노동자 대투쟁에서 가장 중요한 성과는 급속하게 성장한 노동자 정체성과 연대의식이
      었다고 지적된다. 구해근,『한국 노동계급의 형성』, 창작과비평사, 2002, 251쪽.
17    최열,『한국현대미술운동사』, 돌베개, 1991, 269~283쪽.

9-1

9-2

〈도 9-1〉 '안양노동문화큰잔치'의 마당극 모습, 1988.3.10.
〈도 9-2〉 대우전자 노조 미술패 까막 고무신, 걸개그림 〈우리들의 이야기〉.

었다.[18] 안양지역에 막 결성된 노조들이 1988년 3월 10일 근로자의 날에 연합하여 펼친 행사 '안양노동문화큰잔치'의 실내집회에는 걸개그림이 걸렸다.〈도 9-1·9-2〉이 행사에는 유신중전기, 다우노조, 대우전자부품노조, 혜성노조, 신아화학노조 등 9개 노조가 주체가 되었고, 약 500여 명의 '노동형제'들이 모였다고 기록되었다.[19] 행사는 10일 오후 5시에 연합풍물팀의 길놀이로 막을 올렸고, 다우전자 노조의 주도로 율동과 노래를 배우는 시간을 가졌다. 심금을 울리면서도 힘을 주었던 '우리들의 글모음' 낭독시간을 거쳐서, 유성중전기 노조가 마당극 '흔들리지 않는 노조'를 연기할 때는 열기가 절정에 달했다. 마지막 뒷풀이는 어깨를 잡고 하나가 되어 어우러지는 융합과 단결의 퍼포먼스로 마감되었다. 열림굿과 고사는 없었고 죽은 영령들을 불러내지도 않았으나 경험과 삶은 가시화되고 언어화되었다. 자신의 싸움을 역사로 기념했고, 연극과 노래, 그림이라는 표현의 자율적 미디어를 함께 생산했다.

징소를 종합하는 시각적 상징물인 걸개그림 〈우리들의 이야기〉는 대우전자부품 여성조합원 7명이 10일간에 걸쳐 공동제작한 것이다.〈도 9-2〉꽃으로 둘러싸인 중앙에는 풍물에 맞추어 춤추는 노동자들이 어우러진 행복한 대동의 순간을 담았다. 이를 둘러싼 현실의 풍경은 행복하지만은 않다. 비좁은 기숙사 생활, 40도 고온의 작업환경과 12시간의 고된 노동, 야간작업의 괴로움이 묘사되고 이와 대조적인 도시 유흥가의 풍경도 그려졌다. 그림은 고통의 현실을 재치 있게 담아내면서도 노조의 결성을 축하하고 그 결과물로서의 '잔치'의 즐거움을 향락할 것을 권유하고 있었다. 그림을 그렸던 정헌옥은 "완성된 우리의 모습에 한없이 기쁘고 들뜬

18    이시정, 『안양지역노동운동사』, 민주화운동기념사업회, 2007.
19    『불길』 9호, 유신중전기노동조합, 1988.3.17. 안양 중앙교회에서 개최되었다.

<도 10> 둥지, 〈맥스테크 민주노조〉, 올해의 여성상 수상식장의 걸개그림, 1988.

마음은 가슴 가득하였지만 한편 가슴 깊이에서 쓰라린 아픔이 배어 나옴을 무시할 수 없었다. 이 기쁜 노동절에 화려한 한몫을 담당해야 할 벽화에 좀 더 밝은 외면을 그려내지 못한 우리의 현실이 서글펐다"고 말했다.[20] 그러나 이 그림을 그렸던 7명의 여성조합원들은 노동자 미술패 '까막 고무신'을 만들기로 했다.

정헌옥은 서글픔을 토로했지만, 그림은 점차 노동자들의 승리와 성공의 기록을 담아나갔다. 1988년에는 싸움을 담은 걸개그림들이 여럿 제작되었다. 김인순과 '둥지'의 미술가들은 노동조합을 위한 그림을 제작하는 활동에 적극적이었다. 그 가운데 맥스테크의 여성 노동자들이 노조를 만들면서 겪은 투쟁의 과정과 소박한 승리의 감격을 담아낸 그림이 주목된다.〈도 10〉맥스테크의 노조원들이 노동조합을 결성하자 회사는 위

---

20    정헌옥(까막고무신 회장), 「공동작업을 마치고」, 『우리그림』 3호, 1988.4.15.

장폐업으로 이를 막으려 했고, 노조원들은 50여일 간의 농성투쟁 끝에 회사 측의 인정을 받아냈다. 이들은 한국여성단체연합에서 수여한 '올해의 여성상'을 받았고, 시상식장에는 '둥지'의 걸개그림이 걸렸다.[21] 그림의 중앙에는 작업으로 시력이 나빠져 안경을 쓴 여성노동자들이 서로 얼싸안으며 승리의 기쁨을 누리고 있으며, 회사의 위장폐업과 이에 맞서 장기 농성과 시위를 벌이는 모습이 생동감 넘치게 묘사되었다.

파업과 투쟁의 과정에 사용된 걸개그림은 보다 강인한 노동자 주체를 담았다. 1988년 6월 미국자본의 기업 '한국 피코'에 노조가 결성되고 임금인상을 요구하자 회사는 폐업신고도 없이 임금도 체납한 채 미국으로 도피했다. 노조는 국회의사당과 주한미상공회의소, 미 대사관에서 고통스런 시위를 계속해 나갔다. 1989년 6월 24일에는 노조 창립과 투쟁 100일을 기념하고 싸움을 다짐하는 집회를 열었다.

이 집회는 고사와 열림굿으로 시작하여, 싸움의 과정과 미국 자본의 범죄를 고발하는 마당극으로 이어졌다. 집회 장소인 회사 앞마당 건물에 걸린 걸개그림은 붉은 깃발을 들고 한쪽 가슴에 아이를 안은 크고 강한 손의 다부진 여성 노동자를 담았다.〈도 11-2〉 피코의 노동자들은 아이를 안은 여성의 모습 그대로 90퍼센트가 기혼 여성들이었다. 전투경찰의 방패를 막아내는 여성들의 어깨와 손은 크고 억세게 강조되었다. 그림은 여성들이 치르고 있는 싸움을 간략하면서도 핵심적으로 그려냈다.

이 그림은 미국으로 도피한 사장 히치콕과 담판을 짓기 위해 출국하는 '미국출정식'에 다시 한번 걸렸다. 1990년 4월 11일의 집회는 격렬한 감정으로 가득 찼다.〈도 11-1〉 "이 땅이 뉘 땅인데 양키 놈이 판을 치냐"라고 쓴 붉

21   「맥스테크사 노사분규 55일 만에 타결」,『조선일보』, 1988.2.28;「세계여성의 날 기념잔치」,『조선일보』, 1988.3.2.

은 플래카드 옆에는 거꾸로 붙은 채 X자가 그어진 성조기가 걸렸다. 반미 의식과 민족적 감정이 고조되었다. 유점순 노조위원장의 아들 12세의 지용이 파업 이후에 가족이 겪어야 했던 사연을 읽어 나갈 때 장내는 숙연해 졌다. 노래패 '더 큰소리'의 노래, 노동자문학회 시인들의 '아들아 이젠 말하리라'가 낭송되는 순간 모두는 눈물을 흘렸다. 마지막에는 혈서로 "민족 자존심", "피코 승리"가 쓰였다.[22] 눈물과 피의 감정적 충전으로 가득 찬 집회를 통해 다시 전사가 되어야할 이들에게 커다란 주먹의 여성 노동자의 그림은 물질적 충만함으로 공간을 채우고 주체의 변이를 가능하게 했다. 이 집요한 싸움은 방송과 신문으로 알려졌고, '둥지'가 그린 이야기 그림 〈엄마 노동자〉는 1989년 메이데이 행사에 대학의 광장에서 전시되었다.

전국의 노동자들이 연합한 단체의 결성을 위한 대규모 집회는 노동자들의 힘을 확인하는 퍼포먼스였다. 1988년 11월 13일 연세대 노천극장에서 개최된 '전태일 정신 계승 및 노동 악법 개정 전국 노동자 결의대회'는 노학연대를 넘어서, 대학이라는 탈노동적 공간을 노동자들의 힘을 남김없이 과시하는 전시의 공간으로 변이시켰다.〈도 12-1·12-2〉 새벽까지 이어진 전야제에 이어서, 13일 오후에는 경인권, 경남권 등의 노조 대표 및 준비위가 대회장에 한 시간에 걸쳐 입장했고, 총 인원은 2만의 수용인원을 초과했다. 풍물, 전태일의 어머니 이소선의 연설, 투쟁 중인 세창물산, 녹십자, 우리데이타의 혈서, 결의 낭독이 이어졌다. 노동자들의 공동체가 힘과 에너지를 발산하며 그들의 말과 존재를 가시화하는 퍼포먼스의 순간, 행사장에서 시선의 중심에 자리한 걸개그림은 미술집단 '가는패'의 작업물이다.[23]

---

22  『민족의 자존』, 한국피코노동조합 홍보부, 1990. 4. 25. 8~9쪽, 민주화운동기념사업회 오픈아카이브 등록번호 857557.
23  차일환에 의하면, 이 걸개그림은 시민미술학교의 학생이기도 했던 정선희가 사진을 참

〈도 11-1〉 피코 노조의 미국출정식 집회 모습, 1990.4.11.

〈도 11-2〉 김인순과 '둥지' 멤버들이 공동 제작한 걸개그림.

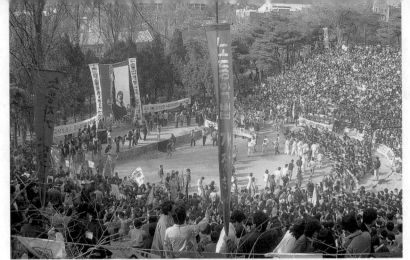

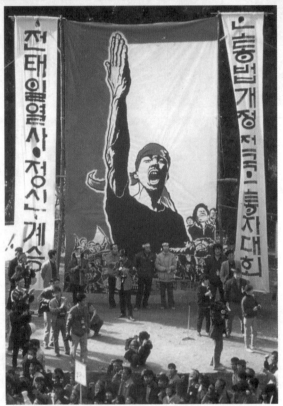

〈도 12-1〉 '전태일 정신계승 및 노동악법 개정 전국 노동자 결의대회' 전경.
〈도 12-2〉 '가는패'의 걸개그림, 〈노동자〉, 1988년 11월 13일 연세대 노천극장.

310    이탈과 변이의 미술

머리에 끈을 동여매고 한쪽 팔을 올려 결연한 의지를 드러낸 모습은 집회장의 모든 노동자들을 단일한 주체로 결합시키고 다시 개별적 투쟁의 주체로 각성, 분산시킨다.〈도 12-2〉 단호하게 팔을 들어 외치는 노동자는 젊은 남성이다. 이 주체는 1987년 노동자대투쟁 기간에 최초로 노조가 결성되어 시가전에 가까운 싸움을 벌였던 현대중공업, 대우조선 등 대공장 남성노동자들의 이미지를 반영한다. 말하자면, 1987년을 계기로 노동운동에 전면적으로 등장한 남성 노동자의 거대한 육체가 노동자 집단의 힘을 함축하고 상징하고 있다.[24] 집회는 여의도 국회의사당까지 이동하는 평화 대행진과 의사당 앞에서의 연좌시위로 이어졌다.

1988년 6월에 노조를 결성하고 단체 협약을 마친 피코 노조원은 이 행사에 참여하고 이렇게 기록했다. "백골단 깡패들도 길을 안내하며 행진에 동참했다. 길을 지나던 많은 시민들이 길을 멈춰 서서 환호를 올리고 박수를 치며 노동자들의 가슴 벅찬 투쟁을 지켜보았다. 우리 스스로 자신의 힘에 놀란 듯 가슴 '찡'해 옴을 온몸으로 느끼며 있는 힘을 다해 노래를 부르고 구호를 외쳤다."[25] 그는 군집한 노동자들의 규모 속에서 미약한 자신이 거대한 신체로 팽창하는 경험을 했을 것이다.

그림은 개별 노동자가 연대와 단결을 통해 힘의 주체로 변이하게 만드는 시각적 미디어였다. 그림은 집회의 장소에 소실점을 형성하고, 벌어지는 행위들에 의미와 맥락을 부여한 뒤, 바라보는 노동자들에게 동일시

---

고하여 디자인한 것이다.

24　1970년대까지 수도권의 경공업에 종사하는 여성 노동자들이 노조의 결성과 노동운동의 중심축으로 활동했다면, 1987년을 지나면서는 보수적이었던 대기업 중공업 남성노동자들이 중심에 등장한다고 지적된다. 구해근,『한국 노동계급의 형성』, 창작과비평사, 2002.

25　『진짜 노동자』3호, 한국피코노동조합, 1988.12.10, 15쪽.

〈도 13〉 최병수 외, 1989년 메이데이 집회 걸개그림, 연세대.

할 주체를 선사한다. 그것은 단호하고 열정적이며 무엇보다도 거대한 주
체이다. 압도적인 크기야말로 야외 집회 걸개그림의 핵심적인 물질적 요
소이다. 집단적 힘은 변화를 만들어내는 근원이었다. 이 그림은 1988년
12월 시작된 현대중공업 파업 이후 서울 본사 상경 투쟁의 연좌농성 장
소에도 걸렸다. 이듬해 1989년 연세대에서 열린 메이데이 집회의 대형
걸개그림은 규율에 순종하는 근로자가 아닌, 변혁을 이끌어낸 노동자라
는 집단적 주체의 힘과 위엄, 권위를 무엇보다도 크기로 가시화하면서,
역사의 주인공으로 등장하는 순간을 기록하고 있었다.〈도 13〉

## 3. 변이하는 대학생－성조기를 찢고 통일을 말하다

### 1) 자아의 사회적 확장－대학의 벽화와 걸개그림

1987년 이후에 대학은 달라졌다. 학생들은 학점을 받고 자격을 획득하여 사회의 계층적 회로에 진입하는 정상적 흐름에서 이탈했다. 통치성을 바꿔놓았던 6~7월의 체험은 대학생의 자아를 사회적으로 확장시키고, 대학의 외부에 놓인 가치를 향하게 했다. 자본과 반공주의 국가에 역행하는 기호였던 '통일'과 '노동'은 계급적 사다리 외부의 타자를 만나는 통로였다. 이 과정을 매개한 것은 걸개그림과 벽화였다. 학교의 광장과 벽에 걸린 그림들은 국가의 규율과 자본의 요구에 최적화된 지식과 행위에서 이탈한 주체의 이미지를 제시하고 학생들을 자극했다. 학생들은 취업을 위한 지식에서 벗어나, 삭제되었던 앎을 습득하려 했다. 기본권을 회복하려는 노동에 대한 지식과 괴물화된 비국가 북한에 대한 앎을 획득하면서 대학생의 자아는 변이했다.

서울의 중앙대학교에서 개최된 1987년 10월의 '의혈義血대동제'의 걸개그림에는 역사의 주인공으로 등장한 대학생 자신이 그려졌다.(도 14-1) 3폭의 그림은 과거, 현재, 미래의 역사를 담았다. 중앙에는 항일 독립의 역사가, 왼편에는 군사정권과 싸워 민주화를 획득한 정치적 승리가, 오른편에 분단선을 끊어내는 통일의 미래가 그려졌다. 역사적 과거와 현재, 미래의 주인공으로 등장한 것은 대학생 자신이다. 중앙의 그림에서 대학생은 태극기를 쥐고 죽어가는 독립군과 동일시되었고 불꽃과 무궁화가 이를 둘러 숭고함을 부여했다.(도 14-2) 피에타 상과 겹쳐지는 영웅적 죽음의 도상을 통해서 대학생은 자신을 정치적 주체로 재구성했다. 역사의 주인공으로 변이한 대학생은 전두환의 얼굴을 짓누르며 불꽃처럼 솟아올랐

<도 14-3> 1987년 중앙대학교 걸개그림 좌측 화폭.

고<sup>(도 14-3)</sup> 휴전선을 끊어내어 민족의 해방과 통일을 실현하려 했다.

그림은 이한열의 죽음으로 완성된 6월 항쟁 이후에 대학생들의 정체성이 사회적 유대와 역사적 확장을 경험하면서 공동체적인 것으로 변이한 양상을 보여준다. 산산이 흩어져 개별적 경쟁자로 살아가는 것이 아니라, 연대하여 사회적 의무를 다한 대학생들의 정체성은, 동여맨 흰 머리띠와 접어 올린 바지, 열어젖힌 저고리로 상징하듯 상놈 혹은 천민으로 표현되었다. 가장 낮은 존재로 분장한 대학생의 도상은 1987년이 창출해낸 주체 이미지였다.

'의혈대동제'의 프로그램은 확장된 정체성의 양상을 반영했다. 6월 항쟁의 과정, 학내 민주화의 과정, 서울 시내 철거지역의 상황을 담은 사진을 포함한 150점의 사진이 전시되었다. 이 전시는 변화를 이끈 대학생 자신의 활동을 기념하고 탈계층적 연대를 재확인하는 과정이었다. 교내 근로자를 위한 위로 잔치를 개최하여 대학 공동체를 형성하려 했다. '통일을 위한 오랜 뜀박질'에서는 분단의 문제를 스포츠와 결합시켰다. 외부 인사들을 초청하는 강연을 기획하여 민주화 운동의 남은 과제를 점검하고 통일 문제를 공론화했다. 임진택의 〈똥바다〉 공연과 마당극 〈민주라 불리는 약〉의 통렬한 정치풍자극도 있었다. 사물놀이도 있었고, 연예인 이택림의 사회로 노래 공연도 있었다. 오락도 있었으나 학내 근로자와의 연대, 학외의 정치적, 사회적 문제의 각성과 공론화, 민주화의 기념, 정치풍자의 공유 등의 활동은 새로운 것이었다. 이 시기 대학의 대동제는 걸개그림에서 드러낸 바와 같이 사회변화의 주체로서 등장한 대학생 자신의 확장된 의식을 보여주는 행위와 활동으로 이루어졌다.

1988~89년간에 대학에는 새로운 정체성을 표현하는 그림들이 다수의 벽화로 그려졌다. 벽화는 교내 미술패에 의해 공동으로 제작되었다.

바야흐로 대학 벽화의 시대였다. 중앙대학교의 미술집단 '가는패'의 작업은 대학벽화의 초기 사례이다.[26] 가는패는 〈그날이 오길〉과 〈구국의 선봉 의혈 중앙〉을 1988년 3월과 4월에 중앙대학교 안성캠퍼스의 예술대학과 학생회관에 그렸다.〈도 15·16〉 가는패의 벽화는 이후에 여러 대학으로 이어진 벽화 제작에 자극을 주었다.[27]

〈그날이 오길〉에서는 아이들이 뛰어노는 행복한 낙원의 도상을 그렸다.〈도 15〉 저 멀리 백두산 천지가 희망을 말하고 있으며, 흰옷에 죽창을 든 남성은 벽화를 바라보는 대학생들을 손을 들어 불러낸다. 학생들은 이 부름에 응답하여 미래로 나아가야 할 터였다. 〈구국의 선봉 의혈 중앙〉〈도 16〉에는 광주 5·18로부터 87년 6월 항쟁까지의 역사가 하단에 펼쳐지고 상단에는 노동자들이 동참하는 행복한 유토피아가 그려진 가운데, 흰옷 입은 남성이 건네는 횃불을 두 손이 움켜쥐고 있다. 이 손은 공동체의 미래를 책임진 학생들의 것이다.

벽화를 그렸던 가는패의 차일환은 〈그날이 오길〉을 소개하는 글에서 자신의 생각을 밝혔다. 벽화는 상품으로서의 미술이 아니라, "소비적 유통구조를 거부하는 공공의 작품"이었다. 그는 벽화를 통해서 "삭막한 대학 건물에 활력을 주고 학우들의 공동의식을 자극"하며, "자신의 모습을 보지 못하고 서구 사조에 매몰되어가는 지식인들에게 민족적 분위기를 고취"하고 싶었다고 말했다. 그는 벽화가 미국의 '존경의 벽'이나 멕시코의 벽화

---

26  가는패는 중앙대학교 미대 학생이었던 차일환을 중심으로 결성된 미술집단이었다. 이성강, 정선희가 주요 멤버였다. 이들은 1987년 6월에 명동성당의 철거민들과 같이 그림 그리기와 전시작업을 했다. 또한 농촌 마을 장터에서 판화를 전시하고 슬라이드를 상영하거나 벽화를 제작기도 했다. 이들의 활동내역은 자료집 『가는패』에 수록되었다.

27  최열, 「캠퍼스의 벽화현장을 가다」, 『월간미술』, 1989. 5, 81~85쪽.

처럼 현실을 변화시키는 열망과 욕구를 드러낼 수 있다고 생각했다.[28]

차일환의 생각은 대학신문에서 발화되는 언설과도 유사했다. 〈구국의 선봉 의혈 중앙〉은 걸개그림으로도 제작되었고 그 사진이 1988년 12월 26일 『중대신문』의 1면에 실렸다.<sup>(도 17)</sup> 이 지면에 실린 글 「신입생들께 드리는 글-대학의 이념」은 대학은 기능인 양성소가 아니므로, 고등학교까지의 피동적 자세를 버리고 주체적이고 능동적인 지성인이 되어 사회의 부조리에 대항할 것을 주문했다. 글은 남한의 대학생을 "역대의 독재 정권과 이들의 교육정책에 끈질기게 저항해"온 집단으로 규정하면서, 광주로부터 시작하여 1987년 6월까지 이끌어온 투쟁의 흐름을 앞으로도 가져갈 것을 희망했다. 역사의 횃불을 쥐어주는 벽화 속 남성의 목소리가 대학신문의 글에서도 반복되었다.

변이의 주체로서 대학생의 이미지가 극대화된 것은 광주 전남대학교의 '오월제'에 걸린 그림에서였다.<sup>(도 18)</sup> 그림은 대학생들의 집단적 힘을 크기로 가시화하면서, 통치권력의 변화를 이끌어 통일을 향하는 탈국가적 민족의 주체로 호명해냈다. 가로 20미터, 세로 10미터에 달하는 대형 걸개그림<sup>2폭 연결</sup>을 그린 이들은 전남대 미술패 '마당'이다.

1988년의 '오월제'를 위해 제작된 걸개그림의 제목은 〈오월에서 통일로〉였다.<sup>(도 18)</sup> 그림 중앙에서 시선을 잡아끄는 도상인 성조기를 찢어내는 모티프는 이상호, 전정호의 〈백두의 산자락 아래 밝아오는 통일의 새벽이여〉<sup>1987</sup>를 다시 가져온 것이다. 하단의 시위대, 시민군, 공수부대의 구타 장면, 버스 시위 등은 광주 항쟁의 역사를 담았다. 5월 광주를 동력으로 삼아 분단체제의 배후인 미국의 영향력을 해체하고 민족의 완성을

---

28  차일환(회화학과 4년), 「벽화는 모두의 것이니, 우리가…」, 『중대신문』, 1988.3.2.

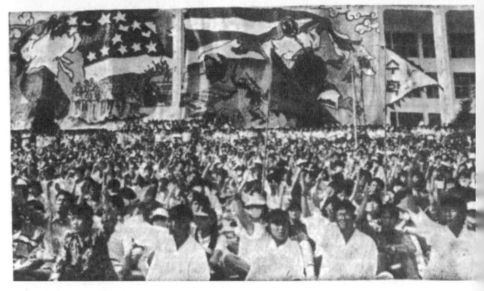

<도 17> 걸개그림 사진, 『중대신문』, 1988.12.26.
<도 19> 전남대 오월제에 걸개그림이 걸린 장면, 『전대신문』, 1988.5.19.
<도 20> 전남대 오월제의 퍼포먼스 장면, 『전대신문』, 1988.5.19.

|   |   |
|---|---|
| 17 | 20 |
| 19 |  |

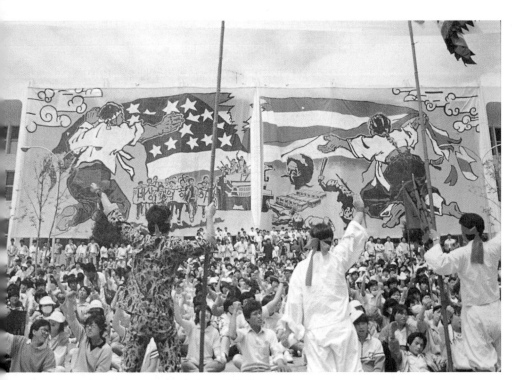

<도 18> 전남대학교 미술패 마당, 〈오월에서 통일로〉, 1988.5.

위해 나아가는 것, 그림이 요청하는 바는 이것이었다. 성조기를 찢어내는 남녀는 모두 허리가 드러나는 전통적 복장에 맨발의 형상으로써, 본원적이고 본능적인 힘을 발산하는 존재로 표현되었다. 여기서 흰 저고리와 검은 치마는, 통치의 경계를 넘어가는 충동의 회로이자 약한 공동체를 강한 힘으로 전환시킬 초월적 기호로서 민족을 의미화한다.

그림은 '친북반미'라는 도식적 해석을 초과한다. 미국은 예술로부터 통치제도까지 대한민국을 구성하는 형식과 내용의 모델이며, 남한의 초자아였다. 세계의 보편이자 상징적, 경제적, 문화적 자본의 근원이며 영원한 오리지널리티인 미국에 대한 부정은 남한의 정체성을 뿌리부터 뒤집어 놓는 인식행위였다. 그림은 바라보는 학생 대중이 성조기를 잡아 찢는 행위에 동참하도록 시선을 유도했다. 검고 굵은 판각의 선이 살아 있는 그림의 구성은 단순하지만, 압도적인 크기는 전남대의 광장을 채워버렸다. 찢어진 성조기 너머로 새로운 공동체가 등장할 수 있을 것인가. 그 미래는 상상되고 창조되어야 할 것이었다.

이 해에 전남대의 '오월제'는 대학생들의 역사적 자기 확신이 거침없이 미래를 향해 나가도록 만드는 퍼포먼스였다.〈도 19·20〉 5월 16일에 이들은 "미제, 전두환, 노태우, 정호용, 박준병 등 광주 학살 오적 처단 투쟁과 조국통일 투쟁을 전개할 것을 결의"했다. 교내 집회 후에는 "오월에서 통일로 총진군하자 민족 전대여!"를 외치면서 후문을 통해 가두 진출을 시도했지만, 전경에 막혀 한 시간 가량 격렬한 대치와 시위를 벌였다. 17일 오후에는 걸개그림 앞 5·18 광장에서 〈5월 진상규명을 위한 범시민 토론회〉가 뜨거운 열기 속에 개최되었다.〈도 19〉 광주학살 오적의 형상을 만들어 불태우는 퍼포먼스도 있었다.〈도 20〉 도청을 사수하다 산화한 이정연 열사의 어머니와 시민군 김상집씨를 초청하여 강연을 들었다. 해결되지

못한 역사는 여전히 지속되고 있었다. 역사극 〈일어서는 땅〉을 공연하고 관람했다. 18일에는 망월동 묘소 참배가 있었고, 19일에는 마당극 〈혁명 광주는 지금도 계속되고 있다〉가 공연된 후 남대협전남지역 대학생 대표자 협의회 주최의 〈5월 학살 원흉 처단을 위한 10만 학도 1차 궐기 대회〉가 있었다. 20일에는 2차 궐기 대회를 마치고 21일에는 금남로와 전남도청 등 5·18 격전지를 순례했다.[29]

5월의 전남대는 광주의 죽음을 재현하고 그 해원과 정의의 실현을 위한 발화, 토론, 연극, 노래 등이 이어지는 시청각적 행위의 장소였다. 이 행위들이 이루어지는 대학 광장을 심판의 무대이자 미래를 선포하는 장소로 만들어냈던 것은 걸개그림 〈오월에서 통일로〉였다. '오월제'의 신체적 경험을 성조기를 찢어내는 행위로 집약한 거대한 걸개그림은, 대학생들이 역사를 관통해 변혁의 주인공으로 질주하여 미래를 상상하는 과정을 매개했다. 대학생들은 통치 권력과의 싸움을 넘어서 공동체의 새로운 미래를 꿈꾸며 세계의 제국과 대결하는 주체로 변이, 확장해 가고 있었다.

## 2) 분단의 경계를 넘어서다

　－1988~89년의 대학 걸개그림과 〈민족해방운동사〉

1989년에는 대학의 통일운동이 분출했다. 오랫동안 남한에서 반공주의는 민족과 통일보다 우위에 있었다. 반공주의의 경계를 뚫고 통일과 민족이 말해지는 것은 관제 역사의 사고가 전복되면서 가능했다. 여기에 노태우 정권의 남북화해 드라이브와 동유럽 공산주의 체제의 해체라는 국제 정치적 상황도 고려되어야 한다.[30] 그러나 1987년의 체험 위에서 통일을

---

29  「광주항쟁 정신계승 오월제」, 『전대신문』, 1988. 5. 19.
30  1988년 올림픽을 앞두고 노태우 대통령은 7·7선언을 발표했다. 이는 남북교류와 교

발화했던 학생 대중의 감성이 탈냉전의 국제정치적 흐름과 정부의 정략적 의도에 의해서 일방적으로 결정된 것은 아니다. 학생 대중의 발화와 행위는 정부가 그어놓은 한계선을 초과했다. 국가는 이를 제한하고 단속했다.

미국은 남한을 공산주의로부터 구원한 선의의 우방이 아니라, 광주의 학살을 묵인하고 남한을 경제적, 문화적으로 지배한 냉전의 제국으로 비판되었다. 1970년대의 지성에 영향을 끼친 제3세계론은 미국과 소련의 영향력으로부터 독립한 자율적인 민족국가를 상상하게 만들었다. KBS의 이산가족 찾기 방송은 지금 현재에도 작용하는 분단의 고통을 환기시켰고 만남과 결합을 욕망하는 민족적 눈물의 강한 흐름을 만들어냈다.[31]

통일은 반공주의와 결합한 통치성을 해체하고, 노동자의 권리를 억압한 자본을 제어하기 위해 열려야 할 마지막 관문이었다. 오래 삭제되었던 타자, 비국가이자 비존재였던 북한에 대한 정념은 반공주의적 발전주의를 역행하는 감정적 충동을 만들어냈다. '민족'은 남한의 국가-자본 체제가 여러 부분에서 삭제했던 타자성의 회복을 향한 근원적 충동이 흘러나갈 유로였다.

1989년 전남대학교의 걸개그림인 〈함께 가자 우리!〉[도 21]는 통일운동의 시기에 대학생들의 새로운 주체 이미지가 어떻게 표출되었는지를 보여주는 또 하나의 시각적 텍스트이다. 그림은 3월 14일 개최된 신입생 환영식이자 총학생회 발대식인 〈진군제進軍祭〉에 걸렸다. 가로 17미터 세로 8미터의 그림을 그린 이들은 미술패 '신바람'이었다. 그림의 중심에

---

역을 추진하고 상대 우방국과의 교류를 허용하는 선언이었다. 1989년 9월에는 헝가리의 브레즈네프 독트린의 사멸 선언이 있었고, 11월에 독일의 베를린 장벽이 개방되었다. 이어서 루마니아의 차우세스쿠 정권이 무너지고, 불가리아, 체코, 동독이 1990년 자유총선을 실시했다.

31  이호걸, 『눈물과 정치』, 따비, 2018.

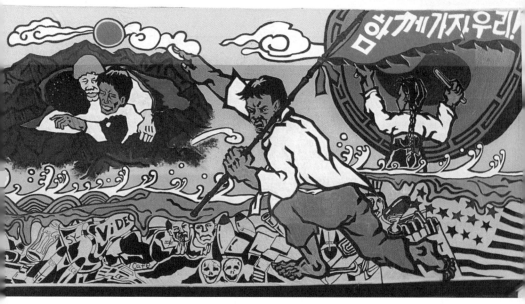

<도 21> 전남대학교 미술패 신바람이 제작한 걸개그림 〈함께 가자 우리!〉, 1989.3.

"함께 가자"고 손을 들어 이끄는 청년은 새로운 미래를 향하는 대학생의 모습이다. 여학우는 '진군'의 북을 두드려 심장을 뛰게 하고 발걸음을 맞추어 나아가도록 했다. 역사의 도도한 물결 아래 성조기, 미국의 미사일과 탱크, 상품문화, 군사정권의 독재자들이 씻겨 나가고 있었다. 썩은 것들을 휩쓸어 버리고 나서 바라보는 저 멀리에는 백두산 천지가 있고, 그 옆에는 평양에서 개최될 '세계청년학생축전'을 의미하는 흑, 백, 황인의 세 청년이 얼싸안은 도상이 그려졌다. 그림은 북한의 대학생과 휴전선을 넘어 직접 만나려는 기획을 선언했다.[32]

1989년에 전국대학생대표자협의회전대협는 평양에서 치러지는 '세계청

---

32  남북 학생의 만남은 1988년에 이미 시도되었다. 통일과 외세축출, 올림픽 남북공동개최를 요구하며 죽은 조성만의 발화와 올림픽을 앞둔 열기가 뒤섞였던 1988년 8월에 전대협은 '남북청년학생회담'을 기획했다. 여기에는 조성만 노제 이후, 노태우 정부의 7·7 선언이 남북대화의 가능성을 열어둔 상황도 영향을 미쳤다. 전대협은 '남북청년학생회담'에 참여할 '통일선봉대'를 선발하는 행사와 '국토순례대행진' 행사를 추진했다. 그러나 고려대에서 개최 예정이었던 통일선봉대 발대식은 경찰의 행사장 원천봉쇄와 터미널 검문을 통해 참가 학생들을 연행하는 집요한 방해로 치러지지 못했다.

년학생축전'에 참가하기로 했다. 1988년 12월 북한의 초청에 대한 응답이었다.[33] 정부와의 줄다리기와 갈등 속에서 평양축전 참가는 불가능해지는 듯했으나,[34] 3월의 대학에서는 걸개그림 〈함께 가자 우리!〉가 보여주듯이 '세계청년학생축전' 참가를 선언하고 독려했다.

이 걸개그림을 보고 전남대 국문과 4학년 이형권이 쓴 글은, 그림이 요청하는 주체의 변이에 호응했던 대학생의 감정과 생각을 솔직하게 드러냈다.[35] 그는 "댕기머리를 땋아내린 조선의 처녀가 억압과 굴종을 거부하고 민족해방을 염원하는 투쟁의 북소리를 둥둥 울리고 있다"라고 이미지를 문학적으로 읽어내고, 대학의 동료들에게 걸개그림이 미칠 효과를 이렇게 말했다. "신입생은 물론이거니와 많은 학생들이 발길을 멈춘 채 자신이 살아가고 있는 처지와 민족의 현실, 그리고 구체적인 자기 삶의 모습에 대해 생각했을 것이다. (…중략…) 현실의 문제를 외면하고 도서관으로만

---

33   북한적십자회를 통한 초청장 전달이 있었다. 북한의 세계청년학생축전준비위와 조선학생위원회는 남한의 전국대학생대표자협의회를 1989년 7월의 세계청년학생축전에 초대하는 편지를 남한의 적십자협회를 통해 전달하도록 요청했다. 「청년학생축전초청장 북한, 전대협에 보내」, 『동아일보』, 1988.12.23.

34   정부 측 통로로 설립한 '남북대학생교류추진위'는 3월에 전대협과의 직접 대화를 요청하는 북한의 의도가 정부의 방침과 어긋나므로 평양축전 참가를 위한 실무작업을 그만둔다고 말했다. 3월 25일 문익환 목사의 북한방문이 있었고 이어지는 정부의 탄압 드라이브가 있었다. 북한은 다시금 평양축전 초청서신을 보내왔으나 대한적십자사는 접수를 거부했다. 이러한 가운데 6월 30일 한국외국어대학교 학생 임수경이 북한의 세계청년학생축전이 열리는 평양에 도착했다.

35   "백두산 정상에는 조국의 통일과 영광을 상징하는 붉은 태양이 떠있고 천지에는 평양에서 개최되는 청년학생축제를 상징하듯 인종을 초월한 세계의 젊은이들이 부둥켜안고 있다. 맞은 편에는 댕기머리를 땋아내린 조선의 처녀가 억압과 굴종을 거부하고 민족해방을 염원하는 투쟁의 북소리를 둥둥 울리고 있다. 깃발을 거머쥔 청년의 표정은 적들의 간담을 서늘케 할 분노로 포효하고 있으며 그의 앞길에는 온갖 모순 투성이의 현실을 쓸어 버리고 새 세상을 열어 제치는 도도한 역사의 강물이 거침없이 흘러가고 있다." 이형권(국문 4), 「진군제 기간에 걸린 걸개그림을 보고-함께 가자 우리 이길을」, 『전대신문』, 1989.4.6.

향하던 발걸음에도 무거운 질문으로 뒤따랐을 것이다. (…중략…) 관념성과 소시민성에 허덕이던 이 나라의 최고의 지성이신 교수님들의 가슴에도 그림의 형상들은 험상궂은 사천왕처럼 뛰쳐나와 외쳤을 것이다. '나는 진리의 길을 가고 있는가 양심의 편에 서 있는가' 그 그림 속의 깃발에는 함께 가자 우리라는 말이 적혀져 있다." 요컨대 그림은 생존 노동과 시장을 위한 경쟁에서 이탈하여 진리, 양심, 민족, 해방과 같은 추상적 공동 가치를 향하도록 북소리를 울리고 있었다.

걸개그림이 던진 요청에 호응하며 그는 "우리가 가는 길이 혁명의 나사못이 되고 인류영혼의 엔지니어가 되는 그날까지 분투해 나가자. 우리들의 깃발은 승리를 요구한다"라는 문구로 글을 맺었다. '혁명의 나사못'이 되고 '인류영혼의 엔지니어'가 되자는 이형권의 말은 사회적으로 확장된 대학생의 자기 이미지가 이 시대에 도달한 한 첨점이다. '혁명의 나사못'은 국가를 보안하는 법에 의해 괴물화한 또 다른 민족적 자아를 향하여 회오리처 들어가 막힌 경계선을 뚫어내려 했다.

분단을 넘으려는 대학생들의 충동은 결국 행위로 표출되었다. 1989년 6월 30일에 한국외국어대학의 여학생 임수경이 전대협의 대표로 세계청년축전이 열리는 평양을 방문하는데 성공한 것이다. 남한의 여학생이 정부와의 교섭이나 허락도 없이 북한에 입국한 이 사건은 학생들의 정념이 통치성의 경계를 투과하여 법제와 이념을 해체한 순간을 창출했다.

이 때에 북한에 전달된 그림이 〈민족해방운동사〉였다.〈도 22~24〉 원작은 도달하지 못했으나 슬라이드 사진이 전달되어 북한의 미술가들에 의해 재현, 전시될 수 있었다. 〈민족해방운동사〉는 1987년을 계기로 여러 지역에서 결성된 미술집단과 대학미술패가 현대사의 주요 장면들을 그려 종합한 연작 역사화였다. 이를 기획한 것은 1988년 12월에 전국의 단체

가 연합하여 결성된 민족민중미술운동전국연합<sup>민미련</sup>이었다.

그림은 모두 11폭에 갑오농민전쟁에서 시작하여 1987년 6월 시민의 승리와 최근의 통일운동까지, 한국 역사의 통치성을 전복시킨 민중의 투쟁사를 연대기적으로 담았다. 한 폭의 크기가 가로 7미터에 세로 2.6미터이며 전부를 이어붙이면 77미터에 달했다.<sup>(도 22)</sup> 가장 긴 걸개그림이었다. 그림의 주제는 〈제국의 침략 갑오농민전쟁〉, 〈3·1운동 민족해방운동〉, 〈항일무장투쟁〉, 〈해방 대구 10월〉, 〈4·3항쟁, 여순사건, 6·25〉, 〈반공정권 4월 혁명〉, 〈민주화운동 부마항쟁〉, 〈광주민중항쟁〉, 〈민족자주화운동〉, 〈민중생존권 투쟁, 6월 항쟁〉, 〈조국통일운동〉이었다. 그림을 제작한 단체는 부산미술운동연구소, 광주시각매체연구소, 전주 겨레미술연구소, 대구 민중문화운동연합 미술분과, 서울미술운동집단 가는패, 마산 미술집단 봉화, 서울 청년미술공동체, 광주 전남지역 미술패 연합, 전북 청년미술공동체, 대구지역 미술학생 모임, 부산미술대학연합 준비모임 등이었다.<sup>36</sup>

〈민족해방운동사〉는 지역과 대학의 미술운동 집단들이 결집하여 위력을 과시하고, 6월 항쟁으로 실현된 시민 대중의 힘을 과거에서 확인하여 역사를 재구성하려는 기획이었다. 1987년에 거리와 광장에서 변이의 주체들이 획득한 힘은 역사를 다시 쓰도록 추동했다. 이 힘으로 대학생과 미술가들은 민족을 유로로 삼아 북한을 향해 분단의 경계를 넘어가려 했다. 그림은 처음부터 평양 '세계청년학생축전'에 참가 출품할 계획으로 제작되었고, 민미련은 평양축전에 출품할 다른 미술작품을 공모하기도

---

36 그림의 제목과 단체명은 민미련, 『미술운동』 3호, 1989.5를 따랐다. 이 그림들은 『대학의 소리』 1989년 5월호와 『역사비평』 1989년 여름호에도 실렸다.

했다.[37]

그림을 제작하는 과정에서 북한을 닮은 방법들이 제안되었다. 민미련은 '혁명적 대작주의'의 원칙을 내세우고, 대중의 비판과 질책을 받아 대폭적인 수정과 보완을 해나가는 '대중검열'도 거칠 것이라고 예고했다. 그림에 덧붙여진 용어 '혁명적 대작주의'와 '집체작'은 북한의 용어를 그대로 가져온 것이었다.

이 시기에 북한은 앎의 대상이자 닮음의 대상으로 전치되었다. '북한미술 바로 알기'는 1989년 당시 미술잡지, 대학강의, 민미협의 기관지 등에서 다루어졌던 주제였다. 평양사진전과 북한문물전이 백화점에서 개최되기도 했다. 『전기 김일성』과 『항일무장투쟁사』가 출판되고 있었다.[38] 북한의 말과 이미지를 따라 한다는 것은 남한의 통치체제가 그어놓은 금기의 봉인이 해제된 것을 뜻한다. 동유럽 국가들이 참가한 올림픽 이후, 월북 작가의 이름을 발화할 수 있게 해금조치를 한 것은 '북한미술 바로 알기' 열풍을 가능하게 했다.

그러나 통치체제가 허용한 치안의 틈은 예상했던 것 이상으로 벌어졌다. 정부는 다시 경계를 선명하게 하면서 가능한 것과 그렇지 못한 것을 구분하고 배제했다. 〈민족해방운동사〉는 1989년 4월 13일에 서울대에서 개막전을 여는 것을 시작으로 전국을 순회하는 야외 전시가 이루어질 예정이었다. 개막전 행사에서는 전사처럼 총을 든 여학생이 민중의 각성과 무력적 투쟁으로 나아가는 모습을 형상화하는 퍼포먼스를 벌였다.〈도 23〉 그

---

37 『미술운동』 3호, 1989.5, 57쪽; 『한겨레』 1989년 6월 23일자에는 평양축전 미술전에 출품할 미술작품을 공모한다는 기사가 났다.

38 「백화점 북한 상품전 바람」, 『동아일보』, 1989.1.24; 「전기 김일성 만여권 압수」, 『동아일보』, 1989.2.2.

림은 이어서 5월 광주에서 개최한《오월미술전》에서 금남로 거리에 걸렸고, 여러 대학을 거쳐서 마지막으로 6월 27일에는 한양대학교에서 전대협이 기획한 '평양축전 참가를 위한 범국민 진군대회'를 위한 행사인 '청년학생 통일염원 미술대동제'에서 노천강당에 걸렸다.⟨도 24⟩ 대동제에 참여한 학생들의 모습은 축제의 해방적 열기를 드러냈다.⟨도 25⟩ 그러나 6월 29일에 한양대 집회를 막는 경찰에 의해 그림은 찢기고 압수되었다. 그후 7월 말부터 홍성담, 차일환, 정하수, 백은일, 전승일을 비롯한 9명의 미술가들은 구속되어 국가보안법 위반으로 재판을 받았다.[39]

사실 이 그림을 북한의 '세계청년학생축전'에 보내겠다는 통고는 4월부터 있었고, 국내에서의 전시 또한 이루어지고 있었다. 그럼에도 이를 방임하다가 청년학생축전에 참가하려는 대학생들의 행동이 정점에 달하고 결국 임수경의 방북으로 통치의 경계가 뚫리자, 전시와 집회가 단속의 대상이 되고 공안정국이 휘몰아쳤으며 미술가들이 구속되었다. 아주 짧은 순간 열렸던 분단의 경계는 다시 닫히고 말았다. 그러나 여대생 임수경은 통일운동의 상징적인 도상이 되어 이후의 걸개그림의 중심 인물로 등장하게 되었다. 1990년 연세대의 범민족대회 대표단 출정식장에 걸린 걸개그림에서 임수경을 상기시키는 여성의 거대한 신체는 대학생들의 민족적 열정을 표출하며 대회장을 압도했다. 6장의 ⟨도 14⟩

---

39    최열, 『한국현대미술운동사』, 돌베개, 1991, 320~324쪽.

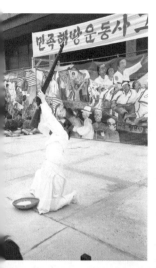

| 23 | 24 |
|----|----|
| 25 | |

〈도 23〉《민족해방운동사 그림전》개막 퍼포먼스.
〈도 24〉한양대 통일염원 미술대동제에서 노천강당에 전시된 장면.
〈도 25〉한양대 통일염원 미술대동제에 참여한 학생들의 모습.

제4장/ 광장과 거리에 나선 미술    331

<도 22>《민족해방운동사 그림전》에 걸린 전체 화폭, 서울대, 1989.4.

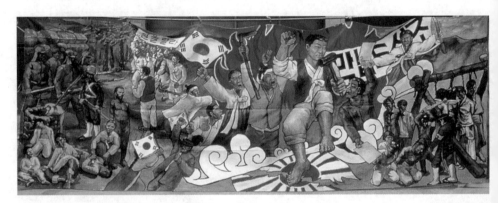

2. 청년미술공동체, 〈3·1 민족해방운동〉.

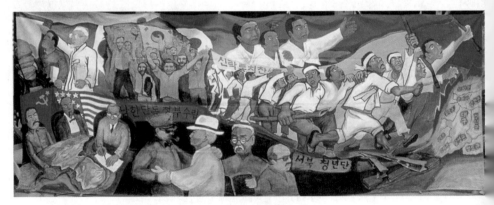

4. 대구 민중문화운동연합 미술분과, 〈해방과 대구 10월 항쟁〉.

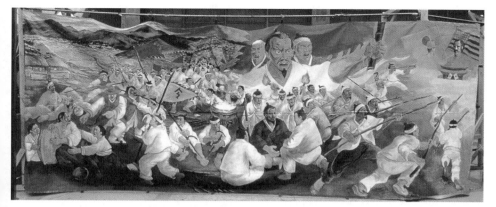

1. 전주 겨레미술연구소, 〈제국의 침략 갑오농민전쟁〉.

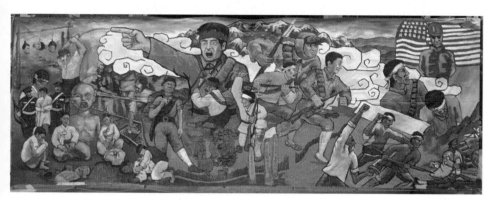

3. 청년미술공동체, 〈항일무장투쟁〉.

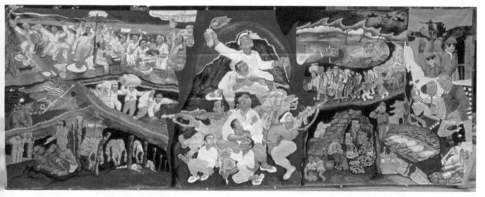

5. 대구민문연 미술분과, 대구미술학생모임, 〈제주 4·3 항쟁, 여순·거창 사건, 한국전쟁〉.

6. 부산미술운동연구소, 부산미술대학생연합준비모임, 〈반공정권과 4월혁명, 군사독재〉.

8. 시각매체연구소, 〈광주민중항쟁〉.

10. 청년미술공동체, 〈민족자주화운동〉.

7. 부산미술운동연구소, 부산미술대학생연합준비모임, 〈민주화운동, 부마항쟁〉.

9. 광주전남지역미술패연합, 〈민중생존권투쟁과 6월항쟁〉.

11. 가는패, 〈조국통일운동〉.

# 확산되는 민중미술

민미협의 분화,
민미련과 지역미술단체,
여성주의 미술, 해외전시

### 1. 민족미술협의회의 활동
전시장 미술과 현장 미술의 공존과 분화

### 2. 지역미술단체의 설립과 민중미술의 확산
광주, 부산, 대구, 경기의 미술단체들과
민미련

### 3. 여성주의 미술과 해외 민중미술전

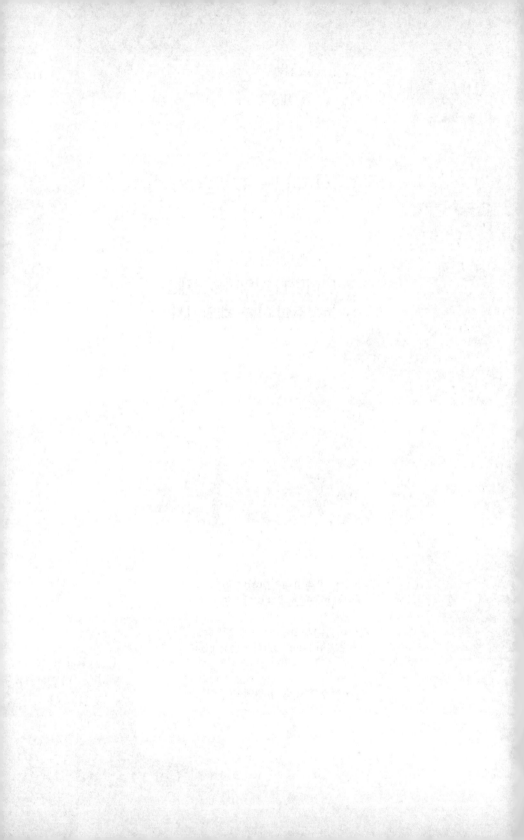

광장과 거리, 대학과 공장, 농촌에 걸개그림과 벽화가 걸렸던 1987~89년에는 통치와 치안의 낡은 감각적 경계가 해체되었다. 반공주의 국가체제가 억눌렀던 북한을 향한 정념이 민족의 만남을 기획하며 성조기를 찢는 청년 주체의 도상 속에서 표현되었다. 기계를 타고 흐르는 자본의 논리가 권리를 선언하는 노동자의 유토피아 속에서 해체되었다. 억눌리고 삭제된 것들이 가시화되고, 타자를 향한 주체의 변이가 닫힌 경계를 파열시키며 흘러나갔다. 이 시기에 민중미술은 널리 확산되었다. 그 중요한 장치는 국가와 자본의 외부, 시민의 영역에 결성된 지역의 미술집단들이었다.

1987년을 거치면서 경기 안양, 수원, 인천을 비롯하여 부산, 대구, 전주, 마산, 대전 등에 시민들의 독자적인 미술단체가 결성되었다. 이들은 지역 대학의 미술패들과 연합할 뿐만 아니라, 계급적, 계층적 경계를 넘어 노동조합, 노동운동단체, 농민단체 등 타 운동단체와 연대하고, 독서회, 민요연구회, 문학회 등 다양한 문화단체들과 연계했다. 계급, 출신 학교, 문예 분과를 관통하는 만남을 추구했던 미술집단들은 자본과 국가 외부에서 자율적으로 말하고 행위하고 이미지를 제작하며 연대하는 시민 공동체의 동학을 생성시키고 전개시켰다. 이 연대에서 미술가와 시민들은 판화를 비롯한 미술품을 제작하고 전시하는 방법을 통해서, 장소를 변이시키는 벽화를 통해서, 주체를 이탈시키는 걸개그림을 통해서 공동체적 만남을 매개하고 통치의 경계를 해체했다.

1985년 말에 결성된 민미협의 활동 양상은 1987년을 거치면서 급변했다. 정치적, 사회적 비판을 적극적으로 담아낸 과감한 전시가 그림마당 민에서 시도되었다. 정국의 고비마다 성명서를 내어 발언했으며, 기관지 『민족미술』을 통해 담론을 만들고 이슈를 제기했다. 민미협의 활동은 전시에 머물지 않았다. 6월 항쟁에서 광장 미술과 현장 미술이 폭발

적으로 등장하자 민미협은 내적인 논쟁을 겪고 이를 수용했다. 민미협의 엉겅퀴와 활화산은 서울 중심의 현장 미술 활동을 펼쳐나갔다. 그러나 민미협 내부에서는 현장 미술과 그 방법에 대한 미학적 분별의 시선이 작동하고 있었다.

한편, 광범위하게 결성된 지역 미술단체와 대학의 미술패는 광주의 미술가들을 중심으로 결집하여, 1989년에 '민족민중미술운동전국연합'이 결성되었다. 민미련 소속의 가는패와 부산미술운동연구소, 광주의 시각매체연구소는 지역의 노동조합과 밀접하게 연계하여 현장활동을 벌였다. 안양의 우리그림, 수원의 나눔, 인천의 갯꽃도 노동조합과 연대했다. 파업과 쟁의의 현장에서 노동자들과 결합하여 제작한 그림에는 국가가 순화시키고 자본이 억눌렀던 권리의 주체가 등장하고 이들의 꿈과 연대의 의지가 가시화되었다.

1980년대에 여성주의 미술의 등장은 주목되어야 한다. 통치와 치안이 분별하고 배제했던 여성 주체의 목소리와 이미지가 터져 나오면서 여성주의 미술운동이 시작된 것은 1980년대 중반이었다.《여성과 현실전》은 1987년부터 1992년까지 민미협의 여성미술위원회에서 기획한 본격적인 여성주의 미술전시였다. 가부장제 구조와 자본주의가 이중으로 부과한 여성 노동자들의 고통을 담아내는 여성노동미술의 발화도 이루어졌다. 이들의 활동은 치안이 배당했던 사회적 성역할과 계급적 정체성의 경계를 동시에 넘어서려는 시도였다.

민중미술은 1986년부터 해외에서 전시될 수 있었다. 일본의 진보적 예술단체에서 초대한 전시에 이어서 1987~88년에는 미국과 캐나다의 갤러리와 미술관에서 전시가 개최되었다. 올림픽 기간에 미국에서 열린 민중미술전은 한국의 미술운동을 해외에 소개한 성공적인 전시였다. 이

소식은 국내에 알려졌고 민중미술의 미술사적 평가와 미술장에서의 상징자본의 획득에 긍정적인 영향을 미쳤다.

이 장에서는 1987년 이후 민미협이 현장 미술 활동을 수용하는 과정과 내적 분화의 양상을 조명하고, 여러 지역에 미술운동 단체가 형성되어 현장 미술 활동을 펼쳐나간 과정에 주목하려고 한다. 민중미술이 전국적으로 확산되면서 지역 미술단체들은 미술장에 새로운 흐름을 형성했을 뿐만 아니라 탈계급적 연대를 실현하면서 시민 공동체를 형성시켰다. 또한 여성주의 미술이 새롭게 전개되는 과정과 해외에 여러 차례 민중미술이 소개되면서 성공적인 미술운동으로 자리매김되는 양상을 살펴보도록 하겠다.

## 1. 민족미술협의회의 활동
### ─전시장 미술과 현장 미술의 공존과 분화

자율적인 시민 영역의 미술 단체인 민족미술협의회가 1985년 말 결성된 이후에 그 활동 내용을 살펴보면, 역할과 정체성이 단일하거나 안정적이지 않았던 사실을 알게 된다. 인적사항과 활동내용에 변화가 컸다. 그러면서도 항상적으로 유지되었던 기구는 서울의 전시장 '그림마당 민돗'이었다. 작품의 전시는 미술인의 정체성을 확인하는 핵심적 활동이다. 민미협은 회원들의 개인전과 그룹전을 쉬지 않고 개최하면서《반고문전》1987,《노태우 풍자전》1988,《5·5공화국전》1989과 같은 날카로운 정치비판과《통일전》1986~1992과 같이 민족주의의 이념을 담은 전시회도 기획했다. 민미협의 기획전은 전시가 사회적, 정치적인 문제들에 대한 적극

적인 발화이자 이념의 제시가 될 수 있음을 보여주었다.

민미협의 활동은 전시에만 국한되지는 않았다. 1987년의 6월 항쟁을 계기로 민미협과 연계된 현장 미술 집단인 활화산과 엉겅퀴가 민주화를 위한 정치적 집회와 노동조합을 위한 집회에 걸개그림과 깃발, 포스터 등의 선전 미술품을 제작하면서 활동했다.

그러나 민미협으로 결집했던 미술가들은 서로 다른 가치관과 활동의 방향을 가지고 있었고 이에 따른 대립이 드러났다. '현실과 발언' 계열의 작가와 비평가는 현장활동을 경계했으며, 현장에서 활동한 젊은 미술가들은 이들을 '문화주의'로 비판했다. 1988년의 '민족미술대토론회'는 노선과 방향의 차이가 깊어지는 계기가 되었고, 그해 말에는 광주와 지방에서 활동했던 현장 미술가들이 민족민중미술운동전국연합<sup>민미련</sup>을 결성했다. 미술운동의 진영이 분화한 것이다. 이 과정에서 비평적 척도로 제기된 '과학성'과 '리얼리즘'의 개념은 특정한 걸개그림의 양식과 활동집단을 분별하는 논리로 사용되었다. 요컨대, 이 시점에 리얼리즘론이 비평적 규율화의 논리로 미술운동 내부에 작용했다. 민중미술의 확산과 더불어 운동의 분기가 이루어졌던 순간에도 광장과 거리에서는 변이하는 노동자의 힘을 드러내고 분단의 경계를 파열시키는 그림들이 열정적으로 그려지고 있었다.

### 1) 그림마당 민의 전시들, 《반고문전》과 《통일전》 외
#### ─정치적 비판과 통일의 지향

민미협의 활동 목적과 방향은 창립선언문에 밝혀져 있다. 그것은 우선 "민족의 현실을 직시하고 공동체적 삶의 실천에 동참"하는 이념적인 것과 "미술인을 발굴하고 작품을 수확"하며 "예술문화에 관여되는 모든 권

익과 복지를 도모하고 정진하는 단체"라는 미술 고유의 정체성에 부합하는 것, 두 갈래로 표명되었다.[1] 형식주의적 제도미술의 대안으로 민족미술을 발전시키는 것이 이념적 활동이라면, 작품의 창작을 독려하고 미술가의 권익을 도모하는 것은 이익집단으로서의 활동이었다. 이념과 이익 양자를 실현하기 위한 주요한 기구는 자체 운영 갤러리인 그림마당 민이었고, 핵심적 활동은 여기에서 개최된 전시회였다.[2]

민미협에서는 기관지『민족미술』과 소식지『민족미술소식』을 발행했다.[3] 기관지와 소식지는 민미협의 회원과 지역 미술단체들의 활동을 보고하고 기록하는 외에도, 전시 리뷰나 사건의 전말을 싣거나 미술운동의 방향을 점검하고 제안하는 논설을 실어서 단체의 언론기관으로서의 역할을 했다. 또한 정부의 미술운동 탄압이 있을 때, 이를 알리고 적극적으로 비판하는 성명서와 논평을 실어서 단체의 대사회적 발언을 담당했다. 한편으로는 중국 목판화 운동과 같은 미술사적 지식을 소개하거나 당대의 미술문화나 시각문화를 분석하는 학술적인 글을 싣기도 했다. 민미협은 미술비평가들의 평론집『시대상황과 미술의 논리』<sup>한겨레, 1986</sup>와 만화작품집『오 하느님 당신의 실수이옵니다』<sup>미래사, 1988</sup> 등을 발행하는 출판기획도 병행했다.

---

1  「민족미술협의회 창립선언문」,『민족미술』기관지 창간호, 1986.7.10.
2  그림마당 민은 서울시 종로구 관훈동 27-5에 자리했고, 전시장 넓이 45평에 1일 대관료는 8만원으로 되어있었다. 대표는 민혜숙이었다.『민족미술』기관지 4호, 1987.7, 30쪽. 1986년에 개관해서 1994년 3월에 폐관했다. 김정헌,「그림마당 민의 간판을 내리면서」,『민족미술』소식지 32호, 1994.5.3, 2쪽
3  처음에는 얇은 책자 형태의 기관지로 발행되다가 신문형태의 소식지가 새로 발간되었다. 소식지는『민족미술소식』이라는 제목으로 발행되었다가 다시『민족미술』로 제목을 바꾸었다. 기관지는 총 11권 소식지는 총 34권 발행되었다. 민족미술협의회,『민족미술 1986-1994』, 발언, 1994에 발행 내역이 밝혀져있다. 이 책자는『민족미술』의 영인본을 모은 것이지만, 발행된 기관지와 소식지 전체가 영인되어 있지는 않다.

미술가들의 수익 사업으로서 미술작품과 공예품을 매매하는 행사도 개최되었다. '미술대동잔치'와 '생활미술장터'의 기획이 그것이다. 1987~88년의 '미술대동잔치'는 서울미술공동체의 사업을 그림마당 민이 흡수하여 개최한 것이다. 도자기, 공예품, 옷 등을 판매하는 '생활미술장터'는 매년 열렸다. 1988년 2월에 열린《민족미술 예쁜그림전》도 미술작품에 대한 대중적인 관심과 구매를 자극하기 위한 기획전이었다. 작가들의 판화가 담긴 달력과 신년카드를 제작하여 판매수익을 올리기도 했다. 민미협은 대중이 쉽게 구입할 수 있도록 미술품의 종류와 가격 및 판매 방식을 다변화하려 했다. 저렴한 인쇄물과 판화, 공예품을 중심으로 미술장터를 개최했다. 대중이 수강할 수 있는 미술강좌를 개설하는 교육 사업도 기획하여 1987년 6월에 제1회 민족미술학교를 그림마당 민에서 개최했다.[4]

그림마당 민의 전시는 민미협의 가장 중요한 활동이었다. 민미협은 회원들의 개인전과 그룹전, 기획전과 주제전을 지속적으로 개최했다. 1980년대 말에 민중미술의 작가군이 형성되는 과정에서 그간 개최된 그림마당 민의 개인전과 그룹전은 범주를 형성시키고 미술장 내에 위치를 부여하는 역할을 했다. 특히 1991년부터 '민족미술상'을 제정하여 수여한 것은 상징자본을 구축하는 역할을 자임한 것이었다. 1회의 신학철, 2회 손장섭, 3회의 황재형은 현재까지도 대표적인 민중미술 유화 작가들로 평가된다.

그림마당 민에서 가장 많은 횟수로 전시된 것은 목판화 작품이었다. 1986년에 사망하여 민족미술협회장으로 추모행사를 치렀던《오윤 판화

---

4    「제1회 민족미술학교 그림마당 민에서 열려」,『민족미술』기관지 4호, 1987. 7. 39쪽. 1991년에 2회 민족미술학교가 개최되었다.

전》을 시작으로 하여, 주요 작가들의 개인전이 열렸다. 이상호, 전정호, 목판모임 나무, 이철수, 류연복, 이기정, 김준권, 박경훈, 김문주 등의 목판화 작가들을 주목하고 지원하면서 '민중판화', '민족미술판화'로 명명했다. 중국목판화 소개전도 2회 있었지만, 일반대중들의 판화 작품이 전시되지는 않았다. 민미협은 대중의 고무판화보다는 작가의 목판화에 집중했으며, 중국목판화 운동과 계보를 지어 의미화하고 주요 작가군을 형성시켰다. 목판화가 민중미술의 주요 장르로 각인된 데에는 그림마당 민의 전시가 중요한 역할을 했다. 그림마당 민은 민중미술의 작가들에게 상징자본과 경제자본을 부여하는 중요한 통로였다.

민미협의 활동에서 정치적으로 중요한 것은, 설립 이후 1986~87년간에 군사정권이 미술작가들의 활동을 탄압하는 사건이 발생할 때마다 이에 대한 항의 성명서를 내는 일이었다.《힘전》사건에서 보듯 한국예술인총연합과 한국미협을 비롯한 제도권 미술인 단체들은 정부의 입장을 지지하고 민중미술을 잘못된 미술이자 용공미술로 비판하면서 경찰의 폭력을 용인하는 역할을 했다. 경찰의 구속, 연행, 작품 압수, 작품 파괴 등에 대해서 항의와 성명을 발화하여 작가의 활동을 보호하는 행동은 필수적이었다. 1986년에는 신촌과 정릉의 벽화 파괴에 대한 항의와 성명이 있었고, 노동자 신문에 만화를 그렸던 이은홍의 구속에 대한 항의가 있었다. 민족미술 탄압사례를 밝힌 탄압백서를 출간하거나《탄압사례전》을 개최하는 것도 대중의 주의를 집중시키고 여론을 환기하는 방법이었다.[5]

미술가들을 보호하면서 민미협은 민주화를 위한 정치적 행동에 참여하여 다른 문화단체들과 발걸음을 같이 했다. 정치적 국면마다 문화운동

---

5    1988년 4월 1~7일간의《탄압사례전》과 『군사독재정권 미술탄압사례－1980~1987』
     (1988) 출간이 있었다.

단체들자유실천문인협의회, 민중문화운동협의회, 민주언론운동협의회, 민주교육실천협의회, 한국출판문화운

동협의회과 연대했다. 특히 1987년 초 대학생 박종철의 고문에 의한 죽음과

4·13 호헌조치에 저항하여 6월 항쟁으로 이어지는 긴급한 상황에서 항

의와 철야농성, 국민추모대회 참석 등의 활동을 보여주었다.

민미협은 정치적 비판을 담은 전시를 기획하고 실행했다. 1987년의

《반反고문전》3.10~3.16/17~23과 1988년의 《노태우 풍자전》4.8~14, 1989년의

《5·5공화국전》5.19~25이 대표적인 정치 비판의 메시지를 담은 전시들이

었다. 또한 반공주의 분단국가 체제를 극복하는 민족미술을 표방한 민

미협의 이념을 담은《통일전》을 1986년부터 1992년까지 매년 개최했

다. 1987~89년의《통일전》은 대학에서 끓어오르던 운동의 열기와 접속

했다.

기획전을 통해서 민미협의 작가들은 정치적으로 과감한 주제들을 선

택하고 소화하여 작품으로 발표하는 기회를 갖게 되었다. 1987~89년의

전시 작품들은 1985년까지의《삶의 미술전》과《해방 40년 역사전》에서

보였던 작품과 비교할 때 정치상황에 대응하는 발언이라는 점에서 표현

의 강도와 수위가 높았다. 기획전을 통해서 작가들은 정치적 주제에 대

한 내적 금기와 경계를 열어가는 작업을 시도할 수 있었다.

1987년 3월 10일에 열린《반고문전》은 중요한 전시였다. 군사정부의

폭력을 고발하며 기본적인 인권 수호를 주장하는 작품들이었지만 자칫

정치적 미술로 비난받기 쉬웠을 뿐만 아니라 경찰의 직접적 단속 대상이

될 수 있었다. 이를 무릅쓰고 과감하게 추진된 전시는 민주화 운동 단체

들이 일으켰던 고문 추방 운동을 가속시키면서 대정부 전선을 강화할 수

있었다. 대학생 박종철이 치안본부의 남영동 대공분실에 연행되어 조사

를 받던 중 고문으로 사망한 사실이 1월 16일에 일간지 기사를 통해서 알

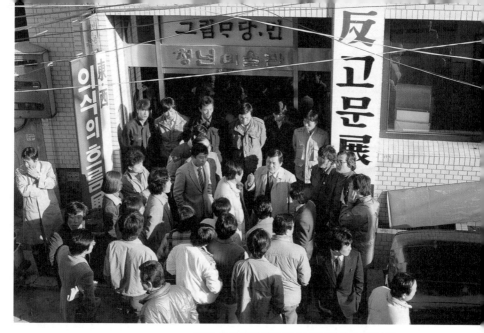

<도 1> 《반고문전》이 개최된 그림마당 민의 입구 사진.

려진 이후였다. 정부의 폭력을 규탄하고 죽은 이를 추도하기 위한 집회가 이어졌다. '고문추방 민주화 국민 평화 대행진'이 대대적으로 펼쳐진 3월 3일에 거리에는 '고문추방'의 구호를 매단 풍선이 떠올랐고, 고무판화로 물고문 장면과 고문 경찰관의 얼굴을 새겨 찍은 포스터가 서울 시내에 붙여졌다.[6]

여세를 몰아 개최된 《반고문전》[도 1]에서는 전시의 부대행사도 다양하게 기획되었다. 민주화실천가족운동협의회[민가협]의 고문 사례 발표, 황인철 변호사의 인권 강연, 자유실천문인협의회 회원의 추모시 낭송, 원동석의 슬라이드 강좌 '미술사에 나타난 고문'도 예정되었다. 그런데 전시가 개막된 10일에 3점의 작품을 내릴 것을 요구한 경찰은 이에 그치지 않고 전시장을 감시했으며, 고문사례 발표와 인권강연이 있을 예정이었던 3

---

6   「새 시위용품 구호달린 풍선 등장—3·3 대행진 이모저모」,『조선일보』, 1987.3.4.

월 14일 토요일에는 전시장을 봉쇄하고 행사를 중단시켰다. 이에 저항하며 성명서를 낭독하던 홍선웅 사무국장을 경찰이 연행하고 회원 5명과 일반인 1명 등 7명도 강제 연행했다.[7] 미술인 집단이 통치의 폭력에 대해 직접 발언하며 개입하는 순간에 경찰은 이를 물리적으로 차단하려 했다.

《반고문전》은 살인적인 민주화 운동 탄압에 저항하는 대열에 "인간의 양심과 예술적 믿음을 가진 미술인들이라면 기꺼이 동참"할 것을 요청했다. 전시 작품들은 낙서화, 걸개그림에서 한국화, 서양화, 설치까지 다양한 매체와 표현방법을 동원하여 고문의 잔혹함을 고발하고 비판과 저항의 감정을 촉발해내려 했다.[8] 대표적인 작품인 서재붕의 〈침묵시위〉는 박종철의 영정을 들고 행진하는 남성들이 정면의 관람객을 압박하듯 노려보며 분노의 행진을 하는 모습을 담았다.〈도 2〉 이들은 모두 박종철을 닮은 얼굴로 그려져서 '우리 모두가 박종철이다'라는 무언의 외침을 드러냈다.

많은 그림들이 고문의 폭력을 직설적으로 담아냈다. 1986년에 노동자로 취업했던 여대생 권인숙 고문사건을 고발한 그림도 있었다. 일상적으

---

7 10일에 작품 3점을 전시 금지시키자, 그중 한 작품(박불똥, 〈불법연행〉)을 떼어 사무국에 놓는 조건으로 전시를 할 수 있었다. 홍선웅의 회고를 담은 기사를 참조했다. 「(20) 봉쇄당한 고문사례 발표·강연」, 『중앙일보』, 1991.10.18; 14일에 강제연행자의 석방을 요구하며 민미협과 자실, 민문협 회원들이 농성에 들어갔고 연행자들은 그날 안에 석방되었다. 그러나 17일에 원동석의 슬라이드 강연을 중단시키기 위해 사복경찰 100명이 전시장을 둘러쌌으며 이에 항의하는 민미협 회원을 해산시키고 사무국장과 총무 등 회원 4명을 연행했다. 일련의 상황은 다음에 자세히 나와 있다. 「민미협 주최 반고문전」, 『민족미술』 기관지 3호, 1987.3, 18~21쪽.

8 「반고문전을 열면서」, 전시리플릿, 민족미술협의회, 민주화운동기념사업회 오픈아카이브 등록번호 485574; 참여작가는 김용태, 신학철, 주재환, 김정헌, 임옥상, 김종례, 윤석남, 여운, 강행원, 황효창, 이철수, 안규철, 박석규, 문영태, 강요배, 박불똥, 안창홍, 김진숙, 서주익, 최민화 등 30명이었다. 『군사독재정권 미술탄압사례-1980-1987』, 1988.

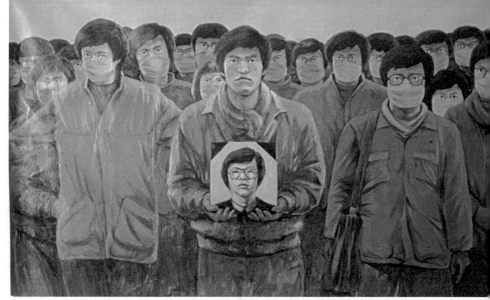

<도 2> 서재봉, 〈침묵시위〉, 1987.

로 목격되었던 연행과 체포의 장면을 담기도 했다. 군인들에 의해 차이는
장면이나 몸이 찢기는 고통을 직설적으로 드러내는 그림들도 많았다.〈도
3〉 호랑이가 토끼를 고문하거나,<sup>강행원,〈호랑이의 고문〉</sup> 늑대가 인형을 욕조물에
집어넣는 식의 풍자적, 우화적 그림들은 사태로부터 감정적 거리를 두면
서 권력의 폭력을 조롱하고 비판했다.<sup>황효창,〈물고문〉</sup> 〈철아철아 종철아〉는
수묵채색화로 고문의 장면을 묘사하여 고통의 순간을 직면시키고 "철아
철아 종철아 꽃사줄게 나온나"라는 애도의 글귀를 적어 넣었다.〈도 4〉

신학철의 〈부활〉은 전두환의 껍데기를 뚫고 나오는 박종철의 얼굴을
그려 군사정권의 몰락을 예언했다.〈도 5〉 여귀女鬼와 붉은 손톱으로 표상되
는 통속적 대중영화의 원한과 복수의 이미지를 가져와 고문과 죽음에 병
치시켰다. 억압된 주체인 대중과 여성이 변이하여 귀환하는 순간, 통치
권력은 파멸의 공포에 직면하게 될 것이다. 박불똥은 〈불법연행〉〈도 6〉에
서 잡혀가는 시위자의 몸에 전두환의 얼굴을 붙여 정권의 심판을 상상했
다. 불의한 정권의 퇴진은 혼자의 힘으로는 불가능할 것이었다. 두렁이

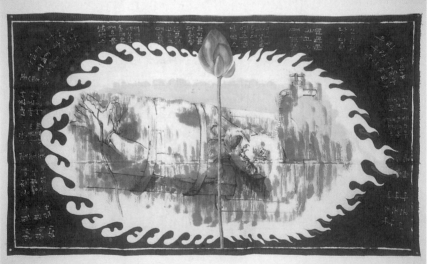

〈도 5〉 신학철, 〈부활〉, 캔버스에 유채, 162×112cm, 1987.

〈도 6〉 박불똥, 〈불법연행〉, 1987.
〈도 7〉 두렁, 공동제작 낙서화, 1987.

그린 공동제작 낙서화에서, 모여든 시민들은 "사람 위에 짐승 있다"고 말하는 정권의 '개'인 경찰과 맹렬하게 싸우고 있다.(도 7) 광주 시각매체연구소의 걸개그림에서 외세와 고문정권은 대중의 힘에 의해 처단되고 "이 땅은 기어코 하나로 살아날 뿐"이라고 예언되었다. 서울의 《반고문전》은 전주, 이리, 목포, 광주, 원주, 부산, 인천을 순회하면서 "민주화에 대한 열망, 폭력정권에 대한 거부의 함성"을 전국으로 확산시켰다.[9]

6월 항쟁의 승리는 보다 자유로운 내용의 전시를 가능하게 했다. 경찰이 행사를 막았던 1987년의 《반고문전》과 달리, 1988년의 《노태우 풍자전》은 별다른 제재 없이 치러질 수 있었다. 이 전시는 김영삼과 김대중 두 야당 후보의 단일화 실패로 대통령에 당선되어 군사정권의 연장이 되고 말았던 노태우 정부를 풍자했다. 노태우 대통령은 당선 직후 신년 기자회견에서 자신을 코미디의 소재로 써도 좋다는 유사 민주적 제스처를 취했다. 이러한 상황에서 전시는 노태우 정부의 연출된 민주적 제스처를 추인해주는 전시로 보일 위험성도 있었다. 『동아일보』와 『조선일보』는 이 전시를 노태우의 '코미디화 허용'에 부응한 전시로 소개하기도 했으나,[10] 전시를 주최한 민미협은 정부의 그러한 기만적 정책에 호응한 것은 아니라는 입장을 표명했다.[11] 그럼에도 불구하고, 전시는 민주항쟁을 통

---

9　1987년 3월 25일부터 5월 27일까지 순회하였다. 「반고문 지방순회전」, 『민족미술』 기관지 4호, 1987. 7, 41쪽.

10　1988년 1월 1일에 『조선일보』의 노태우 당선자의 인터뷰 기사에서 코미디의 소재로 써도 좋다는 말이 보도되었다. 「온 나라가 한 단계 뛰어올라 봅시다」, 『조선일보』, 1988. 1. 1; 『조선일보』는 이 전시가 "노 대통령의 발언을 토대로 민중화가들이 예술창작과 표현의 자유라는 시각에서 오늘의 현실을 풍자한 작품 발표"라고 소개했다. 「전시」, 『조선일보』, 1988. 4. 5.

11　곽대원은 전시평론에서 이 전시가 "예술의 창작 및 표현의 자유에 대한 열망적인 작업의 일환이지, 그것이 위정자의 발언인 '자신을 코미디화해도 좋다'는 허락에 의하여 기획된 것은 결코 아니라는 점"을 강조했다. 곽대원, 「구체적 사건과 현실에 근거한 탐색

정치풍자만화 1

<오 하느님 당신의 실수이옵니다>

민족미술협의회 엮음

미래사

<도 8> 『오 하느님 당신의 실수이옵니다』 표지, 미래사, 1988.

해 획득한 정치 비판과 풍자의 자유를 얼마간 누릴 수 있게 된 1988년의 상황을 드러냈다.

전시 참가 작가는 10명이었고 작품은 시사만평과 연재만화의 형식이 많았다. 그 외에 포토몽타주, 판화, 회화를 포함하여 모두 50점이 전시되었다. 이희재, 주완수, 반쪽이최정현, 박재동, 김성인 등이 만화작품을 전시했다.

전시된 만화작업들은 따로 『오 하느님 당신의 실수이옵니다』미래사, 1988로 묶여서 민미협의 이름으로 발행되었다.<도 8> 이 전시는 대학의 순회전으로 이어졌다.[12] 광고나 사진을 포토몽타주하거나 만화의 방법으로 정치를 풍자하고 비판하는 작품은 서울미술공동체가 1986년 개최한 《풍자와 해학전》과 1987년에 그림마당 민에서 열었던 《정치와 미술전》에서 이미 시도했던 것이었다.[13] 이 전시에서는 여기서 더 나아가 '노태우 풍자'라고 주제를 구체화하고 대상을 적시함으로써 비판적 발언의 강도를 높일 수 있었다.

이 전시는 미술 장르이자 정치비판의 방법으로서 '만화'를 전면에 제시한 점에서 주목된다. 민미협에서는 1987년에 '만화분과'를 두고 정기

보여-노태우 풍자전」, 『민족미술』 소식지 4호, 1988. 6. 20, 2쪽.

12   27개의 대학을 순회했다고 한다. 곽대원, 위의 글, 2쪽.

13   《풍자와 해학전》은 『미술공동체』 5호, 1986. 9. 5, 17~29쪽에 작품 소개가 실렸다. 그림마당 민에서 1986년 8월 28일~9월 4일간에 전시했다. 《정치와 미술전》은 1987년 11월 20~26일간에 그림마당 민에서 서울미술공동체의 주최로 열렸다. "권력이 다수의 인간적 삶을 위한 것이 되지 못할 때, 미술은 그 탈을 벗겨내고 시각적 호소력을 통하여 권력의 실상을 낱낱이 피지배층에게 보여주어야 한다." 「정치와 미술을 위하여」, 『정치와 미술전 자료집』, 서울미술공동체, 1988, 8쪽.

간행물『만화정신』2권을 발행했다.[14] 만화는
어떤 정보와 지식이든 쉽고 재밌게 대중에게
알릴 수 있고, 직설적이고 공격적인 비판도
우회적 웃음을 통해 설득력 있게 전달하는
장점이 있었다. 만화는 노동조합의 임금투쟁
방법을 담은 교재를 제작하기 위해서 혹은
시국사건의 진상을 알리고 비판의식을 촉구

〈도 9〉《5·5공화국전》, 그림마당 민, 1989.

하는 선전물을 만들기 위해서 1980년대에 두루 사용되었다.《노태우 풍
자전》은 만화가 정치현실 비판의 효과적 방법이자 대중예술로서 발전한
당대의 성취를 보여주었다.

무사히 치러졌던 1988년의《노태우 풍자전》과 달리 1989년의《5·5
공화국전》은 온전하게 치러지지 못했다. '5·5공화국'은 직선제 개헌으
로 6공화국이 출범되었으나 그 본질은 전두환의 5공화국과 다를 바 없다
는 뜻으로 6공화국 정권 초기부터 사용된 말이다. 정치권력에 대한 비판
을 직접적으로 담은 이 전시는 서울의 4개 대학을 순회했다.[15] 그림마당
민에서의 전시는 하루 평균 800여 명의 관람객이 몰려 큰 관심을 끌었
다. 그러나 마지막 날에 대형작품〈5·5공화국〉이 종로경찰서 형사들에

---

14    1986년 12월에 그림마당 민에서《만화정신전》이 개최되었고 그 결과물로 자료집『만
      화정신』이 발행되었다. 1987년 9월 30일에 두 번째 발행된『만화정신』지를 편집하였
      던 민미협 만화분과위원장 손기환이 국가보안법 위반으로 연행, 구속되었다. 이한열
      추모 만화집의 일부를『만화정신』에 실었는데, 이것에 반미, 용공적 요소가 있다고 하
      여 입건된 것이다. 「손기환 미술운동 연대기」,『1980년대 소집단 미술운동 희귀자료 모
      음집』, 경기도미술관, 2018, 434~435쪽.
15    「민미협 활동일지」,『민족미술』소식지 5호, 1989.8.15;「풍자만발 만화로 하는 중간평
      가」,『한겨레』, 1989.5.13. 이 전시가 노대통령의 선거공약인 중간평가를 미술인들의
      손으로 하기 위한 것이라고 소개했다.

의해 철거되었다. 이 작품은 길이 80미터의 대형 성조기를 바닥에 깔고 그 위에 정치인들의 얼굴을 그려 붙여놓은 것이었다.〈도 9〉

성조기를 찢는 그림이나 밟는 퍼포먼스는 새로운 것은 아니었다. 1987년에 광주의 전정호·이상호가 공동 제작한 걸개그림 〈백두의 산자락 아래 밝아오는 통일의 새벽이여〉에서 등장한 성조기를 찢는 행위는 1988년도에는 대학의 걸개그림과 집회의 퍼포먼스에서도 볼 수 있었기 때문이다. 그런데 1989년에는 상황이 변했다. 경찰의 총기 난사에 이어 대학생들과의 대치와 진압 상황에서 경찰이 사망한 부산 동의대 사건5.3으로 인해서, 대학생들의 구속, 수감이 대대적으로 벌어졌다. 이어서 6월 말에 임수경의 평양 세계청년학생축전 참가와 동시에 〈민족해방운동사〉의 작가들이 국가보안법으로 구속되었다. 1988년에 취했던 유사 민주적 제스처를 거두어들인 5·5공화국 정권이 전면적인 압박을 가하고 있던 상황이었다. 급기야 1989년 8월에 달력그림으로 인쇄된 〈모내기〉의 화가이자 민미협 대표였던 신학철이 북한의 "폭력 혁명에 동조"했다는 국가보안법 위반 혐의로 구속된 것은 이러한 흐름에 정점을 찍는 것이었다. 실제로 신학철의 〈모내기〉는 1987년 9월의《통일전》에서는 문제없이 전시되었던 작품이다.

《통일전》은 민미협의 정체성을 핵심적으로 보여주었던 전시였다.《통일전》은 '민족미술'을 이념으로 생각했던 민미협이 매년 개최했던 주제전이다. 민미협은 반공주의 남한의 통치가 초래한 사회적 병폐를 해소하고, 분단체제를 극복하고 민족의 통일을 지향하는 미술을 실천하려 했다. 《통일전》은 1986년의 '민족미술대토론회'에서 기획되어 그해 8월에 1회전을 시작으로 1992년까지 매년 개최되었다.

1987년의《통일전》은 6월 항쟁의 열기가 노동자대투쟁으로 이어지던

<도 10> 1987년 그림마당 민에서 개최된 《통일전》 전경.　　　<도 11> 신학철, 〈모내기〉, 1987.

8월에 개최되었다.〈도 10〉 이 전시의 정식 제목은 《8·15 마흔 두돌 기념민족 해방과 민족통일 큰 그림 잔치》8.7~28였다. "분단 현실의 아픔과 통일에의 소망을 담아" 회화, 조각, 판화 등의 장르를 망라하여 3부에 걸쳐서 전시했다. 이 전시는 '민주헌법쟁취 국민운동본부'가 주최한 8월 15일의 '민족해방기념대회'와도 같은 시기에 열렸다. 전시의 시작은 이한열의 장례식에 진혼춤을 추었던 이애주의 해방춤과 열림굿 퍼포먼스였다. 공동 주최자였던 통일문제연구소의 백기완의 강연 「민족운동의 이념과 과제」와 라원식의 「민족해방운동사와 미술」 강연도 있었다.〈도 10〉 이외 김윤수, 임옥상, 홍성담, 성완경 등의 강연이 있었고, 해외 민중미술전 참관보고도 있었다. 서울 전시가 끝난 후 9월 1일부터 6일까지 제주도를 시작으로 전주, 광주, 대구, 원주, 안동, 이리의 순회 전시가 예정되었다.[16]

　이때에 신학철의 〈모내기〉〈도 11〉가 전시되었다. 신학철은 특유의 매끄러운 하이퍼리얼리즘적 양식으로 농민이 소를 몰아 분단의 철조망, 군사

---

16　1987년의 《통일전》의 내용은 라원식, 「민족해방과 민족통일 큰 그림 잔치」, 『민족미술』 소식지 1호, 1987.11.12, 3쪽; 「광복의 8월에 열린 큰 그림 잔치」, 『계간미술』 가을호, 1987, 176~177쪽.

독재, 핵무기, 미국문화와 온갖 향락, 퇴폐의 유흥문화들을 쓸어버리는 장면을 담았다. 테두리에는 '도원桃園'을 암시하는 복숭아 나무를 두르고 멀리 백두산 천지가 뜻하는 통일된 땅에 펼쳐진 유토피아를 담아낸 도상이었다. 그림의 도상은 완전히 새롭다고는 할 수 없었다. 통일의 유토피아는 신촌, 정릉의 벽화에서도 표현되었던 것이고, 군사독재, 외세, 퇴폐와 향락문화를 쓰레기처럼 쓸어버리는 모티프는 1984년 전남대 토말의 〈민중의 싸움〉에서 선보였으며, 대학 걸개그림에서도 활용된 것이기 때문이다. 말하자면, 그림은 통일에 대해 널리 공유된 생각을 담은 것이었다. 이 그림에서 통일은 추상적인 유토피아로 그려졌고, 중요한 것은 먼저 역사적 쓰레기를 치우는 작업이라고 작가는 말하고 있었다.

〈도 12〉 이승곤, 〈불꽃〉, 1987.

통일을 어떻게 무엇으로 상상할 것인가. 통일의 상태란 어떤 것일까. 그것은 아직 백두산 천지와 유토피아의 이미지 이상의 것이 되기는 힘든 것 같았다. 통일은 미래에 대한 상상 보다는 과거의 아픔에 대한 성찰과 민주화의 현재적 승리를 기념하는 방법으로 말해졌다. 외세의 지배가 초래한 분단의 역사를 비판적으로 성찰하고, 이를 뒤집어 낼 단초를 마련한 1987년의 승리를 기념하는 것이 통일에 대한 상상을 대신했다. 이승곤의 〈불꽃〉〈도 12〉은 광주의 죽음에서 기원하여 박종철

<도 13> 이상호·전정호, 〈백두의 산자락 아래 밝아오는 통일의 새날이여〉,
캔버스에 아크릴릭, 240×600cm, 1987, 2005년 복원.

의 장례식으로 이어지는 현재적 투쟁의 승리를 기념하려 했다. 손장섭은
〈1980년대〉를 출품하면서 "통일을 향한 고난의 과정을 담는 것이 중요하
다고 생각했다. 그래서 분단의 현실을 그렸고 통일을 향해 한 걸음 진전
한 최근 민주화의 움직임을 담았다"고 작품을 설명했다.[17]

　　1987년의《통일전》에 걸린 주목되는 작품은 전정호, 이상호의 〈백두
의 산자락 아래 밝아오는 통일의 새날이여〉였다.〈도 13〉 이 작품은 1987년
8월 15일에 광주 YWCA에서 개최된 '분단조국 43년 8·15 해방대동제'
를 위해 제작된 걸개그림이다. 그림을 그린 전정호와 이상호는 조선대학
교 미대 졸업생으로서 시각매체연구소에서 활동하면서 8월 13일부터 15
일 새벽까지 작업해 행사장에 걸었다. 가로 6미터에 세로 3미터에 가까
운 규모의 크기로 관객을 압도하는 그림은 유쾌한 풍자와 도전적인 역사
관을 드러냈다. 화면을 가로지르는 커다란 성조기를 찢어내는 좌우의 두
사람은 금강역사상의 자세에 스패너와 낫을 든 노동자와 농민이다. 강한
남성적 신체는 승리를 쟁취한 대중 주체의 힘을 함축한다. 백두산 천지

---

17　「광복의 8월에 열린 큰 그림 잔치」, 『계간미술』 가을호, 1987, 176~177쪽.

<도 14> 3회 《통일전》의 전경, 그림마당 민, 1988.

에 서서 미래의 변혁을 상징하는 부처 '미륵동자'가 미국 대통령 레이건과 전두환과 노태우를 향해 거침없이 오줌을 뿌려 조롱하고 있다. 찢어진 성조기는 군사정권의 배후인 미국과 냉전적 반공주의를 벗어난 자유로운 민족국가를 향한 본원적인 욕망과 상상을 자극했다.

그러나 이 그림이 서울《통일전》에 전시된 후, 9월 2일 제주도에서 순회 전시되었을 때 제주 경찰서 대공기관원에 의하여 철거, 압수되었다. 두 작가는 광주에서 연행되어 서울로 이송되었고 국가보안법 위반으로 기소되어 재판을 받았다. 그림 속 진달래가 북한의 국화라는 검찰의 주장은 근거 없는 것으로 판명이 났지만, 작가들은 실형을 선고 받았다.[18]

통일에 대한 열기가 뜨거웠던 1988년에 열린《통일전》[8.12~15]은 현장 미술 작업을 풍부하게 전시했다.<도 14> 대학생들과 지방의 미술단체 사이에 현장 미술이 폭넓게 확산된 상황을 수용한 전시였다. 이 전시는 1부는 회화를 2부에는 판화, 만화, 걸개그림, 벽화, 포스터 등을 포함시켰고 모두 40명의 작가들이 출품했다. 특히 2부는 "기동성 있는 대중매체적 그림"

18　전시에서 압수된 작품은 〈살아 해방의 횃불 아래〉, 〈우리 땅 우리가 딛고〉, 〈한라산〉 포함 4점이었다. 사건 경위서가 『6월 항쟁 30주년 기념, 이상호 전정호 응답하라 1987』, 광주시립미술관 전시도록, 2017, 82~83쪽에 실려있다. 이 그림은 중앙지검 증거물과에서 소각, 폐기하였으나 이상호, 전정호에 의해서 2005년 복원되었다. 『조선대학교 민중미술운동사』, 조선대, 2009, 121쪽. 작가들은 1988년 2월 11일에 국가보안법 위반으로 징역 1년, 자격정지 1년, 집행유예 2년을 선고받고 출소했다. 이 사건은 예술작품에 국가보안법 유죄판결을 내린 최초의 예라고 한다.

이라는 관점에서 걸개그림, 깃발, 포스터를 전시한 점이 주목된다.[19] 전시를 계기로 공동대표인 원동석, 주재환이 '남북미술교류전'을 개최할 것을 제안하기도 했다. 당시 남북학생회담을 추진했던 대학생의 통일운동의 열기와 호흡을 같이 한 것이다. 이해의 『계간미술』 가을호에는 '분단미술'과 '북한미술'이 특집으로 실렸다. 민미협의 《통일전》에서 표출되었듯이 대학생들의 통일운동과 올림픽이 뒤얽혀 뜨거웠던 열기가 미술저널까지 사로잡고 있었다.

## 2) 노선의 대립과 분화
― 전시장 미술에서 현장 미술로, 민족민중미술운동전국연합의 결성

1987년 초까지 민미협의 주요한 활동은 그림마당 민에서의 전시였다. 그러나 6월 항쟁 이후 한국사회가 급변하면서 다양한 방식의 현장 미술이 요구되고 실천되었다. 그러나 민미협의 작가들 모두가 현장 미술의 필요성에 대해 동의하고 있지는 않았다. 창작과 전시라는 미술 본연의 활동을 벗어나는 것을 경계하는 이들과 노동, 통일, 민주화를 위한 적극적 미술 활동이 중요하다고 생각하는 이들은 얼마간 대립적인 양상을 보였다. 서로 어긋나는 노선과 주장을 『민족미술』 3호[1987.3]에 실린 논설 「우리의 큰 길을 향하여」와 「민미협 1년의 평가와 반성」에서 살펴볼 수 있다. 이 글들의 주제는 단체의 활동 평가와 전망이었고 직접적으로 현장 미술의 노선과 방향에 대한 논의를 전개하는 것은 아니었다. 그러나 글

---

19  사전에 참여 작가들의 토론회를 열어서 통일에 대한 관점, 방법, 전시 방식에 대한 의견을 수렴하여 보다 구체적으로 주제를 풀어가기 위해 노력했다고 한다. 「미술을 통한 분단극복과 통일의지」, 『계간미술』 가을호, 1988, 186~187쪽; 이 전시의 기획 의도를 담은 글인 「제3회 통일전을 위한 방향 제언」에서는 2부에 전시될 현장 미술 작업의 방법과 효과를 구체적으로 밝혔다. 『민족미술』 기관지 5호, 1988.8.24, 36~38쪽.

의 갈피마다 입장의 차이가 조금씩 드러나고 있었다.

「민미협 1년의 평가와 반성」은 비교적 온건한 목소리로 현장 활동을 포괄할 필요가 있다고 말했다. 이 글은 민미협 내부에 처음부터 내재했던 방향과 노선의 차이를 지적했다. 그것은 '예술변혁운동'과 '예술을 통한 사회변혁운동'으로 구분되는 경향이었다. 이 글은 양자의 문제점을 지적한 뒤에, '변증법적 합일'을 희망하고 있었다. 먼저 예술변혁운동을 담당한 기구는 그림마당 민이었는데, 그 기능은 "다소 왜소화"되어서 제도권 미술에 대항하기보다는 제도권으로부터 "신구상이니 하는 형식만 수입한 또 다른 구상계열에 머물게끔 했던" 것이라고 한계가 지적되었다. 그림의 형식만 새로울 뿐 발언과 주제가 약하다는 것이다. 반면 사회변혁 운동을 위한 미술의 경우, "관념화된 구호주의나 기계론적인 모험주의가 양산"되었다고 보았다. 예술적 방법을 고려해야 한다는 것이다. 이 글은 "사회변혁운동과의 관계에서 나온 작품들, 전단, 포스터들"을 "예술변혁운동에 수렴"시키면서, "프로퍼갠다 미술과 정치적인 참여 문제를 하나의 예비적 실천으로서 새로운 형태로 준비"하기를 희망했다.[20] 요컨대 양자가 효과적으로 상생하되, 사회변혁운동을 위한 작업들을 보다 적극적으로 받아안아야 한다는 의견이었다.

이와 달리, 「우리의 큰 길을 향하여」에서 글쓴이의 입장은 현저하게 '예술문화'에 기울어 있었다. 먼저 민미협의 활동은 같은 예술단체들 가운데에서 어떤 정치적 입장도 내놓지 않는 한국미협과는 다르다는 사실을 확인했다. 즉, 민미협은 "제도권에 안주하는 기성 단체의 정치적 방관주의를 질타"할 수 있을 만큼 적극적인 발언을 내놓는 단체였다. 그러나

---

20  「민미협 1년의 평가와 반성」, 『민족미술』 기관지 3호, 1987.3, 9~10쪽.

민미협은 "일반적인 운동단체와 실천방식이 다르다"면서 경계를 분명히 했다. 민미협은 예술문화 단체라는 것이다. 따라서 "급진적 정치용어 생산과 남발에 급급하는 분파적인 운동 성향"이나 "격렬한 민주화의 정치투쟁" 요구에는 전적으로 찬성할 수 없다고 분명한 선을 그었다. 그것은 "자기 심성의 메마르고 경직되어 있는 양태"이며, 심지어, "집권세력이 무차별하게 정치적 폭력으로서 모든 문화를 재단하고 억압하는 논리와 동전의 앞뒤 관계를 이루고 있기 때문"이다. 요컨대 이 글은 '예술문화'의 범주를 넘는 현장 미술의 요구를 경계하고 있었다. 운동에는 연대하지만 생산물은 '문화예술'로서 수렴되어야만 가치를 갖게 된다는 것이다.

당시 민중미술의 대외적 상황은 고무적이었다. 일본에 이어서 캐나다와 미국에서 민중미술 전시가 개최되고 있었다. 1986년 7월에는 일본 아시아 아프리카 라틴아메리카<sup>약칭 JAALA</sup> 예술가회의가 초대한 전시가 있었고, 1987년의 1월과 3월에는 캐나다와 미국의 갤러리에서 전시가 개최되었다. 『민족미술』에서는 이를 소개하고 미국 전시에 대한 평론가 루시 리파드<sup>Lucy R. Lippard</sup>의 글을 번역하여 실었다.[21] 미국의 진보적 평론가가 인정한 민중미술 전시의 성과는 작지않은 것이었다. 출품한 작가는 오윤, 김봉준, 박불똥, 김용태, 성능경이었다. 이들의 판화와 유화 작품은 한국의 "대항적 문화<sup>countering culture</sup>"로 이해되면서 민미협이 감행해온 '예술 변혁'의 성과를 보여주고 있었다.

변수는 폭풍처럼 몰아치는 한국의 정치적 현실이었다. 6월 항쟁으로 이어졌던 1987년의 사태 전개는 전시장 미술에 만족하도록 미술가들을 놓아두지 않았다. 박종철의 고문사망 사실이 알려지고 민주화 운동 단체

---

21 「민중미술-한국의 새로운 정치적인 미술」, 『민족미술』 기관지 3호, 1987.3, 17쪽.

<도 15> 『민족미술』 4호 표지, 1987.7.

들의 시위가 잇따랐다. 이 시점에서 민미협이 취했던 가장 적극적 행동은 3월의 《반고문전》이었다.

상황은 더욱 급진적으로 전개되었다. 미술을 가둬둔 장소와 방법의 경계가 해체되었다. 젊은 미술가들과 대학생들은 1987년 6월과 7월에 거리와 광장에 걸개그림과 포스터, 깃발 등을 그려서 현장의 요구를 따랐다. 그것은 민미협의 지원과는 관련이 없이 외부에서 자발적으로 수행된 활동이었다. 1987년 3월에 민미협은 "정치투쟁이 문화성취를 목표"로 하지 않을 때 위험하다고 경고하고 있었다.[22] 그러나 6월과 7월에 미술가들은 거리에서 그림을 그려 걸었다.

그 결과, 이한열의 장례식 노제[7.9]를 치르고 나서 발행된 『민족미술』 4호의 표지에는 연세대학교에 걸린 최병수와 대학생들의 걸개그림 〈한열이를 살려내라〉가 차지하게 되었다.〈도 15〉 또한 논설 「민주화 투쟁의 고삐를 더욱 단단히」는 6월 항쟁의 참여에 대한 자부심을 드러내고 있었고,[23] 「대중집회에 있어서 선전미술」에서는 걸개그림에서 손수건에 이르기까지 다양한 시각매체가 대학과 운동단체의 집회와 행사에서 발전해온 양상을 되짚고 있었다. 〈이한열 부활도〉는 "그가 죽은 것이 아니라 오히려 살아서 함께 있다고 하는 믿음의 대중정서를 격발"케 했던 점에서 현장

---

22  「우리의 큰길을 향하여」, 위의 책, 3쪽.
23  「민주화 투쟁의 고삐를 더욱 단단히」, 『민족미술』 기관지 4호, 1987.7, 3쪽. 표지 사진에 대한 설명문은 '걸개그림'이라는 용어를 사용하지 않고 "대형판화작품이 걸려 있는 연대 학생회관 입구 전경"이라고 하여 '판화작품'이라 지칭한 점이 흥미롭다.

미술의 힘을 알게 해준 작업으로 평가되었다.[24]

불과 4개월 전, 정치적 투쟁에의 편중을 염려하면서 한편으로는 포스터와 전단 등의 미술을 수렴해야 하지 않을까 고민하던 민미협은 야외집회의 걸개그림을 중요한 성과로 인정했다. 다시 말해, 민미협은 '변혁을 위한 미술'을 받아들이고 있었다. 그것은 현장과 결합한 미술이 바로 눈앞에서 한국사회의 변화를 만들어냈기 때문이었다.

이 시점에서 민미협은 현장 미술을 수용했지만, 그럼에도 불구하고 입장이 하나로 정리, 봉합되지는 못했다. 1987년 초의 글에서도 확인되었던 예술투쟁과 정치투쟁의 상반된 입장의 문제, 다시 말해 현장 미술과 전시장 미술을 둘러싼 대립적 태도는 1988년에 더 날카롭게 표출되었다. 현장 미술은 1987년을 넘어 1988년에 전국적으로 폭넓게 확산되어 가고 있었다. 이러한 상황에서 그림마당 민의 전시만을 고수하며 예술운동에 머물 것인가, 조직과 외연을 확장하고 적극적으로 현장을 지원할 것인가의 문제가 전면적으로 대두되었다.

이러한 상황을 잘 보여주는 것이 1988년 상반기의 간부수련회[3.19~20]의 토론을 보고한 글인 「민족미술운동의 향방에 대한 두 입장」이다.[25] 1988년 초 현장 미술의 요구가 크게 솟아오르던 상황에서 "향후의 미술운동에 대한 많은 문제의식을 인식하는 중요한 자리"였던 이 수련회에서는 김봉준, 임옥상, 성완경, 유홍준, 장해솔의 발표와 발언이 있었다. 여기서 현장 미술을 확장해야 한다는 주장과 이에 반대하는 주장이 대립했다.

---

24  최열, 「대중집회에 있어서 선전미술」, 『민족미술』 소식지 1호, 1987.11.12, 2~3쪽. 이때에 『민족미술』은 빠른 정세 변화를 따라가기 위해 작은 신문형태의 소식지로 발행되었다.

25  「민족미술운동의 향방에 대한 두 입장」, 『민족미술』 소식지 4호, 1988.6.20, 2쪽.

김봉준은 두렁에서 활동한 이후 민중문화운동협의회에서 일하였고 부천에서 흙손공방을 운영하고 있었다. 김봉준은 현장 미술활동에 적극적, 능동적으로 임해야 한다고 보았다. 미술은 현실 해석의 비평활동에 그치지 않고 "정치투쟁에 복무하는 미술운동"이 되어야 하며, 미술가는 "소시민적 개량주의와 전문가 만능주의의 보수성을 극복"하면서 운동가이자 진보적 민주주의자로 거듭날 것을 요청했다. 김봉준은 전국적으로 결성되는 미술 소집단과 청년, 대학의 미술패들을 민미협이 적극 수렴하여 정치적인 미술운동에 나서야 한다고 보았다.

이에 대하여 임옥상은 그간의 미술운동을 관념적, 맹동적 민중주의로 비판했다. 특히, 추상적 민중 개념을 비판하고, 노동자 중심주의를 극복해야 한다고 보았다. 무엇보다도 작품의 관념성과 획일성을 지적했다. 그는 민중미술 작품이 "도식화되고 획일화되었으며 이는 민중도 작가도 싫어하는 비대중적인 것"이라고 말했다. 이것은 1987년의 글에서도 표출되었으나 부정적 내용이 강화된 발화였다.[26] 그는 현장 미술을 완성도와 예술성이 부족하며 편협한 작업으로 비판했다. 그에게는 좋은 작품을 창작하는 일이 더 중요했다.

장해솔은 임옥상의 관점을 '문화주의적 입장'으로 비판했다. 그는 '올바른 리얼리즘'을 위해서는 치열한 상호비판을 전개하여 조직적 결집과 발전을 도모해야 한다고 주장했다. 장해솔의 언급은 이 시기에 리얼리즘론이 현장 미술에 이념적, 방법적 기준으로 진입했던 사실을 보여준다.

---

26  그는 1987년에 역사화를 제안하는 글에서, 당시의 미술창작에 "문화보다 정치가 앞세워져 있다"고 진단하고, "노작은 사라지고 순발력으로 그려지는 그림들이 판을 친다. 팽개치듯 내뱉은 그림 앞에 누구의 발길을 멈추게 할 수 있을까"라고 작품성의 부족을 비판했다. 그는 "미술운동인가 운동미술인가 되씹어 보아야 한다"고 주장했다. 임옥상, 「이야기 그림, 역사화」, 『민족미술』 기관지 4호, 1987. 7, 36~37쪽.

그는 1988년 결성된 미술집단 '엉겅퀴'의 멤버이자 민미협의 교육간사로 활동했다. 장해솔은 노동자대투쟁 이후 노동운동이 성장한 만큼 이를 위한 미술운동을 구성할 것을 요청했다.

성완경은 임옥상의 관점을 지지하면서, 김봉준과 임옥상의 입장이 하나의 조직적 틀로 공존하기 어려우므로 양자의 분리가 필요하다고 말하고 있었다. 유홍준은 선·후배의 대립으로 표출되는 상호 불신의 상황 자체를 문제시했다. 이렇게 하여, 민미협 내부에서 공존이 어려울 만큼 방향이 다른 활동 방식과 작업 이념 사이의 대립이 토론을 거치면서 드러나게 되었다.

1988년의 시점에 민미협에는 1987년 이후 집회와 시위의 현장 미술을 생산했던 '활화산'과 노동조합을 위한 미술활동을 벌였던 '엉겅퀴'가 소집단으로 연계되어 있었고, 인천, 수원, 안양, 부산 등에서 치러진 현장 미술 활동의 내역도 『민족미술』에 보고될 만큼 네트워킹이 형성되고 있었다. 또한 여성미술위원회가 《여성과 현실전》을 개최하는 한편, 연계된 소집단 '둥지'도 여성 노동자를 위한 미술 활동을 벌여나가고 있었다. 그러나, 이러한 현장 미술의 전개는 초기에 민미협을 주도했던 선배 작가와 비평가들이 불편해하는 활동이라는 분명한 의사가 표명되고 있었다.

간부수련회의 상황은 전시활동에 집중하려는 미술가들의 분리의 의사를 노출한 셈이었다. 민미협이 현장 활동의 비중을 높여가자 창작과 전시활동에만 집중하겠다는 의사를 밝힌 것이다. 실제로 많은 작가들이 그림마당 민의 전시 활동에 참여하고 성명서 발표 등의 간접적 정치적 발언에는 지지를 표명했지만, 현장 미술 활동은 미술 밖의 활동이라고 생각했다. 미술의 통념적 행위와 방법의 경계를 넘는 것은 정체성을 잃을 수 있는 시도로 생각되었다.

그런데, 내적 분화는 다시 한번 발생했다. 그것은 현장 미술 안에서도

구체적인 활동 방향 및 작업 방식에 대한 관점의 차이에서 비롯되었다. 1988년의《통일전》기간에 개최된 '민족미술대토론회'는 또 다른 분화의 기점이었다. 민족미술대토론회에서는 현장 미술의 방법을 둘러싸고 발표와 토론이 전개되었다. 토론에 참여한 김정헌, 라원식, 최열, 김봉준, 이춘호의 글이 『민족미술』5호에 실려 있다.

김봉준은 민중운동과 결합된 정치적 미술을 주장하는 간부수련회의 내용을 재확인했다. 김정헌은 반모더니즘의 태도를 재확인하고 시대상황의 진전에 따라서 보다 급진적인 리얼리즘 미술이 되어야 한다고 주장했다.[27] 그러한 가운데 라원식의 글 「현단계 민족·민중미술운동의 몇 가지 문제점」은 현장 미술의 표현방법에서 옳고 그른 것을 분별하면서 비판적 관점을 드러내어 논쟁을 불러일으켰다. 그는 두 개의 걸개그림을 비교하여 "경향성의 표현방식"에서의 차이를 밝혔다.[28] 하나는 광주의 전정호, 이상호가 그린 〈백두의 산자락 아래 밝아오는 통일의 새날이여〉이고 하나는 최병수와 만화사랑 동아리가 그린 〈한열이를 살려내라〉였다.

광주의 걸개그림 〈백두의 산자락 아래 밝아오는 통일의 새날이여〉에 대해서 라원식은 "정치적 이데올로기의 도해"일 뿐, '리얼리즘'이 아니라고 비판했다.〈도 13〉 반면에 최병수의 〈한열이를 살려내라〉는 현실의 생생

---

27  김정헌, 「작가의 입장에서 본 민족미술과 모더니즘, 그리고 리얼리즘의 문제들」, 『민족미술』기관지 5호, 1988.8.24, 4~9쪽. 그는 아직 남아있는 모더니즘의 병적인 징후들을 반성해야 한다고 보고 리얼리즘을 제안했다. 리얼리즘을 현실성, 전형성, 대중성의 측면에서 설명하고(유흥준의 논의 참고), 진보주의적 전망─민족 전체의 해방과 통일에 대한 확실한 신념과 실천─을 가지고 활력있게 나아갈 것을 촉구했다.

28  라원식이 말한 경향성이란 "정치적 견해, 정치적 이데올로기를 작품 가운데 표명하는 것"을 뜻했다. 「현단계 민족·민중미술운동의 몇 가지 문제점」, 『민족미술』기관지 5호, 1988.8.24, 10~14쪽.

한 리얼리티를 반영한다고 높이 평가했다.[29] 라원식은 현장 미술패의 활동에 대해서도 비판을 이어나갔다. 그는 '가는패'의 활동에 대해 지적하면서 열정을 갖고 임했던 '이동순회전'이 현장대중과의 '비과학적 만남'에 그쳤다며 그 한계를 비판했다. 농민들을 직접 만날 것이 아니라, 운동주체인 농민회의 활동과 연계하는 방식을 연구했어야 한다는 것이다.

라원식의 판단기준은 '과학성'과 '리얼리즘'에 있었다. 그는 최종적으로 대중성을 획득하기 위해서 "감동적인 사회적 체험과 과학적 창작방법론의 체화"가 필요하다고 역설했다. 과학적 현실주의 창작 방법에서 요체는 '전형성'이었다. 사회적 모순관계를 드러내는 사건 속에서 인물의 '전형성'을 표출하며, 역사발전의 주체로서 '민중성'과 역사발전의 '운동성'을 드러내며, '혁명적 낙관주의'를 형상화해야 한다는 것이다. 이러한 라원식의 언설은 1988년에 미술운동에 자리잡은 '사회주의적 리얼리즘'의 이론과 개념적 편린들을 확인시켜 준다.

라원식은 현장 미술 진영 내에서 분화의 시선을 만들어내고 있었다. 그가 보기에 '과학적 리얼리즘'을 충족시키지 못하면 '이데올로기의 도해'에 빠질 수 있었다. 그렇다면 '과학적 리얼리즘'은 이데올로기가 아닌가? 논리는 혼란스러웠다. 이 순간은 현장 미술의 방법을 놓고 분별이 작동하는 순간이었다. 즉, 옳고 그름, 가시화될 것과 삭제되어야 할 것을 분별하는 운동 내적인 치안의 논리가 발생한 것이다. 이 치안의 논리는 작품이 '과학적 리얼리즘'을 충족시키는가의 여부를 판별하여 '잘못'된 것을 걸러내었다. 그런데 아이러니하게도, '이데올로기의 도해'라는 비판은 박서보, 김복영, 이일 등이 전시장 미술을 포함한 민중미술에 가한 비판

---

29    그는 이외에 홍성담의 〈대동세상〉, 김봉준의 〈흔들리지 않으리〉, 둥지의 〈맥스테크 민주노조〉를 좋은 작품의 예로 들었다.

이었고, 민중미술 내부에도 전시장 미술가들이 현장 미술에 던졌던 언설이었다. 이것이 다시 등장하여 현장 미술 내부에서도 과학적 리얼리즘을 주장하는 이들이 다른 작가에게 행하는 분별의 언표로 작동했던 것이다.

이에 대한 반박이 있었다. 최열은 「민족자주미술의 건설」에서 라원식이 비판했던 걸개그림의 양식을 긍정적으로 평가했다. 그는 '과학적 현실주의'에 맞받아 이 양식을 '민족자주 형식'이라고 명명하면서 이데올로기적 요소를 부정하지 않았다. 또한, 이들 그림에 대해서 "민중의 전형을 수정하라고 요구하거나 정치투쟁 일변도라고 매도하여 한걸음 물러서라고 외칠 의사를 조금도 갖고 있지 않다. 그것은 현 단계 우리 운동의 과제에 가장 충실하며 민족민주운동의 이념적 지향을 명쾌하고 생생하게 대중에게 각인"시키고 있기 때문이라고 적극적으로 옹호했다.[30]

기실 라원식이 비판한 〈백두의 산자락 아래 밝아오는 통일의 새날이여〉[도 15]에서 가장 충격적인 것은 성조기를 찢는 도상이었다. 라원식은 이 도상이 '이데올로기의 도해'라고 비판한 것이다. 그런데, 이 도상은 1987~88년까지 중앙대, 전남대의 걸개그림과 벽화, 고려대의 통일선봉대의 걸개그림 등에서 볼 수 있었다. 전정호·이상호의 그림은 대학 걸개그림에서 성조기 도상의 유행을 선도했던 그림이었다. 라원식의 비판은 당시 대학 걸개그림에서 선호되던 반외세, 반미의 주요 도상인 성조기를 찢는 행위에 대한 거부감을 담고 있었다. 라원식의 '찢는' 행위에 대한 거부감은 이후의 회고에서도 확인된다.[31]

---

30  최열, 「민족자주미술의 건설」, 『민족미술』 기관지 5호, 1988.8.24, 15~18쪽.

31  라원식은 〈백두의 산자락 아래 밝아오는 통일의 새날이여〉의 성조기를 찢는 도상이 "분노를 기반으로 한 척살굿"과 같다고 보고 긍정적으로 받아들이지 않았으며 혹평했다고 회고했다. 라원식은 이 비판이 두렁과 광주의 시각매체연구소가 갈라서게 된 계기였다고 말했다. 2014년 인터뷰 재인용. 김동일·양정애, 「감성투쟁으로서의 민중미

〈백두의 산자락 아래 밝아오는 통일의 새날이여〉가 이후의 걸개그림에 영향을 미쳤던 것은 여러 양식과 도상적 요소들을 다양하게 혼합하여 메시지를 효과적으로 담아내는데 성공했기 때문이었다. 그림은 복합적이고 포스트모던했다. 장식 모티프와 시공간의 병렬배치 기법은 전통적 요소였지만, 상품 광고, 사진과 만화 등 첨단의 대중매체 이미지도 차용했다. 풍자와 조롱의 정치 비판으로 통쾌함을 선사하면서도 동시에 강인한 주체를 내세워 싸움의 기세를 확장시키려 했다. 팝아트적이면서 전통적이고, 유머러스하면서도 날카로웠다. 성조기를 찢는 행위는 냉전의 회로에 갇힌 숭미와 반공주의의 정신적 금기를 해체하는 민족적 열정을 함축했다. '민족'은 남한의 오랜 타자인 북한을 향한 정념을 만들어내는 통로였다. 요컨대, 〈백두의 산자락 아래 밝아오는 통일의 새 날이여〉는 시대의 열정을 포획하여 시각적 양식을 창안해낸 예였다.

여기서 주목해야 하는 점은 민중미술이 곧 리얼리즘은 아니라는 사실이다. 리얼리즘은 1988년에 '과학적'이라는 수사와 결합되어서 특정한 걸개그림의 내용과 양식을 비판하는 논리로 등장했다. 라원식에 의하면 〈백두의 산자락 아래 밝아오는 통일의 새날이여〉는 '비과학적'인 이데올로기의 도해로서, 리얼리즘에 도달하지 못한 '잘못'된 그림이었다. 이러한 라원식의 비판은, 이후 민미협의 현장 미술 단체였던 엉겅퀴가 제작한 그림에서 보듯이 사실적 묘법의 사회주의적 리얼리즘의 양식에 가까운 걸개그림이 제작된 이론적 토대가 되었다.

여기서 라원식의 비판을 좀 더 들여다볼 필요가 있다. 그가 배제했던 것들이 무엇인지를 좀더 확인할 필요가 있기 때문이다. 그는 광주의 '시

술-80년대 민중미술 그룹 '두렁'의 활동을 중심으로」, 『감성연구』 16, 전남대 호남학연구원, 2018, 285쪽.

각매체연구소'의 걸개그림과 대학미술패로서 농촌 순회 미술전을 펼쳤던 '가는패'의 활동방식을 비판했다. 이 두 집단은 지역미술운동과 대학미술운동을 대표하는 단체들이었다. 때문에, 라원식의 비판은 두 개의 경계선을 확인하는 것이었다. 지방의 미술운동 집단과의 경계선, 그리고 대학의 청년미술운동과의 경계선이 그것이다. 그 결과 '서울'이라는 지역과 '작가'들을 중심으로 하는 현장 미술의 범주가 민미협을 중심으로 형성되었다. 또한 그가 비판했던 걸개그림에서 확인되는 바와 같이, 당시 활발했던 대학가의 통일운동을 위해 제작한 도상과 양식들을 배제하고자 하는 것이었다. 그것은 민족자주$^{NL}$ 계열의 운동의 흐름과 분리를 하려는 것으로 볼 수 있었다. 또한 대단히 민감한 문제였던, 1987년 대선에서의 시시후보의 차이에 따른 심리적 살등이 이 시기에 걸개그림의 양식적 차이를 빌어서 드러난 것일 수도 있었다.[32]

　1988년 말에 새로운 미술운동 단체가 설립된 것은 이러한 분화의 결과로 볼 수 있었다. 광주의 시각매체연구소와 부산, 전주 등지의 미술운동 집단, 그리고 가는패를 포함한 대학의 미술패들이 연대하여, '민족민중미술운동전국연합 건설준비위원회'$^{민미련 건준위}$를 결성한 것이다. 이 단체의 결성이 민미협의 비판과 배제의 결과라고 볼 수는 없다. 이미 여러 지역과 대학에서 활발하게 일어났던 미술운동의 압도적인 기세가 민중

---

32　대선에서 민미협의 주도적 작가들은 백기완 후보를 지지했고, 그것은 민미협의 공식입장이었다. 반면, 광주의 작가들을 포함해서 많은 이들이 김대중 후보를 지지했다. 선거 결과는 누구의 승리도 아니었다. 그러나 대선 과정에서 공식적인 민미협의 백기완 후보지지가 표명되자 이와 다른 후보를 지지한 작가들 사이의 감정적 골이 깊어지고 분열의 상처가 남게 되었다. 손기환은 정권교체를 위해서 김대중 후보를 지지했던 자신은 민미협의 백기완 후보 지지에 충격을 받았고 상호 갈등이 있었다고 회고했다. 「손기환 미술운동 연대기」, 『1980년대 소집단 미술운동 희귀자료 모음집』, 경기도 미술관, 2018, 438~439쪽.

미술의 흐름을 확산시키고 있었기 때문이다. 서울의 작가가 중심이 된 민미협이 전국적으로 불붙은 미술운동 전체를 받아 안을 만한 역량을 발휘하지는 못했다.

1988년 말, 민미협에는 서울의 현장 미술 작가들과 현실과 발언의 작가들, 여성미술 작가들이 중심적으로 활동했다. 광주와 부산, 그 외 여러 지역과 대학의 미술패는 민족민중미술운동전국연합을 중심으로 네트워킹하며 활동을 전개했다. 또한 경기 인천, 안양, 수원에는 별도의 연합체인 경인경수지역 민중미술 공동실천위원회가 결성되었다.[33] 이들은 지역의 노동미술에 집중했다. 이러한 상황에서 1989년으로 넘어가면서 미술운동단체의 전국적인 통일 논의가 나왔고 민미협은 이를 고민하지 않을 수 없었다.[34]

### 3) 민미협의 현장 미술 집단－엉겅퀴와 활화산

'엉겅퀴'와 '활화산'은 민미협과 관계를 맺고 있었던 소집단이다. 이 단체에서 활동한 작가들은 민미협의 임원을 겸했고, 활동내역을 민미협에 보고했으며, 민미협을 통해서 활동요청을 받기도 했다. '엉겅퀴', '활화산'의 활동내용은 차이가 있었다. 엉겅퀴가 노동미술에 집중했다면 활화산은 대학

---

33 1989년 초에 안양 우리그림, 수원의 나눔, 부천의 흙손공방, 인천의 갯꽃 등의 9개 단체가 경인경수지역 민중미술 공동실천위원회로 연합해 있었다. 여기에는 민미협의 엉겅퀴, 활화산 등 4개 단체가 연계했다. 「미술운동의 통일과 단결을 위한 조통소위 활동보고」, 『민족미술』 기관지 8호, 1989. 3, 47·54쪽.

34 1989년 1월에 민미협내에 미술운동의 통일과 단결을 위한 조직통합 소위원회가 만들어졌다. 먼저 조직통합 논의를 제안한 것은 '경인경수지역 민중미술 공동실천위원회'였다. 이들은 민미련 건준위에 조직통합을 위한 간담회를 제안했다. 이에 민미협이 참여하면서 일련의 회의가 진행되었던 내용과 문건이 자세하게 나와 있다. 「미술운동의 통일과 단결을 위한 조통소위 활동보고」, 『민족미술』 기관지 8호, 1989. 3, 46~72쪽.

의 학생회와의 연계 활동, 노동운동, 정치집회 지원 활동 등으로 다양했다.

'엉겅퀴'는 1987년에 결성된 '노동미술진흥단'이 시작이었다.[35] '노동미술진흥단'이라는 명칭이 말하듯 이 그룹은 1987년 7~8월의 노동자대투쟁에 직접 영향을 받아 결성되었다. 노동자들의 자율적 발화가 터져나오고 조합이 곳곳에서 결성되며 임금인상을 포함한 노동 기본권 투쟁이 시작되었던 시기였다. 특히, 1987년 11월에 노동법이 개정되자, 조합결성이 합법화되면서 이들이 연대한 지역협의회가 결성되고 대규모 연합집회와 문화제가 개최될 수 있었다.

서울의 경우 구로와 영등포에 밀집된 공단의 노동조합을 지원하기 위한 활동이 필요해졌다. 집회에 필요한 걸개그림, 깃발, 플래카드 등을 제작하고 현장의 전시를 기획하며, 노동자미술학교를 진행하는 활동이 시작되었다. 이 시기에 미술은 노동자의 자율적인 자기표현과 발화의 수단으로써 조합과 노동자 대중을 밀접하게 연결시키고, 환경과 조건을 변화시키는 능동적인 주체로 변이하도록 매개하는 노동자문화의 한 방법으로 인식되고 있었다.[36]

'노동미술진흥단'에서 활동했던 이들은 김신명, 정지영, 조혜란, 장해솔 그리고 라원식이었다. 이들은 1988년에 '엉겅퀴'로 명칭을 바꾸고 민미협의 기구인 현장미술개발단의 소집단으로서 활동했다. 이름을 바꾸

---

35  라원식, 「사랑과 투쟁의 변증 속에서 생장한 노동미술 (2)-80년대 노동(해방)미술운동」, 『미술세계』, 1992.10; 성효숙, 「노동미술」, 『민미협 20년사』, 민족미술인협회, 2005.

36  노동자 문화는 "노동자가 임금인상 투쟁하는 과정, 노동조합을 건설하고 지켜나가려는 모든 과정, 노동자 권리를 정치적으로 해결하려는 모든 행위, 현장 동료들과 더불어 삶의 현실을 딛고 일어서려는 내용의 모든 예술 행위"에서 생겨나는 것이라고 말해졌다. 요약하여 "노동자의 모든 투쟁을 옹호하고 지지하는 노동자의 자주적인 입장과 자신의 문화"라고 할 수 있다. 「노동자문화란 무엇인가?」, 『고 전태일 열사 추모 노동자문화제 자료집』, 청계피복노동조합 외, 1987.11, 13~14쪽.

<도 16> 엉겅퀴, 〈노동대동도〉, 서울지역노동조합 전진대회 및 문화대동제, 1988.3.13.

고 조직을 정비했을 때 라원식, 장해솔, 김신명, 정지영, 조혜란 외에 정태원, 최성희, 이시은, 정순희도 함께 했다. 1988년 3월에 민미협이 조직개편을 했을 때 라원식은 신설된 집행위원회의 개발단장이었고, 장해솔은 사무국의 교육간사였다.[37]

엉겅퀴가 활동을 시작했던 것은 1988년 봄이었다. 3월 13일에 연세대에서 개최된 '서울지역 노동조합 전진대회 및 문화대동제'에서 다른 미술팀들과 연대하여 제작한 〈노동대동도〉는 활동 초기의 걸개그림이다.〈도 16〉 이 그림은 1986년 12월에 인천의 주안 5동 성당에 걸렸던 그림과 유사한

---

37   「본 협의회 제3차 정기총회개최」,『민족미술』소식지 3호, 1988.3.25, 1쪽;「소집단 엉겅퀴」,『민족미술』소식지 4호, 1988.6.20, 3쪽; 멤버의 이름은 라원식, 성효숙, 위의 글 참조.

〈도 17〉 엉겅퀴, 〈7·8월 노동자대투쟁도〉, 1988.

구성과 양식이다.[4장의 〈도 1〉] '민주노조만세'의 깃발을 든 노동자들의 밝게 웃는 대열은 그간 성공적인 투쟁을 이끌어온 조합의 단일한 대오를 그려 냈다. 이들이 꿈꾸는 것은 꽃으로 둘러싼 행복한 노동자 가족의 유토피아 이다. 연대의 가능성과 희망을 담아낸 이 그림에 대해서는 "노동자와 함께 그린 그림의 가능성"을 확인하게 해주고, "노동문화의 산 현장을 느끼게 해주었다"는 후기가 뒤따랐다. 그러나 한편으로는 "미술매체의 대중화와 그 형상성에 있어서의 질적 발전"을 위한 "끝없는 자기비판과 실천과정" 이 필요하다는 반성도 있었다.[38]

이 반성은 형식적인 것만은 아니었다. 엉겅퀴의 걸개그림 양식이 크게 변화했기 때문이다. 그 변화를 보여준 것은 1988년 5월 1일에 연세대에 서 개최된 '세계 노동자의 날' 행사에 걸었던 〈7·8월 노동자대투쟁도〉이 다.[도 17] 이 그림은 7~8월 노동자대투쟁의 사건 중 유명한 울산의 현대

---

38  「서울지역 노동조합 전진대회 및 문화대동제를 보고」, 『민족미술』 소식지 3호, 1988.3.25, 3쪽; 걸개그림의 제목은 「소집단 엉겅퀴」 참조.

중공업 노동자들의 투쟁과 승리의 과정을 그린 것이다.

그림은 〈노동대동도〉와 달리 사실적인 묘법과 원근법적 공간구성으로 역사적 승리의 순간을 영웅적으로 포착하여 재현하고 있다. 멀리 크레인을 배경으로, 지게차를 앞세우고 행진하는 노동자들의 묘사는 사진을 참고한 듯 사실적이다. 그림의 양식은 인물의 주대종소와 장소의 병렬배치로 상징적, 함축적으로 내용을 구성하고 전통적 장식 모티프를 첨가하는 이른바 '민족자주 형식'과는 큰 차이를 보여주었다. 이 양식은 원근법을 따라 환영적 공간감을 강화함으로써 기존의 장식적 평면성과 압축적 상징성을 버리고 사실적 재현의 스펙타클을 확보하는데 성공했다. '형상성에서의 질적 발전'을 의식적으로 도모한 결과물이었다.

이어서 1989년 3월 10일의 집회 '89 영등포지구 노동악법 개정 및 임투 전진대회'에 걸렸던 〈노동악법철폐투쟁도〉 역시 양식면에서 새로운 점이 있었다.〈도 18〉 짙게 드리운 외곽선과 음영의 묘사가 전통적 수묵화의 느낌을 자아낸 것이다. 이 그림은 민미협 산하의 한국화 소집단 '터갈이'와 공동제작한 것이다.[39] 엉경퀴는 이 그림을 통해서 '수묵화' 형식을 실험하려 했다고 밝혔다. 이 그림이 가져온 '민족적 형식'은 수묵채색화의 기법이었는데, 이것은 불화나 신장도의 공간과 인물 배치 방법을 가져온 기존의 걸개그림이 선택한 민족적 형식과는 달랐다.

〈7·8월 노동자대투쟁도〉〈도 17〉와 〈노동악법철폐투쟁도〉〈도 18〉에서 실현한 걸개그림의 양식적 전환은 주목해 볼 필요가 있다. 이 전환에 중요한 역할을 한 것은 앞서 〈백두의 산자락 아래 밝아오는 통일의 새날이여〉를 비판하면서 라원식이 주장했던 과학적 '리얼리즘'의 개념이었다. 엉

---

39  「엉경퀴 활동보고서」, 『민족미술』 기관지 8호, 1989. 3, 85쪽.

〈도 18〉 엉겅퀴, 〈노동악법철폐투쟁도〉, 1989.

경퀴의 1989년 봄의 보고서에는 라원식의 관점을 사회과학적 용어를 가져와 다시 정리한 내용들을 확인할 수 있었다. 엉겅퀴는 "미술운동이 변혁운동의 정치적, 조직적 과제에 올바르게 복무"할 수 있어야 하며, "노동계급의 당파성을 견지한 리얼리즘 창작방법론"에 입각해야 한다고 보았다. 특히, 주목되는 점은 민족적 양식 가운데서도 "과학적 연구와 사료에 근거하지 않은 샤머니즘적 작품형식과 모더니즘에 오염된 창작방법론"을 지양하고 극복한다는 의지의 표명이었다.[41]

엉겅퀴의 〈7·8월 노동자대투쟁도〉와 〈노동악법철폐투쟁도〉에서 실현한 걸개그림의 양식적 방향은 모더니즘의 대극점에 있는 것으로서 '리얼리즘'이었다. 그 과정에서 기존의 걸개그림이 가졌던 방법들-광고, 만화, 사진의 차용이라는 팝아트적 요소, 전통적 장식요소, 시공간 병렬배치

와 압축 등의 요소들은 버리게 되었다. 이러한 요소들은 '샤머니즘적 작품형식과 모더니즘에 오염된 방법'이었다. 이렇게 '리얼리즘'이 이념과 방법의 기준으로 내세워지면서, 노동계급의 영웅성을 서양의 고전적 리얼리즘에 따라 재현하는 방향으로 걸개그림의 양식적 전환이 일어났다.

이러한 전환에는 1987년의 노동자대투쟁의 성과가 더 근본적인 변혁 가능성을 상상하게 만들었던 이유도 있었다. 또한 공산주의와 사회주의 문예이론서의 번역이 가능해진 시대적 변화도 있었다. 요컨대, 이 시기 리얼리즘론의 주장은 그간의 운동을 선별하고 이후의 걸개그림을 변화시킨 점에서, 현장 미술 흐름의 변곡점이 되었다.

엉겅퀴는 집회의 걸개그림 제작 이외에도 노동자미술학교를 열어 미술을 매개로 노동자들을 만나는 활동을 해나갔다. 미술학교는 미디어로서의 미술을 통해 타자와 만나고, 자기를 표현하면서 공동체적 체험을 할 수 있는 공간이었다. 엉겅퀴는 노동자들이 미술을 매개로 시각적 발언과 주장을 표현해나갈 수 있도록 지원했다. 엉겅퀴는 1990년에 '노동미술위원회'의 이름으로 민미협 산하의 조직으로 편재되었다.

'활화산'은 1987년 6월 항쟁의 시기에 광장의 걸개그림을 창작하면서 결성된 소집단이었다. 최민화, 류연복, 김용덕, 이종률, 김기호, 이수남, 박창국, 정남준 등이 주요 멤버이며, 최병수도 이들과 같이 했던 것으로

---

40 「엉겅퀴 활동보고서」, 『민족미술』 기관지 8호, 1989.3, 86쪽. 라원식은 〈백두의 산자락 아래 밝아오는 통일의 새벽이여〉가 모더니즘의 주관성, 관념성을 버리지 못한 채 '추상 표현주의'에서 '형상 표현주의'로 바뀐 것이며 리얼리즘이 아니라고 지적했다. 라원식, 「현단계 민족·미술운동의 몇 가지 문제점」, 『민족미술』 기관지 5호, 1988.8.24, 10쪽. 라원식은 "엉겅퀴의 신랄한 비판은 민중미술 창작실천 관행을 새로운 각도에서 타개해 나가는데 있어서 신선한 촉매가 되었다"고 평가했다. 「사랑과 투쟁의 변증 속에서 생장한 노동미술(2)−89년대 노동(해방)미술운동」, 『미술세계』, 1992.10, 95쪽.

보인다.[41] 최민화는 1987년에 민미협의 사무국장을 맡아서 1988년 초까지 활동했다. 1987년의 노제에 그린 〈이한열 부활도〉는 장례식의 구심점이었다. 활화산은 1988년 10월에 멤버를 재조직하면서 "전체 변혁운동의 정치적 과제에 복무하며 창작방법론으로 진보적 리얼리즘을 실천적으로 포착하고 걸개그림을 중심 매체로 한 전문 미술가 소집단"으로 위상을 정리했다고 민미협에 보고했다.[42]

활화산의 걸개그림은 노동미술에 집중한 엉겅퀴와 달리 다양했다. 제조업 노동조합의 집회 이외에도 사무직 노조, 대학생의 집회, 대선후보 백기완을 지지하는 집회, 진보정치 단체인 전국민족민주운동연합전민련의 집회를 위한 걸개그림 등을 그렸다.

활화산이 노동집회를 위해 제작한 걸개그림 〈노동해방만세도〉에는 푸른 작업복의 여성노동자가 깃발을 들고 대중을 이끌며 시위에 나서고 있다.(도 19) 좌우로 역사적 존재인 농민과 당대의 노동자들이 그려졌으며, 여성을 둘러싸고 행진하는 남성노동자들의 붉은 육체가 모든 것을 바꾸어 놓을 듯한 폭발적 기세를 드러냈다. 이 그림은 1987년 8월 16일에 서울의 개운사에서 열린 '8·15기념 노동자대회'에 걸렸다.

강한 기세를 폭발시키는 〈노동해방만세도〉와 달리, 위엄있는 애도를 담은 〈노동해방신장도〉는 일종의 집단 영정이다. 노동법이 개정되면서 전태일 사후 1970년에 결성된 청계피복노조는 합법성을 인정받게 되었다. 전태일의 기일인 1987년 11월 13일에는 청계피복노조와 그 외 4개 단체의 주최로 '전태일 17주기 추모 노동자문화제'가 열렸다. 최민화는 전태일과 노동 열사들의 얼굴을 담은 〈노동해방신장도〉를 그려서 문화

---

41    라원식, 위의 글, 1992, 94쪽.
42    「활화산 활동보고서」, 『민족미술』 기관지 8호, 1989. 3, 92~93쪽.

〈도 19〉 활화산, 〈노동해방만세도〉, 1987, 8·15기념 노동자대회.
〈도 20〉 활화산, 〈노동해방신장도〉, 1987, 평화의 집에 걸린 모습.

제가 열렸던 고려대의 강당 내에 걸었다.〈도 20〉 그림은 위로부터 전태일,
김경숙[YH여공], 박영진, 박종만, 표정두, 이석규, 이석구의 얼굴을 그려담았
다. 판각선처럼 굵고 검은 선이 화면 내에 단호한 구성을 만들어내고, 세
밀한 묘사는 살아있는 듯 성격을 드러내되 품위와 결의를 응축시켰다.[43]

활화산은 1988년 10월에 건국대 총학생회의 집회에 사용될 걸개그림
을 제작했다. '10·28 건대 항쟁'을 기념하기 위한 15×17미터에 달하는
대형의 그림이었다. 곧이어 11월 19일에 대학로에서 개최되었던 '광주
학살 5공비리 주범 전두환 이순자 구속처벌 투쟁'을 위하여 포스터와 스
티커를 만들어 배포했다. 정치비판 선전물을 만들고 배포하는 활동을 한
것이다.[44]

활화산은 사무직 노조를 위한 걸개그림도 제작했는데, 1989년 1월에

---

43  열사들이 "민중해방의 한을 품고 산화하여 다시 해방의 불꽃으로 피어나는 역동적 모
    습"이 그려졌고, 행사 후 전태일 기념사업회에 소장되었다고 전한다. 이 그림이 청계피
    복 노조의 회관인 '평화의 집'에 걸린 사진이 민주화운동기념사업회 오픈아카이브에서
    확인된다. 「노동자문화제 열려」, 『민족미술』 소식지 1호, 1987.11.12, 4쪽.
44  「활화산 활동보고서」, 『민족미술』 기관지 7호, 1989.1, 34~35쪽.

〈도 21〉 활화산, 〈방송민주화쟁취도〉, 1989.

문화방송MBC 의 방송 민주화를 위한 사내 집회의 현장에 걸린 〈방송민주
화 쟁취도〉가 그것이다.〈도 21〉 팔뚝을 드러내어 깃발을 휘날리는 건장한
남성은 투쟁을 이끄는 노조를 상징한다. 오른편에는 이한열의 죽음과 87
년의 항쟁을, 왼편에는 촬영 카메라를 들고 현장에 달려가는 기자와 방송
노조의 시위가 그려졌다. 이 그림은 노조원들의 동참 속에 제작되었고,
집회 장소로 애용되었던 1층 로비에 부착되어 시위의 장소를 시각적으로
강화하고 주체의 변이를 이끌어내는 효과를 발휘했다.[45]

---

45  보고서에 의하면, "〈방송민주화 쟁취도〉는 고양되어가는 투쟁의 내용과 열기에 부합하
는 것이었고, 부분적이긴 했지만 작업과정에 적극적으로 동참하는 가운데서 이 그림의
주체가 그들 자신이라는 점, 나오는 인물들이 바로 노조원 자신이라는 점을 자연스럽
게 확인하게 되었으며, 그림에 대한 반응도 좋았다". 위의 글, 36쪽.

## 2. 지역미술단체의 설립과 민중미술의 확산
— 광주, 부산, 대구, 경기의 미술단체들과 민미련

### 1) 광주의 시각매체연구소와 광주전남미술인공동체,《오월미술전》

1979년 결성된 광주자유미술인회는 광주 지역 미술운동의 시원이 되는 단체이다. 광주에서 활동했던 홍성담과 조선대학교 후배인 백은일, 전정호, 이상호 등이 활동했던 '시각매체연구소'[시매연]는 1985년에 결성되었다. 광주자유미술인회가 광주 민중문화운동협의회 소모임으로 재편되면서 '시각매체연구소'로 이름을 변경하고 재조직된 것이다.[46] 이상호, 전정호와 고영인, 표종현, 정국권 등 시각매체연구소에서 활동했던 조선대학교 학생들은 학내 미술패 '땅끝'으로도 활동했다.[47] 전정호, 이상호가 그린 〈백두의 산자락 아래 밝아오는 통일의 새벽이여〉는 1987년 8월에 광주 YWCA에 걸개그림으로 걸렸다가, 9월 민미협의《통일전》에 출품되었다. 이들이 그린 걸개그림은 1988년과 1989년 전남대의 오월제나 진군제를 위해 제작된 그림에 영향을 주었다.

시매연은 1987~88년간에 광주에서 활발하게 개최되었던 집회와 시위에 필요한 벽보와 깃발, 전단지를 제작했다. 1987년 5~6월, 광주의 민주화 시위가 활발했던 기간에 전정호는 포스터 〈당신은 민주화를 위해 무얼 하셨나요?〉[도 22]를 판화로 제작하여 시내에 붙였다. 이 포스터는 손가락을 들어 대중의 양심에 직접적으로 말을 걸고 호소하는 재치있는 구

---

46  최열,『한국현대미술운동사』, 돌베개, 1991, 248쪽.

47  시각매체연구소는 학내와 학외로 활동했고 중심 인물들이 조선대 선후배들이었다. 1985년에 조선대의 미술패로 결성된 시각매체연구소는 1986년으로 넘어가면서 '땅끝'으로 이름을 바꾸었다. 배종민,「1980년대 대학미술운동과 조선대학교 미술패」,『조선대학교 민중미술운동사』, 조선대, 2006, 46~47쪽.

성을 보여주었다. 이 판화를 제작한 전정호는 항쟁의 기간에 만장, 플래카드, 깃발들을 만들기 위해서 밤을 새며 작업을 하다가 자칫 화재가 날 뻔한 순간을 회고했다.[48]

광주 시매연은 여러 가지 정치선전 활동에 집중했다. 특히 광주 민주화 운동의 진압과 시민 살해의 주범인 '전두환 노태우 구속 처단 시민결의대회'1988.11와 같은 정치적 집회에서 벽보를 붙이는 '시각적 게릴라전'의 기록이 남아서 이들의 활동을 생생하게 전해준다.〈도 23〉 시매연의 멤버들은 시위로 광장이 열리는 순간을 포착하여, 재빨리 버스정류장을 중심으로 포스터를 붙여나갔다. 4인 1조로 다섯조를 편성하여 "벽보뭉치를 가방에 챙겨넣은 뒤 어깨에 메고 운동화 끈을 질끈 묶은 다음, 문밖을 나설 때는 우리 모두가 꼭 어느 전투 지역에 출정하는 의기양양한 병사들처럼 보였다".[49] 광주 경찰서 담벽에서 연속하여 열 개의 포스터를 붙여나갈 때는 긴장감으로 서로 아무 말도 하지 않았다. 충장로 지하도 입구 계단의 좌우 벽에 벽보를 부착해 나갈 때 시민들 가운데는 짜증을 내는 이들도 있었으나 벽보를 읽고는 "저 죽일놈"이라 동조하거나 웃음을 터뜨리는 반응을 보이기도 했고, 이것은 포스터를 붙이는 이들의 마음을 안심시켰다. 기록을 보노라면, 이들이 벽보를 붙이는 순간은 거리를 지배하는 통치성에 틈입하여 시민들의 의식을 자극하고 무엇보다도 자신 내부의 경계를 열어가는 과정인 것을 알게 된다.

---

48  전정호는 1987년 5월에 총학생회에서 5항쟁 결의대회를 준비하는 전날 밤에 플래카드를 쓰던 도중에 불이 날뻔했던 일과 제작한 플래카드를 학교에 가져가다가 경찰에 의해 압수되었던 일을 기억했다. 편집부, 「조선대 민주화운동의 기억과 계승」, 『조선대학교 민중미술운동사』, 조선대, 2006, 93쪽.

49  「두 번째 벽보 붙이기」, 『미술운동』 2호, 민족민중미술운동전국연합 건설준비위원회, 1989. 2, 44~45쪽.

시매연은 지역의 노동조합 지원활동도 벌였다. 광주의 우리데이터사 노동조합이 파업을 할 때 이에 동참하며 판화교실을 열었던 것이 그 예이다. 광주의 우리데이터사의 여성 노동자들이 1988년 8월 노조를 결성하고 요구조건을 제시하자 회사는 즉각 위장폐업을 시도했다. 이에 대항하는 농성이 시작되자 광주지역 문화패들은 풍물, 연극, 노래 등으로 파업 프로그램을 다양하게 지원했다. 시매연은 판화교실을 열어서 노동자들이 판화를 배우면서 자신의 삶을 표현하고, 사업주에 대한 불만과 분노, 투쟁 과정의 어려움, 노동조합의 요구 등을 표출해낼 수 있도록 도왔다. 시매연은 노동자들의 판화로 벽보와 대자보를 제작하여 거리에 붙이는 '대자보 투쟁'도 같이 했다.〈도 24〉 이들이 제작한 판화는 판화달력으로 제작되어 판매되었다. 시매연은 1989년에 드디어 광주지역노동조합협의회가 결성되고 현판식을 가질 때, 이를 축하하는 걸개그림을 그리기도 했다.[50]

'광주전남미술인공동체'[광미공]은 1988년에 광주와 전라남도 지역의 미술인들을 규합한 단체로 결성되었다. 단체의 대표는『오월시 판화집』을 냈던 조진호와 광주민중문화운동협의회에서 활동했던 홍성담이었다. 시각매체연구소의 회원들도 여기에 소속되었다. 광미공에서 가장 나이가 많은 회원이었던 강연균은 1981년에 광주의 죽음을 다룬 200호 유화를 그렸다. 광미공의 회원 대부분이 중학교와 고등학교의 교사들이었고 미술교육의 방향에 대한 관심과 고민을 공유하면서 교육 민주화 운동을 병행했다. 학생들의 그림을 전시하고 이를 팸플릿으로 제작한《미술시간》은 대표적인 결과물이다.

민족민중미술운동전국연합은 전국적인 연대를 하는 가운데, 홍성담과

---

50  판화제작에 대해서는『미술운동』1호, 38~39쪽과『미술운동』2호, 70쪽; 광노협 축하 걸개그림은『미술운동』3호, 88쪽.

<도 22> 전정호, 〈당신은 민주화를 위해 무얼 하셨나요〉, 1987.
<도 23> 광주시각매체연구소의 벽보붙이기, 1988.11, 『미술운동』 2호.
<도 24> 우리데이타 노조의 판화 대자보, 1988.10.8.

광주 시각매체연구소가 구심점이었다. 민미련이 개최한 대규모 미술 전시회는 1989년 5월에 광주에서 열린 오월제<sup>오월문화제</sup>의 《오월미술전》이었다. 이 전시는 1980년 광주의 5월은 아직 끝나지 않았고, 정권과 자본의 민중에 대한 억압이 진행되는 한 싸움은 계속된다는 의미에서, 전시로 벌이는 싸움이라는 의미의 '전전展戰'으로 기획되었다.[51] 1부와 2부로 나뉘어 남봉미술관5.12~17/6.1~5과 금남로 거리에서 개최된 《오월미술전》에는 걸개그림과 깃발그림 외에도 판화, 만화, 벽보, 벽화, 사진, 생활용품 등 다양한 현장 미술의 방법들이 총동원되었다. 서울의 민미협과 경기권의 미술집단을 제외하고 전라, 경상, 충청 지역의 미술집단과 대학미술패가 연합하여 총인원 200여 명이 참가한 대규모 전시였다. 서울의 현장 미술집단으로는 가는패가 같이 했다.

이 전시는 "5월 투쟁기간에 쓰인 미술매체를 총집약"하는 현장 미술 중심의 전시회였다. 시매연의 걸개그림 〈작살판〉과 전남대 미술패 '마당'의 걸개그림이 주목을 끌었다. 〈작살판〉은 1980년의 광주 시민군으로부터 기원하여 1987년의 승리로 이끈 강한 투쟁의 주체를 금강역사상의 형태를 가져와 그려낸 것이다.〈도 25〉 호남대 미술패 '매'의 대형 목판화 〈학살도〉는 강렬한 선과 형태로 5월 광주의 폭력과 희생을 형상화했다.〈도 26〉 전남지역의 대학 미술패들이 내놓은 걸개그림과 판화는 1987~89년간의 대학 집회의 열기 속에서 발전한 걸개그림과 광주 시민

---

51 「오월미술전(展戰)」, 『미술운동』 3호, 1989.5, 67쪽. 오월문화제로 기획된 이 행사는 문화적 성격보다 정치적 의미를 강화하여 '문화'를 뺀 명칭인 '오월제'로 치러졌다. 광주항쟁 이후 9년이 흘렀으나 제대로 된 진상규명도 이루어지지 않았을 뿐만 아니라 광주의 조선대 학생 이철규의 의문사 사건으로 노태우 정권의 폭력성이 다시 드러났던 시점이었다. 「광주항쟁 9돌 첫 공식 오월제 부끄러움 딛고 선 분노의 축제」, 『한겨레』, 1989.5.16.

미술학교에서 시작하여 전국적으로 진화해 나간 판화의 성과를 집약한 것이다.

이 전시에서 가장 주목을 끌었던 것은 〈민족해방운동사〉 연작 걸개그림이었다. 이 걸개그림은 1989년 4월의 서울대에서 개최된 개막전을 시작으로 전국을 순회했고 광주의《오월미술전》에도 걸렸다. 경찰에 의해 파괴되지 않아 아직 온전한 상태인 77미터 길이의 〈민족해방운동사〉가 광주의 전남대와 금남로 가톨릭센타 앞 거리에 전시되었다.〈도 27〉 광주의 죽음에서 기원하되 이를 해원한 1987년을 통과한 후, 새롭게 쓰여진 한국 역사의 이미지가 장대한 스펙타클로 거리를 뒤덮었다.[52]

《오월미술전》에 전시되었던 현장 미술 작업들은 1989년 7월에 서울의 그림마당 민에서 개최된《현실의 변혁과 반영전》에 다시 전시되었다. 전시는 "활화산처럼 타오르는 민중의 현실변혁 의지를 조직하는 이념 운동"을 말하고 있었고, 판화와 벽보, 걸개그림과 벽화와 같은 대중적인 힘을 가진 매체가 "우리 변혁운동의 성장과 발전을 반영"하고 있음을 말했다. 또한 미술운동의 성과를 보여주는 현장 미술 작업들이 "우리 미술운동의 주류적 전통"으로 이해되어야 한다고 말했다.[53] 그러나 걸개그림과 벽화는 사진으로만 전시되었기 때문에 광주 전시에서와 같이 생생할 수는 없었고, 특히 〈민족해방운동사〉는 이미 파괴된 후였기 때문에 슬라이드로 대신할 수 밖에 없었다. 전시의 주최자는 민미련 건준위와 '전국대학미술운동연합 건설준비위'였다.

---

52  시민들은 "이렇게 그림을 그리는구나. 광주니까 이런 그림을 길거리에 전시할 수 있을 거다"라고 관심을 보였다고 한다. 「광주 9년 만에 이루어진 5월 미술전」, 『월간미술』, 1989.6, 169~170쪽.
53  「현실의 변혁과 반영전 취지문」, 『현실의 변혁과 반영전』 브로슈어, 1989.

<도 25> 광주시각매체연구소, 〈작살판〉 걸개그림, 1986.
<도 26> 호남대 미술패 매, 〈학살〉, 1989.
<도 27> 오월미술전의 〈민족해방운동사〉가 광주 금남로에 전시된 모습, 1989.

이 시기에 민미협과 민미련 그리고 경기지역 미술단체의 통합이 시도
되던 상황이었던 것을 감안하면, 그림마당 민에서 전시가 불가능한 것은
아니었다. 『민족미술』에 실린 평문에서는 전시가 집약한 바와 같이 현장
미술이 폭넓은 대중적 확산을 이룬 점을 성과로 짚으면서도, 작품의 "질
적 고양"에 대한 아쉬움을 토로하고, 대학 미술패들이 "미술운동의 전문
성을 방기하고 기능성에만 치중하는 것이 아닌가"라는 염려도 드러내고
있었다.[54]

## 2) 부산과 대구의 미술운동 단체
－낙동강, 부산미술운동연구소, 우리문화연구회

부산에 미술운동 단체가 결성된 것은 1987년 9월이었다. 대학의 미
술패 활동을 했던 젊은 작가들이 '낙동강'을 결성했다. 6월 항쟁으로 광
장이 열리는 체험을 했던 젊은 미술가들이 부산에서도 결집했던 것이다.
낙동강은 이후 부산미술운동연구소로 이름을 바꾸고 부산, 울산, 거제도,
마산·창원 등지의 노동조합을 위한 현장 미술 활동을 해 나갔다.

낙동강은 1987년 9월에 창립전을 남포동 백색화랑에서 개최하면서 출
발했다. 낙동강이 초기에 주목했던 대상은 지금은 환경오염이라는 말로
대체된 '공해公害'였다. 공장과 산업체가 많았던 부산지역의 심각한 환경오
염을 지역 공동체의 삶의 문제로 끌어안았다. 이듬해 1988년 6월에는 부
산 가톨릭센터에서 《내 땅이 죽어간다, 반反공해전》을 열었다.〈도 28·29〉 이
전시에는 마산과 대구 등 경북, 경남 지역의 작가 30여명이 출품했다.

'공해'라는 문제제기는 산업화와 근대화가 필연적으로 발생시키는 인

---

54　평론분과, 「변혁기 미술운동의 성과와 한계를 총집결한 전시」, 『민족미술』 소식지 5호
　　1989.8.15, 3쪽

간과 자연의 파괴를 고발한다는 면에서 자본주의에 대한 역행의 논리를 담은 것이었고, 오늘날의 환경운동의 기원이 되는 행동이었다. 이것은 경제성장과 산업화를 위해서 기본적 인권과 사고의 자유를 억압했던 남한의 통치 구조에 간접적으로 대항하는 것이기도 했다. 이들은 "오늘날 우리 사회가 경제적 자립, 공정, 정의, 인권, 평등이 파괴되고 부정되는 가운데 경제적 물량만을 늘려가면 살 수 있다는 허구적 성장만을 해오면서 심각한 공해문제를 낳게 되었다"는 인식에서 출발했다.[55] 공해는 사회구조의 근본적 문제와 단단히 결합된 것으로 생각되었다. 무엇보다도 사상공단에서 뿜어져 나오는 매연이 훼손한 인간의 삶을 회복하도록 만들어야 했다.〈도 28〉 공해의 문제는 외세가 가져온 핵무기의 위험과도 연결되었다. 미국이 한반도에 배치한 핵무기에 대한 공포와 경고를 담은 그림들도 다수 전시되었다.〈도 29〉

'낙동강'과 '일그림패'가 결합하여 '부산미술운동연구소'부미연가 결성된 것은 1988년 8월이었다. 부미연의 멤버는 곽영화, 황의완, 송문익, 김상화, 오현숙, 김용재, 이정자, 권산 등이었다. 부산미술운동연구소는 민미련과 네트워크를 갖고 활동했고 〈민족해방운동사〉의 제작에도 참여했다.[56]

1989년 5월의 《일하는 사람들전》은 부미연이 노동조합과 연계를 갖고 활동하면서 확장된 시선을 드러내는 전시였다.〈도 30〉 검은 단색의 판화에는 1988~89년간에 부미연이 지원해온 노동자들의 연대와 싸움의 모습이 또렷하게 각인되어 있었다.〈도 31〉 이 전시에는 광주의 시매연, 전주의

---

55 「반공해전 내 땅이 죽어간다」, 『민족미술』 소식지 4호, 1988.6.20, 1쪽.

56 부미연 결성과 멤버에 대해서는 한국향토문화전자대전 http://busan.grandculture.net 참조; 최석태, 「부산미술, 80년대의 궤적」, 『월간미술』, 1989.6, 154~155쪽; 참고로 낙동강 1회전의 작가는 구자상, 곽영화, 김상화, 황의완, 권상식, 김을중, 남순희, 박종숙 등 15인이었다.

<도 28> 낙동강, 《반공해전》 출품작, 1988.
<도 29> 배용관, 〈반핵〉, 《반공해전》, 1988.

|30|32|
|---|---|
| |31|

〈도 30〉 부산미술운동연구소, 《일하는 사람들전》 포스터, 1989.
〈도 31〉 부산미술운동연구소, 《일하는 사람들전》 판화 작품, 1989.
〈도 32〉 부산미술운동연구소, 대우정밀 노조원 장정호 추모제 걸개그림, 1989.1.9.

겨레미술연구소의 회원도 참여하여 전라도와 경상도의 미술운동 단체가 연대한 사실을 확인할 수 있었다. 부미연과 대구, 마산의 그룹들은 1989년 광주에서 개최된《오월미술전》에도 참여했다.

부미연은 1988~89년 간에 노동조합을 지원하는 현장 미술 활동을 적극 펼쳤다. 특히 부산 외에도 울산, 마산, 창원의 노동운동을 도왔다. 울산의 노동자대동문화제[1988.4]에는 노동자와 함께 그리는 걸개, 깃발, 만화 대자보, 판화전시를 지원했고, 마산 창원지역에서 개최된 '노동악법 개정 및 노동부 장관 퇴진 전국 노동자 결의대회'[1988.7]에서는 노동오적 화형식을 위한 판그림을 제작했다.[57]

부미연은 사망한 노동자를 추모하기 위한 걸개그림을 그리기도 했다. 대우정밀 노동조합의 장정호 추모제[1989.1.9]의 걸개그림은 부미연과 대우정밀 노조원들이 같이 제작한 것이다. 장정호는 대우정밀 노동조합이 총파업에 돌입한 기간에 조합과 시민이 함께 하는 〈부산시민 새해맞이 대동굿〉행사를 준비하던 중 사고로 사망했다. 그를 애도하기 위해 제작한 걸개그림에는 북을 걸어 매고 민주노조 깃발을 든 남성 주체가 화면 중앙에 자리잡았다.〈도 32〉

부미연은 노동자들의 참여를 중요하게 생각하면서 프로그램을 마련했다. 예를 들어 '공동벽화 그리기'는 전통놀이인 지신밟기와 그림그리기를 결합시켜 창안한 프로그램이었는데, 노동조합의 행사에서 조별로 토

---

57　1988년 7월의 전국노동자 결의대회는 서울 및 수도권과 울산, 마산, 창원 등에서 동시적으로 개최되었다. 노동 오적은 노동부, 노동악법, 독점재벌, 군부독재, 미제국주의를 가리켰다. 대회장 입구에 오적을 형상화한 판그림을 그리고 깃발춤과 노래, 풍물이 어우러진 집회의 열기 속에서 이를 태우는 퍼포먼스를 행했다. 이 행사는 기우제때 비를 부르는 용그림을 태워 풍농을 비는 전통 행사의 형식을 가져온 것이라고 한다. 「마산창원지역 노동자대회」, 『미술운동』 1호, 민족민중미술운동전국연합 건준위, 1988.12, 39쪽.

론하여 그림을 그려 모아 붙이는 방식이었다. 그림의 주제는 일상적 삶에서 정치적 현실까지 다양했으며, "어떤 방식으로든 노동자들이 직접 제작에 참여하여 능동적이고 주체적인 그림을" 그리도록 했다. '공동벽화그리기'는 모두 6회에 걸쳐서 노동조합의 프로그램으로 사용되었다고 한다.[58]

정치적으로 보수적인 지역인 대구에도 1985년 2월에 문화운동 집단이 결성되었다. 대구의 '우리문화연구회'가 그것이다. 200여명의 회원에 문학, 미술, 음악, 연희, 영상, 문화교육의 6개 분과로 나누어진 '우리문화연구회'는 대중강좌를 중심으로 운영되었다. 비교적 온건한 대중문화사업을 하던 우리문화연구회에서 미술분야의 중심 인물은 정하수였다. 1987년 11월에 우리문화연구회의 《열린판화전》에 참여했던 정하수는 이후 대학 미술패와 연계한 '열린패'를 만들어 활동했고, 이것은 1988년 10월에 대구민중문화운동연합의 결성으로 이어졌다.

정하수는 대학에서 미술교육을 받지 않았고, 벽지 제조업 일을 하며 독자적으로 미술가로서 활동했다. 1989년 2월에 대구의 노동자도서실 개관기념으로 첫 개인전 《우리의 자리매김전》1.29~2.4을 열었을 당시에, 정하수는 현대산업의 노동자들을 지원하기 위한 4월의 마당극과 사진전, 공단지역에서의 가두전시회 등 '노동해방을 위한 작품활동과 사업'을 기획하고 있다고 말했다.[59] 이때에 전시되었던 판화작품 〈잃어버린 시간과 공간을 찾아서〉는 섬세하게 조화시킨 전통적 모티프들과 따뜻한 판각선으

---

58  「공동벽화 그리기」, 『미술운동』 1호, 1988. 12, 39쪽.
59  최열, 『한국현대미술운동사』, 돌베개, 1991, 277~278쪽; 「막손으로 지핀 '민중불꽃' 화가 정하수 씨」, 『한겨레』, 1990. 2. 7; 『대경민련소식』 1호, 대구경북민족민주운동연합, 1989. 3. 20.

〈도 33〉 정하수, 〈잃어버린 시간과 공간을 찾아서〉,
채색목판화, 1987.

로 노동하며 사는 이들의 소박한 희망을 담았다.〈도 33〉 쟁기로 밭을 갈고 공장에서 미싱을 돌리는 현실을 뒤로하고 찬연하게 피어오르는 연꽃 속의 아기동자를 바라보는 남녀의 얼굴에는 미소가 가득하다. 그는 대구민중문화운동연합의 일원으로 제작한 〈민족해방운동사〉로 인해서 홍성담, 차일환과 국가보안법 위반 혐의로 구속되었다.

대구경북지역의 현장 미술 활동이 본격화된 것은 1990년부터였다. 미술창작연구소 '쇠뿔이'가 결성되면서 노동현장 지원활동을 시작했다. 대구경북지역의 민족미술협의회가 1991년 10월에 창립되었고 전시와 더불어 현장 미술 활동을 벌여나갔다. 1992년에 대경민미협은 대구 달성공단에 있는 대우기전에 걸개그림 〈동지여 그대의 손을 나에게〉와 깃발, 티셔츠 등을 제작했고, 영남지역 노동자대회, 지역택시노동자전진대회에 선전물을 제작하였으며, 대동기계 파업현장에서 깃발을 제작하는 프로그램을 지원하는 등으로 지역 노동조합과 연대하며 활동했다.[60]

1987년 이후 1988~89년을 거치면서 각 지역에 형성된 미술단체는 문화단체 및 노동조합과 연계되고 대학미술패와 결합하면서, 지역 공동체 안에서 활발하게 소통하고 교류했다. 1989년에는 이들이 전국적으로 네트워킹을 해 나갔다. 지역의 미술가들은 대중과 적극적으로 만나 미술을 공유하며, 지역 문제를 미술작품으로 담아내고, 파업 투쟁을 벌이는

60　대구경북민족미술협의회 연혁, 1994, 국립현대미술관 최열 아카이브 자료.

노동조합과 연대해 나갔다. 또한 다른 지역의 미술가들과도 소통하면서 미술가와 시민대중이 만나는 제3의 영역을 전국적으로 확장시켜 나갔다.

### 3) 경기지역 미술단체들
— 안양 우리그림, 인천 갯꽃, 수문연 나눔,《노동의 햇볕전》

경기도 안양에 미술인들의 모임이 결성된 것은 1987년이었다. 안양 우리그림은 다양한 대중기획을 시도하고 노동조합과의 연대활동에도 적극적이었던 지역미술단체였다. 12월 5~6일간에 창립대회와 전시를 개최한 우리그림의 회칙에는 "민족미술에 대한 연구와 서민대중의 삶에 기초한 미술의 창작 및 보급을 통하여 안양지역의 건강한 미술문화 풍토를 조성하는데 있다"고 설립목적을 밝혔다. 창립 선언문에서는 식민지적 문화구조와 상품문화, 고급미술의 문화를 비판하고, "그림이 더 이상 소수 특권층의 정신적 전유물이 아니며, 더 이상 대중을 구경꾼으로 방치하기를 거부한다"고 선언했다. 이들은 생산도시이자 소비도시로서의 이중성을 띤 안양에서 "시민 스스로가 자신의 삶, 염원과 바램을 표현하고 그것을 즐길 수 있는 건강한 미술문화의 꽃을 피우고자 한다"고 말했다. 이들은 민족미술연구, 시민미술교실 및 미술강좌 개설, 생활미술품 개발, 미술소모임 운영, 여러 문화단체와 협조하는 행사개최 등의 활동을 기획하고 실행했다.[61]

안양지역에는 우리그림 외에 시민들의 모임단체로 '민요연구회'와 '독

---

61  안양 우리그림의 초대 회장은 홍대봉, 부회장은 홍선웅, 사무국장은 박찬응이었다. 우리 그림의 활동에 대해서는 「안양 그림 사랑 동우회 우리그림 창립 총회」,『민족미술』소식지 2호, 1987.12.12, 4쪽; 이억배,「안양 지역 미술운동의 전개-우리그림을 중심으로」,『민족미술』기관지 6호, 1988.10, 30~31쪽;「우리그림 창립전」팸플릿(1987년 12월 5~6일, 안양근로자회관 강당), 민주화운동기념사업회 오픈 아카이브 등록번호 443552.

서회'도 결성되었다. 이러한 안양지역의 상황은 1987년 6월을 겪으면서 광장에 터져나온 민주화 운동의 열기가 자발적 문화단체의 결성으로 이어졌던 상황을 잘 보여준다. 주목되는 것은 '우리그림'에 참여했던 발기인들의 면면이다. 여기에는 화가인 이억배, 정유정, 김용덕, 김낙일, 김용태, 김한일 등과 디자이너 정미진도 있었지만, 가정주부 김숙임과 카페주인 강구선, 학원강사 김정옥, 교사 김현자와 류봉현, 화방주인 송정강, 인테리어업체 대표 안종도, 미술학원 원장 이범자, 서점주인 한균희, 문구사 주인 정한상 등 이 지역에 거주하는 자영업자들과 직장인들이 주를 이루었다.[62] 요컨대, 안양 지역의 중산층 시민들이 우리그림의 발기인이자 회원층을 이루었다. 안양의 예를 참고로 하여 당시 다른 도시에서 결성된 미술집단들의 회원 및 지지층의 계층적 양상도 짐작할 수 있다. 한편, 명단에는 민미협 인사들이 참여해서 우리그림과 민미협이 긴밀하게 연계되었던 점도 확인된다.

안양 우리그림의 활동은 다양했다. 이들은 편집 디자인이 잘 되어있는 『우리그림』이라는 회지를 정기적으로 발간했다.[63]〈도 34〉 주요 활동으로는 시민미술학교와 미술강좌 개최와 작품 전시회가 있었다. 판화, 만화, 민화, 수채화, 공예, 사진 강좌에서 배운 수강생들의 작품들과 전문 작가의 것을 같이 모아 1988년 10월 20~23일간에 전시회를 개최했다. 이때 모더니즘과 리얼리즘에 대해 논하는 미술인 좌담회도 열렸고, '생활 속의 우리문화', '제3세계 미술', '쫓겨난 임금' 등의 제목으로 슬라이드 상영과 강연도 있었다.

우리그림은 안양지역 노동자들의 미술활동을 지원하고 노동조합과 연

---

62  「우리그림 창립전」 팸플릿의 발기인 명단.
63  1988년 1월부터 1989년 5월까지 7호에 걸친 회지 발행이 확인된다.

대하는 활동을 적극 펼쳤다. 요컨대, 우리그림
은 지역의 중산층 시민들과 노동자들의 탈계
급적 연대가 이루어지는 매개체였다. 인근의
의왕, 군포를 포함하여 산업체가 많았던 안양
에 1987년 노동자대투쟁을 계기로 노조가 활
발하게 결성되었고, 안양노동자회와 경수노동
자연합 등의 노동운동 단체도 결성되었다. 우
리그림이 대우전자부품의 여성노동자들이 결
성한 '까막 고무신'의 걸개그림 제작을 지원한
것은 미술단체와 노동자단체가 연대한 대표적
인 사례였다.<sup>4장의</sup> ⟨도 9-2⟩

⟨도 34⟩ 안양 우리그림, 『우리그림』 2호 소식지
표지, 1988.

우리그림의 회원들이 제작한 ⟨그린힐 참사 여성노동자 신장도⟩<sup>⟨도 35-1⟩</sup>
는 1988년 3월에 그린힐 봉제공장 화재사건으로 숨진 22명의 여성노동
자들을 위한 그림이다. 안양시 비산동의 건물에서 점퍼를 만들어 수출했
던 이 업체에서 발생한 화재로 여공들이 사망한 것은 건물을 개조해 만
든 협소한 간이 기숙사에서 잠을 잤기 때문이었다. 소방설비가 전혀 없
었고 여공들의 도주를 우려해 셔터를 내려 문을 잠가놓았던 비인간적인
작업환경에서 젊은 여성들이 죽음을 당했던 안타까운 사건이었다. '우리
그림'은 안양민요연구회와 더불어 합동위령제와 진혼굿의 행사를 열어
서 죽음을 애도했다.<sup>⟨도 35-2⟩</sup>

안양지역의 노동조합의 투쟁과 걸개그림 제작을 지원한 예도 있었다.
1988년 7월에 안양전자의 노동조합이 결성되자, 이를 피해 오산으로 이
전하려는 회사와 맞서 노조원들의 싸움이 시작되었다. 농성장에는 다른
지역의 노조를 포함 6개 노조가 공동제작한 걸개그림 ⟨승리의 그날까지⟩

가 걸렸다.⟨도 36⟩

안양전자의 싸움에는 안양 시민들의 열렬한 지지가 있었던 것을 확인할 수 있었다. 현장에 참여했던 '우리그림' 독자가 농성의 과정을 기록한 글은 주목된다. 필자인 '안시민'은 "빗속에 연좌농성을 하거나 사무실을 점거하여 농성을 하고 있는 여성노동자들을 볼 때 나 한사람의 힘이라도 도움이 된다면, 그들이 자신의 것을 찾는 싸움에 함께 하고 싶었다"라고 응원의 마음을 표현하면서, "끝까지 살아남아야겠다는 의지, 자신들이 땀 흘려 일궈온 삶터를 빼앗길 수 없다는 그들의 불끈 쥔 두 주먹에는 강인하고 끈끈한 삶의 애착이 있었다"라고 노동자들의 투쟁 의지에 공감했다.[64]

우리그림에서 주도적으로 활동했던 화가 이억배의 보고에 의하면, 이 그림은 일반 시민에게도 호응과 감동을 불러일으켰고, 안양전자 투쟁 이후에도 노동자 문화제, 임투 전진대회, 노동자 위령제, 임금인상 투쟁현장에 광범위하게 쓰였다고 한다.[65] 요컨대, '우리그림'은 미술을 매개로 지역 시민들과 노동자들을 연대시키는 미디어이자 만남의 광장으로서의 역할을 했다. '안시민'의 글과 이억배의 활동에서 보듯이, 1987년 이후 중산층 자영업자 및 화가들과 노동자들이 계층적 경계를 넘어서 미술과 문화를 통해 긴밀한 네트워킹을 이루고 있었다.

'우리그림'의 미술가들은 노동조합의 파업현장에 찾아가 판화전과 사진전을 개최하거나 걸개그림 제작을 지원했다. 역사가 오랜 삼덕제지가 1988년 9월 민주노조를 결성하고 회사측과 싸워 승리를 거둔 것은 1989

---

64  안시민, 「우리, 가슴과 가슴으로 보듬어-안양전자 농성현장에서」, 『우리그림』 5호, 1988.8.5, 3쪽.
65  이억배, 「안양지역 미술운동의 전개-우리그림의 활동을 중심으로」, 『민족미술』 기관지 6호, 1988.10.15, 31쪽.

| 35-1 | 35-2 |
|------|------|
| 36 | |

〈도 35-1〉 안양 우리그림, 〈그린힐 여공 신장도〉, 1988.
〈도 35-2〉 안양 그린힐 노동자 합동 위령제, 1988.
〈도 36〉 안양 우리그림·노동자 공동제작, 〈승리의 그날까지〉, 1988.7.

년 4월이었다. 이때에 우리그림은《노동의 햇볕》판화전과 사진전을 파업장에 열 수 있도록 지원했다. 이후에 우리그림 멤버인 화가 정유정은 삼덕제지 노동조합을 방문하여 조합의 부위원장을 만나 파업 승리 이후의 근황을 들으면서 노동자 미술학교의 가능성을 타진하기도 했다.[66]

1989년 3월에 안양의 금성전선 노동조합의 파업기간에 노동자들이 걸개그림을 제작한 것은 '노동자들의 미술가 되기'가 이루어진 또 하나의 예이다. 걸개그림 제작 과정을 기록한 노동자 이태선의 글이『우리그림』에 작품 사진과 함께 실렸다.[67]〈도 37〉 금성전선은 럭키금성의 계열사로 안양에서 가까운 군포에 공장이 있었고, 1988년 말에 직선제 선거로 민주적인 노조 집행부가 선출되면서 다음 해 2월부터 단체협약 체결 투쟁을 벌였다. 5천여 명의 노동자가 공장 앞에 집결하여 전개한 시위는 안양지역 최대의 연대투쟁으로 기록되었다.[68] 이 투쟁에는 다른 산업체 노동조합과 안양의 문화단체들도 적극 지원을 했다.

이태선은 걸개그림을 그리는 과정을 글로 담담하게 풀어놓았다. 결정적인 사건은, 걸개그림을 그리는 동안에 회사 측이 파업을 무화시키며 교섭을 거부하자, 노조의 유은식 동지가 쌍둥이 빌딩 앞에서 분신을 기도했다는 소식을 듣고 이것을 그림 속에 그렸던 순간이었다. "그의 정신 속에는 나 혼자의 희생으로 단체협약 쟁취라는 단편적인 것보다는 눈에 보이지 않는 어떤 거대한 쇳덩어리들을 녹여서라도 타파해보고 싶은 것이 아니었을까 하는 생각이 감히 들 때 얼른 걸개그림이 떠올랐다. 그의 온몸이 불길에 휩싸일 때 절규했던 것과 하고 싶은 말, 그것을 그림으로 그려서 동

---

66    정유정, 「삼덕제지 노동조합을 찾아」, 『우리그림』 7호, 1989. 5. 1, 2쪽.

67    이태선, 「노동자 걸개그림」, 위의 책, 3쪽.

68    이시정, 『안양지역노동운동사』, 민주화운동기념사업회, 2007, 296쪽.

<도 37> 이태선 외 금선전선 노동자 공동제작 걸개그림, 1989.

지들에게 보여주고 그 뜻을 좀 더 승화시킬 수 있는 계기가 되게 하고 싶은 진한 감동이 나를 들뜨게 만들었다"라고 이태선은 기록했다.

　과연 그림의 중앙 상단에 타오르는 불꽃 속에서 두 팔을 벌려 외치고 있는 동지 유은식의 모습이 놓였고 그 아래 '노동해방' 네 글자가 선명하다.<도 37> 그림의 공동제작 과정뿐만 아니라, 가로세로 3미터의 크기의 걸개그림을 공개하는 점안식을 700명의 노조원들 앞에서 치르는 과정을 통해서, 그는 결의를 다질 수 있었다. 노동자들이 파업의 현장에서 걸개그림을 그리는 체험은 노조원의 희생을 승화시키고 새로운 주체로 거듭날 수 있도록 만드는 과정이었다. 그림은 싸움의 결의를 봉인하고, 그린 자와 바라보는 자가 싸움을 견디어낼 힘있는 주체로 변이할 수 있도록 만드는 부적과도 같았다.

인천에 민족미술인회가 결성된 것은 1988년 6월이었다.[69] 이들은 '민중적 민족미술의 창작 및 전시, 대중의 자주적 미술 소모임의 결성과 육성, 미술강좌 및 강습회의 개최, 지역문화 단체 및 운동단체와의 문화실천연대, 자립적 재생산구조의 확립'을 활동의 방향과 목표로 내걸었다. 미술작품 창작과 전시라는 본연의 활동 외에도, 대중의 미술활동을 촉진시키면서 지역에 결성된 여러 문화 단체들과 연대하려 했다. 이러한 방향은 1987~89년간에 결성된 지역 미술단체들이 공유하는 특성이었다.

인천 민족미술인회는 1988년 6월에 '인천지역 노동조합협의회 결성보고 및 구속노동자 석방 촉구대회'[인천대, 6.26]에 필요한 걸개그림과 상징 깃발을 제작했다. 경찰의 봉쇄를 뚫고 진행된 이 행사는 풍물, 마당극이 어우러져 열기가 넘쳤다고 보도되었다.[70] 단상에 걸렸던 대형 걸개그림은 인노협 노조원들과 인천민족미술인회가 같이 제작했다.〈도 38〉 이어서 1988년 7월에는 인천과 부천지역의 문화단체를 아우른 대규모 행사인 '통일염원 시민 큰잔치'에서 대형 걸개그림을 시민들과 더불어 제작했다. 대학과 문화단체에 붙었던 통일운동의 열기는 인천의 미술가와 시민들에게도 영향을 미쳤다.

인천의 미술패 '갯꽃'이 서울의 가는패와 같이 1988년 9월 30일부터 한 달간 제작한 한독금속노동조합의 벽화는 기념비적인 사례이다.〈도 39〉 갯꽃은 1987년 결성된 소집단으로 두렁에서 활동했고 공단에서 일했던 여성작가 정정엽이 중심적인 인물이었다. 갯꽃은 지역노동조합을 지원하는 활동을 펼쳤다. 정정엽은 1988년 6월에 결성된 인천지역 노동조합협의회[인노협]를 통해서 임금인상투쟁을 위한 선전도구 제작 요청이 들어

---

69 「문화빈곤을 극복하려는 새 움직임」, 『계간미술』 가을호, 1988, 190쪽.
70 「뿌리내리는 지역문화 인천」, 『한겨레』, 1988. 10. 1.

와 사나흘 동인 수십개의 깃발그림을 제작했던 것과 노동조합의 문화부
장들에게 플래카드 제작 강습을 했던 것을 기억했다.[71]

인천의 한독금속노조는 인천지역에서 가장 먼저 결성된 노동조합이었
다. 공구를 만드는 주물 공장으로서 노동조건이 열악했으나 당시로서는
획기적으로 노조결성식을 회사 식당에서 개최했다. 회사 구내에서 사업
주가 기피하는 노조의 결성식을 여는 것은 당시로서는 어려운 일이었다.
노조위원장인 황재철은 인천지역노동조합협의회의 의장이었다. 말하자
면 한독금속노조는 인천지역 민주노조를 대표하는 상징적 존재였다. 과
연 노동조합의 사무실 현판이 걸린 벽에 그려진 그림에는 '노동자천하지
대본'의 깃발을 휘날리는 노동자의 모습이 조합의 승리를 과시하고 기념
하고 있다. 벽화의 내용은 노조원의 의견을 수렴하여 결정하고, 뼈대와
밑그림은 작가들이 그렸으며 채색은 조합원들과 같이 했다. 작업도중 회
사 관리자들의 제작 중단요구도 있었으나 벽화는 결국 무사히 완성될 수
있었다.[72] 완성된 그림 앞에서 유쾌하게 웃음짓는 노동자의 모습에서 알
수 있듯, 공장에 그려진 벽화는 자본의 흐름을 절단하여 노동자의 자율적
힘으로 전환시키는 역할을 했다.

수원에는 1987년 11월 26일에 민주문화운동연합<sup>수문연</sup>이 창립되었다.
시각예술위원회, 공연예술위원회, 문학예술위원회의 세 분과가 연합한
단체였다. 시각예술위원회는 민미협과 연계하여 활동해 나갈 예정이었

---

71  갯꽃에는 허용철, 최진희, 정정엽, 김경희, 안혜진이 멤버였고, 가는패의 이성강도 참여
    했다고 한다. 「정정엽 미술운동 연대기」, 김종길 대담, 『1980년대 미술운동 소집단 희
    귀자료 모음집』, 경기도미술관, 2018, 13~14쪽.
72  회사는 건물소유관리법을 들어 그림 중단을 요구하였으나, 관리자들이 자리를 비우는
    시간을 이용하여 그림을 완성하였고, 사측에서도 체념했다고 한다. 제작과정은 「공장
    벽에 벽화 그려지다」, 민주화운동기념사업회 오픈아카이브 등록번호 446509 참조.

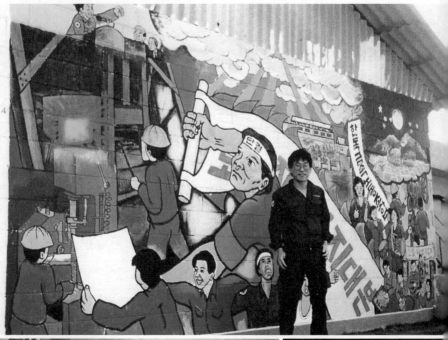

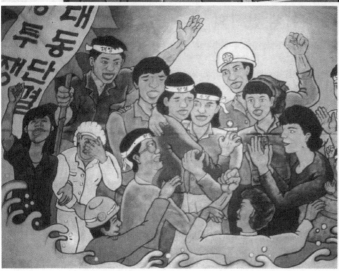

| 39 | |
|---|---|
| 38 | 40-3 |

〈도 38〉 인천민족미술인회, 인천지역노동조합협의회 공동제작 걸개그림, 300×450cm, 1988.6.
〈도 39〉 정정엽(갯꽃), 이성강(가는패), 노동자 공동제작, 인천 한독금속 노동조합 벽화, 1988.
〈도 40-3〉 수원민주문화운동연합 미술패 나눔, 〈노동자천하지대본〉, 화성 아주파이프 노동조합 벽화.

다. 여기에는 회화, 만화, 사진, 연구를 중심으로 소집단이 구성되었다. 이 소집단들은 각자의 작업을 모아 공동으로 전시회를 열었으며 '수원 시민미술학교'를 개설하여 사진, 판화, 회화, 탈 만들기 교실을 실시하였다. 이 미술학교는 기능주의 미술교육에서 벗어나서 미술로부터의 소외를 극복하고 "삶과 밀착되고 생활 속에 자리매김할 수 있는 미술"을 체험하는 열린 공간을 만들려는 취지로 기획되었다. 또한 시민들과 미술가가 서로 만나 '공동체적 신명'을 누리는 계기를 창출하려 했다.[73]

수문연의 그림패는 '나눔'이었고 주요 멤버는 손문상, 이오연, 이주영, 김영기, 최춘일 등이었다. 이들의 활동으로 주목되는 것은 화성에 위치한 아주파이프 공장에 그린 벽화이다.〈도 40-1~3〉 멤버들이 공동 제작한 벽화는 총길이 14미터에 높이 4.5미터의 디귿자 벽면에 그린 초대형 작품이었다. 화성의 아주파이프 노조는 1988년 5월에 결성되었고, 4인 가족의 최저생계비의 절반에 불과한 저임금의 인상을 요청하며 파업 농성을 벌였다. 회사는 직장폐쇄로 대응했으나 노조는 본사 점거 농성으로 투쟁을 이어 나갔다. 결국 그해 12월에 노조 사무실 벽에 그린 그림은 이들의 임금투쟁이 성공했음을 고지했다.

〈노동자천하지대본〉은 오른쪽 끝의 낙심한 노동자의 모습〈도 40-3〉에서부터 모든 어려움을 이겨내고 승리의 기쁨을 나누며 얼싸안은 가족의 모습〈도 40-1〉까지 파노라마처럼 그려 담았다. 중앙 하단에 국수를 삶아 먹으며 아이와 아내도 집회에 동참하는 모습은 '가족투쟁위원회'가 만들어져 온 가족이 같이 싸워나간 노조의 실제 사연을 담았다.〈도 40-2〉 나눔의 미술가들은 1988년 12월 12일부터 17일까지 6일간의 제작일정을 기록했는데, 내

73 「수원, 민주문화운동연합 창립총회」, 『민족미술』 소식지 2호, 1987. 12. 12, 4쪽; 「활성화되는 지역미술-수원 시각예술위원회」, 『민족미술』 소식지 3호, 1988. 3. 25, 3쪽.

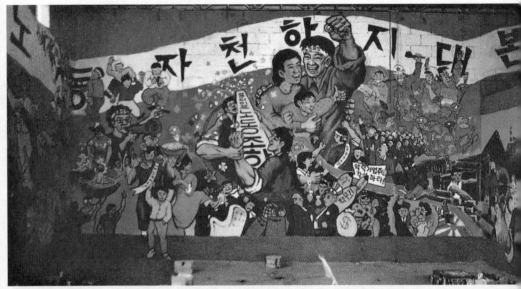

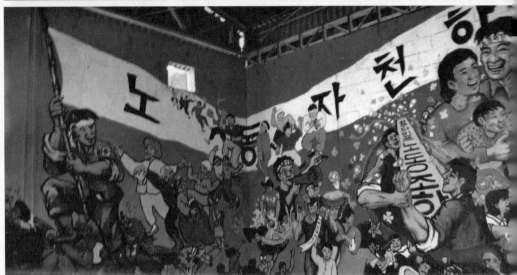

〈도 40-1~2〉 수원민주문화운동연합 미술패 나눔, 〈노동자천하지대본〉, 화성 아주파이프 노동조합 벽화.

용과 색채를 결정할 때 조합원의 의견을 물은 외에는 미술가들이 밑그림부터 채색까지 전담한 것이었다. 그림을 완성한 후 노동자들은 그 앞에서 고사를 지내 노조의 앞날을 기원했다고 한다.[74] 1990년에 수문연 나눔의 멤버 손문상, 황호경은 가는패에서 활동했던 신경숙과 같이 노동미술연구소를 결성하여 미술을 매개로 한 노동조합 지원 활동을 활발하게 추진해 나갔다.[75]

이 시기 노동미술의 성과를 집약한 것은 경기도 안양, 수원, 인천과 부천의 미술집단이 모여 개최한 1989년의 전시 《노동의 햇볕》전이었다.(도 41-1) 이 전시는 김봉준이 부천지역에서 운영했던 '흙손공방'과 노동자미술모임 '햇살'을 포함하여 인천 갯꽃, 수문연 나눔, 안양 우리그림과 문화운동연합 미술분과 그리고 서울의 엉겅퀴와 활화산이 연계하여 만든 연합단체인 '경인경수지역 민중미술 공동실천위원회'가 주최한 것이다. 노동자 판화와 작가의 판화를 같이 모아 전시한 《노동의 햇볕전》은 전시취지에서 "노동자가 주체가 되어 자주성과 창조성으로 실천하는 미술"인 '노동자미술'을 요청하고 있었다. 구체적으로는 노동조합의 일상적 문화조직으로서의 미술모임을 제안하고 파업프로그램에 유용한 시각매체를 생산함으로써 노동자 자신의 사상을 선전하는 미술의 가능성을 제안하는 것이었다.[76]

팸플릿의 앞면에는 서로 얼싸안고 주먹을 쥔 노동자의 모습이 서툴지만 생생한 형태로 담겼다. 우울하고 지친 일상을 그린 것도 있지만 서로 간

---

74  「수원 아주파이프 공장벽화 '노동해방세상'」, 『미술운동』 2호, 53쪽; 제자리를 찾아가는 벽화운동-일상적인 삶의 현장으로」, 『백성』 3호, 수원민주문화운동연합, 1989.1, 45~48쪽.

75  노동미술연구소에 대해서는 「좌담-현단계 노동미술의 정황과 문제점」, 『민족미술』 기관지 9호, 1990.8, 22~23쪽.

76  「노동자 미술을 위한 현장 실천」, 『노동의 햇볕-노동현장순회미술전』, 팸플릿, 5~6쪽, 민주화운동기념사업회 오픈아카이브 등록번호 116626.

# 노동의 햇볕

노동현장 순회 미술전

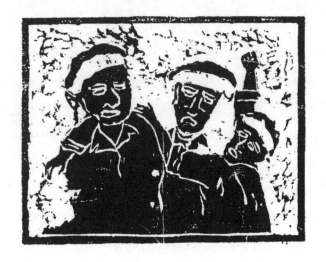

"노동의 현실" '89년작 부천노동자 미술모임 "햇살"

노동자 미술, 그늘진 공장을
따사로운 햇볕처럼 비추리

주 최 ; 경인경수지역 민중미술공동실천위원회

<도 41-1> 《노동의 햇볕전》 팸플릿, 경인경수지역 민중미술 공동실천위원회, 1989.

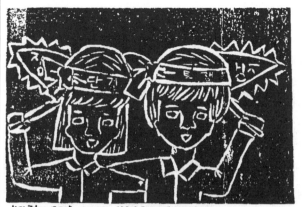

뭉치자
싸우자
이기자

"단결과 투쟁" 89년작 부천노동자 미술모임 '햇살'

"임금인상 노조건설" 88년작 '안양우리그림' 노동자판화

"벽을 깨고" '88년작
안양우리그림 미술학교 노동자판화

—3

〈도 41-2〉 위로부터 부천노동자 미술모임 햇살에서 제작한 〈단결과 투쟁〉, 안양우리그림 노동자가
제작한 〈임금인상 노조건설〉, 〈벽을 깨고〉, 1988~89.

의 단결과 투쟁을 담아낸 강한 모습이 담긴 경우들이 더 많았다.<sup>(도 41-2)</sup> 판화 외에도 노동자가 그린 깃발그림, 만화, 포스터, 서예, 삽화 등 다양한 매체들이 선보였다. 이 전시는 1989년 초 군포에 위치한 금성전선 파업기간 중에 구내식당에서, 안양의 삼덕제지 노동조합의 승리보고대회에서, 휴업 철회 투쟁중인 유일산업에서도 순회 전시되었다.[77]

이처럼 1987년 이후 경기지역의 미술단체들은 노동조합을 지원하고 연대하는 풍부하고 역동적인 활동을 보여주었다. 노동조합 투쟁의 서사를 담은 벽화와 걸개그림을 그리는 행위를 통해서 노동자들은 사업주의 소유물이라는 공장의 수동적 장소성을 능동적 변이의 공간으로 전환시킬 수 있었다. 미술가들은 노동자미술의 가능성을 실현하기 위해서 노동자 미술학교를 개최하고 조합의 미술프로그램을 지원했다. 안양, 인천, 수원의 미술집단과 노동자들이 보여준 연대는 1987년 이후 한국사회의 여러 주체들이 미술을 매개로 주어진 정체성을 넘어서는 활동을 이루어 냈던 양상을 잘 보여준다. 특히 경기 지역의 미술단체들은 노동자대투쟁 이후 폭발적인 성장을 보였던 노동조합의 결성과 임금투쟁에 동참하고, 노동문화제와 노동조합의 미술학교를 적극적으로 지원하면서 미술을 통한 노동자들과의 탈계급적 연대를 보여주었다. 요컨대, 1988~89년간의 경기지역 미술단체들은 노동미술 활동을 통해서 오랫동안 미술의 타자였던 노동과 만나는 역행<sup>逆行</sup>의 정치를 수행할 수 있었다.

---

77　「우리들의 삶과 노동-노동현장에서 열리는 판화전」, 『안문연 신문』 2, 안양문화운동연합, 1989.4.26, 4쪽. 『1980년대 소집단 미술운동 희귀자료 모음집』, 292쪽.

# 3. 여성주의 미술과 해외 민중미술전

## 1) 여성주의 미술과 여성노동미술의 등장 - 《여성과 현실전》

1980년대의 미술은 통치와 치안의 배제 아래 가시화되지 못했던 많은 것들을 불러내고 드러냈다. 이때에 비로소 등장한 오랜 타자는 여성과 여성 노동자였다. 여성주의 미술과 여성노동 미술이 본격적으로 등장하게 된 것이다. 한국사회가 오랫동안 억압했던 것들을 불러내는 해원과 해방의 활동이 전개되면서 자본주의적 가부장제의 강고한 주술도 미술을 통해 해체되는 조짐이 보였다.

소수의 사회활동 여성을 구분하여 묶어냈던 용어 '여류'가 아니라, 제도와 구조적 질곡의 피해자이자 자기 해방의 주체로서 '여성'을 호명하여 그려내는 미술이 등장한 것은 1980년대 중반이다.[78] 1986년에 윤석남, 김인순, 김진숙이 개최한 《반에서 하나로》전은, 전시의 제목이 드러내는 바와 같이 남성을 보조하는 존재로 간주되어온 '반쪽'으로서의 여성이 이제 온전한 '하나'로서 자신을 주체화시키려는 의도를 담았다.

사회 전반의 민주주의 요청 속에서 여성인권을 발언하는 운동단체인 여성평우회가 1983년 설립된 것도 여성미술이 등장하게 된 배경이었다. 모범 여성상을 내세워 계몽하는 관제 여성운동이 아니라, 여성에게 불평등하게 배당된 사회적 권리를 문제시하는 여성주의 운동이 시작된 것이다. 여성평우회는 연설, 마당극, 영화상영 등을 통해 여성이 처한 현실을 되돌아보는 집회 '여성문화큰잔치'를 1984년부터 개최했다. 이 해에 여성 지식인들의 문화운동 집단 '또 하나의 문화'도 결성되었다.

---

[78]  여성미술에 대한 짧은 스케치를 담은 글로 민혜숙, 「여성해방의 미술, 여성과 현실전」, 『월간미술』, 1989.1, 150쪽.

이러한 상황에서 1986년 가을 민미협에 여성미술분과가 만들어지고 1987년 9월부터 《여성과 현실전》이 시작되면서, 여성주의 미술의 외연이 확장되고 문제의식이 구체화되었다. 이 전시는 1987년부터 1994년까지 매년 주로 그림마당 민에서 개최되었다. 민미협의 분과 내에서도 가장 열정적으로 모임을 갖고 학습을 공유하며 활동 범위를 늘리려 했던 이들이 여성미술분과의 구성원들이었다.

그러한 노력의 결과 1988~89년에 여성주의 미술은 상당한 주목을 받았다. 1988년에 서울미술관에서 선정한 《올해의 문제작가전》에 그림패 '둥지'가 포함되었다.[79] '둥지'는 다양한 현장 미술 작업을 진행하면서, 여성운동단체와 노동단체의 집회에 필요한 그림을 제작해왔다. 이들은 맥스테크 여성노동자들의 조합 투쟁 과정을 담은 그림을 그렸고, 한국피코 노동조합의 집회에 참여하여 걸개그림을 제작하고 이들의 싸움을 〈엄마 노동자〉에 담아 전시했다. 이들은 중산층 여성이 처한 제도적 조건을 비판할 뿐만 아니라, 조합 결성과 임금투쟁이라는 노동 기본권을 찾기 위한 여성 노동자들의 투쟁을 돕는 그림을 그렸다. 대부분 대학을 나온 중산층 여성들로 구성된 미술가 집단인 둥지는 탈계급적, 여성주의적 연대를 동시에 실현하는 면모를 보여주었다.

이 과정에서 여성미술은 미술장에 진입하여 상징자본을 획득하고 담론에서의 위치를 만들어내는 데 얼마간 성공했다. 『월간미술』 1989년 3월호의 특집으로는 「한국 여성미술의 어제와 오늘」이 실려서 작가들의 여성주의 미술활동을 부각시켰다. 기사에는 둥지의 김인순과 인천 갯꽃에서 활동한 정정엽의 대담이 실렸다. 이처럼 여성미술가들이 미술장 내

---

79 이해에 서울미술관의 올해의 문제작가전에 초대된 이들은 손기환, 박문종, 이명복, 송창, 배형경, 임영선, 박재동, 사회사진연구소, 그림패 둥지였다.

에서 위치를 만들어낸 과정에는 민미협의 여성미술분과 활동이 중요했다. 민미협에서 활동하고 서울미술관 및 『월간미술』과도 연결되었던 비평가들이 이들의 작업에 주목했기 때문이다. 민미협이 여성주의 미술을 수용한 것은, 민미련을 비롯한 지방의 미술단체들이 이에 무관심했던 것과 비교하여 진보적인 것으로 평가할 수 있다.

1988년의 《여성과 현실전》10.14~20은 민미협의 여성분과 회원들이 오랫동안 학습과 토론을 진행하며 준비해온 전시였다.[80] 이 전시는 100개의 촛불로 '여성해방'이라는 네 글자를 불 밝히는 열림굿과 함께 개막되었다. 23명의 작가들이 참여하여 30여 점의 개인 작품과 2점의 공동 작품을 전시했다.[81] 전시는 이후 6개 대학을 순회하였다.

그림패 둥지의 대형 걸개그림 〈맥스테크 민주노조〉가 전시의 중심에 놓였다. 둥지는 노조의 농성장을 직접 방문한 뒤 이들의 모습을 그림에 담았다. 이 그림은 그해 3월 8일에 개최된 여성대회에서 '올해의 여성상'을 수상한 맥스테크 노조가 이를 기념하여 노동조합 사무실 벽에 걸어두었던 것을 전시를 위해 빌려온 것이었다. 또 다른 전시작인 김인순의 〈그린힐 화재에서 스물 두 명의 딸들이 죽다〉는 여성노동자들의 죽음을 담은 그림이었다.〈도 42〉 안양의 '우리그림'은 그린힐 여공의 신장도를 그려 추모제를 개최하기도 했고, 여성민우회에서는 비인간적 근로환경을 개선하기 위한 긴급공청회를 열고 공개질의서를 제출할 만큼 사회적으

---

80　이 전시에 대한 글은 「여성과 현실전」, 『민족미술』 기관지 6호, 1988.10, 39~42쪽; 「두 번째 여성과 현실전을 마치면서」, 『민족미술』 기관지 7호, 1989.1.20, 25~28쪽; 민족미술협의회 여성미술연구회, 『여성·미술·현실』, 1995.

81　참여한 작가는 고선아, 구선회, 권성주, 김선희, 김종례, 김진숙, 김영미, 김용임, 김인순, 김혜경, 노윤경, 동소신, 박금숙, 박선미, 신가영, 유영희, 윤석남, 이정희, 전성숙, 정정엽, 조혜련, 최경숙, 최순호였다.

<도 42> 김인순, 〈그린힐 화재에서 스물 두 명의 딸들이 죽다〉, 천에 아크릴릭, 150×190cm 1988.
<도 43> 만화 공동작업 일부분, 《여성과 현실전》, 1988.
<도 44> 권성주의 만화, 《여성과 현실전》, 1988.

〈도 45〉 김종례, 〈쓰개치마〉, 62×72cm, 1988.

〈도 46〉 구선회, 〈너무나 먼 하늘〉, 1988.

로 이슈가 되었던 사건이었다. 두 작품 모두 여성 미술가들의 계급적 경계를 넘어서 여성 노동자들과 연대하려는 의지를 드러낸 작업이었다.

주목되는 또 다른 작업은 만화를 통해 대중매체의 성상품화를 풍자한 공동작품이다.〈도 43〉 권성주, 구선회, 박금숙, 조혜련, 최순호, 김영미, 정태원 등 7인이 제작한 작품은 신문과 잡지의 광고 이미지를 캔버스 천에 콜라주하고 만화와 결합시킨 것이다. 광고를 해체하는 방법을 통해서 여성의 몸과 삶에 덧칠된 상품자본주의의 족쇄를 벗겨내는 유쾌한 작업이었다.

오래 이어져 온 가부장제적 억압의 사례들도 폭로되고 풍자되었다. 권성주의 만화에서 '남편은 하늘이고 여성은 땅'이라는 고정관념이 가차없이 조롱되었다.〈도 44〉 김종례의 〈쓰개치마〉는 현대 산업사회에도 여전히 성차별적 관념에 갇혀 살아가는 여성의 현실을 은유적으로 표현했다.〈도 45〉 구선회는 〈너무나 먼 하늘〉에서 미군부대의 기지촌에서 성매매로 살아가는 여성의 삶을 철망이 쳐진 좁고 어두운 공간에 갇힌 모습으로 그려냈다.〈도 46〉 이들은 젠더 불평등과 가부장제적 억압에 더하여 '신식민지적' 현실이 여성의 신체에 각인되는 양상을 밝혔다.

이 전시에는 다른 여성 단체들도 같이 행사를 구성했다. 여성운동단체인 여성민우회가 '여성노래 한자리'를 열고 '여성해방춤'도 선보였다. 민족문학작가회의의 여성부에서는 시를 낭송했다. 교회여성연합회에서는 슬라이드 강연을 선보였다. 전시는 문학과 춤, 영상이 종합되는 예술적 잔치였다. 전시가 끝난 후에 작가들은 성과를 점검하며 향후의 발전방향을 논의하는 토론회를 열었고, 인간적 유대와 친목을 위해 MT를 가기도 했다. 이러한 행사의 진행과 작가들의 활동내용을 보면, 상징자본의 산출과 최종적으로는 매매로 귀결되는 일회성 행사로서의 전시와 달리, 의

도와 성과를 공유하고 외부와 연대하는 과정과 체험 중심의 전시였던 사실을 알게 된다. 작품제작을 위해 토론과 상호 비평이 모든 과정에서 이루어고 다음 전시의 과제가 자연스럽게 도출되었다. 전시는 발전과 성숙의 과정이었고, 다른 집단과 소통하고 교유하는 만남을 통해 공동체의 외연을 확장하는 기회였다. 전시를 통해서 인간적 만남과 성장, 사유와 문제의식의 나눔이 가능했다.

1989년의 《여성과 현실전》[9.22~28]은 오랜 준비기간을 가진 뒤에 '민족의 젖줄을 거머쥐고 이 땅을 지키는 여성이여'라는 제목으로 개최되었다.[82] 민족주의적 모성으로 여성성을 대표하려는 의도가 드러난 제목이었다. 이러한 제목 하에 작가들이 실제로 주목한 것은 여성이 계급과 계층별로 서로 다른 억압과 차별을 받는다는 사실이었다. 이들은 노동자, 빈민, 농촌, 매춘여성, 중산층 여성들이 겪게 되는 각자 다른 고통의 내용을 담아내고 이를 계층을 가로질러 공유하려 했다. 이 전시 역시 여러 차례의 토론을 거치면서 문제의식을 심화시키고 실제 사례들을 학습하면서 작품이 제작되었다.

진시된 작품 가운데 주목을 끌었던 것은 현장 미술 작업인 그림패 둥지의 〈엄마 노동자〉였다.[도 47] 회사 측의 위장폐업에 맞서 싸운 한국피코의 여성 노동자들의 이야기를 여러 장의 연속 회화로 제작한 〈엄마 노동자〉는 1989년 5월 연세대에서 열린 메이데이 행사에서 야외전시 되었다. 이것을 다시 《여성과 현실전》에 전시했다. 이 그림은 미술이 동시대

---

82  출품 작가는 다음과 같다. 강인영, 고선아, 구선회, 권성주, 김기호, 김민경, 김정헌, 김종례, 김지선, 김영미, 김용임, 김인순 김혜경, 김환경, 남궁산, 동소신, 박금숙, 박선미, 박영은, 유영희, 윤석남, 윤혜정, 이인철, 이정희, 이철수, 이혜원, 서숙진, 신가영, 전성숙, 정정엽, 주완수, 조경숙, 조소영, 조혜란, 조소패 '흙' 조혜련, 최경숙, 최수진, 최정현, 최훈순. 이 명단에서 남성작가는 실제로 두 명만 참가했다. 『여성·미술·현실』 참조.

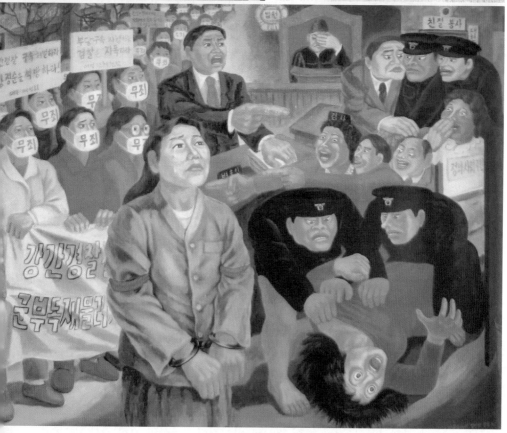

<도 47> 둥지, 〈엄마 노동자〉, 피코 노조 10폭 연작 회화, 천에 아크릴릭, 100×120cm, 1989.
<도 48> 김인순, 〈파출소에서 일어난 강간〉, 천에 아크릴릭, 136×170cm, 1989.
<도 49> 최수진, 〈병들어가는 순이〉, 1989.

| 47 | 49 |
|----|----|
| 48 | |

여성의 삶의 중심에 직접 개입해 들어갔던 순간을 보여준다.

여성에게 행해지는 성폭력을 중심주제로 다룬 작품들은 각별히 주목된다. 둥지가 그린 〈제국의 발톱이 할퀴고 간 이 산하에〉는 미군에 의한 여성 교사의 성폭행 사건을 다룬 것이었다. 격렬한 제목은 민족적 모순과 성적 모순이 교차하는 지점의 희생자였던 여성의 고통을 담았다. 김인순의 〈파출소에서 일어난 강간〉도 여성의 성폭력 피해 사건을 담은 것이다.〈도 48〉 가해자는 폭력을 처벌해야 할 경찰관들이었음에도 불구하고, 여성피해자가 오히려 죄인처럼 취급되고 남성 가해자들의 죄가 사소하게 다루어지는 여성 성폭력 사건의 전형적인 문제들이 드러난 사건이었다. 부천경찰서 성고문 사건에서 보듯, 경찰은 최소한의 인권 의식조차 부재한 야만적 폭력의 응집체이자 시민적 공분의 대상이었다. 부당한 현실에서도 여성은 의연한 분노를 표출하는 모습으로 그려졌으며 연대하는 여성들의 시위 대열이 그를 든든하게 지지하고 있었다.

여성 만화패 '미얄'은 여성노동자가 겪는 불평등한 임금조건과 결혼 후 퇴사를 강요당하는 고용조건을 담은 만화를 제작했다. 최수진은 재치있는 검은 판화로 여공의 근로환경을 그려냈다.〈도 49〉 유독물질을 마시며 납땜 노동을 하고 있는 여성은 작은 박스 안에 갇혀 있다. 작품은 여성의 노동이 보잘 것 없는 저가의 상품인 현실도 풍자해 냈다. 이정희는 재개발을 위해 사당동의 판자촌을 철거하는 과정에서 축대에 깔려 사망한 어린 소녀 혜영의 이야기를 담았다. 그림은 소녀의 넋을 위로하고자 했다.

이 해의《여성과 현실전》역시 1988년처럼 다채로운 문화행사들과 같이 진행되었고, 전국 순회 전시로 이어졌다. '여성의 전화'에서 제작한 작은 영화 〈굴레를 벗고서〉가 전시 기간에 네 차례 상영되었다. 김인순은 「한국 근현대 미술 작품 속에 나타난 여성」이라는 제목의 슬라이드

강연을 통해서 기성의 미술작품에 나타난 여성 이미지를 비판적으로 분석했다.

이 전시는 『월간미술』 1989년 10월호에 미술계 뉴스로 실렸다. 김인순은 남성 작가 8인을 초대하였으나 단 두 명만이 참여한 사실을 알렸다. 한편, "주제를 효과적으로 전달해줄 수 있는 표현방법이나 예술성은 만족할 만한 수준에 이르지 못했다"는 평가를 받기도 했다.[83] 이처럼 여성주의 미술은 새로운 미술운동으로 주목을 받으면서도, 기존의 양식과 관습에 순종하지 않는 도전에 대한 관례적인 폄하인 '예술성과 완성도의 미숙'이라는 분별의 발언에도 직면했다.

### 2) 해외의 민중미술전 – 일본, 캐나다, 미국

민중미술로 명명된 범주의 작가들이 해외 초대를 받아 전시를 치른 것은 민족미술협의회가 설립된 이후인 1986년이었다. 민미협은 해외전에 출품할 작가와 작품을 선정하고 전시개최에 협조하는 등 적극적으로 대응하고 『민족미술』에 그 경과를 알렸다. 민미협의 해외전시를 주관했던 이들은 주로 '현실과 발언'의 작가와 비평가들이었다. 1970년대 후반에 한국미협을 중심으로 한 모더니즘 작가들이 해외전의 진출 통로를 장악하고 작가를 선정하는 권력을 독점한 상황에서, '현실과 발언'이 대표하는 신형상회화 작가들과 비평가들은 이에 대해 비판적이었다. 이들은 서양현대미술의 흐름에 발맞추어 작품을 갱신하고 인정을 획득하는 통로였던 해외전의 낡은 권위를 배격하려 했다. 또한, 1980년대의 민중미술이 한국의 사회적 현실을 성찰하고 반영하며 현대미술의 새로운 형식과

---

83 「제3회 여성과 현실전 열려」, 『월간미술』, 1989.10, 170쪽.

〈도 50〉 일본 《민중의 아시아전》
심포지엄 포스터, 1986.

내용을 창출했다는 점에서 한국을 대표하는 진정한 미술이며, 해외에 소개될 가치가 있다고 생각했다.

1986년의 해외전은 '일본 아시아 아프리카 라틴아메리카Japan Asia Africa Latin America, 약칭 JAALA 미술가 회의'로부터 초대받아 참여한 전시였다.7.8~7.17 이 미술전을 주최한 일본 작가들은 제3세계론의 관점에서 한국의 미술작업에 주목했다. 전시의 제목은《민중의 아시아》였고, 우에노공원의 도쿄도미술관에서 개최되었다.〈도 50〉 한국 외에 팔레스타인과 필리핀 작가들의 작품이 같이 전시되었다. 이 전시의 자세한 내역과 추진 및 참가과정, 그리고 일본 작가들과의 만남의 내용이 김정헌의 기행문과 더불어『민족미술』에 실렸다.[84]

한국의 '민중미술'만을 제목 전면에 제시한 전시는 아니었다. 그러나 '제3세계'의 미술로서 한국을 주목하고 '민중의 아시아'라는 주제하에 포괄함으로써 1세계에서 개최된 비엔날레나 현대미술전과는 완연히 다른 프레임하에 한국미술을 소개하는 전시였다. 이 전시 참가에 대해서『민족미술』은 "이번 교류전은 아카데미즘이나 모더니즘 계열 작가들의 끊임없는 서구와 일본 진출, 당국의 비호 아래 선진 제국들과의 굴종적 만남과는 다른 차원의 것"이라고 그 의의를 밝혔다.

이 전시가 성사된 배경에는 한일 문학인들의 교류가 있었다. 일본의

---

84  김정헌, 「민중의 아시아 전에 다녀와서」, 『민족미술』 기관지 2호, 1986.9. 14~19쪽에 걸쳐 특집으로 자세한 일정과 내역이 소개되었고, 16쪽에 김정헌의 기행문이 실렸다. 이하 본문의 내용은 이 자료를 참고했다.

문인들이 주최한 'JAALA 작가회의'에 참가했던 신경림 등의 문학가들이 한국의 민중미술가들을 소개한 것이다. 공식적인 요청이 김윤수<sup>민미협 고문</sup>와 성완경에게 왔고, 이를 준비하기 위해 김윤수, 성완경, 원동석, 유홍준 등 비평가들이 임시위원회를 구성하여 작가와 작품을 선정했다.

선정한 작가는 미술집단 '두렁'을 포함하여 모두 24명이었다. '현실과 발언', '임술년', '두렁', 홍성담, 신학철 등 대표적 작가 외에 박불똥, 손기환, 홍선웅, 박건, 류연복 등 '실천', '서미공', '시대정신'의 작가를 포함했다.[85] 오윤, 류연복, 이철수의 작품은 판화였으며 유화, 아크릴, 콜라주 회화작품과 심정수의 조각 작품이 있었다.

전시된 작품은 대부분 유화였다. 이러한 전시작 선정에 대해서 판화가 중요하다고 생각했던 JAALA미술전 주최 측에서는 일본 오사카의 교포 단체 '우리문화연구소'에 요청하여 오윤, 홍성담, 김봉준 등의 판화작품을 추가로 전시했다. 이해 3월에 개최된 도쿄의 민중판화전에 대한 현지 반응이 좋았던 것이 판화작품을 추가한 이유였고, 이후 7월에 '우리문화연구소'가 주최한《민중판화전》이 다시 열릴 정도로 일본에는 판화에 대한 관심이 많았다.

이때에 일본의 진보적 여성 작가인 도미야마 다에코<sup>富山妙子, 1921~2021</sup>와의 만남이 있었다. 도미야마 다에코는 김지하의 일본어판 시집에 삽화를 제작했으며, 광주의 5·18을 담은 판화를 만들고 이를 슬라이드로 촬영하여 상영회를 가지면서 한국의 민주화 운동을 알리는 활동을 해왔다.

---

85 출품작가 명단은 손장섭, 신학철, 심정수, 오윤, 김정헌, 김용태, 임옥상, 민정기, 노원희, 강요배, 홍성담, 두렁, 이종구, 황재형, 송창, 전준엽, 홍선웅, 손기환, 박불똥, 이철수, 정복수, 박건, 류연복이었다. 이외에 기타 자료로 무크지『시각과 언어』, 현실과 발언의 도록, 무크지『시대정신』, 단행본『민중미술』,『나누어진 빵』,『오월시 판화집』, 민족미술 열두마당 달력 등도 전시되었다.

그의 글 「해방의 미학」이 『시대정신』 2¹⁹⁸⁵에 실리기도 했다.

김정헌은 이 전시를 통해서 "짧은 시간에 쌓아올린 민중미술이 일본을 비롯한 서구 제국의 미술인들에게 반성과 새로운 인식을 촉구하는 계기"가 되었다고 평가했다. 일본의 미술평론가 하류 이치로鈚生一郎는 민중미술의 방법들, 특히 시민미술학교의 방법에 깊은 관심을 가지고 이를 일본에서도 활용하면 좋겠다는 의견을 밝혔다.

민미협의 이 전시는 한국의 민중미술을 본격적으로 알리는 해외 전시로서는 최초였던 점 외에도, 일본의 진보적 미술가들과의 만남이라는 면에서도 의미가 있었다. JAALA 미술가회의는 일본의 제국주의적 근대화를 반성하는 대안적 통로로서 제3세계의 미술에 주목했다. 이들은 제3세계의 미술이 "아직까지는 상품, 직업, 제도로서 확립되지는 못했지만 생활의 현실과 해방의 싸움에 깊이 연결되면서 근대화서구화와는 다른 방향을 모색하고 있다"고 보고, 반면 일본의 "미술이 너무도 사회와 문명에 오염되어 있다고 한다면 제3세계는 자연과 행위에 뿌리를 두는 미술이 원점에서 이루어지고 있고, 이야말로 근대미술모더니즘의 한계를 극복하는 일종의 문화혁명의 기점으로까지 되고 있다"고 말하면서 제3세계 미술에서 새로운 미술의 가능성을 찾고 있었다. 이들은 일본이 제국주의적 근대화의 과정에서 벌인 경제침략, 인권억압, 자원착취를 반성하면서 "제3세계의 미술이 제국주의 근대화를 극복하는 길을 공동으로 탐구한다"고 설립 취지를 밝혔다. 또한 일본 내의 억압, 착취, 차별의 구조에 대항하고 제3세계의 여러 국가에서 사상과 신조 때문에 정치범으로 투옥되는 미술가를 구원하는 활동을 하겠다는 의지도 드러냈다.[86] 요컨대, JAA-

---

[86] 「일본 아시아 아프리카 라틴 아메리카 미술가회의 설립취지서」, 『민족미술』 기관지 2호, 1986.9, 16쪽.

LA 미술가 회의는 일본 내의 비판적, 진보적인 미술가 단체였으며, 이들을 통해서 민중미술을 알리는 작업은 그간의 해외전 진출에서 추구했던 목적인 1세계가 인정하는 '세계적 현대미술의 한국적 달성'과는 방향을 전혀 달리하는 것이었다.

그러나 여기에는 약간의 혼란스러움도 있었다. '제3세계'를 지지하는 일본 자신은 아시아이면서도 제3세계가 아니라 1세계 혹은 1.5세계로 간주되는 상황이 그것이다. 가해자로서의 자신을 자각하되 한국을 포함한 나머지 아시아 지역을 제3세계로 대상화하는 시선 속에, 일본의 위치가 어디인지는 불분명했다. 1세계와 3세계의 사이 어디엔가 자리잡은 일본이 바라보는 시선 속에 '자연과 행위에 뿌리를 두는 제3세계 미술'로서 발견된 한국의 '민중미술'이 정확히 어떤 정서로 다가갔는지는 확실치 않았다. 그러나 도미야마 다에코와 같은 작가의 예에서 보듯, 진보적 일본 작가들이 한국의 민중미술을 지지한다는 사실은 이후 미술운동의 전개에 긍정적인 영향을 미쳤다.

1987년과 1988년에는 캐나다와 미국에서 민중미술 전시가 열렸다. 이것은 그야말로 '1세계'에 진출하여 현지 비평가들의 인정을 받았다는 점에서 민미협의 작가들을 고무시켰다. 또한 이 전시들이 『계간미술』에 보도됨으로써 한국의 미술장에서 민미협과 민중미술 작가들의 위치를 공고하게 만드는 효과를 발휘했다. 말하자면, 해외전과 이어지는 국내 미술장에서의 위상강화라는 오래된 관행을 민중미술도 체험하게 된 것이다.

1987년 1월에 캐나다 토론토의 에이스페이스 화랑A Space Gallery, 1987.1.10~31에 이어서, 3월에 뉴욕 브루클린Brooklyn의 마이너 인저리 화랑 Minor Injury Gallery, 1987.3.14~4.12에서 열렸던 전시《Min Joong Art : New Movement of Political Art from Korea》는 미국 언론에서도 짤막한 보도가 이

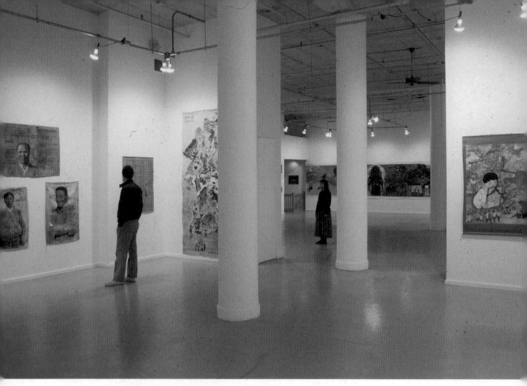

<도 51> 미국 뉴욕의 아티스트 스페이스 전시 광경, 1988.

루어졌다.[87] 특히, 지명도 있는 진보적 미술평론가였던 루시 리파드<sup>Lucy R.</sup> Lippard가 뉴욕 전시에 대해 쓴 평론문 "대항적 문화<sup>Countering Culture</sup>"가 『민족 미술』과 『계간미술』에 소개되었다. 『계간미술』의 기사는 루시 리파드의 평문을 요약하여 제시하면서 끝맺었는데, 인상적인 문장인 "나는 이처럼 세련된 사회미학적 차원에서 작업하는 한국의 미술가들이 있었다는 사실에 놀라지 않을 수 없었다"는 눈길을 끌었다. 루시 리파드의 이 평문은 민미협의 평론가들과 미술가들에게 적절한 평가로 받아들여졌던 것으로 추측된다.

---

87  이 두 전시에 대한 글은 『민족미술』 기관지 3호, 1987.3, 17쪽에 실렸고, 이태호, 「미
   국에 선보인 한국의 새로운 미술, 북미순회 민중미술전」, 『계간미술』 여름호, 1987,
   198~199쪽에도 실렸다.

그런데 이 뉴욕 전시에 출품한 작가는 오윤, 김봉준, 박불똥, 김용태와 성능경의 5인에 불과했다. 가까운 일본이 아닌 태평양을 건너가는 전시의 어려움이 작가의 수를 최소화한 것으로 보인다. 전시를 주선한 이는 엄혁이었고, 당시 미국에 체류했던 유홍준이 강연을 했다.

이듬해인 1988년, 올림픽이 열렸던 시기인 9월 29일부터 11월5일까지 비교적 큰 규모의 민중미술전이 뉴욕 맨해튼의 아티스트 스페이스 Artists Space에서 개최되었다.〈도 51〉 전시의 제목은《Min Joong Art : A New Cultural Movement from Korea》였고 성완경과 엄혁이 큐레이터였다. "미연방 및 뉴욕시의 문화보조금으로 운영되는 아티스트 스페이스가 민중미술에 관심을 갖고 총 3만여 달러"를 들여 전시회를 개최한 것이라고 보도되었다. 작품 수는 140여 점에 달했고 전시 기간은 한달이 넘었다. 10월 15~16일간에는 영화상영과 토론회도 있었다.

이 전시에는 광주 시민미술학교의 판화 작품과 최병수의 걸개그림, 두렁의 작업 등이 전시되었다.[88] 시민제작의 판화와 현장 미술의 꽃인 걸개그림은 80년대 미술운동이 생산한 가장 진보적인 성과물이었다. 또한 올림픽 기간에 이루어진 철거민의 상황을 담은 다큐멘터리〈상계동 올림픽〉과 여성문제를 다룬〈울타리를 넘어서〉등이 상영되었고, 사회사진연구소의 사진작업도 전시되었다. 1987년 이후 활성화된 현장 미술 외에도 사회 현실을 포착한 다큐멘터리 영상작업까지 포괄함으로써 전시는 1988년도 한국사회의 역동적 변이의 열기를 얼마간 담아내는데 성공했다.

이 전시에는 평문을 썼던 루시 리파드와 비평가 할 포스터Hal Poster, 그리고 성완경이 토론을 했다. 뉴욕의 주간지인 『보이스Voice』지에 킴 레빈

---

88  출품작가와 단체는 최병수, 정복수, 김용태, 임옥상, 이종구, 민정기, 오윤, 박불똥, 송창과 광주시각매체연구소, 두렁, 사회사진연구소 등이었다.

<sup>Kim Levin</sup>의 소개기사가 실렸던 것도 전시에 대한 주목을 더했다. 이러한 사실을 포함하여 전시의 전체적인 내역이 『월간미술』 1989년 1월호 「해외미술리뷰」에 실렸다. 기사에 의하면 주목을 끌었던 것은 최병수의 걸개그림 〈한열이를 살려내라〉와 두렁의 걸개그림이었는데, 이들 그림의 사용방법을 질문하는 이들이 많았다. 기사는 "전위미술 운운하는 한국의 작가들이 이곳 미술관에 전시됐을 때 미국 현지인들이 '어디서 많이 본 듯한 작품들'이라며 예의 이상의 흥미를 보이지 않던 전례에 비할 때 놀라운 것"이라고 지적하고, "가장 최근의 정치, 문화, 사회적 현실과 그 갈등까지 표현되어 큰 의미를 지닌 전시회"였다고 평가했다.[89] 이 전시에 대한 성완경의 자세한 리뷰가 신생 잡지 『가나아트』에 실렸고, 『한겨레』는 '뉴욕 한복판에 우리 걸개그림 걸리다'라는 제목으로 전시 내역을 비중있게 소개했다.[90]

일본과 북미 해외전에서 작가선정, 전시장 배치, 토론과 평문 작성에서 활약했던 인물은 성완경이었다. 민중미술을 소개하는 해외전에 집중한 것은 이 전시들의 중요성 때문이었을 것이다. 해외전을 통해 획득되는 상징자본과 문화자본은 작가의 위치를 국내 미술장 내에 생성시키는 중요한 역할을 하기 때문이다. 성완경이 1980년대 초반 모더니즘 진영과 벌였던 인정투쟁과 파리비엔날레 참여작가 선정 문제로 한국미협과 갈등하며 커미셔너 직을 사퇴했던 사건을 고려한다면, 민중미술의 해외전 개최는 1980년대 초반의 어려움을 이기고 정당한 인정을 성취한 중요한 사건이었다.

---

89  「해외미술리뷰」, 『월간미술』, 1989.1, 105~106쪽.
90  성완경, 「미국의 민중미술전, 그 성과의 안팎」, 『가나아트』, 1989.1·2, 36~41쪽; 「뉴욕 한복판에 우리 걸개그림 걸리다」, 『한겨레』, 1988.9.29.

일련의 민중미술 해외전이 국내에 보도된 것은 민중미술 작가들에게 상징적, 문화적 자본을 부여하는 효과를 낳았다. 1988년의 올림픽의 개최와 맞추어 미국에서 열린 민중미술 전시는 미술운동의 흐름에 정점을 찍는 것이면서 훈장을 부여하는 것과도 같았다. 한편으로, 1988년 말에는 민미련이 분화해 나가고 전국의 지역미술운동단체들이 현장 미술 활동을 열정적으로 펼쳐나가던 시기였다. 민중미술이 전국적으로 확산되고 계급을 넘어선 연대가 일어나던 이 시기에, 미국에서 성공을 거둔 전시의 소식이 국내에 알려졌다. 이것은 민중미술의 전국적 확산에 긍정적 영향을 끼쳤을 것이 틀림없었다. 미술운동이 성공의 정점을 지나고 있었다. 이러한 상황에서 1990년대가 시작되었다.

# 거리와 광장에서
# 전시장과 미술시장으로

**1. 1990년대의 현장 미술**
80년대의 부정과 90년대로의 전환

**2. 전시장 미술로**
미술시장의 확대와 국가의 흡수

이탈과 변이의 미술은 1990년대에 어떻게 변화했으며 약화되어 갔는가. 이 장에서는 크게 현장 미술과 전시장 미술의 두 갈래로 나누어 변화의 과정을 살펴보려고 한다. 국가와 자본이 배치한 미술의 자리로부터 벗어나 시민, 노동자, 농민, 학생과 만나 변이해 나갔던 미술의 흐름은 1990년대 들어서 그 유연함을 잃고 경직화의 양상을 보이게 된다.

우선 미술운동 내부에서, 그림의 방법과 내용의 올바른 것을 정하고 그렇지 않은 것을 배제하는 내적 규율이 발생하게 되었다. 이와 동시에 1980년대의 미술의 방법을 청산하고 1990년대적인 것으로 전환해야 한다는 논의가 이루어졌다. 민미협 내에 설치된 노동미술위원회는 이념과 완성도를 담보하여 작품성을 높이고, 현장의 필요에 따른 직접적 결합보다 노동자의 미술 향유권을 확대하는 전시 중심의 활동으로 전환했다. 한편으로 현장 활동 미술가들은 자신들의 생계를 해결해야 하는 문제에 부딪혔고, 노동조합 지원 미술의 경제적 합리화가 고려되었다.

이탈과 변이의 미술에 가해지는 국가의 폭력적 단속은 집요했다. 1991년에 다시 한번 광장의 미술과 통일 미술의 열기가 타올랐다. 그러나 이것을 경찰과 공안기관이 단속하면서 미술집단의 활동이 중지되었다. 1989년에 민미련의 작가들에 이어서 1991년 서울민미련의 작가들이 국가보안법 위반 혐의로 구속되었다. 반면에 그동안 성장한 한국의 미술시장은 전시장 미술을 수용할 수 있었다. 1989~91년에 주요 작가들은 시장에서 작품이 매매되고 전시를 통해 비평적 명예를 획득하여 미술장 안에서 안정적인 위치를 확보했다. '신민중미술'이 말해지고 전시의 성공이 보도되자, 현장 미술 편향성이 비판되고 전시장 미술로 돌아가야 한다는 주장들이 강하게 제기되었다.

창작과 전시라는, 미술가 본연의 정체성에 맞는 활동이 요구되었다.

미술관과 미술시장을 벗어나 공장, 거리, 학교에서 대중과 만났던 이탈의 흐름을 중지하고, 미술 본래의 자리로 되돌아갈 것을 요청하는 발화들이 힘을 얻었다. 확장된 시장과 유연해진 국가가 이를 가속시켰다. 민미련은 창작활동으로 돌아갈 것을 선언하며 1993년 공식적으로 해체했다. 갤러리에서 작가들의 전시가 활발하게 이루어지자 그림마당 민은 문을 닫았다. 1994년 2월에 국립현대미술관에서 개최된 《민중미술 15년전》은, 국가가 전시 가능한 한도 내에서 이탈과 변이의 미술을 수용하고 상징자본을 부여하는 공식적인 절차를 밟은 것이었다.

이탈과 변이의 흐름을 차단하는 힘은 시장과 국가로부터 왔다. 그러나 이론과 방법에서 내적인 경직화가 일어나고 스스로 본래의 정체성으로 돌아가자는 말이 힘을 얻었다. 회귀가 가속화되었다. 더 이상 변이가 불가능했던 미술운동이 맞닥뜨린 자기 한계였다. 자신의 정체성과 배당된 장소를 버리며 찾았던 타자와의 만남은 지속되지 못했다.

그러나 되돌아온 미술의 자리에 똑같은 풍경이 남은 것은 아니다. 미술의 주제와 방법은 반공주의를 뚫고 폭넓게 확장되었다. 미술은 계층적 한계를 넘어 그의 타자와 연대하여 평등과 자유를 획득하는 체험을 했고, 이를 통해 한국사회의 변화를 만들어낼 수 있었다. 이 성과는 다만 통치권력의 민주화라는 오래된 상징자본으로만 소급해 이해될 수는 없다. 근본적인 변화는 타자와 만나 평등하게 그림을 나누어 갖는 과정을 통해서 체험될 수 있었기 때문이다. 국가와 자본이 규율한 정체성과 행위의 관습을 넘어 이탈하고 변이했던 미술의 근본적인 정치는, 한국미술의 존재와 발화 방식을 극적으로 변화시켰다.

# 1. 1990년대의 현장 미술–80년대의 부정과 90년대로의 전환

## 1) 노동미술의 전환과 장르화

'노동미술위원회'는 1990년 2월에 민미협의 조직 개편과 더불어 설립되었다. 1987년 노동자대투쟁 이후 1988~89년간에 전국에 세워진 미술단체들이 지역 노동조합의 활동을 적극적으로 지원하면서 노동미술이 성장했다. 《노동의 햇볕전》은 노동자 미술을 요청하면서 임금투쟁을 치르는 공장에서 순회 전시되고 있었다. 인천과 화성에서는 공장내 노조 사무실 벽에 노동조합의 승리를 과시하는 대형 벽화가 당당하게 그려지고 있었다. 이러한 상황에서 노동미술위원회의 설립은 노동미술의 급속한 성장세와 노동조합의 연이은 승리를 민미협이 수용한 결과물이었다.

국내 정세에는 변화가 있었다. 1990년 1월 22일에 전국노동조합협의회<sup>전노협</sup>가 결성됨으로써 노동조합의 지난 3년간의 거센 전진은 구체적인 성과를 보았다. 동시에 같은 날 노태우, 김영삼, 김종필이 중심이 된 민주정의당, 통일민주당, 신민주공화당의 삼당합당이 발표되었다. 위기에 처했던 노태우 정권이 야당과 규합하여 세를 넓히는 정치 지형의 변화가 일어났다.

이러한 상황에서 미술운동의 방향에 대한 발언이 민미협에서 나왔다. 노동운동의 발전과 정치적 지형의 변화를 동시에 고려하여 급진적인 방향으로 나갈 것이 제안되었다. 지배블록의 재편과 노동세력의 규합이 동시에 일어난 결과, 기존의 반파시즘 대결구도를 대체하는 "총자본–총노동"의 구도가 형성되었다는 정세분석이 도출되었다.[1] 이에 따라 노동계급을 중심으로 전체 민중권력이 집결하는 방향으로 운동이 나아가야 했

---

[1]  심광현, 「현정세와 미술운동의 당면과제」, 『민족미술』 소식지 8호, 1990. 2. 8, 3~4쪽.

다. 민미협에서는 '임금인상 투쟁과 전노협 건설투쟁 지원을 위한 민족미술인 워크샵'2.12~14, 그림마당 민을 개최하고 이어서 노동미술위원회가 출범했다. 노동미술위원회는 민미협 내 현장 미술 소집단인 엉겅퀴와 여성미술 집단 둥지의 멤버들이 중심이 되어 결성되었다. 위원장은 김인순이었고, 멤버는 정지영, 최성희, 조혜란 등이었다.

노동미술위원회가 설치되면서 『민족미술』 기관지에는 노동미술을 특집으로 하는 좌담회와 기사가 마련되었다.[2] 이 좌담회와 기사는 이전까지와는 방향을 달리하는 1990년대의 노동미술과 미술운동을 향한 발언들이 확인되는 점에서 중요하다. 특히 주목되는 것은 1980년대까지의 노동미술의 방법에 대한 비판과 90년대적 미술로의 전환 요청이었다. 좌담회에서 민미협 회원이면서 1989년 결성된 노동자문화예술운동연합 노문연에서 활동하고 있던 김환영의 발언은 크게 주목된다.

김환영은 민족적 전통에서 길어온 걸개그림이나 풍물과 같은 '80년대식' 노동미술의 방법을 비판했다. 산업사회의 현실에 맞지 않다는 것이다. 그는 예컨대 방송국 노조의 파업시에 온갖 기계식 설비를 놔두고 풍물놀이를 하는 것이 적절한지를 되물었다. 그러면서 현대적인 매체인 사진과 영화에 주목하고 민족주의적 감성에서 벗어나 '국제주의적 원칙'에 입각해 '해외 프롤레타리아 미술의 성과'를 소개해야 한다고 말했다. 김환영은 1980년대식 현장 미술의 편향성도 지적했다. "마치 걸개그림을 하면 미술운동을 하는 것이고 전시를 하면 운동성을 담보하지 못하는 진부한 활동을 하는 것으로 치부되는 사고가 일반화"되었다는 것이다. 그가 추구했던 것은 '출판 미술'이었고, 앞으로 정치 선전 포스터 자료집을

---

2    「특집 노동미술」, 『민족미술』 기관지 9호, 1990. 8, 12~37쪽. 김환영의 발언은 24~25쪽.

제작하거나 해외 프롤레타리아 미술의 성과를 소개하는 작업을 계획하고 있다고 밝혔다.

실제로 김환영이 활동했던 노문연의 기관지 『노동자문화통신』에는 1930~70년대에 제작된 소련과 중국의 사회주의 리얼리즘에 입각한 회화와 조각 작품이 컬러도판으로 소개되고 있었다.〈도 1·1·1·2〉 이 시기에는 소련의 1930년대 문예노선을 담은 『사회주의 현실주의의 구상』과 같은 정통적 저서의 번역본도 민미협 회원들에게 소개되고 있었다.[3]

또한 김환영이 주장했던 정치 포스터 제작의 사례들이 노문연에서 발행한 『노동자문화통신』에 소개되었다. 예컨대 노문연의 미술분과 '과학의 심장'이 제작한 포스터 〈가라, 자본가 세상〉은 거친 드로잉과 인쇄문자를 대조시킨 디자인으로 노동과 자본의 선명한 대립구도와 날카로운 계급의식을 표현하고 있었다.〈도 2〉

노문연 미술분과 '과학의 심장'의 멤버였던 이인철도 정치포스터에 집중했다. 그는 김환영과 마찬가지로 80년대의 걸개그림의 양식을 봉건적인 것으로 비판하면서, "예술성과 전문성"을 갖춘 '무대장치'나 '수퍼그래픽'과 같이, 보다 스펙타클하고 완성도 높은 것으로 전환해야한다고 주장했다.[4] 김환영과 이인철의 주장은 현장 미술 활동을 벗어나 포스터, 삽화,

---

3  1934년의 소비에트 작가회의의 결과인 사회주의 현실주의 노선을 설명한 책이었다. 양현미(평론분과), 「사회주의 현실주의의 구상」, 『민족미술』 소식지 8호, 1990. 2. 8, 14쪽.

4  이인철, 「목판화 운동에서 출판미술운동까지-정치포스터, 그 열린 가능성을 위하여」, 『노동자문화통신』 2호, 노동자문화예술운동연합, 1990. 7, 235~236쪽. 그는 노동자 대중과 직접 결합한 걸개그림을 '인민주의적인 것'이라 지칭하고 "예술성과 전문성을 포기한 서투른 그림을 민중의 것인양 오판하였다"고 비판했다. "걸개그림을 직능별로 분화시켜 무대미술로 전환하든가 (…중략…) 대량의 물량투자와 치밀한 계획을 통한 슈퍼그래픽, 벽화 등으로 각각 발전하여 주어진 조건 속에서 최대한의 예술성과 전문성을 확보할 수 있는 방식을 면밀히 검토해야 할 것이다. 무엇보다도 중요한 것은 예술의 양과 질의 과학적 사고이며 예술가가 우선 생각해야할 것은 질이지 양이 아니기 때문"

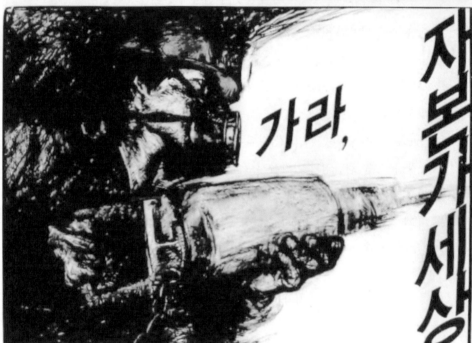

| 1-1 | 1-2 |
|-----|-----|
| 2 | |

〈도 1-1〉 지노프, 〈철강노동자〉, 1974, 「소비에트 미술걸작 10선」, 『노동자문화통신』 1, 1990.3.
〈도 1-2〉 박학성, 〈만풍〉, 「중국 사회주의 현실주의 미술」, 『노동자문화통신』 3, 1990.12.
〈도 2〉 노문연 '과학의 심장', 〈가라, 자본가 세상〉, 『노동자문화통신』 2, 1990.7.

만화, 화집 발간 등의 '출판미술'을 중심에 두도록 방향을 전환하고, 방법적 모델을 소련의 사회주의 리얼리즘과 서양의 그래픽 디자인에서 찾자는 것이었다. 이인철의 글은 『민족미술』 기관지 9호[1990.8]에 실렸고 그가 제안한 출판미술연구회가 9월에 발족함으로써 출판미술에 집중하자는 주장은 민미협에 수용되었다.[5]

이들의 발언에서 중요한 것은 1980년대 현장 미술의 방법을 낡은 것으로 보고 '국제적인 표준'을 추구하려 했다는 점이다. 사실 1980년대식 현장 미술을 '소박한 관념적 도해'로 치부하고 창작의 '질적 심화'나 전문화를 요청하는 발언은 새로운 것은 아니었다.[6] 이들의 발언이 문제적인 지점은 운동미술의 새로운 기준을 외부로부터 가져오면서 80년대 현장 미술을 청산 대상으로 보는 시대적 분할과 배제를 발화한 점이었다. 자생적인 방법들은 시대에 뒤떨어진 것으로 간주되고 걸개그림의 전통적 요소들이 봉건적인 것으로 폄하되었다. 자본주의와 모더니즘에 대한 강력한 역행을 의미했던 시각적 요소들이 부정되고 '국제적 프롤레타리아 미술'이 표준으로 제시되었다. 이제 2세계 미술의 현대적 양식이 미술운동에 수혈되려 했다.

또한 이들은 직접적 만남을 매개하는 현장 미술을 청산하고 출판을 통한 전문가 중심의 디자인 활동으로 전환하고자 했다. 비전문가-대중들과 만나는 이탈의 흐름을 멈출 것을 요구하는 순간이었다. 출판매체를 통해 대중성을 확보하는 방법은 그간의 미술운동에서 이미 선행된 것이

---

이라고 말했다.

5 「우리는 왜 출판미술연구회를 만들려고 하는가」, 『민족미술소식』 13호, 1990.9, 13~15쪽.

6 예를 들어 「지금 우리는?」은 "90년대 미술운동이 우리에게 요구하고 있는 것은 개인 창작 수준의 질적 심화"인데 그것은 "대중의 전문화된 검열"이 요구하는 바라고 말했다. 「지금 우리는?」, 『민족미술소식』 12호, 1990.6, 4~5쪽.

었다. 그러나 대중의 미숙한 작업을 작가의 것과 동등하게 결합시켜내는 방식을 그만두고, 전문가들의 완성도 높은 선전물을 대중에게 전달하는 수단으로서 출판물을 이용하는 방식은 시민미술학교에서 시작된 평등주의를 약화시키고 전문가주의로 회귀하는 것이었다.

이들의 발언과 주장은 그간의 미술운동에 대해 두 가지 면에서 이탈과 변이의 중단을 요청하는 것이었다. 첫째는 전문성과 예술성이라는 미술장의 통치가 배분한 미술 고유의 정체성을 지키자는 요청이었고, 둘째는 특정한 이념과 방법<sup>국제 프롤레타리아 미술</sup>을 내세우고 다른 것을 배제하며 '잘못'으로 규정하면서 운동 내의 치안을 발생시키는 점에서 흐름을 약화시키는 것이었다.

양자는 80년대 미술이 수행했던 정치를 약화시키는 것이었다. 1980년대에 미술의 근본적인 정치를 가능하게 했던 것은 타자를 향한 이탈의 움직임이었다. 그러나 90년대의 미술운동을 표방한 작가들은 전문성과 예술성을 내세움으로써, 이를 되돌려 세워 전문가와 비전문가를 구획하고 미술가 고유의 정체성에 묶어 두려 했다. 미술가와 노동자, 전문가와 비전문가는 구분되어 각자의 몫을 챙기고 의무를 다해야 했다. 또한 80년대 미술이 획득한 타자성의 양식, 즉 현대미술의 발전주의에 역행하는 전통 회화, 시민 판화, 대중매체의 이미지, 만화 등이 혼합하여 생겨난 양식을 배제했다. 대신에 한국 현대미술의 오랜 관행을 따라서, 선행했던 외국의 방법을 기준으로 삼으려 했다. 이것은 80년대 미술의 정치를 가능하게 했던 주체와 방법의 타자성을 향한 흐름을 약화시키는 것이었다. 한편으로 이것은 운동미술을 전문성과 완성도, 현대성의 요구에 맞추려는 시도였다.

한편, 노동미술위원회는 운동을 이론적으로 급진화하려 했다. 노동미술위원회에서 활동했고 좌담회에 참석했던 정지영의 글과 발언에는 강

화된 노동미술의 이념이 제시되었다. 정지영은 80년대 미술의 한계를 넘어서 노동미술을 한단계 발전시켜야 한다는 생각을 가지고 있었다. 노동자 계급 미술을 정립해야 하며, 이를 위해서는 노동운동과 결합하여 과학적 세계관 및 변혁전략에 따른 일관되고 목적의식적인 정책 수립이 필요하다는 것이다. 요컨대 노동조합의 현실적 요구에 부응하는 미술이나 노동자가 창작하는 '노동자 미술'만으로는 부족하며, '과학적 계급운동'의 전략에 따른 미술이 필요하다고 보았다.[7] 이를 위해서 방법적으로는 '현실주의'를 획득해야 하는데 그것은 "노동자 계급 중심의 과학적 세계관을 토대로 노동자 계급의 눈으로 현실을 인식"함으로써 가능한 것이다. 이것은 노동자 대중에 유연하게 연대하여 현실적 필요를 충족시키는 방식이 아니라 맑스레닌주의적 변혁이론과 같은 외재적 당위를 상위에 두는 것이었다. 무엇보다도 1980년대의 노동미술을 자연발생적인 것, 이념과 정치 전략이 부족한 것으로 보고 이를 극복하여 보다 조직적이고 이념적인 것으로 발전시켜야 한다는 입장을 분명히 했다. 요컨대 80년대의 미술운동을 90년대적인 것으로 전환하는 일은 자명한 과제였다.

노동미술위원회의 설립 첫해의 활동으로 중요한 것은 1990년 10월에 개최했던《노동미술전》한양대, 10.27~28이었다. 전태일 열사 20주기를 기념한 노동예술제의 전람회로 기획된 이 전시는 '노동미술'이라는 개념을 전

---

7    정지영은 "역사발전의 법칙성"을 인식하고 "노동운동 중심의 미술운동"을 세워나가야 한다고 보았다. "노동미술은 그간 (…중략…) 노동운동의 현상적 흐름에 대처하기에 급급한 활동이었다. 창작에 있어서는 노동조합의 급박한 요구에 따른 즉각적인 대응이나 단기적인 사안에 매몰되어 과학적 인식과 구체적 실천이 통일되지 못했다. 미술이 노동운동의 일반적 과제에 조응하여 노동자 계급미술을 구현하기 위해서는 창작에서 유통까지 일관된 정책이 요구된다. 미술운동 내부에서 철저한 노동운동의 전략과제에 따른 인식을 기반"으로 해야한다고 주장했다. 정지영, 「특집 노동 미술─노동미술이란 무엇인가」, 『민족미술』 기관지 9호, 1990.8, 13~19쪽.

면화했다. 전시는 서울, 인천, 마산을 순회했다. 노동미술위원회 이외에도 서울민족민중미술운동연합, 노동자문화예술운동연합의 미술분과, 인천민중문화운동연합 미술분과, 안양문화운동연합 미술분과, 서울의 솜씨공방 등 서울과 인천, 안양의 단체들이 참여했던 연합적인 전시회였다. 총 100여 명의 작가가 출품했고, 작품의 형식은 걸개그림, 깃발, 판화, 연작회화, 노동자 판화 등으로 다양했다.[8] 이 전시는 그간의 노동미술의 성과를 종합하면서도 새로운 노동미술의 방향을 드러내고 있었다.

노동자들의 판화 작품은 1989년의 《노동의 햇볕》전을 이어간 것이었다. 전시된 작품으로는 삼성제약 노조의 미술반 연작판화 10여 점, 마산의 수미다 노조원들의 판화 40점, 청계피복노조의 미술반에서 제작한 연작 판화 〈순이의 일기〉 8점, 구로의 '햇살 그림터'와 수원과 안양에서 제작된 노동자 판화 20여 점이 있었다.〈도 3〉 수미다 노조원의 판화는 회사를 향해 발언하고 싸워나간 여성 노동자의 기세와 '민족적 자존심'을 여지없이 보여준다.〈도 4〉

또한 《노동미술전》에 전시된 노미위의 〈가자! 노동해방의 길로〉는 걸개그림이 양식적으로 진화해 나간 지점을 보여준 것이다.[9]〈도 5〉 노미위는 작가 강요배와 같이 이 그림을 제작하면서 엉겅퀴 시절의 사실적인 묘법을 버리고 그래피컬한 감각을 결합한 새로운 양식을 선보였다. 희망에 찬 표정의 남녀 노동자가 동등하게 그려진 가운데, 사선구도의 평면적 형태 분할과 세련된 색채 선택으로 인해서 현대적인 디자인 감각이 드러나는 걸개그림이었다.

---

8   「〈노동미술전〉평가」, 『민족미술』 기관지 10호, 1991.1, 17~21쪽.
9   이 걸개그림은 가로 18미터 세로 6미터의 대폭으로 민예총 전국 순회공연을 위해 제작한 걸개이다. 「걸개그림 지상전」, 『민족미술소식』 11호, 1990.5.15, 8~10쪽.

⇧
최정범〈노동해방〉89, 청계문화학교　미술반
⇐이응재〈노가리　눈가리고　야옹〉89,
청계문화학교　미술반

| 3 | 〈도 3〉 청계문화학교 미술반 노동자 판화. 좌) 이응재, 〈노가리 눈가리고 야옹〉, 우) 최정범, 〈노동해방〉, 1989. |
| 4 | 〈도 4〉 수미다 노동자, 〈민족적 자존심〉, 1990. |

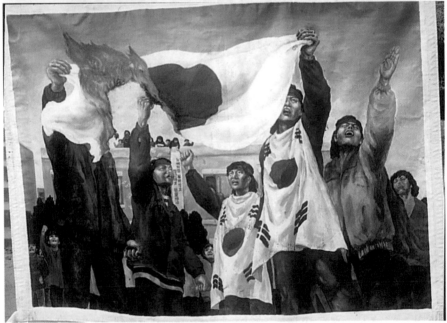

<도 5> 노동미술위원회, 강요배, 〈가자! 노동해방의 길〉, 1990.
<도 6> 노동미술위원회, 〈우리는 일하고 싶다〉, 연작 중 한폭, 1990.

이 전시에서 노동미술위원회가 제작하여 주목을 받았던 작품은 마산의 수미다 노동조합의 투쟁과정을 연작으로 제작한〈우리는 일하고 싶다〉1990 였다.〈도 6〉 가로 세로 일 미터 크기의 천에 아크릴 물감으로 그려낸 이 작품은 노미위가 6월 초부터 내용구성을 시작하면서 마산의 현장을 답사하고 인터뷰를 통해 구체적인 내용을 확인하여 제작했다. 정지영이 말한 '현실주의'를 위해 노동자 계급의 노동과 투쟁 체험을 확인하는 과정이었다. 그림은 노조 이전의 근로의 모습부터 노조의 결성 이후 사측의 위장폐업에 맞서 일본 본사 원정 투쟁을 감행한 과정까지를 모두 21폭으로 담아냈다.[10] 매 폭은 공장의 구조, 노동자들의 생활, 투쟁의 구체적인 장소와 방법 등을 드러냈다. 이 그림에서 주목되는 점은 리얼리즘 회화가 요구하는 세부에 이르는 묘사와 드라마틱한 장면구성을 결합하여 극영화처럼 노동자들의 싸움을 재현한 것이다. 전시회용 회화작품에 요구되는 기술적 조건들을 제대로 갖추어, 노동자들의 계급적 투쟁 과정을 재구성한 작품이었다.

이렇게 완성도를 갖춘 연작화를 걸개그림과 같이 전시한 노동미술위원회의《노동미술전》은 1989년까지의 노동미술의 방법과는 차이가 있었다. 이 전시는 노동조합의 파업과 집회에 직접적으로 결합해 들어가는 방식이 아니었다. 1989년의《노동의 햇볕전》은 파업과 집회를 벌이는 공장들을 순회하며 전시되었다. 노동자들은 조합원들의 연대를 자신의 손으로 표현한 판화를 파업의 현장에서 볼 수 있었다.

그와 달리 이 기획은 미술을 노동자들의 행위와 결합시켜 공동체적 활동의 매개로 사용하는 방식에서 한걸음 물러서서, 노동미술을 주제로 삼은 '작품'들의 전시로 전환시키고 있었다. 다시 말해, 노동미술이 노동자

---

10  노동미술위원회,「〈우리는 일하고 싶다〉창작평가」,『민족미술』기관지 10호, 1991. 1, 22~23쪽.

들의 행위의 직접적 매개가 되는 것이 아니라, 작품으로서 관조되고 향유될 가능성을 확보하려 했다.

이 관조의 순간에 미술가들은 작품에 리얼리즘 회화로서의 완성도가 갖춰졌는지 또한 주제의 표현과 인물 및 사건의 묘사가 노동미술로서의 계급성과 전형성, 당파성과 '변혁의지'를 담보했는지를 평가하게 되었다.[11] 요컨대, 노동미술이 노동자들의 주장을 매개하는 장치이자 역행의 주체성을 생성시키는 과정으로써 일어나는 것이 아니라, '노동계급미술'이라는 이념과 규범을 지닌 '장르'로서 작품을 둘러싼 비평적 시선 아래 놓여, 고유한 자격을 갖췄는지를 질문받게 된 것이다. 1990년 노동미술위원회의 《노동미술전》은 미술 장르로서의 노동미술이라는 명칭에 맞는 작품을 집약한 '전시회' 방식을 선택함으로써 감상의 대상이라는 미술품 본래의 성격을 되살리고, 운동이념을 완성도 있게 담아냈는지 가늠함으로써 노동미술의 성격을 1980년대와 다른 1990년대적인 것으로 전환시켰다. 요컨대 노동미술은 노동자와의 만남을 매개하고 노동조합의 활동 속에 놓이는 것이 아니라, 미술가들이 규정한 노동미술의 이념과 방법, 완성도를 충족시켜야 하는 하나의 운동미술 장르로서 성립, 전환되었다.

그러한 변화가 본격적으로 확인되는 것은 1992년에 치러진 《이동미술관-우리들의 만남전》이었다. 이 전시는 미술가가 노동미술이라는 완성도 있는 작품을 완성한 뒤 노동자들의 작업장을 직접 방문하여 그들에게

---

11    노동미술전준비위원회는 전시 목적을 "노동자 대중의 투쟁정서를 대중적으로 확산하고 변혁의지를 고양시켜 냄으로써 전체운동에 기여함"으로 보았다. 또한 "전시방향은 정세에 맞는 정치선전전의 성격"이라고 언급했다. 〈우리는 일하고 싶다〉 평가에서는 작품 주제가 "남한 변혁운동의 계급적 전망을 열어나가는 선도적 투쟁의 선진적 전형을 포착하고 그 의미를 집중적으로 선전해야 한다는 견해"가 있었다. 「〈노동미술전〉 평가」, 「〈우리는 일하고 싶다〉창작 평가」, 『민족미술』 기관지 10호, 1991.1, 21·23쪽.

<도 7> 노동미술위원회, 《이동미술관-우리들의 만남전》, 현대중공업 전시 장면, 1992.

관람시키는 '이동하는 미술관'의 개념으로 기획되었다.<sup>〈도 7〉</sup> 서울 그림마당 민에서 첫 전시<sup>1992.1.24~30</sup>가 개최된 뒤에 울산의 현대 계열 산업체에서 순회전이 이어졌다. 《이동미술관》의 기획은 말 그대로 미술관을 공장에 가져온 것이었다.

여기서 중요한 것은 '작품'의 이동이다. 집회의 걸개그림이나 깃발처럼 자본과의 전투에 사용되어 소모되는 현장 미술은 작품으로 온존하기 힘들다. 대신에 완성도가 높은 창작 작품이 공장과 산업체에 전시된다면, 노동자들의 미술 향유권을 확장, 강화할 수 있을 것이다. 노미위는 미디어로서 정체성을 변이시키는 미술이 아니라, 미적 감상과 문화적 향유를 위한 노동미술을 창작하는 방식으로 노동운동에 연대하려 했다.[12] 노동자들의 미

---

12 "그동안 노동자 미술문화는 걸개, 깃발 등 상징적이고 투쟁적인 단결의 표상으로서의 역할이나 사건을 알리고 논리를 설명하는 등의 집회 문화로서의 역할을 담당해 왔습니다. 하지만 끝나고 집회장 밖에서는 복잡한 상관관계 속에서 여러 가지의 가치관의 대

술과 문화 향수에의 욕구가 높다는 사실이 앙케이트 조사를 통해서 확인되었다.[13] 주최자들은 미술이 "투쟁적인 단결의 표상으로의 역할"을 하는 집회 문화에 한정되어 사용되지 않고, 자신과 역사를 돌아보는 "대화의 창구 역할"을 하며 "사회상에 대한 따끔한 풍자"를 하는 방식으로 노동자와 소통할 수 있을 것이라고 기대했다.

실제로 1990년 결성된 전노협은 불법화되었고 이후 노동조합의 파업과 쟁의, 노동조합의 결성율은 통치권력의 단속에 의해서 크게 줄어들고 있었다.[14] 이러한 상황에서 공장을 향하는 노동미술 작품의 전시는 미술가의 전문성과 완성도의 욕구를 충족시키면서 노동자들과 만나는 대안적인 방법이었다. "사업장 규모에 맞는 전시"를 의뢰해 달라는 광고와 그림값이 만 원밖에 안 한다며 놀라는 〈멋쟁이 노동자〉의 만화를 보면, 적합한 작품을 통해 공장의 노동자와 만나려 했던 미술가들의 현실적인 노력들을 알 수 있다.[15] (도 8) 노동자 계급의 수요와 취향, 경제력에 맞는 작품의 제작과 공급이 미술가들에 의해 기획되었다. 즉, 작품이자 상품으

---

림과 충돌 등의 많은 변화 요인을 안고 있으며 그 속에서 집회 문화란 아주 작은 일부분일 뿐일 것입니다. 이제 노동자 문화는 보다 다양한 만남 속에서 건강한 가치관을 생활 속에서 함께 이룩해야겠다는 생각입니다. (…중략…) 이동미술관은 미술이 투쟁적인 단결의 표상으로의 역할 뿐 아니라 일상 속에서는 자신을 돌아보고 지난 역사를 돌아보는 대화의 창구 역할을 하기도 하며 사건을 알리고 사회상에 대한 따끔한 풍자이기도 하는 등 다양한 형태로 만나는 것을 목표로 합니다'라고 이동미술관의 취지를 알렸다. 창작부 변정민·박은태, 「현장 미술전」, 『일하는 사람들과 함께 하는 현장 미술전』, 민족미술협의회, 1993, 42쪽.

13  앙케이트 조사 결과는 「현장 미술전」, 『일하는 사람들과 함께 하는 현장 미술전』, 민족미술협의회, 1993, 41~47쪽.

14  1989년 1,600여 건의 파업이 1990년 322건으로 급감하고 1992년까지 노조 조직률은 약화되었으며, 1989~92년간의 구속 노동자수도 증가했다. 민주화운동기념사업회 한국민주주의연구소 엮음, 앞의 책, 755·767쪽.

15  광고와 만화는 『이동미술관』, 민미협 노동미술위원회 발행 팸플릿, 1992.

<도 8> 이동미술관 광고와 만화〈멋쟁이 노동자〉, 이동미술관 팸플릿 일부, 1992.

로서의 '노동미술'을 실현하려 한 것이다. 이러한 시도는 미술장 내에 노
동미술을 장르화하고 그것의 전시와 매매의 가능성을 확대함으로서 한
국미술을 보다 풍부하고 다양하게 만드는 것이었다. 그러나 이탈과 변이
의 힘이 약화되고 기존 미술의 존재방식으로 순치되는 것 같았다.

《이동미술관》은 1993년부터는《현장 미술전》으로 치러졌고, 노동미술
위원회는 민중연대실천위원회 산하의 노동미술창작단으로 명칭을 바꾸
면서 위상이 약화되었다. 그러나 순회전시회용 그림과 조각을 제작하는
이외에 노조와 결합하는 활동이 완전히 멈춰진 것은 아니었다. 노동미술
창작단은 현장활동도 같이 했다. 노동자문예학교를 일년에 2회씩 열었으
며 노조의 파업과 집회에 사용될 걸개그림과 깃발 등을 제작, 지원하는 작
업도 지속해 나갔던 것을 확인할 수 있다.[16] 1995년 11월의 민주노총의 결

───────────────────────────

16　노동미술창작단의 1993년 현장 미술 내역은 다음과 같이 확인된다. 기아특수강 노동
　　조합, 삼부토건 노동조합, 국민은행 노동조합, 병원노동조합연합(병노련) 문화제, 전국
　　구속수배해고노동자원상회복투쟁위원회(전해투) 집회에 필요한 걸개그림을 그렸다.
　　1993년에 원진레이온 폐업반대 집회를 지원했으며, 중소기업은행의 걸개제작 강습과
　　서울대병원노조의 그림반 강습을 진행했다. 「노동미술창작단 연혁」, 『일하는 사람들

성은 그간의 노동자들과 미술가들의 노력이 거둔 하나의 결실이었다.

## 2) 1991년, 다시 거리와 광장의 미술

1991년 거리와 광장이 다시 열리고 그림이 걸렸다. 4월 26일에 명지
대의 학생 강경대가 총학생회장의 석방을 요구하는 시위를 진압하는 백
골단의 쇠파이프에 맞아 사망한 이후, 이에 항의하는 죽음이 이어지고 전
국적으로 시위가 일어났다. 5월 25일에 성균관대의 여학생 김귀정이 토끼
몰이식 시위진압 도중에 사망했다. 한진 중공업의 노조위원장 박창수는 회
사와 경찰의 노조 와해의 공작 가운데 안양에서 의문의 죽음을 당했다.

죽음을 애도하는 장례집회가 거리에서 치뤄졌고, 수많은 그림이 여기
에 결합했다. 대학생과 미술가들은 걸개그림, 부활도, 만장, 플래카드, 깃
발, 포스터와 전단지, 티셔츠를 준비하고 마련했다. 참여 인원의 수, 물품
의 조달과 제작의 결과물은 규모가 커졌다. 제작에 참여한 단체들은 민
미협의 회원들 이외에 서울민미련과 사회진출추진위원회, 대학생 단체
인 서미련, 서학미련의 학생들이었다.[17] 1987년에 이한열 부활도를 그렸
던 최민화가 다시 그림을 그렸다. 장례식과 집회에 필요한 시각 장치의
준비 상황은 1991년의 『민족미술』에 자세하게 기록되었다.[18]

강경대와 김귀정의 장례식에서 주목되는 것은 87년과 비교하여 변화
한 걸개그림들이다. 강경대의 장례식을 위해 제작된 〈우리가 너를 살리

---

과 함께 하는 현장 미술전』, 민족미술협의회, 1993, 54~57쪽.

17  서울지역 미술학생 사회진출 추진위원회(사진추)는 졸업한 미대 학생들의 사회진출과
    미술운동을 병행할 수 있도록 모색하는 단체로 결성되었다. 서미련은 서울지역미술학
    생회연합을, 서학미련은 서울지역학생미술패연합을 말한다.

18  『민족미술소식』 17호, 1991. 7. 3, 4~7쪽; 「5, 6월 미술투쟁 활동일지 및 보고」, 『민족미
    술』 기관지 11호, 1991. 10. 11, 7~33쪽.

마〉, 〈내 아들을 살려내라〉, 〈강경대는 싸우고 있다〉는 지난 87년의 〈한열이를 살려내라〉와 유사한 구호를 담았다. 그러면서도 달라진 것은 절규하는 어머니의 얼굴, 분노하며 외치는 친구의 표정에서 격정적인 감정이 적극적으로 표현되었다는 점이다.〈도 9-1~9-3〉 바라보는 대학생들의 정서를 뒤흔들어 거리의 열정으로 전환시키려는 의도가 적극적인 감정의 표현으로 드러났다. 사실에 집중했던 〈한열이를 살려내라〉에서는 표현되지 않았던 감정적 적극성이었다. 상상의 유토피아나 힘의 거대한 주체가 아니라, 격정적인 감정의 상태가 걸개그림에 담김으로써, 집회의 대중이 도달해야할 정서적 상태가 이미지로 제시되고 있었다. 이것은 주체가 갖추어야할 감정의 상태가 미리 제안되고 규정되는 방식일 수 있었다.

〈6열사 부활도〉는 최민화와 양상용, 이진석 그리고 두 명의 학생이 제작한 대형의 그림이다.〈도 10-1·10-2〉 6인의 열사는 경찰의 강경대 살해에 항의하며 분신한 대학생 김영균, 천세용, 김기설과 노조 와해 공작 속에 의문사한 노동자 박창수, 산업재해로 사망한 원진레이온의 노동자 김봉환까지 3인의 학생과 2인의 노동자를 강경대와 같이 부활시킨 것이다. 가장 오른쪽에 검찰의 유서 대필 조작사건으로 죽음마저 의혹을 겪게 되는 김기설의 모습이 크게 그려졌다.

인물의 크기와 거리를 조절하여 상반신만을 역동적으로 배치한 가로 7미터 세로 3미터의 부활도는 영화의 스크린처럼 극적으로 죽은 이들을 제시했다. 이들은 마치 액션 영화의 주인공들처럼 거리에 등장했다. 최민화는 정면 대칭의 나열적 구성을 최대한 피하고 얼굴의 크기와 각도를 달리하여 원근법적 역동감을 주려 했다. 중앙에 위치한 강경대는 자신을 죽음에 이르게 한 백골단의 쇠파이프를 부러뜨려 정권의 폭력을 제압하고 있다. 6인의 남성은 영웅으로 부활하여 경찰이 장악한 거리와 광장을

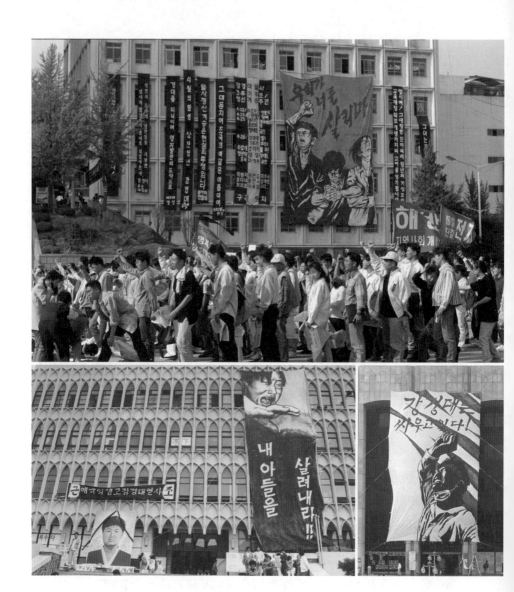

9-1

9-2　9-3

〈도 9-1〉 미술창작단 학생, 〈우리가 너를 살리마〉, 1991.5. 제작, 1994년 명지대의 강경대
　　　　3주기 추모 집회에 걸린 장면.
〈도 9-2〉 이수남, 김용덕, 서숙진, 이진석, 김재수, 최성희, 〈내 아들을 살려내라〉, 연세대학
　　　　교 분향소, 1991.5.
〈도 9-3〉 전대협 비대위 미술창작단, 〈강경대는 싸우고 있다〉, 연세대학교, 1991.5.

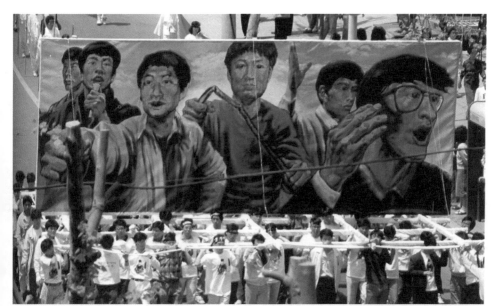

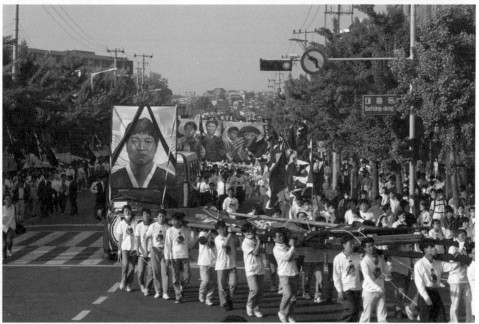

<도 10-1> 최민화, 양상용, 이진석 외, 〈6열사 부활도〉, 1991.5.14.
<도 10-2> 강경대 노제를 위한 운구 행렬, 1991.5.14.

다시 대중의 힘으로 쓸어내려 했다. 최민화는 6인의 '남성'이 그림의 핵심이며, "죽음 앞에 나약한 한 개인이 역사의 흐름에 자신을 순종시킴으로써 얻어지는 남성적이고 역동적인 승리의 힘을 죽음의 분위기에 결부"시키는 것에 집중했다고 말했다.[19] 의도했던 것은 "장중하고 암울한 분위기를 전제로 한 역동성"이었다.

이 부활도는 죽은 자를 살려내어 대중의 힘으로 전환시키는 의도로 충만했다. 여기에는 1987년의 〈이한열 부활도〉에서 상징적 기호로 제시되었던 역사적 의미와 종교적 은유, 그리고 대중의 이미지는 없었다. 슈퍼맨처럼 하늘을 나는 이한열과 대중이 땅 위에서 함께 전진하는 상상력은 죽음 속에서 유머와 의미를 담아냈다. 이와 달리 91년의 부활도에서는 대중의 힘과 역사적 의미가 사라지고 개별자의 물리적, 영웅적 죽음의 시각적 효과가 집중적으로 표현되고 있었다. 이 죽음은 정권을 제압하는 힘으로 반드시 전환될 수 있어야만 했다.

시위 과정에서 사망한 대학생 김귀정의 장례식은 4월부터 이어지는 죽음을 애도하는 고통스런 과정이었다. 김귀정의 장례식은 망자를 애도하여 이를 다시 삶과 대중의 힘으로 전환시켜야 하는 행사였다. 죽음의 의식은 최대의 효과를 발휘할 필요가 있었다. "적들의 손에서 학살의 피가 마르기 전에 선전하라!"는 구호가 되뇌어졌다.[20]

'김대위 미술창작단'은 이 장례식을 잘 조직되고 준비된 시각적 스펙타클로 성공시키려 했다.[21] 장례행사가 치러지고 노제로 이어질 장소인 성

---

19   최민화(회화2분과), 「1991년 5월의 작업메모」, 『민족미술』 기관지 11호, 1991.10, 4쪽.

20   백병원과 성균관대 캠프에 걸려있던 어느 무명 문예인의 격문이라고 한다. 최민화, 위의 글, 6쪽.

21   고 김귀정 열사 폭력살인 대책위원회 산하 문예위원회의 미술창작단. 단장은 최민화였고 조신항, 김용덕, 주완수, 김세현, 양상용, 김연기, 배영환이 단원이었다. 주완수(만화

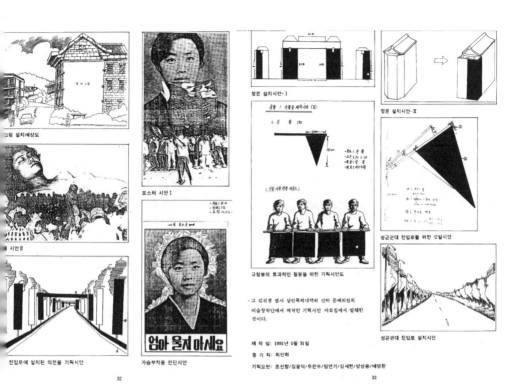

32                  33

<도 11> 김귀정 장례식 시각장치물 시안.

균관대의 입구에서 혜화동 대로까지 이어지는 거리에는 깃발을 꽂았다. 정문에서 금잔디 광장까지의 대성로에는 만장 30점과 300미터 길이의 검은 천을 장식했다. 정문 장식과 육교 장식도 기획했다. 선전을 위한 포스터와 만화 전단지를 만들고, 스티커도 디자인했다. 의식용 대형 영정, 건물에 걸릴 11열사의 영정 걸개그림²⁴⁰×¹⁸⁰cm, 열사의 얼굴을 넣은 대형 만장 13개, 그리고 부활도에 이르는 모든 선전물의 시안이 마련되고 대부분 실현되었다.⁽도¹¹⁾

장례식의 핵심은 12일에 있을 노제의 행렬이었다. 장례행렬의 시각적 재구성은 중요했다. 운구, 영정, 부활도, 만장, 깃발, 풍물, 브라스밴드 등의

---

분과), 「김대위 미술창작단 작업 후기」, 『민족미술소식』 17호, 1991.7.3, 20~21쪽.

위치, 의전대와 투쟁대오와 같은 행렬과 행렬 사이의 간격은 섬세하게 판단되었다. "풍물은 부활도 앞에서, 브라스 밴드는 투쟁대오 앞에서 위치되어야 하며 만장 숲을 사이에 둠으로써 서로 다른 음색을 상생시킨다는 것은 기본"이라고 최민화는 장례행렬의 음악적 감각을 고려했다. 주완수는 행렬 단위의 공간을 최대한 확보하고 길이를 늘려서 장례식에 대한 시민의 관심을 지속시켜야 하며, "행렬을 매스 게임화하여 단위 장례 도구의 쓰임새를 극대화"해야 한다고 보았다.[22] 죽음의 의식이 최대한의 미학을 획득할 때 대중의 동의를 얻어 싸움의 힘으로 전환될 수 있을 것이었다.

세심한 미학적 고려는 장례식 행렬뿐만 아니라 그림의 양식과 설치에도 이루어졌다. 성균관대에 걸린 11열사의 영정 걸개그림과 김귀정의 부활도는 양식적인 면에서 새로웠다.〈도 12〉 건물을 11개의 검은 천으로 덮고 그위에 앤디 워홀의 실크스크린과 같이 그래피컬한 평면으로 처리한 11열사의 영정을 걸은 것은 설치 미술 작업처럼 대담했다. 김귀정 부활도의 분홍색도 마찬가지였다.〈도 13〉 여성 열사 부활도는 가벼운 분홍의 미니멀한 단색을 배경으로 그려졌다. 죽음의 무거움을 역전시키는 것은 김귀정의 옷차림이다. 하늘색 티와 흰색 셔츠, 내려뜨린 긴 머리가 조화를 이뤄 발랄한 1990년대의 여대생 패션을 그대로 드러냈기 때문이다. 옷주름은 섬세하고 복잡하게 묘사하여 자체로 그래피컬한 구성이 고려되었다. 이와 달리 김귀정의 맑게 웃는 얼굴과 한편 춤사위 같기도 하고 한편 예수와 성모 마리아처럼 포용하는 듯 두 팔을 벌린 자세는 초월적인 느낌을 결합시켰다.[23] 최민화는 "대중을 조용히 내려보는 따뜻한 얼굴

---

22 주완수, 위의 글, 21쪽; 최민화 앞의 글, 1991.10, 5쪽.
23 최민화는 11열사의 영정은 팝아트나 디스크 장정 등의 색분해 테크닉을 이용했고, 김귀정 부활도는 앨범사진에서 맑게 웃는 얼굴을 추려내고, 자세는 춤사위로서 "다음 동

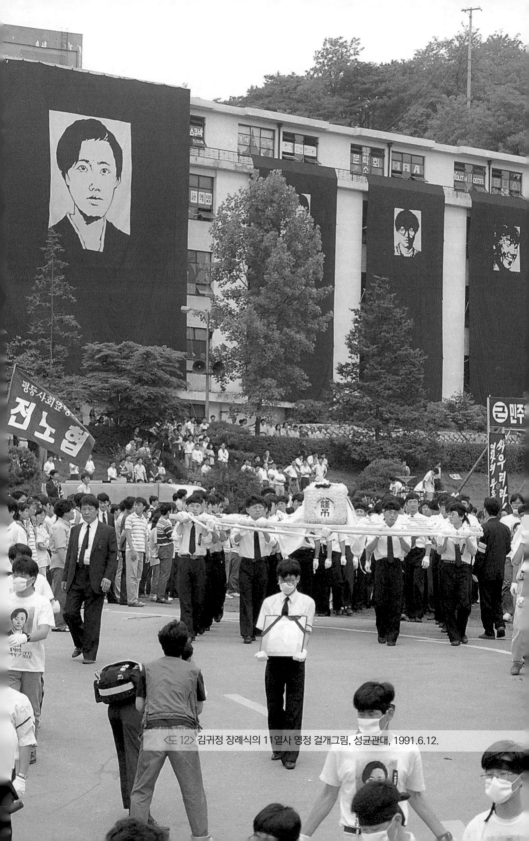

〈도 12〉 김귀정 장례식의 11열사 영정 걸개그림, 성균관대, 1991.6.12.

<도 13> 최민화, 김귀정 장례식 부활도, 1991.6.12.

의 각도"를 고려했다고 한다.

　1991년의 김귀정의 부활도와 걸개그림에서는 거리와 광장의 시각적 장치들의 '미학'이 구체적으로 고려되고 있었다. 그것은 장치의 세부와 전체를 정교하게 계산하여, 대중의 감성을 뒤흔들 힘이 충분한지 효과는 최대인지를 가늠하는 것이었다. 이러한 고려와 가늠은 죽음과 미술이 결합하는 행위보다는 미술 그 자체의 시각적 형식과 표현 방법에 집중되고 있었다.

　최민화는 부활도에서 새로운 시도를 보여주려 했다. 그는 단색의 평면처리와 분홍의 가벼운 서양 색채를 결합한 팝아트적 부활도와 열사도를 선보이면서 교조화된 민족적, 민중적 양식을 거부하고 '통속적 테크닉'을

---

작을 생각하게 하는 정중동의 순간을 동료로부터 제공받아" 제작했다고 한다. 최민화, 앞의 글, 1991.10, 6쪽.

가져왔다고 말하고 있었다.[24] 그는 오염된 것으로서의 상업적 대중문화를 비판했던 '민족미술'의 입장과 달리 상업적 감각을 현재 대중의 감각과 조응하는 것으로 보고, 적극 따라야 한다는 생각을 드러냈다. 걸개그림이 상업적 광고가 포착하는 소비자로서의 대중의 취향을 포함해야 한다는 것이다. 이러한 태도는 걸개그림의 완성도와 효과를 목적으로 삼는 미학적 시선을 발생시키면서 생겨난 것이었다. 미학은 미술가가 노동자, 농민, 학생, 시민 대중 등 외부의 타자와 만나면서 그들의 미술을 거침없이 받아들였던 기왕의 방법에서는 좀처럼 고려되지 않았던 요소였다. 반미학에서 미학으로 전환되는 과정은 미술가들이 찾아간 타자들이 더 이상 박탈된 존재가 아니라 상품 구매의 능력을 갖추고 정치적 주권을 획득한 소비자적 대중으로 대체되는 과정이기도 했다. 미술가는 소비자이자 주권자인 대중을 미학으로 만족시키려 했다. 비미학적 타자성이 미학적 자기동일성으로 전환되는 순간이다.

1987년의 집회가 6·29선언의 승리로 이끌어졌다면, 1991년의 죽음과 이어지는 집회는 그렇지 못했다. 김기설의 유서가 대필되었다는 검찰의 사건 조작이 진실로 알려지고, 학생운동 및 민주화 운동 세력에 대한 윤리적 폄훼가 시도되면서, 집요한 탄압과 구속이 이루어졌다. 그러나 미술운동을 잦아들게 한 것은 오히려 운동 내부의 말들이었다. 역행을 순행으로 회귀시키는 말은 '죽음의 굿판을 멈추라'고 했던 김지하의 언설 뿐만은 아니었다. 미술운동 내부, 민미협 안에서는 1989년부터 현장 미술에 대한 경계와 비판의 말들이 발화되었고 1991년에는 강하게 울리고 있었다.

---

24  최민화, 앞의 글, 1991.10, 6쪽.

### 3) 통치를 넘어, 통치에 의해

— 서울민미련의 통일미술과 구속, 민미련의 해체

1991년이 미술운동의 역사적 흐름에 변곡점이 되었던 것은 통치에 의한 단속이 압도적이었던 해이기 때문이다. 3월에 서울민족민중미술운동연합서울민미련의 작가 13명이 구속, 체포되어 국가보안법 위반 혐의로 재판을 받았다.

서울민미련은 1987년 결성되어 1988~89년간에 빈민, 농민, 노동자들을 만나는 미술활동을 적극적으로 벌였던 '가는패'가 발전하여 재창립된 단체였다. '가는패'의 노동미술 활동은 1988~89년간에 활발했다. 이들은 동성인쇄 노동조합의 파업에 노동자들과 같이 걸개그림을 그리고, 맥스테크 노조의 파업에는 미술학교 프로그램을 지원했다. 영등포구 대림동에는 노동자를 위한 햇살그림터를 열고 노동자를 대상으로 미술강습을 했다. 1989년 6월에 〈민족해방운동사〉 사건으로 '가는패'의 차일환이 홍성담, 송만규 등과 같이 구속되면서 위기를 맞았지만, 1990년 4월에 조직을 정비하고 회원을 확충하여 서울민족민중미술운동연합으로 재구성되었다. 〈노동자〉를 그렸던 정선희가 의장으로 활동했다.

1990년의 서울민미련의 활동으로 중요한 것은 8월의 범민족대회의 걸개그림과 9월에 한국외국어대학교의 벽화를 그린 것이다. 이 두 그림은 1989년 6월에 여대생 임수경이 평양의 세계청년학생축전의 참가를 위한 방북에 성공한 이후에 뜨거웠던 통일운동의 열기를 잘 보여준다.

〈통일을 염원하는 노동자〉는 1990년 8월에 개최된 범민족대회를 위한 걸개그림이다.〈도 14〉 국가체제를 넘어 민족적 결합의 가능성을 타진하는 시민사회의 열망은 범민족대회 추진본부의 결성으로 이어졌다. 서울민미련은 범민족대회에 참가하면서 걸개그림, 벽보 6종, 전단과 신문의

편집 디자인, 기념품 디자인, 일정 안내 책자와 상징 마크를 제작하는 방식으로 행사를 지원했다.

〈통일을 염원하는 노동자〉의 걸개그림은 붉은 티셔츠를 입은 여성이 '노동자'라는 사실을 제목으로 밝히고는 있지만, 도상은 명백히 임수경을 연상시켰다. 실제로 임수경은 붉은 티셔츠에 청바지를 입고 문규현 신부와 함께 판문점을 넘어 귀환했다. 분단의 경계를 넘어간 젊은 여성은 국가체제를 가볍게 뛰어넘는 거대한 신체로 확대되었다. 백두산 천지를 배경으로 붉은 티셔츠를 입고 환하게 웃는 젊은 여성 노동자의 신체는 남한 체제의 타자, 북한을 향한 정념을 또렷하게 형상화했다. 반공주의, 자본주의, 가부장제가 타자화한 북한, 노동자, 여성을 불러내어 거대한 신체로 합성한 이미지가 건물을 덮은 이 순간에 한국사회는 역행의 한 극점에 도달한 듯 하다.

1990년 10월에 서울민미련의 미술가들은 한국 외국어대학교 서울캠퍼스에 벽화 〈통일의 꽃 임수경〉을 제작했다.(도 15) 임수경은 평양축전에서의 모습인 흰 티셔츠에 붉은 꽃을 들고 두 팔을 들어 관중에 호응하는 모습으로 재현되었다. 실제 티셔츠에 찍혔던 평양축전의 로고와 구호는 삭제했다. '통일의 꽃'은 북한에서 제작한 임수경의 활동을 담은 다큐멘터리 영화의 제목이기도 했다.

이 그림이 그려진 1990년에는 남북고위급 회담이 1~3차에 걸쳐 열리고 있었다. 12월 12일에 서울에서 3차 고위급회담이 개최되었던 때에는 북한 『로동신문』의 기자들이 임수경의 집과 모교인 한국외국어대학교를 방문할 수 있었다. 이때에 총학생회에서는 벽화를 축소 제작한 그림을 기자들에게 전달하고 평양외국어대학교에 전달해줄 것을 요청했다.[25] 임수경은 방북 후에 실형을 살고 있었지만, 아이러니하게도 북한의 기자

〈도 14〉 서울민미련, 〈통일을 염원하는 노동자〉 1990.8. 연세대 범민족대회.

<도 15> 서울민미련, 〈통일의 꽃 임수경〉, 한국외국어대학교 벽화, 1990.
<도 16> 북한 노동신문 기자에게 전달된 〈통일의 꽃 임수경〉, 『한겨레』 1990.12.13.

들은 남한의 대학을 방문해 그림을 선물받고 그의 동료들과 대화를 나눌 수 있었다.⟨도 16⟩

벽화 제작에 참여한 서울민미련 회원 박미경은 다음 해 구속되어 재판을 받았다. 법정진술에서 박미경은 미대생으로 고민하던 때에 자기폐쇄적 미술가의 삶에 벗어나 대중과 함께 하는 '가는패'의 활동이 희망으로 다가왔던 경험을 말했다. 또한 외국 미술사조는 잘 알면서 정작 같은 민족인 북한의 미술에 대해서는 몰랐던 무지를 깨기 위해 공부했다고 말했다. 벽화는 학생들에게 설문지를 돌려서 받은 의견을 토대로 밑그림을 잡고 이후에도 의견을 받아 그림을 구성하는 과정을 거쳤다고 했으며, 학생들의 참여와 호응이 좋았다고 증언했다.[26] 박미경은 언론에 공개되고 대중들이 동참한 작품제작을 뒤늦게 국가보안법 위반으로 고지한 정권의 이중적인 태도를 꼬집었다.

⟨통일의 꽃 임수경⟩은 서울민미련의 창작지침을 반영했다. 서울민미련의 「창작지침서」는 "아름다운 자연풍경을 화면에 풍부하게 배치하고", "긍정적인 인물을 화폭에 중심에 위치하게"하며, "인물의 형상이 왜곡되지 않으며, 얼굴표정에 각별한 주의를 기울이고 세부묘사를 소홀히 하지 말 것"을 당부했다.[27] 이를 따라 벽화에는 백두산 천지의 자연이 펼쳐지고, 인물의 자세와 표정은 활기차고 밝은 기운을 발산했다. 세부묘사까지 정연한 리얼리즘 양식을 따른 점도 확인된다.

이 그림이 완성된 직후 1990년 말부터 공안정국이 조성되었다. 정부는

---

25  「임수경씨 집 전격 방문」, 『한겨레』, 1990.12.13; 「북한기자 대학취재」, 『동아일보』, 1990.12.13.

26  「박미경 법정 모두 진술」, 『서울민미련 투쟁소식』 3호, 민족민중미술운동전국연합 산하 서울민미련 대책위, 1991.8.7, 2 · 4쪽.

27  『서울민족민중미술운동소식』 창간호, 1990.8.23.

10월에 범죄와 폭력에 대한 전쟁을 선포하고 경찰 인원을 증가시키며 치안을 강화했다.[28] 크리스마스 다음날 '자민통자유민주통일'의 안기부 수사 내역이 발표되었다. 노태우 대통령이 소련을 방문하고 3차 남북고위급회담이 이루어진 직후였다. "무장 혁명을 기획하여 북한과 연방제 통일을 하려던 전국대학 주사파 학생 200여 명의 지하조직을 적발, 체포하였다"는 공안기관의 발표는 대중의 레드 컴플렉스를 다시 자극하려 했다.[29] 1991년 1월에는 남측의 조국통일범민족연합 준비위 대표자가 구속되었다.

이러한 흐름의 선상에서 1991년 3월에 치안본부는 서울민미련을 이적단체, 반국가단체로 규정하고 국가보안법 위반 혐의로 13명의 작가를 구속, 기소했다.[30] 이들의 구속은 미리 준비되어 있었다. 치안본부는 서울민미련의 소속 작가들의 활동을 초기부터 감시해왔고, 혐의내용도 미리 정한 상태에서 작가를 연행, 구속했다.[31] 국가의 법적 단속은 물리적으로 작가들의 활동을 제약하고 정신을 위축시키는 것이었다.

서울민미련의 작가들과 민미련의 작가들은 항의를 표현하는 전시를 통해서 어려움을 이겨나가려 했다. '서울민미련 탄압분쇄와 구속미술인 석방을 위한 미술전'인 《나의 조국전》1991.6.26~7.2, 인사동 제3갤러리이 민미련에 의해 개최되었다.〈도 17·18〉 전시된 작품은 그해 1월에 그림마당 민에서 개최된 서울민미련의 《민중의 힘》전에 나왔던 작품들이 다수였다.[32] 유진

---

28    민주화운동기념사업회 한국민주주의연구소 편, 『한국민주화운동사3』, 돌베개, 2010, 431~433쪽.
29    「자민통 수사 안기부 발표」, 『동아일보』, 1990.12.26.
30    정선희, 박미경, 유진희, 최애경, 오진희, 최열, 이성강, 김원주, 임진숙, 조정현, 최민철, 이진우, 박영균 등 모두 13명이 구속, 기소되었다. 이들 중 8명은 1심 집행유예로 풀려났다.
31    「서울 민미련 이적단체 조작사건의 진실1」, 『서울민미련 투쟁소식 2호』, 민족민중미술운동전국연합 산하 서울민미련 대책위원회, 1991.6.26.
32    최열, 「사실주의 미술의 미래」, 『가나아트』, 1991.3·4.

희의 〈파업에서 해방으로〉는 노동조합의 파업 프로그램의 한 장면을 담았다.〈도 17〉 노래와 춤을 나누면서 서로 힘을 북돋아 주는 장면을 명랑함이 전달되도록 묘사했다. 오진희의 〈여기 다시 살아〉는 흰 장갑에 머리끈을 동여맨 문화선전대원이 집회 도중에 느끼는 감정을 담아냈다.〈도 18〉 그는 마음 깊이 벅차오르는 듯 잠시 움직임을 멈추고 있다.

전시를 추진한 백은일민미련 중앙위원은 이들의 그림이 북한의 문예이론에 입각한 사회주의 리얼리즘이라는 검찰의 주장을 반박하기 위해서 그림을 보여준다고 말했다. 민미련 의장 송만규는 "이번 사건처럼 공개적인 미술조직의 사상성을 문제 삼는 경우는 유례가 없다"고 비판했다.[33] 전시는 이들에게 부여된 음험한 반국가세력의 이미지를 탈각시키고 정당한 사상과 미학을 가진 작가들임을 밝히기 위해서 필요했다. 1991년 12월에는 정선희, 최열, 박영균, 이진우, 차일환 5인의 구속, 수감자들을 위한 전시회가 개최되었다.[34] 부당한 수사의 진실을 밝히기 위해 작가들의 법정진술을 담은 『서울민미련 투쟁소식』이 3회에 걸쳐 발행되었다. 작가들은 국제 앰네스티에 호소하여 양심수임을 밝히고 사면과 출옥을 요청했다.

용공미술의 혐의는 이탈과 변이의 미술에 줄기차게 씌워져 온 주술적, 신화적 낙인에 불과했다. 그러나 물리적 구속은 미술가들의 행위를 차단했다. 작가들이 구속되자 서울민미련은 해체상태에 놓였다. 이들은 1992년에 《일어서는 역사전》그림마당 민, 1992.9.4~10을 개최하여 재결집의 계

---

33  「창살 넘어 예술혼 나들이 민미련 작가 평론가 석방촉구 미술전」, 『한겨레』, 1991.6.28.
34  차일환은 1989년 민족해방운동사 사건으로 구속되었다가 집행유예로 풀려난 뒤에, 심문과정의 고문사실을 폭로했다. 그는 서울민미련 사건 이후에 관련자로 다시 수배되었는데, 경북 영양군 수비면에서 농사를 짓고 있다가 1991년 9월에 국가보안법 위반 혐의로 연행되었다.

|     |     |
| --- | --- |
| 17  | 18  |
| 19  | 20  |

〈도 17〉 유진희, 〈파업에서 해방으로〉, 1991.
〈도 18〉 오진희, 〈여기 다시 살아〉, 195×100cm, 1991.
〈도 19〉 박영균, 〈편지〉, 1992.
〈도 20〉 박미경, 〈소음투쟁〉, 천에 유채, 140×150cm 1992.

기를 마련하려 했다.[35] 전시된 작품은 작가의 옥중 생활을 생생하게 그려 담았다.⟨도 19·20⟩ 박영균은 좁은 독방에 쌓아놓은 책들 위로 편지를 읽는 자신의 모습을 담담히 그렸고, 박미경은 창살 밖으로 항의의 발언을 외치며 결기를 잃지 않으려는 노력을 표현했다.

그러나 전시를 통한 재결집이 단체의 활동을 재개시키지는 못했다. 다음 해 초에 서울민미련의 모단체라 할 민미련이 해체를 선언한 것이다. 민미련은 1993년 1월 9~10일에 전주의 기독교여성복지관에서 총회 및 해소식을 갖고 전국 단위 연합체 운동이 끝났다고 선언했다.[36]

선언의 내용을 보면 해체 이유가 오로지 외적 폭력 때문만은 아님을 짐작하게 된다. 공동의장홍성담, 송만규은 「다시 씨앗을 뿌리며」에서 "고여있는 물은 썩게 마련입니다. 골짜기에서는 끊임없이 맑은 물이 흘러나오고 있습니다. 민미련이 이러한 물의 흐름을 막는 불필요한 제방의 역할을 할 수 없습니다"라고 말했다. 민미련은 스스로를 흐름을 막는 제방이라고 보고 있었다. 운동은 흐르지 못하고 있다는 판단이 내려졌다.

이 글은 시대의 변화와 역사의 흐름에 몸을 맡기되, 조직이 아니라 삶과 사람 중심의 운동으로 전환할 것을 요청하고 있었다.[37] 조직의 무거움이 개인을 구속한다는 인식이었다. 해체식에 참여한 한 작가의 "창작의 질을 높이고 무장된 전업적 미술활동가가 안정적으로 존재하는 환경"을 만들어야 한다는 언급을 보면, 생계문제의 어려움과 창작활동에 대한 아쉬움도 드러났다. 조직의 유지가 부담이 되고, 노선과 이념이 활동을 규

---

35 「서울민미련 일어서는 역사전」, 『한겨레』, 1992.9.3. 홍성담이 1992년 8월 초에, 정선희와 최열이 9월 말 출옥했다.

36 「민미련 조직활동 깃발 내려」, 『한겨레』, 1993.1.12.

37 「다시 씨앗을 뿌리며」, 『제6차총회자료집』, 민족민중미술운동전국연합, 1993.

제하며, 더 이상 만나야할 타자가 없어지자 운동의 흐름은 멈추어 고였다.

이탈과 변이를 질주해온 미술이 흘러야 할 방향, 타자를 찾지 못했음을 고백한 순간이었다. 통치의 물리적 폭력이 흐름을 차단하는 역할을 했던 것은 일차적이었다. 그러나 흘러야 할 방향을 찾지 못한 이유는 한국사회의 변화에도 있었다. 1992년 말 민간인 김영삼이 대통령에 당선됨으로써 적어도 군부세력은 정치권력의 중심에서는 빠져나가게 되었다. 냉전이 해체되고 남북의 교류가 진행되어 공산주의와 북한에 대한 금기는 완화되었다. 작가들의 표현과 주제의 영역은 고군분투의 결과 이전보다는 확대되었다.

말하자면, 통치가 분할했던 가시성의 경계들이 변화했다. 그 변화를 추동한 것은 미술운동이었지만, 통치성도 세계와 운동에 대응하며 변화했다. 동시에 통치의 경계를 넘는 흐름을 단속하는 강도는 더 거세졌다. 어떤 흐름은 차단되고 어떤 흐름은 넓어진 통치와 치안의 경계 안으로 흡수되었다. 민미련의 작가들과 서울민미련의 작가들에 대한 단속은, 통치가 분할한 경계 외부의 활동을 차단하고 경계 내부로의 흡수를 가속화시키는 역할을 했다.

## 2. 전시장 미술로─미술시장의 확대와 국가의 흡수

### 1) 생계의 문제와 미술가적 정체성

미술가는 어떻게 자신의 삶을 유지시킬 수 있을 것인가. 미술가적 정체성에 적합한 방법은 전시장에서 작품을 선보이고 시장에서 작품을 매매하는 것이다. 그러나 시장에서 성공하는 것은 쉬운 일은 아니었다. 학

원의 강사, 학교의 교사와 교수로 미술을 가르치거나 디자인업체, 공방, 기획사, 제작사 등의 생산과 유통업에 종사할 수도 있었다. 그런데, 지역 미술단체에서 노동조합과 결합하는 현장 미술 활동을 할 경우, 과연 생계를 어떻게 유지할 수 있을 것인가. 현장 미술 활동은 대가 없이 이루어질 수 있을까. 대학을 졸업하고 현장 미술 활동을 했던 작가들의 생계는 절박하게 다가오는 문제였다.

작가들은 미술단체의 현장 미술 활동에 드는 비용을 개인적인 경제활동이나 아르바이트 등으로 충당했다. 그러나 이것은 각별한 노력이 필요한 것이었다. 조직에 필요한 상근자들의 생활의 문제가 대두되고, 경제적 합리성으로 문제를 해결해야 한다는 목소리가 있었다. 민미련의 기관지 『미술운동』 8호의 「조직의 생활력을 높이자」라는 글은 이러한 상황을 타개하기 위한 몇 가지 사항들을 제안했다. 전시해서 작품을 매매할 경우 일정한 금액을 단체에 입금시키고, 걸개그림 등을 그릴 경우 요청단체에 예산서를 작성하여 제작비를 받고, 개인적으로 아르바이트를 하는 이들은 금액의 얼마를 단체에 입금하고, 회원들이 회비를 걷는 방식으로 조직의 상근활동가를 유지할 수 있도록 해야 한다는 것이다.[38] 미술패에서 활동했던 대학생 시절을 벗어나 사회에 진출하며 운동조직에서 활동하기를 원한다면 이러한 문제를 고민해야 했다.

특히, 활동비와 제작비의 문제는 우선적으로 해결할 필요가 있었다. 미술품 제작은 맨손으로 이루어지지는 않기 때문이다. 노동미술 활동을 했던 인천의 단체 갯꽃은 1989년에 걸개그림과 깃발, 포스터, 판화 그리고 티셔츠와 손수건, 머리띠 등을 제작하고 적절한 비용을 받을 수 있도

---

38    중앙위원회, 「조직의 생활력을 높이자」, 『미술운동』 8호, 민족민중미술운동전국연합, 1991.4, 26~31쪽.

| 품명 | 규격 및 특징 | 수량 및 가격 | | | | | | 비고, 제작기일 |
|---|---|---|---|---|---|---|---|---|
| | | 50 | 100 | 300 | 500 | 1000 | 5000 | |
| 티셔츠 | 반팔라운드(흰색) | 3,300 | 2,800 | 2,400 | 2,200 | 2,000 | 1,800 | 이도추가 |
| | (진색) | 3,600 | 3,100 | 2,700 | 2,500 | 2,300 | 2,100 | (150원 추가) |
| | 반팔카라 (단색) | 5,000 | 4,500 | 4,000 | 3,800 | 3,600 | 3,400 | |
| | (색배합) | 6,000 | 5,500 | 4,800 | 4,500 | 4,200 | 4,000 | |
| | 긴팔라운드(16수) | 4,500 | 4,000 | 3,600 | 3,300 | 3,000 | 2,800 | 포장비 (150원) |
| | (맨투맨) | 5,500 | 5,000 | 4,500 | 4,300 | 4,100 | 4,000 | |
| | (색배합) | 6,000 | 5,300 | 5,000 | 4,800 | 4,500 | 4,200 | |
| | 긴팔카라 (16수) | 5,500 | 5,000 | 4,300 | 4,100 | 3,900 | 3,700 | |
| | (흑양면) | 6,000 | 5,500 | 4,800 | 4,500 | 4,200 | 4,000 | 제작기일 |
| | (색배합) | 7,000 | 6,000 | 5,300 | 5,000 | 4,700 | 4,500 | 7~10일 |
| | 긴팔모자 (단색) | 6,000 | 5,300 | 4,700 | 4,500 | 4,200 | 4,000 | |
| | (색배합) | 7,000 | 6,000 | 5,200 | 4,800 | 4,600 | 4,400 | |
| | 긴팔 이중에리 | 7,000 | 6,000 | 5,500 | 5,200 | 4,800 | 4,500 | |
| 손수건 | 35 × 35 | 800 | 700 | 600 | 550 | 500 | 450 | 5~14일 |
| | 45 × 45 | 1,000 | 800 | 750 | 700 | 650 | 600 | |
| | 52 × 52 | 1,200 | 900 | 850 | 800 | 750 | 700 | |
| 머리띠 | 단면 6 × 110 | 850 | 650 | 550 | 450 | 400 | 350 | 5~14일 |
| | 6 × 150 | 900 | 700 | 600 | 500 | 430 | 380 | |
| | 6 × 180 | 1,000 | 750 | 650 | 550 | 470 | 420 | |
| | 양면 6 × 150 | 2,600 | 1,800 | 1,400 | 1,150 | 1,000 | 900 | |
| | 6 × 180 | 2,800 | 2,000 | 1,600 | 1,300 | 1,100 | 950 | |

연락처: (032) 868 - 5220

주소 : 인천시 남구 도화 1동 448 - 1 제일비디오 2층
　　　인천 미술패 '갯꽃'

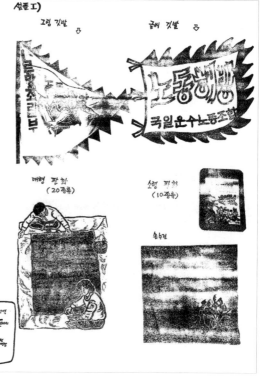

<도 21> 갯꽃 공방품목 안내서.

록 규격에 따른 가격을 명시한 공방품목 안내서를 만들었다.[39] <도 21> 부천에서 흙손공방을 운영했던 김봉준은 노동조합을 위한 미술품과 여러 선전용품을 제작했다. 이것은 기부나 증여가 아니었고 조합이 비용을 지불하는 방식으로 이루어졌을 것으로 추측된다. 흙손공방은 노동조합 주최의 전시회를 기획하여 조합활동비로 충당할 수 있는 방향도 모색했다. 이 경우 전시를 통해 흙손공방의 작가도 작품을 매매할 수 있었다. 말하자면, 현장 미술 활동에 있어서 경제적 합리화의 문제가 연구되어야 했다. 자본주의 사회에서 미술가 역시 노동력을 팔거나 노동의 생산물을 팔아 생계를 유지해야하는 조건속에 있기 때문이다.

---

39　민주화운동기념사업회 오픈아카이브 등록번호 441630.

「화가 ㅎ씨의 이야기」는 당시 미술단체에서 활동했던 작가의 어려움을 재치있는 콩트로 그려냈다. 이 글을 쓴 권산은 부산미술운동연구소와 민미련에서 활동했다. 미술가 ㅎ 씨는 단체의 기획 전시회에 낼 그림을 구상하는 한편으로 현장에서 걸개그림을 공동으로 제작하는 작업을 병행했다. 전시장 미술과 현장 미술을 동시에 수행한 셈이다. 이에 더하여 미술학원 아르바이트로 생계를 해결하는 고달픈 나날을 보내고 있다. 그는 "라면을 밀어넣고 나면 ㅎ 씨는 학원으로 가야한다. 밥의 해결을 미술학원 강사로 해결하고 있기 때문이다. 그걸 우리는 아르바이트라고 부른다. 아! 바로 이 대목이 가장 불쌍하다. 낮에는 사대 매판 미술을 없애보려고 골몰하고 저녁에는 사대 매판 미술의 씨앗을 뿌리러 간다! 무슨 짓인가!"[40]

미술이 이탈하고 변이해 나가는 극한에서 맞닥뜨린 또 다른 한계였다. 통치의 탄압은 물리적, 법적으로 운동의 흐름 자체를 차단해나갔다. 그러나 미술가 자신의 삶이 자본주의적 회로 안에 놓였다는 것, 자본의 흐름 안에 들어가지 않는다면 삶 자체가 불가능하다는 사실은, 미술이 도달했던 극한의 지점에서 다시 본래의 자리로 되돌리는 압박으로 작용했다. 이러한 생계의 압박은 미술가가 수입을 확보할 수 있는 통로가 다변화하고 미술시장의 가능성이 확대되는 상황에서 더 커질 수밖에 없었다. 요컨대, 한국의 자본주의는 1980년대를 거치면서 다른 가치들을 흡수해 나가는 구심력으로 작용할 만큼 성장해 나갔던 것이다. 그 구심력은 자본의 흐름을 이탈했던 역행의 움직임들을 다시 자본을 향하도록 순행시켰다.

---

40  권산, 「화가 ㅎ씨 이야기」, 『미술운동』 8호, 민족민중미술운동전국연합, 1991. 4, 42~54쪽.

## 2) 미술시장에서의 성공과 국립 미술관에서의 전시

미술가가 본연의 정체성을 찾아서 소명의 자리인 전시장 미술로 회귀해야 한다는 목소리는 1989년부터 본격적으로 들려왔다. 이때에 민중미술의 주요작가들이 미술시장 내에서 가능성을 확인하고, 비평과 담론에서 그 성과를 인정받기 시작했다. 1988년의 올림픽에 즈음하여 미국에서 개최된 민중미술전이 보도된 것이 1989년 초였다. '현실과 발언' 작가 가운데 가장 나이가 많은 손장섭은 1989년의 『월간미술』 1월호의 특집 작가로 선정되었다. 민미협의 초대 대표를 지냈던 손장섭에 대해서 원동석은 「치열한 의식, 부드러운 시선」이라는 평문을 썼다. 작가 이성부와의 대담에서 손장섭은 "미술인들도 이제는 세계에 대하여 발언을 해야하는 시대가 왔습니다"라고 말했다. 이어서 그해 가을의 '화랑미술제'에서 손장섭은 샘터화랑의 대표작가로 선정되었다.[41] 이것은 중요한 신호였다. 민중미술의 작가들이 시장에서도 선택받을 수 있는 가능성을 확인한 것이다.

미국의 민중미술전이 보도되고 손장섭이 시장에서 선택된 1989년은 민중미술이 미술장 내에서 상징자본과 경제자본을 획득하면서 그 위치가 마련되었던 시기였다. 이 해에 『월간미술』은 1980년대의 한국미술을 정리하고 민중미술의 주요 작가들에게 미술장에서의 위치를 부여하는 비평적 작업을 수행했다. 『월간미술』은 1989년 10월호부터 12월호까지 연이어 1980년대 미술을 정리하고 1990년대 미술을 전망하는 특집기사를 실었다.

10월호에는 15인의 평론가들이 1980년대 한국미술을 대표하는 작가

---

41    1989년 9월의 한국 화랑미술제가 9월 2일부터 10일까지 호암갤러리에서 개최되었다.
      여기서 손장섭이 샘터화랑의 작가로 선정되었다.

를 선정했는데, 여기에 민중미술의 작가들이 다수 선정되었다. '비판적 리얼리즘'에서는 임옥상, 황재형, 김정헌, 민정기, 이종구가, '정치사회적 주제'에서는 신학철, 박재동, 박불똥, 손장섭, 최민화가, '전통양식과 미의 식의 재발견'에서는 오윤, 김봉준, 이철수가, '현장 미술의 부상'에서는 홍 성담, 최병수, 김인순이 선택된 것이다. 여기서 확인되는 것은 민미협과 민미련으로 구분된 민중미술 진영에서 민미협의 작가들이, 지방과 서울 로 구분할 경우에 서울 지역의 작가들이, 현장활동의 미술가보다는 전시 장 작가들이 선호된 것이다. 이때에 선정된 작가군은 이후에도 민중미술 을 대표하는 작가들로 간주되었다.

이때에 민중미술의 역사적 의의를 규명하면서 동시에 작품 가운데에 서 예술성과 완성도를 기준으로 유의미한 것과 그렇지 않은 것을 나누는 비평적 구획작업도 진행되고 있었다. 1989년 11월호에 실린 원동석의 비평 「민중미술의 한계와 가능성」은 민중미술이 얻은 확고한 미술사적 지위를 고지하고 동시에 민중미술 안에서 역사적, 비평적 정리를 할 시점 임을 알렸다.[42]

원동석은 1980년대 미술의 성과는 '민족민중계열'의 작가들이 단연 우세한 수치를 점한 사실에서 찾을 수 있다고 말했다. 당시 비평적 이슈 였던 '후기 모더니즘'을 가져온 모더니즘 비평가들이 민중미술을 억누르 려 해도 "역사의 판정은 끝난 것"이며 주도적 흐름은 뒤바뀔 수 없다는 것이다. 그러나 원동석은 민중미술의 역사적 의의를 확인하면서 동시에 현장 미술의 한계를 지적하고 비판했다. 즉, "조직 운동의 측면에서 활발 한 논의와 실천이 행해져 왔음에도 불구하고 상대적으로 창조적 미학 논

---

42    원동석,「민중미술의 한계와 가능성」,『월간미술』, 1989.11, 49~54쪽.

의와 작품의 향상이 양적으로 증가한 만큼 질적 비약에 미치지는 못하였다"는 평가를 내렸다. 이것은 현장 미술이 질적으로 미숙하고 불완전함을 지적하면서 반복되어온 오래된 언설이었다. 그는 전시장 미술의 선배 작가들과 현장의 후배작가들을 구분하여 평가했다. "선배들의 작품을 능가하는 후진 작가의 탁월성은 (…중략…) 이념의 급진성에 있는 것이 아니라 그것을 예술적 상상력으로 담아내고 형상화해내는 능력의 심도에 있는 것"이라고 말했다. 현장과 조직중심의 활동을 하는 후배 작가군들은 이념적으로 급진적일 뿐 작품성과 질적 완성도는 낮으며 예술성에서 한계를 보인다는 지적이었다.

원동석의 관점은 당시에도 활발하게 진행되던 현장 미술 작업을 '예술성'과 '전문성'으로 분별하고 정리하는 시선을 드러냈다. 말하자면 정전화될 작가들을 추려내어 상징자본을 수여하고 위치를 부여하는 미술장 내의 통치성이 비평을 통해서 작동했던 것이다. 초기에 모더니즘 비평가들이 '현실과 발언'의 다다적인 작업에 제시했던 비평적 기준이 '예술성'과 '완성도'였다. 이를 민중미술 안에서도 현장의 젊은 작가를 분별하는 기준으로 제시한 것이다. 이것은 작가와 작품을 선별하여 권위를 부여하고 정전화하는 작업이기도 했다. 요컨대, 가장 좋은 작품을 선별하여 희소재로 만들고 상징적 명예를 부여하는 작업이 비평의 차원에서 진행되고 있었다.

민중미술이 시장에서 폭넓게 자리를 잡은 것은 1991년으로 보인다. 1991년 초에 '신민중미술'이 대두하여 제도권미술과 교류하고 있다는 기사가 『조선일보』에 실렸다.[43] 기사가 말한 '신민중미술'이란 새로운 주제

---

43  「제도권과 교류, 신민중미술 대두」, 『조선일보』, 1991.1.17.

와 방법을 갖춘 신민중미술이 실체로 등장한 것이 아니라, 당시 화랑에서 전시되는 민중미술 계열 작가들이 많아진 현상을 가리킨 것이었다. 임옥상, 박불똥, 권순철, 이종구, 강요배, 민정기, 김봉준, 황재형, 홍순모, 심정수 등 약 15명의 민중미술계열 작가들이 가나화랑, 학고재, 가람화랑 뿐만 아니라 호암갤러리에서 전시를 갖게 되었다는 것이다. 기사는 일부 작가들에 대한 선호도는 높아서 "오윤의 판화는 품절, 신학철도 구하기 어렵다"고 보도했다.

가나화랑은 1984년에 이미 신학철의 작품을 구매한 이력이 있었다. 가나화랑을 포함해서 학고재, 가람화랑, 호암갤러리 등은 1980년대 들어 신설된 화랑들이었다. 요컨대 1980년대에 경제성장으로 생겨난 신생 구매자들과 신설 화랑이 새로운 시장을 형성했고, 민주화의 상징자본을 담지하게 된 민중미술 작품의 전시와 매매가 증가하게 되었다. 말하자면, 구매와 전시 향유층 가운데 민중미술을 수용할 수 있는 취향을 갖춘 계층이 형성된 것이다. 말하자면 민중미술이 계층적 아비투스로 수용되었다. 이를 잘 보여주는 것이 1991년 『월간미술』 12월호의 「국내작가 작품가격표」였다. '현실과 발언'의 김정헌, 손장섭, 노원희, 민정기, 임옥상, 백수남, '임술년'의 이종구, 황재형 그리고 신학철의 그림값이 형성되어 시장의 한 축으로 인정을 받고 있었다.[44]

민중미술 계열의 작가들이 시장에 전면적으로 받아들여진 상황에서, 민미협에서는 시장에서 수용되기 힘든 현장 미술 활동에 대한 비판의 목소리가 커졌다. 전시장 미술에 집중해야 한다는 발언은 이미 1989년 민미협의 '민족미술대토론회'에서 말해졌다. 유홍준은 "사실 미술가에게

---

44 「국내작가 작품 가격표」, 『월간미술』, 1991.12, 170~175쪽.

있어 진정한 현장은 전시장"이라는 점을 깨달을 필요가 있다고 충고했다.[45] 1991년에 성완경은 '전시장 미술을 다시 보자'라는 주제로 민족미술학교에서 강연했다. 그는 예술이 "무엇보다도 탁월한 것, 성공한 것, 잘 만든 것, 훌륭히 제작하는 것으로서의 활동"이며 사람들은 그것을 보고 싶어한다고 말하고 전시장 미술로의 회귀를 요청했다.[46]

기실 민미협이 이러한 강연을 기획한 것 자체가 내부의 변화된 기류를 말해주는 것이기도 했다. 특히, 1991년 초두에 발행된 『민족미술』에 실렸던 김지하의 글 「생명의 미술로!-90년대 민족민중미술운동에의 한 제안」은 중요하다.[47] 이 글은 심정수의 전시를 관람하고 그 감상을 적은 글이었다. 김지하는 심정수의 조각을 높이 평가하면서 현장 미술을 비판했다. 그는 걸개그림이 "참된 '교양'일 수 없으며, 그저 저급한 '선동'일 뿐"이라는 오래된 비판을 반복했다. 더 나아가 김지하는 젊은 작가들을 꾸짖으면서 "겸손하게 '현발<sup>현실과 발언</sup> 배우자!' 해야한다"고 충고했다.[48] 김지

---

45  심광현, 「제5회 민족미술대토론회를 마치며」, 『민족미술』 소식지 6호, 1989.10, 12쪽.
46  성완경, 「'전시장 미술' 다시 생각해보자」, 『민중미술, 모더니즘, 시각문화』, 열화당, 1999, 117쪽. 이 글은 1991년 2.1~2.9에 개최된 제2회 '민족미술학교'에서 '전시장 미술(양화)'에 관한 강연문을 재수록 한 것이다.
47  『민족미술』 기관지 11호, 1991.1.19, 24~49쪽.
48  김지하, 「생명의 미술로!」, 『민족미술』 기관지 10호, 1991.1, 30·44쪽. 그는 심정수의 조각을 평하는 이 글에서, "'현실과 발언'은 부자다. 스스로 자랑스러워해야 할 일이다. 그리고 젊은이들은 '현발 죽어라!' 대신 겸손하게 '현발 배우자!' 해야한다'라고 하면서 현장 미술에 위축된 '현실과 발언'의 위상을 높이려 했다. 또한 당시 맑시즘적 경도를 보였던 걸개그림을 신랄하게 비판하면서, "사실 요즘의 대형 걸개그림에 조직된 역사는 그 방면 사회과학 논문들의 보다 섬세하고 정제된 역사 이해하고는 비교도 안될 정도로 '폭력적으로 단순화된 역사'다. 따라서 참된 '교양'일 수 없으며 그저 저급한 '선동'일 뿐이다. 이것은 내용에 있어서도 역사에 대한 중대한 왜곡일 뿐 아니라 예술로서는 참담한 타락을 자초하는 것이다'라고 지적했다. 다만, 과감하게 전통적 요소들을 차용한 점, 그리고 오윤 등의 '현실과 발언'과의 연관을 보이는 요소가 훌륭하다고 지적했다.

하가 『민족미술』에 밝힌 보수적 예술관과 현장 미술에 대한 비판적 태도는 이후의 행보를 스스로 예견하는 것이었다. 김지하는 강경대의 경찰에 의한 사망 이후에 대학생들의 분신과 시위가 이어지던 1991년 5월 5일 『조선일보』에 "죽음의 굿판을 당장 걷어치워라"는 발언을 던지며 운동의 흐름을 중지시키려 했다. 김지하의 발언은 김기설의 유서를 운동단체의 인물이 대필했다는, 지금은 조작으로 밝혀진 사건과 서강대 총장 박홍의 '배후설'로 이어지면서 시위에 대한 강경한 진압을 정당화하고 정치적 국면을 전환시키는 효과를 발휘했다.

이 시기에는 국가가 운동의 흐름을 단속하고 있었다. 1991년초부터 시작된 공안정국 속에서 서울민미련의 작가들은 국보법 위반으로 대거 구속되었다. 동시에 미술운동 내적으로도 예술성을 앞세우며 현장 미술의 철회가 요청되었다. 요컨대 미술운동의 내부와 외부에서 이탈과 변이의 흐름을 차단하는 치안의 분별과 배제가 물리적으로, 이념적으로 이루어졌다.

거리와 광장의 미술이 잦아들었던 1991년 가을에, 기관지 『민족미술』의 기사들은 변화한 운동 내부의 담론적 지형들을 보여주고 있었다. 「제언-미술운동의 현재와 우리들의 자세」는 운동의 전망 부재를 말하면서, 사실상 현장 미술을 중지하고 미술운동에 있어서 민중 혹은 노동자 계급 중심성을 철회할 것을 요청하고 있었다. 이 글은 미술을 정치에 환원시키지 말고 다면적인 영향력을 가질 수 있도록 노력하며, 미술작품이 가지는 창조성에 적극적으로 의미를 부여하여 "이를 저해하는 모든 관념으로부터 탈피해야 한다"고 말했다. 또한 같은 호에 실린 좌담기사 「현단계 문화상황을 어떻게 볼 것인가-포스트모더니즘 논의와 관련하여」에서는 80년대식 미술운동의 민중주의를 근본적 한계로 보고, 시대적 변화를

어떻게 수용할지를 논의했다. 공산권의 해체에 따라 사회주의가 이론이나 실천에서 실패한 점도 지적되었다. 이들은 포스트모더니즘론을 경계하면서도 그 담론적 유행의 힘을 깊이 의식하면서 90년대의 사회문화적 조건에 따라 미술운동이 달라져야 한다는 인식을 드러냈다.[49]

현장 미술을 비판하거나 청산해야 한다는 발언이 이루어지는 한편으로, 시장과 전시장에서 민중미술은 자리를 잡고 안착해 가고 있었다. 임옥상은 1991년 1월에 호암갤러리에서 전시회를 성공적으로 마치고, 4월에 대구, 부산, 광주의 갤러리에서 순회전을 열었다. 그의 호암갤러리 전시는 대기업이 운영하는 주요 화랑에서의 전시라는 점에서 주목을 끌었다. 몇몇 작품이 전시되지 못했으나,[50] 이른바 민중미술 화랑 수용의 성공적 사례로 간주되었다. 그는 가나화랑의 전속작가로 활동하는 자신에 대해서 "자본주의 사회에 사는 이상 전속 작가가 되든 안되든 모두 자본주의의 규정성에서 벗어날 수 없"기 때문에 전속작가를 받아들였다고 말했다.[51]

그는 제2회 가나미술상1992을 수상했다. 가나미술상은 민중미술 작가들의 작품을 다수 구입 소장한 가나화랑이 제정한 상이었다. 가나화랑은 1989년에 미술저널 『가나아트』를 창간함으로써 비평과 담론에 영향력을 발휘하려 했다. 이 저널에는 민미협의 비평가들이 활동하면서 민중미술 작가들에 대한 소개 기사를 전폭적으로 실었다. 『가나아트』는 1980년대를 거치면서 성장한 중견 미술자본의 미술취향이 민중미술을 적극

---

49 이영욱, 「제언-미술운동의 현재와 우리들의 자세」와 「좌담-현단계 문화상황을 어떻게 볼 것인가-'포스트모더니즘' 논의와 관련하여」, 『민족미술』 기관지 11호, 1991.10, 34~50·82~91쪽.

50 이영준, 「우리 시대 리얼리즘의 또 다른 모습-임옥상 개인전」, 『민족미술소식』 15, 1991.2.20, 14쪽.

51 임옥상, 「전시회를 마치고」, 『민족미술소식』 17, 1991, 18쪽.

〈도 22-1〉 『가나아트』 1988.5·6 표지. / 〈도 22-2〉 최병수, 〈반전반핵도〉, 『가나아트』 1989.11·12 표지.

적으로 포괄해 나갔던 양상을 잘 보여준다. 가나아트의 창간호<sup>1988년 5·6월</sup>호는 임옥상을 특집작가로 여러 페이지를 할애하여 소개하였으며, 1989년 마지막호<sup>11·12월호</sup>는 80년대 미술운동을 총결산하는 특집기사를 실었다.〈도 22-1·2〉 심광현, 이태호, 최석태, 이영철, 홍선웅, 박신의 등 민미협에서 활동했던 평론가와 작가들이 필자로 나서서 소집단운동, 현실주의, 현장 미술, 평론, 미술탄압 등의 주제기사를 실었다. 최병수의 걸개그림 〈반전반핵도〉를 표지에 내건 『가나아트』는 미술운동의 여러 부면들을 조명하면서 현장 미술에 대한 적극적인 평가와 역사쓰기를 담아내고 있었다.

미술시장은 1990년대 들어서 넓어졌다. 김귀정과 강경대의 부활도를 그렸던 최민화는 1991년 3월에 강남의 토아트 스페이스에서 전시회를 개최할 수 있었다.[52] 개인적인 체험에서 길어올린 주제들을 독특한 붓질

---

52   최민화, 「25일 개인전 화가 최민화씨」, 『한겨레』, 1991.3.22.

과 분홍색의 배경으로 담아낸 그림들이었다. 이 분홍색은 김귀정의 부활도에도 사용되었다. 1992년에는 강요배가 학고재화랑에서 전시를 열었고 박불똥과 민정기가 금호미술관과 가람화랑에서 전시를 열었다. 박불똥은 특유의 포토몽타주 작품을 전시했다. 1993년에 강남의 미호화랑에서 열었던 김봉준의 개인전은 가족을 주제로 한 것으로, 성공적이라고 할 수는 없었지만 가능성을 알려준 것이었다.[53]

1993년에는 민미협의 변화가 확연히 드러났다. 현장 미술에 대해 비판했으나 전시장에서 성공한 임옥상이 민미협의 대표로 선출되었다. 임옥상은 민미협은 미술전문인들의 집단이므로 "제 일차적 현장은 우리의 전문성, 미술의 전문성을 필요로 하고 요구하는 바로 그곳"이라고 선언했다. 유홍준은 "제도권 미술계의 가닥 잡히지 않는 구조 개편 속에서" 민족미술은 과거의 힘과 추진력으로 "진짜 미술의 모습을 시범적으로 제시"해야 할 시점이라고 밝혔다. 그는 이론도 말도 아닌 작품 그 자체로 모범을 보여야 하는 것이라고 말했다.[54] 현장 미술 조직들이 약화되었다. 1990년에 노동계급미술을 목적으로 설치되었던 노동미술위원회는 1993년에 노동미술창작단으로 명칭을 변경하고 민중연대실천위원회 산하로 조직을 재편했다.

1994년 2월에는 국립현대미술관에서 개최된 《민중미술 15년전》을 통하여 국가설립 미술관 안에 작품이 수용됨으로써, 이탈과 변이의 미술을 본래의 자리로 회귀시키는 작업이 마감되었다.〈도 23〉 이 전시의 기획과 구

---

53  청담미술제에서 미호화랑의 초대전으로 개최된 출품한 김봉준의 개인전은 《가족풀이 주제전》(1995.5.1~10)이었다. 이에 대한 곽대원의 평문이 있다. 곽대원, 「쿠오바디스 도미네 김봉준」, 『민족미술』 24호, 1993.6, 22쪽.

54  임옥상, 「1993년에」, 유홍준, 「모든 것을 새로 시작하고 싶다」, 『민족미술』 소식지 20호, 1993.2.15, 3~4쪽.

<도 23> 『민중미술 15년 1980-1994』 도록 표지.

성에 대하여 민미협에서는 특별위원회를 만들어 의견을 모집, 제출하였다. 위원회는 전시의 구성을 조정하면서, 여성과 노동미술, 생활미술, 미술교육의 분야와 집단창작 및 현장 미술 활동의 성과를 보완하도록 요청했다.[55]

이 전시 이후에 민미협의 여러 활동들이 종료되었다. 1994년 3월에는 '그림마당 민'이 문을 닫았다. 민미협의 기관지는 34호[1994.9.1]를 끝으로 발행을 그쳤다. 임옥상은 「민족민중미술의 발전을 위하여」에서 민미협이라는 조직 자체의 유지가 중요한 것이 아니며, 오히려 개인 작가들이 좋은 작품과 좋은 작업을 하는 것이 민중미술의 성과로 볼 때나 우리나라의 미술문화의 발전을 위해서나 기여하는 바가 클 것이라고 언급했다.[56] 임옥상은 '민중 이데올로기'는 윤리적 만족만을 줄 뿐이라며, "민중미술의 난국 타개 방법은 구성원들 간의 철저한 경쟁밖에 없다"고 말했다. 작품성과 예술적 완성도를 위해 작가들이 달라질 것을 요구하는 그의 발언이 『조선일보』에 실렸다.[57]

1995년 2월 25일에는 전국민족미술인연합이 창립되었다. 민미협은 서울민미협으로 재창립되었다. 전국민족미술인연합의 창립에는 1987년 이후 전국에 설립된 미술단체들이 중심이 되었다. 이 지역 단체들은

---

55  「민중미술15년전 특별위원회 활동보고」, 『민족미술』 32호, 1994.5.3, 6~9쪽.
56  임옥상, 「민족민중미술의 발전을 위하여」, 『민족미술』 32호, 1994.5.3, 3쪽.
57  「이제 민중미술도 개혁할 때다」, 『조선일보』, 1994.2.7.

1990년대 들어 지역 민미협으로 전환되었는데, 이들이 서울의 민미협을 견인하여 1995년에 연합체적 성격의 단체를 결성한 것이다. 전국민족미술인연합이 단체의 목적으로 내걸은 것은 미술인들의 권익옹호, 미술유통과 행정의 민주적 질서 확립, 진보적 미술문화의 건설, 평등과 통일의 시대를 위한 헌신이었다.[58]

전국민족미술인연합은 1985년에 시민의 영역에 만들어진 자발적이고 진보적인 미술인 단체인 민족미술협의회의 명맥을 이어갔다. 이들은 3월에 문예진흥원 미술회관에서 130명의 작가들이 참여하는 창립기념전[3.31~4.6]을 열었으며,[59] 10월에는《해방 50년 역사미술전》을 예술의 전당 미술관에서 열었다. 150명의 작가들이 회화에서 전자매체까지 다양한 작품 4백여 점을 전시했다. 한국 현대사의 문제들—분단, 반공, 자본, 노동, 교육을 총체적으로 담아낸 전시였다. 민중미술의 작품으로서의 역사적 성과가 종합된 것이었다. 두 전시 모두 의미심장한 장소에서 열렸다. 문예회관 미술회관은 '현실과 발언'의 전시가, 예술의 전당은《젊은 시각 —내일에의 제안전》의 전시가 어려움을 겪었던 곳이기 때문이다.[60]

이 단체가 새로운 미술활동을 시도할 수는 없었다. 현장 미술은 자본, 경쟁, 시장, 국가의 논리 속에서 그 활동이 중지되었다. 이탈과 변이의 흐

---

58    서울의 종로성당에서 창립대회 겸 1차 대의원총회를 갖고 상임의장에 김윤수 영남대 교수를 추대했다. 정관에 설립목적을 밝혔다. 『전국민족미술인연합 창립총회』, 1996, 10쪽.

59    「민중미술 한자리에」, 『한겨레』, 1995.3.28.

60    《젊은 시각—내일에의 제안전》은 1990년 11월 27일부터 12월 30일까지 예술의 전당 미술관에서 개최된 전시로 평론가 5명이 10명의 작가를 선정한 것이었다. 노태우 대통령을 풍자한 사진 콜라주 작품을 문화부 고위관리와 예술의 전당 임원이 철거 요청했고 도록은 배포가 금지되었다. 당시 이어령 문화부장관은 "공익자금으로 지은 예술의 전당은 문을 닫으면 닫았지 민중예술은 한발자국도 들여놓을 수 없다"고 말했다. 윤범모, 「나는 왜 예술의 전당을 떠나야 했는가? 문화부 원년의 체험적 정책비판」, 『민족미술』 기관지 10호, 1991.1, 74~83쪽.

름은 멈춰지고 미술은 전시장과 미술시장으로 수렴되었다. 그럼에도 불구하고 이 단체의 존속은 의미가 있었다. 그것은 1987년 이후 여러 지역의 시민사회 및 노동자와 연계된 자율적 미술 활동의 영역을 창출해온 지역 미술 단체의 연합체이기 때문이다. 각 지역에 현장 미술을 매개로 미술가들과 시민들의 연대를 해나간 체험은 미술인 단체가 살아남게 된 근거였다. 그러나 개별 미술가들과 일반인들이 만나 미술을 매개로 변화를 가져왔던 역사적 체험이 단체의 결성으로 마무리되는 것만은 아니다. 많은 미술가들은 각자의 지역에서 주민들과 같이 미술을 매개로 공동의 삶을 만들어 나가는 활동을 개별적으로 해나갈 수 있었다. 미술의 타자들과 만났던 1980년대의 체험은 미술가의 존재 방식을 열어두게 만들었다. 무엇보다도, 1980년대의 미술이 자신의 자리에서 이탈하여 성취한 사회변화의 역사적 경험은 잠재적 힘으로 남아있다.

# 결론

## 민중미술의 역사─이탈과 변이의 미술을 추적하기

민중미술의 성격은 단일하지 않았다. 새로운 미술은 미술장의 내부만이 아니라 그 외부에서도 생성되었으며, 매번 존재 방식을 갱신하면서 진화해 나갔다. 1980년 '현실과 발언'이 등장한 시점의 미술과 1989년 공장과 대학에서 노동과 통일을 담은 걸개그림이 걸렸던 시점의 미술은 동일한 것이 아니었다. 이 과정에는 여러 차례 탈피의 계기와 진화의 변곡점들이 있었다. 이 진화의 과정은 한국미술이 오랫동안 금기시했던 타자들을 향하는 흐름 속에서 이루어진 것이다.

먼저 그림은 양식적, 주제적인 치안의 논리들을 해체하며 이탈해 나갔다. 침묵의 형식주의를 벗어나 비판적인 역사, 사회, 소외, 대중매체의 환경을 다양한 방법으로 말하기 시작했다. 미술은 점차 제도적 한계인 미술관이라는 장소와 미학적 생산물로서의 작품이라는 정체성에서 이탈했다. 미술은 전시장을 넘어서 대중과 만나 잠정적 공동체를 형성하고 삶의 체험을 나누는 미디어가 되었다. 미술이 광장, 거리, 공장, 교회, 성당, 학교에서 다양한 수행성과 결합되었을 때는 새로운 미술의 존재 방식이 창출되는 순간이었다. 미술가와 시민대중들은 국가와 자본이 규정한 자신의 정체성을 이탈하여 변이해 나갔으며, 만남의 장소마다 헤테로토피아가 형성되었다. 유토피아를 향한 강렬한 욕망을 담은 그림을 미술가와

대중이 평등하게 만나 그려내는 순간에 미술뿐만 아니라 역사가 변이할 수 있었다. 이 책은 한국의 역사에 열린 변이의 해방구와 조우한 미술의 진화와 탈피의 과정을 추적했다.

미술의 변이는 처음에 미술장 내부에서 시작되었다. 1970년대 말의 《그랑팔레전》 사건을 계기로, 한국미협을 중심으로 해외전에 패권을 행사했던 모더니즘 추상세력에 대해 비판하는 비평담론이 『계간미술』에 등장했다. 미술저널과 갤러리를 설립한 『중앙일보』와 『동아일보』의 언론자본이 미술장에 진입하며 '새로운 형상회화'를 내건 공모전을 실시한 1978년에는 제도적 전환이 일어났다. 공모전과 『계간미술』의 비평담론은 '신형상회화'의 흐름을 주도하고 추상 모더니즘에 대한 대항적 담론을 지원하면서 미술장의 제도와 양식을 전환시켰다.

이러한 흐름 속에서 과감한 주제와 뚜렷한 방법적 실험을 도전적으로 보여주었던 이들이 '현실과 발언', '임술년', 신학철이었다. '현실과 발언'은 포토몽타주와 콜라주, 만화적 기법으로 회화에서의 다다적 도전을 감행했고, '임술년'은 공모전이 장려한 하이퍼리얼리즘의 기법에 도시적 삶의 소외와 대중문화에 대한 비판을 담았다. 신학철은 포토몽타주와 하이퍼리얼리즘적 기법을 결합시킨 초현실주의적 형상으로 한국사회와 역사에 대한 비판을 담아냈다. '현실과 발언'의 실험은 기존의 평론가들에 의해 미술의 조건을 충족시키지 못한 것으로 비난받았다. 그러나 1982~83년을 거치면서 『계간미술』의 비평과 서울미술관의 전시는 이들을 지원하는 상징자본을 산출하는 데 성공했고, 1983년에 '신형상회화'의 승리는 새롭게 등장한 청년작가들의 그룹전으로 확인되었다.

이것이 구조적 변동과 연동된 새로운 미술의 등장이 미술장 내의 변화를 이끌어간 과정이다. 이 미술가들은 현대미술의 강박과 국전에 갇힌

작품의 주제와 방법의 경계를 넘어서서, 비판적 역사, 도시의 폭력과 소외, 산업사회와 대중매체의 환경을 그림으로 '발언'했고, 포토몽타주와 콜라주, 사진, 만화, 광고, 민화, 불화의 차용 등 포스트모던한 방법들을 실험하면서 모더니즘의 순수주의적 강박을 해체했다.

이와 동시에, 미술관 밖의 여러 공간에서 미술의 변이가 진행되었다. 그것은 주요한 두 매체가 창작되면서 가능했다. 하나는 광주의 시민미술학교에서 대중이 미술가와 같이 판화를 제작한 것이고, 다른 하나는 미술가들이 제작한 벽화와 걸개그림이 여러 실내 집회에서 붙여지거나 걸리기 시작한 것이다. 그림은 놓여야 할 정상적인 자리인 전시장 밖으로 이탈하여, 대중의 공동체적 만남을 매개하는 미디어가 되었다.

광주에서 1983년부터 시작된 시민미술학교는 여러 갈래의 만남이 체험되는 장소였다. 광주의 홍성담과 자유미술인회의 작가들은 시민미술학교에서 판화를 강습하면서 대중과 만났다. 주부, 학생, 직장인 등 시민미술학교의 참가자들은 판화를 매개로 자신을 표현하는 미술가로 변이할 수 있었다. 이들은 탄광, 정신요양원, 시장에서 중산층의 계급적 테두리를 넘어 노동자, 정신장애인, 영세상인과 만났다. 타자와 만나 공동체를 경험하며 자신의 삶을 표현하고 이를 공유하는 시민미술학교는 성남, 목포, 부산, 대구 등지로 확산되었고 대학, 노동자 야학, 노동조합에서의 판화학교로 이어졌다. 1985년 초에 전국을 순회한 《민중시대의 판화전》은 미술가들에게 판화의 가능성을 알렸고 '민중'이라는 단어와 결합된 판화의 방법이 미술장 내에 진입한 계기가 되었다. 검은 단색으로 찍은 단순소박한 판화는 찍어서 나누어 가지기 쉬우며, 가격이 저렴하고, 그 자체로 포스터로 사용되거나, 사진복제와 인쇄를 통하여 팸플릿과 전단지로 전용하기 쉬운 공동체적 미디어였다.

걸개그림의 기원은 마당극과 미술의 만남에 있었다. 1970년대 후반 탈춤과 마당극 운동에 영향을 받은 김봉준과 '두렁'의 미술가들은 공동제작한 벽화를 걸고 마당극을 시도했고, 창작 탱화와 신장도를 전시의 열림굿에 사용하면서 수행성과 이미지를 결합시켰다. 1984~85년에 서울의 민중문화운동협의회와 광주의 민중문화연구회의 집회, 청계피복노조의 평화의 집 개관기념식, 여성평우회의 여성문화큰잔치, 기독교농민회의 집회 등 여러 실내집회에는 '두렁'과 광주의 자유미술인회 등의 작가들이 그린 걸개그림이 걸렸다. 여기에는 동학농민, 전태일, 전봉준 등 관<sup>官</sup>과 외세에 희생된 민중을 반<sup>反</sup>역사의 관점에서 담아낸 도상이 그려졌다. 걸개그림은 하나로 회오리쳐 들어가는 집합적 힘과 그것이 만들어낼 미래의 유토피아를 집약하였고, 퍼포먼스와 결합되어 '민중'이라는 유로流路를 통해 새로운 주체로 도약하도록 참여자를 추동했다.

1984~85년은 다시 한번 미술의 판이 새롭게 열리는 시기였다. 젊은 미술가들의 '신형상회화'와 미술관 밖의 미술을 결합시킨 주제전이 연속하여 개최되었다. 미술장 내에 자리잡았던 '신형상회화'는 이탈의 미술과 접속하면서 '미술운동'으로 진화했다. 《삶의 미술전》, 《시대정신전》, 《해방 40년 역사전》, 《1985년 한국미술 20대의 힘》전에는 '신형상회화'의 작가들이 규합되었을 뿐만 아니라, 시민미술학교의 판화와 광주 미술가들의 걸개그림, 두렁의 걸개그림과 노동미술, 서울미술공동체의 벽화 등이 결합되었다. 《해방 40년 역사전》이 총학생회와 연계하여 대학을 순회했던 1984년 말에, '미술운동'이 가시화되면서 '민중미술'이 언론에서 주목되고 담론화되기 시작했다. 이때에 모더니즘 진영의 평론가와 작가는 미술이란 "공간 위에 평면을 수용하는 방법론"이며 "미술 외적인 것에" 관여하는 것은 미술이 할일이 아니라고 선을 그으면서, 새로운 미술운동은

'잘못'이자 '비미술'이며, '정치 이데올로기 미술'이라고 규정지었다.

1985년은 군사독재 정부와의 대립적 전선이 날카롭게 형성되었던 시기였다. 《민중시대의 판화전》이 개최되면서 '민중판화'가 널리 알려졌다. 서울미술공동체가 미술의 남대문 시장을 내세우며 《을축년 미술대동단치》를 열었고, 무크지 『시대정신』이 미술의 '아름다움'이 아닌 '힘'이 필요함을 언급하며 '미술의 민주화'를 논의했던 시기였다. 그해 7월에 대우어패럴 노동조합을 위한 '두렁'의 그림이 전시되었던 《1985년 한국미술 20대의 힘전》에서 경찰들이 전시를 중단시키고 작품을 압수한 사건이 일어났다. 미술이 노동의 영역으로 나아간 순간 즉각 단속의 대상이 되었다. 문공부장관의 "좌경화" 발언과 예총의 결의문, 모더니즘 비평가들의 강한 비판이 언론에 실렸다. "자신을 헐벗고 굶주린 민중과 동일시"하는 작가들을 반체제와 용공 혐의로 비판하는 도식적 언설이 공격적으로 재생산되었고, '정치 이데올로기 미술'이라는 고정관념을 형성시켰다. 반공주의의 군사독재의 통치성이 현대미술의 치안의 논리로서 작동하여 미술과 비미술을 가르고 배제하는 순간이었다. 미술가들을 보호하기 위해 1985년 말 민족미술협의회가 결성되었다. 국가와 자본의 외부인 제3의 영역, 시민의 영역에 결성된 자율적인 미술인 단체였다.

미술이 '민중과 동일시'하는 순간, 전시철폐와 작품압수가 일어났다. 미술이 가시화하지 말아야 할 것을 드러내는 순간, 치안의 물리적 폭력이 작용했다. 미술이 주어진 자리를 벗어나는 순간에 미술장의 내부와 외부의 통치권력이 동시에 작동하여 이를 결박하였다.

1987년의 6월 항쟁과 7, 8월의 노동자 대투쟁 기간에 거리로 나간 미술을 통해서, 강고한 통치성은 해체되어 나갔다. 1987년의 6월에 미술은 광장과 거리에서 대중과 만나 그들의 이탈과 변이를 촉발시키고 정치적

변화를 가져오는 체험을 했다. 이 시기는 한국사회의 여러 주체들이 국가와 자본이 규율한 정체성으로부터 과감한 이탈을 감행한 때였다. 주어진 임금과 규율에 순종했던 근로자들이 투쟁하는 노동자로 변이했다. 학점과 학위, 졸업과 취업을 통한 계층상승의 사다리에 순종했던 학생들은 권위주의적 대학구조에 도전하고 반공주의와 독재의 근원인 분단상황을 해소하기 위해 통일운동에 열정적으로 몰입했다. '민족'은 남한사회를 규율해온 강고한 폭력과 배제의 일상을 초월해갈 해방의 기호로 여겨졌다. 이때에 그림은 집회와 시위의 현장에 걸려 주체의 변이를 충동질하고 도약해 들어갈 유토피아적 미래를 제시했다. 미술가들과 학생, 노동자 등이 같이 제작한 그림은 광장과 거리, 대학과 공장, 회사 앞마당에 걸려 다양한 수행성과 결합해 장소와 주체의 성격을 바꾸는 미디어가 되었다.

1987년 6월 항쟁에서 노동자대투쟁으로 이어지는 광장의 부름과 노동자들의 요청에 응답한 미술가들은 최민화, 최병수와 '활화산', 전정호, 이상호와 광주의 시각매체연구소, 차일환과 '가는패', 김인순과 '둥지' 등이었다. 만화사랑 동아리와 최병수가 그린 〈한열이를 살려내라〉는 이한열의 장례식 기간 동안 대학을 애도의 공간으로 변이시키고, 〈이한열 부활도〉는 생권력이 규율하는 거리의 흐름을 시민의 분노로 파열시켰다. '둥지'와 시민들은 대중의 승리를 기념하고 공권력의 폭력을 중지시키는 그림을 같이 그렸다.

6월의 광장에 나아가 변화를 끌어낸 미술은 이어서 노동과 통일운동에 결합했다. 노동자대투쟁의 기간을 거쳐 전국에 노동조합이 결성되었다. 안양의 대우전자부품 노동조합의 여성노동자 미술패 '까막 고무신'이 그린 〈우리들의 이야기〉는 '안양노동문화큰잔치'에 걸려 생활의 고통과 조합 결성의 기쁨을 담아냈다. 1988~89년에 노동절 행사와 대규모

노동집회에 걸린 걸개그림은 역사의 변화를 가져온 노동자 주체의 권위와 힘을 드러냈다. 광주에서 1987년 8월에 전정호, 이상호와 시각매체연구소가 그린 〈백두의 산자락 아래 밝아오는 통일의 새날이여〉는 기념비적인 그림이다. 광주의 죽음의 근원인 군사독재자들과 레이건 미대통령을 풍자하고, 성조기를 찢는 상징적 행위로 민족의 해방과 통일을 염원했다. 오랫동안 남한의 통치성의 근간이자 성역이었던 반공주의와 미국이라는 금기가 해체된 순간이었다.

1988~89년에 대학의 벽화와 걸개그림에서 대학생은 노동자, 농민과의 탈계급적 연대 속에 민족의 해방을 주도하는 역사적 변혁의 주체로 표상되었다. '북한미술 바로알기'가 유행이던 1989년, 민미련의 여러 단체들이 '집체주의'로 제작한 〈민족해방운동사〉는 1987년의 변혁을 이룬 시민대중의 시선으로 뒤집어 본 역사를 그려내고 해방의 미래를 담아냈다. 1989년 임수경의 방북으로 정점에 달한 대학생들의 통일운동 속에서 화가들은 그림의 슬라이드를 북한에 보냈다.

1987년에 광장과 거리로 흘러간 그림은 다시 대학과 공장에서 주체의 변이를 이끌어내면서, 현장 미술은 거침없이 확산되었다. 이러한 상황에서 민족미술협의회에서도 현장 미술을 수용하지 않을 수 없었다. 민미협은 '엉겅퀴', '활화산', '노동미술위원회'의 현장 미술활동을 지원했다. 민미협은 1987년의 민주화 투쟁의 시기에 '그림마당 민'에서 《반고문전》을 개최하고 성명서를 내면서 정치적 발언을 수행했다. 전시를 통한 민미협의 발언은 《통일전》, 《노태우 풍자전》, 《5·5공화국전》 등을 통해 계속되었다.

그러나 전시장의 작가들과 현장의 작가들이 결합한 민미협의 내부에서는 미술의 방향을 두고 날카로운 대립이 노정되었다. 현장 미술을 '도

구화', '도식화'된 것으로 비판하고 예술성을 강조하며 조직의 분리를 주장하는 작가들이 있었던 반면에 현장 미술에 집중했던 젊은 작가들은 이들을 '문화주의'로 비판했다. 1988년 중반을 거치면서 서울의 현장 미술 비평가들은 광주의 걸개그림과 '가는패'의 현장 미술활동을 '과학적 리얼리즘'의 결여로 비판했다. 현장 미술 내부에 비판적 대립이 드러나면서, 1988~89년 말 지방의 미술운동 단체와 대학미술패연합은 광주의 미술가들을 중심으로 민족민중미술운동전국연합을 결성해 나갔다.

이러한 분화는 전국적으로 결성되었던 미술운동 단체와 대학미술패를 통한 민중미술의 확산에 따른 결과였다. 경기 안양, 인천, 수원을 비롯하여 대구, 부산, 광주 등지에서 미술운동단체들이 설립되었다. 안양의 우리그림에서 보듯 이들은 지역의 화가와 문학가, 학원과 카페 등을 운영하는 중산층 시민대중들이 중심을 이루었다. 이들은 1987년을 계기로 생겨난 문학회, 독서회, 민요회 등 지역의 여타 문화단체들과 네트워크를 이루고, 속속 결성된 노동조합의 문화사업과 노동자 미술교육을 지원했다. 또한 노동자들은 이들 단체의 도움을 받아 걸개그림을 그리고 판화를 제작, 전시했다. 광주의 시각매체연구소는 우리데이타사의 노동조합과, 수문연은 아주파이프의 노동조합과, 안양 우리그림은 금성전선의 노동조합과, 부산미술운동연구소는 대우정밀 노동조합과 같이 걸개그림과 벽화를 제작하거나 판화교육과 전시를 기획했다. 안양의 금성전선 파업에서 노동자 이태선이 기록한 현장 미술의 체험은 이 시기 미술이 노동자들과 삶과 어떻게 결합했는지 알려준다. 가로 세로 3미터의 천 앞에 선 그는 기대와 막막함이 교차하다가, 회사의 부당행위에 대한 분노와 파업의 과정에서 분신 항의한 동료의 모습을 담아 걸개그림을 제작했다. 그가 제작한 소박, 강렬한 걸개그림은 노동자가 미술가가 되고 미술이 노동

의 삶 속에 녹아들어간 양상을 보여준다.

1980년대의 미술이 치안과 통치가 배제했던 것들을 가시화하는 미술을 시도하면서 새롭게 솟아오른 것은 여성주의 미술과 여성노동미술이었다. 민미협의 여성미술분과에서 1987~94년간에 개최한《여성과 현실》전은 매번 토론과 학습을 수행하고, 다른 문화단체와 연계하는 풍부한 퍼포먼스 속에서 이루어졌다. 작품은 여성의 삶에 작용하는 가부장제적 폭력, 권위주의적 정치, 자본주의의 성상품화, 여성노동의 불평등과 고통을 비판하고 여성의 현재적 삶을 가시화했다.

1988년 가을 올림픽이 열렸던 기간에 미국에서 개최된 대규모의 민중미술전은, 1986년 일본에서 초대한《민중의 아시아전》참여로 시작된 민중미술 해외 전시의 정점을 찍었다. 유화 외에도 걸개그림과 판화, 사진과 영상물이 같이 전시되어 미술운동의 면모를 포괄적으로 소개한 뉴욕의 전시에는 진보적인 미국의 평론가들도 관심을 보였고, 국내에도 보도되었다. 한국에서 해외전은 주요한 상징자본을 만들어주는 자원이었다.

1990년대로 넘어가면서 미술운동은 내적, 외적으로 변화를 겪게 되었다. 운동의 내부에서는 80년대 미술의 방법을 봉건적이고 낡은 것으로 비판하면서 90년대적인 것으로 전환을 요구하는 논리가 제기되었다. 사회주의적, 과학적 리얼리즘을 가져와 양식과 주제를 조절하고 가늠하면서, 노동미술을 장르화하는 비평이 제기되었다. 노동자들과 걸개그림을 그리며 파업현장에 결합해 들어가기보다는, 노동자들의 미술향유권을 증대시키고 작가의 전문성을 강화하여 작품을 공장에 이동전시하는 기획이 시도되었다. 1991년에 다시 광장이 열리고 강경대와 김귀정을 비롯한 죽은 노동자와 청년을 애도하는 걸개그림과 부활도가 그려졌다. 광장의 미술은 미학적으로 새로운 대중성을 추구하고 스펙타클한 효과를

가늠하면서 기획되었다. 요컨대 1990년대로 넘어가면서 현장 미술의 이론적 경직화와 미학화의 경향이 드러났다. 한편으로, 조직의 미술가들은 생계의 문제와 창작가로서의 정체성을 고민했고, 현장 미술의 경제적 합리화도 고려해야 했다.

1990년대의 통치성은 한쪽으로는 수용의 폭을 넓히면서 다른 한쪽으로는 경계를 넘는 시도를 폭력적으로 단속했다. 서울민미련의 작가들은 국가보안법 위반 혐의로 구속되었다. 한편, 1980년대 후반을 거치면서 성장한 미술시장에는 민중미술에 대한 취향과 수요가 형성되었고 1991년에는 대표적인 작가의 작품이 시장에 가격을 형성하며 수용되고 있었다. 민미협의 내부에서는 현장 미술을 비판하면서 전시장 미술로 회귀하자는 발언이 적극적으로 나왔다. 작가들은 대기업 화랑에서 전시를 치르고 중견 갤러리의 콜렉션을 이루거나 전속작가로 자리를 잡았다.

이탈과 변이의 미술이 경직화와 내적 규율화를 드러내면서 더 이상 흘러나갈 타자를 찾지 못했다. 통치성의 경계가 확장되고 시장이 열리면서 역행의 흐름은 순행으로 되돌려졌다. 많은 작가들이 구속된 민미련은 운동의 정체를 말하며 1993년에 해체를 선언했다. 1994년에 국립현대미술관에서《민중미술 15년전》이 개최되어 전시장 미술과 몇몇 현장 미술이 국가설립 전시장에 수용되고 난 후 그림마당 민은 문을 닫았다. 그러한 가운데서도, 1995년에 지역 곳곳에 설립되었던 미술인 단체들이 연합하여 전국민족미술인연합을 결성함으로써 시민의 영역에 형성된 자율적 미술인 공동체는 존속될 수 있었다.

## 민중미술의 성과와 의의

1980년대의 민중미술이 한국의 현대미술의 역사에 가져온 변화의 층위는 단일한 것으로 볼 수 없다. 통치의 민주화에 기여한 점은 중요한 성과이다. 그렇지만 민주화에 미술이 종속되어야 한다는 위계적 사고에 의해 미술운동이 추진되었던 것은 아니다. 민중미술은 해방 이후 현대에 이르기까지 한국 사회가 미술에 부여한 좁고 냉혹한 길, 엄격하게 규율화된 존재의 방식을 흔들어 그로부터 이탈하는 데 성공한 미술이다.

한국의 현대미술은 모더니즘의 이념을 추구하고 그 방법과 양식을 갱신하면서 한국 사회가 열망해온 서구식 현대화의 미학적 상징자본으로서 중요한 위치를 차지했다. 순수주의와 미적 자율성의 이념을 갖추고 서구 미술의 전위적 흐름을 따라잡아 한국적 변용을 완수하여 해외의 미술전에서 인정받는 과정은 한국의 자본주의적 발전국가 체제가 형성되는 과정과 조응하는 것이었다. 동시대 서양을 참고한 미학적 선택지를 골라 작품을 제작하고, 국전과 미협의 그룹전에 전시해 비평을 획득하며, 미술시장과 학교에서 작가와 선생으로 생존하는 삶이 제도화되었다. 닫힌 미술제도의 틀 안에서 양식적 기술과 완성도, 관념적 실험성으로 장식된 현대미술의 전위라는 건축이 쌓여갔다.

이 좁고 냉혹한 현대미술의 건축이 세워놓은 단단한 경계를 이탈하여, 그간 돌아보지 않았던 미술의 타자와 만나 그를 가시화하는 변이의 미술을 창조한 것이 민중미술이었다. 이 창조의 과정은 한국의 현대미술이 스스로를 결박하고 구속했던 내적인 치안의 논리들을 해체하는 자기 해방의 과정이면서 동시에 미술 내부의 논리로 투사되었던 반공주의 발전국가의 통치성이 세워놓은 가시성의 장벽들을 이탈해 나가는 과정이었다.

민중미술의 층위는 전시장 미술과 현장 미술로 나눌 수 있다. 역사적으로 다르게 분기하였으나 연합과 분화를 반복했던 두 흐름은 영향을 주고받았고, 최종적으로는 풍부한 다층적인 결과물을 산출할 수 있었다. 처음에 반추상과 반모더니즘의 담론을 도전적으로 제기하며 다다적인 실험을 감행한 '현실과 발언'과 하이퍼리얼리즘을 토대로 주제와 방법을 확장시킨 '임술년'과 신학철의 회화, 그리고 이에 영향받아 진화해 나간 젊은 작가들의 도전은 주제와 방법의 가능성을 폭넓게 확장시켰다. 사회적, 정치적 주제는 모더니즘의 미학에 차단당했고, 방법적 도전은 기술적 완성도의 규율적 요구 하에 무시당했던 좁고 냉혹한 현대미술의 길을 벗어나자, 미술의 드넓은 영토가 열렸다.

만화, 광고, 영화의 대중매체가 풍부하게 전용되고 신표현주의와 하이퍼리얼리즘, 팝아트가 뒤섞이고 민화와 불화적 모티프들이 차용되었다. 방법적으로 포스트모더니즘이라 할 만한 혼성적 시도들이 전개되었다. 주제는 넓어졌다. 상품사회의 비윤리성, 외세, 자본, 군사정부에 억눌린 역사가 비판되었다. 산업사회와 도시적 삶의 소외, 광부의 노동, 철거민을 향한 폭력이 재현되었다. 음울한 내적 분노에 투사된 사회적 폭력, 은유로 말해지는 광주의 죽음이 거칠고 치기어린 때로는 미숙하고 완성도 낮은 그림 속에 담겼다. 그간 가시화되지 못했던, 사회적 현실을 향한 비미학적 주제들이 반비학적 형식 속에 표출되었다.

현장 미술은 80년대의 미술운동이 낳은 새로운 미술의 존재 방식이다. 전시장 미술이 미술제도 안에서 내용과 방법을 진화시켰다면, 현장 미술에서는 미술제도가 규율한 미술과 미술가의 존재 방식이 근본적으로 변이했다. 작가-작품-전시장의 미술제도적 삼각구도가 대중-미디어-현장으로 대체되었다. 그림은 전시장 안에서 미학적 완성도를 평가받으며 관

조의 대상이 되는 작품의 자리를 이탈했다. 미디어로서 미술은 대중과 미술가, 노동자와 대학생이 만나 잠정적 공동체를 형성하는 매개가 되었다.

단색의 판화가 주목되었던 것은 복제성과 공유성이 높아 미디어적 활용이 쉬웠기 때문이었다. 판화를 매개로 시민대중은 자신의 계급적 경계 너머의 타자와 만났다. 미술가는 독창성을 경쟁하는 전시장을 벗어나 대중과 만나 그림을 같이 그렸다. 기술적 전문성과 미학적 권위를 내세워 미술가와 비미술가를 구분하지 않으며, 서로 평등하게 만나 보잘것없는 완성도의 그림을 나누는 과정에서 '미술의 민주화'가 이루어졌다.

그림은 미술관 안에서 차가운 관조의 시선을 벗어나, 집회의 뜨거운 수행성과 결합했다. 실내에서 시작되어 점차 광장과 거리, 공장과 대학의 집회와 시위의 현장에 걸린 그림들은 연설, 토론, 노래, 마당극, 열림굿 등의 다채로운 행위와 결합했다. 집회의 수행성과 결합한 그림은 자본의 흐름과 통치성의 경계를 뒤틀어내는 헤테로토피아를 창출하면서 주어진 정체성으로부터 주체의 이탈을 충동하는 시각적 미디어가 되었다. 요컨대 현장 미술에서 미술은 삶의 체험을 공유하며 타자와 만나는 공동체적 만남의 매개가 되고, 수행성과 결합해 장소와 주체의 이탈을 추동하는 미디어로 변이했다. 이탈과 변이의 미술은 판화와 걸개그림의 방법을 통해 실현되었다.

미술만 변이한 것이 아니다. 다양한 현장에서 여러 주체들은 미술을 통해 정체성의 변이를 실현했다. 시민대중과 노동자들은 판화를 통해서 삶을 표현하는 미술가가 되기를 시도했다. 시민미술학교의 판화는 일상의 체험과 타자와의 만남을 기록하고 광주의 죽음을 기억하며 정치적 비판을 발화했다. 노동자 야학에서 여공들은 그로테스크한 형태들 속에서도 체험을 가시화하는 표현으로서의 미술을 수행했다. 노동조합의 파업

에서 노동자들은 승리의 희망을 담아내는 걸개그림을 그렸다. 대학생들은 벽화와 걸개그림에서 사회적 연대와 역사적 변화를 주도하는 주체로 자신을 그려냈다. 생존의 회로에 갇힌 개인에서 타자의 고통과 연대하는 시민으로, 순종하는 근로자에서 주장하는 노동자로, 개인주의적 경쟁에서 공동체적 진보의 주도자로 변이하는 과정에서 그림은 미디어가 되었다. 미술가는 이들과 같이 그림을 그리면서 연대의 매개자이자 변이의 창조자로 존재했다.

미술가와 시민대중이 미술을 매개로 만나고 변이해 나가는 흐름이 모여 거대한 힘을 산출해냈고, 이것이 1987년의 6월 항쟁을 거쳐 1990년대 초반까지 한국사회의 역사적 변화를 가져왔다. 그것은 전시장 미술에서는 미술가가 주제와 방법의 금기를 해체하여 넓은 미술의 영토를 회복하며, 현장 미술에서는 외부의 타자와 만나 미술의 존재 방식을 새롭게 창조하는 방법으로 가능했다. 이 체험을 통해서 한국의 현대미술은 되돌아갈 수 없는 역사적 기점을 넘었다. 민중미술이라는 자유주의적 해방이자 평등주의적 해체의 실험을 통해 미술의 역사와 사회의 역사가 진화했다. 이러한 역사적 성과를 간과하고, 민중미술을 단순히 마르크스주의 이념을 도해한 미술로 단정하는 것은, 1985년에 군사정권의 관료들과 모더니즘 평론가와 작가들이 내렸던 '정치 이데올로기 미술'이라는 비판을 반복하는 것이다.

# 타자를 향한 미술, 역사로 기억하기

이 책에서는 80년대 미술운동의 풍부하고 다층적인 활동과 성과를 드러내면서 역동적인 진화의 과정을 면밀하게 추적하려 했다. 특히 현장 미술에 주목하였던 것은, 그것이 80년대 미술의 고유성을 핵심적으로 드러내면서도, 그 결과물이 미술관 안에 수용되기 어렵기 때문이었다. 유화나 수묵채색화와 같은 작품으로서의 성과는 대부분 미술관에 소장되어 전시될 수 있으나 시민과 노동자들의 판화와 걸개그림 그리고 집회의 체험과 미술가들의 활동은 미술관 안에 소장될 수가 없다. 그렇다면, 미술사라는 작업을 통해서 비로소 현장 미술의 역사를 복원하고 그 의미를 재조명할 수 있을 것이다.

이 책에서 그리고자 한 것은 1980년대 사회 속에서 한국의 미술과 미술가가 자신의 존재 방식을 변이해나간 실험의 기록이다. 미술가와 대중이, 노동자와 대학생이 만나 새로운 주체성과 유토피아를 담아내는 창작의 행위를 도처에서 시도한 1980년대의 미술은 독특하고 기이했다. 낯설고 서툴고 거친 이 그림들은 매끄러운 상품 광고와 완성도 높은 명작의 미감을 역행했다. 이 형상들은 국가와 자본이 부여한 정상성을 이탈하는 미술가와 대중의 깊숙한 충동을 가시화한 것이었다. 이 충동이 미술을 통해 표출됨으로써 역사가 변화할 수 있었다. 미술이 미술관 밖으로 나옴으로써, 미술가가 자신의 정체성을 변이시켜 대중과 만남으로써, 대중의 충동이 만들어낸 이탈과 변이의 형상들이 가시화될 수 있었다. 통치와 치안이 배제한 것들을 불러내고 가시화하는 작업을 통해서 미술은 자신의 타자와 만나 스스로를 해방시키고 역사를 변화시킬 수 있었다.

1980년대의 민중미술이 사회를 변화시키는 데 성공했다면 그 원인은

타자성의 추구에 있었다. 미술가는 자신의 고유한 정체성을 훼손시키며 타자를 향해 이탈하고 변이함으로써 미술과 사회를 변화시키는 데 성공할 수 있었다. '민중'은 이탈하고 변이하는 미술이 타자를 향해 흘러나간 통로였다. 주어진 미술의 규율과 법칙을 의문시하고, 정체성에 충실함으로써 얻는 이득에 구속되지 않으며, 규범적 동일성에 역행하여 타자를 향하는 흐름을 만들어내는 근원에는 강하고 순수한 희망과 믿음이 있었다. 21세기의 현재에, 타자성을 향한 희망과 믿음이 다시 한번 반복될 수 있다면, 그 방법과 양상은 1980년대와는 다른 어떤 것이 될 것이다. 하지만, 변화를 추동시키는 근원은 여전히 동일한 것이 아닐까. 이 책에 담아낸 이탈과 변이의 미술의 역사가 한국미술의 또 다른 진화에 참고가 되고, 다른 세계를 상상할 힘을 줄 수 있기를 기원한다.

## 참고문헌

## 1차 문헌

### 문화운동

한국문화연구모임, 『한두레』, 창간호, 1974.7.

민중문화운동협의회, 『민중문화』 1-15, 1984~87.

민중문화운동연합, 『전망과 건설』 1-2, 1988~89.

노동자문화예술운동연합, 『노동자문화통신』 1-4, 새길, 1990~91.

민주통일민중운동연합 편, 『민주통일3-민중생활과 민중운동』, 백산서당, 1985.

### 일과 놀이 · 시민미술학교

윤기현 외, 『일과놀이 1-내 땅을 딛고 서서』, 일과 놀이, 1983.

김미란 외, 『일과놀이 2-우리네 살림엔 수심도 많네』, 일과 놀이, 1985.

천주교 광주대교구 정의평화위원회 편, 『나누어진 빵』, 광주시민미술학교 판화집, 1986.

시민미술학교 팸플릿, 1983~1989.

### 두렁

『산그림』, 1983.

『산미술』, 1984.

### 현실과 발언

현실과 발언 동인, 『그림과 말-'82 행복의 모습전 글모음 자료』, 1982.

최민 · 성완경 공편, 『시각과 언어 1』, 열화당, 1982.

『시각과 언어 2』, 열화당, 1985.

『현실과 발언-1980년대의 새로운 미술을 위하여』, 열화당, 1985.

현실과 발언 편집위원회, 『민중미술을 향하여-현실과 발언 10년의 발자취』, 열화당, 1990.

김정헌 · 안규철 · 윤범모 · 임옥상 편저, 『정치적인 것을 넘어서-현실과 발언 30년』, 현실문
　　화, 2012.

## 서울미술공동체·시대정신

서울미술공동체, 『미술공동체』 1-5, 1985~1986.

시대정신기획위원회, 『시대정신』 1-3, 일과놀이, 1984~1986.

## 판화집·작품집·시화집(1980~1999)

박주관·조진호 외, 『오월시 판화집』, 한마당, 1983.

『갈아엎는 땅-홍선웅 김준권 유연복 3인 목판화집』, 학고재, 1991.

민족미술협의회 편, 『팔십년대 한국민중판화대표작품선 – 민중의 힘과 소통으로서의 판화
　　　운동』, 예술세계, 1989.

신학철, 『제1회 민족미술상 수상작가 – 신학철』, 학고재, 1991.

김봉준, 『붓으로 그린 산 그리메 물소리』, 강, 1997.

손장섭, 『삶의 길 회화의 길 – 손장섭 작품집』, 샘터아트북, 1991.

김인순, 『여성·인간·예술정신』, 1995.

## 미술단체 간행물, 단행본

민중미술편집회, 『민중미술』, 공동체, 1985.

시각매체연구소, 『미술운동1』, 공동체, 1988.9.

민족민중미술운동전국연합, 『미술운동』 1-8, 1988.12~1991.4.

민족미술협의회, 『민족미술』 1-34, 1987.1~1994.9(『민족미술소식』 8-19).

　　　　　　　, 『민족미술』 1-11, 1986.7~1991.10(기관지).

　　　　　　　, 『민족미술 1986-1994』, 발언, 1994(영인본).

　　　　　　　, 『오 하느님 당신의 실수이옵니다』, 미래사, 1988.

　　　　　　　, 『민미협 20년사-역사에 새기는 민족미술의 붓길』, 2005.

## 미술잡지, 미술전시자료

가나아트갤러리, 『가나아트』, 1988.5·6~1994.3·4.

공간사, 『공간』, 1978~1985.

김달진미술자료연구소, 『한국미술전시자료집II 1970-1979』, 2015.

　　　　　　　　　, 『한국미술전시자료집III 1980-1989』, 2017.

중앙일보사, 『계간미술』, 1976 겨울호~1988 가을호.

　　　　　, 『월간미술』, 1989.1~1994.12.

한국문화예술진흥원, 『문예연감』, 1976~1999년도판.

## 2차 연구 논저

### 민중미술 관련 학위논문, 학술지논문, 저서

강인혜, 「1980년대 민중미술 그룹 '두렁'의 작업에 나타난 설화, 민속, 샤먼의 의미」, 『미술사학보』 52, 미술사학연구회, 2019.

고용수, 「그림마당 민 연구-역사적 의의와 복합적 공간성에 관하여」, 한국예술종합학교 전문사논문, 2016.

고윤정, 「한국의 행동주의적 공공미술 연구」, 이화여대 석사논문, 2009.

기세홍, 「1980년대 민중미술운동에서 미술교육 활동에 관한 연구-광주 시민미술학교를 중심으로」, 전남대 석사논문, 2003.

김경주, 「5월 목판화 운동과 중국의 신흥목각운동 비교연구」, 『민주주의와 인권』 13/2, 전남대 5·18연구소, 2013.

김경희, 「1980년대의 걸개그림과 사회현실의 관계에 관한 연구-창작실제를 중심으로」, 전남대 석사논문, 1992.

김동일·양정애, 「감성투쟁으로서의 민중미술-80년대 민중미술 그룹 '두렁'의 활동을 중심으로」, 『감성연구』 16, 전남대 호남학연구원, 2018.

김동일·양정애·김강, 「의례로서의 민중미술-종교사회학의 관점에서 80년대 민중미술의 재해석」, 『사회과학연구』 26/1, 서강대 사회과학연구소, 2018.

김무경, 「소집단의 생성과 소멸-'현실과 발언'의 경우」, 『사회과학연구』 6, 서강대 사회과학연구소, 1997.

김미정, 「1960년대 민족·민중 문화운동과 오윤의 미술」, 『미술사논단』 40, 한국미술연구소, 2015.

김종기, 「80년대 민중미술을 다시 생각한다-포스트모더니즘 이후와 민중미술의 새로운 가능성에 관한 시론」, 『민족미학』 11/2, 민족미학회, 2012.

김종길, 「동학과 민중미술의 만남-'백산(白山)' 회화에 담긴 민중미학」, 『동학학보』 60, 동학학회, 2021.

김준기, 「한국 사회예술 연구-공공미술 너머 행동주의 예술과 공동체 예술을 향하여」, 홍익대 박사논문, 2018.

김진주, 「선언의 관점에서 본 예술가의 사회적 발화-'제4집단'과 '현실과 발언'을 중심으로」, 이화여대 석사논문, 2016.

김진하, 「한국 근현대 출판 미술 목판화-소통을 위한 목판화의 현대성과 민중성」, 『근대서지』 5, 소명출판, 2012.

김허경, 「1980년대 광주민중미술의 전개 양상에 나타난 신명(神明) 연구」, 『민주주의와 인권』18/2, 전남대 5·18연구소, 2018.

김현주, 「한국 현대미술사에서 1980년대 '여성미술'의 위치」, 『한국근현대미술사학』26, 한국근현대미술사학회, 2013.

김현화, 『민중미술』, 한길사, 2021.

김형숙, 「공동체 미술교육과 민중미술운동-공동체 미술교육의 현대적 기원에 대한 재조명」, 『미술과 교육』14/1, 한국국제미술교육학회, 2013.

민중미술운동사추진위원회, 『조선대학교 민중미술운동사』, 조선대, 2006.

박계리, 「현실동인과 오윤」, 『한민족문화연구』39, 한민족문화학회, 2012.

박미애, 「1980년대 민중미술의 탈식민주의」, 영남대 석사논문, 2013.

박소양, 「기억과 망각의 시각문화-한국 현대 민중운동의 정치학과 미학(1980-1994)」, 『현대미술사연구』18, 현대미술사학회, 2005.

박용빈, 「80년대 민족민중 미술에 차용된 키치 이미지 연구」, 공주대 석사논문, 2000.

박응주·박진화·이영욱 편, 『민중미술, 역사를 듣는다』1, 현실문화A, 2017.

_____ ·김종길·이영욱 편, 『민중미술, 역사를 듣는다 2-소집단 활동을 중심으로』, 현실문화A, 2021.

박현화, 「80년대 전후의 한국미술에 나타난 응시 방식과 그 정치적 의미」, 『현대미술학 논문집』19/2, 현대미술학회, 2015.

_____, 「민중미술에 나타난 남성성 연구-동성사회적 욕망과 성정치의 관점에서」, 조선대 박사논문, 2014.

배종민, 「시민미술학교의 개설과 5·18항쟁의 대항기억 형성」, 『호남문화연구』41, 전남대 호남학연구원, 2007.

_____, 「시민미술학교 판화집에 투영된 1980년대 전반 광주시민의 정서」, 『역사학연구』32, 호남사학회, 2008.

_____, 『5·18 민중항쟁의 예술적 형상화-광주지역의 대학 미술패』, 광주5·18기념재단, 2010.

서미라, 「1980년대의 민족미술 운동에서의 현실주의에 관한 연구-집단운동의 선언문을 중심으로」, 전남대 석사논문, 1992.

송도영, 「1980년대 한국 문화운동과 민족, 민중적 문화양식의 탐색」, 『비교문화연구』4, 서울대 비교문화연구소, 1998.

신정훈, 「산업사회, 대중문화, 도시에 대한 '현실과 발언'의 양가적 태도」, 『미술이론과 현장』16, 한국미술이론학회, 2013.

신창운, 「80년대 이후 한국미술운동단체의 성격변화에 관한 연구-'광주전남미술인공동체' 의 사례를 중심으로」, 전남대 석사논문, 2006.

안한수, 「1980년대 현실주의 목판화에 관한 연구」, 전남대 석사논문, 1997.

양정애, 『80년대 현장지향 민중미술의 재구성-《1985년 한국미술 20대의 힘》전 사건에 얽힌 미술동인 '두렁'의 활동을 중심으로』, 민주화운동기념사업회 한국민주주의연구소, 2018.

오경미, 「민중미술의 성별화된 민중주체성 연구-1980년대 후반의 걸개그림을 중심으로」, 한예종 전문사논문, 2013.

오경은, 「《민중미술 : 한국의 새로운 문화운동》전을 통해서 본 한국성의 변주」, 『서양미술사학회 논문집』 45, 서양미술사학회, 2016.

오미진, 「한국민중미술에 나타난 행동주의 공공미술-1980-2000년대의 걸개그림, 벽화, 사회참여적 작품을 중심으로」, 국민대 석사논문, 2016.

유혜종, 「대안의 근대성을 기획하며-김윤수의 1970년대 비평문과 『창작과 비평』」, 『한국근현대미술사학』 29, 한국근현대미술사학회, 2015.

_____, 「민중미술 연구사」, 『미술사논단』 50, 한국미술연구소, 2020.

_____, 「삶의 미술, 소통의 확장-김봉준과 두렁」, 『미술이론과 현장』 16, 한국미술이론학회, 2013.

_____, 「신학철의 형식주의적 현실주의-기념비적 신체성에 대한 연구」, 『한국근현대미술사학』 37, 한국근현대미술사학회, 2019.

윤난지, 「혼성공간으로서의 민중미술」, 『현대미술사연구』 22, 현대미술사학회, 2007.

이가린, 「김인순의 작품에 나타난 현실인식에 관한 연구」, 이화여대 석사논문, 2022.

이대범, 「민중미술과 민중주체성-민중문화예술운동과 민중미술의 상관관계 연구」, 한예종 전문사논문, 2009.

이민수, 「1970-1980년대 신형상 세대의 한국화-극사실 경향에서 민중미술까지」, 『한국근현대미술사학』 39, 한국근현대미술사학회, 2020.

이설희, 「'현실과 발언' 그룹의 작업에 나타난 사회 비판의식」, 이화여대 석사논문, 2016.

이주연, 「한국현대회화에 있어서 전통에 대한 논의-1980년대 민중미술을 중심으로」, 성균관대 석사논문, 2008.

임종영, 「1980년대 광주지역 걸개그림에 대한 연구」, 『호남문화연구』 57, 전남대 호남학연구원, 2015.

임지인, 「한국미술에 있어서 리얼리즘 소통방식에 관한 연구-이종구, 최병수의 작품을 중심으로」, 전남대 석사논문, 2009.

장경화, 『오월의 미학1-뜨거운 가슴이 여는 새벽』, 21세기북스, 2012.

장지영, 「한국 민중미술운동에 나타난 미술교육적 함의에 관한 연구」, 서울대 석사논문, 2013.

전병윤, 「오윤 마케팅 연작 연구」, 서울대 석사논문, 2012.

정다은, 「박불똥의 '포토몽타주'에 대한 연구-조르주 디디 위베르만의 '이미지의 정치학'을
중심으로」, 홍익대 석사논문, 2018.

정시우, 「오윤 예술과 전통연희의 상관관계 연구」, 가천대 석사논문, 2015.

채효영, 「1980년대 민중미술 연구-문학과의 관련성을 중심으로」, 성신여대 박사논문,
2008.

_____, 「1980년대 초반 민중미술에 나타난 사진수용의 의미-'현실과 발언'을 중심으로」,
『기초조형학연구』19/4, 한국기초조형학회, 2018.

_____, 「민중미술의 반(反)도시적 귀향의식과 향토문학」, 『기초조형학연구』16/2, 한국기
초조형학회, 2015.

_____, 「민중미술의 전통 인식에 나타난 탈식민성의 계보-백수남의 고구려 사신도 계승을
중심으로」, 『기초조형학연구』20/4, 한국기초조형학회, 2019.

최상호, 「80년대 민족미술운동의 판화와 걸개그림에 대한 고찰」, 조선대 석사논문, 1993.

최열, 『현대미술운동사』, 돌베개, 1990.

최태만, 「1980년대 한국사회와 민중미술-대중소비사회의 시각 이미지와 비판적 리얼리즘
의 재고」, 『미술이론과 현장』7, 한국미술이론학회, 2009.

_____, 「민중미술 15년 1980~1994 전시조직 과정과 평가」, 『현대미술관연구』5, 국립현대
미술관, 1994.

테오 순더마이어, 「한국의 민중신학과 미술」, 『기독교사상』36/10, 대한기독교서회, 1992.

한남희, 「1980년대 민중미술에 나타난 민중개념과 그 재현 양상에 대한 연구」, 서울대 석사
논문, 2008.

한재섭, 「신학철의 역사화 연구-1980년대 한국 근현대사 연작을 중심으로」, 명지대 석사
논문, 2010.

허진무, 「오윤에 관한 비평적 연구」, 동국대 석사논문, 1991.

현시원, 「민중미술의 유산과 '포스트 민중미술'」, 『현대미술사연구』28, 현대미술사학회,
2010.

홍지석, 「1980년대 민중미술운동사 서술의 지향과 쟁점-시대구분 문제를 중심으로」, 『인
물미술사학』16, 인물미술사학회, 2020.

후지무라(이나바) 마이, 「한국민중미술의 연구-민중미술의 형성과 쇠퇴 및 계승에 대한 고
찰」, 국민대 석사논문, 2008.

Douglas Gabriel, 「From Seoul to the World : Minjung Art and Global Space During the 1988 Olympics」, 『현대미술사연구』 41, 현대미술사학회, 2017.

Sunyoung Park(ed.), *Revisiting Minjung : New Perspectives on the Cultural History of 1980s South Korea*, University of Michigan Press, 2019.

古川美佳, 『韓國の民衆美術-抵抗の美學と思想』, 岩波書店, 2018.

## 전시도록 · 전시관련 자료집

국립현대미술관, 『민중미술15년-1980~1994』, 삶과 꿈, 1994.

이솔 편, 『마지막 혁명은 없다-1980년 이후 그 정치적 상상력의 예술』, 현실문화, 2012.

국립현대미술관, 『광장-미술과 사회 1900~2019』, 2019.

재단법인 광주비엔날레, 『메이투데이』, 5·18 민주화운동기념특별프로젝트, 2020.

서울시립미술관, 『X 1990년대 한국미술』, 현실문화연구, 2016.

_____, 『가나아트 컬렉션』, 2018.

가나아트센터, 『민중의 힘과 꿈』, 2007.

수원시립미술관 · 국립현대미술관, 『바람보다 먼저』, 2021.

경기도미술관, 『1980년대 소집단 미술운동 아카이브』, 2019.

_____, 『1980년대 소집단 미술운동 희귀자료 모음집』, 2018..

광주시립미술관, 『6월 항쟁 30주년 기념, 이상호 전정호 응답하라 1987』, 2017.

## 저널기사

라원식, 「80년대 미술운동의 성찰」, 『미술세계』, 1991.12.

_____, 「80년대 미술운동의 성찰-만화운동」, 『미술세계』, 1992.1.

_____, 「80년대 광장의 미술-걸개그림」, 『미술세계』, 1992.3.

_____, 「꿈과 삶을 기록한 벽그림-80년대 벽화운동」, 『미술세계』, 1992.4.

_____, 「삶의 터 곳곳에서 공생하는 미술」, 『미술세계』, 1992.6.

_____, 「신바람나는 미술교육을 꿈꾸며-80년대 미술교육운동」, 『미술세계』, 1992.7.

_____, 「새누리를 일구어내는 페미니즘 미술-80년대 여성미술운동」, 『미술세계』, 1992.8.

_____, 「사랑과 투쟁의 변증 속에서 생장한 노동미술(1)-80년대 노동(해방)미술운동」, 『미술세계』, 1992.9.

라원식, 「사랑과 투쟁의 변증 속에서 생장한 노동미술(2)-80년대의 노동(해방)미술운동」, 『미술세계』, 1992.10.

박신의, 「민중미술의 현재 더 큰 현실에 눈뜨기」, 『창작과비평』 21/3, 창작과비평사, 1993.

박찬경, 「'민중미술'과의 대화」, 『문화과학』 60, 문화과학사, 2009.

이주헌, 「민중미술의 문화사적 의미-'민중미술 15년전'을 보고」, 『문학과 사회』 7/2, 문학
　　과지성사, 1994.

## 평론집

김윤수, 『김윤수 저작집 1-3』, 창비, 2019.

김정헌·손장섭 편, 『시대상황과 미술의 논리』, 한겨레, 1986.

미술비평연구회 편, 『문화변동과 미술비평의 대응』, 시각과 언어, 1994.

성완경, 『민중미술 모더니즘 시각문화』, 열화당, 1999.

원동석, 『민족미술의 논리와 전망』, 풀빛, 1985.

유홍준, 『80년대 미술의 현장과 작가들』, 열화당, 1987.

이태호, 『우리시대 우리미술』, 풀빛, 1991.

최열, 『민족미술의 이론과 실천』, 돌베개, 1991.

## 작가도록, 작가자료집

강요배, 『풍경의 깊이』, 돌베개, 2020.

김정헌, 『어쩌다 보니, 어쩔 수 없이-민중미술과 함께한 40년』, 창비, 2021.

김정환·신학철, 『한국현대사 갑순이와 갑돌이』, 호미, 2014.

김진송·최병수, 『목수, 화가에게 말 걸다』, 현문서가, 2006.

김진하, 『심상석 문영태』, 나무아트, 2018.

노원희, 『한국현대미술선 13 노원희』, 헥사곤, 2013.

박건, 『한국현대미술선 44 박건』, 헥사곤, 2020.

박불똥·김수기, 『박불똥 모순 속에서 살아남기』, 현실문화연구, 2014.

손기환·김진하·고충환·백지숙, 『손기환-정치적 팝, 팝의 정치학』, 나무아트, 2017.

손장섭, 『자연과 삶』, 미술문화, 2003.

오윤전집간행위원회, 『오윤 전집 1-3』, 현실문화, 2010.

임옥상, 『벽없는 미술관』, 에피파니, 2017.

장진영, 『장진영 만화모음 1 민중만화』, 정음서원, 2020.

정정엽, 『한국현대미술선 12 정정엽』, 헥사곤, 2011.

주재환, 『이 유쾌한 씨를 보라』, 미술문화, 2001.

한국문예진흥원 마로니에미술관 편, 『신학철 우리가 만든 거대한 상』, 한국문예진흥원 마로
　　니에미술관, 2003.

홍성담,『5·18 광주민중항쟁 연작판화 오월』, 단비, 2018.

_____,『光州「五月連作版畵-夜明け」ひとがひとを呼ぶ』, 夜光社, 2012.

_____,『불편한 진실에 맞서 길위에 서다』, 나비의 활주로, 2017.

## 민주화운동, 문화운동, 노동운동 관련 논저

구해근,『한국 노동계급의 형성』, 창작과비평사, 2002.

김원 외편,『민주노조, 노학연대 그리고 변혁』, 한국학중앙연구원출판부, 2017.

대구경북민주화운동사편찬위원회,『대구경북민주화운동사』, 선인, 2020.

민주화운동기념사업회 한국민주주의연구소 편,『한국민주화운동사3』, 돌베개, 2010.

백낙청,『민족문학과 세계문학2』, 창작과비평사, 1985.

서중석 외, 민주화운동기념사업회 한국민주주의연구소 편,『6월 민주항쟁 – 전개와 의의』,
　　　한울, 2017.

서중석,『6월 항쟁』, 돌베개, 2011.

유경순,「1980년대 변혁적 노동운동의 형성과 분화에 관한 연구」, 고려대 박사논문, 2012.

이기훈,「집회와 깃발-저항주체 형성의 문화사를 위하여」,『학림』39, 연세사학연구회,
　　　2017.

이수인,「1980년대 학생운동의 민족주의 담론」,『기억과 전망』18, 한국민주주의연구소, 2008.

이시정,『안양지역노동운동사 – 1987년 7·8·9 노동자대투쟁을 중심으로』, 민주화운동기
　　　념사업회, 2007.

이영미,『마당극 리얼리즘 민족극』, 현대미학사, 1997.

_____,『마당극 양식의 원리와 특성』, 시공사, 2002.

## 미술사 관련 논저

가오밍루, 이주현 역,『중국현대미술사』, 미진사, 2009.

권영진,「《대한민국미술전람회》의 추상 아카데미즘」,『한국근현대미술사학』35, 한국근현
　　　대미술사학회, 2018.

권행가,「미술과 시장」,『근대와 만난 미술과 도시』, 두산동아, 2008.

국립현대미술관,『한국미술 1900-2020』, 국립현대미술관, 2021.

기혜경,『이미지 시대의 매체 vs 미디어 – 민중미술, 포스트모더니즘, 신세대 미술의 예술적
　　　실천들』, 현실문화A, 2018.

김영나,『1945년 이후 한국 현대미술』, 미진사, 2020.

김이순,『한국의 근현대미술』, 조형교육, 2007.

김인혜, 「루쉰의 목판화 운동-예술과 정치의 양극에서」, 서울대 박사논문, 2012.

김재원, 「'리얼리즘' 미술」, 『한국근현대미술사학』 22, 한국근현대미술사학회, 2011.

김정희, 「해외 미술전 속의 한국미술의 얼굴」, 『현대미술사연구』 28, 현대미술사학회, 2010.

김홍희, 『여성과 미술』, 눈빛, 2003.

목수현, 「한국근현대미술사에서 제도에 관한 연구의 검토」, 『한국근현대미술사학』 24, 한국근현대미술사학회, 2012.

문혜진, 『90년대 한국미술과 포스트모더니즘』, 현실문화, 2015.

박소현, 「문화 올림픽과 미술의 민주화-1980년대 미술운동의 제도 비판과 올림픽 문화정책 체제의 규정적 권력에 관한 고찰」, 『한국근현대미술사학』 36, 한국근현대미술사학회, 2018.

서진수 편, 『단색화 미학을 말하다』, 마로니에북스, 2015.

신수경, 「구술사적 분석을 통한 한국 현대 수묵화 읽기」, 『한국근현대미술사학』 22, 2011.

심상용, 『시장미술의 탄생』, 아트북스, 2010.

심정원, 「1970년대와 민전-'민전시대'의 개막과 그 성격」, 『기초조형학연구』 15/5, 한국기초조형학회 2014.

_____, 「미술저널리즘과 한국현대미술연구-『계간미술』(1976-1988)을 중심으로」, 홍익대 박사논문, 2015.

심현정, 「한국 화랑의 역사에 관한 연구-1910-1970년대를 중심으로」, 경희대 석사논문, 1997.

안소연, 「설치미술의 국제화 흐름 속 1980-1990년대 한국현대조각의 변화」, 『한국근현대미술사학』 36, 한국근현대미술사학회, 2018.

양은희, 「1990년대 이후 한국미술의 세계화 맥락에서 본 광주 비엔날레와 문화매개자로서의 큐레이터」, 『현대미술사연구』 40, 현대미술사학회, 2016.

오광수, 『한국 현대미술사』, 열화당, 1999.

이준, 「한국의 미술제도와 전시의 문화정치학-광주비엔날레를 중심으로」, 『기초조형학연구』 12/4, 한국기초조형학회, 2011.

전영백, 「1960년대 이후 한국 현대미술에 관한 사회학적 논의-브르디외의 '자본' 개념을 활용한 사회구조적 분석」, 『미술사연구』 23, 미술사연구회, 2009.

전유신, 「프랑스 미술과의 관계를 통해 본 전후 한국미술-한국미술가들의 프랑스 진출 사례를 중심으로」, 이화여대 박사논문, 2017.

정연심, 『한국의 설치미술』, 미진사, 2018.

조은정, 『권력과 미술』, 아카넷, 2009.

조수진, 「한국 행위미술은 어떻게 공공성을 확보했나 – '놀이마당'으로서의 1986년 대학로와 한국행위예술협회」, 『현대미술사연구』 44, 현대미술사학회, 2018.

최태만, 『한국현대조각사연구』, 아트북스, 2007.

한국미술사99프로젝트 편, 『한국미술과 사실성』, 눈빛, 2000.

한국 현대미술사연구회 편, 『한국현대미술 197080』, 학연문화사, 2004.

_____, 『한국현대미술 198090』, 학연문화사, 2009.

홍선표 외, 『한국 현대미술 새로 보기』, 미진사, 2007.

Eva Cockroft, John Pitman Weber, James Cockroft, *Toward a People's Art* : *A Contemporary Mural Movement*, University of New Mexico Press, 1977/1998.

Jean Faul Ameline (ed.), *The Narrative Figuration*, 5continents edition, 2017.

Xiaobing Tang, *Origins of the Chinese Avant-garde* : *The Modern Woodcut Movement*, University of California press, 2008.

## 기타논저

고병권, 『민주주의란 무엇인가』, 그린비, 2011.

미셸 푸코, 이상길 역, 『헤테로토피아』, 창작과비평사, 2014.

박정현, 「발전국가 시기 한국 현대 건축의 생산과 재현」, 서울시립대 박사논문, 2018.

베라 L. 졸버그, 현택수 역, 『예술사회학』, 나남, 2000.

에리카 피셔-리히테, 김정숙 역, 『수행성의 미학』, 문학과 지성사, 2017.

이호걸, 『눈물과 정치』, 따비, 2017.

자크 랑시에르, 양창렬 역, 『정치적인 것의 가장자리에서』, 길, 2008.

_____, 진태원 역, 『불화』, 길, 2015.

장덕진 외, 『압축성장의 고고학 – 사회조사로 본 한국 사회의 변화, 1965-2015』, 한울, 2015.

조동일, 『탈춤의 역사와 원리』, 홍성사, 1979.

지주형, 『한국 신자유주의의 기원과 형성』, 책세상, 2011.

진태원, 「정치적 주체화란 무엇인가 – 푸코, 랑시에르, 발리바르」, 『을의 민주주의』, 그린비, 2017.

천정환, 「서발턴은 쓸수 있는가 – 1970-80년대 민중의 자기재현과 '민중문학'의 재평가를 위한 일고」, 『민족문학사 연구』 47, 민족문학사학회 · 민족문학사연구소, 2011.

피에르 부르디외, 최종철 역, 『구별짓기 – 문화와 취향의 사회학 상/하』, 새물결, 1995/1996.

_____, 하태환 역, 『예술의 규칙』, 동문선, 1999.

한나 아렌트, 이진우 · 태영호 역, 『인간의 조건』, 한길사, 1996.

현택수 · 정선기 · 이상호 · 홍성민, 『문화와 권력—부르디외 사회학의 이해』, 나남, 2002.
Hans van Maanen, "Pierre Bourdieu's Grand Theory of the Artistic Field", *How to Study Art Worlds : On the Societal Functioning of Aesthetic Values*, Amsterdam University Press, 2009.

**인터넷 자료**

국립현대미술관 최열 아카이브 http://www.mmca.go.kr/research/archiveSearchList.do.
민주화운동기념사업회 오픈 아카이브 http://archives.kdemo.or.kr/main.
한국예술디지털아카이브 https://www.daarts.or.kr.

## 도판목록

### 제1장

1. 프랑스 파리에서 열린 제2회 국제현대미술전(《그랑팔레전》) 한국실 사진, 1978.

2. 《그랑팔레전》 관련 『공간』지 기사.

3. 《그랑팔레전》 관련 『공간』지 기사.

4. 서용선, 〈작품 78-5〉, 중앙미술대전 특선, 1978.

5. 조상현, 〈복제된 레디메이드 77-II〉, 중앙미술대전 특선, 1978.

6. 이석주, 〈벽〉, 중앙미술대전 특선, 1978.

7. 지석철, 〈반작용〉, 중앙미술대전 장려상, 1978.

8. 신범승, 〈도자기 장수 이야기〉, 중앙미술대전 장려상, 1978.

9. 이호철, 〈차창〉, 중앙미술대전 장려상, 1978.

10. 변종곤, 〈1978년 1월 28일〉, 1978.

11. 김건희, 〈얼얼 덜덜〉, 현실과 발언 미술회관 창립전 도록, 1980.

12. 성완경, 〈손은 얼굴을 능가한다〉, 현실과 발언 미술회관 창립전 도록 1980.

13. 김정헌, 〈톰보이와 함께 행진하는〉, 현실과 발언 미술회관 창립전 도록, 1980.

14. 김용태, 현실과 발언 미술회관 창립전 도록, 1980.

15. 임옥상, 현실과 발언 미술회관 창립전 도록, 1980.

16. 오윤, 〈마케팅1-발라라〉, 1980.

17. 오윤, 〈마케팅2-지옥도〉, 1980.

18. 주재환, 〈몬드리안 호텔〉, 130×110cm, 1980.

19. 손장섭, 〈역사의 창〉, 캔버스에 유채, 162×130cm, 1981.

20. 손장섭, 〈기지촌 인상〉, 캔버스에 유채, 145×112cm 1980.

21. 노원희, 〈창〉, 캔버스에 유채, 59×71cm, 1980.

22. 민정기, 〈리어도(鯉魚圖)〉 혹은 〈잉어〉, 1980.

23. 김정헌, 〈풍요한 생활을 창조하는〉, 캔버스에 아크릴릭, 91×72.5cm, 1981.

24. 「새 구상화11인의 현장」, 『계간 미술』 1981년 여름호, 작가 오윤과 여운을 소개하는 페이지.

25. 성완경, 「서구 현대미술의 또다른 면모」, 『계간미술』 봄호, 1982.

26. 서울미술관 뜰에서 열린 신구상회화 강연회, 『동아일보』 1982.8.12.

27-1. 제라르 프로망제, 〈프랑소와 토피노-르브랑 예찬−민중의 삶과 죽음(Hommage à François Topino-Lebrun : la vie et la mort du peuple)〉, 캔버스에 유채, 200×300cm, 1977.

27-2. 에로, 〈물고기풍경(Fishscape)〉, 캔버스에 유채, 200×300cm, 1974.

28-1. 김정헌, 〈서울의 찬가〉, 1981.

28-2. 민정기, 〈풍요의 거리〉, 캔버스에 유채, 162×260cm, 1982.

29. 신학철, 〈변신-5〉, 『계간 미술』 1983년 겨울호 표지.

30. 신학철, 〈한국근대사종합〉, 캔버스에 유채, 390×130cm, 1983.

31. 신학철 특집 기사 『월간마당』 1983년 3월호.

32. 신학철, 〈한국근대사3〉, 캔버스에 유채, 128×100cm, 1981.

33. 신학철, 〈풍경-1〉, 종이에 콜라주, 53×104cm, 1980.

34. 임술년, 1982년 창립전 팸플릿.

35. 전준엽, 〈문화풍속도 3-팝페스티발〉, 캔버스에 유채, 은분, 수성페인트, 잡지 사진 전사,
     162×228cm, 1984.

36. 권용현, 〈허영의 공간 II〉, 캔버스에 유채, 131×162cm, 1983.

37. 박홍순, 〈복서(Boxer)〉, 캔버스에 아크릴릭과 유채, 116×92cm, 1983.

38. 천광호, 〈단절된 세월〉, 캔버스에 유채, 145×112cm, 1983.

39. 이종구, 〈허수아비〉, 캔버스에 유채, 형광안료, 130×162cm, 1983.

40. 이명복, 〈그날 이후〉, 캔버스에 유채, 193×225cm, 1983.

41. 황재형, 〈도시락〉, 복합재료, 220×160×40cm, 1983.

42. 송창, 〈매립지〉, 캔버스에 유채, 112×145cm, 1982.

43-1. 조진호, 〈세 사람〉, 1983.

43-2. 조진호, 〈일천구백팔십-시간〉, 캔버스에 유채, 72×60cm, 1983.

43-3. 조진호, 〈희망을 위하여〉, 《오월시 판화집》, 1983.

## 제2장

1. 오윤 표지, 『민중시대의 문학』, 염무웅, 창작과비평사, 1979.

2. 오윤 표지, 『암태도 소작쟁의』, 박순동, 청년사, 1980.

3. 오윤 표지, 『일하는 아이들』, 이오덕 편, 청년사, 1978.

4. 오윤 표지, 『우리도 크면 농부가 되겠지』, 이오덕 편, 청년사, 1979.

5. 『우리도 크면 농부가 되겠지』에 실린 6학년 김미영의 〈소〉.

6. 홍성담 판화달력, 〈가뭄〉, 1982.

7. 김경주, 〈우체국에서〉, 『오월시 판화집』, 1983.

8. 광주 시민미술학교 판화전시회 팸플릿. 1985.

9. 『나누어진 빵』, 1986.

10. 김인호, 〈초심자〉.

11. 이정숙, 〈강요된 꿈과 공부〉.

12. 윤을진, 〈말하고 싶어요〉.

13. 이은숙, 〈아파트의 일요일〉.

14. 박연옥, 〈소금 장수 할머니〉.

15. 오민숙, 〈구두 수선하는 할아버지〉.

16. 원순남, 〈도시와 걸인〉.

17. 나미라, 〈어느 의상실 앞〉.

18. 이영남, 〈단속반 1983년 가을〉.

19. 이윤미, 〈웃음〉.

20. 송미영, 〈광부〉.

21. 김인호, 〈막장의 휴식〉.

22. 조향훈, 〈업〉.

23. 이남옥, 〈벽돌 찍는 아저씨〉.

24. 신현숙, 〈배관공〉.

25. 나미라, 〈야간휴식〉.

26. 채승원, 〈피곤〉.

27. 윤을진, 〈농부는 과연 천하지 대본인가〉.

28. 신선일, 〈잊음이 많은 머리를 비웃으며〉.

29. 신선일, 〈5월〉.

30. 경옥, 〈오월의 통곡〉.

31. 이은숙, 〈누가 이 아픔을〉.

32. 시훈, 〈어느 현실〉.

33. 박마르타, 〈남몰래 쓴다, 너의 이름은〉.

34. 서유현, 〈통일〉.

35. 〈현실을 직시하라〉.

36. 〈공부하는 모습 같기도 하고〉.

37. 〈축졸업〉.

38. 연세대 판화교실의 한 장면, 『연세춘추』 1002호, 1984.12.3.

39. 두렁, 벽화 〈만상천화 1〉, 비단에 채색, 171×208cm, 1983.

40. 두렁, 〈문화 아수라〉 공연 모습, 1983.7.

41. 두렁의 창립전 열림굿 장면, 경인미술관, 1984.4.

42. 두렁, 〈조선수난민중해원탱〉, 1984.

43. 민중문화운동협의회 2차 총회의 모습, 1985.4.13.

44. 김봉준, 〈말뚝이〉, 1985.

45. 민중문화운동협의회 2차 총회장 단상의 모습.

46. 두렁, 〈통일염원도〉, 비단에 채색, 171cm×208cm, 1985.

47. 김봉준의 〈별따세〉와 홍선웅의 〈민족통일도〉, 1985.

48. 김봉준, 〈끝내는 한길에 하나가 되리(해방의 십자가)〉, 1983.

49. 장진영, 〈내 땅에 내가 간다〉, 1983.

50. 김준호, 〈약한 자 힘주시고 강한 자 바르게〉, 1983.

51. 청계피복노조 '평화의 집' 개관 기념식의 병풍화와 고사상, 1985.2.16.

52. 벽에 걸린 전봉준 그림, '전봉준장군 91주기 추모식 및 외국 농축산물 수입개방요구 규
    탄대회', 기독교농민회 주최, 영등포산업선교회관, 1985.4.22.

53. '제2회 여성문화큰잔치', 여성평우회 주최, 여성백인회관, 1985.11.16~17.

54. '광주문화큰잔치 — 민족문학 민중문화', 광주 YWCA 대강당, 1985.4.27~28.

55. 전남대 미술패 토말, 〈민중의 싸움〉 1984.

## 제3장

1.《토해내기전》팸플릿, 1984.

2.《삶의 미술전》포스터, 1984.

3. 대중만화연구소 최민화, 〈불법체류자〉, 삶의 미술전 도록.

4. 박불똥, 꼴라주와 회화, 삶의 미술전 도록.

5. 서영준, 설치작업, 삶의 미술전 도록.

6. 벽화제작단 십장생, 〈유월 상생 벽화〉.

7. 박광수·홍성민·김상선 공동작업 〈민중의 싸움〉.

8. 『시대정신』 1호, 표지그림은 문영태 〈심상석〉, 1984.

9. 시대정신 2회전 포스터 1984, 김영수 사진.

10. 박건, 〈행위-우상〉,《삶의 미술전》, 1983.

11. 홍성담, 〈장산곶매〉, 1984.

12. 연세대에서 개최된《해방 40년 역사전》의 보도사진, 『연세춘추』 1002호, 1984.12.3.

13. 문영태, 〈광화문거리〉, 사진 콜라주를 복사, 1984.

14. 오윤, 〈원귀도〉, 1984.

15. 김용태, 〈동두천〉, 1984.

8. 『오 하느님 당신의 실수이옵니다』 표지, 미래사, 1988.

9. 《5·5공화국전》, 그림마당 민, 1989.

10. 1987년 그림마당 민에서 개최된 《통일전》 전경.

11. 신학철, 〈모내기〉, 캔버스에 유채, 162×112cm, 1987.

12. 이승곤, 〈불꽃〉, 1987.

13. 이상호·전정호, 〈백두의 산자락 아래 밝아오는 통일의 새날이여〉, 캔버스에 아크릴릭,
    240×600cm, 1987, 2005년 복원.

14. 3회 《통일전》의 전경, 그림마당 민, 1988.

15. 『민족미술』 4호 표지, 1987.7.

16. 엉겅퀴, 〈노동대동도〉, 서울지역노동조합 전진대회 및 문화대동제, 1988.3.13.

17. 엉겅퀴, 〈7·8월 노동자대투쟁도〉, 1988.

18. 엉겅퀴, 〈노동악법철폐투쟁도〉, 1989.

19. 활화산, 〈노동해방만세도〉, 1987.8·15기념 노동자대회.

20. 활화산, 〈노동해방신장도〉, 1987, 평화의 집에 걸린 모습.

21. 활화산, 〈방송민주화쟁취도〉, 1989.

22. 전정호, 〈당신은 민주화를 위해 무얼 하셨나요〉, 1987.

23. 광주시각매체연구소의 벽보붙이기, 1988.11, 『미술운동』 2호.

24. 우리데이타 노조의 판화 대자보, 1988.10.8.

25. 광주시각매체연구소, 〈작살판〉 걸개그림, 1986.

26. 호남대 미술패 매, 〈학살〉, 1989.

27. 오월미술전의 〈민족해방운동사〉가 광주 금남로에 전시된 모습, 1989.

28. 부산미술운동연구소, 《반공해전》 출품작, 1988.

29. 배용관, 〈반핵〉, 《반공해전》, 1988.

30. 부산미술운동연구소, 《일하는 사람들전》 포스터, 1989.

31. 부산미술운동연구소, 《일하는 사람들전》 판화 작품, 1989.

32. 부산미술운동연구소, 대우정밀 노조원 장정호 추모제 걸개그림, 1989.1.9.

33. 정하수, 〈잃어버린 시간과 공간을 찾아서〉, 채색목판화, 1987.

34. 안양 우리그림, 『우리그림』 2호 소식지 표지, 1988.

35-1. 안양 우리그림, 〈그린힐 여공 신장도〉, 1988.

35-2. 안양 그린힐 노동자 합동 위령제, 1988.

36. 안양 우리그림·노동자 공동제작, 〈승리의 그날까지〉, 1988.7.

37. 이태선 외 금선전선 노동자 공동제작 걸개그림, 1989.

38. 인천민족미술인회, 인천지역노동조합협의회 공동제작 걸개그림, 300×450cm, 1988.6.

39. 정정엽(갯꽃), 이성강(가는패), 노동자 공동제작, 인천 한독금속 노동조합 벽화, 1988.

40-1·40-2·40-3 수원민주문화운동연합 미술패 나눔, 〈노동자천하지대본〉, 화성 아주파이프 노동조합 벽화.

41-1.《노동의 햇볕전》팸플릿, 경인경수지역 민중미술공동실천위원회, 1989.

41-2. 위로부터 부천노동자 미술모임 햇살에서 제작한 〈단결과 투쟁〉, 안양 우리그림 노동자가 제작한 〈임금인상 노조건설〉, 〈벽을 깨고〉, 1988~89.

42. 김인순, 〈그린힐 화재에서 스물 두 명의 딸들이 죽다〉, 천에 아크릴릭, 150×190cm 1988.

43. 만화 공동작업 일부분,《여성과 현실전》, 1988.

44. 권성주의 만화,《여성과 현실전》, 1988.

45. 김종례, 〈쓰개치마〉, 62×72cm, 1988.

46. 구선회, 〈너무나 먼 하늘〉, 1988.

47. 둥지, 〈엄마 노동자〉, 피코 노조 10폭 연작 회화, 천에 아크릴릭, 100×120cm, 1989.

48. 김인순, 〈파출소에서 일어난 강간〉, 천에 아크릴릭, 136×170cm, 1989.

49. 최수진, 〈병들어가는 순이〉, 1989.

50. 일본《민중의 아시아전》심포지움 포스터, 1986.

51. 미국 뉴욕의 아티스트 스페이스 전시 광경, 1988.

## 제6장

1-1. 지노프, 〈철강노동자〉, 1974, 「소비에트 미술걸작 10선」, 『노동자문화통신』 1, 1990.3.

1-2 박학성, 〈만풍〉, 「중국 사회주의 현실주의 미술」, 『노동자문화통신』 3, 1990.12.

2. 노문연 '과학의 심장', 〈가라, 자본가 세상〉, 『노동자문화통신』 2, 1990.7.

3. 청계문화학교 미술반 노동자 판화. 좌) 이응재, 〈노가리 눈가리고 야옹〉, 우) 최정범, 〈노동해방〉, 1989.

4. 수미다 노동자, 〈민족적 자존심〉, 1990.

5. 노동미술위원회, 〈가자! 노동해방의 길〉, 1990.

6. 노동미술위원회, 〈우리는 일하고 싶다〉, 연작 중 한폭, 1990.

7. 노동미술위원회,《이동미술관─우리들의 만남전》, 현대중공업 전시 장면, 1992.

8. 이동미술관 광고와 만화 〈멋쟁이 노동자〉, 이동미술관 팸플릿 일부, 1992.

9-1 미술창작단 학생, 〈우리가 너를 살리마〉, 1991.5. 제작, 1994년 명지대의 강경대 3주기 추모 집회에 걸린 장면.

9-2 이수남, 김용덕, 서숙진, 이진석, 김재수, 최성희, 〈내 아들을 살려내라〉, 연세대 분향소, 1991.5.

9-3 전대협 비대위 미술창작단, 〈강경대는 싸우고 있다〉 연세대, 1991.5.

10-1. 최민화, 양상용, 이진석 외, 〈6열사 부활도〉, 1991.5.14.

10-2. 강경대 노제를 위한 운구 행렬, 1991.5.14.

11. 김귀정 장례식 시각장치물 시안.

12. 김귀정 장례식의 11열사 영정 걸개그림, 성균관대, 1991.6.12.

13. 최민화, 김귀정 장례식 부활도, 1991.6.12.

14. 서울민미련, 〈통일을 염원하는 노동자〉, 1990.8. 연세대 범민족대회.

15. 서울민미련, 〈통일의 꽃 임수경〉, 한국외대 벽화, 1990.

16. 북한 노동신문 기자에게 전달된 〈통일의 꽃 임수경〉, 『한겨레』, 1990.12.13.

17. 유진희, 〈파업에서 해방으로〉, 1991.

18. 오진희, 〈여기 다시 살아〉, 195×100cm, 1991.

19. 박영균, 〈편지〉, 1992.

20. 박미경, 〈소음투쟁〉, 천에 유채, 140×150cm 1992.

21. 갯꽃 공방품목 안내서.

22-1. 『가나아트』 1988.5 · 6 표지.

22-2. 최병수, 〈반전반핵도〉, 『가나아트』 1989.11 · 12 표지.

23. 『민중미술 15년 1980-1994』 도록 표지.

## 그룹, 단체명

## 주요 전시 ─────────────

# (재)한국연구원 한국연구총서 목록